秋史

평전과 연보

추사

평전과 연보

초판 1쇄 발행 | 2022년 8월 25일

지은이 | 최완수
펴낸이 | 조미현
기 획 | 이승철
펴낸곳 | (주)현암사

등록일 | 1951년 12월 24일·제10-126호
주소 | 서울시 마포구 동교로 12안길 35
전화 | 02-365-5051~6 팩스 | 02-313-2729
전자우편 | editor@hyeonamsa.com
홈페이지 | www.hyeonamsa.com

ⓒ 최완수, 2022

ISBN 978-89-323-2204-9 93600

秋史

평전과 연보

최완수 지음

현암사

일러두기

1. 이 책의 본문에서 서화, 현판, 서찰, 탁본 등은 〈 〉, 서화첩·탁본첩은 《 》, 시문과 논고 등은 「 」, 책
 은 『 』로 제목을 표시했다.
2. 그림의 크기는 세로×가로 길이(센티미터)로 표기했다.

머리말

추사(秋史) 김정희(金正喜, 1786~1856)는 옛것을 익혀서 새로운 것을 창조해 내는 법고창신(法古創新)의 천재이다. 그의 법고 방식은 가까운 옛것부터 충실하게 익혀서 차츰 먼 옛날로 소급해가는 것이었다. 현재와 맞닿아 있는 가까운 옛것은 익히기가 쉽고 차츰 멀어질수록 익히기가 어렵다고 생각했기 때문이다.

이는 문화의 시원 시기인 하(夏)·은(殷)·주(周)·3대(代)를 문화의 이상 시대로 보고, 이후에 시대가 내려올수록 문화가 뒷걸음친다는 중국 전통의 복고주의(復古主義) 사상에 기반을 둔 견해이다. 이런 견해는 중국의 모든 사조(思潮)에 공존(共存)하는 것이지만 특별히 고증학(考證學)에서는 고증의 필요성을 강조하기 위해 복고는 당연한 사실이어야만 했다.

그래서 추사는 서법(書法) 수련의 방법을 다음과 같이 피력하고 있다.

"우선 청나라의 옹방강(翁方綱, 1733~1818)과 유용(劉墉, 1719~1804)을 따라 배우고, 그다음 명나라 동기창(董其昌, 1555~1635)과 문징명(文徵明, 1470~1559)을 익힌다. 그리고 나서 원대의 송설(松雪) 조맹부(趙孟頫, 1254~1325)로 거슬러 오르고 다시 송나라의 산곡(山谷) 황정견(黃庭堅, 1045~1105)과 동파(東坡) 소식(蘇軾, 1037~1101)을 거쳐 당의 안진경(顏眞卿, 708~784), 저수량(褚遂良, 596~658), 우세남(虞世南, 558~638), 구양순(歐陽詢, 557~641)에 이르면 이를 통해 동진 왕희지(王羲之, 303~379)에 도달할 수 있다.

여기서 삭정(索靖, 239~303)과 종요(鍾繇, 151~230)를 거쳐 〈수선비(受禪碑)〉(220)와 같은 위예(魏隸)에 이르고, 다시 거슬러 올라 〈장천비(張遷碑)〉(186), 〈예기비(禮器碑)〉(156) 등과 같은 후한(後漢) 팔분예서(八分隸書)에 도달할 수 있다. 그다음 〈축군비(鄐君碑)〉(63)와 같이 아직 전한(前漢) 고예(古隸) 필법이 남아 있는 후한 초기 비석 서법을 통해 〈오봉각석(五鳳刻石)〉(서기전 56)이나 경명(鏡銘) 등 몇 자 남지 않은 전한 고예 서법을 유추해 낼 수 있다.

그런 다음 진시황(秦始皇)의 〈태산각석(泰山刻石)〉(서기전 219) 등 진대 각석을 통해 진의 소전(小篆)을 익히고, 석고문(石鼓文, 서기전 481)에서 진 이전의 주문(籒文)을 익힐 수 있다. 그래야만 서법 수련을 제대로 했다고 할 만하다."

실로 중국 서도사(書道史)를 관통하는 말이다. 여간한 천재성과 열성적인 노력이 아니고서는 이루어낼 수 없는 주문이다. 이것이 옹방강이나 완원(阮元, 1764~1849) 같은 추사의 중국 측 스승들이 금석고증학(金石考證學)을 난만한 지경으로 발전시켜놓고 내놓은 서도 수련의 이상론이다. 특히 완원은 「남북서파론(南北書派論)」과 「북비남첩론(北碑南帖論)」을 저술하여 이를 논리적으로 정비하는데 이를 중국 학계에 발표하기 전에 추사에게 먼저 보여주어 추사를 격동시켰다고 한다.

그래서 추사는 완원의 이런 중국 서도사관(書道史觀)에 절대 공명하여 이를 금과옥조(金科玉條)로 생각하고 중국 금석학자나 서예가들은 아무도 이루어내지 못한 그 절대 경지(絶對境地)에 과감하게 도전하여 이를 이룩해냈다. 그것도 새로운 것을 창조하는 창신(創新)의 방법으로 환골탈태(換骨奪胎)하여 옛법을 벗어나지도 않았지만 하나도 옛것과 같지 않은 전혀 새로운 모습으로 역대 서법을 융합 완성하여 종결 처리해낸 것이다.

이것이 추사체(秋史體)이다. 이로 말미암아 추사는 조선왕조 후기에 새로운 바람을 일으키는 북학의 대성자(大成者)로 우뚝 서게 된다. 그가 대서

예가이자 북학의 대성자가 될 수 있었던 시대적 여건과 개인적 환경에 대해 살펴보아야겠다.

조선왕조에서 이학지상주의(理學至上主義)의 이상적인 정치체제를 갖추게 되는 것은 대체로 사림파(士林派)의 집권을 계기로 한 선조(宣祖) 이후에 속하는 일이다. 이러한 이상정치의 형태는 곧 붕당정치(朋黨政治)의 형태였으니, 이는 귀족 상호 간의 각축견제(角逐牽制)로 귀족 간의 세력 균형은 물론 전제왕권(專制王權)과의 삼각 조화(三角調和)를 이룩함으로써 정국을 안정시키는 역할을 하였던 것이다.

더구나 이 붕당은 단순한 공리적 정치 집단이 아니고 성리학의 학리(學理)를 다투는 이념 집단으로서 각각 자가의 학설과 학통을 내세우는 학파였다. 따라서 당쟁(黨爭)은 곧 학문의 대결이 되었고, 그 대결은 진리에 바탕을 둔 공명정대한 것이었다.

그런데 이 당시 주류를 이루고 있던 학파는 율곡(栗谷) 이이(李珥, 1536~1584)를 중심으로 한 기호학파(畿湖學派, 서인)와 퇴계(退溪) 이황(李滉, 1501~1570)을 추숭하는 영남학파(嶺南學派, 남인)였다. 이들은 한때 남명(南冥, 曹植)계와 구유〔舊儒, 1565 을축환국(乙丑換局) 이래 조정의 요직에 머물러 있던 사람들〕계의 연합 세력(북인)에 의해서 궁지에 몰린 일도 있었지만 인조반정(仁祖反正, 1623)을 계기로 뚜렷한 2대 주류를 형성하였다.

이로 말미암아 이들 양대 학파는 자파(自派) 이론(理論)의 정당성을 천명(闡明)하기 위하여 학문에 전심하였으니, 율곡 학풍을 잇는 서인 측에서 김장생(金長生, 1548~1631)·송시열(宋時烈, 1607~1689)·권상하(權尙夏, 1641~1721) 등의 거유들이 계속 배출되고, 퇴계 학풍을 잇는 남인 쪽에서도 정구(鄭逑, 1544~1621)·장현광(張顯光, 1554~1637)·허목(許穆, 1595~1682) 등이 뒤를 이어 나왔다.

그래서 이 시기에 있어서 주자 성리학의 연구는 그 극에 도달하게 된다.

따라서 성리학적인 의리(義理, 명분)가 사회정신의 절대 개념으로 생명력을 가지게 되었고 그를 규명하는 예론이 극도로 발달하게 된 것이다. 이로써 사회는 정의와 활기로 넘쳤다.

그러나 당쟁의 극렬한 투쟁 결과로 숙종 20년(1694)의 갑술환국(甲戌換局)에서 퇴계 학파인 남인이 율곡 학파인 서인에게 재기 불능일 만큼 철저하게 숙청당함으로써 이상적인 양당 견제의 정치체제는 사실상 여기서부터 붕괴되고 일당 전단(一黨專斷)의 시대가 도래하게 되었다. 즉, 남인의 실각을 계기로 하여 서인 내부에서 노론(老論)과 소론(少論)의 자체 분열이 일어나 다시 양당적(兩黨的)인 체제가 갖추어지는 듯했으나 노·소론의 학적(學的) 연원이 동출(同出)이라서 이념적 차이가 크지 않은 위에 영조의 즉위(1724)를 둘러싼 당쟁에서 소론마저 일대 타격을 받게 되니(소론은 영조의 즉위를 반대하는 입장을 취했다.), 이후는 거의 노론 일색의 일당 전단이 행하여지게 되었다.

이로 말미암아 학문 숭상과 능력 존중의 미풍이 사라지고 집권당의 정실인사(情實人事)로 점차 족벌이 형성되어나가기에 이르렀다. 이처럼 집권 귀족이 비대화해가자 전제 왕권에 위협을 느낀 현군(賢君) 영조는 탕평책(蕩平策)을 내세워 당쟁을 엄금하는 동시에 사색(四色)을 안배 등용하는 국왕 중심의 귀족 견제 정책을 시행하기에 이르렀다.

이와 같은 탕평책은 일시적으로 당쟁의 폐해와 일당 전횡을 방지하는 일석이조의 효과를 보게 되지만, 내실(內實)한 면에 있어서는 당론(黨論)의 철저한 배척에 따라서 이학지상주의(理學至上主義) 사회의 생명인 의리가 회색(晦塞)되어 공리주의가 나타나고 자리 안배로 말미암아 개인 능력이 무시되는 반면 혈연으로 연결되는 족벌주의가 대두하게 되었다.

이로써 사림의 사기는 크게 저하되었고, 마침내 성리학에 대한 회의와 비판이 싹트게 된다. 결국 이러한 제반 현상은 척족 세도(戚族勢道)라는 기

형적인 정치 형태를 탄생시켜 조선왕조를 쇠망으로 몰고 간다.

추사는 이와 같은 척족 세도정치의 형태가 그 틀을 형성하는 시기인 정조 10년(1786), 바로 그 척족 집안에서 태어났던 것이다. 그의 집안은 내외로 왕실과 인척 관계를 맺고 있었으니, 추사의 증조(曾祖) 김한신(金漢藎, 1720~1758)은 영조의 장녀 화순옹주(和順翁主, 1720~1758)에게 장가들어 월성위(月城尉)에 피봉(被封)되었으며, 영조 계비(繼妃)인 정순왕후(貞純王后, 1745~1805)는 추사에게 12촌 대고모뻘이었다.

이 책에서는 이런 사회·문화·정치적 배경과 가정환경 속에서 추사가 어떻게 청조 고증학을 받아들여 이를 조선 고증학으로 심화 발전시키고 그 이념에 따라 추사체(秋史體)를 꽃피워내 중국 문화권 서예사(書藝史)를 양식적으로 완결 짓는가 하는 내용을 「평전」으로 약술하고, 「연보」를 통해 구체적인 사실을 세심하게 밝혀 그 인과관계를 규명할 수 있게 했다. 50년 추사 연구의 총결산이라고 할 수 있다. 추사 연구에 뜻을 둔 후학들이 입문서로 디딤돌을 삼았으면 하는 과욕이 이 지리한 작업을 계속하게 했다. 이 작업은 역사, 정치, 문화, 서화 등 학예 전반에 걸친 내용을 두루 섭렵하는 방대한 것이었다. 『추사집(秋史集)』(현암사, 2014)과 『추사명품(秋史名品)』(현암사, 2017)을 연속 출간하면서 그동안 모아놓은 자료들을 집대성함으로써 가능하게 되었다.

어려운 출판계 사정에도 불구하고 이 책의 출판으로 조부와 부친의 추사 연구서 출판의 대미(大尾)를 장식해낸 현암사 조미현 대표이사의 노고와 효심에 찬사를 보낸다. 고맙기 그지없다. 출판사상 빛나는 업적이 될 것이다.

복잡한 정치 상황과 문화 현상을 연보 속에 압축하는 일이 쉽지 않고 삽도를 보기 좋게 처리하는 것도 어려운 일이며, 용어를 한글로 풀어내는 것도 문제일 텐데 이를 잘 해소하여 무리 없이 처리해낸 김효창 실장 등 편집진들에게 사의를 표한다.

그사이 문하(門下)의 정병삼(鄭炳三), 유봉학(劉奉學), 이세영(李世永), 지두환(池斗煥), 조명화(曺明和), 김유철(金裕哲), 김항수(金恒洙), 김천일(金千一), 김기홍(金起弘), 강관식(姜寬植), 박재석(朴載碩), 조덕현(曺德鉉), 오병욱(吳秉郁), 이태승(李泰承), 송기형(宋起炯), 방병선(方炳善), 김현철(金賢哲), 김종덕(金鍾德), 서창원(徐昌源), 이승철(李承哲), 고정한(高貞漢), 백인산(白仁山), 장지성(張志誠), 정재훈(鄭在薰), 이재찬(李哉讚), 이민식(李敏植), 김정찬(金正贊), 손광석(孫光錫), 이상현(李相鉉), 김해권(金海權), 최경호(崔慶鎬), 차웅석(車雄碩), 양기두(梁基斗) 오세현(吳世炫), 탁현규(卓賢奎), 김민규(金玟圭) 등 여러 교수들과 한장원(韓長元), 박찬석(朴贊錫), 장극중(張極中), 김효창(金孝昌), 현승조(玄承祚), 최용준(崔容準), 문종근(文鍾根), 이동석(李東石), 김성호(金惺浩), 김예성(金禮成), 김규훈(金奎勳), 우성명(禹聖命), 손재현(孫在賢), 강필립(康弼立, Philip Alexander Gant), 김세영(金世榮), 김단일(金端鎰), 김동욱(金東昱), 원승현(元勝炫), 김기봉(金起鋒), 김정윤(金柾潤) 등 연구원들이 동심협력(同心協力)하여 좌우에서 적극 보좌했기에 이만한 연구 성과를 거둘 수 있었다. 고맙고 자랑스러울 뿐이다.

그중에서 특히 백인산, 오세현, 탁현규, 김민규 교수와 김동욱 연구원은 항시 좌우에서 보좌하며 곁을 떠나지 않았으니 노고가 적지 않은데 김민규 교수는 편집과 원색 도판 및 삽도의 수색 배열을 도맡아 하고 평전 883매, 연보 1,392매, 도합 2,275매 원고의 18차 교정을 차질 없이 해냈다. 그 공로가 가장 크다.

사진 촬영은 사진작가 이경택(李庚澤) 선생과 고(故) 김해권(金海權) 교수가 전담하였다. 그 노고에 감사하다.

그사이 항상 건강을 보살펴서 연구에 차질 없게 한 한국한센복지협회 회장 김인권(金仁權) 선생, 참좋은병원 명예원장 이춘기(李春基) 교수와 사상의학(四象醫學) 대가인 반룡인수(盤龍人數)한의원 한태영(韓太榮) 원장 및 경

희강한의원 김동일(金東一) 원장도 고맙고 자랑스러운 제자들이다. 중국에서 추사와 완원(阮元) 등의 자료를 구할 때마다 보내준 최재천(崔載千) 법무법인 헤리티지 대표 변호사에게도 감사한 마음을 전한다.

이 모든 일들은 고(故) 간송(澗松) 전형필(全鎣弼) 선생의 유지(遺志)를 받들어 우리 전통문화를 연구하는 작업의 일환으로 간송미술관(澗松美術館)의 한국민족미술연구소(韓國民族美術研究所)에서 이루어진 것이다. 선생의 기대에 크게 어긋나지 않았다면 다행이겠다. 간송미술문화재단 전영우(全暎雨) 이사장과 간송미술관 전인건(全寅建) 관장의 성원에도 감사드린다. 자료 사용을 허락해주신 국립중앙박물관을 비롯한 공·사립 박물관과 미술관 및 개인 소장가 여러분들께 깊이 감사드린다.

2022년 임인(壬寅) 4월 5일

보화각(葆華閣)에서

한국민족미술연구소장 가헌(嘉軒) 최완수(崔完秀) 씀

차례

1부 · 평전

1

명문名門의후예後裔

이중환(李重煥, 1690~1756)은 『택리지(擇里誌)』의 충청도 조(忠淸道條)에서 이렇게 말하고 있다. 충청도가 산천이 평평하고 아름다우며 서울에 가까워 서울의 세가(世家)들이 모두 전택(田宅)을 도내(道內)에 두어 근본지지(根本之地)를 삼고 있다. 그래서 풍속도 서울과 크게 다르지 않으니 택해서 가장 살 만한 곳이다. 그중에서도 내포(內浦)가 최상(最上)이다. 그 부분을 옮겨보면 다음과 같다.

충청도는 곧 내포를 으뜸으로 삼는데 공주로부터 서북쪽이다. 가히 이백 리나 되고 가야산(伽倻山)이 있다. 서쪽은 큰 바다고 북쪽은 경기도의 바닷가 지방과 하나의 큰물로 막혀 있으니 곧 서해가 쑥 들어온 곳이다. 동쪽은 큰 들이 되었는데 들 가운데 또 하나의 큰 포구(浦口)가 있다. 이름을 유궁진(由宮津)이라 하며 조수(潮水)가 차기를 기다리지 않으면 배를 쓸 수 없다. 남쪽은 오서산(烏棲山)으로 막혀 있다. 가야산이 따라 내려온 곳이다. 다만 오서산 동남쪽을 좇아 공주로 통한다.

가야산의 앞뒤로 10현(縣)이 있으니 모두 일컬어 내포라 한다. 지세(地勢)가 한 귀퉁이로 불쑥 솟아 있고 또 큰길에 해당하지 않는다. 그래서 임진(壬辰) 병자(丙子)의 남북이란(南北二亂)이 모두 이르지 않았다. 땅은 기름지고 평야가 드넓으며 물고기와 소금이 지천으로 나니 부자가 많고 또 세거(世居)하는 사대부들이 많다.[1]

참으로 정곡을 찌른 타당한 견해다. 속리산으로부터 발원한 한남정맥(漢南正脈)은 청주(淸州)의 선도산(仙到山), 청안(淸安)의 인경산(引頸山), 음성(陰城)의 증산(甑山)·보현산(普賢山), 죽산(竹山)의 칠현산(七賢山)을 거쳐 안성(安城)의 장항령(獐項嶺)에서 남북으로 나뉜다. 남쪽 줄기가 바로 금북정맥(錦北正脈, 車嶺山脈)을 이루어 서남으로 벋어 내리다 광천(廣川)에서 불끈 힘을 주어 오서산(烏棲山)을 일으킨다. 그러고도 그 남은 힘을 주체하지 못하는 듯 다시 곧바로 서북쪽으로 쳐올리면서 홍주(洪州)와 덕산(德山), 서산(瑞山) 당진(唐津)에 걸치는 가야산 연봉(連峰)을 돌출시킴으로써 태안반도(泰安半島)를 이루어놓는다.

그 결과 태안반도는 가야산 연봉을 중심으로 광활한 평야 지대가 전개되면서 완만한 경사도를 가진 서해로 3면이 둘러싸이는 천혜의 지리(地利, 지리적 이점)를 얻게 된다. 평야와 낮은 구릉 지대는 농경지로 적당하니 곡식과 채소가 부족함이 없고 산과 바다를 겸하였으니 산해진미(山海珍味)가 넉넉했다. 더구나 서울과는 하루 뱃길에 불과한 작은 바다로 이어져 있어 물화(物貨)의 수송이 자유로웠으며 큰길로부터 멀리 떨어져서 전쟁이 나도 그 참화가 미치지 않는 곳이었다.[그림 1]

이에 자연히 대를 물려 사는 명문세족(名門世族)들이 많게 되었는데 가야산 서쪽 해미(海美) 한다리(忠南 瑞山郡 音岩面 遊溪里)에 터를 잡은 한다리 김문(金門, 김씨 문중)도 그중 하나였다.

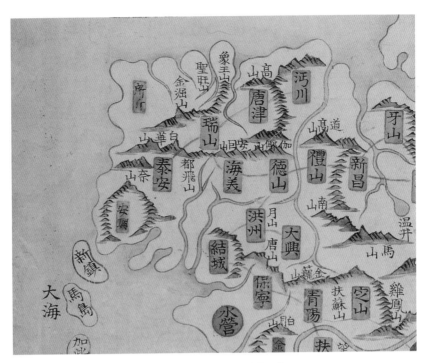

그림 1 〈여지도(輿地圖)〉 충청도 내포(內浦) 부분, 국립중앙도서관 소장

한다리 김문은 고려 말 성리학자(性理學者)인 상촌(桑村) 김자수(金自粹)를 중시조(中始祖)로 하는 문중이었다. 상촌은 포은(圃隱) 정몽주(鄭夢周, 1337~1392)·목은(牧隱) 이색(李穡, 1328~1396)과 뜻을 같이하여 고려에 충절을 지키고자 충청도 관찰사(忠淸道觀察使) 직위를 버리고 고향 안동에 내려가 은거하던 중 잠저 시(潛邸時, 왕위에 오르기 이전 시기)에 친분이 깊었던 태종(太宗)이 등극하여 형조판서(刑曹判書)로 부르자 서울로 올라오다 정몽주의 묘소가 있는 광주(廣州) 추령(楸嶺)에 이르러 자결함으로써 절의를 빛낸 인물이다.[2]

김자수의 5대손인 김연(金堧, 1494~?)은 무과(武科) 출신으로 서흥부사(瑞興府使)가 되어 대도(大盜) 임꺽정(林巨正)을 토벌하고 안주목사(安州牧使)를 지내는데 그가 처음 이곳 가야산 서쪽 기슭인 축령봉(鷲嶺峯) 아래 한다

리에 터를 잡아 자손세거지지(子孫世居之地, 자손들이 대를 물려가며 사는 땅)로 삼는다. 이로부터 한다리 김문은 비롯된다. 이런 사실은 족보에 기록된 그 집안 묘소의 위치 변동 사실로 짐작할 수 있다.[3]

그의 집안은 충신(忠臣)의 후예답게 벌써 김연의 막내아들 김호열(金好說, 1534~?)이 임진왜란이 일어나자 효릉참봉(孝陵參奉)으로 의병(義兵)을 일으킨다. 그리고 김연의 장손인 김적(金積, 1564~1646)은 안기찰방(安奇察訪)으로 있다가 광해군(光海君)이 폐모(廢母)하는 것을 보고 가족과 함께 한다리 고향으로 내려와 은둔한 뒤에 인조반정(仁祖反正) 이후에도 출사(出仕)를 거부하는 기개를 보인다. 그러나 정작 한다리 김문이 빛을 발하기 시작하는 것은 김연의 증손 대(曾孫代)부터다.

외아들이었던 김적이 김홍익(金弘翼, 1581~1636) · 김홍량(金弘亮, 1588~1624) · 김홍필(金弘弼, 1596~1646) · 김홍욱(金弘郁, 1602~1654)의 4형제를 두는데 장자 김홍익은 병자호란이 일어나자 연산현감(連山縣監)으로 있다가 근왕병(勤王兵)을 이끌고 남한산성으로 가던 중 광주(廣州) 험천(險川)에서 청병(淸兵)을 만나 전사(戰死)함으로써 가문의 전통을 다시 빛낸다.[4] 그러나 이들 4형제 중 한다리 김씨를 명문의 자리로 굳혀놓은 것은 막내인 김홍욱이었다.

그는 문과에 급제하여 충청도와 황해도 관찰사를 지낸다. 그런데 충청 감사(忠淸監司)였을 때는 대동법(大同法)을 도내(道內)에 처음 실시했고 황해 감사(黃海監司)였을 때는 가뭄으로 인한 응지상소(應旨上疏, 왕명을 받고 그에 응대하기 위해 올리는 상소)에서 당시 효종의 특명으로 금기시(禁忌視)하고 있던 강빈(姜嬪)의 원옥(寃獄, 원통한 옥사)을 과감하게 거론하여 왕의 노여움을 사서 맞아 죽는다. 이로써 김홍욱은 일약 사림(士林)의 추앙을 한 몸에 받는 명사(名士)가 되고 한다리 김문의 의성(義聲, 정의롭다는 소문)은 나라 안에 자자하여 국중 명문(國中名門)으로 비약하게 된다.[5]

강빈의 원옥이란 대강 이런 내용이다. 인조의 장자인 소현세자(昭顯世子,

1612~1645)가 병자호란(1636)으로 9년 동안 청에 볼모로 잡혀가 있다 돌아와서 부왕에게 용납되지 못하고 두 달 만에 갑자기 돌아간다. 그 뒤에 세자빈인 민회빈(愍懷嬪) 강씨(姜氏, ?~1646)가 인조의 총희(寵姬, 사랑받는 첩)인 조소의(趙昭儀)를 저주했다는 무고와 인조의 어선(御膳, 임금이 먹는 음식)에 독약을 넣었다는 무고를 받고 사사(賜死)된다.

이 사건은 인조가 왕위를 차자(次子)인 봉림대군(鳳林大君, 1619~1659, 孝宗)에게 물려주고자 하는 의도에서 꾸며낸 무옥(誣獄)의 혐의가 매우 짙었다. 그래서 사림들은 이를 매우 원통히 여기고 있었다.

그러나 인조의 뜻이 워낙 확고하고 당시 전후 국가 형편으로 보아 봉림대군과 같은 현명한 국왕의 통치가 절실했으므로 봉림대군이 세자로 책봉되는 것을 크게 반대하지는 못했다. 효종도 이런 분위기를 통찰하고 있었다. 그래서 등극하자마자 사림의 중심인물인 김집(金集, 1574~1656)과 송시열(宋時烈, 1607~1689)·송준길(宋浚吉, 1606~1672) 등을 중용하여 그들의 이상을 정치에 구현케 함으로써 사론(士論)을 무마해나갔다.

그러는 한편 강빈옥사(姜嬪獄事)에 관해서는 이의 거론을 필주(必誅, 반드시 죽여버림)의 엄명으로 철저히 봉쇄해놓고 있었다. 이에 주자 성리학(朱子性理學)의 완벽한 이해 위에 이를 조선 성리학(朝鮮性理學)으로 토착화시키고 그 이상을 실현하고자 하던 사림들은 적장상속(嫡長相續)을 원칙으로 하는 성리학적 윤리 기준이 그 정강(政綱)의 기본인 줄 알면서도 이를 바로잡지 못하는 자기모순 속에서 심한 갈등을 공감(共感)한다.

이런 때에 학주(鶴洲) 김홍욱이 죽음을 각오하고 나서서 감연히 강빈 원옥(姜嬪冤獄)을 바로잡아야 한다고 하며 성리학적 명분론을 명쾌히 제시하다 맞아 죽는다. 그 순의입절(殉義立節, 정의를 지키다 죽어 절개를 세움)의 통쾌함은 온 나라 선비들이 억울하고 답답해하던 불만을 일시에 씻어주는 듯했다.

그래서 경향(京鄉)의 명망 있는 사림들이 나라의 금지를 무릅쓰고 그의

그림 2 〈김홍욱 신도비〉, 1746년, 서산시 대산면 대로리 묵수지(墨水池)

죽음을 성대히 조문했으며 당시 사림의 종장(宗匠)으로 효종의 절대적인
신임을 받고 있던 송시열과 송준길은 그의 신원(伸寃, 원통함을 풀어줌)을 극
력 주청(奏請)하여 효종 10년(1659)에 복관작(復官爵, 관직과 지위를 회복함)을
이루어놓는다. 그리고 조선 성리학을 절대 신봉하는 노론계의 사람들이 한
창 뜻을 펴던 숙종 44년(1718)에는 드디어 김홍욱에게 문정(文貞)의 시호(諡
號)와 이조판서(吏曹判書)의 증직(贈職)이 추서(追叙)된다.[6] 그림 2

이로부터 학주의 자손들은 드러나게 중요한 벼슬을 거치면서 왕실과 내
외로 친척 관계를 맺어 명실상부한 국중 명문으로 성장해간다. 즉, 그의 장
증손(長曾孫)인 김흥경(金興慶, 1677~1750)은 영의정을 지내고(1735) 김흥경
의 막내아들 김한신(金漢藎, 1720~1758)은 영조 그림 3의 장녀 화순옹주(和順翁

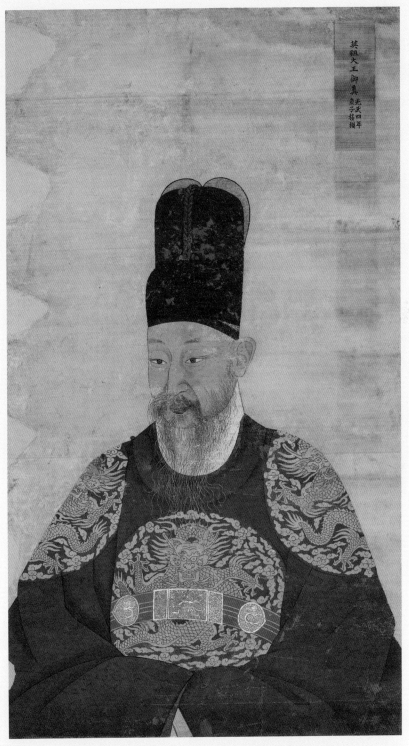

그림 3 〈영조 어진〉, 1900년 모사, 견본채색, 110×68cm, 국립고궁박물관 소장, 보물 제932호

主, 1720~1758)에게 장가들어(1732년 11월 29일) 왕실의 내척(內戚)으로 위복(威福, 위세와 복록)을 누리게 된다.

화순옹주는 진종(眞宗, 1719~1728)의 동복(同腹) 누이로(정빈 이씨(靖嬪李氏)의 소생) 영조가 각별히 사랑하던 따님이었다. 그래서 영조는 옹주가 태어났던 영조 잠저(潛邸, 왕이 즉위 전에 살던 사가)인 창의궁(彰義宮, 천연기념물 제4호 백송(白松)이 있던 통의동(通義洞) 35번지 일대)에서 얼마 멀지 않은 적선방(積善坊)에 월성위궁(月城尉宮, 현재 종합청사 부근)을 마련해주고(1735) 내당(內堂)을 종덕재(種德齋), 외헌(外軒)을 매죽헌(梅竹軒), 소정(小亭)을 수은정(垂恩亭)이라 어제어필(御製御筆)로 써서 하사할 정도였다.

월성위(月城尉)는 장옹주(長翁主)의 부마(駙馬)로 실제 의빈(儀賓)의 장(長)이었다. 그러므로 왕실전례(王室典禮)를 솔선 봉행(率先奉行)할 기회가 허다했는데 그때마다 상사(賞賜)가 푸짐한 위에 영조의 각별한 권우(眷遇, 보살피고 대접함)로 내사(內賜)가 적지 않았고 정빈방(靖嬪房)의 유산(遺產)이 옹주 이외에는 갈 데가 없었던 까닭에 월성위궁은 탐재를 하지 않아도 상당한 부를 축적할 수 있었다.

이에 월성위는 동소문 밖 검호(黔湖, 지금의 금호동)에 독서할 곳을 마련했고 충청도 예산(禮山) 용산(龍山) 오석산(烏石山) 일대를 친산(親山)으로 사들이기도 한다. 용산은 삽교천(揷橋川) 하류에 위치해 내포에서 서울로 연결되는 육해로(陸海路)의 교통 요지니 서울에서 서산 선영(先塋)으로 가는 길목에 해당한다.

이곳을 고가로 사들여서 부모의 산소를 쓰고 묘사(墓舍)와 농사(農舍)를 지어 향저(鄕邸, 시골에 있는 저택)로 삼았던 것이다. 이 집들을 지을 때 충청도 53군현이 1칸(間)씩 부조하여 53칸 집을 만들었다는 전설이 있을 정도니 당시 월성위가(月城尉家)의 위복이 어떠했던지 짐작이 가능하다. 그러나 월성위가 후사 없이 39세로 영조 34년(1758) 1월 4일에 요절하고 화순옹주

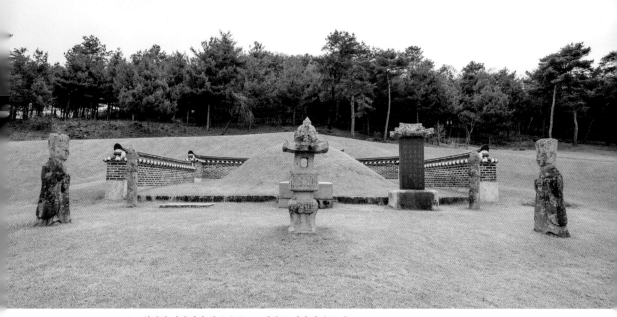

그림 4 월성위 김한신과 화순옹주 묘, 예산군 신암면 용궁리

도 14일을 굶어 동갑 나이로 그를 따라 1758년 1월 17일에 순절하니 왕녀(王女)의 열행(烈行)은 조선 왕가에 처음 있는 장한 일이었다.[7] 그림 4

이에 영조(65세)는 월성위의 부탁으로 후사가 된 그 장형(長兄) 김한정(金漢楨, 1701~1764)의 셋째 아들 김이주(金頤柱, 1730~1797)를 각별히 보살펴 가문을 일으키게 하니 김이주는 온갖 맑고 요긴한 직책을 거쳐 좌참찬(左參贊)에 이른다. 그 여러 아들과 조카들도 차례로 등과하여 장자(長子) 김노영(金魯永, 1747~1797)은 예조참판, 차자(次子) 김노성(金魯成, 1754~1794)은 수원판관, 사자(四子) 김노경(金魯敬, 1766~1838)은 이조판서에 이르고 본생(本生) 조카인 김노응(金魯應, 1757~1824)도 병조판서(兵曹判書)에 이른다.

이와 같이 김홍욱의 종손(宗孫) 계열이 왕가의 내척으로 권귀(權貴, 권세와 부귀)를 누리는 데 반하여 김홍욱의 막내아들 계통에서는 그의 고손(高孫)인 김한구(金漢耉, 1723~1769)의 따님이 영조의 계비(繼妃, 貞純王后,

그림 5 영조 서(전면), 〈김한구 묘표〉, 1770년, 남양주시 이패동

그림 6 김구주 찬, 금성위 박명원 서, 〈김한구 묘표〉 음기, 1770년, 남양주시 이패동

1745~1805)로 책봉됨으로써(1759) 김한구는 오흥부원군(鰲興府院君)이 된다.^{그림5, 6} 이로 말미암아 김한구의 아우인 김한기(金漢耆, 1728~1792)는 공조판서, 김한로(金漢老, 1746~1797)는 지중추부사(知中樞府事)에 이른다.

뿐만 아니라 사촌인 김한록(金漢祿, 1722~1790)은 은일(隱逸)로 남당(南塘) 한원진(韓元震, 1682~1751)의 의발(衣鉢)을 받은 호파(湖派) 산림의 거두가 되어 산중재상(山中宰相)의 예우를 받기에 이르렀다. 뒤미처 영조 말년경부터 정순왕후의 실권이 점차 비대해지면서 왕후의 남형(男兄) 김구주(金龜柱, 1740~1786)가 세도를 잡으려 했으나 정조의 현명한 처단으로 미수에 그쳤다.

그러나 순조 초년 정순왕후가 섭정(攝政)하면서부터 김한록의 아들 김관주(金觀柱, 1743~1806)는 우의정으로 세도재상(勢道宰相)이 되고 김관주의 아우 김일주(金日柱, 1745~1823)는 호조참의, 사촌 김면주(金勉柱, 1740~1807)는 우참찬이 되며 정순왕후 사촌 김용주(金龍柱, 1755~1812)는 동부승지가 되니 일족(一族)의 권세와 부귀는 당세에 짝할 데 없었다.⁸

따라서 당시 한다리 김문의 번영은 비록 내포 일대에서뿐만 아니라 경화거족(京華巨族)들 사이에서도 갑을을 다투게 되었다. 추사는 이렇게 명문거족화(名門巨族化)한 한다리 김문 중에서도 왕실의 내척으로 일찍부터 가문의 중심이 되어왔던 월성위가의 혈통을 이어받고 태어난다.

2

신비한 탄생

추사 탄생에 관한 기록은 신비롭기만 하다. 문인(門人) 민규호(閔圭鎬, 1836~1878)가 고종 5년(1868)에 추사의 문집인 『완당선생전집(阮堂先生集)』 5권 5책을 동문(同門)인 남상길(南相吉, 1820~1869)과 공동 편찬해 내면서 그 벽두(劈頭)에 붙인 「완당김공소전(阮堂金公小傳)」에서 어머니 유씨 부인(兪氏夫人)이 임신한 지 24개월 만에 추사를 낳았다는 신비스러운 내용을 전하면서 부터이다.

민규호는 추사 고모의 손자로 문인(門人)인 동시에 5촌 조카에 해당하는 친척이었다. 또한 '징빙할 것이 없으면 믿지 않는다(無徵不信)'는 고증학풍(考證學風)을 추사로부터 철저하게 전수받은 고증학도였으며 저민(諸閔, 여러 민씨, 외척을 지칭할 때는 '저'로 읽는다.)을 대표하여 대원군(大院君)을 실각시키고 스스로 세도를 잡은 민문세도(閔門勢道)의 선두 주자로 개방을 적극 추진했던 선구적인 인물이었다. 따라서 그가 보고 들은 것이 결코 허황한 내용일 리 없는데 이와 같은 기록을 남겨 우리를 당황하게 한다.

「완당김공소전」에 기록된 다른 내용들이 모두 합리성을 띠고 있으며 또

한 그 근거를 공사(公私) 기록(記錄)에서 모두 확인할 수 있어서 우리는 더욱 당혹감을 느끼게 된다. 그러나 추사의 향저(鄕邸)가 있는 예산 지방에서 전설처럼 전해져 내려오는 추사 탄생 신비담(秋史誕生神秘談)에 이르면 민규호의 기록이 글치레를 위한 의례적인 수사나 고사(故事)를 모방한 억지 조작이 아니라 세상에 널리 퍼져 있는 속설을 끌어다 쓴 것에 불과하다는 사실을 알고 안심할 수 있게 된다.[9]

추사가 태어나는 날, 향저의 뒤뜰에 있는 우물이 갑자기 말라버렸고 후산(後山)인 오석산(烏石山)은 물론이거니와 그 조산(祖山)인 팔봉산(八峯山)의 초목조차 모두 시들었다가 추사가 태어나자 물은 다시 샘솟고 초목은 생기를 되찾았다는 것이다. 그래서 사람들은 추사가 팔봉산〔금북정맥(錦北正脈) 줄기가 내려가다 예산과 홍주 사이에서 요새를 이루어놓은 산〕의 정기를 타고난 천재임을 알았다는 것이다.

이런 기록은 추사와 동갑 친구였던 항해(沆瀣) 홍길주(洪吉周, 1786~1841)도 남기고 있다. 『총비기(叢秘記)』 권4 '속상(續上)'에 있는 이야기를 옮기면 다음과 같다.

김추사(金秋史) 원춘(元春)은 태(胎) 속에 24개월 있다가 나오니 세상이 이상한 일이라 여겼다. 요즈음 패서(稗書, 꾸며 쓴 글)를 읽었는데 이르기를 "잠계(潛溪) 송학사(宋學士, 宋濂, 1310~1382)가 24개월로 탄생했는데 송(宋)이 문장으로 일컬어져 황명(皇明)의 대가가 되었다." 한다. 원춘 역시 박학하고 문장이 있어 당세를 크게 울린다. 어찌 아니 배태가 남들과 달라 그렇지 않다 하겠는가.

金秋史元春, 在胎二十朔而生, 世以爲異事. 近閱稗書有云潛溪宋學士, 以二十四朔生, 而宋以文章稱, 爲皇明大家. 元春亦博學有文章, 大鳴當世. 蓋其胚胎之異乎人, 有以歟.

홍길주는 정조 부마인 해거재(海居齋) 홍현주(洪顯周, 1793~1865)의 둘째 형으로 학문과 문장으로 이름을 날리던 큰 선비였다. 그들의 큰형은 역시 당대를 대표하는 성리학자로 우의정을 지낸 연천(淵泉) 홍석주(洪奭周, 1774~1842)다. 그들 3형제의 학식이나 왕실을 중심으로 맺어진 추사 집안과의 혼맥으로 보아 그저 풍문으로 듣고 기록한 허황한 내용으로 보기는 어렵다고 하겠다. 당시 사회에서는 사실로 받아들여지던 이상한 일이었던 모양이다.

내용의 사실 여부야 어떻든 이런 전설이 전해져 오고 있으니 추사는 어떤 연유에서인지 이곳 예산 향저에서 24개월 만에 출생했다는 신비를 안고 태어난다. 그런데 이런 전설적인 예산 출생설은 근년에 알려진 『흠영(欽英)』이라는 일기(日記)에 의해서 전설로 받아들여질 수밖에 없게 되었다.

『흠영』은 추사 외조부 유준주(兪駿柱, 1746~1793)의 6촌 아우인 유만주(兪晩柱, 1755~1788)의 일기이다. 그 동안 서울대학교 규장각에 필사본으로 수장되어 있다가 영인되어 세상에 알려지고, 2015년 김하라 선생이 그 일부를 선별, 번역하여 내용을 널리 전파했다. 그 내용 중에 추사의 출생을 목도하는 기록이 있으니 병오년(1786) 6월 3일 해시(亥時) 정각(오후 10시)에 낙동(駱洞, 현재 충무로 입구)의 추사 외가에서 추사가 출생한 사실을 들었다는 것이다. 6월 4일 아침에 이 소식을 확인하기 위해 추사 외가인 큰집 유준주 댁을 찾아가서 아기 태어난 것을 축하하고, 6월 25일에는 아기를 상면하러 다시 갔다 하고 있으니 추사가 서울 낙동의 외가에서 태어난 것은 분명하다.[10]

부친은 월성위의 막내 손자인 김노경(1766~1837, 당시 21세)이었고 모친은 김제군수(金堤郡守) 유준주(兪駿柱)의 외동따님인 기계 유씨(杞溪兪氏, 1767~1801, 당시 19세)였다. 이해 5월 30일 『승정원일기(承政院日記)』에서 "관학 유생 김노경 등이 상소하여 왕세자가 돌아간 일[薨逝事]로 약원(藥院)의 죄

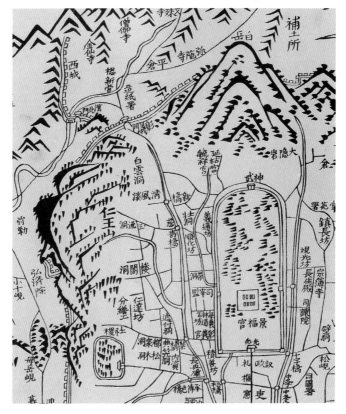

그림 7 〈수선전도(首善全圖)〉의 창의궁과 경복궁 부분

를 청하다." 했으니 김노경은 성균관에 재학하고 있었을 것이다.

　추사가 태어날 당시 적선방(積善坊) 월성위궁^{그림 7}의 사정을 살펴보면 영조의 외손자인 조부 김이주(57세)가 궁의 주인으로 대사헌의 중책을 계속 맡으면서 건재해 있고 조모 해평 윤씨(海平尹氏, 58세)가 아직 내정(內庭)을 총지휘하고 있었다. 그 밑으로 큰아버지인 김노영(40세)과 큰어머니인 남양 홍씨(南陽洪氏, 39세)가 작은 주인의 위치에 있었으나 아직 후사(後嗣, 뒤이을 자식)가 없는 상태였다. 둘째 큰아버지인 김노성(33세)과 둘째 큰어머니인 연일 정씨(延日鄭氏, 33세) 사이에는 사촌 형인 김교희(金敎喜, 6세)가 있었으니 분가해 살았을 가능성이 크다.

김노성은 이미 2년 전에 동궁익위사(東宮翊衛司)로 첫 벼슬길에 나가고 있었기 때문이다. 다만 셋째 큰아버지인 김노명(金魯明, 1756~1775)과 셋째 큰어머니인 풍산 홍씨(豊山洪氏, 1755~1775)가 11년 전에 연이어 돌아가면서 세 살 어린애로 남겨놓았던 일점혈육인 사촌 형 김관희(金觀喜, 1773~1797)가 14세의 어엿한 소년으로 성장해 있을 뿐이었다.

김관희는 모친 풍산 홍씨가 큰어머니인 남양 홍씨의 이종 아우였으므로 거의 큰어머니의 보살핌 속에 자랐을 터이니 물론 월성위궁에서 같이 살고 있었을 것이다. 이해는 봄부터 천연두가 크게 창궐하여 왕세자인 문효세자(文孝世子, 1782~1786)까지 이 병으로 돌아가는(5월 11일) 불상사가 있었다.

공식 기록에 의하면 4월 10일에는 국왕이 양제(禳祭, 재앙을 물리치는 제사)를 베풀어 거행하도록 명하는 하교(下敎)가 있었고 6월 29일경에 가서야 병세가 누그러지기 시작한다는 보고가 있으며 그사이 죽은 어린이들의 수는 알려진 것만 전국에서 3만 명이 넘었다고 한다.[11] 이런 까닭에 추사는 월성위궁의 금지옥엽(金枝玉葉, 왕의 혈통을 이어받은 고귀한 신분)으로 태어나면서도 낙동 외가에서 첫울음 소리를 내야만 했던 듯하다. 어떻든 그는 천연두와 가뭄이 극성을 부리던 정조 10년(1786)의 한여름 음력 6월 초 3일에 월궁(月宮)의 막내아들 김노경의 장자로 태어난다.

그의 탄생은 탄생 그 자체만으로도 손이 귀한 월성위궁가의 큰 경사였을 터인데 더구나 재태(在胎) 24개월의 신비를 타고나서 비범하리라는 칭송까지 받게 되니 집안의 기쁨은 이만저만한 것이 아니었다. 그래서 그 조부는 막내에게서 난 손자이지만 마치 적장손이 탄생한 것처럼 기뻐하고 그에 어울리도록 자(字)를 원춘(元春)이라 하고 이름을 정희(正喜)라 지었다.

이토록 신비와 축복 속에서 태어난 추사는 과연 주변의 기대대로 점차 자라면서 천재성을 서서히 드러내기 시작했다. 돌이 지나면서 말과 글을 함께 터득해나갔고 세 살 때 벌써 붓을 쥐고 글씨 쓰는 흉내를 내는데

그림 8 이천보 찬, 김한신 서, 〈영조 상존호 옥책〉 부분, 1755년, 국립고궁박물관 소장

그 집필(執筆)이 매우 야무졌다.

　그 부친이 시험하고자 어느 날 붓장난에 열중하고 있는 그의 등 뒤로 몰래 가서 붓을 확 잡아채었으나 몸뚱이가 붓에 딸려올지언정 붓은 놓치지 않았다. 이에 장차 명필이 될 줄 알고 그 교육에 더욱 심혈을 기울였다 한다. 그런데 조선 시대 명문가들이 대개 그랬듯이 그의 집안도 대대로 명필이 끊이지 않아서 일종의 가학(家學)을 이루고 있었다.

　고조부 김흥경, 증조부 김한신, 조부 김이주, 부친 김노경이 모두 명필 소리를 들을 만한 필재(筆才)를 가지고 있었다. 특히 증조부 월성위는 "초년에 송설체(松雪體)를 익히고 만년에는 종요(鍾繇)와 왕희지체(王羲之體) 및 한석봉체(韓石峯體)로 사법(師法, 스승으로 여겨야 할 법)을 삼아서 심획(心畫, 마음에서부터 우러나온 필획)이 주경(遒勁, 단단하고 굳셈)하고 자법(字法, 글자 쓰는 법)이 방정(方正, 모지고 반듯함)하였다."[12]라고 하는 행장(行狀) 기사대로 한석봉체에 바탕을 두었으나 청경수려(淸勁秀麗, 맑고 굳세며 빼어나게 아름다움)하고 기품 있는 글씨를 써서 일찍부터 영조에게 필법으로 더욱 사랑을 받았다

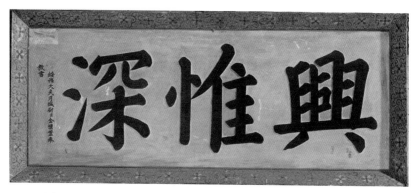

그림 9 김한신 서, 〈흥유심(興惟深)〉 현판, 63.7×149.5cm, 국립고궁박물관 소장

한다.^{그림 8}

그래서 육상묘향대청(毓祥廟香大廳)에 '흥유심(興惟深)'^{그림 9} 삼대자(三大字)를 봉명서사(奉命書寫, 왕명을 받들어 씀)하는 외에 육상묘상시죽책문서사관(毓祥廟上諡竹冊文書寫官), 저경궁상시시인전문서사관(儲慶宮上諡時印篆文書寫官), 정성왕후시책문서사관(貞聖王后諡冊文書寫官), 인원왕후애책문서사관(仁元王后哀冊文書寫官) 등 왕실 전례에서 서사의 책임을 도맡다시피 하였다.¹³

조부 김이주도 가법을 이어 당시 진체(晋體)라 불리던 조선화된 종왕서체(鍾王書體, 종요와 왕희지의 서체)와 촉체(蜀體)로 불리던 조선화된 송설체(松雪體)에 모두 능했다. 특히 그의 진체정서법(晋體正書法)은 영조의 〈필진도(筆陣圖(御筆體))〉^{그림 10}와 방불하니 월성위 묘비명(月城尉墓碑銘)의 글씨에서 그 실제를 확인할 수 있다.^{그림 11}

이 가문이 이와 같이 갈수록 명필이 되어갔던 것은 계속 외가 쪽 혈통이 명필인 것과도 큰 관련이 있을 듯하다. 조부 김이주의 외조부는 선조 제5부마(第五駙馬)인 금양위(錦陽尉) 박미(朴瀰, 1592~1645)의 현손 금원군(錦原君) 박사익(朴師益, 1675~1736)이었고, 부친 김노경의 외조부는 역시 선조 제2부마(第二駙馬)인 해숭위(海崇尉) 윤신지(尹新之, 1582~1657)의 현손 사휴당

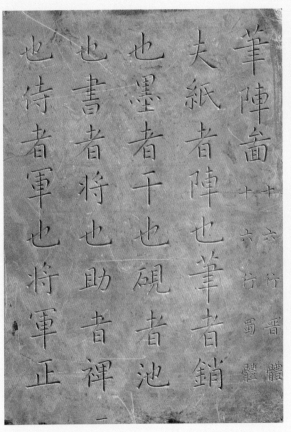

夫紙者陣也　筆者銷也　墨者干也　硯者池也　書者將也　助者裨也　侍者軍也　將軍正

筆陣圖　十六行晋體　十六行蜀體

怒一侍婢將加以重刑主乃下階進諫御札懇勸而終不回涕泣對曰臣旣許烈女者多自戕吾甚恥之吾當自盡兩合窆于禮山烏石山議政公塋右枕百古兩軍合辭請施椊楔上不許迄貴之　恩榮曠前可以輝映泉塗嗚呼間

그림 10 영조 서, 〈필진도(筆陣圖)〉 부분, 1758년, 전체 32.5×28.7cm, 진체(晉體), 국립고궁박물관 소장

그림 11 김이주 서, 〈김한신 묘표〉 음기, 1761년, 충남 예산군 신암면 용궁리 소재

(四休堂) 윤득화(尹得和, 1688~1759)이다. 그런데 이들 가문은 부마도위(駙馬都尉) 때부터 대대로 서화에 능했던 집안이었다.

따라서 추사의 혈통 속에는 서화에 모두 정통했던 선조와 그 아래 양 도위가(都尉家, 부마 집안)의 예술성까지 더 보태졌다고 보아야 하니 추사의 예술적 천품은 결코 우연한 것이 아니었다. 이런 그의 예술적 천재성은 일찍부터 팔봉산정기설(八峯山精氣說)로 말미암은 주변의 촉망 속에서 부조(父祖, 아버지와 할아버지)에 의해 확인되고 가학(家學)에 의한 철저한 수련을 거치게 된다.

당시 사대부들이 거치는 기본 교육인 유가칠서(儒家七書)와 사서(史書)의 강학(講學)을 받은 것은 물론이거니와 월성위 이래 수장해온 다방면의 장서(藏書)와 서화 진적(眞蹟)을 통해 안목을 착실히 넓혀간 것이다. 전통 학예(傳統學藝)에 대한 기초 수련이 이와 같이 착실히 무르익어가는 동안 추사에게는 그의 천재성을 발휘시킬 수 있는 새로운 인연이 서서히 다가오고 있었다.

월성위의 장손으로 진외증조부(할아버지의 외조부)인 영조의 사랑을 일신에 모았던 김노영(金魯永)이 영조 50년 갑오(1774)에 갑과 제1인으로 문과에 급제하고 왕실의 비호를 받으며 급성장해 추사가 태어날 당시에 이미 당상(堂上)의 품계를 넘어섰다. 일찍이 영조는 노영의 나이 24세(1770) 때에 선공가감역(繕工假監役) 벼슬에 노영을 즉시 제직(除職, 직위를 제수함)시키지 않는다 해서 14년 동안이나 이조판서를 지내고 있던 금성위(錦城尉) 박명원(朴明源, 1725~1790)의 조카 박상덕(朴相德, 1724~1779)을 그날로 파직해 충청수사(忠淸水使)로 강등하리만큼 사랑했다.[14]

그런데 그는 북학의 선구자였던 담헌(湛軒) 홍대용(洪大容, 1731~1786)의 재당질서(再堂姪婿, 7촌 조카사위)로 일찍부터 처가의 영향 아래 당시 신사조이던 북학에 눈을 돌려 북학의 시조인 연암(燕岩) 박지원(朴趾源, 1737~1805) 문하에 종유(從遊, 학덕이 있는 사람을 따라다니며 사귀고 배움)하고 있었다. 이것

그림 12 육비, 〈노저낙안(蘆渚落雁)〉, 1766년, 지본수묵, 23.7×29.8cm, 간송미술관 소장(왼쪽)
그림 13 반정균, 〈노송괘월(老松掛月)〉, 지본수묵, 23.5×29.7cm, 간송미술관 소장(오른쪽)

이 정조 당시 왕실의 분위기이기도 했다.[15]

　　일찍이 담헌은 영조 41년(1765)에 동지겸사은사(冬至兼謝恩使) 서장관(書狀官)이던 계부(季父, 막내 작은아버지) 홍억(洪檍, 1722~1809)의 자제군관(子弟軍官)으로 연경(燕京)에 가서 당시 고증학(考證學)의 대가이던 엄성(嚴誠, 1733~?), 육비(陸飛, 1719~?)[그림 12], 반정균(潘庭筠)[그림 13] 등과 친교를 맺고 북학에 뜻을 두게 되는데, 뒷날 그는 세손익위사시직(世孫翊衛司侍直)으로 있으면서 왕세손이던 정조에게 이를 알려 정조로 하여금 북학에 심취하게 했기 때문이다.

　　그래서 정조는 즉위하자마자 규장각(奎章閣)[그림 14]의 기능을 확충하고 연소 신예한 북학파들을 대거 등용하여 북학 진흥에 심혈을 기울이도록 후원해주니, 자연히 연암 문하의 제자들이 규장각을 독점하기에 이른다. 소위 시문사대가(詩文四大家)로 알려진 청장관(靑莊館) 이덕무(李德懋, 1741~1793), 영재(泠齋) 유득공(柳得恭, 1748~1807), 초정(楚亭) 박제가(朴齊家,

그림 14 김홍도, 〈규장각도(奎章閣圖)〉, 1776년, 견본채색, 143.2×11.5cm, 국립중앙박물관 소장

1750~1805), 강산(薑山) 이서구(李書九, 1754~1805)를 비롯해 금릉(金陵) 남공철(南公轍, 1760~1840) 등이 그들이었다.

그중에서도 『북학의(北學議)』를 저술해 북학의 필요성을 역설한 북학파의 골수는 초정 박제가였다. 이에 정조는 박제가로 하여금 자주 연경에 내왕하면서 북학을 도입해 들이게 하니, 박제가는 연경 학계의 태두인 기윤

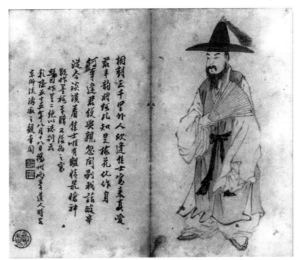

그림 15
나빙, 〈박제가 초상〉,
1790년, 10.4×12.2cm,
과천 추사박물관 소장

(紀昀, 1724~1805), 옹방강(翁方綱, 1733~1818), 손성연(孫星衍, 1853~?), 나빙
(羅聘, 1733~1799), 이병수(伊秉綬, 1754~1815), 철보(鐵保, 1752~1824), 장문도
(張問陶, 1764~1814), 완원(阮元, 1764~1849) 등과 사귀며 이들을 통해 청조
고증학을 본격적으로 전수해 온다.[그림 15] 그러니 이미 연암 문하에 종유하
며 북학에 기울어져 있던 추사의 큰아버지이자 양아버지인 김노영이 추사
의 교육을 박제가에게 맡기고자 한 것은 당연한 일이었다.

이렇게 해서 추사와 박제가의 만남은 자연스럽게 이루어질 수 있었던
것 같다. 그래서 추사는 아기 때부터 학예(學藝, 학문과 예술)에 대한 남다른
포부와 웅지(雄志, 큰 뜻)를 가지게 되는 듯하니 박제가는 추사 6세 때의 춘
서첩(春書帖)을 보고 학예로 이름날 것을 예언하며 "내가 장차 가르쳐서 성
공시키겠다."라고 했다 한다. 다음 7세 때도 그가 입춘첩(立春帖)을 써 붙이
자 당시 좌의정이던 번암(樊岩) 채제공(蔡濟恭, 1720~1799)이 지나다 보고 장
차 명필이 될 것이라고 예언했다는 것은 유명한 얘기다.[16][그림 16] 그 내용은
이렇다.

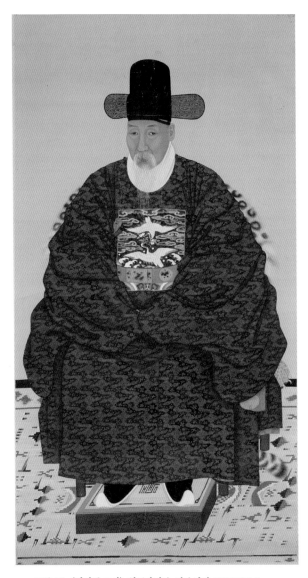

그림 16 〈채제공 초상〉, 청포단령본, 견본채색, 155.5×81.9cm,
국립부여박물관 기탁, 보물 제1477-3호

7세 때 입춘첩을 써서 대문에 붙였더니 채번암 제공이 지나다 이를 보고 누구 집이냐 묻자 김참판 노경의 집이라 한다. 참판은 추사의 아버지였다. 제공은 노경의 집안과 세혐(世嫌, 집안 대대로 미워함)이 있어 서로 보지 않는

그림 17 김정희 서, 〈추사 8세 서간(秋史八歲書簡)〉, 정조 17년 계축(1793) 6월 10일, 지본묵서, 24×
44.6cm, 개인 소장

데 그런데도 특별히 방문하니 노경이 크게 놀라서 이렇게 말했다. "각하께
서 어떻게 소인의 집을 찾아오셨습니까?" 제공이 말하기를 "대문에 붙인
글씨는 누가 쓴 것이오?" 노경이 아들의 글씨라 대답하자 제공은 이렇게 말
했다. "이 애는 반드시 명필로 일세에 이름을 드날릴 것이다. 그러나 만약 글
씨를 잘 쓰면 반드시 운명이 기구할 터이니 절대로 붓을 잡게 하지 마시오.
만약 문장으로 세상을 울리면 크게 귀히 되리라."

〈추사의 편지〉^{그림 17}

伏不審 潦炎, 氣候若何, 伏慕區區. 子侍讀一安 伏幸. 伯父主行次, 今方

離發 . 雨意未已. 日熱如此, 伏閱伏閱. 命弟 幼妹, 亦好在否. 餘不備, 伏

惟下監. 上白是.

癸丑 流月 初十日 子 正喜 白是.

삼가 살피지 못했습니다만, 장마와 무더위에 건강은 어떠신지요? 그리움만 간절합니다. 소자는 (어른) 모시고 글공부하면서 편안하게 지내고 있으니 다행입니다. 백부님은 막 떠나셨는데 비는 그칠 것 같지 않고 더위도 이와 같으니 걱정 걱정입니다. 아우 명희와 어린 여동생은 잘 있는지요? 제대로 갖추지 못했으나 보아주십시오.

사뢰나이다.

계축년(1793) 6월 10일 아들 정희가 올립니다.

〈생부 김노경의 답장〉

書到審, 侍讀一安, 近日輪症, 亦得姑免, 甚慰. 此間姑遣耳. 伯氏行次, 平安還第, 欣幸何言. 命哥及乳兒, 皆善在耳. 姑不多及.

十二日 父.

편지가 이르러 살펴보니, 모시고 글공부하면서 한가지로 평안하고, 근래의 돌림병도 또한 우선 면하였다니 무척 위로가 되는구나. 여기도 잘 지내고 있다. 백씨께서 행차하셨다가 평안히 귀가하셨다니 기쁘고 다행스러움을 어찌 말로 하겠느냐. 명희와 젖먹이 아이는 다 잘 있다. 이만 줄인다.

12일에 아버지가.

8세 소아의 글씨라서 조금 서툴기는 하나 결구와 장법에 빈틈이 없고 벌써 포백(布白)에서 공간 배분의 묘리를 터득하고 있는 듯하며, 점획 작성의 기초가 법도를 벗어나지 않는다. 이래서 당대의 감식안들이 명필이 될 것을 예견했던 모양이다.

이틀 뒤인 6월 12일에 그 편지지 남은 공간에 부친 김노경이 답서를 써서 되보내는데 당시 28세였던 유당(酉堂) 김노경의 필력에 다시 한번 놀라게 된다. 양송체(兩宋體)에 촉체(蜀體)를 겸한 듯 활달중후하고 유려장쾌한 필법이 추사체의 선구를 보는 듯하다. 추사체의 출현이 조선 서예 발전의 성과였음을 예시하는 자료라 하겠다.

그러나 하늘이 이미 한 시대의 예술 사조를 바꿔놓기 위해 추사를 세상에 내보냈거늘 부모가 붓을 잡지 못하게 한다 한들 그 길을 막을 수 있었겠는가. 오히려 하늘은 천부의 재능을 키워갈 수 있는 행운을 추사에게 아낌없이 베풀어간다. 한편 하늘은 일세(一世)의 사조(思潮)를 뒤바꿔놓을 큰 인물을 만들어가는 데 있어서 행운만 주어서는 안 된다고 생각했던 모양이다.

정조가 왕권을 강화하기 위해 외척 세력을 일단 꺾어놓고 나서 내척 세력을 정리하려는 계획을 세웠던 것이다. 그래서 도위가 자손들의 작은 잘못도 추호를 용서치 않으니 추사가 8세 되던 해 11월 25일에 개성유수로 가 있던 큰아버지 김노영은 간부살옥(奸夫殺獄, 간통한 남자를 죽인 살인 사건)을 잘못 다스렸다는 죄로 파직된다. 음세형(陰世亨)의 간부(姦夫) 주지현(朱之賢) 타살을 살인죄로 처결했다는 것이다.

그때 그 서정(庶政) 일반이 철저히 조사되고 공화(公貨, 공금)를 함부로 빌려주었다는 트집으로 원지정배(遠地定配, 먼 곳으로 유배를 보냄)를 당하게 된다. 이때 전 유수(留守)로 있던 이시수(李時秀, 1745~1821)와 이가환(李家煥, 1742~1801)도 함께 삭출(削黜)되거나 삭직(削職)되는 것을 보면 김노영만이 저지른 실수는 아니었던 듯하다.[17]

이 원지정배의 일이 추사가 9세 되던 해(1794) 1월 9일에 일어나는데 뒤미처 2월 20일에는 이미 4년 전에 곡산부사(谷山府使)로 유민안집(流民安集, 떠도는 백성을 편안하게 모아들임)을 잘못한 죄에 의해 곡산부(谷山府) 금고충군(禁錮充軍, 벼슬을 빼앗기고 군역에 편입)까지 당했던 둘째 큰아버지 수원판관 김노성이 41세의 젊은 나이로 현직에서 타계한다. 염세자살(厭世自殺)이었다.[18]

그러나 추사가 10세 되던 해인 정조 19년(1795) 을묘년 6월 18일은 추사 조부의 외숙모인 혜경궁 홍씨의 회갑이라 창경궁 연희당 자궁(慈宮) 주갑 탄신진찬(周甲誕辰進饌) 입시 시(入侍時)에 조부 전 판서 김이주와 양부 전 참판 김노영, 생부 건원릉령 김노경 삼부자가 입시하여 각각 시를 지어 축수하는 광영을 누리기도 한다.

그리고 둘째 큰아버지 대상(大喪)이 겨우 끝난 11세 때에는 할머니 해평 윤씨가 가운이 비색(否塞, 크게 운수가 꽉 막힘)해짐을 안타까워하며 68세를 일기로 세상을 떠나고(8월 8일)[19] 다음 해 할머니의 소상(小喪)을 치르기도 전에 뜻밖에 월성위궁의 작은 주인인 큰아버지 김노영이 51세의 나이로 세상을 뜬다(7월 4일).그림 18

그러더니 곧 셋째 큰아버지가 고아로 남겨놓아 불쌍하게 자란 사촌 형 김관희가 역시 4세의 어린 아들 김상일(金商一, 1794~1858)을 남겨놓고 25세의 젊은 나이에 요절한다(10월 2일). 이렇게 되니 할아버지 김이주도 그 참혹한 충격을 이기지 못하고 곧 뒤따라 돌아가서(12월 26일) 두어 달 간격으로 월성위궁의 남자들은 추사 4부자와 둘째 큰아버지 댁, 사촌 형 김교희(金敎喜, 1781~1843), 그리고 조카 상일만을 남겨놓은 채 모두 돌아간 결과가 되었다. 4년 전부터 끊이지 않던 곡성(哭聲)이 이제는 일과가 되다시피 했을 터이니 그 참담한 분위기는 가히 짐작하고도 남음이 있다.

이 와중에서 추사는 큰아버지 김노영에게 양자로 들어가 정식으로 월성위궁의 새 주인이 된다. 아마 할아버지의 뜻이었을 것이며 큰어머니 남

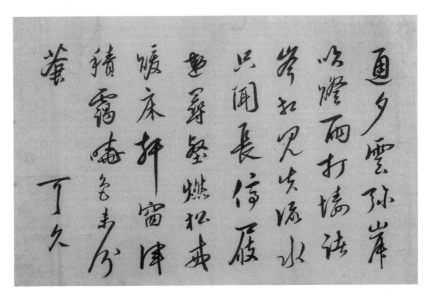

그림 18 김노영 서, 〈저녁 내 구름이 언덕에 가득하다(通夕雲彌岸)〉, 지본묵서, 27.8×42.5cm, 제주 추사
관 소장

양 홍씨의 바람이기도 했을 것이다. 비록 신동 소리를 듣는 처지였으나 아직 열두 살밖에 안 된 소년이 감내하기에는 너무 벅찬 일들이 연속적으로 일어난 것이다.

　오히려 무딘 소년이었더라면 차라리 모르고 지났을 터이나 감수성이 지나치게 예민했기에 더욱 인생과 죽음, 사랑과 허무 등을 깊이 생각하게 되었을 것이다. 여기서 추사는 예술적 감성을 사변적(思辨的) 이성으로 자제할 수 있는 엄청난 극기 수련(克己修鍊)을 거친 것 같다. 그래서 후일 그의 예술론은 항상 냉철한 이성 위에 전개됐으며 그의 예술 작품에는 감성과 이성이 혼연일치되어 찬란한 빛을 발하게 됐던 것이다.

　이런 혹독한 시련을 학예 수련과 내면적 사유로 겨우 극복하고 나자 월성위궁 장손이라는 막중한 위치 때문에 결혼을 서둘러야 했다. 그래서 추사의 소년기는 매우 단축되는데 14세 연말에야 조부의 대상이 끝났으므로 결혼은 아마 15세(1800) 되는 해 봄에 이루어졌으리라고 생각된다.

사촌 형 김교희의 부인인 한산 이씨(韓山李氏)의 당질녀(堂姪女, 5촌 조카)를 신부로 맞아들이는데 추사와 동갑내기였다. 이해 도위가(都尉家) 세력을 견제하려던 정조가 갑자기 돌아가고 12촌 대고모(大姑母)인 정순왕후가 수렴청정(垂簾廳政)하게 되자 월성위궁은 거연히 활기를 되찾게 되었으니 월성위가에서 오직 한 사람 남은 장년 남자인 김노경이 대비의 배려로 선공부정(繕工副正, 종3품)의 직에 봉직하게 됐기 때문이다.

그러나 이런 경사도 잠시일 뿐 월성위궁을 내리덮은 검은 구름은 걷힐 줄 모르고 계속 불행을 몰아왔다. 어린 추사를 비탄 속에 빠뜨려놓고 어떻게 헤쳐 나오는가를 지켜보려는 듯하기도 했다. 16세 되는 해(1801) 8월 21일에는 추사에게 둘도 없이 자애로웠던 어머니 기계 유씨가 불과 35세의 젊은 나이로 세상을 떠났기 때문이다(10월 26일 추사 모친 기계 유씨를 과천 청계산 옥녀봉에 안장,[20] 1961년 예산 용궁리 이장). 아래로 14세, 8세 난 두 어린 남동생을 거느린 추사의 애통한 심정은 이제까지의 그 어떠한 경우보다도 더욱 참담했을 것이다.

추사는 역사상의 모든 위인들이 그랬듯이 이런 극한 상황에서 더욱 용기백배했던 듯 아우들을 격려하며 학예 수련에 몰입해간다. 그래서 벌써 20세 전후해서는 그의 문명(文名) 필명(筆名)이 도하(都下)에 자자하고 사행(使行)을 통해 연경에까지 알려지게 되는데 이는 박제가의 성실한 지도와 격려, 그리고 찬양이 크게 작용한 탓이다.

그런데 아직도 월성위궁을 덮은 검은 구름의 장난은 그치지 않아 20세 되는 해(1805) 봄 정순대비의 국상(國喪)을 만난 지 한 달 만인 2월 12일에 추사는 첫째 부인 한산 이씨와 사별(死別)하게 된다. 모친 상사(喪事)에 대한 슬픔을 겨우 진정할 만하자 상처(喪妻)까지 맛보아야 하는 인간적인 불행을 추사는 어떻게 극복해나갔을지 생각만 해도 아득할 뿐이다.

그러나 이런 비탄의 연속 속에서도 추사 일가의 남자들은 조금도 좌절

하지 않고 학문 연마에 심혈을 기울였던 듯하니 김노경은 1803년 9월 24일 천안현감(天安縣監)으로 나간 뒤 3년 만인 이해 10월 28일에 홍천현감(洪川縣監)으로 있으면서 문과에 급제한다. 참으로 오랜만에 찾아온 경사였다. 왕실에서도 월성위궁의 참화를 애석해하던 차라 순조는 특별히 승지를 보내어 화순옹주 내외(內外) 사당에 제사를 드리게 하고 김노경의 문과 급제를 축하한다.

그런데 추사는 모처럼 찾아온 집안의 이런 경사에도 불구하고 또 다른 사별의 고통으로 가슴을 쳐야 했다. 정순대비에 의해 종성(鍾城)으로 유배됐다가 3월 22일 3년 만에 방환되어 겨우 5~6개월 가르침을 받을 수 있었던 스승 박제가(1750~1805)가 10월 20일에 그 스승인 연암 박지원(1737~1805)의 임종을 보고 돌아와서 그대로 병석에 누워 10월 25일에 돌아갔기 때문이다.

이제까지 그를 사랑했던 모든 가족들이 그의 곁을 떠나가더니 이제는 스승까지도 그를 버리고 갔다. 엄청난 가정적인 불운이 연속적으로 밀어닥쳐 절망하고 좌절할 때마다 격려하고 방향을 제시하여, 망연하다가도 정신을 가다듬을 수 있게 해준 명석하고 자상하며 항상 신선했던 정열적인 스승이 그렇게도 열망하던 자신의 학예 성취를 다 지켜봐 주지도 못하고 홀연히 떠나간 것이다.

이제까지 혈육을 잃는 슬픔을 무수히 당해온 추사였지만 정신적인 의지처를 잃은 그때처럼 절실하게 허전하고 쓸쓸함을 통감한 적은 없었다. 세상에는 오직 자기밖에 남지 않았다는 고독감이 절박하게 그를 엄습했을 것이다. 더구나 다음 해에 양모(養母)인 남양 홍씨마저 59세로 돌아갔음(8월 1일)에서랴! 이에 추사는 인정에 집착하여 사랑한다거나 미워한다거나 의지한다는 것이 얼마나 허망한 일이며 인생 자체가 얼마나 덧없는 것인가를 절감하고 다만 학예 수련에 심신을 바쳐 그 성취만을 목표로 삼으리라

결심했을 것이다.

그것이 세상에 태어난 보람이고 자신에게 부여된 임무이며 돌아간 분들의 사랑에 보답하는 길이라고 여겼을지도 모른다. 그래서 이제부터는 불고타사(不顧他事, 다른 일을 돌아보지 않음)하고 학예에 전념하는 생활 자세로 일관하게 된다.

3

연경燕京에서 배우다

하늘은 추사가 이런 확고한 신념을 가질 때를 기다렸다는 듯 추사에게서 모든 애착의 근원을 빼앗아 간 다음부터는 곧바로 그에게 환희와 영광을 선물하기 시작한다.

큰어머니이자 양어머니인 남양 홍씨(1748~1806)는 추사의 첫 번째 부인 한산 이씨가 돌아가자 월성위궁 안에 종부(宗婦, 종갓집 며느리)가 없는 게 안타까웠다. 그래서 한산 이씨의 담제(禫祭, 초상 후 15개월 만에 지내는 제사)가 끝나는 21세(1806) 때 5월 후반경에 서둘러 추사를 재혼시키니 온양(溫陽) 외암리(巍岩里)에 대물려 살던 예안 이씨(禮安李氏) 가문에서 한 살 아래의 규수를 맞아 온다.

예안 이씨(1788~1842)는 한수재(寒水齋) 권상하(權尙夏, 1641~1721) 문하에서 인물성동론(人物性同論, 洛論)을 주장함으로써 호락 시비(湖洛是非)의 단초를 연 장본인인 외암(巍岩) 이간(李柬, 1677~1727)의 고손녀였다.^{그림 19} 산림(山林, 벼슬에 나가지 않고 산골에 숨어 학문에 몰두하는 선비)의 가문에서 법도 있게 범절을 익힌 요조숙녀였다. 추사에게는 오히려 은반지를 잃고 금반지

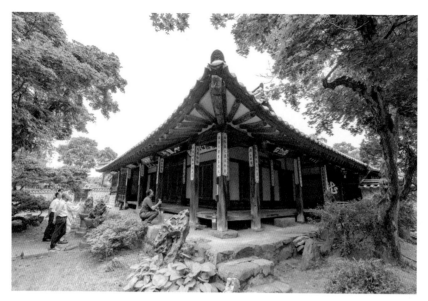

그림 19 외암민속마을. 외암 고택. 아산시 송악면 외암리

를 얻은 기쁨이 있었던 모양이다. 후일 예안 이씨가 돌아가자 그토록 정감 어린 단장(斷腸)의 애서문(哀逝文)을 남기는 것을 보면 이를 짐작할 수 있다. 외암의 장증손 이병현(李秉鉉, 1754~1794)의 둘째 딸이었다.

그러나 이미 인생의 신산고초(辛酸苦楚, 맵고 시고 쓰고 아픔, 즉 모든 고통)를 겪을 대로 다 겪어본 추사에게 신혼생활의 재미 같은 것은 그리 중요하지 않았다. 스스로 성취해야 할 일들에 열중하는 것만이 삶의 보람을 느끼게 하는 터였기 때문이다.

그런데 추사는 그런 소소한 일상의 보람을 느낄 틈도 없었다. 재혼한 지 불과 두 달 남짓하여 양모이자 큰어머니인 남양 홍씨가 예안 이씨에게 종가의 가법을 제대로 전수하지도 못한 상태에서 급하게 돌아가고 만다. 추사가 제주에서 예안 이씨의 부고(訃告)를 받고 사촌 형 김교희에게 보낸 편지에서 "옛날 병인년(1806)에, 간 사람(예안 이씨)이 당하던 것이 흡사 이와 같았다." 하고 있는 데서 짐작할 수 있다.

그림 20 추사 생원시(生員試) 입격교지
(入格敎旨)

그림 21 〈북경 조양문(朝陽門)〉,《연행도첩(燕行圖帖)》, 지본담
채, 37.2×44.5cm, 숭실대학교 한국기독교박물관 소장

　그래서 24세 되는 해(1809)에는 드디어 생원시(生員試)에 입격하는데(11월
9일)^{그림 20} 이해에 벌써 호조참판에 올라 있던 생부 김노경이 이미 동지부사
(冬至副使)로 결정되어 추사는 5년 전에 고인이 된 스승 박제가에게 말로만
듣고 꼭 가보리라 별렀던 연경으로 떠나게 된다. 부친의 자제군관(子弟軍官)
으로 수행하는 것이었다.

　자제군관이란 직책이 본래 공적 사명을 띤 것이 아니라 삼사(三使)의 자
제들이 그 부형(父兄)을 사적으로 시중들기 위해 따라가는 것이었으므로
그 행동도 공식적인 제약을 받지 않고 매우 자유로워서 일찍부터 중국 문
물의 도입 창구 역할을 해온 터였다. 북학도 바로 이 자제군관들에 의해 도
입되었으니 그 시조 격인 담헌 홍대용이나 연암 박지원이 모두 이 자제군
관 출신이었다.

　추사가 연경에 도착하자^{그림 21} 이미 그 스승 박제가를 비롯해 조선 사신
으로 왔던 이들을 통해서 천재 청년 김추사의 성가(聲價)를 들어 아는 이

가 많았던 듯 청년 학자 조강(曹江, 1781~?)은 추사가 사신 행차에 수행해 왔다는 소식을 다음과 같이 동학(同學)들에게 전하며 추사를 소개했다.

> 동쪽나라에 김정희 선생이란 분이 있으니 자는[호(號)의 잘못] 추사다. 나이 이제 24세인데 개연(慨然)히 사방으로 지기(知己)를 찾아다닐 뜻이 있어서 일찍이 시를 지어 말하기를, "개연히 한 생각 일으키니, 사해(四海)에 지기를 맺고저. 만약 마음에 드는 사람 찾기만 하면, 위해서 한번 죽기도 하련만. 하늘 끝 저쪽엔 명사(名士)도 많다니, 부러움 홀로 주체 못 하네."라고 했다 한다.
>
> 이로써 그 취상(趣尚)을 가히 알 수 있는데, 세상과 잘 어울리지 못하며, 과거 보는 형식의 글을 짓지 않고 육신 밖에서 노닐며, 시도 잘 짓고 술도 잘 마신다고 한다.
>
> 지극히 중국을 그리워하여 동쪽 나라에는 사귈 만한 선비가 없다고 스스로 말했다 하는데 이제 바야흐로 사신을 따라왔으니 장차 천하의 명사들과 사귀어 옛사람들이 정의(情誼)를 위해 죽던 의리를 본받으려 한다고 한다.[21]

참으로 추사의 마음을 정통으로 꿰뚫어 본 명쾌한 소개말인 동시에 환영사였다. 이래서 연경(燕京) 학예계(學藝界)의 한다 하는 명사들은 다투어 추사와 사귀기를 희망했는데 이는 바로 추사가 바라던 바였다. 추사는 이미 박제가를 통해 연경 학예계의 동정을 소상히 들어 알고 있었다. 옹방강(翁方綱, 1733~1818)[그림 22]이 경학(經學)과 금석학(金石學) 및 고증학(考證學)과 서학(書學)에 박통해 연경 학예계를 주도하고 있다는 사실과 완원(阮元, 1764~1849)[그림 23]이 장년 학자로 역시 제반 분야에서 방대한 업적을 쌓고 있어 옹방강 이후 그다음 세대를 이끌어갈 것이라는 내용 등에 관해서 말이다.

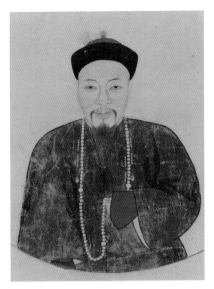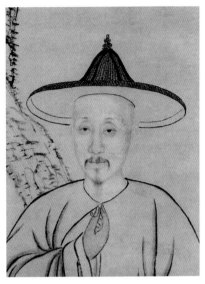

그림 22 주학년, 〈옹방강 초상〉, 지본담채, 93.2×
31.8cm, 간송미술관 소장

그림 23 〈완원 초상〉 부분, 크기·소장처 미상

그런데 추사가 연경에 도착했을 때 마침 운 좋게도 절강순무(浙江巡撫)로 8년 동안 항주(杭州)에 내려가 있으면서 『경적찬고(經籍纂詁)』니 『적고재종정이기관지(積古齋鍾鼎彝器款識)』 등 많은 저술을 내놓고 있던 완원이 지방 반란을 진압한 공로로 포상을 받기 위해 가을에 입경(入京)하여 아직 귀임(歸任)하지 않고 처가인 연성공저(衍聖公邸, 공자의 종손인 연성공이 살고 있는 저택)에 있는 자신의 서재 태화쌍비지관(泰和雙碑之館)에 머물고 있었다. 추사는 우선 태화쌍비지관으로 완원을 찾아간다.

이제 45세가 된 장년 학자인 완원은 20년 전 추사와 비슷한 나이 때 자신과 비슷한 나이이던 박제가와 만났던 기억을 새삼 떠올리면서 그 제자인 추사를 반가이 맞이했을 것이다. 그리고 용단(龍團) 승설(勝雪) 등의 명차(名茶)를 대접하면서 그의 총기와 학식에 놀라고 진지한 학구열에 감탄한다. 그래서 어느덧 자신의 경학관이나 예술관, 금석 고증의 방법론 등을 소상히 얘기하게 되고 추사는 그 해박한 지식과 신예한 관점에 경도되어 바로

그림 24 〈태산각석(泰山刻石)〉,
옹방강 감상본, 중국
청도시박물관 소장

그림 25 〈송탁화산묘비(宋拓華山墓碑)〉, 1836년 완원 제사본, 북경
고궁박물관 소장

사제지의(師弟之義)를 맺게 된다.

완원은 귀여운 용모와 명석한 두뇌를 가지고 나이에 비해 놀랄 만큼 많은 학예 수련을 쌓은 이 해동의 천재를 제자로 맞이한 것이 무척 흐뭇했던 듯 그가 비장하고 있는 당 정관(貞觀) 연간에 만든 동비(銅碑)와 남송(南宋) 우무(尤袤)가 소장했던 송(宋)나라 판각의 『문선(文選)』 같은 진귀품과 〈태산비(泰山碑)〉[그림 24]와 〈화산비(華山碑)〉[그림 25]의 원탁본(原拓本) 등을 보여준다. 그리고 〈태산비〉와 〈화산비〉의 탁모본(拓摹本, 원탁본을 새겨 다시 떠낸 탁본)과 자신의 저서인 『경적찬고』 106권, 『연경실문집(揅經室文集)』 제6권, 『십삼경주소교감기(十三經注疏校勘記)』 245권 등을 기증한다.

이에 감복한 추사는 자신의 별호(別號)를 완당(阮堂)이라 하여 사제 관계가 분명함을 세상에 밝히게 된다. 그리고 옹방강 문인인 심암(心庵) 이임송(李林松)의 서재 진돈실(鎭壿室)이나 법원사(法源寺)에서 옹문(翁門) 주변의 명사들과 만나 사귀게 되니, 묵장(墨莊) 이정원(李鼎元, 1749~1815) · 석계(石谿) 조강(曹江, 1781~?) · 몽죽(夢竹) 서송(徐松, 1781~1848) · 근원(近園) 김용(金勇) · 야

운(野雲) 주학년(朱鶴年, 1760~1812)·개정(介亭) 홍점전(洪占銓, 1762~1834)·퇴재(退齋) 담광상(譚光祥)·삼산(三山) 유화동(劉華東, 1778~1841)과 같은 인물들이 그들이다. 이들과 친교를 트면서 추사는 어떻게 하든지 옹방강을 만나 보고자 노력했던 듯하다.

이때 옹방강은 이미 77세의 고령으로 연경 학예계를 대표하는 원로 대가였으므로 함부로 외부 사람을 만나지 않는 처지에 있었다. 그러나 하도 주변에서 칭송이 자자할 뿐 아니라 10년 전에 만났던 박제가와의 인연도 있고 해서 추사와의 면담을 허락한다. 문인 이임송을 통해 12월 29일 묘시(卯時, 오전 5~7시)에 만나자고 한 것이다.

이 소식을 전하는 서찰(書札, 편지)을 받아 본 추사는 꽁꽁 얼어붙은 캄캄한 첫새벽에 옹방강의 저택을 찾아갔고 옹방강은 그를 서재인 석묵서루(石墨書樓)^{그림 26}에서 맞이했다. 금석서화(金石書畵) 8만 권이 수장되어 '도서문적(圖書文籍)'이 구슬같이 꽂혀 있으니 그 방에 올라가면 마치 만 가지 꽃으로 가득 찬 골짜기로 들어간 것 같아서 정신을 차릴 수 없고 눈이 어질거려 담론(談論)할 겨를도 없게 한다'고 연경 학자들 사이에서도 소문난 그 석묵서루에서 연경 학예계의 태두인 77세의 노대가 옹방강과 이제 겨우 24세 난 조선의 청년 학자 추사가 대좌한 것이다.

옹방강은 처음에 별로 대수롭지 않게 생각해 꼭두새벽에 잠시 불러보려 했던 것이겠지만 첫눈에 범상치 않은 기상과 총명 어린 귀여운 얼굴에 이끌리게 되고 필담(筆談)을 통한 질의응답에서 학예 수련이 고도에 이르렀음을 간파하게 된다. 번득이는 천재성과 기백이 넘치는 학구열에 어느덧 옹방강 자신이 휘말려들고 있었던 것이다.

그래서 '해동에도 이런 영재가 있었던가'라고 감탄하며 '경술문장 해동제일(經術文章 海東第一, 유교 경전의 연구와 문장이 동쪽나라에서 으뜸이다)'이라고 즉석에서 휘호(揮毫)하여 인가(印可)하고 사제지의를 맺어 자신의 학통을

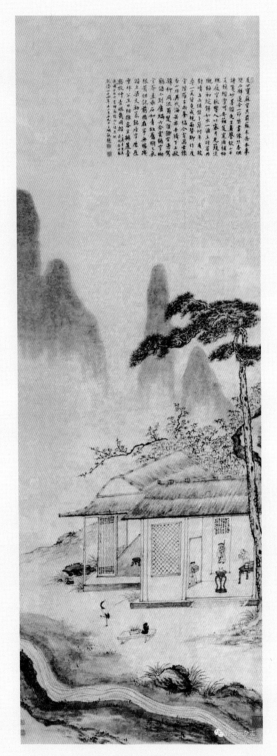

그림 26 나빙, 〈소재도(蘇齋圖)〉, 석묵서루

그림 27 〈송탁화도사고승옹선사사리탑명(宋拓化度寺故僧邕禪師舍利塔銘)〉, 옹방강 소장본

전수(傳授)하려는 강한 의지를 보인다.

　누구에게도 잘 내보이지 않던 〈한중태수축군개통포야도비(漢中太守鄐君開通褒斜道碑)〉·〈한화무량사석상 탁본(漢畫武梁祠石像拓本)〉·〈송탁화악묘비(宋拓華岳廟碑)〉·〈송탁하승비(宋拓夏承碑)〉·〈당각본공자묘당비(唐刻本孔子廟堂碑)〉·〈송탁화도사고승옹선사사리탑명(宋拓化度寺故僧邕禪師舍利塔銘)〉^{그림 27}·〈송탁구성궁예천명(宋拓九成宮醴泉銘)〉·〈송탑대관첩(宋榻大觀帖)〉·〈당림진첩(唐臨晋帖)〉·〈동파서천제오운첩(東坡書天際烏雲帖)〉·〈송참주동파선생시잔본(宋槧注東坡先生詩殘本)〉·당인화(唐寅畫)〈소동파상(蘇東坡像)〉등등 금석서화 진적을 꺼내 보이며 금석 고증과 서화(書畫) 감식(鑑識) 및 서법 원류(書法源流)에 관해서 소상한 가르침을 베푼다.

　그리고 옹수배(翁樹培, 1764~1811)·옹수곤(翁樹崑, 1786~1815) 두 아들을

그림 28 김정희 서, 〈시고(詩稿)〉, 1810년, 종이에 먹, 23.3×28.0cm, 제주 추사관 소장

불러 교유(交遊)를 명했다. 이에 추사는 수곤(樹崑) 형제와 지기를 허락하고 그들 형제의 안내를 받아 옹가진장(翁家珍藏, 옹씨 집안에서 보배로 여겨 감춰 둠)의 금석서화를 두루 살펴보고 수많은 책을 함께 구경하는 행운을 얻게 된다.

이런 정황을 추사는 「내가 연경에 들어와서 제공들과 서로 사귀기는 했으나 일찍이 시로 맞춰보지는 못했다. 돌아올 무렵에 섭섭함을 금할 수 없어 되는 대로 읊어본다(我入京, 與諸公相交, 未曾以詩訂契. 臨歸不禁悵觸, 漫筆口號)」라는 긴 제목의 장시(長詩)로 대강 밝히고 있다.[22] 그 시의 앞부분은 추사 친필 원고가 제주 추사관에 소장돼 있다.[그림 28]

옮기면 다음과 같다.

내가 변방에 나서 참으로 촌스러우니, 중원 선비들과 사귀기 많이 부끄러 웠네.

누각 앞에 붉은 해가 꿈속에 밝았기에, 소재 문하에 판향(瓣香)을 바쳤구나.

오백 년을 뒤로하고 다만 이날에야, 천만 사람 다 거쳐서 선생을 뵈옵다 니.〔연어(聯語) 사용〕

운대는 완연히 그림 속에 보던 이라(내가 일찍이 운대소조 간직했음). 경적 (經籍)의 바다에 금석(金石)의 부고(府庫)일세.

흙꽃도 정관 시대 구리를 못 삭히니, 허리에 찬 작은 비는 천년 옛것이어라 〔운대는 동주(銅鑄)의 정관비(貞觀碑)를 찼음〕.

화도비는 진돈재로부터 시작이니, 반담(攀覃, 담계를 부여잡음)·연완(緣阮, 완원을 인연함)은 아울러 사다리를 지었다네.

그대 푸른 바다 고래 끄는 솜씨라면, 내 가진 신령한 마음 점서에 통한달까.

야운의 먹그림 천하에 소문나서, 구죽도(句竹圖)는 일찍이 해외서도 보았 었다네.

하물며 옛사람 다시 그리면 밝은 달같이, 문득 선생 손가락 끝 따라 나타나 네(야운은 옛사람의 초상을 잘 베끼며, 나에게 준 것이 많다).

옹씨 집 언니 아우 쌍벽이 어울리니, 일생에 고전벽(古錢癖)을 버리기 어렵 구나〔고전(古錢) 수만 점을 모았음〕. (하략)

我生九夷眞可鄙, 多媿結交中原士. 樓前紅日夢裏明, 蘇齋門下瓣香呈. 後五百年 唯是日, 閱千萬人見先生.(用聯語) 芸臺宛是畵中覩(余曾藏芸臺小照), 經籍之海 金石府. 土華不蝕貞觀銅, 腰間小碑千年古(芸臺佩銅鑄貞觀碑). 化度始自䶫蕫 齋(心葬號), 攀覃緣阮並作梯. 君是碧海掣鯨手, 我有靈心通點犀. 埜雲墨妙天下 聞, 句竹圖曾海外見. 況復古人如明月, 却從先生指端現(野雲善摹古人眞像, 多 贈我) 翁家兄弟聯雙璧, 一生難遣愛錢癖(蓄古錢屢巨萬). (하략)

그림 29 옹방강 서, 〈유당(酉堂)〉, 1810년

그러나 사행의 귀환 일정이 촉박했으므로 추사는 아쉬움을 떨쳐버리고 귀국할 채비를 해야만 하였다. 옹방강은 이별을 아쉬워하며 추사의 청대로 그 부친의 별호인 '유당(酉堂)'그림 29과 추사의 당호인 '보담재(寶覃齋)'라는 편액을 써주어 사제 간의 정의(情誼)를 표시했다.

2월 1일에 완원·주학년·홍점전·이정원·담광상·옹수곤·유화동·이임송 등은 법원사그림 30에 모여 추사를 전별(餞別)하는 조촐한 전별연(餞別宴)을 베푼다. 감격한 추사는 주학년에게 전별연의 장면을 그려서 영원히 기념할 수 있도록 해달라 부탁하고 동석한 스승 완원을 비롯한 여러 명사들에게는 전별시(錢別詩)를 요구한다.

이에 주학년은 〈전별연도(餞別宴圖)〉그림 31를 그리고 이임송은 여러 명사들을 대신해 전별시 7수(首)를 써서 한 책을 만들고 유화동이 '전별책(餞別冊)'이라 표지에 써서 추사에게 기증한다. 참으로 전무후무한 아름다운 전별연이었으며 아취(雅趣) 있는 모임이었다. 이제 불과 25세밖에 안 된 조선의 청년 학자가 당시 청나라 학예계를 주도하던 대학자들과 대등하게 면담했다는 사실만으로도 자랑거리인데 하물며 학예계의 양대 거장인 옹방강과 완원으로부터 그 식견과 자질을 인정받아 그들과 사제의 의를 맺게 되

그림 30 중국 북경의 법원사(法源寺)

그림 31 주학년, 〈추사전별연도(秋史餞別宴圖)〉, 《증추사동귀시첩(贈秋史東歸詩帖)》 부분, 1810년
2월 1일, 지본담채, 22×32.4cm, 소장처 미상

었음에서랴! 그 영광과 감격은 청년 추사가 혼자 감당하기에 너무 벅찬 것이었으리라. 그 부친의 영광이고 사행의 영광이며 조선의 영광이었다.

더구나 새파란 청년 학자를 전별하기 위해서 스승 완원을 비롯하여 주학년 등 40~50대의 청조 학예계 중진들이 모여 추사를 주빈으로 하는 전별연을 베풀었다니 도저히 믿어지지 않는 사실이었다.

〈전별연도〉를 그린 주학년은 이미 51세의 노성(老成)한 대가로 추사에게는 부친의 연갑(年甲)을 지난 존장(尊丈)뻘이었다. 그런데 전별의 자리에서 서로 생일날 술을 뿌려 정의를 잊지 말자는 약속까지 하였으니 추사가 저들에게 존숭됨이 가히 어떠했던가를 미루어 짐작할 수 있다.[23]

4

북학北學의 우두머리

이와 같이 추사가 연경에 가서 청나라 학예계의 거장들로부터 크게 인정받고 돌아오자 그의 명성은 조선 천지를 뒤흔들게 되었다. 팔봉산 정기설을 청인들로 하여금 사실로 입증케 한 쾌거였기 때문이다. 그동안 가히 천형이라 할 만큼 연속되는 인간적인 불행 속에서 이를 강인한 의지와 불굴의 기개로 극복하고 성취한 학예 수련의 성과가 빛을 발하기 시작한 것이다. 그러나 실제 추사가 얻은 것은 세속적인 명성이 아니었다.

이제까지 비록 큰아버지 김노영이 심어놓은 북학적 분위기 속에 자라면서 스승 박제가에게 강렬한 영향을 받아 그 자신이 북학자라고 할 만큼 북학에 심취해 있기는 했지만 청조 문화란 그야말로 북학의 대상이 되는 피상적인 외래문화에 불과했던 것이다.

이미 주자 성리학을 조선 성리학으로 토착화시키고 그를 사상적 바탕으로 삼아 조선 고유문화를 이룩했으며 그 극성도 경험했으므로 당시 조선 사대부들이면 누구나 가지는 자만심이 그의 마음속에도 깊이 도사리고 있었기 때문이다.

1809년 3월 28일 좌부승지 김노경이 아직 동지부사로 낙점받기 전에 성정각(誠正閣)에서 순조와 문답하면서 순조의 질문에 다음과 같이 대답하는 것으로 보아도 추사가 어떤 가정교육을 받고 자랐을지 짐작이 가능하다.

> 의관문물은 우리나라가 제일입니다. 우리나라는 소중화(小中華)로 부르는데 예전에는 중국에 미치지 못했으나 지금은 도리어 낫습니다.

진경문화(眞景文化)를 주도하던 조선 성리학에 대한 자부심을 극명하게 드러내는 내용이다.

그런데 이제 청조 문물을 직접 목도하고 청조 학예계의 중추들과 면대하여 학문 예술을 담론해보니 조선 성리학과 조선 중화주의는 너무 편협하다는 생각이 들었다. 그 굉박(宏博)한 학식과 세련된 안목 및 참신한 논지(論旨)에 스스로 압도당하는 느낌을 받은 것이다.

자신만만했던 이제까지의 문화적 자존심이 우물 안 개구리 식의 유치한 생각이었음을 확연히 깨닫게 됐다. 울타리 밖에는 더 큰 하늘이 있다는 것을 실감하면서부터 그의 천재성은 빛을 발하기 시작했다. 듣고 본 것이 곧 자기 것이 되고 하나를 알고 나면 곧 열을 터득했으며 누구에게 무엇을 물어야 하고 어떤 것을 더 확인해야 하는가 하는 일들이 그의 머릿속에서는 전광석화(電光石火)와 같이 빨리 회전되고 있었다. 이것이 바로 청유(清儒)들을 놀라게 하고 열광시킨 근본 요인이었을 것이다.

이는 추사가 그동안 명문가에서 나고 전통적인 조선 고유의 정규 교육을 받고 다시 박제가와 같은 유능한 스승을 만나 북학의 정수를 전수받아 신구(新舊)의 지식을 겸전한 위에 10세 미만 때부터 10여 년간 연속되는 인간적인 불행을 딛고 일어서는 신산고초의 과정에서 인생을 냉철하게 관조

(觀照)하고 처변(處變)하는 생활 자세를 터득했기 때문에 가능한 일이었으리라고 생각된다. 그 어떤 다른 천재에게서도 바랄 수 없는 일이었다.

그래서 완원을 만나서는 청조 고증학이 이룩해놓은 참신한 경학의 성과를 듣고 '북비남첩론(北碑南帖論)'이나 '남북서파론(南北書派論)'과 같은 새로운 서학(書學) 이론에 심취하였으며, 옹방강을 만나서는 한송불분론(漢宋不分論)의 연경(研經, 경학을 연구함) 자세에 공감하며 금석 고증의 구체적인 방법론을 전수받고 서화 감식과 '첩비겸수론(帖碑兼修論)'과 같은 온건한 서학 이론에 공명한다. 그리고 주학년에게는 청조 고증학을 사상적 바탕으로 하여 극도로 이념화된 청조(淸朝) 문인화풍(文人畵風)을 배우고 서송(徐松)으로부터는 고증학에서 역사지리학의 중요성을 듣게 된다.

이래서 청조 고증학계의 수준과 동향을 정확하게 파악하고 돌아온 추사는 이를 차근차근 수용해가는데 연경에서 맺은 옹·완 이문(二門)과의 사제 관계가 이를 크게 뒷받침해준다. 의문점과 미심처(未審處)를 서신으로 묻고, 보아야 할 책의 송부(送付)를 부탁하고, 사귀어야 할 사람을 소개받고 학예계의 정보를 끊임없이 제공받는 등 온갖 혜택을 다 누리게 된다. 추사의 몸은 서울에 있었지만 그의 눈과 귀는 항상 연경에 닿아 있었던 것이다.

물론 추사가 이들 옹·완 이사(二師)에게 기울인 정성도 극진했으니 편이 닿는 대로 인삼을 비롯한 우리나라 고금의 금석(金石) 자료(資料) 및 서적의 기증이 있었고 그 생신이 되면 하루 종일 향을 사르며 축수(祝壽)를 기원할 정도였다.^{그림 32} 특히 옹방강에게는 더욱 극진하여 그가 79세 되는 해〔1812년, 가경(嘉慶) 17년 임신(壬申)〕에는 80수(壽)를 경축하는 『무량수경(無量壽經)』을 손수 쓰고 '남극수성(南極壽星)'이라는 편액(扁額) 1축(軸)을 써두었다가 이를 동지사(冬至使) 편에 보내기도 했다.

이에 옹방강은 감격하여 '송백(松柏)이 속〔心〕이 있는 것과 같아서, 충신(忠

그림 32 옹수곤 서, 〈여추사서(與秋史書)〉 6면 중 제1면, 지본묵서, 22.0×26.0cm, 간송미술관 소장

그림 33 옹방강 서, 〈여송·이충(如松而忠) 행서 대련〉, 지본묵서, 각 132.7×30.5cm, 간송 미술관 소장

그림 34 옹방강 서, 〈시암(詩盦)〉, 1812년 봄, 지본묵서, 30.8×116cm, 간송미술관 소장

그림 35 옹수곤 서,《증시첩(贈詩帖)》, 5면 중 5면, 1812년, 간송미술관 소장

信)으로 보배를 삼는다(如松柏之有心, 而忠信以爲寶)'는 내용의 대련(對聯)^{그림 33}
과 〈시암(詩盦)〉^{그림 34}이라는 편액을 써 보내어 그 지성에 보답한다. 옹수곤
도 스스로 지은《증시첩(贈詩帖)》^{그림 35}과 상사(相思)의 뜻이 담긴 〈홍두산장
(紅豆山莊)〉 편액을 보내어 우의에 감사한다.

〈자하소조(紫霞小照)〉〈자하의 작은 초상〉 그림 36

순조 12년(1812) 임신 7월 18일에 토역진주겸주청왕세자책봉사서장관으로 서울을 떠난 자하(紫霞) 신위(申緯, 1769~1847)는 10월 1일에 추사의 심부름을 위해 소재로 옹방강을 찾아간다. 제자인 정벽(貞碧) 유최관(柳最寬, 1788~1843)을 수행 군관으로 대동하고서였다.

옹담계 부자는 추사를 본 듯이 두 사람을 환대하며 추사 부탁을 즉석에서 들어주어 《배파공생일시초책(拜坡公生日詩草冊)》에 합장할 〈동파선생상〉과 〈담계선생상〉을 그리게 하고 그 제시를 친필로 써준다.

그 과정에서 자하는 옹방강에 경도되어 시제자가 되는 인연을 맺으니 그 좌중에 함께 있던 화가 왕여한(汪汝瀚)이 자하의 소요상(逍遙像)을 그려 인연을 맺고자 한다. 왕여한은 자가 재청(載青)이며 완평(宛平, 지금 북경) 사람으로 옹방강의 제자였다. 왕시민(王時敏, 1592~1680)의 『두보시의(杜甫

그림 36 옹방강, 옹수곤, 김정희 서, 왕여한 그림, 〈자하소조(紫霞小照) 및 제시〉, 1812년 겨울, 지본묵서 및 지본담채, 55.0×222.0cm, 간송미술관 소장

詩意)』 중 「추산소요(秋山逍遙)」에서 화상(畵想)을 취해 온 듯 선비가 호젓한 산길을 혼자 거니는 장면이다.

두 그루의 둥치 큰 고목나무가 듬성듬성 단풍잎을 달고 있고 그들을 가려준 큰 바위 더미 뒤에는 대숲이 가을 바람소리를 일으키고 있다. 구름에 가려진 건너 산봉우리에서는 폭포가 떨어지니 몽환적인 분위기다. 그런 산길을 자하가 갓 쓰고 도포 입고 목화 신고 부채 든 조선 선비 차림으로 거닐고 있다. 갓에 대한 이해 부족으로 조금 어색한 것 빼고는 흠잡을 데 없는 소요상이다.

자하의 시재(詩才)와 청순한 외모에 왕여한은 두보를 연상하고 이런 그림을 그려서 기증할 생각을 냈던 모양이다. 아쉬운 것은 인물상을 화사하게 돋보이려고 연분(鉛粉)을 전신에 써서 전신이 변색된 것이다. 담묵을 주조로 하고 농묵과 초묵으로 보조하여 채색을 극도로 억제하였다. 그 결과 탈

속한 기운이 화면에서 은은히 배어난다.

　화면 왼편 중앙에 예서로 '자하소조(紫霞小照)'라 써놓았는데 그 밑에 '담계(覃溪)'라는 흰 글씨 네모 인장을 찍어 옹방강 글씨임을 밝혀놓았다. 그 아래 왼쪽 귀퉁이에 잔글씨로 이렇게 써놓았다.

　　가경 임신(1812) 입동 전 2일 완평 왕여한이 그리다(嘉慶壬申立冬前二
　　日 宛平汪汝瀚寫).

〈자하소조(紫霞小照) 제시(題詩)〉^{그림 36}

〈자하소조(紫霞小照)〉 다음 별폭으로 이어지는 제화시들이다. 우선 옹방강의 친필 제화시가 맨 앞에 있다. 안진경(顔眞卿, 708~784)풍의 중후한 옹방강체 글씨가 돋보이는데 그 내용은 이렇다.

　　정자사(淨慈寺)에서 선게(禪偈)로 주빈〔周邠, 자(字) 개조(開祖), 동파 제자〕
　　에게 답했으나,
　　주빈이 스스로 그린 진영 얻지 못했네.
　　소매 속의 푸르디푸른 구름바다 기운은,
　　향연처럼 특별히 이 사람 돕게 되리라.
　　군이 동파공이 주장관에게 답하는 시 중 청풍오백간을 취하여 그 서
　　재를 이름하려 하므로 말했을 뿐이다.
　　가경 임신(1812) 초겨울 초하루(10월 1일) 방강.
　　(淨慈禪偈答周邠, 未得周邠自寫眞.
　　袖裏靑蒼雲海氣, 篆香特爲補斯人.
　　君取坡公答周長官詩, 淸風五百間, 以顔其齋故云爾.

嘉慶壬申孟冬朔 方綱.)

다음은 옹방강의 막내아들 옹수곤의 제화시다.

소재아집도(蘇齋雅集圖)를 보태기 위해

서원아집도(西園雅集圖)에서 미불이 글씨 쓰는 것 빌리지 않았었네.

맑은 바람 한자리에 솔바람 소리 일어나니, 바로 서재 이름과 합쳐져

서 보소(寶蘇)임을 증명한다.

학사가 우리 아버지 글씨 청풍오백간(淸風五百間) 다섯 자를 구해서

편액을 삼았다. 자하 학사가 소재(蘇齋)를 지나치는데 마침 좌중의

왕재청(汪載靑)이 (자하를) 위해서 소조(小照)를 그리고 우리 아버지

께 제시를 부탁하였다. 아울러 뒤에 작은 시를 붙인다. 수곤.

(爲補蘇齋雅集圖, 西園不借米書摹.

淸風一榻松濤起, 正合齋題證寶蘇.

學士 求家大人書淸風五百間五字, 爲扁. 紫霞學士, 過蘇齋, 適坐中汪載

靑, 爲作小照, 屬家大人題句, 幷附小詩於後. 樹崑.)

추사는 다시 그 뒤에 이어 썼다.

용면(龍眠, 李公麟)이 동파상을 그리니,

산곡(山谷, 黃庭堅)이 일찍이 그에 배례하였다.

또 봉래각에서 보니,

향 연기 한 줄기 간들거린다.

추사 김정희가 소봉래각에서 삼가 쓰다.

(龍眠畵坡像, 山谷曾拜之. 且看蓬萊閣, 香烟裊一絲. 秋史 金正喜 恭題於 小蓬萊閣中.)

　아들과 아들의 동갑인 해외 제자가 한 면에 나란히 제시를 쓰면서 부친 과 스승의 필체를 따라 썼는데 아들은 필태(筆態)를 얻고, 제자는 필의(筆 意)를 터득한 듯하다. 추사와 옹수곤은 모두 27세이고 옹방강은 80세 때 글 씨들이다.

　각기 서명한 뒤에 '옹방강(翁方綱)'(흰 글씨 네모 인장), '옹수곤인(翁樹崑 印)'(흰 글씨 네모 인장), '성원(星原)'(붉은 글씨 네모 인장), '보소실(寶蘇室)'(흰 글씨 네모 인장), '김정희인(金正喜印)'(흰 글씨 네모 인장) 등이 찍혀 있다.

　자하 신위는 추사의 소개로 1812년 소재(蘇齋)를 방문하여 석묵서루 소장 의 여러 진적들을 배관하다가 〈송탁구양순예천명(宋拓歐陽詢醴泉銘)〉을 보고는 그만 넋이 나갔던 모양이다. 그래서 찬탄을 그치지 않으니 보다 못 한 옹수곤이 그 〈송탁 예천명〉의 근각본(近刻本) 하나를 자하에게 기증하 며 다음과 같은 제사(題詞)를 써준다.^{그림 37}

　당나라 글씨로 정해(正楷)는 솔경〔率更. 구양순의 벼슬. 솔경령(率更令)〕 으로 제일을 삼는데 솔경 정해는 〈화도사옹선사명(化度寺邕禪師銘)〉 으로 으뜸을 삼고 〈구성궁예천명(九成宮醴泉銘)〉이 그다음이며 〈우 공공비(虞恭公碑)〉는 그다음이고 〈황보부군비(黃甫府君碑)〉는 그다 음이다. 수곤(樹崑)이 어렸을 때 입학해서는 곧 〈황보비〉를 임모하기 시작하여 점점 나아가서 〈우공비〉를 배우고 근래에는 예천명(禮泉

그림 37 옹수곤 서, 〈구성궁예천명 탁본첩 발〉, 1812년, 간송미술관 소장

銘)을 오로지 본받고 있다.

　오직 〈화도비〉는 정묘(精妙)해서 곧장 종요(鍾繇)와 왕희지(王羲之)에게 이르니 일찍이 해내(海內, 중국) 제일본을 본적이 있는데 쉽게 배울 수 없었다. 자하 학사가 소재를 내방하여 소장한 〈송탁 예천명〉을 보고 세상에 없는 희귀한 보배라고 찬탄하므로 인해서 이 책을 찾아내어 받들어 기증한다. 비록 심히 오래된 탑본(榻本)은 아니지만, 그러나 역시 백 년 전 물건이니 때로 익혀 못을 검게 해서 산음(山陰, 왕희지 고향)으로 가는 길을 찾았으면 좋겠다.

(唐書正楷, 以率更爲第一, 率更正楷, 以化度寺邕禪師銘爲冠, 九成宮醴泉銘次之, 虞恭公碑次之, 皇甫府君碑又次之. 崌幼時入學, 卽摹皇甫碑始, 漸則學虞公碑, 近乃專法醴泉矣. 惟化度精妙, 直造鍾王, 嘗見海內第一本, 不易學也. 紫霞學士 來訪蘇齋, 見所藏宋拓醴泉, 嘆爲絶世希寶. 因檢得此冊奉贈, 雖非甚舊搨本, 然亦百年前物也. 幸時習臨池, 藉以問津山陰耳.)

그림 38 주학년 그림, 옹방강 글씨, 〈동파상과 제발〉, 1812년 10월, 지본수묵, 24.3×29.5cm, 간송미술관 소장

그림 39 주학년 그림, 옹방강 글씨, 〈옹방강 초상과 제발〉, 1812년 10월, 지본수묵, 24.3× 29.5cm, 간송미술관 소장

그리고 뒤이어 옹방강은 추사에게 소동파(蘇東坡)^{그림 38}와 옹방강의 초상^{그림 39}을 그린 시책(詩冊) 및 구양수(歐陽修)^{그림 40}와 황정견(黃庭堅)^{그림 41}·옹방강의 초상^{그림 22(53쪽)}을 차례로 보내준다. 이는 소동파를 지극히 사숙하던 옹방강이 소문(蘇門, 소식 문파) 제현(諸賢, 여러 현인)의 가연(佳緣, 아름다운 인연)을 추사와의 사이에 재현하고자 하는 숨은 뜻을 보이는 것이었다. 구양수는 동파의 스승이었고 황정견은 동파의 제자였기 때문이다.

동파상의 제발과 옹방강상의 옹방강 친필 제발 내용을 옮기면 다음과 같다.

추사 진사가 내 구작(舊作)인 〈배파공생일시초고(拜坡公生日詩艸藁)〉를 얻어 책으로 꾸미고 뒤에 동파공상을 그리고 제시하기를 부탁하다. 문득 용면(龍眠)의 작은 그림을 그려내 보니, 등나무 가지 짚고 반석(盤石)에 앉은 모습 기(氣)가 차고 푸르다. 소재(蘇齋) 한 침상(寢牀)에서 숭양(嵩陽)의 꿈〔채양(蔡襄)의 몽중시(夢中詩)인 〈천제오운첩(天際烏雲帖)〉을 일컫는다〕을 꾸니, 북두성 반짝이고 바다 물결 넘실댄다. 가경 임신 겨울 10월 초하루, 방강.

秋史進士, 得予舊作拜坡公生日詩艸藁, 裝冊, 寫坡像於後, 屬題. 便作龍眠小軸觀, 藤枝磐石氣蒼寒. 蘇齋一榻嵩陽夢, 星斗光芒大海瀾. 嘉慶壬申冬十月朔 方綱.

책 뒤에 또 이 사람 작은 초상을 그리고 제시하기를 부탁하다.

대삿갓 어찌 능히 사진(寫眞)으로 본받으랴, 제자로 감히 갈 곳조차 알지 못하거늘. 다만 달빛에 응하여 송창(松窓)에 그림자 드리울 뿐, 소동파상 차려놓은 자리 앞의 심부름꾼이라네. 어떤 사람이 동파공을 모방하여 삿갓 쓴 모습을 그리고자 하나 내가 감히 할 수 없다 사절하였다. 다만 맨머리로 심부름하는 사람으로 그렸을 뿐이다.

가경 임신 10월 2일 방강.

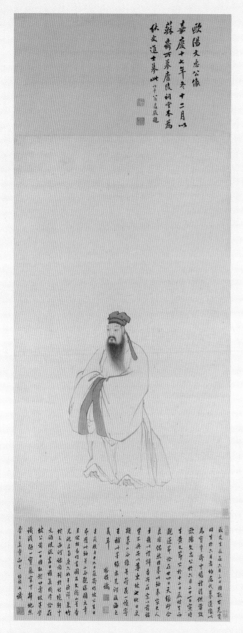

그림 40 〈구양수 초상(歐陽文忠公像)〉, 1812년, 지본담채,
169.5×62.2cm, 간송미술관 소장

그림 41 주학년, 〈황정견 초상(山谷先生像)〉, 지본채색,
93.2×31.8cm, 간송미술관 소장

冊後又寫賤子小照屬題. 翁笠焉能效寫眞, 瓣香未敢許知津. 只應月照松窓影,

蘇像筵前執役人. 或欲仿坡公, 作戴笠像, 予謝不敢也. 第作科頭服役者耳. 嘉慶

壬申十月二日 方綱.

　이들의 생일이 우연히도 추사와 같은 6월생이기 때문에 추사의 생일에
함께 모셔놓고 청공(淸供, 맑은 공양)을 드린다는 명목이었다. 구양수는 6월
21일생이었고 황정견은 6월 12일생이었다. 아마 옹방강은 해외 제자인 추
사에게 자신의 학통을 소문 제현들과 같이 이어가 주기 바란다는 의미를
전달하기 위해서 그 징표로 이 초상들을 그려 보내었을지도 모르겠다. 이
초상화들은 모두 추사와 생일날 서로 술을 뿌려 잊지 말자는 약속으로 우
정을 다진 대가 주학년의 솜씨로 이루어진 것인데 현재 간송미술관에 함
께 진장되어 있다.

〈구양문충공상(歐陽文忠公像)〉(문충공 구양수 초상) 그림 40

옹수곤(翁樹崑, 1786~1815)이 딴 종이에 써서 그림 아래 붙여놓은 제사에
자세히 밝혀놓았다. 옮기면 다음과 같다.

　추사 생신이 6월 3일에 있으므로 옛 선현(先賢)으로 6월에 함께 나
신 분을 취하여 모두 유상(遺像)을 대신 모사케 해서 보담재(寶覃齋)
중에서 뵙고 예를 드리며 맑게 공양을 드리게 하였습니다. 일찍이 살
펴보니 구양문충공은 6월 21일 인시(寅時)에 나셨고 황문절공은 12
일 진시(辰時)에 나셨는데, 관련절(觀蓮節, 연꽃 생일)이 마침 24일에
있어 하늘 인연이 신묘하게 합치니 정녕 우연이 아닙니다.

인해서 이 한 벌을 모사하고 아버님께서 손수 쓰신 글을 받들어 이로써 학맥(學脈)의 소재(所在)를 증명하였습니다. 송(宋) 이전의 제현(諸賢)은 넣지 않았는데 동파를 존경하는 까닭입니다. 다른 날에 다시 산곡상을 본떠 모사하고 아울러 연꽃 그림 한 벌을 보내드려 이 묵연(墨緣)을 보충할 터인데 또한 강하(江河)가 먼저이고 바다가 뒤라는 뜻일 뿐입니다. 수곤이 씁니다.

(秋史生辰, 在六月三日, 因取古先賢, 同生於六月者, 均屬代摹遺像, 以爲寶覃齋中瞻禮淸供. 嘗效歐陽文忠公, 於六月二十一日寅時生, 黃文節公, 於十二日辰時生, 而觀蓮節, 恰在卄四日, 天緣妙合, 良非偶然. 因摹此軸, 奉家大人手題, 以證瓣香所在. 宋以前諸賢不與, 所以尊東坡也. 他日更擬摹山谷像 幷荷花一幀寄去, 補此墨緣, 亦先河後海之義耳. 樹崐識.)

그 왼쪽에 옹수곤은 다음과 같이 이어 쓰고 있다.

지난해 섣달 19일에 소재에서 동파옹 생일을 지냈습니다. 곧 이 두루마리를 걸고 아울러 황산곡의 〈관폭도(觀瀑圖)〉, 〈원장(元章, 米芾, 1051~1107)과 동파가 서로 바꿔가며 쓴 글씨와 그림〉 및 문형산(文衡山, 文徵明, 1470~1559), 동향광(董香光, 董其昌, 1555~1636), 심계남(沈啓南, 沈周, 1427~1509), 당육여(唐六如, 唐寅, 1470~1523), 왕어양(王漁洋, 王士禛, 1634~1711), 주죽타(朱竹坨, 朱彝尊, 1629~1709), 모서하(毛西河, 毛奇齡, 1623~1716) 등 여러 초상을 시경헌(詩境軒) 가운데 늘어놓고 글과 술의 풍류로 종일 모여 놀았습니다.

저의 태어남이 꼭 동파공 하루 전날이라서 그로 인해 수파(壽坡)라는 호를 가졌으나 다만 학식이 낮고 비루하니 보소실(寶蘇室) 중에서

바닥 쓸고 향 피우는 하나의 아이종일 뿐입니다. 수곤이 다시 씁니다.

(去歲臘月十九日, 蘇齋作坡公生日. 卽懸此軸, 幷山谷觀瀑圖 元章東坡相

易作書圖, 及文衡山 董香光 沈啓南 唐六如 王漁洋 朱竹垞 毛西河 諸像,

列於詩境軒中, 文酒風流. 盡日雅集. 賤降 恰在坡公前一日, 因取號曰 壽

坡, 第學識淺陋, 一寶蘇室中, 掃地焚香之奚童而已. 樹崑又識.)

오른쪽 제사 끝에는 '옹수곤인(翁樹崑印)'의 흰 글씨 네모 인장과 '성원(星

原)'이라는 붉은 글씨 네모 인장이 찍혀 있고 오른쪽 상단에는 '성추하벽지

재(星秋霞碧之齋)'라는 붉은 글씨 긴 네모 인장이 찍혀 있으며, 오른쪽 아래

에는 '소봉래학인(小蓬萊學人)'이라는 붉은 글씨 타원형 인장이 찍혀 있다.

옹수곤의 이름과 자, 그리고 옹수곤과 추사, 자하, 정벽(貞碧, 柳最寬)이 서

로 뜻을 같이한다는 동심인(同心印)과 추사의 수장인이다. 왼쪽 제사 끝에

는 '격천리혜공명월(隔千里兮共明月)'이라는 우정 어린 상사인(相思印)을 찍

었다. 천 리 떨어져 있어도 밝은 달을 함께 본다는 내용이다. 흰 글씨 네모

인장이다.

그림 상단에는 옹방강이 친필로 이렇게 써놓았다.

구양문충공상(歐陽文忠公像)

가경 17년(1812) 겨울 12월 소재에서 모사했던 바의 여릉사당본(廬

陵祠堂本)을 추사 진사를 위해 모사한다. 북평 옹방강이 삼가 제하다.

(嘉慶十七年冬十二月, 以蘇齋所摹 廬陵祠堂本, 爲秋史進士, 摹此. 北平

翁方綱敬題.)

복건(幅巾) 심의(深衣)의 유자(儒者) 정장 차림으로 공수직립(拱手直立)

하였으니 제사받는 사당 봉안본이 분명하다. '풍채가 빼어나고 윤기가 넘쳐 궁한 티가 없으며 눈동자가 맑고 볼이 풍성하여 나서면 환하게 빛났다'는 전기 기록처럼 잘생긴 모습이다.

역시 얼굴 묘사는 섬세하고 옷 주름은 함축과 생략으로 다양한 변화를 추구하였다. 그림에 여백을 많이 비워둔 것은 많은 제사(題辭)를 받기 위한 배려였던 듯하다. 작자의 관서도 미처 쓰지 못할 사정이 있었던 듯한데 필법으로 보면 주학년의 작품이라 할 수 있지 않을까 한다. 다만 오른쪽 아래 끝에 '이병직가진장(李秉直家珍藏)'이라는 흰 글씨 타원형의 수장인이 찍혀 있을 뿐이다. 위창(葦滄) 오세창(吳世昌)의 상서(箱書)에 의하면 정축년 (1937) 2월에 간송에 수장되었다고 한다.

〈황정견 초상(山谷先生像)〉 ^{그림 41}

순조 12년(1812) 임신(壬申) 12월에 옹수곤(翁樹崑, 1786~1815)은 부친 옹방강(翁方綱, 1733~1818)의 명을 받들어 추사에게 추사 생일인 6월 3일과 같은 달에 태어난 소동파 학파의 역대 조사(祖師)들의 초상화를 그려 보내기 시작한다. 맨 첫 번째가 구양수(歐陽脩, 1007~1072)의 초상인 〈구양문충공상(歐陽文忠公像)〉이었다. 소동파(蘇東坡, 蘇軾, 1035~1101)의 스승으로 6월 21일생이었기 때문이다. 그때 옹수곤은 이 〈구양문충공상〉에 제기를 쓰면서 소동파의 수제자로 6월 12일생인 산곡(山谷) 황정견(黃庭堅, 1045~1105)의 초상화도 장차 그려 보내겠다고 약속한다.

그 약속대로 그려 보낸 초상화가 이 〈산곡선생상〉이다. 옹수곤이 1815년 8월 28일에 돌아가니 옹수곤의 친필 제사가 그림 상단에 붙어 있는 것으로 보아 1813년 봄부터 1815년 가을 사이에 그려졌으리라 짐작된다. 그런데 그사이 1814년 11월 14일에 옹수곤은 인달(引達)이라는 첫아들을 얻는다.

이때 그 기념으로 이 〈산곡선생상〉을 그려 추사에게 보내지 않았나 한다. 이 초상화와 한 상자에 그 부친 옹방강의 초상인 〈담계선생상(覃溪先生像)〉이 합상되어 있기 때문이다. 82세 극노인이 첫 손자를 보았으니 응당 경축할 만하고 그 기쁨을 해외 수제자인 추사와 함께 나누기 위해 보담재(寶覃齋) 봉안용으로 그려 보냈을 가능성은 매우 높다.

그림에는 작가의 낙관이 전혀 없는데 〈담계선생상〉에만 원광(圓光) 왼쪽 아래에 '양주 주학년이 그리다(揚州朱鶴年寫)'라는 관서와 '야운(野雲)'이라는 흰 글씨 네모 인장이 찍혀 있다. 두 그림의 연속성을 시사하는 표시가 아닌가 한다.

그림 상단에는 옹수곤이 찬문(贊文)을 써서 남겼는데 내용은 다음과 같다.

승려 같으나 머리칼이 있고, 속인 같으나 속 때가 없다.
꿈속에서 꿈을 꾸니, 몸 밖에서 몸을 본다.
선생의 자찬이다.
후학 옹수곤이 쓰다.

(似僧有髮, 似俗無塵, 作夢中夢, 見身外身. 先生自贊. 後學翁樹崑書.)

글씨는 섬약한 옹수곤 필치와 다르게 웅혼장쾌하다. 황산곡의 필의와 부친 옹방강의 필법을 혼합해 쓴 듯하다.

황산곡의 상호는 둔중하게 보일 만큼 비만형으로 자찬의 내용과는 상반되는 느낌이다. 그 사실은 담계가 『복초재집(復初齋集)』 권33 「발파공상(跋坡公像)」에서 이미 밝히고 있다. 그 일부를 옮겨보겠다.

세상 사람들이 자세히 살필 줄 몰라서 동파공의 용모는 풍성하게 살

찌고 산곡의 용모는 맑고 파리하다고 하는데 이는 그 시를 읽음으로 인해서 잘못 알았을 뿐이다. 실제는 산곡 용모가 도리어 풍후하고 동파공의 양쪽 광대뼈는 맑게 솟아 있다.

(世人不知詳考, 謂坡公貌豊腴, 山谷貌淸瘦, 此因讀其詩, 而誤會耳. 其實 山谷貌轉豊, 而坡公兩顴淸峙.)

홍색 단령(團領)을 입고 복두(襆頭)를 쓴 관복 차림이다. 이부원외랑(吏部員外郎)이란 하급 관리를 지낸 산곡은 관복 차림이고 최고위직인 참지정사(參知政事) 태자소사(太子少師)를 지낸 구양수나 예부상서 시독학사를 지낸 소식은 복건 심의의 유복 차림인 것이 대조적이다. 화상 자찬의 내용과도 상반된다.

고향인 강서성 홍주(洪州) 분녕(分寧, 지금의 修水) 사당에 봉안됐던 사당본으로 소재에 이모해 모셨던 것을 주학년이 중모해낸 것으로 보아야 할 듯하다. 중모본이지만 의복의 필선이 굳세고 거침없으며 얼굴에도 표정을 읽을 수 있도록 묘사와 설채가 능숙하여 작가의 기량이 상당한 경지에 이르렀음을 감지할 수 있다. 살집 좋은 사람의 흰 얼굴을 강조하느라 안면에 연분(鉛粉)을 사용했던 듯 약간의 변색이 왔으나 눈동자는 아직도 초롱초롱 빛나고 있다.

옹방강과의 긴밀한 관계는 추사와 동갑인 그의 차자 옹수곤을 통해 계속 유지된다. 그런데 추사가 30세 되던 해 옹수곤이 요절하자 이미 4년 전에 장자 옹수배를 잃은 옹방강은 참척(慘慽, 자식을 잃은 참혹한 슬픔)의 통한(痛恨)과 슬하(膝下)의 적막감을 떨쳐버리려는 듯 추사의 지성스러운 위로에

감읍하고 혈육의 정을 추사에게 옮겨 쏟기 시작한다. 추사가 연행(燕行, 연경 사행)했을 때 마침 지방에 내려가 있어서 면교(面交, 얼굴을 맞대어 사귐)가 없었던 옹문의 기린아(麒麟兒) 섭지선〔葉志詵, 37세. 1836년 취미(翠微) 신재식(申在植, 1770~1843)의 동지사행에 동행했던 경오(鏡浯) 임백연(任百淵)의 연행기인『경오행록(鏡浯行錄)』에서는 섭지선이 옹방강의 사위라 하고 있다.〕을 편지로 소개하여 사귀게 하고 추사의 경학질의(經學質疑)에 상세하게 대답하여 본격적으로 자신의 경학관을 피력한다.[24] 그림42

옹방강은 매우 특이한 경학관을 가지고 있었다. 명말청초에 활약하여 고증학의 문호를 확립한 고염무(顧炎武, 1613~1682)·모기령(毛奇齡, 1623~1716)·주이존(朱彛尊, 1629~1709)·염약거(閻若璩, 1636~1704) 등 선진학자(先進學者)들이 송명(宋明) 이학(理學)의 공소성(空疏性)을 배격하기 위해 훈고(訓詁)를 중시한 것은 충분히 이해하나 그를 뒤잇는 다음 세대들인 전조망(全祖望, 1705~1755)·왕명성(王鳴盛, 1722~1798)·대진(戴震, 1723~1777)·조익(趙翼, 1727~1814)·전대흔(錢大昕, 1728~1804) 등이 고증학에 중독되어 경학을 훈

고 일변도로 몰고 가는 것은 찬성할 수 없다는 태도를 취하고 있었다.

사실 이런 비판적인 중도론(中道論)은 고증학 발전이 절정기에 달해 있던 당시 학계에서는 거의 용납되지 않아 능정감(凌廷堪, 1757~1809) 같은 그의 문도(門徒)들도 노골적인 반발을 보인다.

그러나 옹방강은 훈고와 의리(義理) 어느 쪽도 버려서는 안 된다는 중도적 경학관에 확신을 가지고 있었다. 훈고는 한유(漢儒)들이 사승(師承)으로 전해온 것이라서 연원(淵源)이 분명하므로 경전의 원형을 이해하는 데 없어서는 안 될 것이고 의리는 경전의 근본 취지를 살펴 그를 현양(顯揚) 실시(實施)하려는 것이므로 구경(究竟)에 돌아가야 할 귀착점이니 더욱 버릴 수 없다는 것이다. 이에 '한학(漢學)을 널리 종합하고 각별히 정주학(程朱學)을 지켜야 한다(博綜漢學 恪守程朱)'는 학곡(學鵠, 학문 지침)을 내세우게 되는데 이는 추사에게 매우 공감이 가는 경학관이기도 했다.[25]

그래서 추사는 옹방강의 동문 제자로 그의 평생지기인 정벽(貞碧) 유최관(柳最寬, 1788~1843)에게 〈박종마정(博綜馬鄭) 물반정주(勿畔程朱)〉 대련을 써준다. 대련 중 한

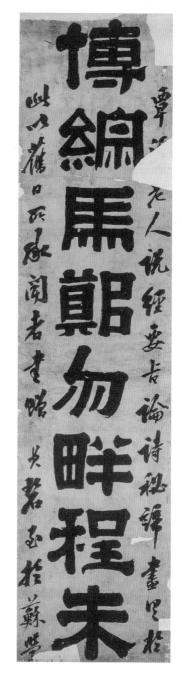

그림 43
김정희, 〈박종마정(博綜馬鄭), 물반정주(勿畔程朱)〉, 1843년, 지본묵서, 132.3×32cm, 개인 소장

짝만 남아 있다.^{그림 43}

"마융(馬融, 79~166)²⁶과 정현(鄭玄, 127~127~200)²⁷을 널리 종합하고, 정자(程子)²⁸와 주자(朱子)²⁹를 배반하지 말라."가 본문이고 방서(傍書)에는 이렇게 쓰여 있다.

> 담계 노인이 경전 설명하는 요지와 시를 논평하는 비체가 여기에 다 갖추어 있다. 옛날에 받들어 들었던 것들로 정벽에게 써준다. 소식(蘇軾)의 학문에 이르러서는⋯⋯(이하 결실)
>
> 覃溪老人, 說經要旨, 論詩秘諦, 盡具於此, 以舊日所承聞者, 書贈貞碧, 至於蘇學⋯⋯.

조선이 주자 성리학을 국시(國是, 나라의 근본이념)로 하여 개국한 이래 200년 가까운 세월 동안 이해와 심화의 과정을 거쳐 퇴계(退溪) 이황(李滉, 1501~1570)과 율곡(栗谷) 이이(李珥, 1536~1584)에 의해 그것은 조선 성리학으로 토착화되고 우암(尤庵) 송시열(宋時烈, 1607~1689) 단계에 이르러 그 이상을 현실에 구현해냄으로써 조선 고유문화를 이룩한다.

그런데 조선 고유문화기의 지식인들은 당시 조선 성리학의 사상적 바탕으로 확립된 조선 고유문화가 곧 중화 문화 그 자체라고 인식하고 있었다. 즉, 조선이 곧 중화라는 조선중화의식(朝鮮中華意識)이 투철했던 것이다. 중국은 여진족(女眞族) 청에게 강점당해 오랑캐로 변화됐으니 주자학의 정통을 이어받아 예의문물(禮儀文物)을 온전하게 지키고 있는 조선만이 중화(中華)일 수 있다고 생각했기 때문이다.³⁰

그래서 고유문화에 대한 자존의식(自尊意識)이 상하에 팽배하고 있어 청조 고증학 같은 것은 처다보려 하지도 않았고 그것을 오히려 한인(漢人) 지식층들의 의리(義理) 감각(感覺)을 마비시키려는 청조의 간계(奸計)에서 나

온 사학(邪學)으로 치부했던 것이다. 그러나 조선 고유문화기가 100여 년의 절정기를 지나는 동안 조선 성리학은 점차 말폐(末弊)를 노정하여 치세 능력(治世能力)을 상실해간다.

이에 조선 지식층 내부에서는 청조 문물의 우수성을 인정하고 그의 사상적 바탕을 이룬 고증학을 받아들이려는 새로운 움직임이 싹튼다. 이런 움직임은 주로 자제군관으로 사행에 수행했던 집권층 연소 자제들이 중심이 됐으니 담헌 홍대용과 연암 박지원이 그 대표적인 인물이란 얘기는 앞서 지적하고 나온 바이다.

따라서 이들은 조선 성리학을 기본 소양으로 하여 성장해왔고 그를 바탕으로 하고 있는 사회 구조의 지배층에 속했으므로 결코 성리학 자체를 부정할 수 있는 입장은 못 되었다. 이에 고증학을 받아들이는 것은 성리학의 경직된 면을 풀어내어 활성화하기 위한 것이라는 구차스러운 태도를 취하지 않을 수 없었다.

추사의 경우도 이 면에서만은 이런 자기 한계를 극복할 수 없었기 때문에 고증학과 성리학 어느 한쪽에 치우쳐서는 안 된다는 입장에 서게 된다. 그런데 바로 옹방강이 이런 경학관을 피력하고 있었으니 얼마나 깊이 공감했었겠는가.

그래서 추사는 1816년 31세의 젊은 나이에 「실사구시설(實事求是說)」을 지어 북학의 기치를 선명하게 드러냈다.^{그림 44}

옹방강이 1815년 10월 14일과 1816년 1월 25일에 보낸 장찰(長札, 긴 편지)에서 피력한 경학관과, 완원이 1810년 10월에 국사관총집(國史館總輯)이 되어 『국사유림전(國史儒林傳)』 편찬을 주도하면서 지어놓고 항주로 부임해 간 「의국사유림전서(擬國史儒林傳序)」의 내용을 참조하여 완원의 철저한 고증학적인 경학관과 옹방강의 한송불분론을 추사의 입장에서 종합 정리한 새로운 경학관의 제시였다. 이는 곧 당시 청조 경학 연구의 성과를 총정리

그림 44 옹방강, 〈실사구시〉 현판, 1811년(창덕궁 전래), 국립고궁박물관 소장

한 것이라고도 볼 수 있는 것이었다.[31]

그리고 같은 해 7월에는 〈북한산 순수비(北漢山巡狩碑)〉를 발견하고 다음 해 4월 29일에는 경주 〈무장사비(鍪藏寺碑)〉 단편(斷片)을 찾아내며[그림 45] 6월 8일에는 〈북한산 순수비〉[그림 46]를 다시 찾아 비자(碑字, 비석 글자)를 심정(審定, 살펴서 확정함)하는 등 금석 고증에 열중해 『예당금석과안록(禮堂金石過眼錄)』의 저술을 기획한다. 불과 30대 초반의 나이로 추사는 청조 고증학의 핵심을 이루는 경학과 금석학의 온오(蘊奧, 속내)를 드러내어 천하에 공표한 것이다.[32]

담헌·연암 이래에 청장관 이덕무(1741~1793)·영재 유득공(1749~1807)·정유(貞蕤) 박제가(1750~1805)·서이수(徐理修, 1749~1802) 등 소위 규장각 4검서(檢書)라는 이들이 북학을 표방해왔지만 단지 그 문물의 수용에 급급해 경세치용(經世致用) 혹은 경세제민(經世濟民)을 외치면서 말단적(末端的) 기술론(技術論)인 명물도수학(名物度數學)에 매달리고 있었을 뿐, 본격적인 고증학의 진수를 이와 같이 정확하게 체득해 천명한 예는 일찍이 없었다.

"핵실(覈實, 사실을 조사해 밝힘)하는 것은 책에 있고, 궁리(窮理)하는 것은

그림 45 김정희, 〈무장사아미타여래조상비편〉 제사 부분, 지본묵탁, 33.9×25.8cm, 국립중앙박물관 소장

그림 46 김정희, 〈북한산 진흥왕순수비 및 심정기〉 탁본, 지본 묵탁, 134.5×82.0cm, 국립중앙박물관 소장

마음에 있다. 옛것을 상고해 지금을 증명하니, 산과 바다가 높고 깊은 것 같다(覈實在書, 窮理在心, 攷古證今, 山海崇深)."라고 옹방강의 수찰첩(手札帖, 편지첩)에 써놓은 제찬(題贊)으로도 추사가 얼마만큼 고증학의 요체(要諦, 중요한 핵심)를 정확하게 터득하고 있었던가를 가늠할 수 있다. 가히 북학을 본궤도에 올려놓았다 할 수 있게 된 것이다.

이에 추사는 북학의 종장으로 떠받들어질 수밖에 없게 됐다. 이미 당시 북학의 제1, 제2세대들은 모두 타계하고 다만 서이수가 아직 일흔을 넘겨 살아 있었으나 낙백(落魄, 사회활동을 포기하고 물러남)해 사회활동이 중단된 상태였다. 그래서 추사가 비록 30대 초반의 소장학자로되 그 타당성에 이의를 표시할 사람은 아무도 없었다. 명실공히 북학의 종장이 된 것이다.

5

일세통유一世通儒

고증학은 합리적이고 객관성 있는 고증을 생명으로 하기 때문에 이에 종사하는 학자들은 유교 경전과 사서(史書)는 물론이고 제자백가(諸子百家)의 잡다한 사상과 선학들의 학문적 업적까지 두루 섭렵하지 않으면 안 된다. 그렇기 때문에 고증학의 발전은 필연적으로 종합 도서관의 설치를 요구하게 되는데 건륭 연간(乾隆年間, 1736~1790)에 국립종합도서관의 성격을 띤 사고(四庫, 네 곳의 서고)의 설치는 바로 이런 현상을 대변하는 것이었다.

천하의 도서를 칙명으로 수집하고 그것들을 경사자집(經史子集)의 네 가지 큰 분류 기준으로 나눈 다음 사고에 나누어 수장하고 그 전체 도서목록을 간단한 해제(解題)와 함께 간행해내었다. 이것이 『사고전서총목제요(四庫全書總目提要)』인데, 이것이 출간되면서 고증학의 발전은 그 극에 달한다.

실제 이 일은 당시 청조 고증학계의 중진 고증학자들이 거의 모두 동참해 이루어낸다. 그래서 이들을 사고전서파(四庫全書派)라고 불러도 좋을 것이다. 이들은 청조 고증학의 개조인 고염무 등 명대(明代) 유민(遺民) 세대로부터 2~3세대 지난 세대들로서 고증학 그 자체 연구에 매료되어 있는 학

자군(學者群)들이기 때문이다.

이들 중에는 추사가 학연(學緣)을 맺은 옹방강·김광제(金光悌)·이정원 등도 끼어 있었다. 결국 이들이 고증학을 경사보익(經史補翼, 경학과 사학을 도움)이라는 초기의 학문 성격에서 고증학 자체 문호(門戶) 개설이라는 발전적 경향으로 이끌어가게 된다.

이로부터 고증학은 경세제민(經世濟民, 세상을 경영해 백성을 다스림)의 치세 이념과는 유리되어 점차 순수 학문적 성격을 띠어가게 된다. 그리고 곧 금석 고증 과정에서 서화골동(書畵骨董)에 대한 심미안(審美眼)이 학예일치(學藝一致)의 고답적(高踏的)인 학예관(學藝觀)을 도출해내어 고증학의 연구 성과를 예술 활동에 적용함으로써 일대 문예혁신(文藝革新) 운동을 시도하게 된다.

추사는 바로 이런 단계의 고증학을 받아들이는데 그것도 예술 성향이 가장 풍부해 문예혁신 운동의 중추를 이루고 있던 옹방강으로부터 그 정통 학맥을 직접 이어온다. 이에 추사의 학문 경향도 대체로 결정되는 듯하니 추사가 경제지학(經濟之學, 세상을 다스리는 학문)을 외면하고 순수 고증학과 예술론 쪽에 몰두해 정열적인 예술 활동을 통해 추사체(秋史體)를 이룩하는 까닭이 바로 여기에 있다.

따라서 추사 학문의 폭은 대단히 광범위해 경학·사학 및 불교를 비롯한 제자백가와 천문·지리·음운(音韻)·산술(算術)에까지 박통하고 시문서화(詩文書畵)에 능한 것은 물론 금석 고증과 서화골동의 감식에도 뛰어나서 그야말로 다예다능한 박학군자(博學君子)로 일세통유(一世通儒)를 자처할 만했다. 그가 경학에 뛰어난 것은 옹방강과 완원의 경학관을 종합해「실사구시설」로 그 요체를 요약 천명한 것만 보아도 짐작이 가능하다. 뿐만 아니라 그 밖에도『완당선생전집(阮堂先生全集)』에「주역우의고(周易虞義巧)」·「예당설(禮堂說)」·「일헌예설(壹獻禮說)」·「역서변(易筮辨)」·「상서고금문변(尙書古今文辨)」 등이 실려 있어 그 경학 연구가 심상치 않았음을 보여준다.

뿐만 아니라 그가 월정(月汀) 이장욱(李璋煜, 1791~?)·왕희손(汪喜孫, 1786~1848) 등 청유(淸儒, 청나라 선비)들과 왕복 토론한 서찰에서 보인 경학 지식의 해박함은 청유들을 질리게 했으니 그가 53세(1838) 때 권돈인(權敦仁, 1783~1859)의 이름을 빌려 왕희손에게 보낸 장찰(長札)이 『해외묵연(海外墨緣)』이라는 책으로 꾸며져 청유들 사이에 전독(轉讀, 돌려가며 읽음)된 적이 있었다. 그때 유육숭(劉毓崧)이 '그 논의(論議)의 대단(大端, 큰 줄거리)이 고의 (古義, 옛 뜻)를 발명(發明, 드러내 밝힘)하는 데 있다'고 감탄했다든지, 이조망(李祖望) 같은 이가 그에 대한 비평과 해답으로 「왕맹자선생해외묵연책자 답문십육측(汪孟慈先生海外墨緣冊子答問十六則)」을 지어 큰 관심을 나타냈다는 구체적인 사실이 이를 증명한다.[33]

사학(史學)은 금석 고증의 기초 학문이다. 추사가 이에 정통했을 것은 당연한 이치다. 따라서 정사(正史)와 별사(別史), 잡사(雜史) 등 제반 사서(史書)를 박람(博覽, 두루 넓게 읽음)하고 기타 전고(典故)를 강기(强記, 정확하게 많이 기억함)해 고(考)·설(說)·논(論)·변(辨)을 저술할 때 그 구체적인 사례를 사서(史書)에서 이끌어 씀에 조금도 궁색하지 않았다. 「예당금석과안록」에서 『삼국사기(三國史記)』를 비롯해 『북사(北史)』, 『북제서(北齊書)』, 『남사(南史)』, 『주서(周書)』, 『삼국지(三國志)』 「위지(魏志) 동이전(東夷傳)」 등 정사 기록과 『동국지지(東國地志)』, 『문헌비고(文獻備攷)』, 『해동집고록(海東集古錄)』 등 방계(傍系) 사료(史料)를 적절히 인용하고 있는 것으로도 그 대강을 짐작할 수 있다.[34]

그 외에 추사는 조선왕조에서 금기로 여기고 있던 불교에 특히 관심을 가져 불서(佛書)의 섭렵과 선리(禪理)의 참구(參究)로 당시 어느 선지식(善知識)도 감당할 수 없을 만큼 불교에 정통하고 있었다. 선교(禪敎)에 두루 통달한 당시 불교계의 대표인 백파(白坡) 긍선(亘璇, 1767~1852)과 선리와 경의(經義)를 왕복 토론하면서 그를 매번 궁지에 몰아넣었던 것은 유명한 사실이다.

뿐만 아니라 아직까지 불교 관계 저술을 기피하던 사회 여건에도 불구하고 허다한 불교 관계 저술을 남겼다. 「도천(道川) 송(頌)이 있는 금강경 뒤에 씀(題川頌金剛經後)」, 「불설사십이장경 뒤에 씀(題佛說四十二章經後)」, 「백파초상을 기리어 쓰고 아울러 서를 붙임(白坡像贊竝序)」, 「해붕대사 진영에 씀(題海鵬大師影)」, 「인악의 진영에 씀(題仁嶽影)」, 「오석산 화암사상량문(烏石山華巖寺上樑文)」, 「가야산 해인사중건상량문(伽倻山海印寺重建上樑文)」, 「백파에게 써 보임(書示白坡)」, 「백파의 비면 글씨를 쓰고 그 문도에게 써 보냄(作白坡碑面字書贈其門徒)」, 「안게를 제월대사에게 보냄(眼偈贈霽月師)」, 「정게를 초의대사에게 보냄(靜偈贈草衣師)」 등등이 그것이다.

특히 동갑의 공문우(空門友, 출가한 승려 친구)인 초의 의순(草衣 意恂, 1786~1866)과는 40년 지기로 심기상응(心氣相應)하는 금란(金蘭)의 관계를 맺어 시문서다(詩文書茶)의 교환이 끊이지 않는 아취를 자랑하기도 한다.

초의(草衣)는 일찍이 다산(茶山) 정약용(丁若鏞, 1762~1836)이 해남(海南)에 적거(謫居)할 때 그에게 나아가 유교(儒敎) 경전(經典)과 시서(詩書) 및 다도(茶道)를 배운 까닭에 내외전(內外典, 불경과 유교 경전)에 밝을 뿐 아니라 시서와 다도에도 상당한 식견을 가지고 있던 학승이었다.

초의는 30세 때 수락산(水落山) 학림암(鶴林庵)에서 우연히 추사와 만났다 한다. 그 정황을 초의는 「제해붕대사영첩발(題海鵬大師影帖跋)」에서 다음과 같이 밝히고 있다.

예전 을해년에 노화상을 모시고 수락산 학림암에서 설을 쇠었다. 하루는 완당이 눈을 헤치며 찾아와 노사와 더불어 공각(空覺)의 일어나는 바를 크게 논의하고 자고 나서 돌아가기에 임해서 노사에게 게송 행축을 써드렸다.

昔在乙亥 陪老和尙 結臘於水落山鶴林庵. 一日 阮堂 披雪 委訪, 與老師 大論空覺之能所生, 經宿臨歸, 書偈於老師行軸.

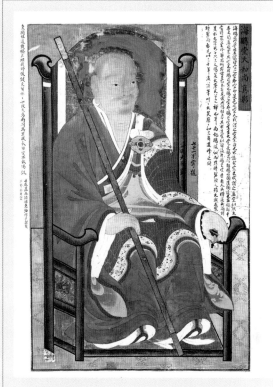

그림 47 〈해붕당대화상 진영 및 제시〉, 1856년 5월, 견본채색 및 묵서, 125×76.5cm, 선암사
　　　성보박물관 소장

〈해붕당대화상 진영(海鵬堂大和尙眞影)〉

　　海鵬之空兮, 非五蘊皆空之空, 卽空卽是色之空. 人或謂之空宗, 非也. 不

　　在於宗. 又或謂眞空, 似然矣. 吾又恐眞之累其空, 又非鵬之空也. 鵬之空

　　卽鵬之空, 空生大覺, 是鵬之錯解. 鵬之空之獨造獨透, 又在錯解中. 當時

　　一庵 栗峰, 華嶽 畸庵 諸名宿, 各有見識, 與鵬相上下, 其於透空, 似皆後於

　　鵬之空. 昔有人云, ‘禪是大潙詩是朴, 大唐天子只三人.’ 鵬是大唐天子禪

　　也耳. 尙記鵬眼細而點, 瞳碧射人. 雖火滅灰寒, 瞳碧尙存. 見此三十年後

　　落筆, 呵呵大笑. 歷歷如三角道峰之間.

해붕(海鵬)의 공(空)은 오온개공(五蘊皆空)의 공이 아니라, 곧 공즉시색(空卽是色)의 공이다. 사람들이 간혹 그를 공종(空宗)이라 일컫기도 하지만 아니다. 그는 종(宗)으로 삼는 데 있지 않았다. 혹은 진공(眞空)이라고도 하는데 그럴듯하다. 나는 또한 진(眞)이 그 공(空)에 누가 될까 무서워하노니 또한 해붕의 공이 아니다.

해붕의 공은 바로 해붕만의 공인데 공이 대각을 낳는다는 것은 해붕의 잘못된 해석이고, 해붕의 공이 홀로 이르러 홀로 꿰뚫는 것도 또한 잘못된 해석 속에 있다. 당시에 일암(一庵), 율봉(栗峰), 화악(華岳), 기암(畸庵) 등 여러 명숙(名宿)들이 각각 견식이 있어 해붕과 서로 오르내렸지만, 그 공을 꿰뚫에서는 모두 해붕의 공에 뒤지는 듯하다.

옛날에 어떤 사람이 "선(禪)은 대위(大潙), 시(詩)는 주박(周朴)이니, 대당 천자는 다만 세 사람이다(禪是大潙詩是朴, 大唐天子只三人)."라 했는데 해붕이 대당 천자 선일 뿐이다. 아직도 해붕이 눈을 가늘게 뜨고 반짝거리며 파란 눈동자로 사람을 쏘아보던 것이 기억난다. 비록 불이 꺼지고 재가 식어도 파란 눈동자만큼은 아직 남아 있으리라. 이분을 본 지 30년 뒤에 붓을 대는데 웃음이 크게 터진다. 삼각산과 도봉산 사이에 있는 듯 뚜렷하구나.

추사가 영찬을 지어 〈해붕당 대화상 진영(海鵬堂大和尙眞影)〉의 우측 상단 흰 바탕 빈 칸에 친필로 썼다. 전한 고예와 후한 팔분예서 및 해서와 행서 필법을 거침없이 융합하여 붓 가는 대로 써낸 글씨다. 졸박천진(拙樸天眞)하고 탈속무구(脫俗無垢)한 기품이 유감없이 드러나 공학(空學)에 정통한 해붕대사의 영찬 글씨로는 손색이 없다 하겠다.

그 사실은 선암사 성보박물관 소장 〈해붕당대화상 진영〉의 추사 친필 제문[그림 47]에서 확인할 수 있다.

추사가 지기를 허하고부터 초의는 서울에 오면 항상 청량리의 청량사(淸涼寺)에 머물면서 추사댁의 검호별장(黔湖別莊, 東莊)에 초대되어 당시 교목세가(喬木世家, 대대로 나라와 운명을 같이하며 성장해온 집안)의 자제들로 세상의 촉망을 받던 김재원(金在元, 1768~?)·김경연(金敬淵, 1778~1820)·김유근(金逌根, 1785~1840)·권돈인(權敦仁)·조인영(趙寅永, 1782~1815) 등과 시문다서(詩文茶書)로 교환(交歡)하는 아집(雅集)의 즐거움을 누리었다.

이 인연이 결국 추사로 하여금 추사의 대표작 중 하나인 〈명선(茗禪)〉[그림 48]을 써서 초의에게 보내게 하였다. 초의는 소치(小癡) 허유(許維, 1809~1892)를 추사 문하에 가서 배우도록 했으며 추사의 제주 적거 시에는 스스로 바다를 건너 추사의 상처(喪妻)를 위로하기도 한다.

그는 해남 대흥사(大興寺)의 일지암(一枝庵)에 머물면서 소치로 하여금 수시로 제주에 내왕하게 하고 그 편에 추사의 까다로운 식성을 맞출 수 있는 정갈한 찬품(饌品, 반찬)과 다포(茶包, 차 꾸러미)의 공급을 끊지 않아서 추사의 궁박한 생활과 적막한 심정을 환희와 희망으로 바꾸게 했다.

이로 말미암아 추사는 꿋꿋하게 9년 동안의 귀양살이를 견디어낼 수 있었다. 그때의 정황을 대체로 『완당선생전집』 권5에 수록되어 있는 「초의에게(與草衣)」라는 38통의 편지 속에서 헤아려볼 수 있는데 그 우의(友誼)는 과연 '정의(情誼)'를 위해서는 한번 죽기도 한다'는 고인들의 이상을 실천하고 있지 않았나 하는 느낌이 들게 할 정도다.

추사가 합리적인 고증학자답지 않게 불교를 신앙으로 택해 사경공덕(寫經功德)을 쌓는다든지 화암사(華巖寺)를 중수(重修)한다든지 만년에 봉은사(奉恩寺)에 머물면서 발우공양(鉢盂供養, 4짝의 발우에 음식을 덜어 먹는 승려들의 음식 먹는 법)과 자화참회(刺火懺悔, 팔뚝 위에 심지나 향을 붙여놓고 불을 붙여 계율

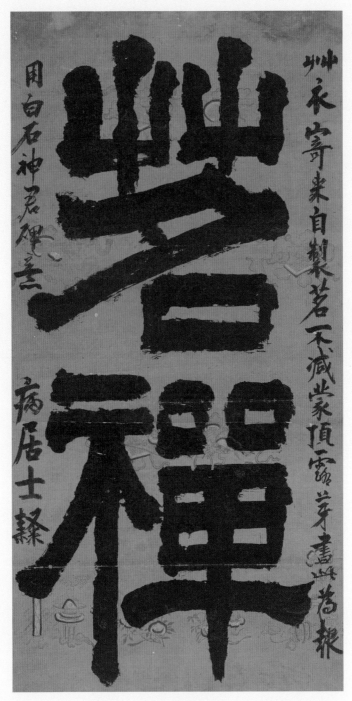

그림 48 김정희, 〈명선(茗禪)〉, 1835년, 지본묵서, 115.2×57.8cm, 간송미술관 소장

〈명선(茗禪)〉(차를 마시며 선정에 들다)^{그림48}

茗禪

草衣寄來自製茗, 不減蒙頂露芽. 書此爲報, 用白石神君碑意. 病居士隸.

차를 마시며 선정(禪定)에 들다.

초의(草衣)가 스스로 만든 차를 보내왔는데, 몽정(蒙頂)과 노아(露

芽)에 덜하지 않다. 이를 써서 보답하는데, 〈백석신군비(白石神君碑)〉

의 필의(筆意)로 쓴다. 병거사(病居士)가 예서(隸書)로 쓰다.

〈백석신군비(白石神君碑)〉^{그림49}는 추사가 45세 때인 순조 30년(1830) 10

월 29일에 청나라 금석학자 유희해(劉喜海, 1793~1852)가 추사 글씨 〈소단

림(小丹林)〉 편액에 대한 보답으로 섭지선(葉志詵, 1779~1863)을 통해 그

탁본을 보내주었다. 그러나 때마침 추사 집에는 10월 8일에 추사 생부 김

노경(金魯敬, 1766~1837)이 고금도(古今島)에 위리안치(圍籬安置, 울타리를

둘러 가둬둠)되는 환란을 당해 추사는 이를 감상하고 임모할 겨를이 없었다.

그러다가 1833년 9월 13일에 김노경 방송(放送)의 특명이 내려지고 9월

22일에 석방돼 나오자 추사는 차츰 학예 연마에 정신을 기울이는 일상으

로 돌아온다. 그러나 뒤이어 순조 34년(1834) 11월 13일에 순조가 갑자기

돌아가는 불행을 당한다. 이에 추사 부자는 벼슬에 뜻을 거두는 듯 헌종 원

년(1835)에 50세의 추사는 병거사(病居士)를 자처하며 과천에 은둔한다.

이때 초의에게 중국의 몽정(蒙頂) 노아(露芽)에 못지않은 차를 얻어 마시

고 그 보답으로 〈백석신군비〉 필의로 〈명선(茗禪)〉이란 대자(大字)를 써 보

냈던 모양이다. 방서(傍書, 곁에 쓴 작은 글씨)의 내용으로 이를 확인할 수 있

는데 이해 2월 20일에 추사가 초의에게 보낸 편지와 12월 5일에 추사가 초

그림 49 〈백석신군비(白石神君碑)〉

의에게 보낸 편지에서 병거사가 보낸다고 분명하게 밝히고 있어 이 사실을 더욱 분명하게 해준다. 뿐만 아니라 방서 글씨와 두 편지 글씨의 서체가 거의 동일한 예해합체(隸楷合體, 예서와 해서를 합친 서체)로 서로 구별할 수 없는 추사체임에랴! 따라서 〈명선〉은 추사 50세 때의 대표작이라 해야 하겠다.

어긴 것을 뉘우치는 참회법)를 행하는 등 철저한 신행 생활(信行生活)을 하게 되는 것은 이 제주 적거 시에 초의가 행동으로 보여준 신앙인의 참모습에 깊이 감동한 탓이 아니었나 생각된다.[35]

기타 추사는 도가(道家)를 비롯한 제자백가서(諸子百家書)도 편람(遍覽)했을 터이나 다만 일부 남겨진 그 장서 목록(藏書目錄)에서 그 대강을 확인할 수 있을 뿐이다. 의학(醫學)과 천문학은 전문가를 당혹하게 할 정도였다고 한다. 그 정황은 당시 어의(御醫)로 명성을 떨치던 대산(大山) 오창렬(吳昌烈)과 오규일(吳圭一) 부자가 추사와 깊은 관계를 맺고 있었다든지 추사의 애제자 고람(古藍) 전기(田琦)가 의원(醫員)이었던 사실에서 그 대강을 짐작할 수 있다.

또 관상감(觀象監)의 삼력관(三歷官)인 김검(金檢)도 추사의 제자였다. 그는 순조 29년(1829) 동지사(冬至使)를 수행해 청나라에 가서 시헌력(時憲曆) 중 임진(壬辰, 1832)년과 계사(癸巳, 1833)의 절기(節氣) 이상에 관한 의문점을 청의 흠천감(欽天監)에 문의했던 인물이다. 흠천감에서는 김검의 질문을 받고서야 비로소 오류가 있음을 알고 바로잡았다 하는데 이 일은 추사의 교시(敎示)에 의해서 이루어졌다. 그러니 추사가 천문학에 얼마나 해박한 지식이 있었던지 짐작할 만하다.

이를 뒷받침해주는 저술로 「기자고(箕子攷)」니 「천문고(天文攷)」, 「일월교식고(日月交食攷)」 등이 남아 있다. 「천축고(天竺攷)」는 지리학에 정통한 단면을 보여주는 저술이다. 이 외에 시문서화와 금석 고증에서 당세 제일이었음은 다시 말할 필요도 없거니와 전각(篆刻)과 서화 감식에서까지 독보적인 위치를 점하고 있었으니 가위 일세통유(一世通儒)라 할 수 있었다.

6

추사체秋史體를 이루다

추사체(秋史體)가 무엇이며 그것이 어떻게 이루어지는가 하는 것을 알기 위해서 우리는 잠시 서예사(書藝史)를 개관(槪觀)할 필요가 있다.

서예라는 예술 분야는 인류 문화사상 그 어느 문화권에서도 존재하지 않고 다만 중국 문화권에만 존재하는 것이다. 상형문자(象形文字)가 가지는 회화성과 중국 문화, 그중에서도 유교 문화가 가지는 문자 숭상(文字崇尙) 기질이 결합해 문자의 표현에서 해정(楷正)한 서사(書寫) 이상의 회화적 추상성(抽象性)을 요구하는 데서 비롯된 일이었다.

이는 특히 유교 문화가 난만한 발전을 이루었던 후한(後漢, 25~220)대에 그 극성을 보인다. 효렴(孝廉)을 중시하던 유교 윤리관이 근본 면목을 상실하면서 형식에 치우쳐가던 사회 분위기 속에서 조상에 대한 효(孝)나 사장(師長)에 대한 염치(廉恥)를 과시하기 위해 비문(碑文) 치레를 경쟁적으로 해나갔기 때문이다. 비문 치레를 위해서는 명필(名筆) 명문장(名文章)이 요구되었는데 명필을 요구하다 보니 해정한 표현 이상의 예술성까지 희망하게 되었던 것이다. 그런데 마침 이 시기는 유교 문화가 절정을 이루면서 지필묵

의 발명과 개량을 완성해놓고 있었다.

종래에 쓰던 목편(木片)이나 죽간(竹簡) 혹은 견(絹) 대신에 종이를 쓰게 되고 그런 곳에 쓰기에 알맞던 죽사필(竹絲筆)이나 편필류(扁筆類)의 모필(毛筆)들이 장호(長毫) 조심필(棗心筆)로 바뀌었으며 칠류(漆類)의 점성(粘性) 용액이 수성 묵즙으로 바뀌었으니 운필(運筆)의 자재로움은 전대와 비교할 때 하늘과 땅만큼 큰 차이가 있게 되었다. 따라서 운필묘(運筆妙)의 무한한 다양성은 개성 있는 서예가의 배출을 기약하게 되는데 우연치 않게 비문 글씨의 주문이 폭주하게 되자 명필능서가(名筆能書家)들이 마치 우후죽순처럼 출현해 삽시간에 서예를 예술의 경지로 끌어올려 놓게 되었다.

문리주졸(文吏走卒)까지도 효경(孝經) 장구(章句)에 통효(通曉)했을 만큼 유교 문화가 극성을 보이던 때였으니 그 문화의 찬란한 꽃으로 피어난 서예 예술은 곧 그 절정에 달하게 되었다. 그래서 격조 높고 귀족적인 특징을 보이는 단정한 필체도 있고 격식이나 교졸(巧拙)에 구애되지 않는 분방성(奔放性)을 보이는 탈속한 필체도 있으며 유연하고 정취(情趣) 있는 필의(筆意)를 보이는 유려한 글씨체도 있게 되었는데 어느 것이나 붓을 누르고 드는 데(俯仰) 따른 좌우 삐침(波磔)과 파임, 대고 떼는 데 있어서 돋우는 법(挑法)을 쓰지 않는 경우는 없었다. 이는 지필묵이라는 재료의 공통된 성격에서 오는 자연스러운 양식 출현이라고 파악할 수 있는데 이런 서체를 팔분체(八分體)라고 부르게 된다.

그러나 문자는 예술 작품이기 이전에 문자적 기능이 있었으므로 점차 속기(速記)나 정서(正書)의 필요성에 따라 초서(草書)와 해서(楷書)로의 발전이 불가피하게 되었다. 결국 이런 발전은 동진(東晉)의 왕희지(王羲之, 307~365)에 의해서 마무리되는바 그를 서성(書聖)이라 부르는 이유가 여기에 있다. 따라서 서체의 변화는 왕희지 이후 현대에 이르기까지 거의 없게 되었고 각 개인의 개성 있는 글씨체인 필체의 변화만 있게 되었다.

그림 50 왕희지, 〈난정서(蘭亭序)〉　　　　　그림 51 조맹부, 〈삼문기(三門記)〉

　　그런데 필체 역시 왕희지체가 항상 근본이 되어왔으니 해서의 극칙(極則)을 보인 초당(初唐) 삼대가(三大家)들, 즉 구양순(歐陽詢, 557~641)·우세남(虞世南, 558~638)·저수량(褚遂良, 596~685)이 모두 왕희지 필법을 계승했다고 공언하고 이들을 키워낸 당태종(唐太宗)이 왕희지체로 필법의 기준을 삼자 이후부터 글씨 쓰는 사람들은 모두 이를 조본(祖本)으로 삼게 되었다.^{그림 50}

　　이에 왕희지 글씨를 배우려는 사람들이 그의 글씨를 탑영(搨影, 기름종이에 비춰서 본뜸)해 법첩(法帖)을 만들어 글씨 교본을 삼게 되고 이런 것들은 재모(再摹), 삼모(三摹)되어가는 과정에서 점차 원형을 상실해가게 된다. 그래서 원첩(原帖)을 보고 글씨를 배운 사람과 모본을 보고 배운 사람은 서로 다른 글씨를 배운 것만큼이나 차이를 보이게 되었다.

　　이에 서풍(書風)이 달라지면 항상 다시 올바른 왕희지로의 복귀를 주창하면서 새로운 글씨체를 내놓게 되었다. 원대(元代) 조맹부(趙孟頫, 1254~1322)의 송설체(松雪體)^{그림 51}가 그렇고 명대(明代) 동기창(董其昌,

1555~1636)체도 그러하다.[36]

우리나라도 사정은 비슷하니 통일신라 문화 극성기와 고려 문화 극성기에 귀족적 취향과 함께 유행하던 왕희지체는 원(元) 지배(支配) 시대 이후 만권당(萬卷堂)에서 조맹부의 영향 아래 중국 문화를 직수입하면서부터 송설체로 점차 바뀌게 되는데 이 만권당에서 길러진 신진 성리학자 계열들이 장차 조선을 건국하게 되자 조선은 처음부터 송설체 일색으로 출발하게 된다.

그러나 연미화려(妍媚華麗, 아리땁고 화려함)한 송설체가 석봉(石峯) 한호(韓濩, 1543~1605)에 이르면 경삽(硬澁, 굳세고 뻑뻑함)한 조선의 기질과 진솔고박(眞率古朴, 천진 솔직하고 예스럽고 순박함)한 사대부체 및 북송 왕착(王著)의 위작(僞作)이라는 〈악의론(樂毅論)〉,〈황정경(黃庭經)〉,〈효녀조아비(孝女曹娥碑)〉 등 왕희지체의 영향을 다시 받아 근중고박(謹重古朴, 근엄 정중하고 예스럽고 순박함)한 석봉체(石峯體)로 변화한다.[그림 52]

이 글씨체는 조선 성리학을 사상적 근거로 하여 이루어진 것이라 이후 100여 년간 사대부들 사이에 크게 애호되어 시체(時體, 한 시대에 유행하는 서체)를 이루게 되지만 진경 시대 중반에 이르면 소론을 중심으로 명(明) 문화(文化) 계승 운동이 일어나면서 다시 진본(眞本) 왕희지체를 표방하고 나온 문징명(文徵明, 1470~1559)풍의 동국진체(東國眞體)에 자리 한쪽을 양보하게 된다.

원래 동국진체는 성호(星湖) 이익(李瀷, 1681~1763)의 이복형(異腹兄)인 옥동(玉洞) 이서(李漵, 1662~1723)가 당시 조선에 횡행하던 〈악의론〉,〈유교경〉,〈황정경〉 등 왕희지법첩(王羲之法帖)을 조첩(祖帖, 근본 법첩)으로 하고 북송 미불(米芾)의 필체를 부분적으로 수용해 들인 필체였다.[그림 53] 이 글씨체는 백하(白下) 윤순(尹淳, 1680~1740)[그림 54]을 거쳐 원교(員嶠) 이광사(李匡師, 1705~1777)에 이르러 완성을 보게 되는데 백하는 미법(米法)의 토대 아래 명 문징명의

그림 52 한호, 〈등왕각시서(登王閣詩書)〉, 지본묵서, 30.5×27.0cm,
간송미술관 소장

그림 53 이서, 〈명이자설(名二字說)〉, 지본, 62.0×33.0cm

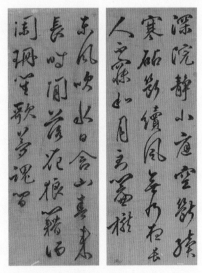

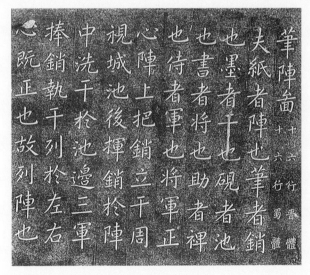

그림 54 윤순, 《행서첩(行書帖)》, 견본, 25.5×9.0cm,
간송미술관 소장

그림 55 영조, 〈필진도(筆陣圖)〉, 묵탑, 32.0×33.2cm

필법을 수용해갔기 때문에 필체는 진경문화 절정기의 특징에 알맞은 전아 유려(典雅流麗, 전중 아담하고 유창하고 화려함)한 모습을 보인다.

이를 당시에는 동국진체라고도 하고 진체(晉體)라고도 불렀으니 진체는 송설체를 촉체(蜀體)라 하는 것과 대구로 일컫던 말이다. 진체(晉體)라 한 것은 왕희지가 동진(東晉) 시대 사람이었으므로 그렇게 부른 것이지만 촉체(蜀體)라 한 것은 조맹부가 살던 나라와는 아무 관계가 없다. 조체(趙體)라 하던 것이 우리말 발음으로는 욕이 되므로 된 발음을 낸 결과 촉체가 되었다는 것이다.[37]

이런 시류 속에서 추사 가문도 그 증조부인 월성위 김한신(1720~1758)은 송설체와 석봉체를 모두 잘 썼다. 그 조부인 김이주(1730~1797) 역시 진체를 잘 썼는데 김이주의 글씨체는 그의 외조부인 영조의 어필체(御筆體)[그림 55]와 방불했다. 따라서 그 조부로부터 비롯되었을 추사 글씨 교육의 기초는 동국진체였다고 할 수 있다. 추사 초년 글씨에서 보이는 단정한 결구(結構)와 전아한 운필법(運筆法)은 여기서 연유하는 것이다.

한편 청에서는 앞에서 얘기한 바와 같이 고증학의 발전 결과 『사고전서총목제요(四庫全書總目題要)』의 편찬(1773~1782)으로 전기 고증학이 일단 정리되는 건륭(1736~1795) 후반기로부터 비학(碑學, 글씨를 비석에서 배움) 운동이 활발하게 일어난다. 당시 연경 학예계의 태두로 문호가 극성하던 옹방강이 학예일치(學藝一致)를 주장하고 비문의 서체 연구를 통해 예술성을 재발견해나갔기 때문이다. 옹방강은 종래 왕희지법첩을 비롯한 필첩(筆帖, 글씨첩) 위주의 서학(帖學)을 비학으로 보충해야 한다는 새로운 서론을 제시하면서 자신이 이를 실천으로 증명해 보이고 있었다.

사실 이 당시는 왕희지 시대로부터 이미 1,400여 년이 경과하고 있어 '지천년 견오백년(紙千年 絹五百年, 종이는 천 년 비단은 오백 년)'이라는 재질의 수명 한계 때문에 왕희지 진적(眞蹟, 직접 쓴 글씨)은 물론 초당 삼대가(初唐三

大家)를 비롯한 당 이전의 진적도 실존(實存)하기 어려운 형편이었다. 이런 상황에서 필첩을 조본(祖本)으로 서법 수련을 한다는 것은 근본적으로 불가능한 것이었다.

그것이 원형을 상실한 전모본(轉摹本, 여러 번 본뜬 본)일 수밖에 없는 탓이었다. 사진 기술이 발달해 있지 않던 당시의 사정으로 전사(轉寫, 여러 번 베낌)의 방법은 오직 탑영(搨影)에 의존하는 것인데 그 과정에서 기운이 빠지는 것은 고사하고 원형조차 변개되는 것이 비일비재했기 때문이다.

그런데 비석은 세워지던 당시의 모습을 그대로 간직하고 있으므로 왕희지 시대뿐만 아니라 그 이전 진한(秦漢) 시대의 원적(原蹟)도 직접 접할 수 있는 장점이 있었다. 이에 법첩(法帖)의 원형을 이 비탁(碑拓, 비석 탁본)으로 복원할 수 있다고 생각하고 이의 중요성을 역설하기에 이른 것이다.

그러나 비학 연구를 진행해가다 보니 왕희지 절대론이란 것 자체에 회의를 느끼게 되고 왕희지체의 근원을 이루는 한예(漢隸), 즉 팔분서(八分書)의 예술성이 가장 탁월하다는 사실도 알아내게 된다. 이에 옹방강은 서도 수련의 마지막 단계를 한예에 두고 그의 소급 통달을 주장한다. 이는 첩학(帖學, 법첩에서 배움) 자체를 부정하는 논리는 아니다. 오히려 전통적인 첩학을 바탕으로 해 비학을 포섭 겸수(兼修, 겸해서 수련함)하려는 온건 개혁론적인 입장이었던 것이다.

그런데 이런 분위기 속에서 안휘성(安徽省) 회령(懷寧) 출신의 포의(布衣, 벼슬하지 않은 선비)인 등석여(鄧石如, 1743~1805)[그림 56]가 나와서 진전한예(秦篆漢隸)만이 서법의 준칙(準則, 기준)이라 해 비학절대론(碑學絕對論)을 부르짖고 첩학의 전통을 부정하려는 급진적인 행동을 보인다. 옹방강은 급진론이 가져오는 위험성을 경계해 조문식(曹文植, ?~1798)·유용(劉墉, 1719~1804)[그림 57]·육석웅(陸錫熊, ?~1792) 등 첩학파(帖學派)에 속하는 전배(前輩)들의 비호 아래 연경에 진출해 온 등석여를 일문의 막강한 힘을 이용해 쫓아버린다.

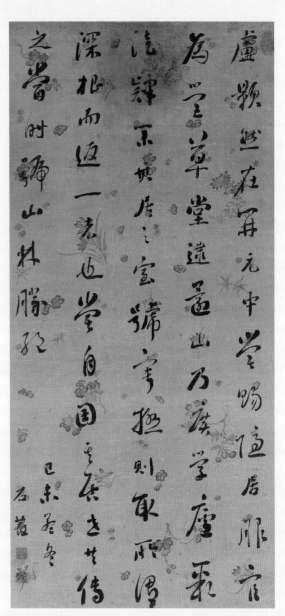

그림 56 등석여, 전서, 지본묵서, 181×57.8cm, 간송미술관 소장

그림 57 유용, 행서, 지본묵서, 128.5×59.5cm, 간송미술관 소장

그러나 후배 학자로 옹방강 자신과도 교유가 깊었고 경학과 금석학에 정통해 청조 고증학계를 대표하고 있던 완원(阮元, 1764~1849)이 뜻밖에 「남북서파론(南北書派論)」과 「북비남첩론(北碑南帖論)」을 저술해 등석여의 급진개혁설을 이론적으로 뒷받침하게 된다. 이로써 등석여의 비학절대설(碑學絶對說)은 연경 학계에 심대한 충격을 주게 되는데 결국 이 비학절대설은 등석여의 제자인 포세신(包世臣, 1775~1855)에 의해서 『예주쌍즙(藝舟雙楫)』이라는 책으로 이론 정립을 보게 된다.

이렇게 중국 서학계가 왕희지 이후 처음 맞는 소용돌이 속에 휘말려들려 하고 있을 때 추사는 연경에 갔던 것이다. 그리고 옹방강과 완원을 만나 사제지의를 맺고 돌아온다. 이때 이미 추사는 완원에게 「남북서파론」과 「북비남첩론」의 개요를 듣고 왔을 것이다. 이 저술들은 추사가 완원을 만난 4년 뒤에 완원이 옹방강의 제자인 매계(梅溪) 전영(錢泳, 1759~1824)에게 내보였다 하니 그 생각들은 추사와 만나고 있을 때 벌써 정리되고 있었다고 보아야 하기 때문이다.[38]

그리고 옹방강으로부터는 그의 비첩겸수론(碑帖兼修論, 비학과 첩학을 함께 수련해야 한다는 이론)을 자세히 지도받고 왔었으니 추사가 「박혜백(朴蕙百)이 글씨를 묻는 것에 답함」이라는 글에서 다음과 같이 말한 것에서 분명히 알 수 있다.

나는 어려서부터 글씨에 뜻을 두었는데, 24세에 연경에 가서 여러 이름난 큰선비들을 뵙고 그 서론(緒論)을 들으니 발등법(撥鐙法)이 입문하는 데 있어 제일 첫째가는 의미가 된다고 하더군. 손가락 쓰는 법, 붓 쓰는 법, 먹 쓰는 법으로부터 줄을 나누고 자리를 잡는 것 및 삐침과 점획 치는 법에 이르기까지 우리 동쪽나라 사람들이 익히던 바와는 크게 달랐네.

그리고 한위(漢魏) 이래 금석문자가 수천 종이 되니 종요(鐘繇, 151~230)

나 색정(索靖, 239~303)으로 거슬러 올라가자면 반드시 북비(北碑)를 많이 보아야 한다고 말하더군. 그래서 비로소 나는 그 처음부터 변천되어 내려온 자초지종을 알게 되었네.[39]

추사는 옹·완 이사(二師)의 참신한 서학 이론에 크게 감명을 받고 서도 금석학에 바탕을 둔 서도 수련만이 자신이 가야 할 길이라는 것을 확연히 깨닫는다. 그리고 이제까지 자신만만했던 자가서법(自家書法)의 무법고루(無法固陋)함에 통렬한 자괴감(自愧感)을 느낀다.

그래서 조선 서예계를 이와 같이 망친 것은 근래 명필로 꼽히던 원교 이광사의 못된 가르침인 〈원교필결(員嶠筆訣)〉[그림 58] 때문이라고 생각해 기회가 있을 때마다 이에 대한 신랄한 공격을 퍼붓는데 〈원교필결 뒤에 씀(書員嶠筆訣後)〉[그림 59]에서는 그 잘못의 하나하나를 지적해 논박한다.

이 논박 속에는 억지와 생트집이라고 보아야 할 부분들도 상당히 많다. 벌써 원교는 청조 고증학의 성과를 어느 정도 접해 비학의 중요성을 이미 인식하고 있었다. 그래서 한위(漢魏) 고비(古碑) 임서(臨書)의 중요성을 역설함으로써 비학의 선구를 이루고 있었다.

그런데도 추사는 이를 거의 인정치 않으려 하거나 원교가 현완법(懸腕法)도 모르고 언필(偃筆)을 꾸짖었다고 하는 등의 사실들이 이에 해당한다. 아마 추사 자신이 조부로부터 배운 동국진체가 중국의 석학(碩學)들에게 고루무법(固陋無法)한 것으로 무참히 부정당하자 그에 대한 자괴감(自愧感)이 그로 하여금 원교에게 정도 이상의 분풀이를 하도록 만들었던 모양이다.

그러나 추사로 하여금 옹·완 이사(二師)의 서론을 한번 듣고 깨치게 한 바탕은 역시 〈원교필결〉이었고 동국진체의 철저한 수련이었다는 것을 추사는 깨달았어야 한다. 추사체가 그것을 바탕으로 이루어지고 있는 사실이 후학의 눈에는 확연하게 드러나니 아마 추사도 어느 날 문득 그것을 깨

그림 58 이광사, 〈원교필결(員嶠筆訣)〉, 견본묵서, 각 폭 22.6×9.0cm,
간송미술관 소장

그림 59 김정희, 〈서원교필결후(書員嶠筆訣後)〉, 1844년, 지본묵서, 각 폭
23.2×9.2cm, 간송미술관 소장

〈서원교필결후(書員嶠筆訣後)〉 ^{그림 59}

추사는 고증학적인 가치관을 새롭게 확립하기 위해 전대의 조선 성리학적 가치관을 과감하게 부정할 수밖에 없었다. 이에 겸재(謙齋) 정선(鄭敾)과 현재(玄齋) 심사정(沈師正)의 진경산수화풍과 조선남종화풍을 고루하다 폄하하고 백하(白下) 윤순(尹淳)과 원교(員嶠) 이광사(李匡師)의 글씨도 인정하려 들지 않았다.

그런데 추사의 증조부 세대인 원교가 일찍이 〈원교필결〉이라는 〈서결(書訣)〉 1만 5,000자를 지어 동국진체(東國眞體) 서법의 기준을 마련해놓음으로써 당시 조선 서예계는 그의 절대적인 영향 아래 놓여 있었다.

추사는 자신의 특기이자 전공 분야인 서예에 있어서 원교의 이런 막강한 영향력을 방치하고서는 고증학적 가치관의 확립은 불가능하다고 생각하였다. 그래서 추사는 작심하고 〈원교필결〉의 오류를 과감하게 지적하여 그 시비를 바로잡기 위해 짓고 쓴 것이 〈서원교필결후(書員嶠筆訣後)〉이다.

구양순(歐陽詢)·저수량(褚遂良)풍이 있는 행서를 예서 필법으로 써내었다. 청경고졸(淸勁古拙)하다. 추사 59세 때인 1844년에 쓴 〈세한도발문(歲寒圖跋文)〉 글씨와 방불하니 이 역시 1844년에 쓰인 것이 아닌가 한다. 천명(天命)을 아는 나이〔오십(五十)에 지천명(知天命), 『논어(論語)』, 위정(爲政)〕인 50대를 마감하면서 서단(書壇)의 시비(是非)를 분명히 가려놓겠다는 확고한 신념으로 찬술한 내용일 수 있기 때문이다.

몇 번의 보태고 빼는 수정 작업이 있었던 듯 『완당선생전집』 권6에 실린 「원교필결 뒤에 씀」의 내용과 이 내용이 약간 다르다. 그 다른 내용은 『추사집』(현암사, 2014)에서 대조 번역해놓았다.

'중봉(中鋒)'이니 '현비(懸臂)'니 하는 인장을 곳곳에 찍어 붓 쓰는 법에서부터 정도(正道)를 강조하고 있는 만큼 법도에 맞게 또박또박 거침없이 써

내려간 글씨이다. '완당(阮堂)'이란 붉은 글씨 긴 네모 인장과 '곡인(穀人)'
이란 흰 글씨 네모 인장이 찍혀 있다. 23면 하단 말미에 찍힌 '완당' 인장은
〈세한도〉 하단 말미에도 그대로 찍혀 있다.

달았을 것이다.

어떻든 추사는 연경에 갔다 온 이후부터는 주로 옹방강의 서론에 입각
해 그의 서법을 익히는 것으로 서도 수련을 다시 시작했던 듯하다. 그래서
그가 31세 때 쓴 〈이위정기(以威亭記)〉^{그림 60}를 보면 옹방강 해서 글씨를 그대
로 옮겨놓은 듯한데 단정(端正)한 풍미(風味)는 그 조부 글씨의 특징을 보는
듯해 벌써 추사다운 면목이 드러난다.

그림 60 김정희, 〈이위정기(以威亭記)〉, 1816년 윤 6월, 지본묵탁, 38.5×83.8cm, 개인 소장

〈이위정기(以威亭記)〉 ^{그림 60}

두실(斗室) 심상규(沈象奎, 1766~1838)는 안동 김씨 척족 세도정치의 중
심인물이던 풍고(楓皐) 김조순(金祖淳, 1765~1832)의 최측근 중 한 사람으
로 순조 16년(1816) 병자(丙子) 2월 19일에 판서를 지낸 대신으로 광주유수
(廣州留守)를 제수받는다(1817년 12월 26일까지).

이해 병자년은 병자호란이 일어났던 인조 14년(1636) 병자(丙子)로부터
3주갑(周甲)이 되는 해라서 이를 기념하기 위해 광주 유수부가 있는 남한
산성의 대대적인 정비 작업을 계획했기 때문이었다.

김조순의 7대 조부인 청음(淸陰) 김상헌(金尙憲, 1570~1652)이 이곳 남
한산성에서 주전파의 수장으로 결사 항전을 주장했던 사실을 부각시키려
는 김조순의 의도가 반영된 인사 발령이었을 것이다.

그래서 심상규는 부임하자마자 남한산성 행궁의 북쪽에 대당(大堂)과
누각을 짓고 누각의 서쪽에 정자를 지어 열병(閱兵)과 습무(習武)의 자리
를 마련한다. 이때 활터로 지은 정자를 이위정(以威亭)이라 이름하고 직접
심상규가 그 기문을 짓는데 이때 31세밖에 안 된 젊은 추사에게 그 기문 글
씨를 부탁하여 쓰게 하니 바로 이 탁본이 그 원모습이다.

명필 추사의 명성이 이미 중국과 조선에 널리 퍼져 있었기 때문이기도
했겠지만 이때 추사의 생부 유당(酉堂) 김노경(金魯敬)이 경기감사로 있어
(1815년 10월 1일부터 1816년 11월 18일까지) 상호 돈독한 관계를 유지할 필
요가 있었기 때문이기도 했을 것이다. 그러잖아도 두실과 유당은 동갑 절친
으로 이 시기까지는 김조순의 좌우 수족에 해당하는 인물들이었다.

추사는 부친의 동갑 절친의 부탁으로 쓰는 글씨였기에 반듯한 해서체로
정중하게 써냈는데 이 시기 추사체의 특징대로 살집 있고 묵직한 옹방강풍
의 해서체가 근간을 이룬다. 한 달 뒤인 7월에 금석우(金石友)인 동리(東籬)

김경연(金敬淵, 1778~1820)과 함께 〈북한산 진흥왕순수비〉를 심정(審定)하고 비석 측면에 새겨놓은 〈진흥왕순수비〉풍의 고졸한 해서 글씨^{그림46(88쪽)}와는 자못 대조적인 차이를 보인다.

33세 때 쓴 〈상촌선생비각기사(桑村先生碑閣記事)〉^{그림61}와 〈가야산 해인사 중건상량문(伽倻山海印寺重建上樑文)〉^{그림62}도 이와 큰 차이는 없다.

그림 61 김정희, 〈상촌선생비각기사(桑村先生碑閣紀事)〉, 1818년 봄, 지본묵탁, 56.5×175.5cm, 개인 소장

그림 62 김정희, 〈가야산 해인사중건상량문〉, 1818년, 흑견금니(黑絹金泥), 95×483cm, 해인사 성보박물관 소장

〈상촌선생비각기사(桑村先生碑閣紀事)〉(상촌선생비각 사실을 기록하다) ^{그림 61}

추사는 충절 가문의 후손이라는 것을 무척 자랑스러워했다. 그래서 고려에 충절을 지키기 위해 자결한 15대조인 고려 충청도 관찰사 상촌(桑村) 김자수(金自粹)와 강빈(姜嬪)의 원옥(冤獄)을 바로 잡으려다 효종에게 맞아 죽어 충의를 빛낸 7대조 황해도관찰사 학주(鶴洲) 김홍욱(金弘郁, 1602~1654)을 특히 존경하였다.

그런데 생부 김노경이 순조 16년(1816) 11월 8일에 경상감사에 제수된다. 이에 상촌의 생가 터와 효자비가 남아 있는 안동 남문 밖에 두 분을 위해 무엇이든지 추모 사업을 해야겠다 생각했던 듯하다. 그래서 백부이자 양부인 예조참판 김노영(金魯永, 1747~1797)이 정조 15년(1791)에 잠시 안동부사를 지내는 동안(5월 9일부터 6월 23일까지) 상촌의 효자비석을 보호하기 위해 지어놓은 비각 안에 상촌에 관한 학주의 시문(詩文)을 써서 현판에 새겨 걸기로 했다.

이에 우선 「상촌선생비각기사(桑村先生碑閣紀事)」라는 제목으로 『학주선생전집(鶴洲先生全集)』 권9의 「선조상촌공유허감술시서(先祖桑村公遺墟感述詩序)」를 옮겨 썼다. 그러고 나서 「부광주장사소제기(附廣州庄舍所題記)」라는 제목으로 『상촌선생실록(桑村先生實錄)』 권5에 실린 학주의 글 「광주장사소제기(廣州庄舍所題記)」의 앞부분을 뽑아내어 옮겨 썼다.

그다음에 생부인 경상감사 김노경으로 하여금 그 후기를 짓도록 하고 [『유당유고(酉堂遺稿)』 권6에 「六代祖鶴洲府君記 先祖桑村府君碑閣事 書揭 碑閣後附識」라는 제목 아래 이 내용이 실려 있다.] 이를 써서 마무리지었다. 이렇게 세 부분의 문장을 함께 써서 하나의 현판에 새겨놓은 것이 이 〈상촌선생비각기사〉 현판이다.

이때 추사 나이가 33세로 6월 21일에는 〈가야산 해인사중건상량문(伽倻

山海印寺重建上樑文)〉^{그림 62}을 짓고 써서 서로 비교된다. 두 글씨가 정중단아(鄭重端雅, 점잖고 묵직하며 단정하고 아담함)한 면에서는 공통성이 있으나 〈해인사상량문〉이 훨씬 원만중후(圓滿重厚, 둥글고 넉넉하며 무겁고 두터움)하여 마치 안진경의 〈다보탑비(多寶塔碑)〉를 보는 듯한 느낌인데 이 〈비각기사〉 글씨는 주경방정(遒勁方正, 힘차고 굳세며 모지고 반듯함)한 특징이 강조되어 흡사 구양순의 〈화도사고승옹선사사리탑명(化度寺高僧邕禪師舍利塔銘)〉을 보는 느낌이다. 혹시 학주의 서체가 이와 비슷했던 것은 아닌지 모르겠다.

37세 때 부친 김노경이 동지정사(冬至正使)가 되어 둘째 아우 김명희를 자제군관으로 대동해 가는 편에 청유 고순(顧蒓, 1765~1832)에게 써 보낸 〈직성유궐하 수구만천동(直聲留闕下 秀句滿天東)〉(곧은 소리는 대궐 아래 머무르고, 빼어난 구절은 하늘 동쪽에 가득하다)^{그림 63}은 아직 비후미(肥厚味, 살집 좋고 후덕한 맛)가 크게 남아 옹방강의 필의가 엿보이나 이미 예기(隸氣)가 횡일(橫溢, 흘러넘침)해 추사체의 진면목을 나타내기 시작한다. 이때 추사는 진용광(陳用光, 1768~1835)에게도 영련(楹聯)과 시첩(詩帖)을 써 보내는데 이 글씨도 이와 같

〈직성·수구(直聲秀句) 행서 대련〉^{그림 63}

直聲留闕下, 秀句滿天東.

顧南雅先生文章風裁, 天下皆知之. 向爲湘浦一言, 尤爲東人所傳誦, 而盛

道之. 萬里海外, 無緣梯接, 近閱復初齋集, 多有南疋唱酬之什. 因是而敢

그림 63 김정희, 〈직성·수구(直聲秀句) 행서 대련〉, 1822년, 지본묵서, 각 122.1×28.0cm, 간송미술관 소장

託於墨緣之末, 集句寄呈, 以伸夙昔憬慕之微私. 海東秋史金正喜具草.

곧은 소리는 대궐 아래 머무르고, 빼어난 구절은 하늘 동쪽(동쪽 우리나라)에 가득하다.

고남아(顧南雅) 선생의 문장과 풍재(風裁)는 천하가 모두 다 압니다. 저번에 상포(湘浦)를 위한 한 말씀은 더욱 동쪽 우리나라 사람들이 전해 듣고 외우는 바 되어 성대하게 이야기합니다. 만 리 해외에 제접(梯接, 사다리를 놓아 서로 만남)할 길이 없더니 요즈음 『복초재집(復初齋集)』(옹방강의 문집)을 보는데, 남아(南雅)와 주고받은 시 구절이 많이 있었습니다. 이로 말미암아 감히 묵연(墨緣, 먹으로 맺은 인연, 즉 학문과 예술로 맺은 인연)의 끝에 붙여서 집구(集句, 남의 글을 모아 새롭게 꾸며냄)하여 보내드림으로써 일찍부터 동경하고 사모하던 작은 뜻을 폅니다. 해동의 추사 김정희가 갖추어 씁니다.

옹방강풍의 원만중후한 행서체에 웅경고박(雄勁古樸)한 고예 필의와 굴곡 파임 있는 팔분 필의가 융화되어 추사체로 환골탈태하는 모습을 보여주는 서법이다. 이런 글씨를 보고 부친 김노경과 동갑인 청나라 학예대가 오숭량(吳崇梁, 1766~1834)이 1824년 2월 1일 산천(山泉) 김명희(金命喜, 1788~1857)에게 보낸 편지에서 추사서법(秋史書法)이 입신(入神)의 경지에 이르렀다고 말했던 모양이다.

'김정희인(金正喜印)'이라는 흰 글씨 네모 인장과 '내각학사(內閣學士)'라는 붉은 글씨 네모 인장을 찍었다. 1822년 10월 20일에 동지정사(冬至正使)인 부친 김노경이 연경으로 출발하자 그 자제군관으로 수행하는 아우 김명희 편에 부쳐 보낸 글씨다. 추사 37세 때였다.

위창은 오동 상자 뚜껑의 표면에 '완당선생행서오언대련(阮堂先生行書五言對聯)'이라 크게 쓰고, '관증고남아순자(款贈顧南雅蒓者, 고남아 순에게 관서하여 기증한 것)'이라 잔글씨로 이어 써서 내용의 일단을 암시하였다. 그리고 좌우에는 간송의 구득 경로를 간략하게 밝혀놓았다. 옮기면 이렇다.

此聯 有人 自燕市購歸, 轉爲全氏葆華閣物, 一奇緣也. 己卯冬 吳世昌題.

이 대련은 어떤 사람이 연경 시정에서 사 왔는데 돌아서 전씨 보화각 물건이 되었으니 하나의 기이한 인연이다. 기묘(1939) 겨울 오세창 쓰다.

顧蒓 字南雅 號息廬 長洲人. 工詩古文, 書法歐虞, 隸宗秦漢, 畵善梅蘭. 嘉慶壬戌進士 官通政副使. 敢言自任, 人以君子稱之. 道光壬辰卒, 壽六十八也. 是歲阮堂先生之年四十七, 此聯乃其前之作, 方擬劉石庵筆法時代之書也. 此直聲留闕下五言, 宛有石庵氣魄, 尙佳品矣. 葦滄老人呵凍再題.

고순. 자는 남아 호는 식려. 장주인이다. 시문을 잘하고 글씨는 구양순과 우세남을 본받고 예서는 진한 시대를 으뜸으로 삼았으며 그림은 매화, 난을 잘 쳤다.

가경 임술(1802) 진사로 벼슬은 통정 부사를 지냈다. 감히 말하는 것으로 자임하여 사람들이 군자로 일컬었다. 도광 임진(1832)에 돌아가니 나이 68세였다. 이해는 완당 선생의 나이 47세이니, 이 대련은 이에 그 이전의 작품으로 바야흐로 유석암 필법을 따라 배우던 시대의 글씨다. 이 '직성유궐하' 5언은 완연히 유석암의 기백이 있어 가품이라 할 만하다. 위창 노인이 얼음을 불며 다시 쓰다.

은 필치를 보였으리라 생각된다.

한편 비파서(碑派書)의 창시자로 첩학무용론(帖學無用論)을 주장해 급진 비학파(急進碑學派)의 문호를 개설한 등석여의 아들 등상새[鄧尚璽, 후에 전밀(傳密)로 개명, 1796~1863]^{그림 64}가 사신으로 간 추사의 부친 유당 김노경에게 그 선부(先父, 돌아간 부친) 등석여의 행장과 필적을 내보이면서 묘지명(墓誌銘) 찬술(撰述)을 부탁하고 있는 것으로 그 대강을 짐작할 수 있다.^{그림 65} 아마 비파서(碑派書)의 이상이 추사에게서 구현되고 있음을 실감했기 때문에 등상새는 그 선부의 묘지명이 추사의 부친 손에 지어지고 추사의 글씨로

그림 64 등전밀, 〈예서 대련〉, 지본묵서, 각 88.8×23.3cm, 간송미술관 소장

그림 65 등전밀, 〈김노경에게 보낸 편지〉,《청사수찰(淸士手札)》상권, 지본묵서, 간송미술관 소장

쓰이기를 바랐던 모양이다.

유당은 결국 환로(宦路, 벼슬길)에 급급하느라 이 약속을 지키지 못하지만 이때부터 맺어진 친교가 등석여의 글씨^{그림 56(108쪽)}를 추사에게 보내고 등상새가 추사의 글씨를 간절히 요구하는 관계로까지 발전한다. 이런 등문(鄧門)과의 학연(學緣)은 결국 등석여의 제자이며 등상새를 양육한 이조락(李兆洛)이 추사와 직접 서신 교환을 하도록 하기에까지 이른다.[40]

이렇게 되어 추사는 등파(鄧派)의 급진적인 비학 이론(碑學理論)과 서법까지도 수용하게 되었다. 그래서 추사는 청조 고증학의 난만한 발전 결과로 출현한 서도금석학(書道金石學), 즉 비학(碑學)의 제파(諸派) 이론을 겸수하고 그 이론을 그의 타고난 예술적 천품으로 서예에 구현해내니 이것이 이른바 추사체이다.^{그림 66} 그러므로 추사체는 비파서학(碑派書學)이 추구하던 이상적인 경지를 이룩한 비파서의 결정체라 해야 할 것이다

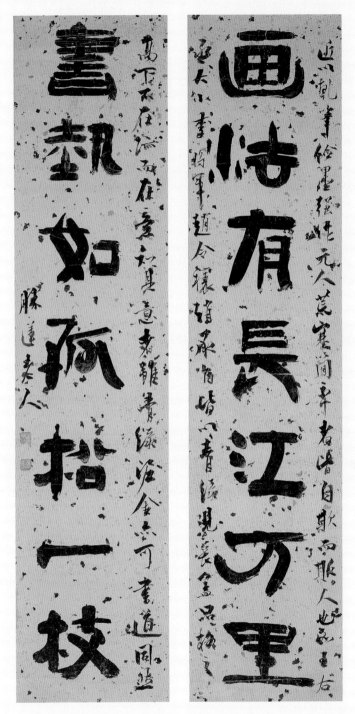

그림 66 김정희, 〈화법·서세(畵法書勢) 예서 대련〉, 지본묵서, 각 129.3×30.8cm, 간송미술관 소장

7

·

세도 다툼

조선이 주자 성리학을 국시(國是)로 천명하고 개국한 이래 성리학의 완벽한 이해와 토착화는 긴 세월을 요했다. 천여 년 동안 불교 이념으로 살아온 전통과 관습이, 국시의 천명이 있다 해도 하루아침에 바뀔 리 없기 때문이다.

우선 이에 종사하는 학자들 자신의 사고조차도 전통과 관습의 굴레를 크게 벗어날 수 없었던 것이다. 그러나 무수한 시행착오를 거치면서 점차 성리학의 근본이념을 깨쳐가게 되는데 이렇게 성리학의 이념을 탐구하며 이를 몸소 실천해 보이는 사람들을 사림(士林)이라 해 조선에서는 지식인의 이상상으로 지극히 우대한다.

따라서 사림들은 그들의 이상을 정치에 구현하는 것이 국시를 바로잡아 가는 길이라 믿고 기회 있을 때마다 이를 실천하려 한다. 그러나 성리학에 대한 철저한 이해가 미처 이루어지지 않은 상태에서는 그들의 지지 기반이 아직 확립되지 못한 까닭에 번번이 참담한 좌절과 실패만을 맛보게 되었다. 이것이 사화(士禍)다.

이런 참혹한 사화를 겪어가는 동안 사림들은 그 원인이 어디에 있는

지를 충분히 반성하게 되고, 급선무가 성리학의 철저한 이해와 그 이념의 사회적 공감이라는 것을 깨닫게 되었다. 이에 사림들은 각기 지방으로 은둔해 성리학 연구에 몰두하게 되는데, 그 결과로 퇴계(退溪) 이황(李滉, 1501~1570)과 율곡(栗谷) 이이(李珥, 1536~1584)의 단계에 이르러서는 성리학을 완벽하게 이해해 자기화하는 것은 물론 한 걸음 더 나아가서 이기(理氣)의 작용이 우주 만물 생성에 미치는 영향에 관해서 격렬한 토론을 벌여 각기 자기주장을 체계화할 정도로 성리학을 심화시킨다. 그리고 그 이념을 주변에 전파해나간다.

이로써 주자 성리학은 이미 주자 성리학 단계에서 벗어나 조선 성리학으로 심화 발전되었고 이를 기준으로 해 새롭고 분명한 성리학적 가치관이 서서히 정립되어나가게 되었다. 즉, 이제까지 사회 전반을 지배해오던 불교적 가치관을 불식하고 성리학적인 가치관으로 대체시켜 이를 통념화하는 데 성공한 것이다.

그래서 사림들은 그들에게 교육받은 선조(宣祖, 1568~1608)가 등극하면서 대거 정치 일선에 진출한다. 그 결과, 신구(新舊) 세력의 대립과 학파 간의 의견 충돌로 말미암아 동서남북 분당(分黨)이 이루어지고 각 당파는 자파의 주장을 정치에 반영하려는 붕당정치(朋黨政治)가 출현한다. 이런 붕당 간의 대립은 결국 임진왜란(1592) 7년 전쟁을 겪고 나서 순정성리학파(純正性理學派)인 율곡계의 서인(西人)이 주도하고 퇴계계의 남인(南人)이 동조해 일으킨 인조반정(仁祖反正, 1623)의 성공으로 일단락 지어진다. 사림들이 그 이상을 정치에 구현할 수 있는 기회를 마련한 것이다.

그러나 북변의 여진족이 명을 무너뜨리고 중원을 차지해 청을 건설하는 국제 정세의 큰 변동이 일어나면서 조선은 청으로부터 정묘(丁卯, 1627)·병자(丙子, 1636) 양차에 걸쳐 침공을 당하고 그에게 무릎을 꿇는 치욕을 당한다. 성리학적인 국제관(國際觀)으로는 도저히 용납할 수 없는 일이었다.

그래서 조선의 지식인들은 자기 회복의 방법을 놓고 성리학 이념을 고수할 것이냐, 이를 탈피할 것이냐 하는 문제로 다시 이념 대립을 보이게 된다. 순정성리학파인 서인은 이의 고수를 주장했고 비순정성이 강했던 소북계(小北系) 남인들은 이의 탈피를 주장했다. 이것이 결국 예송(禮訟) 문제로 터져서 정쟁화하는데 몇 차례의 번복 끝에 보수 성향이 강했던 남인들이 일반의 지지를 상실하고 갑술환국(甲戌換局, 1694)을 계기로 정치 일선에서 완전히 제거된다.

이로써 정파 간의 이념 대립이 종식되자 정권을 독단한 서인들은 노소(老少)로 다시 분열해 명분 없는 투쟁을 일삼게 된다. 이에 노론에게 추대되어 등극한 영조(英祖, 재위 1724~1776)는 탕평론(蕩平論)을 내세우며 당파 간의 이념적 대립을 일체 인정치 않고 노소남북 사색당파(四色黨派)를 안배 등용한다는 원칙을 세운다. 이는 곧 왕의 독재권를 강화하는 듯했으나 오히려 근시(近侍, 측근에서 모시는 신하) 세력의 발호를 가져오게 했다.

선조(宣祖) 등극 이래 명분론(名分論)으로 억제되어왔던 훈척간정(勳戚干政, 공신과 외척이 정치에 간여함)의 길이 트이게 된 것이다. 그래서 영조 38년(1762)에 사도세자(思悼世子) 처가(妻家)인 풍산 홍씨(豊山洪氏)와 영조의 처가인 경주 김씨(慶州金氏)의 세도 다툼의 틈바구니에서 사도세자가 뒤주 속에 갇혀 죽음을 당하는 참변이 일어나기도 한다. 척족 세도(戚族勢道)의 피해가 왕실의 존립을 위협하기 시작한 것이다.[41]

이런 위협 속에 성장한 정조(正祖, 재위 1776~1800)는 척족 세도를 뿌리 뽑기 위해서 자신의 외가(外家)와 진외가(陳外家, 아버지의 외가)를 모두 역적으로 몰아 처단하고 차차 내척(內戚, 출가한 딸로 말미암아 만들어진 친척)의 발호도 근절하기 위해 공옹주가(公翁主家)의 세력도 감소시키려 한다. 이런 와중에서 옹주가(翁主家)에 해당하던 추사(秋史) 가문도 사소한 트집으로 엄벌을 받게 되니 추사가 9세 때부터 당하기 시작한 참혹한 가화(家禍, 집안

의 재앙)는 사실 이로부터 말미암은 것이었다.

정조가 외척을 제거할 때는 내종(內從) 4촌인 추사 조부 김이주(金頤柱)를 대사헌(大司憲)으로 삼아 이용하고 그것이 끝나자 다시 추사가(秋史家)에 철퇴를 내려치기 시작했던 것이다. 그러나 정조의 이런 근척(近戚) 제거책은 곧 그의 생명을 단축시켜 49세의 젊은 나이로 재위(在位) 24년 만에 폭훙(暴薨, 갑자기 돌아감)하게 되고 순조(純祖, 재위 1800~1834)가 불과 11세의 어린 나이로 등극한다.

수렴청정(垂簾廳政)에 나선 영조 계비(英祖繼妃) 정순왕후(貞純王后) 경주 김씨(慶州金氏, 1745~1805)는, 세도(勢道)를 꿈꾸다 역적으로 몰려 죽은 친정 오라버니 김구주(金龜柱, 1740~1786)의 복수라도 하려는 듯이 세도(勢道)를 6촌 오라버니 김관주(金觀柱, 1743~1806)에게 맡기어 본격적인 척족 세도정치를 실행하게 한다. 추사 집안이 이 세도에 직접 가담하지는 않지만 정조 중반기부터 받기 시작하던 왕실의 박해는 모면한다.

그래서 월성위(月城尉) 후손으로 유일하게 살아남은 성인 남자인 추사 부친 김노경이 음보(陰補)로 출사(出仕)해 선공부정(繕工副正) 자리까지 얻는다. 경주 김씨의 세도는 정순대비(貞純大妃)의 훙거(薨去, 돌아감)로 불과 6년 만에 막을 내리는데 뒤를 이어서 순조의 장인인 김조순(金祖淳, 1764~1831)^{그림 67} 이 세도를 잡으니 안동 김씨(安東金氏) 60년 세도(勢道)의 시작이었다.[42]

김조순은 세도하던 정순왕후 친정 집안인 경주 김씨(慶州金氏)를 치기 위해 왕실 내척들의 환심을 사둘 필요가 있었든지 아니면 월성위가(月城尉家)가 그 일족(一族)인 세도(勢道) 경주 김문(慶州金門)과 거의 연결되어 있지 않은 사실에 안심했든지, 추사 가문에 대해서는 매우 호의적인 태도를 보인다. 정순대비상(貞純大妃喪)에 김노경(金魯敬, 40세)을 종척집사(宗戚執事)로 임명하고 같은 해 10월 28일에는 문과(文科)에 급제시키며 11월 9일에는 화순옹주의 손자가 문과 급제한 것을 축하하기 위해 왕명(王命)으로 승

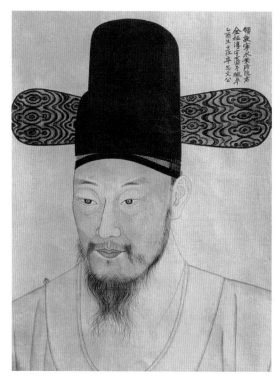

그림 67 〈김조순 초상〉, 지본담채, 44.5×33.5cm, 개인 소장

지(承旨)를 보내어 옹주내외묘(翁主內外廟)에 치제(致祭, 제사를 드림)한다.[43]

그리고 다음 해 5월에는 정순왕후의 친정 집안인 세도(勢道) 경주 김문(慶州金門)을 일망타진해 모두 멀리 귀양 보내는데 김노경을 사헌부(司憲府) 지평(持平) 자리에 있게 해 그 죄를 성토하게 한다. 이에 김노경은 이들이 모두 유복친(有服親, 상복을 입을 만큼 가까운 친척)이라 해 피혐사직소(避嫌辭職疏, 일가끼리 서로 돕는다는 혐의를 피하기 위해 사직하는 상소)를 올리니 홍문관(弘文館) 교리(校理)로 개차(改差)한다.

김조순은 이렇게 전(前) 세도 가문(勢道家門)을 순조롭게 제거하고 나자 대비(大妃)의 삼년상(三年喪)이 끝나는 순조 7년(1807) 1월 13일에 종척 집사 김노경을 특별히 통정대부(通政大夫)로 가자(加資, 품계를 올려줌)해 당상

(堂上)의 품계로 높여준다.

　이로부터 추사 가문은 김조순가(金祖淳家)와 밀착되어 안동 김씨 세도의 비호 아래 가문의 영화를 되찾아가는 듯했다. 계속해서 순조 9년에는 추사가 생원시(生員試)에 합격하고 김노경은 승지(承旨)를 거쳐 호조참판(戶曹參判)이 되어 동지겸사은부사(冬至兼謝恩副使)로 연행(燕行)까지 하며 추사를 자제군관(子弟軍官)으로 수행시킨다. 이 기회에 추사는 영명(英名)을 사해(四海)에 드날렸던 것이다. 그제야 비로소 지난날 월성위가의 영화(榮華)를 되찾는 듯했다.[44]

　시서화(詩書畵)에 능해 삼절(三絶)의 칭송을 받던 자하(紫霞) 신위(申緯, 42세)가 추사에게 망년지교(忘年之交)를 청할 정도였으니 가문의 영광은 오히려 과거를 능가하고도 남음이 있었다. 이 시기에 세도 김조순의 아들인 김유근과도 우정이 더욱 깊어지는 것이 아닌가 한다. 김조순의 집과 월성위궁(月城尉宮)은 폐허가 돼 있는 경복궁의 동서 양쪽에 대각선으로 위치해 있어 거의 한동네나 마찬가지였고 양가(兩家)는 세교(世交)가 있어 추사와 김유근과의 친교는 어려서부터 이루어졌다.

　그런데 김유근은 이해에 문과 급제를 해 정가(政街)에 처음 나서고 추사는 연경에 갔다 온 이후 국제적인 명사가 되어 있었으므로 피차에 더욱 친밀해질 필요가 있었으리라. 어떻든 김노경의 관로는 활짝 열려서 예조참판(禮曹參判), 비변사 제조(備邊司提調), 경기감사(京畿監司), 경상감사(慶尙監司), 병조참판(兵曹參判), 이조참판(吏曹參判)을 거쳐 순조 19년(1819) 54세 때에는 정경(正卿)에 가자되어 공조(工曹)와 예조판서(禮曹判書)를 거치고 왕세자가례도감(王世子嘉禮都監) 제조(提調)가 되며 좌부빈객(左副賓客)이 되는 등 화려한 관력(官歷)을 자랑한다.

　이해 4월 25일에 추사는 34세로 문과에 급제하는데 역시 순조는 월성위(月城尉) 봉사손(奉祀孫)이 과거에 급제했다 해 사악(賜樂)하고 월성위묘(月

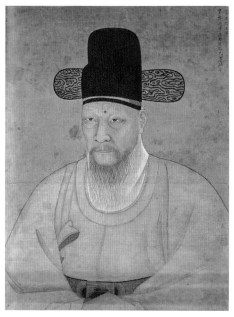

그림 68 이한철, 〈조인영 초상〉, 1808년,　　　　그림 69 〈조만영 초상〉, 프랑스 기메박물관 소장
견본채색, 80×60cm, 개인 소장

城尉廟)에 치제(致祭)한다. 추사의 양부(養父) 김노영이 28세로 문과에 급제
했을 때 영조가 외증손(外曾孫)의 문과 급제를 축하하기 위해 그 잠저(潛邸)
가 월성위궁과 같은 동네에 있으므로 동네 어른으로 장악(張樂)을 베푸는
것이라 하며 용호영(龍虎營) 삼현(三絃)을 특급(特給, 특별히 줌)하고 미면(米綿,
쌀과 무명)을 내려 그 비용을 충당케 하던 은영(恩榮, 은혜와 영광)이 있고 실
로 45년 만에 맞이하는 영광이었다.

　　운석(雲石) 조인영(趙寅永)[그림 68]도 이때 동방(同榜)으로 문과에 급제하는
데 8월 10일에는 그의 형 조만영(趙萬永, 1776~1846)[그림 69]의 따님인 풍양 조
씨(豊壤趙氏, 1808~1890)가 세자빈으로 간택된다. 조인영은 4년 전 재종형(再
從兄) 조종영(趙鍾永, 1771~1829)이 동지부사로 연행할 때 자제군관으로 수
행해 가면서 추사의 소개로 청유(淸儒)들과 깊이 사귀고 돌아온 이래, 추사
와 간담상조(肝膽相照, 간과 쓸개를 서로 비춰 보임, 즉 마음을 터놓고 지냄)하는 사

이가 되어 〈북한산비(北漢山碑)〉를 함께 심정(審定)할 정도로 추사에게 경도되어 있었다.

그런데 무슨 까닭인지 김노경이 가례도감 제조로, 조씨(趙氏)가 장리(臟吏)로 지탄받은 조진관(趙鎭寬, 1739~1808)의 손녀라 해 간택되는 것을 반대했다고 한다. 조진관은 혜경궁(惠慶宮) 홍씨(洪氏, 1735~1815)의 내종사촌(內從四寸) 동생으로 홍국영(洪國榮, 1748~1781)의 세도를 배척하다가 이와 같은 무고를 받았다 하므로 어떤 연유에서 김노경이 이를 반대했는지 알 수 없다. 더구나 김조순은 혜경궁 홍씨의 이종 5촌 조카로 이 두 집안이 혜경궁을 중심으로 인척 관계에 있었음에랴!

어떻든 이 국혼(國婚)은 무난히 이루어졌고 이후에 추사 집안과 조씨 집안은 더욱 밀착되어 운명을 같이하는 현상을 보인다. 혹시 김노경의 이런 반대가 안동 김씨 측에서 나올 것을 미리 예견하고 의표(意表)를 찔러 먼저 이를 거론함으로써 이 국혼을 성사시킨 것은 아니었는지 모르겠다. 아니면, 안동 김씨의 비호 아래 승승장구로 출세 가도를 달리던 김노경이 안동 김씨의 의중을 대변해 조씨의 기세를 꺾어놓으려고 이런 주장을 했을 수도 있다. 어떻든 이 사건은 후일 안동 김씨들이 김노경을 탄핵할 때 들고나온 죄목 중의 하나가 되어 추사 가문을 궁지에 몰아넣는 큰 올가미가 된다.

그러나 이때는 추사 집안이 안동 김씨와 밀월(蜜月) 관계를 맺고 있었으므로 이런 사소한 일들이 아무런 장애도 일으키지 않았다. 오히려 둘째 큰아버지 김노성(金魯成)의 사위인 이학수(李鶴秀, 1780~1859)가 동지부사가 되고 추사의 지우 권돈인(權敦仁, 1783~1859)이 서장관(書狀官)이 되어 함께 연경에 다녀옴으로써 추사가의 성세는 더욱 내외에 떨치게 된다.[45]

다음 해인 순조 20년에는 김노경이 홍문관 제학(提學)과 우빈객(右賓客)이라는 청함(淸銜, 맑은 직함)을 얻고 추사는 한림소시(翰林召試)에 입격(入格)해 홍문관 검열(檢閱)로 한림학사(翰林學士)가 된다. 초의(草衣)의 기록에 의

청대 문인 판교(板橋) 정섭(鄭燮)의
〈묵란〉 주변에는 '동경추사동감정기
〔東卿秋史同鑑定記, 동경(섭지선)과 추사
가 함께 감정하다〕, '황산진장〔黃山珍藏,
황산(김유근)이 보배롭게 간직하다〕이라
는 인장이 찍혀 있다.

그림 70 정섭, 〈묵란(墨蘭)〉

그림 71
인장 세부(東卿秋史同鑑定記)

그림 72
인장 세부(黃山珍藏)

하면 이해에 추사댁(秋史宅) 별서(別墅)인 금호(黔湖) 동장(東莊)에서 김재원(金在元), 김경연(金敬淵), 김유근과 교환(交歡)했다고 한다.

이때 추사는 황산(黃山) 김유근과 단짝 친구가 되어 그의 대청(對淸) 창구(窓口) 역할을 했으니 청유(淸儒)들이 추사 편을 통해 황산에게 대증(代贈, 대신 기증함)해 달라는 물목(物目)이 든 편지들을 계속 보내는 것으로 이를 확인할 수 있다. 그래서 점차 반석(盤石) 위에 올라서는 안동 김씨의 세도 체제 아래 추사 집안은 권문(權門)의 지위로 상승해간다.[46] 그림 70, 71, 72

추사가 36세 되던 순조 21년(1821) 3월 9일에는 정조비(正祖妃) 효의왕후(孝懿王后) 청풍 김씨(淸風金氏)가 훙거(薨去)하자 김노경이 종척(宗戚)의 수장(首長)으로 빈전도감(殯殿都監) 제조(提調)가 되고, 이어 6월 4일에는 드디어 조정 인사를 총괄하는 이조판서(吏曹判書)가 된다.

이로부터 김노경은 대사헌(大司憲), 형조판서(刑曹判書), 예문관(藝文館) 제학(提學) 등의 권좌(權座)를 두루 거치면서 추사가 37세 되던 순조 22년(1822)에는 동지정사(冬至正使)가 되어 차자(次子) 명희(命喜)를 대동하고 다시 연경에 간다. 이때 추사체로 골격이 완성된 추사 글씨를 가지고 가서 청유(淸儒)들로부터 크게 인정받아, 청조 학계(淸朝學界)와 결연(結緣)을 새롭게 하고 왔다는 이야기는 앞서 한 바와 같다.그림 73, 74

그사이 추사는 대교회권(待敎會圈)에 들어 규장각(奎章閣, 蘭臺) 대교(待敎)가 되는 영광을 얻고 김노경은 귀국해(1823) 다시 이조판서, 선혜청(宣惠廳) 제조(提調), 우참찬겸우부빈객(右參贊兼右副賓客) 등을 거친다. 순조 24년(1824) 갑신(甲申)에는 59세의 김노경이 한성부윤(漢城府尹)을 지내며 과천(果川) 청계산 옥녀봉 아래 검단리에 땅을 사서 과지초당(瓜地草堂)이라는 별서(別墅)를 마련하기도 한다.[47]

이때 추사의 나이는 39세였다. 이후 김노경은 형조판서, 예조판서, 홍문관 제학(提學), 병조판서, 판의금부사(判義禁府事) 등 온갖 청요직(淸要職)을

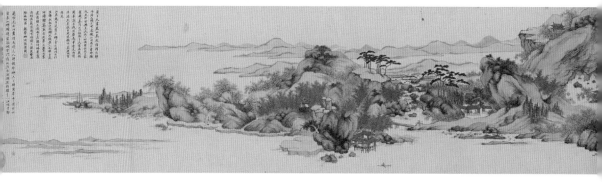

그림 73 청나라 장심(張深)이 김명희에게 보낸 〈부춘산도(富春山圖)〉, 1827년, 지본채색, 30.7×122.8cm, 간송미술관 소장

〈부춘산도(富春山圖)〉 ^{그림 73, 74}

장심은 김명희에게 주기 위해 1827년 가을 〈부춘산도〉를 그리고 오숭량, 고순 등 명사들에게 이듬해 봄까지 제시를 받아서 두루마리를 꾸며서 김명희에게 보냈다. 오숭량은 추사가 보내준 금강산 그림을 이야기하면서 송강 정철의 「관동별곡」을 빗대어 장심이 그린 여산이 비로봉보다 낫다고 쓰기도 했다.

거치면서 순조 26년(1826. 12월 17일)에 환갑(還甲)을 맞게 된다. 추사는 이해 6월 25일에 41세의 나이로 충청우도(忠淸右道) 암행어사가 되어 금의환향(錦衣還鄕)한다. 그리고 이 암행 도중 59세에 겨우 비인현감(庇仁縣監) 자리에 있던 김우명(金遇明, 1768~1846)을 봉고파직(封庫罷職, 창고를 봉쇄하고 벼슬을 빼앗음)한다. 직무상 여러 고을 군수(郡守) 현감(縣監)의 불치(不治)를 다스리는 중 당연히 가해진 응징이었지만 이 원한이 장차 가화(家禍)의 도화선이 된다. 세속사와 타협할 줄 모르는 추사의 강직한 성품이 이와 같이 실수 아닌 실수를 저지른 것이다.

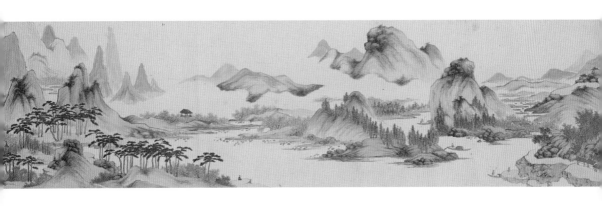

그림 74 〈부춘산도〉의 오승량 제시

　　그러나 추사 일가(一家)의 가운(家運)이 상승일로에 있던 당시에는 이는 하찮은 일에 불과했을 뿐이었다. 오히려 추사는 어사의 직분을 충실히 이행한 공적을 인정받고 품계(品階)가 오르는 포상을 받아 승륙(陞六, 6품에서 5품을 오르는 것이 매우 어려웠으므로 이를 승륙이라 불렀다.)의 고비를 넘기고 5품

에 이른다.[48]

그런데 마침 42세가 되는 순조 27년 2월 18일에는 지우(知友) 조인영(趙寅永)의 질서(姪婿, 조카사위)가 되는 왕세자(王世子) 호(旲, 1809~1830)가 대리청정(代理聽政)을 시작한다. 김유근의 생질(甥姪)이기도 하지만 추사와는 증진외가(曾陳外家)로 8촌 아우가 되기도 하는 19세의 젊은 왕세자는 큰 대고모 집안인 추사 가문을 각별히 생각했다. 대리(代理)를 시작하자마자 병조판서 김노경을 판의금부사와 예문관 제학(提學)을 겸하게 한다.

이에 추사는 4월 1일 왕세자의 예지(睿旨)를 받들어 홍문관 부교리(副校理, 종5품)로서 우의정(右議政) 심상규(沈象奎, 1766~1838)와 전라감사(全羅監司) 조봉진(曹鳳振, 1777~?)을 논죄(論罪)하는데 이들은 모두 세의(世誼, 대대로 사귀어 온 정의)가 있는 존장(尊丈)들이었다. 그리고 5월 17일에는 의정부(議政府) 검상(檢詳, 정5품)으로 오르며, 7월 24일에는 원손(元孫) 탄생(誕生) 진하 시(進賀時)에 선교관(宣敎官)이 되었던 공으로 세자가 통정(通政, 정3품 堂上)의 품계를 내린다. 보기 드문 특진이었다.

다시 10월 4일에는 예조참의(禮曹參議)의 실직(實職)을 내리고, 12월 13일에는 사촌 형 김교희(金敎喜)를 이조참의(吏曹參議)로 삼는다. 추사 및 추사가(秋史家)에 대한 왕세자의 기대가 매우 컸던 것을 짐작할 수 있다. 이는 왕세자가 외가(外家)인 안동 김씨의 세도가 너무 자심한 것을 제어하려는 의도의 표출이었을 것이다. 왕세자가, 외숙(外叔)인 김유근이 4월 27일 평안감사(平安監司)로 부임해 가던 중 원가(怨家)의 칼을 맞고 죽을 고비를 넘기는 창피를 당한 사실 등에 젊은이로서의 의분을 느꼈기 때문이었을 듯하다.[49]

이때 김유근은 「묵소거사자찬(默笑居士自讚)」을 짓고 추사는 이를 썼다. 옮기면 다음과 같다.[그림 75]

그래서 세자는 세자사(世子師) 김재찬(金載瓚, 1746~1827)의 조카이고 세

그림 75 김유근 찬, 김정희 서, 〈묵소거사자찬(默笑居士自讚)〉, 1827년, 횡권(横卷), 지본묵서, 32.7×136.4cm, 국립중앙박물관 소장

〈묵소거사자찬(默笑居士自讚)〉^{그림 75}

침묵해야 하는데 침묵함은 시의(時宜)에 가깝고, 웃어야 하는데 웃음은 중도(中道)에 가깝다. 가부(可否, 옳고 그름)를 주선하는 사이와 소장(消長, 줄이고 늘임)을 결심하는 때에 움직여서 천리(天理)에 어긋나지 않고 고요해서 인정을 떨쳐내지 않으니, 침묵과 웃음의 뜻이 위대하구나. 말하지 않고 일깨운다면 침묵으로 무엇을 다치겠으며, 중도를 얻어 피워낸다면 웃음으로 무엇을 근심하겠나. 힘써 해라. 내가 내 정황을 생각하니 그 면할 길을 알겠구나. 묵소거사(김유근)가 스스로 기리다.

(當默而默, 近乎時, 當笑而笑, 近乎中. 周旋可否之間, 屈伸消長之際. 動而不悖於天理. 靜而不拂乎人情. 默笑之義. 大矣哉. 不言而喩. 何傷乎默. 得中而發. 何患乎笑. 勉之哉. 吾惟自況. 而知其免夫矣. 默笑居士 自讚.)

황산(黃山) 김유근(金逌根, 1785~1840)의 문집인 『황산유고(黃山遺藁)』 권 4 잡저(雜著)에 이 「묵소거사자찬」이 한 자도 틀림없이 그대로 실려 있으

며, 문집의 수록 순서상 1823년에서 1828년 사이에 지어진 사실을 짐작하게 한다.

그래서 묵소거사라고 은인자중하지 않을 수 없는 사건이 있지 않을까 살펴보니 1827년 계해(癸亥) 4월 27일에 황산이 평안감사가 되어 호기롭게 도임해 가다가 황해도 서흥(瑞興)에서 평안도 덕천(德泉) 아전 장(張) 모에게 칼을 맞고 가솔이 살해당하는 수치를 당한 사실을 발견할 수 있었다.

이로 말미암아 황산은 바로 평안감사직을 사임하고 대리청정하고 있던 생질 효명세자(孝明世子, 1809~1830)가 5월 19일에 병조판서로 불렀으나 이 역시 사직할 수밖에 없어서 두 차례 사직 상소를 올려 윤 5월 7일에 결국 체임된다. 6월 10일에는 수원유수로 강등하니 몇 번 사양 끝에 9월 11일 수원유수 교지를 받들고 부임한다.

그러니 1827년 4월 27일에서 9월 11일 사이는 말없이 웃고만 지내지 않을 수 없는 자중의 시기라 하지 않을 수 없다. 이 기간을 견뎌야 하는 세도 재상의 심회를 표출한 것이 〈묵소거사자찬〉이 아닌가 한다. 황산은 자신이 지은 글을 추사에게 부탁하여 자주 쓰게 했으니 「제화수도(題花水圖, 화수도에 제함)」에서는 '벗 김정희에게 부탁해서 쓴다(屬友人金正喜書).'라고 이 사실을 노골적으로 밝히고 있다. 따라서 이 〈묵소거사자찬〉도 황산이 글을 짓고 추사가 쓴 것이 확실하니 추사 42세 때 글씨라 해야 하겠다.

자부(世子傅) 한용구(韓用龜, 1747~1828)의 사위이기 때문에 어려서부터 가까이 따르던 김노(金鏴, 1783~1838)를 믿고 그와 세도(世道)를 의논하려 했다. 또한 김노는 세자의 처숙부(妻叔父)인 조원영(趙原永)과 동서(同婿) 간이기도 해 한용구를 통해 풍양 조씨들과 인척이 되기도 했다. 여러 가지 관계

로 보아 안동 김씨를 견제하는 데는 가장 알맞은 인물이었던 것이다. 이에 김노를 3월 26일에 성균관 대사성(大司成, 정3품 堂上), 7월 13일에 동지경연사(同知經筵事, 종2품), 7월 14일에 예조참판으로 계속 특차 승진시키고, 드디어 순조 28년 1월 2일에는 병조판서로 올려 병권을 맡긴다.

이어서 판의금부사(判義禁府事), 홍문관 제학(提學), 호조판서(戶曹判書), 이조판서(吏曹判書), 공조판서(工曹判書) 등 중요한 직책을 쉴 새 없이 두루 맡기니 거의 세도(勢道)를 옮기는 듯한 정황을 보였다. 그 주변에는 세자의 장인인 조만영과 그 아우 조인영, 그리고 그 재종형(再從兄)인 조종영(趙鍾永), 내종(內從)인 홍기섭(洪起燮, 1776~1831) 등이 있어 울타리를 이루고 있었는데 추사 집안도 그에 한몫 거들게 된 것이었다.

따라서 안동 김씨들은 세도에 위협을 느끼고 매우 긴장했던 듯하다. 그런데 어찌 된 영문인지 왕세자는 대리한 지 불과 3년 만인 순조 30년(1830) 5월 6일에 22세의 젊은 나이로 폭홍(暴薨, 갑자기 돌아감)하고 만다.[50] ^{그림 76, 77}

그 성복일(成服日)에 모후(母后)인 안동 김씨가 그 친정 아버지 김조순에게 "세자가 근래 조용히 제게 이르기를 '지나간 일은 많이 후회스럽다 하겠습니다. 늘 남 믿기를 저와 같이 했었더니 요즘에야 그것이 그렇지 않음을 깨달았습니다. 세상 사람들은 모두 각각 그 사사로움을 위할 뿐이었고 진실로 저를 위해주는 것이 아니었습니다. 소자는 이제부터 구습(舊習)을 끊어버리고 마음을 바로잡아 글을 읽겠습니다'[51]라고 말했습니다." 했다 하니 안동 김씨들의 세자에 대한 자세가 어떠했는지 짐작이 간다.

이로써 왕세자의 절대적인 신임을 받던 김노를 중심으로 뭉쳐져 가던 반(反)안동 김씨 세력은 안동 김씨 세력의 표적이 되어 맹공을 받게 된다. 그 첫 번째가 왕세자 측근 세력이었던 김노, 홍기섭, 이인부(李寅溥, 1777~?), 김노경에 대한 공격이었다.

이를 왕세자 대리 시의 전권사간(專權四奸)이라고 몰아붙이면서 성토하

그림 76 〈출궁의도(出宮儀圖)〉,《왕세자입학도첩》, 1817년, 지본채색, 33.8×45.2cm, 국립고궁박물관
소장. 효명세자의 성균관 입학을 그린 화첩 중 문묘로 가기 위해 궁을 나서는 장면

그림 77 〈효명세자 예진〉, 1826년, 견본채색, 국립고궁박물관 소장

니 그는 곧 왕세자의 처가(妻家)인 풍양 조문(豊壤趙門)에 대한 간접 공격이기도 했다. 그래서 이들은 모두 벼슬자리에서 떨려나 귀양길에 오르게 되는데 그중에서 특히 추사의 생부인 김노경이 더욱 모질게 당한다.[52]

발단은 비인현감(庇仁縣監)으로 있다가 추사에게 봉고파직(封庫罷職)당한 구원(舊怨)이 있는 부사과(副司果) 김우명(金遇明)이 김노경과 추사 일문(一門)을 탄핵하는 상소를 올려 처벌을 주장했기 때문이다. 그 내용을 요약해 보면 다음과 같다.

> 김노경은 왕실의 외예(外裔, 외손가의 후예)로 남보다 조금도 나은 것이 없는데 화려하고 중요한 벼슬을 역임하면서 사사로움을 위해 방자하게 탐학하고 이권을 좇아 세도(勢道)에 추종하는 것을 평생의 능사로 삼았다. 대리청정 초기에는 그 지위를 확고히 하기 위해 노안비슬(奴顏婢膝, 노비의 비굴한 얼굴빛과 무릎 꿇음)로 김노에게 동정을 빌되 '수십 년 동안 생사를 마음대로 못 해 감정을 누르고 벼슬 살았다'는 흉패(凶悖, 흉측하고 패악함)한 말을 남의 잔칫집 사람 많은 자리에서 함부로 했으며 그 질서(姪婿)인 이학수(李鶴秀)가 탐천위복(貪天威福, 왕에게서 위세와 복록을 탐함)하는데 이를 지휘했다.
>
> 온갖 권세 있는 중요한 벼슬을 역임하면서 불법을 자행해 권간(權奸, 권세 있는 간신) 노릇을 했는데 요자(妖子, 요망한 아들)는 항상 반론(反論, 세상과 반대되는 논리)으로 섭세(涉世, 세상을 살아감)의 양방(良方, 좋은 방편)을 삼아 윤기(倫紀, 사람이 지켜야 할 길)를 무너뜨리었고 한질(悍姪, 사나운 조카)은 권세를 믿고 호기를 부리는 것으로 사람을 위협했다.
>
> 성대히 아름다운 찬품(饌品, 음식)을 차려서 시귀(時貴, 당시의 귀인)를 왕별(往別, 가서 작별함)하고 중화(重貨, 귀중한 화물, 또는 많은 돈)를 실려 보내어 권문(權門)에 장수(長壽)를 축하했다. 제택(第宅)이 제도에 지나치고

기복(器服)이 교묘(巧妙)함을 다해 풍속을 해치는 데까지 이르렀는데도 오히려 뜻이 높은 척하고 사류(士類)를 자칭(自稱)하면서 일마다 근심하고 탄식해 사람들을 웃게 했다.[53]

안동 김씨와 풍양 조씨의 세도 그늘을 옮겨 가면서 장구한 세월 동안 권좌를 누려오던 김노경과 청(淸)나라 학예계(學藝界)의 존숭을 받아 그 문물(文物)의 답지(遝至, 한군데로 몰려옴)가 끊임없었고 고도의 예술 감각으로 아취(雅趣) 있는 생활환경을 꾸미고 살았을 추사에게 퍼부어질 수 있는 질시(嫉視)와 선망(羨望)에 찬 비난이었다.

그런데 그 비난의 시각이 어쩐지 안동 김문, 그중에서도 특히 김유근의 시각과 일치하는 느낌이 든다. 세도이세(勢道二世)로서 추사에게 각별한 호의(好意)와 우정을 베풀었다가 그것을 보상받기는커녕 도리어 그 진정(眞情)의 소재가 다른 곳에 있는 것을 발견했다면 질투와 배신감에서 오는 그 증오심이 당연히 이만한 정도의 강도로 작용할 수 있겠기 때문이다. 김유근이 추사를 얼마만큼 사랑했던가 하는 것은 간송미술관(澗松美術館)에 소장된 작은 〈괴석도(怪石圖)〉의 제사(題辭)[그림 78]로 미루어 짐작할 수 있는데 그 내용은 다음과 같다.

귀한 바는 신기(神氣)가 승한 것이거늘 어찌 형사(形似)를 구하리까. 같이 좋아할 이에게 드리노니 벼룻상 머리에 놓아두소서.
황산이 스스로 씀.
겨울밤 추사(秋史) 인형(仁兄)을 위해 그리다. 황산.
所貴神勝, 何求形似. 以贈同好, 俾傍硯几. 黃山自題. 冬夜爲秋史仁兄作. 黃山.

함박눈 펑펑 쏟아지는 겨울밤에 북악산 기슭 삼청동 입구 세도재상 댁

그림 78 김유근, 〈괴석도(怪石圖)〉, 지본수묵, 24.5×16.5cm, 간송미술관 소장(왼쪽)
그림 79 〈옥호정도(玉壺亭圖)〉, 지본담채, 150×280cm, 개인 소장(오른쪽)

옥호정(玉壺亭)^{그림 79}의 작은 사랑 넓은 방에서 부르면 들릴 만한 거리밖에 되지 않는 광화문 앞 큰길 건너 월성위궁 작은 사랑에 있을 추사를 그리워하며 이런 정성을 기울였다면 그 정황은 가히 헤아리고도 남음이 있다. 그래서 그 참담한 배신감은 나는 새도 떨어뜨린다는 막강한 세도의 권능으로 추사가(秋史家)에 철퇴를 내려치게 되었던 것 같다.

부사과(副司果) 윤상도(尹尙度, 1768~1840)가 호조판서 박종훈(朴宗薰, 1773~1841), 전유수(前留守) 신위(申緯, 1769~1847), 어영대장(御營大將) 유상량(柳相亮, 1764~?)을 아부김노(阿附金鑪), 국용천단(國用擅斷), 학민탐색(虐民貪色), 영저사용(營儲私用) 등의 죄목을 열거해 탄핵한 일이 있었는데 이것이 무고(誣告)로 밝혀져 도리어 윤상도를 추자도(楸子島)에 정배(定配)하는 윤상

도옥(尹尙度獄)이 일어나게 되었다.

그러자 안동 김씨는 김노경을 이의 배후 조종자로 몰아 10월 8일에 강진현(康津縣) 고금도(古今島)에 위리안치(圍籬安置)하고 만다. 대사헌(大司憲) 김양순(金陽淳, 1776~1840)과 대사간(大司諫) 안광직(安光直, 1775~?)이 소두(疏頭)가 되어 양사(兩司) 합계(合啓)로 성토한 그의 죄목(罪目)은 '아부전권(阿附專權, 전권을 가진 자에게 아부함)'과 '왕세자 가례 시(王世子嘉禮時) 저희국혼(沮戱國婚, 국혼을 막는 장난질) 및 윤상도옥(尹尙度獄)의 사주(使嗾)'라는 것이었다.

모두 이현령비현령 격의 조작된 죄목으로, 부정하면 오히려 측근을 더욱 괴롭히게 되고 자신을 궁지에 몰아넣게 되어 긍정도 부정도 할 수 없는 올가미와 같은 딱한 것이었다.[54]

8

인고忍苦의 결실

이에 추사도 6월 20일 동부승지(同副承旨)에 임명되었지만 7월 27일에는
이 자리에서 물러나야 했다. 그러자 2년 전인 순조 28년(1828) 5월 13일에
이조판서 자리를 내놓고 물러나 있던 김유근이 바로 우빈객(右賓客)(10월 11
일), 한성판윤(漢城判尹)(10월 20일)의 중책을 맡으면서 다시 정계에 복귀한
다. 그사이 그는 생가 모친 청양부부인(靑陽府夫人) 상(喪)을 당해(8월 11일)
벼슬길에 나오지 못했었다. 그런데 마침 심상(心喪) 3년의 상기(喪期)가 끝
나 있었기 때문에 출사의 명분이 분명해져 있었다. 안동 김씨의 입장으로
보면 세도 상실의 위기를 모면한 셈이었다.

그래서 11월 12일에는 전 경상감사(前慶尙監司) 이학수(李鶴秀)마저 향리
(鄕里)에 방축(放逐, 추방해 쫓아냄)하지만 추사 형제들에 대한 처벌은 없다.
아마 김유근의 추사에 대한 사랑과 신뢰는 변할 수 없는 것이기 때문이었
을 것이다.[55]

추사의 대쪽 같은 성품과 고금(古今)을 관통하는 학식, 그리고 인생에 대
한 확고한 신념 등 그의 탈속(脫俗)한 생활 자세를 자세히 알고 있는 김유근

으로서 추사가 시세(時勢)에 영합하는 따위의 일에 끼어들었으리라고는 추호도 생각지 않았을 것이다. 다만 그의 집안이 김노에게 몰릴 때 추사가 그의 아버지 김노경만이라도 만류해 김노와 밀착되지 못하게 하지 않은 것에 대한 섭섭한 감정은 없지 않았을 것이다. 김노경에 대한 철저한 응징은 이 섭섭한 심정의 표현으로 보아야 한다.

그러나 고고(孤高)한 추사의 성품이 아무리 궁지에 몰렸다 하더라도 김유근에게 비굴한 자세를 보이지는 않았을 것이다. 김유근이 예조판서(순조 31년 5월 10일)를 거쳐 병조판서(8월 24일)가 되고 나서도 황산은 「그림 족자에 쓰다(書畵幀)」에서 다음과 같이 써서 추사와 절친이라는 사실을 이렇게 밝힌다.

「그림 족자에 쓰다(書畵幀)」

나와 이재와 추사는 세상에서 일컫는바 석교(石交, 돌같이 변함없는 사귐이라는 뜻. 제나라가 연나라의 10성을 돌려주면 이는 이른바 원수지는 일을 버리고 석교를 얻는 것이라고 한 데서 연유한 말)[56]이다.(황산은 문집에서 반드시 추사라 일컫고 '阮堂'이라 쓴 적이 없다.)

그 서로 만남에 말은 조정 정치의 얻고 잃음이나 인물의 시비에 미치지 않고 또 영리(榮利)와 재화(財貨)에도 미치지 않으며 오직 옛날과 지금을 헤아리고(역사를 토론하고) 글씨와 그림을 품평할 뿐인데 하루라도 보지 않으면 문득 다시 섭섭하기가 잃어버린 듯하다.

사람의 세상살이에 근심 걱정과 질병 고통, 영광 고락, 슬픔과 즐거움이 있는 것을 제외하고서라도 어찌 하루라도 탈 없지 않을 수 있겠는가? 하루도 보지 않는 날이 없다는 것은 또한 어려운 일이다.

(그런데) 도서[圖書, 낙관(落款), 글씨와 그림에 서명하고 도장 찍는 것]라는 것은 그 사람의 성명과 자호(字號)가 분명하게 갖춰 있으니 그 사람의 방불

함(모습)을 보는 것과 같을 수 있다.

하나의 옛 그림 족자를 얻어 좌우 쪽에 두 분의 도장을 모두 찍어 얼굴로 대체하는 자료를 삼으니 이에서 비록 하루도 만나지 않는 날이 없다고 말한다 해도 또한 옳다고 할 수 있으리라.

余與彛齋秋史, 世所稱石交也. 其相逢也, 言不及朝政得失 人物是非, 又不及榮利財貨, 惟商略古今, 評品書畵而已, 一日不見 則輒復恨然如失也. 人之處世, 除却有憂患疾痛榮枯哀樂, 何可無一日無故. 無一日不見, 此又難事. 圖書者 其人姓名字號, 宛然俱在, 如可覿其人之彷佛, 得一古畵幀, 左右榻兩公圖章, 庸作替面之資, 於是 雖謂之無一日不見, 亦可也云爾.[57]

김유근이 어영대장(御營大將)으로(순조 32년 2월 21일) 병권(兵權)을 장악하고 김조순이 홍문관과 예문관의 양관 대제학을 맡아 문한을 독점하는 등(2월 26일) 세도를 과시해도 추사는 이에 조금도 굽히지 않았던 듯 2월 26일에는 격쟁(擊錚, 꽹과리를 침)으로 임금께 직접 송원(訟冤, 원통함을 호소함)한다. 아마 김유근은 이것이 안타깝고 섭섭했을 것이다. 그러면서도 더욱 추사를 아끼고 싶었을 것이다.

그때의 정황을 『승정원일기』 순조 32년 2월 26일과 3월 1일 무신 조(원본 2,275책, 탈초본 114책)에서 이렇게 기록하고 있다.

의금부에서 아뢰기를, "전 승지 김정희는 그의 아비 김노경에 대한 송원(訟冤)의 일로써 격쟁(擊錚)하였는데, 그 원정(原情)을 가져다 본즉 이르기를, '저의 아비 김노경은 재작년에 김우명(金遇明)에게 터무니없는 사실을 꾸미어 무함하는 추악한 욕설을 참혹하게 당하였었고 이어서 사실이 없는 두 죄안(罪案)이 갑자기 대론(臺論)에 들게 되었습니다.

이렇게 죄를 성토당함이 지극히 무거운 처지로서 어떻게 온전히 살기를

바라겠습니까마는, 삼가 우리 전하(殿下)께서는 내리신 큰 은택이 융성하고 두터워 처분하시던 날에 사교(辭敎)가 저의 증조모에게까지 미쳐 특별히 대대로 유죄(宥罪)하는 은전(恩典)에 따라서 거듭 간곡히 보호하는 은택을 내리셨습니다. 더군다나 성교(聖敎) 가운데의 양초(梁楚)라는 한 구절에는 깊으신 속마음을 기연(其然)가 미연(未然)가 하는 사이에 두셨음을 더욱 우러러 알 수 있으니, 저의 온 가족이 비록 몸이 부스러져 가루가 되더라도 어떻게 보답하겠습니까?

저의 증조모의 잠들지 않는 정령(精靈)께서도 또한 장차 감읍하실 것입니다. 그가 이른바 감정을 억제하고 사환(仕宦)했다는 말은 일찍이 정해년(1827) 여름 사이에 저의 아비가 인척 집 연회의 자리에 갔었는데, 남해현(南海縣)에 안치(安置)했던 죄인 김노(金鏴)가 마침 그 좌석에 있다가 이야기하는 도중에 저의 아비를 향하여 말하기를,「대리 청정(代理聽政)하게 된 이후로 소조(小朝)께서 온갖 중요한 정무(政務)를 대신하여 다스리고 모든 정사(政事)를 몸소 장악하셨으니, 어찌 성대하지 않겠는가?」라고 하자, 저의 아비가 대답하기를,「예령(睿齡)이 한창이신 이때 여러 가지 정사를 대신 총괄하시어 능히 우리 대조(大朝)께서 부탁하신 성의(聖意)를 몸 받으셨으니, 나 같은 보잘것없는 무리도 잠시 죽지 않고서 성대한 일을 볼 수 있게 되어 기쁨을 견디지 못하겠다.」라고 하였습니다.

말한 것이 여기에 그쳤는데, 수십 년 동안 감정을 억제하면서 사환했다는 말에 있어서는 처음부터 어맥(語脈)이 비슷한 것도 없습니다. 저의 종형 김교희(金敎喜)는 영변(寧邊)의 임소(任所)에서 체직되어 돌아와 갑자기 뜬소문이 유행하는 것을 듣고는 김노를 공좌(公座)에서 만나 그때에 수작한 것이 어떠했는지를 다그쳐 물었는데, 김노의 대답한 바는 곧 저의 아비의 말과 하나도 어긋나지 않았습니다. 김노가 지금 살아 있으니 어찌 감히 속이겠습니까?

그런데 기묘년(1819) 흉언(凶言)의 사건은 더욱 매우 허황하고 원통하였습니다. 저의 아비가 과연 이러한 흉언이 있었다면 말했던 장소가 반드시 있을 것이고 들었던 사람이 반드시 있을 것이니, 이 일이 과연 어떠한 관계인데, 누가 즐겨 엄호(掩護)하다가 10여 년이 지난 뒤에 비로소 드러내겠습니까? 또 평일에 손을 모아 임금을 섬기는 것은 곧 오직 충성과 역심의 구분을 엄히 하는 한 절목에 있는데, 역적 권유(權裕)의 흉측한 계획과 역모의 정상에 대해서는 오늘날의 신자(臣子)된 사람으로 누가 피눈물을 뿌리며 주토(誅討)하려 하지 않겠습니까? 신의 아비는 이 의리에 있어 굳게 지키기를 더욱 엄하게 하였는데 거의 죽게 된 나이에 스스로 실성하지 않았다면, 어떻게 감히 흉언을 창도해내어 역적 권유와 더불어 한데 돌아가기를 달갑게 여기겠습니까?

이와 같이 지극히 억울하고 지극히 통박(痛迫)한 상황을 다 통촉하실 것입니다. 나머지 허다하게 나열한 것은 터무니없는 일을 날조한 것이어서 상항(上項)에 진달한 두 조목에 비교하면 오히려 누그러진 소리에 속하였으니, 진실로 장황하게 조목별로 변명하려면 다만 번독(煩瀆)을 더하게 될 것입니다. 제가 사람의 자식이 되어 아비가 이러한 악명(惡名)을 안고 있는 것을 보고 아비를 위해 송원(訟冤)하기에 급하여 이렇게 만 번 죽음을 무릅쓰고 원통함을 호소합니다.'라고 하였습니다. 대계(臺啓)가 바야흐로 벌어져 죄안(罪案)이 지극히 무거우니, 청컨대 원정(原情)을 물시(勿施)하도록 하소서." 하였는데, 그대로 윤허하였다.

義禁府啓言 "前承旨金正喜, 以其父魯敬訟冤事擊錚, 而取見其原情, 則以爲 '渠父魯敬, 再昨年慘被金遇明構誣醜辱, 繼以白地兩案, 忽入臺論. 以若聲罪之至重, 何望生全, 而伏蒙我殿下洪恩隆渥, 處分之日, 辭敎至及於渠之曾祖母, 特從世宥之典, 重垂曲保之澤. 況聖敎中, 梁楚一句, 淵哀之置諸然疑, 尤可仰認矣, 渠之闔門, 雖卽糜身, 何以報答? 而渠之曾祖母不昧之精爽, 亦將感泣.

其所謂抑情仕宦之說, 曾在丁亥夏間, 渠父往赴姻戚家宴席, 南海縣安置罪人金
鑑, 適在座, 語次間向渠父而曰, 「代聽以來自小朝攝理萬機, 躬攬庶政, 豈不盛
矣云?」 則渠父答曰, 「睿齡鼎盛, 代摠庶政, 克體我大朝付托之聖意, 如吾輩少須
臾無死, 獲覩盛擧不勝欣忭.」 所言止此. 至於數十年抑情仕宦云, 初無語脈之彷
彿矣. 渠之從兄敎喜, 自寧邊任所遞歸, 忽聞浮說之流行, 逢着金鑑於公座, 迫問
其時酬酢之如何, 則鑑之所答, 卽與渠父之言, 無一差爽. 鑑今生存, 焉敢誣也?
而己卯凶言事, 尤萬萬虛謊冤痛矣. 渠父果有此凶言, 則言之必有其處, 聞之必有
其人, 此果何等關係, 而孰肯掩護, 乃於十餘年之後, 始爲發露乎?
且平日藉手而事君者, 卽惟在於嚴忠逆一節, 至於裕賊之匈圖逆節, 爲今日臣子,
人孰不沫血致討? 而渠父於此義理, 秉執尤嚴, 乃於垂死之年, 自非喪心失性,
則何敢倡爲凶言, 甘與裕賊而同歸乎? 似此至冤抑至痛迫之狀, 庶可畢燭. 餘外
許多臚列, 無非搆虛捏空, 而比諸上項所陳兩條, 猶屬緩聲, 苟欲張皇條辨, 徒增
煩瀆矣. 渠爲人子, 見其父抱此惡名, 急於爲父訟冤, 有此冒萬死訴冤.」 云矣. 臺
啓方張, 罪案至重, 請原情勿施.」 允之.[58]

3월 1일에는 수찬 김우명(金遇明)이 상소했다.

수찬 김우명이 상소로 아룁니다. 엎드려 아뢰건대 세도가 날로 내려오고
제방이 엄중하지 않으므로 홍백영(洪百榮)과 김정희가 징을 치는 거동이
있기에 이르렀습니다. 모두 세상 변고의 큰 것이라 대소신료가 번갈아가며
엄중하게 처벌하기를 청했으나 우리 전하께서는 한가지로 윤허를 아끼시
니 어째서입니까?

아아, 더 엄할 수 없는 것이 의리(義理)이고 더 중할 수 없는 것이 왕법(王
法)이라 일부 의리를 밝히기 위해 도끼가 스스로 있다면 홍인한(洪麟漢)의
손자가 감히 날뛰는 짓을 했겠습니까?

3조목 죄범으로 철안(鐵案)이 이미 이루어졌다면 김노경의 아들이 어찌 감히 시험해보려는 꾀를 팔았겠습니까? 이를 만약 보통으로 처리한다면 의리는 이로 말미암아 점점 어두워지고 왕법은 이로 말미암아 떨치지 않을 것입니다. 엎드려 원하건대 전하께서는 크게 결단하여 처분을 내리십시오.

아아! 신이 정희의 이 말에 더욱 분통한 바가 있습니다. 대개 신의 한 해 전 한 상소에 노경의 허다죄악(許多罪惡)을 늘어놓았었는데 이는 곧 열 사람 손이 가리키는 바로, 한 터럭도 사실과 어그러지지 않아 하늘과 땅 및 신과 인간이 함께 아는 바이고 여자와 아이 및 가마꾼과 하인들까지 함께 들은 바였습니다.

섬에 유배되어 아직까지 숨이 붙어 있는 것도 이미 실형(失刑)이고 자식과 조카가 요행히 관부에 잡혀듦을 면한 것도 더욱 절박한 공분(公憤)인데 이에 그 아들 정희가 명원(鳴冤)으로 일컬으며 방자하게 주필(駐蹕)을 범하고 신을 곧바로 몰아가되 거짓을 꾸며 추악하게 욕함이 끝이 없다고 합니다.

아아! 무슨 말입니까? 대체 거짓을 꾸몄다는 것은 빈말을 날조했다는 말이고 추하게 욕했다는 것은 더럽혔다는 말입니다. 나라에 퍼진 말이 떠들썩했던 것을, 거짓을 꾸몄다고 할 수 있겠으며 공의(公議)가 준엄하게 일었던 것을 추하게 욕했다고 할 수 있겠습니까? 대체 그 억정사환(抑情仕宦, 정을 억누르고 벼슬에 나감)이란 말이 이 어느 정도의 흉언인데 빽빽하게 모여 앉은 가운데서 함부로 발설하여 귀가 있는 자는 모두 듣고 입이 있는 자는 모두 전하였으니 저가 그 아니라고 할 수 없는 지극한 사정으로 비록 악을 덮고자 하나 그 가히 얻을 수 있겠습니까?

이에 뒤틀어 벗어나려는 계책으로 꾸미는 말을 지어내서 아우로 형을 증명하고 형으로 아비를 증명하기에 이르기도 했지만 가정의 문답이 있었다고 말할 수 있을 뿐입니다. 뭇사람의 이목을 어지럽히려 하나 교묘하려다 도리어 졸렬하게 되었으니 그 누가 이를 믿겠습니까. 그 흉역을 엄호한 것과

같은 일은 저가 이에 자복하고 홀로 발명함이 없으니 신이 하필 조목을 따라 다시 밝히겠습니까?

아아, 그 아비는 바야흐로 섬에 가서 두르고 있는데 그 자식은 도성 안에 누워 있으면서 거리끼는 바 없이 이렇게 호소하고 있는 것도 이미 무엄입니다. 그런데 도리어 거짓말하고 욕했다는 이름으로 남에게 억지로 씌우니 신이 어찌 즐겁게 이를 받아들이고 끝내 한마디 말이 없겠습니까? 충성스러운 분노가 치밀어 올라서 며칠이 지났으나 그칠 수 없습니다.

접때 옥당(玉堂)을 새로 제수하여 천패(天牌)가 내려오매 신은 진실로 은혜에 감사하고 의리를 두려워하여 참으로 뛰어오르려 했었는데 이미 도리어 물리고 나니 또한 얼굴 마주치기도 어려운데 그 어떻게 감히 가까이함을 무릅쓰겠습니까? 짧은 글을 간략하게 올려 존엄을 어지럽힙니다. 엎드려 빌건대 신의 직책을 바로 갈아서 세도를 고요하게 하고 작은 직분을 안정하게 하십시오.

(순조) 상소를 살피고 모두 알았다. 홍백영의 쫓아 보냄이야 어찌 추호라도 명의(明義)에 손상됨이 있겠느냐. 김정희 일은 네 어찌 이리 장황하냐? 하물며 죄 입은 집 사람이 반드시 도성 안에 거처하지 말라는 금령도 없으니 네 말이 너무 심하지 않으냐? 번거롭게 하지 마라.

修撰金遇明疏曰, 伏以世道日降, 隄防不嚴, 至有洪百榮·金正喜鳴金之擧. 俱是世變之大者, 大小臣僚, 迭請嚴處, 而我殿下, 一向靳允, 何也?

噫, 莫嚴者義理, 莫重者王綱, 一部明義, 斧鉞自在, 則麟漢之孫, 焉敢爲跳踉之習?

三條罪犯, 鐵案旣成, 則魯敬之子, 焉敢售嘗試之計乎? 此若尋常處之, 義理由是而漸晦, 王綱由是而不振. 伏願殿下, 廓揮乾斷, 亟降處分焉.

嗚呼, 臣於正喜之爰辭, 尤有所憤痛者. 蓋臣之年前一疏, 臚列魯敬之許多罪惡, 此乃十手所指, 非有一毫爽實, 天地神人之所共知也, 婦孺輿儓之所共聞也. 島配之尙今假息, 已是失刑, 子侄之幸免收司, 尤切公憤, 而乃其子正喜, 稱以鳴

그림 80 복온공주와 창녕위 김병주 묘, 경기도 용인시 모현면 능원리

冤, 肆然犯蹕, 直驅臣以構誣醜辱, 罔有紀極. 噫嘻, 是何言也? 夫構誣者, 捏虛
之謂也. 醜辱者, 汚衊之謂也. 國言之喧藉者, 其可謂構誣乎, 公議之峻發者, 其可
謂醜辱乎?

惟其抑情仕宦之說, 是何等凶言, 而肆發於稠座之中, 有耳皆聞, 有口皆傳, 則渠
以無不是之至情, 雖欲掩惡, 其可得乎? 乃以掉脫之計, 做出粧撰之言, 至有以弟
證兄, 以兄證父, 謂有家庭之問答, 欲眩衆人之耳目, 欲巧反拙, 其孰信之? 若其
掩護凶逆之事, 彼乃自服, 獨無發明, 則臣何必逐條更辨?

噫, 其父之方在島棘, 而其子之偃處部內, 無所顧忌, 有此呼籲, 已是無嚴, 而乃
反以誣辱之名, 勒加於人, 臣豈可晏然受之, 終無一言乎? 忠憤益激, 歷屢日而不
能已矣. 乃者玉署新除, 天牌儼臨, 臣誠感恩忧義, 固當竭蹶, 而旣被反噬, 亦難
抗顏, 其何敢冒膺乎? 略陳短章, 仰瀆崇嚴. 伏乞亟遞臣職, 俾世道靖而微分安
焉. 臣無任云云.

省疏具悉. 洪百榮之逐送, 豈或秋毫有損於明義也? 金正喜事, 爾何張皇若是?
況被罪家人, 未必有勿居字內之禁, 則爾言得無已甚乎? 勿煩.[59]

그래서 김유근은 그 부친 영안부원군(永安府院君) 김조순(68세)이 1832년 4월 3일에 돌아가고 5월 12일에는 복온공주(福溫公主, 9세)^{그림 80}, 6월 13일에는 명온공주(明溫公主, 16세)가 잇달아 돌아가서 왕실과 그의 집안이 경황없는 불행을 계속 당해 김노와 이인부까지 방송(放送, 놓아 보냄)하는 (7월 27일) 유화책을 쓸 때에도〔홍기섭(洪起燮)은 전년인 순조 31년 8월 14일에 서거한다〕김노경만은 죄를 풀지 않는 경직된 태도를 보인다. 이에 추사는 9월 10일에 다시 격쟁해 그 부친의 원통함을 임금께 직소(直疏)하지만 다만 추사를 죄 주지 말라는 분부가 있을 뿐 그 부친의 죄는 끝내 풀어주지 않는다.⁶⁰

그런데 김유근가의 불행은 이것으로 끝난 것이 아니었다. 김유근의 바로 아래 동생으로 추사와 동갑인 김원근(金元根, 1786~1832)이 부친의 상복을 입은 채 12월 27일에 42세의 젊은 나이로 세상을 떠난다. 김유근은 인생의 허무와 세도의 무의미성, 사랑의 실체 등에 관해서 많은 생각을 했을 것이다.

그래서 다음 해인 1833년 9월 13일에는 김노경을 방송한다. 추사와 만나서 그의 옹졸했던 생각을 사과하고 섭섭했던 심회를 털어놓았을지도 모른다. 이를 통 크게 받아들이지 못할 추사가 아니었으니 그들의 우정은 오히려 전보다 더 진한 강도로 재확인되었을 것이다.

그러나 추사는 이 기회에 세도 쟁패의 저속비정(低俗非情)한 양태(樣態)를 체험으로 실감했기 때문에 다시 벼슬길에 나아갈 생각은 하지 않았던 듯 김유근이 부친상을 벗고 나서 순조 34년 10월 7일부터 좌부빈객, 공조판서 겸 홍문관 제학으로(10월 19일) 다시 출사하기 시작해도 자신은 벼슬길에 나갈 생각을 하지 않는다. 그런데 뜻밖에 11월 13일에 순조가 재위 34년 만에 45세의 아직 이른 나이로 세상을 버린다. 이에 왕세손(王世孫)이 불과 8세의 나이로 즉위하고(11월 18일 己卯) 김유근의 누이동생인 순조왕비(純祖王妃) 순원왕후(純元王后) 안동 김씨(46세)가 대왕대비(大王大妃)로 수렴

청정을 시작한다.[61]

　김유근으로 보아서는 세도가 더욱 만만해진 셈이다. 그래서 다음 해 정월 5일에는 국왕의 외종조부인 조인영을 이조판서로 파격 서용해 인사권을 맡기고, 4월 23일에는 왕세자(王世子, 翼宗) 대리 시(代理時)에 세도를 탈취하려 했던 김노조차 재등용해 사은정사(謝恩正使)를 삼는 대담성을 보이며 7월 19일에는 김노경을 판의금부사의 요직에 복귀시킨다. 그래서 안동 김씨의 세도는 다시 반석 위에 올라앉게 되고 추사도 51세 되는 헌종(憲宗) 2년(1836) 4월 6일에 성균관 대사성으로 다시 관직에 나가게 되며, 5월 25일에는 권돈인이 진하정사(進賀正使)가 되어 연경으로 떠난다.

　7월 9일에 추사는 병조참판의 요직으로 옮기는데 이 시기는 김유근과의 관계도 원만했던 듯 10월 16일 동지정사(冬至正使) 취미(翠微) 신재식(申在植)이 연경으로 떠날 때 전별연(餞別宴)을 베푸는 자리에서 이헌위(李憲瑋, 1791~1843)·조인영(趙寅永)·홍치규(洪稚圭, 1777~?)·조만영(趙萬永)·김유근(金逌根)·권돈인(權敦仁)·이지연(李止淵, 1777~1841) 등과 함께 전별시(餞別詩)를 짓고 추사가 이 시들을 모두 자필로 써서 남기기도 한다.

　신재식의 시반(詩伴)으로 연행을 수행한 경오(鏡浯) 임백연(任百淵, 1820~1866) 자신의 연행록인 『경오행권(鏡浯行卷)』 건(乾)에서(속 제목 鏡浯遊燕日錄) 병신(丙申) 11월 13일 임진조(壬辰條)에 다음과 같이 기록하고 있다.

　　맑음. 아침에 상사(上使)에게 인사 가니 한 시첩을 보여주면서 이렇게 말했다. "이는 내 서울의 여러 이름난 친구들이 나를 전별할 때 지은 것이다. 이제 길을 떠나자 시첩으로 만들어 보냈으니 심히 성대한 일이다. 내가 휴대하고 중국에 가서 두루 비평과 서발을 받고자 한다."

　　펼쳐보니 정(情) 자 운(韻)의 음전축(飲餞軸, 전별시축)이고, 계국(階菊) 이공(李公), 석애(石厓) 조공(趙公), 운석(雲石) 조공, 이타(梨坨) 홍공(洪

公), 추사(秋史) 김공(金公), 황산(黃山) 김공, 이재(彝齋) 권공(權公) 및 취미(翠微) 장(丈) 시인데 황산은 2수(首)를 지었다. 시첩은 추사가 쓴 것이다. 그때에 각각 하처(下處)에 소병(素屛, 흰 병풍)을 설치했었는데 취미 장이 명하여 먹을 갈게 하고 병풍 두 벌에 음전축시(飮錢軸詩) 몇 수를 스스로 써서 거두니 필세(筆勢)가 고건(古健, 예스럽고 굳셈)하다.

조금 있다 붓을 던지면 이르기를 "이 걸음에 능히 글씨를 쓸 사람이 어찌 홀로 자네뿐이겠는가. 한번 압록강을 건너면 이름난 편지지와 아름다운 종이가 문을 메울 터이니 구해서 찾는 자가 누구 손으로 많이 돌아갈지 모른다."

十一月十三日 壬辰. 晴. 朝拜上使, 展一帖示之日, 此吾洛社諸公, 錢我時所作. 今於撥路, 作帖以送, 甚盛事也. 吾欲携入中州, 遍求批評序跋也. 披視則 情字韻飮錢軸, 而階菊李公, 石厓趙公, 雲石趙公, 梨坨洪公, 秋史金公, 黃山金公, 彝齋權公, 及翠微丈詩, 而黃山之作二首. 帖則秋史所書也. 時各於下處, 設素屛, 翠微丈命, 磨墨撤二屛, 自書飮錢軸詩, 筆勢古健. 須曳 擲筆日 此行能書, 豈獨君耶. 一渡鴨水, 名箋佳紙 闐門, 求索者, 未知多歸誰手也.

이는《신취미태사잠유시첩(申翠微太史暫遊詩帖)》이란 이름으로 간송미술관에 진장(珍藏)되어 있다. 그림 81, 82 이어서 11월 8일에 추사는 다시 성균관 대사성 자리로 옮겨 가고 김노는 대사헌 자리를 지킨다.(12월 25일)[62]

다음 해인 1837년 정월 김유근은 공조판서(1837년 1월 19일) 겸 가례도감 제조가 되어(2월 6일) 헌종(11세) 비(妃)를 8촌 아우 김조근(金祖根, 1793~1844)의 따님(10세)으로 결정해 안동 김씨 세도의 기틀을 더욱 다져놓는다. 그러나 호사다마(好事多魔)로, 이해 겨울에 김유근은 중풍에 걸려 실어증(失語症)의 증상을 보이기 시작한다.[63]

한편 추사 집안에도 불행이 닥쳤다. 헌종 3년(1837) 3월 30일에 추사의

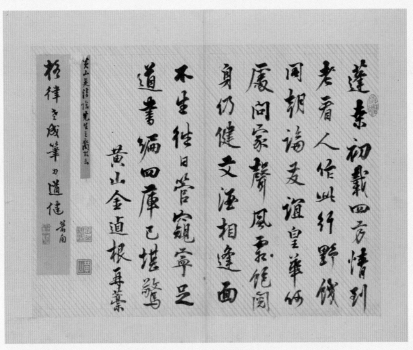

그림 81 김유근 시, 김정희 서, 《신취미태사잠유시첩(申翠微太史蹔游詩帖)》 부분, 1836년, 지본묵서,
　　　　32.0×40.5cm, 간송미술관 소장

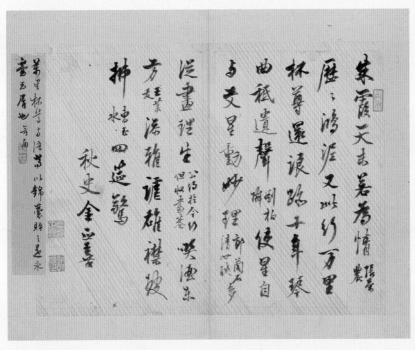

그림 82 김정희 시서, 《신취미태사잠유시첩》 부분, 1836년, 지본묵서, 32.0×40.5cm, 간송미술관 소장

《신취미태사잠유시첩(申翠微太史蹔游詩帖)》(신취미태사가 잠시 노닌 시첩)^{그림81}

1836년 10월 16일에 취미(翠微) 신재식(申在植, 1770~1843)이 동지정사(冬至正使)로 떠나는 전별의 자리에서 당대 명사이자 실세들이 주고 받은 전별시를 추사가 작심하고 청경수려(淸勁秀麗)한 행서체로 정서하여 모아놓은 시첩이다. 추사 51세 때의 서체를 가늠할 수 있는 대표작이라 해야 하겠다.

당(唐) 저수량체(褚遂良體)와 송(宋) 휘종(徽宗) 수금서체(瘦金書體)로 이어지는 청경수려한 행서체에 후한 시대 〈예기비(禮器碑)〉의 청경유려(淸勁流麗)한 예서 필의를 융합한 추사의 독특한 행서체이다.

생부인 김노경이 돌아갔다. 김노경은 안동 김씨 세도의 그늘 아래서 30여 년 권좌(權座)에 앉아 부귀를 누리다가 왕세자 대리청정 시에 왕세자의 측근이 됐던 인물이다. 그래서 안동 김씨들은 자신들을 배신했다 하여 말년(末年)에 4년 동안 고금도(古今島)에 위리안치(圍籬安置)시켰다.

순조가 돌아가고 8세 소아인 헌종이 등극해서 순원대비가 수렴청정하면서 김유근이 다시 세도를 잡자 여유를 되찾은 김유근은 김노경을 판의금부사의 요직에 복귀시켰다. 김노경의 서거로 추사가 복상(服喪)을 위해 일체의 관직에서 물러나니 추사는 세도 쟁패의 와중에서 일시 무관한 상태가 된다.

그러나 추사가 3년상을 지내는 동안 김유근이 병세를 회복하지 못하고 폐인이 되자 안동 김씨의 세도는 몹시 흔들리게 되었으니 대왕대비의 힘으로도 어찌할 수 없는 지경에 이르렀던 듯 조인영과 권돈인을 주축으로 하는 풍양 조씨 세력이 점차 자리를 굳혀가게 되었다. 이에 안동 김씨들은 심

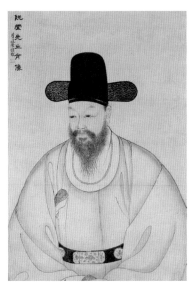

그림 83 〈김정희 초상 유지초본(油紙草本)〉
이한철, 1857년, 유지채색(油紙彩色),
51.0×35.0cm, 간송미술관 소장

그림 84 〈권돈인 초상〉, 종손 소장

각한 위기감 속에서 추사가 탈상하고 헌종 5년(1839) 5월 25일 형조참판으로 복귀하자 그의 거취를 예의주시했던 것 같다.

그런데 결국 그들이 우려하던 대로 추사^{그림 83}는 조인영^{그림 68(130쪽)}·권돈인^{그림 84}과 삼위일체(三位一體)가 되어 요로(要路)의 자리를 장악하면서 헌종의 친정(親政)을 도모해가는 양상을 보이기 시작한다. 7월 17일에는 권돈인으로 이조판서를 삼고 10월 21일에는 조인영을 우의정으로 올려놓더니 헌종 6년(1840) 6월에는 추사를 동지부사로 임명한다.

안동 김씨들은 그들이 가장 두려워하던 사태가 벌어졌다고 판단했다. 대청통(對淸通)으로 청(淸)에 가기만 하면 청의 학예계(學藝界)를 주름잡으면서 무궁한 영향력을 행사할 추사가 조씨 세력의 핵심이 되어 연행(燕行)한다는 것은 호랑이에게 날개를 달아주는 격이었기 때문이다. 이에 안동 김씨들은 체면과 수단을 가리지 않고 이를 저지하기 위해 최후 수단을 강구한다.

우선 안동 김문 중에서 김유근을 대신할 수 있는 인재로 지목되는 대왕 대비의 6촌 남형(男兄, 오빠) 김홍근(金弘根, 1788~1842)을 6월 30일 자로 대사헌에 임명하고 7월 4일에는 권돈인을 이조판서에서 형조판서로 옮겨놓은 다음 7월 9일에는 김유근의 사돈 이기연(李紀淵, 1783~1858)을 판의금부사(判義禁府事)로 임명한다. 그 뒤 7월 10일에 김홍근이 사직소(辭職疏)를 올리면서 엉뚱하게 10년 전에 일어났던 윤상도옥(尹尙度獄)을 재론(再論)하고 김노경 부자들을 처벌해야 한다고 주장한다.

이미 그것은 김유근이 다시 세도를 잡으면서 사면(赦免)했던 옥사(獄事)로 이를 재론할 하등의 이유가 없는데 불쑥 이를 들고나왔던 것이다. 이를 위해서 안동 김문은 이미 이 옥사를 일으킨 장본인인 김우명(金遇明)을 그전해부터(6월 17일) 대사간의 자리에 앉혀 대기시키고 있었다. 양사(兩司)가 계획적으로 들고일어났으니 빠져나갈 길은 없었는데 가장 앞장서서 이를 구원해야 할 권돈인으로 하여금 이 옥사를 직접 다스리게 해 당혹(當惑)과 혼란(混亂)으로 더욱 갈피를 잡을 수 없게 함으로써 함정으로 몰아넣었다.

그래서 7월 11일에는 우선 추사 형제들을 사판(仕版)에서 간거(刊去, 파버림)함으로써 일단 추사의 연행길을 막아놓고 7월 12일에는 김노경을 추삭(追削, 죽은 뒤에 벼슬을 깎아버림)했다. 그러자 추사는 11일에 일단 동대문 밖 금호(黔湖) 별서(別墅)로 나가 대기하고 있게 되는데 이 옥사가 워낙 무옥(誣獄, 속여서 꾸며낸 옥사)이었기 때문에 조파(趙派)에서도 만만히 물러서려 하지 않았던 듯 그 진위를 가리려는 줄다리기가 시작된다. 판의금부사 이기연이 옥사를 다스려나가는 동안 안동 김씨가 바라는 방향으로 이 옥사를 얼버무리지 않았기 때문이다.

그의 복잡한 가족 관계가 이 옥사를 바로 다스리지 않을 수 없게 했다. 그 맏형인 우의정 이지연(李止淵, 1777~1841)의 며느님은 조만영(趙萬永)의 따님이었고 둘째 형 이회연(李晦淵, 1779~1850)의 며느님은 조인영(趙寅永)의

따님이었으며 그 자신은 추사 조부 김이주와 8촌 형제간인 김윤주(金胤柱, 1721~1793)의 사위로 풍양 조씨 집안 및 추사 집안과 무관한 사이가 아니었다. 이에 안동 김씨의 기대를 외면하고 정직하게 이 옥사를 다스려나갔다.

그 결과 윤상도(尹尙度)는 전 승지(承旨) 허성(許晟)이 시켜서 이 무옥(誣獄)을 꾸며내었고, 허성은 안동 김씨로 윤상도옥이 일어났을 때 제일 앞장서서 이를 탄핵하던 당시의 대사헌 김양순(金陽淳)의 위협과 지시를 받고 이를 진행했다는 사실이 밝혀졌다. 허성은 추사가 순조 26년(1826) 충청우도 암행어사가 되었을 때 태안군수로 있다가 봉고파직된 인물로 추사에게 원한을 품은 자였다.

결국 이 무옥은 김유근이 시켜서 일으켰다는 결론에 도달한다. 이에 당황한 안동 김문은 대왕대비를 움직여서 이를 역률(逆律, 역적을 다스리는 법률)로 다스려 우선 7월 28일에 윤상도 부자를 잡아 올리고 8월 11일에는 이들 부자를 능지처참(凌遲處斬, 머리, 손, 발 몸 등을 토막 치는 극형)해 입을 봉(封)한다.

일이 이렇게 확대되자 8월 초 추사는 예산(禮山) 향저(鄕邸)로 일단 낙향한다. 그러나 그사이 궁지에 몰린 김양순이 추사가 시킨 일이라고 추사를 끌어들이니 추사는 8월 20일에 예산 향저에서 나포(拿捕, 붙잡음)되어 금부(禁府)로 압송된다. 김양순과의 대질에서 김양순의 거짓이 모두 드러나자 김양순은 이미 죽은 사람이 중간 다리 노릇을 했다고 억지를 쓴다.

이렇게 되자 부득이 대왕대비는 김양순을 장살(杖殺)해서 김유근의 죄상이 드러나지 못하게 하고 8월 30일에는 허성을 다시 역률로 다스려 능지처참한다. 이렇게 안동 김씨들이 이성을 잃고 광분하게 되니 뜻밖에 추사는 그들이 만들어낸 무옥(誣獄)의 혐의로 생명을 위협받는 위태로운 지경에 처하게 되었다.

이 어처구니없는 사태에서 풍양 조씨 세력의 대표자이자 추사의 지우인 조인영이 감연히 나서서 「국청 죄인(鞫廳罪囚) 김정희(金正喜)를 참작해서 처

분해주기를 청하는 차자(箚子)(請鞫囚金正喜酌處箚)」를 올려 추사를 사지(死地)에서 구해낸다.

이 옥 자체가 무옥일 가능성이 있다는 이야기와 김양순이 시킨 것만은 숨길 수 없는 일이고, 김양순이 남에게 화를 떠넘겨 살아나려고 추사를 끌어들였을 가능성은 이미 죽은 사람이 그 중간 다리 노릇을 했다고 하는 것으로 짐작이 가는 일이라는 등 조리 정연한 논리를 전개하며 옥체(獄體)와 법리(法理)는 지엄지중(至嚴至重)해 신중히 해야만 형정(刑政)이 바로 잡히는 것이라 하면서 대왕대비에게 품(稟)해 재처(裁處)해주기를 바란다는 내용이었다.

이에 안동 김씨들도 어쩔 수 없었던지 대신(大臣)이 옥체와 법리를 따져 누누이 진설(陳說)한 것이 사실 공평명정지설(公平明正之說, 공평하고 밝고 바른 말)이므로 감사일등(減死一等, 죽음에서 1등을 내림)해 제주도(濟州道) 대정현(大靜縣)에 위리안치(圍籬安置)한다는 교서(敎書)를 내리게 한다.(9월 4일)

그래서 추사는 겨우 사지(死地)에서 벗어나 대망(待望)의 연행길이 아닌 형극(荊棘, 가시 덤불, 즉 고난)의 제주도 귀양길을 떠나게 된다.[64] 추사가 갔어야 할 자리인 사은겸동지부사(謝恩兼冬至副使)로는 추사의 당숙(堂叔) 김노응(金魯應)의 맏사위 조기영(趙冀永, 1781~1867)이 대신하게 되었다.(9월10일) 아마 추사의 연경행을 저지한 속셈을 얼버무려보려는 안동 김씨들의 계산에 의한 인사 발령이었을 것이다.

한편 추사의 연행만을 막으려고 일으켰던 윤상도 무옥 사건이 의외로 크게 비화되어 자신들의 비행을 천하에 폭로시킨 결과가 된 안동 김씨들은 이 옥사를 바로잡은 이기연을 고금도(古今島)에, 이지연을 명천부(明川府)에 안치(安置)한다.(10월 14일)

그러나 안동 김씨들의 이런 몸부림도 인간의 명운(命運)은 어쩔 수 없었던지 추사와 애증(愛憎)의 갈등 속에서 한세상을 함께 살았던 세도재상(勢道宰相) 김유근은 추사가 어떤 형편에 처해 있는지 알지도 못한 채 4년 동안

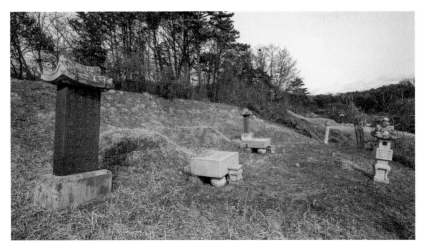

그림 85 김유근 묘, 경기도 양평군 개군면 향리

의 실어증을 청산하고 12월 17일 56세를 일기(一期)로 세상을 떠난다.^{그림 85}

그리고 대왕대비 순원왕후(純元王后) 김씨(金氏)는 더 이상 버티기도 힘 겨웠던지 12월 25일에는 14세 되는 손자 헌종에게 만기(萬機, 임금의 정무)를 친람(親覽, 직접 보살핌)케 하고 수렴청정을 거둔다.[65] 그러나 세도만은 막냇 동생인 김좌근(金左根, 1797~1869)과 6촌 오빠 김홍근에게 맡겨 이를 유지 하려 하는데 조인영과 권돈인이 가지는 막강한 위치와 헌종이 이들에게 기 울이는 권우(眷遇, 돌아보고 대우함) 때문에 그 일이 뜻대로 되지 않는다. 그러 는 사이 마치 추사와 무슨 숙생(宿生)의 결원(結怨)이라도 있었던 듯 말년에 추사를 괴롭히는 일로 일관해온 김홍근도 좌의정이 된 지 1년 남짓 만인 헌종 8년(1842) 11월 6일에 55세밖에 살지 못하고 죽는다.

그리고 다음 해인 헌종 9년 8월 25일에는 순원대비(純元大妃) 8촌 동생 의 따님으로 장차 안동 김씨 세도의 대물림 기둥이 되라고 맞아들인 왕비 안동 김씨가 불과 16세로 요절하고 그다음 헌종 10년(1844) 5월 24일에는 순원대비의 하나밖에 남지 않은 막내 따님 덕온공주(德溫公主)가 역시 16세 로 요절한다. 형제와 자녀를 거의 모두 잃은 순원대비의 적막하고 야속한 심

경은 더욱 너그러움을 잃게 했다. 그래서 조인영과 권돈인의 온갖 노력과 헌종의 배려에도 불구하고 추사의 귀양살이는 좀처럼 풀리지 않는다.

한편 추사는 종척권문(宗戚權門, 왕실의 친척으로 권세를 누리는 집안)의 금지옥엽(金枝玉葉)으로 태어나서 비록 어린 시절에 사랑하는 사람들과 계속 사별하는 지통(至痛)을 겪었다고는 하나 그의 타고난 천품과 아름다운 자태로 항상 주변의 선망과 존경을 한 몸에 모으고 살아왔고 세상의 어려움 같은 것은 몸소 겪어보지 않았던 터에 이번 사건에서 받은 수모와 고통으로 심각한 충격을 받는다.

개결(介潔, 단단하고 깨끗함)한 성품으로 평생 불의(不義)와 부정(不正)을 용납하지 않고 예탁(穢濁, 더럽고 혼탁함)을 혐오(嫌惡)해온 그가 간흉(奸凶)의 독수(毒手)에 걸려 옥리(獄吏)의 추국(推鞫, 왕명을 받들어 신문함)을 받는 치욕을 당했으니 그 참담한 심경이 어떠했을지 짐작되고도 남는다.

당시의 정황을 추사는 "행색(行色)에서 선인을 욕되게 하는 것보다 더 추한 것이 없었고 그다음은 나무에 꿰어 회초리를 맞는 욕을 당하는 고통인데 두 가지를 다 당했습니다. 40여 일 동안 이와 같이 참혹하게 당한 일이 고금(古今)의 어느 곳엔들 어찌 있을 수 있겠습니까."[66] 라고 그의 지우인 권돈인에게 편지로 알리고 있다.

그러나 일세(一世)의 통유(通儒)로 고금의 역사에 정통하고 생사의 이치에 통달한 추사로서 이만한 곤욕쯤으로 자세를 흐트릴 리는 만무하다. 오히려 굳센 신념을 붓끝에 올려 불굴의 의지를 태연히 화폭에 담는 자약한 태도를 잃지 않았으니 제주로 가는 도중에 나주[羅州, 예산고 교사 노재준 선생은 2019년 8월 5일《예산뉴스 무한정보》에서 대방(帶方)의 남원설을 부정하고 나주라 주장하는데, 타당한 견해다.]에서 그린 〈모질도(耄耋圖)〉[그림 86]는 이러한 당시의 추사 풍모를 대변해준다.

사생관(死生觀)이 뚜렷한 사람에게는 외적 간난(艱難)이 도리어 내적 침

잠(沈潛)을 유발함으로써 내면세
계를 더욱 충실하게 한다. 그래서
생사일여(生死一如)의 의연한 기백
이 때로는 불가사의한 힘을 발휘
하니 제주로 건너가는 뱃길에서
추사는 자신의 진면목을 유감없
이 보여준다.

　이제 그 당시의 정경을 전해주
는 민규호(閔圭鎬, 1836~1878)의
표현을 빌려보겠다.

그림 86 김정희, 〈모질도(耄耋圖)〉

　제주도는 옛날의 탐라국(耽羅國)으로 바다가 그 사이 있는데 매우 크고 또
한 바람이 많아서 사람들이 건너가려면 항상 열흘이나 한 달을 잡았었다.
공이 막 건너가는데 바람과 파도가 크게 일어나는 중에 천둥과 번개가 겹
들여 죽고 사는 것을 예측할 수 없었다. 배에 탔던 사람들이 모두 넋을 잃어
부둥켜안고 부르짖고 도사공(都沙工) 역시 다리를 떨며 감히 앞으로 나가
지 못했다.

　공은 꼿꼿이 뱃머리에 앉아서 시를 지어 높게 읊으니 소리는 바람과 파도
에 지지 않았다. 그러고 나서 곧 손을 들어 한 곳을 가리키며 말하기를 "도
사공아 힘껏 키를 잡고 저쪽으로 가라." 하니, 배는 이미 빠르게 달려서 아
침에 떠났는데 저녁에 제주도에 닿았었다. 그래서 제주도 사람들은 크게
놀라서 날아서 건너왔다고 했었다.[67]

이렇게 죽을 고비를 넘기며 제주도에 도착해 대정배소(大靜配所, 대정의 귀
양살이 장소)를 찾아가게 되는데 추사의 예술가다운 감수성은 제주도의 남

그림 87 김정희, 〈대정촌사(大靜邨舍)〉
1840년(헌종 6) 10월, 55세, 지본묵서,
18.0×14.8cm, 예산 김정희 종가 소장,
국립중앙박물관 기탁, 보물 547호

국(南國) 정취(情趣)에 취해 문득 자신의 처지도 잊고 망연(茫然)히 이에 빠져들곤 한다.

노정(路程)의 반쯤은 모두 돌길이라서 사람과 말이 비록 발붙이기가 어려웠지만 이를 지나자 조금 평평해지더군. 그리고 또 밀림의 무성한 그늘 속을 지나는데 겨우 한 가닥 햇빛이 통할 뿐이나 모두 아름다운 나무들로서 겨울에도 푸르러 시들지 않고 있었으며 간혹 단풍 든 수풀이 있어도 새빨간 빛이라서 또한 육지의 단풍잎과 달랐네. 매우 사랑스러워 구경할 만했으나 엄한 길이 매우 바쁘니 무슨 흥취가 있겠으며 하물며 어떻게 흥취를 돋울 수가 있었겠는가.[68]

이것은 배소에 도착해 맨 처음 둘째 아우에게 보낸 편지 속에 들어 있는 구절이다. 자신은 흥취를 일으킬 수 없다고 했지만 이미 흥취에 젖어서 그 아름다움을 주체하지 못하고 사랑하는 아우에게 바로 전한 것이었다. 그리고 자신이 갇혀 살아야 할 집에 대해서도 매우 기분 좋게 묘사하고 있다.

정 군(鄭君)이 먼저 가서 송계순(宋啓純)이라는 포교의 집을 얻어서 머물 곳으로 했는데 이 집은 과연 읍 아래의 조금 좋은 곳에 위치해 있으며 정갈하고 윤택했네. 온돌방은 한 칸이나 남향으로 눈썹 같은 툇마루가 있고 동쪽에는 작은 부엌이 있으며 작은 부엌 북쪽에는 두 칸쯤 되는 부엌이 있고

〈대정촌사(大靜邨舍)〉^{그림87}

　　綠磻丹木紫牛皮, 朱墨紛紛批抹之.

　　縣庫文書生色甚, 背糊邨壁當看詩.

　　戲題.

　　녹반과 단목과 자금우 껍질로,

　　붉은 먹 어지러이 뭉개었구나.

　　고을 창고 문서가 생색 심하니,

　　촌벽에 붙이면 마땅히 시로 봐야지.

　　장난삼아 짓다.

　낱장 미표구 시초(詩草)이다. '13년 정미(丁未, 1847)'라는 표제 속에 들어 있으나 시의 내용으로 보아 대정현 귀양 살 집 방을 첫 대면하고 표출한 감흥일 듯하여 아무래도 1840년(55세) 10월 1일에 쓴 것으로 보아야 하지 않을까 한다.

　추사가 둘째 아우 김명희에게 보낸 편지에서 "10월 1일 제주에서 대정으로 떠나 대정현 군교(軍校) 송계순(宋啓純)의 집에 주인 삼았다." 했으니 송계순의 집, 방 안 풍경일 듯하다. 글씨는 힘차고 굳세며 반듯하고 날카로워 구양순의 〈구성궁예천명(九成宮醴泉銘)〉^{그림37(73쪽)}이나 〈화도사탑비명(化度寺塔碑銘)〉을 연상시키는데 묵직하고 예리한 필력은 오히려 이를 능가한다 하겠다. 죽음을 극복하고 제주 9년 유배 생활을 견뎌낼 만한 씩씩한 기개가 엿보인다. 추사가 상황과 경우에 따라 그에 걸맞은 서체를 자유롭게 구사했던 사실을 이 시고(詩稿) 글씨에서 확인할 수 있다. 『완당선생전집』 권10에 실려 있다.

또 광이 한 칸 있으니 이것은 바깥채일세.

　그리고 또 안채도 이와 같은 것이 있는데 안채는 곧 주인으로 하여금 옛날과 같이 살게 하고 있네. 다만 이미 바깥채를 반분해 나누었어도 족히 살 만하니 작은 부엌을 온돌방으로 고치면 손님이나 종들이 또 들어가 살 수 있으며 이것은 변통하기 어렵지 않다고 하네. 울타리를 두르는 것은 집의 형태를 좇아서 했는데 섬돌 사이에 또한 밥을 날라 올 수 있는 곳을 터놓았으니 분수에 지나칠 뿐일세.[69]

　이것이 비록 집안 식구들을 안심시키기 위해 형편 좋게 전한 소식이라고는 하겠지만 단순히 억지로 꾸며 한 말만은 아닌 듯 사뭇 애정이 담긴 표현이다. 아름다움에 취하면 짐짓 모든 것을 잊고 그에 몰두해 자족할 수 있는 예술가다운 천진성(天眞性)이 약여(躍如)하게 드러나는 면이다.

　그는 귀양살이가 쉽게 풀리지 않을 것을 각오했다. 그래서 편이 닿는 대로 서책(書冊)을 가져오게 해 학문 연구에 잠심(潛心, 마음을 쏟음)하고 예도(藝道)에 몰두하는 한편 이곳의 총명한 자제들을 모아 훈도(訓導)하는 것으로 낙을 삼는다. 따라서 그에게는 가장(家藏, 집에 소장함)의 각종 장서(藏書)와 중국으로부터 새로 부쳐 보내오는 신간(新刊) 서적(書籍)들이 계속 공급되는데 이는 주로 막내아우 김상희(金相喜, 1794~1861)가 맡아 주선하고 권돈인과 조인영의 비호 아래 문인 이상적(李尙迪, 1803~1865)[그림 88]이 역관(譯官)으로 연경을 내왕하며 심부름해 옴으로써 가능했던 것 같다.

　뿐만 아니라 예원(藝苑)의 종장(宗匠)답게 서울에서는 국왕 이하 제 명공(諸名公) 등이 작품을 끊임없이 요구해 오고 권돈인을 비롯한 친지와 신관호(申觀浩, 신헌, 1811~1884)[그림 89], 조희룡(趙熙龍, 1797~1859) 같은 제자들이 명품(名品)의 감정과 작품의 품평을 자문(諮問)하는 인편을 끊임없이 보내었다. 그리고 초의(草衣)와 소치(小癡) 허유(許維, 1809~1892), 추금(秋琴) 강위

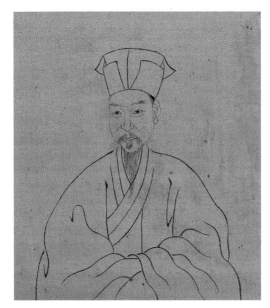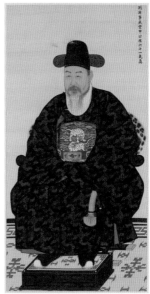

그림 88 방천용, 〈이상적 초상 초본〉, 견본수묵, 102.2×36.5cm, 간송미술관 소장(왼쪽)
그림 89 〈신관호(신헌) 초상〉, 1870년, 견본채색, 131.5×67.5cm, 고려대학교 박물관 소장(오른쪽)

(姜瑋, 1820~1884) 등 친지 제자들과 서자(庶子) 상우(商佑, 1817~1884)와 양
자(養子) 상무(商懋, 1819~1865) 등 자질배(子姪輩)들이 계속 거친 파도를 넘
나들며 문안(問安)하고 청학(請學, 배우기를 청함)하니 그의 유배 생활은 실상
적막할 틈도 없었다.

오히려 환로(宦路, 벼슬길)와 속사(俗事, 세속의 일)에 급급하느라 미처 보
지 못했던 많은 책들을 차분히 읽게 되고 익히지 못했던 서화(書畵)의 제
체(諸體, 여러 체)를 체득할 수 있어서 그의 학문과 예술은 그 깊이를 더하게
되었다.

그래서 이곳 제주에 있으면서 사우 간(師友間)에 경의(經義)와 금석고증
(金石考證) 및 천문(天文)·지리(地理)·역사(歷史)·음운(音韻)·문자(文字)·서
화(書畵) 등 각 분야에 걸친 학리(學理, 학문상의 원리나 이론)의 토론을 서신으
로 주고받는다. 당시 불교계의 거장(巨匠)인 백파(白坡, 1767~1852)와는 선리

(禪理)를 왕복 토론함으로써 70년 수도를 자부(自負)하는 노덕(老德)을 격동시키기도 한다.

그가 이 시기에 얼마나 독서에 열중했던가는 막내아우 상희에게 보내줄 것을 독촉한 편지에 수록된 서목(書目, 도서목록)으로도 대강 짐작이 가능하다. 『어선당송시순(御選唐宋詩醇)』47권, 『영규율수(瀛奎律髓)』49권, 『본초강목(本草綱目)』52권, 『패문재서화보(佩文齋書畵譜)』100권, 『어찬주역절중(御纂周易折中)』22권, 『발해장진첩(渤海藏眞帖)』8권, 『저수량천자문(褚遂良千字文)』, 『종소경서영비경(鍾紹京書靈飛經)』, 『주역지(周易旨)』, 『중용설(中庸說)』5권, 『예해주진(藝海珠塵)』48책, 『기정시첩(岐亭詩帖)』등이 그것이다.

이 중에서 『발해장진첩』과 『저수량천자문』 및 『종소경서영비경』은 그것이 법첩(法帖)임을 알 수 있고 『패문재서화보』는 청나라 강희(康熙, 1662~1722) 연간에 중국 역대 서화(書畵)의 이론과 실기를 집대성한 예술총서(藝術叢書)이다. 이는 바로 추사가 예술 수련을 끊임없이 계속했던 사실을 증명해주는 서목이라 하겠다.[70]

그래서 헌종의 요청으로 편액(扁額)을 써 바치면서 "두 개의 편액은 모두 서경(西京, 前漢) 고법(古法)으로 써낼 수 있었는데 자못 웅장하고 기이한 힘이 있어서 병중(病中)에 쓴 것 같지 않으니 이는 대왕(大王)의 신령스러운 힘이 미쳐 나와 아마 신(神)의 도움이 있던 것이지 내 못난 솜씨로 할 수 있던 것은 아니었을 것일세."[71]라고 막내아우에게 자신 있는 소감을 피력할 정도였다. 이런 글씨들은 현재 알려진 것이 없어서 그 내용을 자세히 언급할 수 없다. 낙선재 동쪽 온돌 장자(障子) 위에 걸려 있었다는 〈길금정석재(吉金貞石齋)〉[그림 90]도 그중 하나였으리라 생각된다.

문인(門人) 이상적(李尙迪)이 구의(舊誼, 옛 정의)를 잊지 않고 연경에 갔다 올 때마다 『만학집(晚學集)』, 『대운산방집(大雲山房集)』, 『황조경세문편(皇朝經世文編)』등을 계속 구해 보내는 것에 감격해 송백(松柏)의 절조(節操)로 그

그림 90 〈길금정석재(吉金貞石齋)〉 현판, 국립고궁박물관 소장. 헌종의 거처였던 낙선재(樂善齋) 동쪽 온돌
장자(障子) 위에 걸려 있던 것이다.

의 고절(高節)을 표현함으로써[72] 감사를 대신한 〈세한도(歲寒圖)〉[그림 91]나 그
이후의 서화는 종래의 작품보다 더욱 졸박무속(拙樸無俗)해 한 티끌도 군더
더기를 용납하지 않는 지고(至高)의 경지를 보여주고 있다.

　이는 9년이라는 기나긴 세월을 뒷박만 한 한 칸 방에 갇힌 채 보내야 하
는 그 인고(忍苦)의 생활이 가져다준 선물이었다. 그사이 30여 년 동거(同
居)의 정(情)이 있는 부인(夫人) 예안 이씨(禮安李氏)가 돌아가서 생리사별(生
離死別, 살아 헤어져서 죽음으로 갈라짐)의 통한(痛恨)을 품게 되고[73] 사촌 형 교
희(敎喜)와 사촌 누나의 부음(訃音)을 받기도 하며 환갑을 적소(謫所, 귀양 사
는 곳)에서 쓸쓸히 보내야 하는 처량함도 맛보아야 했다.

　이렇게 감당하기 힘든 슬픔과 고통을 추사는 독서로 극복하고 서화로
승화시켰다. 따라서 그의 예술 세계는 범상한 사람이 흉내 낼 수 없는 탈속
(脫俗)한 경지에 이르게 되었고 그의 작품은 청경고아(淸勁高雅, 맑고 군세며
고상하고 아담함)하고 삼엄졸박(森嚴拙樸, 무섭도록 엄숙하며 치졸하고 순박함)한
특징을 나타내게 된다.

　한편 불과 8세의 어린 나이로 즉위해 할머니인 대왕대비 순원왕후 안동
김씨가 수렴청정하는 그늘 밑에서 성장해 14세에 만기를 친람하기 시작하
지만 진외가(陳外家)이며 처가(妻家)인 안동 김씨의 거센 입김 때문에 항상

그림 91 김정희, 〈세한도(歲寒圖)〉, 1844년, 지본수묵, 23.7×146.4cm, 손창근(孫昌根) 기증, 국립중앙박물관 소장

〈세한도(歲寒圖)〉

去年, 以大雲·晩學二書寄來, 今年, 又以藕耕文編寄來. 此皆非世之常有,

購之千萬里之遠, 積有年而得之, 非一時之事也.

且世之滔滔, 惟權利之是趨, 爲之費心費力如此, 而不以歸之權利, 乃歸之

海外蕉萃枯槁之人, 如世之趨權利者.

太史公云, 以權利合者. 權利盡而交疏. 君亦世之滔滔中一人, 其有超然自

拔於滔滔權利之外, 不以權利視我耶. 太史公之言, 非耶.

孔子曰, 歲寒然後, 知松柏之後凋. 松柏, 是毌四時而不凋者, 歲寒以前, 一

松柏也, 歲寒以後, 一松柏也. 聖人特稱之於歲寒之後.

今君之於我. 由前而無加焉. 由後而無損焉. 然由前之君, 無可稱, 由後之

君, 亦可見稱於聖人也耶. 聖人之特稱, 非徒爲後凋之貞操勁節而已, 亦有

所感發於歲寒之時者也.

於乎. 西京淳厚之世, 以汲鄭之賢, 賓客與之盛衰, 如下邳榜門, 迫切之極
矣. 悲夫. 阮堂老人書.

지난해에는 『대운산방문고(大雲山房文庫)』와 『만학집(晩學集)』 두 종류 책을 부쳐 왔고, 금년에는 또 우경(藕畊)의 『황조경세문편(皇朝經世文編)』을 보내왔다. 이는 모두 세상에 항상 있지 않아서 천 리 먼 곳에서 구입하거나 몇 년을 두고 구득했으니 한때의 일이 아니었다.

또 세상의 도도한 흐름은 오직 권세와 이익을 좇을 뿐인데, 이를 위해 이처럼 마음을 쓰고 힘을 쓰고서 권세와 이익에 이를 돌리지 않고, 이에 바다 밖의 파리하고 바짝 마른 사람에게 돌리기를 세상이 권세와 이익을 좇듯이 하였다.

태사공(太史公)이 말하기를, "권세와 이익으로 합친 자는 권세와 이익이

다하면 사귐이 멀어진다." 했다. 자네 역시 세상의 도도한 흐름 중의 한 사람인데 그 도도한 흐름의 권세와 이익 밖으로 우뚝 솟구쳐 스스로 벗어남이 있으니 권세와 이익으로 나를 보지 않는가?

태사공의 말이 틀렸는가?

공자(孔子)가 이르기를, "날씨가 춥고 난 연후에라야 소나무와 편백나무가 뒤에 시드는 것을 안다." 하였다. 소나무와 편백나무는 사철 없이 시들지 않는 것이라서 춥기 이전에도 한가지 소나무와 편백나무이고 춥기 이후도 한가지 소나무와 편백나무일 뿐인데, 성인은 특별히 날씨가 추운 이후만을 일컬었다. 지금 자네도 나에게서 전이라 해서 더함도 없고 후라 해서 덜함도 없다.

그러니 이전의 자네로 말미암아 칭찬을 더할 게 없다면 이후의 자네로 말미암아 또한 성인에게 칭찬받을 수 있겠는가? 성인의 특별한 칭찬은 한갓 뒤에 시드는 곧은 지조와 굳센 절개뿐만 아니라 또한 날씨가 추운 데라는 것에 감동하여 분발함이 있었다 하겠다.

아아! 서한(西漢)의 순박하고 후덕한 세상에 급암(汲黯)이나 정당시(鄭當時) 같은 어진 사람도 빈객이 형편에 따라 성쇠가 있었고 하비(下邳)의 방문(榜門)과 같은 것은 박절함의 극단이었다. 슬프다. 완당 노인이 쓰다.

추사가 59세 되던 해인 헌종 10년(1844) 갑진 2월 6일 왕비 안동 김씨(安東金氏, 1828~1843)의 부고를 청나라에 전하러 갔던 고부사(告訃使) 심의승(沈宜昇) 일행의 수석 역관(譯官)으로 8차 연행을 다녀온 우선(藕船) 이상적(李尙迪, 1803~1865)은 제주에 귀양 가 있는 스승 추사를 위해 하장령(賀長齡)과 위원(魏源)이 편찬한『황조경세문편(皇朝經世文編)』129권 79책을 구해 와 제주로 바로 부친다. 이를 받아 본 추사는 감격하여 〈세한도〉

를 그려서 그 변치 않는 의리에 보답하려 한다.

그 전해 7월에는 제주목사로 부임해 오는 추사의 처7촌숙 이용현(李容鉉, 1783~1865)의 막하로 수행해 오는 소치(小癡) 허련(許鍊) 편으로 운경(惲敬)의 『대운산방문고(大雲山房文藁)』와 계복(桂馥)의 『만학집(晚學集)』을 받아 보았기 때문에 그 감동은 더욱 큰 것이었다.

그 큰 감동을 제자에게 전하는 추사의 표현은 자못 간결하다. '날씨가 추워진 연후에야 소나무와 편백나무가 뒤에 시드는 것을 안다'는 내용을 전달하는 방법으로 겨우 가지 하나만 살아남은 몇 아름드리 왕소나무 한 그루와 제법 기운차게 솟구쳐 오른 늙은 편백나무 한 그루를 그렸을 뿐이다.

건너편에 어린 편백나무 두 그루가 서 있으며, 그 사이에 항아리 주둥이같이 둥글게 뚫린 창구멍 하나밖에 없는 초라한 초가집 한 채가 간결하게 표현되었을 뿐이다. 전체적으로 거칠고 메마른 필치다. 물기 없는 짙은 먹에 까칠한 마른 붓질로 생략하고 함축하여 대상을 추상화해냈다.

큰 둥치의 왕소나무는 둥치 표면의 솔비늘[松鱗]과 겨우 하나 남은 늘어진 가지 및 엉성한 갈퀴 모양의 솔잎에서 소나무임을 바로 알 수 있다. 이에 비해 잣나무나 측백나무로 비정해야 할 다른 나무는 아무리 엉성하게 본질만 추상해냈다 해도 곧은 둥치와 산만한 잎새들로 보아 잣나무 같지는 않다. 그래서 백(柏) 자의 원뜻대로 측백나무로 보는 것이 타당하지 않을까 한다.

'세한도(歲寒圖)'라는 화제(畵題) 글씨는 서한 동용서(銅甬書)의 전통을 이어 후한 〈예기비(禮器碑)〉로 이어져 오는 예서체인데 수금서(瘦金書)의 필의가 느껴진다.

'우선시상(藕船是賞, 우선은 이를 감상해보게)'이라는 관서(款書)와 '완당(阮堂)'이라는 자서(自署) 글씨는 행서이지만 예서기를 머금어 '세한도' 예서체와 자연스럽게 조화를 이룬다. '정희(正喜)'라는 직사각형의 흰 글자 납작

인장이 적절하게 공간을 채우려 길게 휘어져 내린 솔가지와 이어지는 것은 추사 아니고는 이루어내기 힘든 구성미라 하겠다.

이로 말미암아 그림 오른쪽 하단이 비게 되자 '장무상망(長毋相忘, 오래도록 잊지 말자)'이라는 그리움 가득한 붉은 글자 네모 인장을 찍어 무게중심을 잡고, 반대편인 그림 왼쪽 하단에 '완당'이라는 세로 긴 붉은 글자 네모 인장을 찍어 균형을 잡으며 그림의 종결을 암시한다. 인장 세 방을 찍는 데도 가로, 세로, 정방형의 조화를 생각하였음을 간과해서는 안 된다.

발문 끝에 찍은 '추사(秋史)'라는 테 굵은 붉은 글자 네모 인장에 이르면 그 배려가 얼마나 세심한지 더욱 실감 난다. '완당'이란 인장이나 관서 뒤에는 '추사'라는 인장을 잘 섞어 쓰지 않는데 여기서는 네 방의 인장의 조화와 다양성을 위해 과감하게 그 규칙도 깨뜨리는 사실을 확인할 수 있기 때문이다.

발문(跋文)은 네모 칸(井間)을 친 다음 굳세고 반듯한 구양순풍의 해서로 또박또박 정서해냈는데 예서기가 묻어나서 추사체의 특징이 잘 드러난다. 사랑과 고마움을 표시하는 정성 가득한 글씨임을 실감할 수 있다.[74]

그 눈치를 살펴야 했던 헌종은 차차 장성해가면서 안동 김씨의 간섭에서 벗어나려는 노력을 보인다. 그래서 외종조부(外從祖父)인 조인영을 영의정으로 하고 그와 일체(一體)가 되어 있던 권돈인을 우의정, 좌의정으로 옮기면서 안동 김씨를 견제한다.

추사와 뜻을 같이하던 이들로부터 교육받은 헌종은 추사 학예를 깊이 존숭해 사숙(私淑)할 정도였다. 이에 헌종은 추사(秋史) 학예관(學藝觀)에 입각한 서화 수련을 몸소 실천하고 그 안목으로 금석 서화의 수장을 도모하

그림 92 섭지선, 〈낙선재(樂善齋)〉 현판, 예서체, 창덕궁 낙선재

그림 93 헌종, 〈연화막(蓮花幕)〉 현판, 예서체, 국립고궁박물관 소장

게 된다.^{그림 92}

그 부왕(父王) 익종(翼宗)이 대리 시(代理時)에 보이던 학예에 대한 열정을 다시 보는 듯한 느낌이어서 추사학파(秋史學派)들은 매우 다행스럽게 생각하고 추사의 수제자(首弟子)인 신관호를 비롯한 많은 사우(師友)들을 왕의 측근에 천거해 보도(輔導)의 책임을 다하게 한다. 소치 허유가 어전(御前) 입시(入侍)의 영광을 얻는 것도 이런 움직임의 하나였다.^{그림 93}

따라서 궁궐 전각의 편액(扁額)이 모두 추사 글씨로 바뀔 만큼 궁정 문화는 추사풍(秋史風) 일색으로 바뀌어가게 되고 안동 김씨의 강력한 반발에도 불구하고 추사는 22세 난 청년(靑年) 국왕 헌종의 특별 배려로 헌종 14년(1848) 12월 6일에 9년 동안의 제주 적거(謫居) 생활에서 풀려나게 된다.

표면적인 이유는 이해에 대왕대비 육순(六旬, 60세), 왕대비(王大妃) 망오(望五, 50을 바라보는 나이, 즉 41세), 순종(純宗) 추상존호(追上尊號), 대왕대비

가상존호(加上尊號), 익종(翼宗) 추상존호, 왕대비(王大妃) 가상존호의 육경(六慶, 6종의 경사)이 겹쳐 육사(六赦, 6회의 사면령)를 내리었으므로 추사도 이 사면에 해당한다는 것이었다.

이를 위해 헌종은 경상감사로 가 있는 세도재상 김흥근(金興根, 1796~1890)을 임금을 능멸하는 역적으로 몰아(7월 17일, 대사간 徐相敎 상소) 7월 25일 양사 소청으로 광양현에 귀양 보냈다가 12월 6일에 추사와 함께 방송하는 극약 처방을 쓴다. 김흥근은 순원대비의 6촌 아우로 추사를 제주도로 보냈던 김홍근의 막내아우였다.[75]

헌종으로서는 안동 김씨들의 비위를 건드리는 매우 위험한 결단이었으나 젊은 혈기로써 과감하게 이를 단행해버렸던 듯하다. 그리고 내친김에 이어서 다음 해 1월 17일에는 신관호를 금위대장(禁衛大將)으로 하고 3월 5일에는 윤상도옥과 관련되어 귀양 가 있는 이기연과 이학수마저 방송(放送)한다.

안동 김씨들은 10년 전 추사를 사지(死地)에 몰아넣을 때보다 더욱더 위기감을 느낀다. 이제는 순원대비의 힘으로도 안동 김씨 세도를 더 이상 유지할 수 없는 입장이라고 생각했을 것이다. 조인영과 권돈인이 원로 재상으로 조정을 장악하고 추사의 뭇 제자들이 요로(要路, 중요한 벼슬길)를 담당해 상하상응(上下相應, 아래 위가 서로 응답함)하는데 국왕은 이들을 절대 신임하고 있었다.

거기에다 실제 이들의 정신적 지주인 추사가 9년 유배의 한을 품고 입경(入京)했으며 난적(難敵, 겨루기 힘든 적수)이라 할 수 있는 이기연, 이학수조차 방송되었으니 안동 김씨는 이제 풍전등화(風前燈火)나 마찬가지 격이었다. 더구나 왕비는 이미 안동 김씨가 아닌 남양 홍씨(南陽洪氏)로 바뀌어 있었고 순원대비의 나이는 벌써 환갑이 되어 내일을 기약할 수 없는 노령에 들었으니 안동 김씨들의 불안은 짐작하고도 남음이 있었다.

이런 형편에서 6월 6일에 겨우 23세밖에 안 된 헌종이 후사(後嗣) 없이 폭훙(暴薨, 갑자기 돌아감)한다. 그러자 순원대비는 다시 대왕대비의 자격으로 강화(江華)에 유배되어 있던 사도세자(思悼世子, 1735~1762)의 서자(庶子) 인 은언군(恩彥君) 인(䄄, 1755~1801)의 손자 원범(元範, 1831~1863)을 순조(純祖)에게 입승(入承)케 해 보위(寶位)에 오르게 하고 다시 수렴청정을 반포해 대권(大權)을 장악한다.[76]

상식으로는 도저히 이해할 수 없는 엄청난 패례(悖禮, 잘못된 예절)였다. 순식간에 벌어진 이런 사태로 이제 겨우 서울에 와 한숨 돌릴 틈도 없었던 추사는 그저 얼이 빠져서 과연 권력이란 이런 것이었던가 하고 아연실색(啞然失色)하고만 있었을 것이다.

그러나 화색(禍色)은 박두(迫頭)해 7월 13일에는 헌종의 총신(寵臣)이었던 수제자 신관호가 어영대장(御營大將)직을 박탈당한 채 유배되고 단금(斷金)의 벗인 판부사(判府事) 권돈인은 신관호에게 의원을 천거한 책임을 지고 10월 23일 벼슬을 버리고 물러난다.[77]

그러나 헌종의 폭훙이나 철종을 헌종의 조부인 순조에게 입승시킨 것 등이 모두 안동 김씨 세도의 연장을 위한 비열한 정략(政略)이라는 의심을 면치 못하게 되자 안동 김씨 측은 이를 감추기 위해 과거 헌종 측근의 풍양 조씨 세력들을 회유해 들이는 역공을 가한다.

그래서 철종 원년(1850) 7월 22일에는 추사의 사촌 매부로 안동 김문 자신들이 김노경의 앞잡이로 지목했던 이학수를 방송해 도총부도총관(都摠府都摠管)을 그날로 특수(特授, 특별히 제수함)하고 이어 9월 5일에는 형조판서로 기용한다. 그리고 윤상도 무옥을 올바로 다스려 추사를 사지에서 구해낸 죄로 고금도에 위리안치했던 이기연을 판의금부사에 기용하고 10월 6일에는 풍양 조씨 세도의 양대 중추이던 조인영과 권돈인을 각각 영의정과 우의정으로 불러들이며 11월 9일에는 추사 제자인 침계(梣溪) 윤정현(尹定

그림 94 김정희, 〈침계(梣溪)〉, 1851~1852년, 지본묵서, 42.8×122.7cm, 간송미술관 소장

〈침계(梣溪)〉^{그림 94}

梣溪

以此二字轉承托囑, 欲以隸寫, 而漢碑無第一字, 不敢妄作, 在心不忘者,

今已三十年矣. 近頗多讀北朝金石, 皆以楷隸合體書之, 隋唐來陳思王

孟法師諸碑, 又其尤者. 仍仿其意, 寫就, 今可以報命, 而快酬夙志也.

阮堂幷書.

침계(梣溪)

이 두 글자로써 사람을 통해 부탁받고 예서(隸書)로 쓰고자 했으나 한비

(漢碑)에 첫째 글자가 없어서 감히 함부로 지어 쓰지 못하고 마음속에

두고 잊지 못한 것이 이제 이미 30년이 되었다. 요사이 자못 북조(北朝)

금석문(金石文)을 많이 읽는데 모두 해서(楷書)와 예서의 합체(合體)로

쓰여 있다.

　수당(隋唐) 이래의 〈진사왕비(陳思王碑)〉나 〈맹법사비(孟法師碑)〉와

같은 여러 비석들은 또한 그것이 더욱 심한 것이다. 그대로 그 뜻을 모방

하여 써내었으니 이제야 부탁을 들어 쾌히 오래 묵혔던 뜻을 갚을 수 있

게 되었다. 완당이 아울러 쓴다.

　침계(梣溪)는 이조판서 윤정현(尹定鉉, 1793~1874)^{그림 95}의 호이다. 윤정

현의 조부 윤염(尹琰, 1709~1771)과 부친 윤행임 묘소가 있는 용인 수청탄

(水靑灘, 물푸레 여울. 현재 용인시 청덕동)을 한자로 표기하면 침계(梣溪)가

되는데, 윤정현은 이 침계를 호로 삼았던 것으로 보인다.

　윤정현은 추사의 제자로 추사가 철종 2년(1851) 7월 22일에 진종조례론

(眞宗祧禮論)의 배후 발설자로 몰려 함경도 북청(北靑)으로 유배된 후에 추사의 보호를 위해 같은 해 9월 16일에 함경감사로 나갔다가 철종 3년(1852) 8월 14일에 추사가 방면되자 같은 해 12월 15일에 함경감사직에서 물러난다.

아마 이 사이 추사는 침계의 도움을 많이 받았을 것이다. 그래서 그 보답으로 30여 년 전에 부탁받았던 '침계'의 예서 편액을 예해합체(隸楷合體)로 혼신의 힘을 기울여 써주게 되었던 모양이니 방서 내용에서 이를 확인 할 수 있다. 따라서 이 글씨는 1851년 늦가을부터 1852

그림 95 이한철, 〈윤정현 초상〉, 지본채색, 74.0×31.0cm, 간송미술관 소장

년 가을 사이에 썼을 가능성이 크다. '김정희인(金正喜印)', '추사예서(秋史隸書)'의 흰 글씨 네모 인장을 찍었다.

이 〈침계〉는 침계 윤정현 초상과 합상(合箱)되어 있다.

윤정현은 본관이 남원(南原), 자가 계우(季愚), 호가 침계(梣溪)다. 척화(斥和) 삼학사(三學士) 윤집(尹集, 1606~1637)의 6대 종손이자 이조판서 윤행임(尹行恁, 1762~1801)의 장자이다. 헌종 9년(1843) 문과에 급제해 51

세의 늦은 나이로 출사했지만, 명문가의 후예로 학예(學藝)에 뛰어나 6년
만에 판서에 올랐다. 경사(經史)와 문장에 뛰어나며 금석(金石)에도 능해
추사에게 인정을 받았다.

철종 3년(1852) 함경감사로 나가 북청에 유배와 있던 추사를 외호(外護)
하며 함께 황초령의 진흥왕순수비를 고증하고 비를 이건(移建)한 뒤 비각
을 세워 보호했다. 추사에게 호를 써달라고 부탁하자 추사가 30년 동안이
나 고심하다 써준 예해(隸楷) 합체의 〈침계(梣溪)〉는 추사의 대표작 중 하나
다. 저서로 『침계유고』 11권이 있다.

이 초상화는 추사의 제자이자 조선 말기 최고의 어진 화사로 일컬어졌던
희원(希園) 이한철(李漢喆, 1808~1889)이 당시에 유행했던 북학풍(北學風)
의 고졸하고 참신한 양식으로 그린 색다른 초상화다. 얼굴은 적갈색 필선
으로 정교한 필묘법(筆描法)과 섬세한 선염법을 구사하며 자세하게 표현하
는 이한철의 전형적인 초상화법으로 그렸다.

그러나 학창의(鶴氅衣)는 굵기와 농담의 변화가 풍부하고 표현력이 많은
수묵 필선으로 일필휘지하여 매우 호쾌하고 시원하게 쳐냈다. 그리고 의습
선(衣褶線, 옷의 주름이나 늘어진 모양을 표현하는 필선) 옆에 가는 담묵 필
선을 덧그어 강한 필선에 여운을 주고 가볍게 명암을 표현한 듯한 효과를
주었다. 옷깃과 소매, 양옆의 트임에 덧댄 단[緣]에도 붓 자국이 남도록 담
묵으로 거칠게 칠하고, 대대(大帶)에만 청록을 올려 화사한 분위기를 주었
다. 번짐이 좋은 화선지에 물기를 많이 담아 그렸기 때문에 수묵 인물화 같
은 느낌이 든다.[78]

그림 96 김정희, 〈숭정금실(崇禎琴室)〉, 1853년, 지본묵서, 36.2×138.2cm, 간송미술관 소장

<숭정금실(崇禎琴室)>그림96

《숭정금실(崇禎琴室)》그림96

숭정금(崇禎琴)이 있는 방, 즉 '숭정금을 보관하고 있는 방'이란 의미로 추사가 침계 윤정현에게 써준 글씨다.

1792년 초정(楚亭) 박제가(朴齊家, 1750~1805)가 연경(燕京)에 가서 사인(舍人) 손형(孫衡)을 만나 숭정금을 기증받았다. 이 거문고 뱃바닥[琴腹]에 '숭정(崇禎) 11년(1638) 무인년(戊寅年)에 칙명(勅命)을 받들어 만들다. 태감(太監) 신(臣) 장윤덕(張允德)이 감독하여 만들다.'라는 관지(款識)가 있었다고 한다. 명나라 마지막 황제인 의종(毅宗, 1628~1644)이 숭정(崇禎) 11년(1638)에 칙명(勅命)을 내려 태감(太監, 내시에게 주는 벼슬) 장윤덕으로 하여금 감독해 만들게 했던 거문고임을 알 수 있으니, 의종이 직접 타던 거문고일 수도 있다. 초정은 조선으로 돌아와서 윤정현의 부친인 석재(碩齋) 윤행임(尹行恁)에게 '숭정금'을 보내었고, 뒤에는 추사가 애장하게 되었다. 그러다 1853년 추사가 침계에게 되돌려주었다.

일찍이 임진왜란 때 조선을 구원해준 의리를 내세워, 명나라를 멸망시키고 중국을 차지한 여진족의 청나라를 끝까지 중화(中華)로 인정치 않으려 했던 조선은 스스로가 명나라의 계승자임을 자처하며 숭정(崇禎) 연호를 고수하고 있었던 형편이니 이 '숭정금'은 조선왕조를 주도해가던 사대부들에게는 특별한 의미가 있는 것이었다.

더구나 윤행임은 병자호란 때 끝까지 척화(斥和)를 주장하다 만주로 끌려가 청 태종에게 피살된 척화삼학사(斥和三學士) 중의 한 사람인 윤집(尹集, 1606~1637)의 6대 종손(宗孫)이었음에서랴! 추사도 그 7대조부인 학주(鶴洲) 김홍욱(金弘郁, 1602~1654)의 백씨(伯氏)인 김홍익(金弘翼, 1581~1636)이 연산(連山)현감으로 재직하다 남한산성이 포위됐다는 소식

을 듣고 근왕병(勤王兵)을 이끌고 국왕을 구하러 가다가 광주(廣州) 험천에서 청군에게 패해 전사하였다. 이런 연유로 이 두 가문(家門)에서는 이 '숭정금'이 더욱 특별한 의미를 가지게 되었을 것이다.

이에 추사는 돌아가기 3년 전인 철종 4년에 이 숭정금(崇禎琴)을 침계에게 되돌려주면서 〈숭정금실(崇禎琴室)〉 편액을 새로 써서 함께 침계에게 전해주었던 모양이다. 바로 이 편액이 그것이다.

침계는 추사가 헌종 2년 진종조례론(眞宗祧禮論)의 배후 발설자라 하여 함경도 북청(北靑)으로 귀양 갔을 때 함경감사로 있으면서 추사를 각별히 보호했었는데 이런 인연이 추사로 하여금 숭정금과 〈숭정금실〉 편액을 침계에게 돌려주게 하는 직접 동기가 되었을 것이다.

고예와 팔분예서의 졸박청고(拙樸淸高, 어수룩하고 순박하며 맑고 고상함)한 필법에 행초서의 유려한 필의를 융합하여 써낸 예서 현액(懸額)이다. 〈침계〉의 필법과 비슷한 듯하면서도 풍류가 넘쳐나는 경쾌하고 시원한 글씨다. '김정희인(金正喜印)'이라는 붉은 글씨 네모 인장과 '완당(阮堂)'의 흰 글씨 네모 인장이 찍혀 있다. 두인(頭印)은 '조선열수지간(朝鮮洌水之間)'이라는 흰 글씨 긴 네모 인장이다.

鉉, 1793~1874)을 판의금부사(判義禁府事)에 제수한다.

그러나 이들은 벼슬에 나가는 것을 한사코 사양했다. 그러다가 드디어 풍양 조씨 세도의 주역이던 조인영은 이런 안동 김문의 정략에 휘말려들 수밖에 없는 자신을 원망하며 이해 12월 6일 통한을 품은 채 타계하고 만다.[79] 그러자 안동 김씨 측은 권돈인을 바로 영의정으로 승차시켜 풍양 조씨 측을 포용하는 듯한 자세를 취하면서 서서히 그 일족을 정계 요로에 포

그림 97 김정희, 〈계산무진(谿山無盡)〉, 1853년, 지본묵서, 62.5×165.5cm, 간송미술관 소장

〈계산무진(谿山無盡)〉(계산(谿山)은 끝이 없구나)그림 97

이 작품은 계산(谿山) 김수근(金洙根, 1789~1854)에게 써준 것으로 추사체의 완성된 모습을 보여주는 횡액의 대표작이다. 자법(字法, 점획이 결합하는 한 글자의 결구법)이나 장법(章法, 글자들을 서로 연결하는 배치법)에서 파격적인 완성도를 발현하였으니 높고 넓은 복잡한 자 1자와 낮고 단순한 자 1자에 가로획과 점이 중첩하는 높고 넓은 자 2자를 가로세로로 연결 배열하는 탁월한 조형성을 보여주고 있다.

이 글씨는 대체로 철종 4년(1853) 추사 68세 전후에 쓰였으리라 추정된다. 계산 김수근의 아우인 김문근(金汶根, 1801~1863)의 따님이 철종 왕비로 책봉되는 것이 철종 2년(1851) 윤8월 24일이고 추사가 북청에서 귀양이 풀리는 것이 철종 3년(1852) 8월 14일이며 김수근과 두 아들인 김병학(金炳學, 1821~1879), 김병국(金炳國, 1825~1905) 3부자가 세도를 담당하는 것이 1853년경부터이고 김수근이 철종 5년(1854)년 11월 4일에 돌아가기 때문이다.

이 글씨가 김수근 집 소장품이었던 것은 '김용진가진장(金容鎭家珍藏)'이라는 소장인으로 확인할 수 있다. 김용진은 문인화가 영운(潁雲) 김용진(金容鎭, 1878~1968)으로 김병국의 손자이자 김수근의 증손자이기 때문이다.

인장은 '김정희인(金正喜印)'이라는 흰 글씨 네모 인장을 '진(盡)' 자 왼편에 한 방 찍었는데 글씨에 비해 너무 작고 빈약하다. 큰 글씨의 웅혼장쾌(雄渾壯快, 크고 듬직하며 씩씩하고 통쾌함)한 기상을 해치지 않으려는 의도된 낙관법이었을 듯하다.

진시켜 세도의 기반을 확실히 다져간다.

우선 철종 원년(1850) 정월 2일에 대왕대비의 8촌 아우인 김수근(金洙根, 1798~1854)을 의정부 우참찬으로 올리고 15일에는 6촌 아우 김흥근(金興根, 1796~1870)을 이조판서 자리에 앉혔다가 2월 2일에 좌의정 자리로 올려 놓는다. 그리고 4월 4일에는 대왕대비의 유일한 동기인 막내아우 김좌근(金左根, 1797~1869)을 훈련대장으로 삼은 다음 5월 22일 자로 공조판서를 겸하게 한다. 6월 10일에는 대왕대비의 재당숙 김난순(金蘭淳, 1781~1851)을 형조판서로 올리고 동 15일에는 장차 세도재상이 될 김좌근의 양자 김병기(金炳冀, 1818~1875)에게 이조참판의 자리를 주어 인사권을 완전 장악케 한다.

이렇게 세도의 기틀을 완벽하게 다져나가면서 안동 김씨 측은 풍양 조씨 세력의 마지막 숨통을 조이기 위해 5월 22일 하루 동안 대사헌의 자리에 앉혔다가 그다음 날 해임시킨 이노병(李魯秉)을 시켜 해임당한 바로 그 날 영의정 권돈인이 그 족숙(族叔) 권중본(權中本)의 고과(考課)에 간여했다고 탄핵하게 한다. 이에 권돈인은 동 27일에 상소를 올려 스스로 인책하며 단죄(斷罪)해줄 것을 청하게 된다.

이와 같이 안동 김씨 횡포가 극에 이르자 반안김파(反安金派)에서도 이런 패악(悖惡)을 좌시(坐視)할 수 없었던지 철종 2년(1851) 6월 9일에 드디어 영의정 권돈인이 진종조례(眞宗祧禮) 문제에서 그 조천[祧遷, 종묘 본전에 모셨던 위패를 대수(代數, 位次)가 지나서 영녕전으로 옮겨 모심]의 불가(不可)를 주장함으로써 반격을 시도한다. 철종의 대수로 따지면 진종(眞宗)이 고조(高祖)에 해당해 진종의 신주(神主)를 당연히 천묘(遷廟)해야 하지만 철종의 항렬(行列, 世次)을 보면 진종이 증조(曾祖)에 해당되므로 그 신주를 옮기는 것이 부당하다는 것이다. 이는 곧 안동 김씨의 무법천단(無法擅斷)에 대한 항변의 의미를 가지는 것으로 철종의 등극이 항렬에 맞지 않아 정당치 못하다는 사

실을 지적한 말이었다.

그러나 안동 김씨들은 도리어 권돈인이 익종과 헌종을 종묘의 소목(昭
穆, 조상의 신주를 모시는 차례. 종묘에서는 태조 신주를 중심으로 좌우에 자신의 4대 선
왕의 신주를 모시는데 짝수 대에 해당하는 신주를 昭라 하여 왼쪽에 모시고 홀수 대에
해당하는 신주를 穆이라 하여 오른쪽에 모신다.)에서 제외시키려 한다고 말을 뒤
집어 역공을 가하니 삼사(三司)는 물론 성균관 유생들까지 그 책략에 휘말
려 권돈인을 성토하게 된다.

이에 추사는 그 형제자질(兄弟子姪)과 문생을 동원해 각처에서 유세(遊
說)함으로써 여론을 환기시켜 안동 김문의 노회한 정략을 만천하에 폭로하
려 했던 모양이다. 권돈인을 궁지에서 구해내기 위해 목숨을 건 극약처방
이었다. 그러자 안동 김씨들은 홍문관 교리 김회명(金會明, 1804~?)이란 자
를 내세워 진종조례 불가론을 배후에서 발설한 장본인이 추사라고 지적해
추사에게 갖은 험담을 퍼부으며 다시 절도(絶島)로 위리안치시켜야 한다고
상소하게 한다.

그래서 결국 권돈인을 낭천(狼川)에 부처(付處)하고(7월 13일) 추사가 이
주장의 배후 발설자라 해 다시 추사를 함경도 북청(北青)으로 유배시키며,
그의 두 아우인 명희(命喜), 상희(相喜)를 향리에 방축(放逐)함으로써 추사(秋
史) 일가(一家)를 서울에서 쫓아낸다. 그러고 나서 안동 김씨들은 이해 윤8
월 24일 순원대비의 8촌 아우 김문근(金汶根, 1801~1863)의 따님(15세)으로
왕비 간택을 끝내어 9월 25일 책례비(冊妃禮)를 마치니 다시 세도의 기틀
은 튼튼하게 되었다. 이에 12월 28일에는 순원대비가 형식상 수렴청정을
거두는데 이제는 세도를 대비의 하나밖에 남지 않은 막냇동생 김좌근에게
주어 김흥근·김병기와 함께 안동 김씨를 이끌게 한다.[80]

이렇게 안동 김씨 세도가 다시 반석 위에 놓이자 이들은 곧 다음 해 8월
14일에 추사와 권돈인을 방송한다. 워낙 저지른 일이 상식에 어긋난 것이

그림 98 김정희,《계첩고(稧帖攷)》6면, 1849년, 지본묵서, 27.0×33.9cm, 간송미술관 소장(왼쪽)
그림 99 김정희,《계첩고》1면, 1849년, 지본묵서, 27.0×33.9cm, 간송미술관 소장(오른쪽)

고 그들의 명망이 여론을 자극할 우려가 있기 때문이었다. 그리고 추사의
측근 인사들을 회유하기 시작해 이학수를 평안감사(平安監司)와 병조판서,
이조판서의 요직에 기용하고 추사의 북청 유배 시 그를 돌보도록 함경감사
(咸鏡監司)로 보내었던 윤정현도 이조판서로 불러올리며, 신관호도 무주(茂
州)로 이배(移配)해 사면(赦免)의 뜻을 비친다.

　그러나 추사는 제주도에서 돌아온 이후 안동 김씨들이 세도를 위해 감
행하는 엄청난 비리를 목도하고 그들에게서 차라리 연민의 정을 느꼈을 것
이다. 그래서 일체 그들을 자극하는 일을 하지 않으려 지우 권돈인의 별서
(別墅) 서재(書齋)인 옥적산방(玉笛山房)에 우거(寓居, 임시 거처함)하면서《계첩
고(稧帖攷)》그림 98, 99를 짓는 등 학예에만 몰두하고 있었다.

　그런데도 오히려 이들은 추사가 이곳에 있는 것이 불안해, 권돈인의 항
변이 있자 추사를 같이 묶어 귀양 보내는 과민한 반응을 보였던 것이다. 이
에 추사는 북청에서 돌아온 다음부터 더욱 이들을 자극하는 일을 피하기
위해 과천(果川)에 있는 자가(自家) 별서(別墅)인 과지초당(瓜地草堂)과 뚝섬

봉은사(奉恩寺)를 내왕하면서 서화로 자오(自娛)하고 후학을 지도하는 한가로운 생활을 보낸다.

이런 모습은 철종 6년(1855) 봄에 과천 과지초당으로 추사를 찾아가 뵈었다는 허유(許維)의 『소치실록(小癡實錄)』 기사나 다음 해 병진년(1856) 춘하 간(春夏間)에 봉은사로 추사를 뵈러 갔었다는 명교(明橋) 상유현(尙有鉉, 1844~1923)의 「추사방현기(秋史訪見記)」 기록에서 확인할 수 있다. 상유현의 기록에 의하면 추사는 봉은사에서 묵향(墨香) 그윽한 방을 차지하고 예도(藝道)에 몰입하는 한편 발우공양(鉢盂供養)과 자화참회(刺火懺悔)를 행하는 등 불교 신앙 생활에도 열중하고 있었다고 한다.[81] 그림 100

상유현은 「추사방현기」에서 추사 글씨를 이렇게 품평하고 있다.

청인(淸人)이 공의 글씨를 사는 자는 글씨를 아는 서가(書家)였다. 그러나 오직 공의 예서만 사고 행초는 귀히 여기지 않았다. 얼마 전 탕상헌(湯爽軒, 청나라 학예인)과 공의 글씨를 담론한 적이 있는데 "완당의 행초는 편획(偏劃)이 있어서 서가는 취하지 않는다. 오직 예자는 고기(古氣)가 많고 법식에 합당하여 참으로 해동 대가라 할 만하다. 이를 중국에 두어도 족히 대가라 칭할 만하다. 완당 노인의 행초는 판옹(板翁, 판교 정섭)에 미치지 못하나 예서는 우수하여 판교와 자웅을 다툴 만하다. 완당과 판교는 중국과 동국의 기괴한 글자의 대가요 비조(鼻祖)다.

무릇 조선 필가로 유명한 이들이 다 잘 쓰기는 잘 쓰되 신기(神氣)만은 전체적으로 부족하다. 동파 노인이 이른바 신기골육혈(神氣骨肉血) 다섯에 하나만 빠져도 글자를 이루지 못한다는 것이다. 석봉(石峯), 원교(員嶠), 백하(白下), 자하(紫霞)를 보니 뼈와 살은 오히려 좋은데 신기 문득 결핍하여 도리어 일본 사람 글씨만도 못하다. 오직 완당의 예서만은 신기가 저절로 일어나니 가히 좋다고 하겠다."라고 하였다.

그림 100 김정희, 〈춘풍·추수(春風秋水) 행서 대련〉, 1856년, 71세, 지본묵서, 각 130.5×29.0cm, 간송미술관 소장

〈춘풍·추수(春風秋水) 행서 대련〉^{그림}100

春風大雅能容物, 秋水文章不染塵.

봄바람처럼 큰 아량은 만물을 용납하고,

가을 물같이 맑은 문장 티끌에 물들지 않는다.

명교(明橋) 상유현(尙有鉉, 1844~1923)이 13세 때인 1856년 봄에 봉은
사(奉恩寺)로 71세의 추사를 찾아뵈었을 때 보았다는 행서 대련이다. 예서 필
의(筆意)가 있는 행서로 평담천진(平淡天眞)하고 경쾌전아(輕快典雅)한 특징
을 보인다. 〈추수(秋水)·녹음(綠陰) 행서 대련〉과 인장이 같다. '김정희인(金
正喜印)'의 붉은 글씨 네모 인장과 '완당(阮堂)'이라는 흰 글씨 네모 인장이다.

〈차호·호공(且呼好共) 예서 대련〉^{그림}101

且呼明月成三友, 好共梅花住一山.
桐人仁兄印定, 阮堂作蜀隷法.

또 밝은 달을 불러 세 벗(나와 청풍과 명월)을 이루고,
매화와 같이 한 산에 머물기를 좋아한다.
동인인형(桐人 仁兄, 李根洙, 1824~1860)에게.
완당(阮堂)이 촉예법(蜀隷法)으로 쓰다.

아직 전한 고예(古隷)의 필의(筆意)가 남아 있는 촉예법(蜀隷法), 즉 〈한

그림 101 김정희, 〈차호·호공(且呼好共) 예서 대련〉, 1856년, 71세, 지본묵서, 각 135.7×30.3cm, 간송미술관 소장

중태수축군개통포야도마애각명(漢中太守郡郡開通褒斜道磨崖刻銘)〉의 필법으로 썼다 했다. 그래서 자법(字法)이 기이하고 굳세며 간략하고 예스럽고 엄정하다.

고예를 바탕으로 전서와 팔분예서의 필의를 융합하여 거침없이 창신(創新)해내었으니 추사체의 완성을 보는 듯하다. 청경고졸(淸勁古拙)한 품격이 최고조에 이르러 서권기(書卷氣)와 문자향(文字香)이 저절로 피어난다. 〈대팽·고회(大烹高會) 예서 대련〉[그림 102]처럼 돌아가던 해인 71세 시에 마음먹고 써낸 대표작 중 하나로 꼽아야 할 듯하다.

인장은 〈춘풍·추수(春風秋水)〉[그림 100]에서 사용한 '김정희인(金正喜印)'의 붉은 글씨 네모 인장과 '완당(阮堂)'이란 흰 글씨 네모 인장이다.

등석여(1743~1805)의 의발 제자인 포세신(包世臣, 1775~1855)의 제자 오희재(吳熙載, 1799~1870)의 시 「증우(贈友)」의 두 구절인 '우호명월간천고(偶呼明月間千古), 증공매화주일산(曾共梅花住一山)' 첫 구절에서 '우(偶)'자를 '차(且)'로, '간천고(間千古)'를 '성삼우(成三友)'로 점화(點化)하고 아래 구절에서 '증(曾)'을 '호(好)'로 고쳐 점화해서 고아한 의미를 극대화해놓았다.

〈대팽·고회(大烹高會) 예서 대련〉[그림 102]

大烹豆腐瓜薑菜, 高會夫妻兒女孫.

此爲村夫子第一樂上樂. 雖腰間斗大黃金印, 食前方丈侍妾數百, 能享有

此味者幾人. 爲杏農書. 七十一果.

그림 102 김정희, 〈대팽·고회(大烹高會) 예서 대련〉, 1856년, 71세, 지본묵서, 각 129.5×31.9cm, 간송미술관 소장

좋은 반찬은 두부, 오이, 생강나물,

훌륭한 모임은 부부(夫婦)와 아들딸 손자.

이는 촌 늙은이에게 제일가는 즐거움이요, 으뜸가는 즐거움이 된다.

비록 허리춤에 말(斗)만큼 큰 황금인(黃金印)을 차고, 음식이 앞에 사방 한 길이나 차려지고 시첩(侍妾)이 수백 명이라 하더라도 능히 이런 맛을 누릴 수 있는 사람이 몇이나 될까. 행농(杏農, 兪致旭)을 위해 쓴다. 칠십일과(七十一果).

추사 김정희 선생이 철종 7년(1856) 10월 10일에 돌아가는데 이해 8월쯤 썼으리라 생각되는 절필 대련으로 추사체의 진면목이 함축된 대표작이다. '71세의 과천 사는 노인'이라는 의미의 '칠십일과(果)'라는 관서(款書)가 이를 증명해준다.

대련 내용은 명말청초의 명사인 동리(東里) 오영잠(吳榮潛, 1604~1686)의 시 「중추가연(中秋家宴)」 중 '大烹豆腐瓜茄菜, 高會荊妻兒女孫'을 한 짝에 한 자씩 고쳐서 완성도를 극대화하는 점화(點化) 방식을 취한 것이다. 평범한 일상생활이 가장 이상적인 최고의 생활 경지임을 피력한 내용이다. 평생 학문과 예술 수련에 종사하느라 가족과의 단란한 생활을 소홀히 하고 지고지선(至高至善)의 경지를 추구하여 평범한 생활을 외면하고 살았던 추사가 죽음을 앞두고 깨달은 진리라 하겠다.

전한 고예(古隷) 필법을 바탕으로 진대(秦代) 전서 필의(篆書筆意)와 후한 팔분예서기를 섞어 써서 늙은 솔가지처럼 고졸담박(古拙淡樸)한 느낌을 주는 편안한 예서체이다. 가히 추사체의 완성작이라 할 수 있다. '칠십일과(七十一果)' 아래에 '동해서생(東海書生)'의 붉은 글씨 네모 인장과 '완당추사(阮堂秋史)'의 흰 글씨 네모 인장을 찍었다.

그림 103 김정희 서, 〈판전(板殿)〉 현판, 1856년, 목각 현판, 65.5×191.0cm, 서울 봉은사 소장

그리고 지전(芝田) 이신규(李身逵)한테서 들은 얘기라 하면서 추사 글씨는 신들린 경지에 이르렀다면서 한라산의 눈경치를 보러 갔다가 강추위를 만나 붓이 얼어 시 한 수도 쓰지 못했는데 추사가 쓰자 붓도 글자도 평상시처럼 얼지 않는 것을 보았다고 한다.

그 외에 추사 글씨가 서기(瑞氣)를 발산했다는 얘기도 전하고, 봉은사 판전(板殿)과 압구정(鴨鷗亭) 편액이 현판 글씨로는 만년의 대표작이란 얘기도 했는데 압구정 현판이 실종된 것을 매우 아쉬워하고 있다. 모두 목격담이다. 상유현이 1923년 80세 때 「추사방현기」를 저술하였다고 김약슬(金約瑟) 선생은 해제에서 밝히고 있다.

추사는 남호(南湖) 영기(永奇, 1820~1872) 대사가 화엄경(華嚴經) 판각(板刻)을 원만성취해 판전(板殿)을 짓고 보장하는 것을 음양으로 도우며 지켜본 다음 그 판전 현판^{그림 103}을 써주고 나서(9월경) 그해, 즉 철종 7년(1856)

〈판전(板殿)〉^{그림 103}

板殿

七十一果病中作.

판전

칠십일 세 과천인이 병중에 쓰다.

　대(大)화엄강백이던 남호(南湖) 영기(永奇, 1820~1872) 대사가 『소초화엄경(疏鈔華嚴經)』 80권을 판각하기 위해 철종 6년(1855) 을묘(乙卯) 봄에 봉은사에 간경소(刊經所)를 차렸다. 그해 가을부터 판각을 시작하여 다음 해인 철종 7년(1856) 병진(丙辰) 가을까지 1년 공기로 판각을 완료하고 목판을 보관할 판전(板殿)까지도 신축해낸다.

　화은(華隱) 호경(護敬) 대사가 지은 「봉은사 화엄판전 신건기」나 「판전 상량문」이 모두 병진년 9월에 지어진 것을 보면 이것이 사실임을 알 수 있다. 그런데 추사는 이해 10월 10일에 돌아간다. 〈판전〉 현판 글씨를 쓴 지 3일 만에 돌아갔다는 전설이 사실일 수 있다는 확실한 증거다.

　그렇다면 〈판전〉은 추사체의 절필(絶筆)이라 해야겠는데 사실 절필답다. 전서와 예서 필의로 해서를 쓰되 한 터럭의 꾸밈도 없이 서툴고 어설프기만 하다. 졸박(拙樸)의 극치를 보인 것이다. 굳센 필력을 드러내려 하지도 않았으며 결구와 배자에 신경을 쓰지도 않았다. 그저 해묵은 솔가지를 툭툭 던져놓은 듯한데 80권이나 되는 〈화엄경판〉을 가득 쌓아놓은 판전의 무게와 힘이 단 두 글자의 현판 글씨에 모두 실려 있는 느낌이다. 필력이란 이런 것인가!

　'칠십일과병중작(七十一果病中作)'이라는 관서는 절필임을 강조하면서 병거사(病居士), 즉 유마거사임을 자부하는 당당한 자신감의 표출이라 하겠다.

병오(丙午) 10월 10일에 아무런 병 없이 71세로 서거하니 참으로 추사체(秋史體)를 이룬 거장(巨匠)다운 최후의 모습이었다.

우봉(又峯) 조희룡(趙熙龍, 1789~1866)은 다음과 같은 만사(輓詞)로 스승을 영결한다.

완당 학사의 수명은 70하고도 한 해 봄. 작은 500년 중에 다시 오신 분이다. 천상에서 일찍이 반야(般若, 지혜) 업을 닦으셨기에, 인간 세상에 잠시 재관(宰官, 관세음보살의 현신인 33응신의 하나. 정치를 관장함) 몸을 나타내셨네. 강하(江河)와 산악 같은 기운 쏟을 곳 없어, 팔뚝 아래 금강석 붓 신기(神氣) 있었지. 옛날도 없고 지금도 없는 별도의 길을 여시어, 정신과 능력이 이르신 곳은 모두 종정(鐘鼎, 금석학의 재료)이었고, 구름과 번개 무늬는 글씨로 무늬 덮었다.

왕내사(王內史, 『금석수편(金石粹篇)』160권을 저술한 금석학자 왕창(王昶, 1724~1806)이 내각중서(內閣中書)를 지냈으므로 이렇게 불렀다.)가 세월을 뛰어넘어 뜻을 같이하니, 이 역시 가슴속에서 서로 통하는 것이라 할 수 있다. 교룡(蛟龍)의 호령 소리 진주 무덤 지켜내니, 진(秦)·한(漢) 유물(진나라의 재와 한나라의 술지게미) 쌓인 바라. 문물이 빛나고 평화로우면 응당 일이 있는 법, 어쩌다 삿갓 쓰고 나막신 신고 비바람 맞으며 바다 밖의 문자를 증명하셨나.

공이시여! 공이시여! 고래를 타고 가셨습니까? 아아! 만 가지 인연이 이제 이미 그쳤습니다. 글자 향기 땅으로 들어가 매화로 피어나니, 이지러진 달은 빈 산속에서 빛을 가리웁니다. 침향목으로 조각한 상(像)은 원래 잘 물크러지니, 백옥으로 속을 쪼고 황금으로 빚어내오리다. 눈물이 저같이 박복한 사람으로부터 시작됩니다. 조희룡이 재배하고 삼가 만사를 드리나이다.

阮堂學士之壽, 七十有一春, 小五百年再來人. 天上早修般若業, 人間暫現宰官身.

河嶽之氣無所瀉, 腕底金剛筆有神. 無古無今開別逕, 精能之至, 摠是鐘鼎, 雲雷

之文, 以書掩文. 王內史千古同情, 是亦云胸中九派. 蛟龍老笁典珠墳, 秦灰漢粕

之所蘊. 黼黻昇平應有事, 胡爲乎 笠屐風雨, 證海外文字. 公乎 公乎 騎鯨去, 嗚

呼 万緣今已矣. 書香入地楳花開, 缺月掩映空山裡. 沈香刻像元間漫, 白玉琢心

黃金鑄. 淚自吾儕人始. 趙熙龍 再拜謹挽

세수(歲壽)는 71세. 그의 호(號)는 추사(秋史)·완당(阮堂)·완수(阮叟)·완
우(阮迃)·예당(禮堂)·찬제(羼提)·석감(石敢)·승련(勝蓮)·승설(勝雪)·시암(詩
盦)·용정(蓉井)·우당(藕堂)·우염(又髥)·정보(靜甫)·정선(靜禪)·정운(停雲)·
치단(癡斷)·치취(癡趣)·과로(果老)·과농(果農)·과산(果山)·과월(果月)·과전
(果田)·과충(果沖)·과파(果波)·과파(果坡)·과도인(果道人)·과지초당노인(瓜
地草堂老人)·고연재(古硯齋)·고정실(古鼎室)·길상실(吉祥室)·보담재(寶覃齋)·
보소실(寶蘇室)·소봉래(小蓬萊)·시경루(詩境樓)·시경암(詩境盦)·자이당(自怡
堂)·자취방(紫翠房) 등 헤아릴 수 없이 많다.

9

·

아름다운 우정

사람의 일생은 여러 가지 인간관계로 점철된다. 따라서 행복한 삶이란 것
은 바로 원만한 인간관계를 전제로 하지 않으면 안 된다. 그런데 그렇게 중
요한 인간관계가 대부분은 자기 뜻대로 맺어지는 것이 아니다. 혈연(血緣)
이나 지연(地緣), 학연(學緣) 등이 작용하여 자신의 의사와 무관하게 맺어지
기 때문이다.

그러나 그중 친구 관계만은 자기 의사로 결정한다. 마음이 맞아야만 친
구가 될 수 있기 때문이다. 따라서 변화무쌍한 마음이 평생 한결같이 서로
맞는다는 것이 그리 쉽지만은 않다. 평생지기를 얻는다는 것이 어려운 일
중의 어려운 일이 되는 이유다. 그래서 경전(經典)에서조차 이를 높이 평가
했으니 『주역(周易)』 '계사(繫辭) 상(上)'에서 "두 사람이 마음을 같이하면 그
날카로움이 쇠를 자르고, 마음을 같이하는 말은 그 향기가 난과 같다(二人
同心, 其利斷金, 同心之言, 其臭如蘭)." 했다.

그래서 한마음으로 끝까지 변치 않는 우정을 '금란지교(金蘭之交)'라 한
다. 이런 금란지교는 역사 기록에서 찾아도 손꼽을 만큼 희귀한 예인데 추

사는 이런 금란지교를 맺은 지기지우(知己之友, 서로 자기를 알아주는 친구)가 있었다. 바로 이재(彝齋) 권돈인(權敦仁, 1783~1859)이었다. 이재는 율곡학파의 제4대 수장이던 수암(遂庵) 권상하(權尙夏, 1641~1721)의 5대손으로 영의정을 지냈는데 추사보다 3세 연상이었다. 추사와 이재가 언제부터 서로 친교를 허락했는지 분명치 않지만 추사가 문과에 급제하는 순조 19년(1819)경이라고 생각된다.

이때 추사는 34세의 청년이었으나 문명을 날리면서 청나라 학예계를 벌써 10년 동안이나 주름잡고 있었고, 이재 역시 37세의 청년으로 동지사(冬至使) 서장관이 되어 이해에 연경에 가게 된다. 4월 25일 문과에 급제한 추사는 10월 24일 동지사로 떠나는 또래 선배인 이재를 연경의 사우(師友)들에게 소개했던 듯하다.

이재는 사행길에서 추사의 천재적인 선진성과 놀라운 국제적 위상을 실감하고 돌아와 진정으로 추사에게 마음을 열기 시작했던 모양이다. 그래서 순조 22년(1822) 임오(壬午) 12월 29일 이재가 갑산(甲山)으로 귀양 갔다 다음 해 4월에 돌아오면서 지어 온 「허천소초(虛川小草)」라는 시고(詩稿)를 규장각 대교(정8품)로 있는 추사에게 제일 먼저 보였고 추사는 이에 발문을 붙여 허천이 어떤 곳인지 역사지리적으로 고증하면서 그곳에서 시고를 남겨 온 일에 경의와 공감을 표시한다.

그 원문이 『완당선생전집(阮堂先生全集)』 권6에 「제권수찬 돈인 이재 허천기적 시권후(題權修撰 敦仁 彝齋 虛川紀蹟 詩卷後)」라는 제목으로 실려 있는데 진적(眞蹟) 모본은 간송미술관에 소장돼 있고 이재의 재발(再跋)도 합책되어 있다.

추사의 발문은 추사가 38세 때인 순조 23년(1823) 계미(癸未)에 썼다 하였고 이재의 재발은 이재가 76세 되던 철종 9년(1858) 무오(戊午) 11월에 썼는데 두 글씨체가 거의 똑같다. 3년 연상의 친구였던 이재가 추사체를 평생

따라 쓰면서 추사 발문도 자신의 글씨로 모사했을 수도 있다.^{그림 104, 105} 그 내용 중 일부를 옮겨보면 다음과 같다.

> 허천은 예전의 속빈로(速頻路)니 삼수(三水)의 하나다. 『금사(金史)』 본기 (本紀)에서 말하기를 "도문강(徒門江) 이서(以西)의 혼탄(渾疃), 성현(星顯) 잔준(孱蠢) 삼수(三水, 3개의 시내) 이북의 한전(閒田)으로 갈뢰로(葛懶路) 의 여러 모극(謀克, 금나라 군제로 25인을 1모극으로 삼았다.)에게 준다고 했 다." 갈뢰로는 지금 함흥이다. 혼탄, 성현, 잔준이 삼수가 되므로 삼수의 칭 호는 이로 말미암았다. (중략)
>
> 금년 봄에 홍문관 수찬 권돈인 이재가 예(禮)를 의논하다 임금의 뜻에 거 슬러 갑산에 귀양 갔다가 지난 4월에 은혜를 입어 돌아왔는데 그 풍토와 민물(民物)을 매우 자세하게 적어 기술했다. 동명성왕이나 발해의 일과 같 은 것은 이제 이미 모두 아득하다 하겠으나 이곳은 실로 오국성(五國城)과 응로성(鷹路城)의 목구멍이고 글안과 여진이 백번 싸우던 땅이다. 경조(景 祖)와 목종(穆宗)의 유적을 아직도 거슬러 오를 수 있으니 도롱고(徒籠古) 와 흘석열(紇石烈)의 경계도 또한 가히 좇아서 구할 수 있을까. (중략)
>
> 아아 뒤에 보는 사람이 그 세대를 논하면서 그 사람을 알 터이니 얼마 나 수찬의 영광이고 우리들의 수치겠는가. 아아. 벗으로 사귀는 아우 김정 희가 난대(蘭臺, 규장각)에서 치달려 쓰다. 가을비 내리는 밤에 시각은 4고 (鼓, 새벽 2시경)가 지났고 등불은 심지 하나가 특별히 길다.

이재 권돈인의 재발(再跋) 내용은 이렇다.

> 내가 임오년(1822) 섣달그믐에 엄한 왕지를 엎드려 받들고 갑산으로 귀양 갔다가 다음 해 4월에 은혜로 돌아왔는데 다니면서 읊은 작은 초고를 가지

그림 104 김정희 서, 권돈인 임서, 〈허천소초발(虛川小艸跋)〉, 1823년, 지본묵서, 19.0×23.8cm, 간송미술관 소장

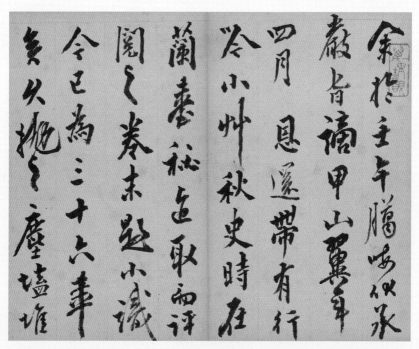

그림 105 권돈인, 〈허천소초발〉 재발(再跋), 1858년, 지본묵서, 19.0×23.8cm, 간송미술관 소장

고 있었다. 추사는 그때 난대(蘭臺) 비직(秘直, 待敎)으로 있었는데, 가져다가 품평하며 훑어보고 권말에 소지(小識)를 써놓더니 이제 벌써 36년이 되었다. 오래도록 먼지 더미에 던져두어 지난해(1857) 여름 추사 유문(遺文, 남긴 글)을 수습할 때도 이것은 빠져서 검사해 들이지 못했다.

이제 묵은 책 광주리에서 우연히 찾아냈는데 좀도 먹지 않고 수적(手蹟, 손자국, 손수 남긴 글씨)이 그대로다. 아아 물건만 남고 사람은 갔으니 어찌 천고(千古)에 있는 슬픈 일이라 하지 않을 수 있으랴! 이것이 불가불 문자로 전하지 않을 수 없는 이유다. 이때 경덕(景德, 추사 양자 商懋의 字)이 우연히 소첩(小帖)에 글을 구하므로 여기에 한 통을 써서 돌려주니 반드시 전고(全稿)에 끼워 넣고 첩은 곧 책 상자에 거두어두며 '허천소초발(虛川小草跋)'로 제목을 삼는 것이 좋을 듯하다. 무오(1858) 중동(仲冬, 11월)에 권돈인이 쓰다.

평생 동심지우(同心之友)로 뜻을 함께하며 서로를 아끼고 위해주며 못 잊어 하던 두 사람의 극진한 우정을 일거에 확인할 수 있는 내용들이다.

이들은 좋아하는 것도 서로 같았고 싫어하는 것도 서로 같았으며 옳고 그른 판단도 기준을 같이했다. 그래서 좋은 것을 보면 함께 좋아하고자 노력했고 고난에 처하면 이도 함께 나누고자 백방으로 주선하고 위로하며 살았다.

그래서 추사가 척족세도 다툼 속에서 모주(謀主)로 지목돼 사지에 몰렸을 때 이재는 혼신의 힘을 기울여 추사를 죽음에서 구해냈고 추사가 제주도로 유배 간 다음에는 그의 건강과 학문 예술을 지켜내기 위해 음식 약재와 더불어 서책·서화 등을 편이 닿는 대로 끊임없이 보내준다. 뿐만 아니라 새로 구입한 중국 서화에 대한 감식 품평을 청하기도 하고 글씨를 써 보내도록 끊임없이 요구하여 추사체가 더욱 빛을 발하며 상승의 경지에 오르도록 했다.

그래서 헌종은 추사 글씨에 매료돼 왕궁의 편액과 주련 글씨를 추사 일색으로 바꿔갈 정도였다 한다. 추사는 이재의 이런 극진한 우정에 힘입어 갖은 투정을 편지에 담아 풀어내며 추사체 완성에 매진해가는데 그런 정황을 『완당선생전집』 권3에 실린 33통의 편지글 속에서 대강 짐작할 수 있다.

그러나 추사는 이재에게 투정만 부린 것은 아니다. 백설이 뒤덮인 설원처럼 피어난 수선화를 보고 이재와 함께 보지 못하는 것을 한탄했고, 굵기가 한 주먹에서 두 주먹 되는 둥치를 자르면 꿀물보다 더 달고 시원한 감로수(甘露水)가 폭포처럼 솟구쳐 나와 큰 병 하나를 가득 채우는 감로수를 한라산에서 찾아내고 이재에게 보낼 수 없음을 안타까워한다. 그런 내용들을 일부만 소개해보겠다.

가을과 겨울 사이에 높으신 몸은 백복이 깃드셨습니까. 몸을 돌려 북두성을 바라보니 바다와 하늘은 아득하여 눈이 다하고 넋이 끊어져서 다만 머리를 조아려 빌 뿐입니다. 행실에서 선인을 욕되게 하는 것보다 더 추한 것이 없고 그다음은 나무에 꿰어 회초리를 맞는 욕을 당하는 고통인데 두 가지를 다 당했습니다. 40여 일 동안 이와 같이 참혹하게 당한 일이 고금의 어느 곳엔들 있을 수 있겠습니까(중략)

27일에 처음 배에 오르니 아침은 자못 편안했는데 한낮 바람〔午風〕이 자못 맹렬하고 예리해 배가 물결에 따르니 모두 어쩔 줄 몰라 어지러이 구르고 쓰러졌으나 뱃머리에 홀로 해 한동안 정좌하자 아무 일 없었습니다. 하늘과 바다를 생각 밖에 두니 그랬던가요. 해가 나서 배를 띄웠는데 석양에 물가에 닿았으니 이처럼 짧은 시간은 예측할 수 없었습니다.

제주도 사람으로 북선이 날아서 건너왔다고 생각하지 않는 이가 없었답니다. 왕의 신령스러움이 미치지 않는 바가 없을 뿐입니다. 초하룻날에 대

정에 이르러 한 군교(軍校)의 집을 얻어 곁방 사는데 겨우 울타리 밑으로 밥을 날라 올 수 있으나 분수에 역시 지나칩니다. 이 이후에 어찌 지내야 할지 모르겠습니다. [82]

이 못난 사람은 학질이 석 달 됐으나 의약으로 치료할 수 없으므로 한기(寒氣)와 열기(熱氣)가 침노하는 대로 맡겨두니 벌써 80여 일이 지났습니다. 진기(眞氣)와 원기(元氣)가 점점 줄어 남은 게 없고 식보(食補)와 약보(藥補)는 모두 의논할 수 없으니 살집이 죄다 빠져 의자에도 앉을 수 없습니다. 이에 꽁무니는 부스럼이 생기려 하는데 이러고서야 어찌 오랠 수 있겠습니까.

이에 더해서 벌레와 뱀이 따라다니며 괴롭히니 반자나 되는 지네와 손바닥만 한 거미가 잠자리를 횡행하고 처마 끝의 새끼 품은 참새는 날마다 뱀을 경계합니다. 모두 북쪽 땅에서는 보지 못하던 바입니다. 5월 그믐께 비바람 하나가 크게 쳐들어온 것을 겪었는데 기왓장과 돌이 공중에서 날아다니며 춤추고 큰 나무가 뿌리째 뽑혀 넘어지고 바다 물결은 시커멓게 곤두섰습니다. 그런 중에 벼락이 치니 사람들은 모두 무릎에 머리를 묻거나 서로 끌어안고 목숨을 보전하지 못할 듯했습니다. 이곳 사람들은 갑인년(1794) 대풍 이후로 48년 만에 처음 있는 일이라 합니다. (중략)

그러나 한라산을 둘러싼 400리 사이에 감귤(柑橘)나무와 등자(橙子)나무, 유자(柚子)나무가 아름답고 진기하다는 것은 사람마다 같이 아는 것이지만 이 외에도 기이한 나무와 이름난 풀들이 푸르름을 서로 자랑하는데 거의 모두 겨울에도 푸르릅니다. 모두 이름을 알 수 없는데 나무하거나 짐승 기르는 것을 금하지 않으니 심히 아깝습니다. 만약 지팡이 짚고 나막신 신고 곳곳을 찾아다니며 채집하게 한다면 반드시 기이한 경관과 소문이 있을 터이나 이 울타리 속 생활을 돌아보건대 어떻게 이에 미치겠습니까. (중략)

수선화(水仙花)는 과연 천하의 구경거리입니다. 강절(江浙, 강소성·절강

성) 이남은 어떤지 모르겠으나 이곳에서는 마을마다 촌마다 촌척(寸尺)의 토지라도 수선화 없는 곳이 없습니다. 꽃 모양도 매우 크고 한 대에 많으면 수십 송이에 이르고 여덟아홉이나 대여섯 송이는 모두 그렇지 않은 것이 없습니다.

그 개화는 정월 그믐과 2월 초인데 3월에 이르러서는 산과 들, 밭두둑 사이에 흰 구름처럼 널리고 흰 눈처럼 뒤덮이니 제가 사는 집의 문 동쪽과 서쪽도 모두 그렇지 않은 곳이 없습니다. 이 구덩이 속의 초췌한 모습을 돌아보건대 어찌 이에 미칠 수 있겠습니까만 만약 눈을 감았다면 하거니와 눈을 뜨면 문득 눈에 가득 들어오니 어떻게 눈을 가려 끊어내겠습니까.

이곳 사람들은 귀한 줄도 모릅니다. 소와 말이 뜯어 먹고 또 쫓아다니며 밟으며 또 그것이 보리밭에 많이 나므로 마을 장정이나 아이들이 한결같이 캐버리는데 캐버려도 오히려 살아나므로 또 이를 원수 보듯이 합니다. 물건이 그곳을 얻지 못함이 이와 같음도 있습니다. 또 한 종류의 겹꽃도 있는데 처음 막 피어날 때는 국화의 청룡수(靑龍鬚)와 같아 서울에서 보는 바와 같은 겹꽃과는 크게 다르니 곧 한 가지 기이한 품종입니다.

가을 끝 겨울 초에 그 큰 뿌리인 것을 가만히 골라 보내드리려 하는데 그때 편 닿는 것이 늦지는 않을지 모르겠습니다. 굴자(屈子, 굴원(屈原), 전국시대 초나라 충신)가 이른바 '옛사람에 미치지 못하니 누구와 더불어 방초(芳草)를 즐길까'라는 것인데 불행히 그에 가깝군요. 스치는 것마다 처량하게 느껴지니 더욱 눈물을 금할 수 없습니다.[83]

첫 편지는 귀양지인 제주도 대정에 도착하기까지 겪었던 천신만고(千辛萬苦)를 하소연한 내용이다. 영조의 외현손으로 태어나 부귀와 총명으로 만인의 칭찬과 존경만을 받고 살아온 추사가 사지로 몰려 갖은 악형을 다 당하고 겨우 사형에서 한 등급 낮춰 제주도 귀양길에 올랐는데 9월 27일 아침 날씨가 평온해서 해남에서 배를 띄웠더니 정오 바람이 맹렬히 일어

해가 질 무렵에 제주 해안에 당도했다.

큰 바다에서 배를 타본 경험이 있을 리 없는 추사이니 그 공포가 어떠했을지 짐작이 가능한데 뱃머리에 꼿꼿이 앉아 미동도 하지 않았다 하니 평생 연마한 학예로 생사 대결을 벌였던 모양이다.

하늘도 바다도 추사의 학문과 예술에 감동했던 듯 다만 배를 쏜살같이 몰아 초겨울 해가 미처 지기도 전에 제주 해안에 닿게 하였다. 이 과정에서 추사의 생사관은 더욱 확고해지고 예술관은 한층 무르익게 되었을 것이다.

두 번째 편지는 귀양 간 다음 해인 헌종 7년(1841) 여름에 보낸 것으로 석 달 동안 학질로 고생하는 일과 벌레와 뱀들에게 시달리는 정황을 알리고 5월 그믐날 48년 만에 찾아온 대규모 태풍에 놀란 일을 보고한다. 그리고 정월 그믐께부터 피기 시작해 3월에는 산과 들, 그리고 밭두둑 등 모든 땅에서 백운이 내리간 듯, 백설이 뒤덮은 듯 하얗게 피어나 청향을 토해내던 수선화 천지의 장관을 상세하게 전하며 늦가을쯤에 그 뿌리를 편 닿는 대로 보내겠다고 약속한다. 그 아름다움을 이재와 공유하여 공감하고 싶었던 것이다. 이것이 바로 금란지교의 실상이다.

일곱째 편지에는 이런 내용이 실려 있다.

> (전략) 동파〔東坡, 소식(蘇軾, 1036~1101)〕초상! 어찌 이 그림이 이 벽에 걸릴 줄 상상이나 했겠습니까. 바꾸어 호신부(護身簿)를 삼으면 외로운 홀몸이 기대어 의지할 수 있을 터이니 또한 위의 살피심이 주밀하고 진지하지 않은 곳이 없다 하겠습니다. 졸렬한 글씨는 이미 멀리 찾으심을 받들었으니 감히 어길 수 없어 이에 우선 써놓았던 바로 보내드리나 팔목이 병들고 기가 빠져서 대아(大疋)께 드리기에는 부족합니다.
>
> 시령〔豕笭, 저령(猪笭), 단풍나무 버섯, 이뇨제, 값싼 약재〕이나 계옹(鷄甕, 가시연밥, 한약재, 값싼 약재)도 또한 단사(丹砂, 수은과 유황의 화합물. 붉은

색이 나는 고급 약재)와 자지(紫芝, 지치, 자주색 염료와 약용으로 중시됨) 사이에 아울러 거둘 수 있으니 형편없는 것을 혹시 받아들일 것 같기도 합니다. 겨울 이후에는 간혹 오는 배는 있어도 가는 배는 지극히 편을 얻기 어려워 사이가 뜸하니 근심이고 걱정입니다.

이곳에 감로수(甘露樹)가 있는데 나무 몸통 크기는 겨우 한 주먹이나 두세 주먹이지만 그 줄기를 자르면 나무즙이 폭포처럼 솟구쳐서 한 줄기에서 물 한 큰 병을 얻을 수 있습니다. 물은 젖과 같고 맛은 달기가 꿀의 상품(上品) 같으며 맑고 시원한데 향기가 있으니 다른 꿀맛이 모두 이만 못합니다. 참으로 기이한 산물이라 할 수 있습니다.

선가(仙家)의 경장(瓊漿) 옥액(玉液)이라는 것도 아마 이보다 더하지는 않을 듯합니다. 나무는 깊은 산에 있는데 간혹 만날 뿐이지 자주 볼 수 없어 여기 사람들도 또한 알지 못합니다. 몇 년 전에 도인(道人)같이 떠돌아다니는 한 사람이 있었는데 바다를 건너와 산에 들어가서 갈증이 심하자 그 나무를 찾고 잘라서 이를 마셨다 합니다.

그때 나무꾼 한 사람이 곁에서 이를 보고 그 일을 말할 수 있어서, 지금 나무꾼으로부터 이를 얻었습니다만, 전파하여 이 섬의 큰 재앙이 될까 겁나는 까닭에 숨기고 발설하지 않고 있습니다. 만약 사나흘 정도의 거리라면 가히 전달할 수 있겠는데 백 가지 꾀로 헤아려도 멀리 보낼 도리가 없어서 올려 보내드릴 수 없으니 지극히 한탄스러울 뿐입니다.

일찍이 송(宋)·원(元) 사이의 사람(그 이름을 잊었습니다.)이 써놓은 바의 책에서(『남방초목(南方草木)』이라고 기억됩니다만) 일컫기를 '나무즙이 감로와 같다'고 한 것이 있었는데 이 나무인지 알 수 없습니다. 책 속에서 이를 보았다 해도 또한 한 가지 기이한 견문인데 어찌 입으로 이와 같이 기이한 맛을 맛볼 줄을 짐작이나 했겠습니까. 부득불 합하(閤下)께 아뢰어 바다 밖의 견문을 넓혀 드리지 않을 수 없습니다.[84]

이재가 소동파의 초상화를 추사에게 보냈고 추사는 이를 귀양살이하는 방의 벽에 걸어 모시면서 호신부로 삼아 의지하겠다는 내용이다. 옹방강이 본디 소동파를 무척 존경하여 그 초상화를 있는 대로 모아다 임모해서 걸고 동파의 생일인 12월 19일에는 이를 내다 모시고 사우(士友)들이 모여 제사를 지내기까지 했으므로 추사도 동파의 초상화를 무척 소중히 여기고 있었다.

그런데 이를 잘 아는 이재가 추사의 귀양살이가 쉽게 풀리지 않을 것 같자 그 처지가 마치 신법당(新法黨)에게 몰려 황주(黃州)에서 죄 없이 귀양 살던 소동파와 같음을 빗대어 위로하고자 동파의 초상화를 보냈다. 이에 추사는 동파를 만난 듯 이재를 보는 듯 기뻐하며 이를 벽에 걸어 모시고 호신부로 삼아 의지하기로 했던 모양이다.

그 정황을 알리는 내용이니, 두 사람이 마음을 같이하면 그 날카로움이 쇠를 자른다는 것이 이를 두고 하는 말이라 하겠다.

여기서 이재는 추사의 글씨가 무뎌지지 않을까 걱정해서 글씨를 써 보내라 했던 사실을 알 수 있고 추사가 이미 보내려고 써두었던 사실을 짐작할 수 있다. 더구나 한라산에서 감로수를 발견하고 그 나무에서 나오는 수액의 맛에 반한 추사가 이재에게 이 맛을 보여줄 수 없어 안타까워하는 그 정리를 보면 이들이 환갑 당년의 노인들인지 20대의 청년들인지 얼핏 구별이 가지 않는다.

열두 번째 편지에는 이런 내용도 들어 있다.

> 부채에 올린 글씨와 그림은 과연 좋은 작품입니다. 구향[甌香, 운수평(惲壽平, 1155~1235)의 별호]의 붓맛(筆意)과 석추[石帚, 강기(姜夔, 1158~1231 또는 1155~1235)의 별호]의 남은 가락이 사람으로 하여금 정이 가게 합니다. 대개 요새 사생은 반드시 남전(南田, 운수평의 호)을 마루(宗)로 삼고 전

사(塡詞, 시의 한 형식)는 멀리 백석(白石, 강기의 호)으로 거슬러 올라서 풍
골 체재가 써늘하게 빼어나니 곱게 꾸민다는 한길에는 미치지 않습니다. 족
히 우리나라 사람에게 정문일침을 놓을 만하다 하겠습니다. 이것이 비록
소도(小道)라 하더라도 백안(白眼)으로 보아 넘길 수는 없습니다.

영국배 사건은 이미 지나갔으니 이제 뒤좇아 제기할 것은 없으나 사람으
로 하여금 다만 부끄러워 달아나고 싶게 하는 것이 있었습니다. 지금 또 같
은 말씀을 받들어 읽으니 더욱 크게 웃지 않을 수 없습니다. 황제의 위엄이
비록 미치지 않는 데가 없다 하나 지나가는 오리와 기러기가 어찌 조서(詔
書)를 알겠습니까. 소식을 물으려 해도 흔적이나 그림자조차 찾을 수 없는
데 그 장차 허공을 향해 칙서를 선포하시겠답니까.

이곳에 남겨둔 바의 지도(地圖)는 잠시 살펴보니 최고의 보물이었습니
다. 중국에서 판각으로 전하는 바의 여러 본은 일찍이 본 바가 또한 적지 않
은데 이처럼 지극히 정밀(精密)하고 세밀하며 확실하고 진실한 것은 아직
보지 못했습니다. 5세계(世界)의 형세는 아직 잘 모르겠지만 우리나라가
중국·일본과 경계를 나누어 서로 섞여 있는 것과 같은데 이르러서는 털끝
만 한 것이라도 자세히 기입하여 거울이 비추듯 도장이 찍히듯 했습니다.

처음에는 심히 신기했으나 끝에 가서는 깜짝 놀랐습니다. 저들이 과연
어디에서 이런 진실하고 절실함을 얻었겠습니까. 만약 조금만 형세를 살피
고 직무를 아는 데 마음을 둘 수 있는 사람이라면 반드시 심상하게 보아서
함부로 섬에 버리지 않았을 터이니 오늘날 마침내 이것이 무엇인지도 모르
는 것인지도 모르겠습니다. 저도 모르게 친구 생각으로 촉발되어 눈물을
흘렸습니다. (하략)[85]

이재가 청나라 초기의 명화가 운수평풍의 그림과 송대 명시인 강기류
의 제사가 담긴 선면(扇面)을 구입하고 추사에게 감정을 부탁했던 모양이

다. 이에 추사는 명쾌한 감정평가를 편지로 보낸다. 또 이재의 편지에는 그해 영국의 측량선이 왔다 간 일을 두고 청나라와 외교 접촉 여부를 상의하는 내용도 있었던 듯 추사는 떠나간 배를 찾을 수 없으니 그럴 필요가 없다고 잘라 말하고 그들이 두고 간 세계지도에 우리나라 지도가 너무 정밀하고 세밀하게 표현돼 있어 깜짝 놀랐다는 사실을 전하며 그들이 어디서 이런 지도를 얻었는지 몹시 궁금해한다.

그런데 이 영국 측량선은 헌종 11년(1845) 5월 22일 제주도 정의현 우도(牛島)에 정박해 측량 작업을 하고 간 사마랑(Samarang)호였다. 따라서 이편지는 추사가 60세 되던 해인 헌종 11년(1845)에 보낸 것임을 알 수 있다. 이런 편지는 추사가 제주도에서 돌아와 과천의 과지초당(瓜地草堂)과 번동(樊洞)의 옥적산방(玉笛山房)을 오가며 지낼 때도 늘 주고받았고 진종조례론(眞宗祧禮論)으로 이재와 추사가 함께 남북으로 유배를 떠날 때도 이어졌다.

그런데 이 수많은 편지 속에는 서화골동에 대한 감정평가가 거의 끊임없이 담기고 있다. 이는 이재가 추사의 안목을 절대적으로 믿고 추사와 좋고 나쁜 것을 함께했기 때문에 가능했던 일이다. 추사가 좋다고 하는 그림과 글씨는 이재도 좋아했고 추사가 맛있다는 차는 이재도 맛이 있었으며, 추사가 감동한 글에 이재도 감동했던 모양이다.

그래서 추사는 이재가 감정을 청하는 편지와 함께 감정평가를 따로 써서 보내는 경우가 많았던 모양이다. 이재는 이것을 모아 두었다가 추사가 돌아간 다음 해에 추사 문집을 꾸미는 자료로 삼으라고 모두 추사 양자 김상무(金商懋, 1819~1865)에게 건넸던 듯 『완당선생전집』권3 「권이재돈인에게」라는 편지글 중 서른세 번째에 이 감정서들이 두서없이 나열돼 있다. 이미 다른 편지에 들어 있는 내용이 중복돼 있기도 하다. 그중 하나를 뽑아 옮겨보겠다.

정판교〔鄭板橋, 1691~1764, 섭(燮)의 호〕의 난정(蘭幀, 난 그림 족자)은 원필(原筆)인 듯하나 감히 확정 지을 수 없는 것입니다. 판교의 난은 모두 필묵(筆墨)의 길(蹊徑, 법식) 밖에서 따로 묘체(妙諦, 신묘한 방법)를 갖추어 절대 화의(畵意, 그림 그린다는 생각)가 없으니 〈고모란분도(高帽蘭盆圖)〉 같은 데서 볼 수 있습니다.

〈모란(帽蘭)〉은 한 붓도 화의 같은 게 없으니 길로 찾을 수 없고 순전히 별법(撇法, 왼쪽으로 삐치는 법)으로만 했는데 이것이 그 평생 남보다 잘하는 것이었고 남이 가깝게 흉내 낼 수 없는 것이었습니다. 이 두루마리는 자못 화의를 갖추어서 비록 지극히 멋대로 휘두른 듯하나 길을 찾을 수 있으니 사람이 또한 약간 힘을 쏟으면 다시 가깝게 흉내 낼 수 있습니다.

또 그 필세가 방자하고 거리낌 없음도 아름답지 않은 것은 아니나 〈모란〉에 제한 바와 대조해보면 지극히 방자한 중에도 또한 원만하고 간결한 맛이 있는데 이 두루마리는 단지 방자하기만 할 뿐입니다. 또 그 인장은 모두 스스로 판 것이라 〈모란〉에 찍은 반쯤 이지러진 '판교(板橋)'라는 인장은 신묘한 의취가 특이한데 이 두루마리의 두 인장은 모두 스스로 판 것이 아니라서 도리어 천기가 있습니다.

이 몇 가지 단서로 감히 그 진적(眞迹)임을 확정할 수 없습니다. 판교 문하에 능히 가짜를 만들 수 있는 이가 있어서 또 간혹 대신 깎아서 요구에 응한 것도 있었다 하니 그런 까닭으로 판교의 진본 얻기는 가장 어렵습니다. 만약 문인(門人)에게서 나왔다면 이는 진적보다 1등급 낮을 뿐이니 또한 다시 무엇을 거리끼겠습니까. 바로 버리실 필요는 없습니다. 유리창(琉璃廠) 가운데서 만든 가짜와는 또한 차이가 있습니다.

이는 특별히 장탕(張湯)과 조우(趙禹)〔이들은 한나라의 혹리(酷吏)로 법을 가혹하게 적용했다.〕의 법으로 그림을 논한 것입니다. 비록 옛날의 감상가라도 또한 간혹 가짜를 용납하기도 했으니 지금 통행하는 바의 종요(鍾繇,

151~230) 글씨와 같은 것이 이것입니다. 당나라 모본과 같은 데 이르러서
야 또 도리어 이를 보배로 여깁니다.[86]

　감식에서 모본(模本)과 대작(代作, 대신 그린 그림)의 중요성을 간파해야 한
다는 사실을 지적한 내용이다.
　추사는 또 69세 되던 해인 철종 5년(1854) 갑인(甲寅)에 봉은사에 있으면
서 지리산에서 보내온 최고급 차를 마시다가 다시 이재 생각이 나서 이런
편지를 보낸다.

　　　차의 품격이 과연 승설(勝雪, 최고급 중국 차 이름)의 뒤를 이을 만합니다. 일
　　찍이 쌍비관[雙碑館, 泰華雙碑之館, 완원(阮元)의 서재 이름] 안에서 이와 같
　　은 것을 보았었는데 우리나라로 돌아온 지 40년 동안 다시 보지 못했습니
　　다. 영남 사람이 지리산 산승(山僧)에게 얻었다는데 산승 역시 개미가 금탑
　　을 모으듯 한다 하니 실로 많이 얻기는 어렵습니다.
　　　또 꼭 명년 봄에 다시 얻기로 했는데 승려들이 모두 깊이 숨기고 관리(官
　　吏)들을 두려워해서 쉽게 내놓지 않으려 한답니다. 그러나 그 사람이 승려
　　와 좋아한다 하니 오히려 이를 꾀할 만합니다. 그 사람은 제 글씨를 심히 사
　　랑하니 이리저리 바꾸는 길이 있을 것입니다.[87]

　추사가 그다음 해인 철종 6년(1855)에도 봉은사에 머물면서 봄에 70세
노인인 추사를 찾아온 36세의 남호(南湖) 영기(永奇, 1820~1872) 대사를 이
재에게 소개하고 있으니 아마 그 봄에 그 최고의 지리산 차를 얻어 이재에
게도 나누어 보냈을 듯하다.
　이 차를 만들 줄 아는 이는 쌍계사(雙溪寺) 팔상전(八相殿)에서 육조정상
탑(六祖頂相塔)을 모시고 살던 만허(晩虛)라는 승려였다. 추사가 만허를 어

떻게 추켜세웠던지 만허는 이해 봄에 자신이 만든 최고급 차를 가지고 직접 추사를 찾아와 선물하고 달여 드리고 간다. 그 사실은『완당선생전집』권10「만허에게 재미로 주고 아울러 서(序)를 짓다(戲贈晩虛幷序)」라는 시에서 확인할 수 있다. 옮기면 다음과 같다.

> 만허(晩虛)는 쌍계사의 육조탑(六祖塔) 아래에 사는데 제다(製茶)에 교묘하니 차를 가지고 와서 마시게 해준다. 비록 용정(龍井, 중국에서 제일 좋은 차 이름)의 두강(頭綱, 첫물차)이라도 이보다 더하지는 못하리라. 향적(香積) 세계[『유마경(維摩經)』에서 말하는 세계로 향기를 먹고 사는 세계]의 부엌 속에도 아마 이와 같은 무상묘미(無上妙味, 더없이 신묘한 맛)는 없을 것이다. 그래서 다종(茶鐘, 찻잔) 한 벌을 기증해 육조탑 전에 차를 공양하게 한다.
>
> 아울러 석란산(錫蘭山)의 석가여래금신진상(釋迦如來金身眞相)과 육조 금신상(金身相)이 같으니『열반경(涅槃經)』의 뒤엉킨 얘기와 같은 것에서 해탈할 수 있다고 말했다. 근처에 있던 한 눈먼 선사가 쌍부일안(雙跗一案, 석가여래가 열반하고 나서 입관한 뒤에 가섭이 오자 양 발등을 내보여 마음을 전했다는 한 가지 공안)을 굳게 지키며 마음을 전했다고 하기에 이르니 저도 모르게 차를 뿜으며 크게 웃었다. 대사가 또 목격하고 갔다. 승련 노인(勝蓮 老人)이 헤아려 쓰다.
>
> 열반경 마설(魔說)로 헛세월 보내지만, 다만 대사에겐 눈 바른 선(禪)이 귀하네.
>
> 차 만드는 일에 다시 참학(參學)하는 일 겸하고, 사람사람마다 둥근 탑 빛 마시라 하네

그러나 추사는 만허의 이런 최고급 차를 다음 해인 철종 7년(1856) 병진(丙辰) 봄에 한 번 더 얻어 마시고 만다. 이해 10월 10일에 71세로 돌아가

기 때문이다. 지음(知音)을 잃은 이재는 추사가 돌아간 다음 해인 철종 8년 (1857) 정사(丁巳) 여름에 서고를 뒤져 추사의 유문(遺文)을 수습하고 정리 하여 추사 양자 상무에게 전하고 또 상무의 청을 받아들여 추사 영정을 봉 안할 영실의 현판을 쓴다.

현재 간송미술관에 소장돼 있는 〈추사영실(秋史影室)〉^{그림 106}이 그 원본 이다. 이재라는 낙관만 없으면 추사 글씨로 오인할 만큼 방불한 추사체로 써냈다. 뿐만 아니라 묘지(墓誌)도 추사가 좋아하던 예서체로 직접 써서 새 겨 묻으니^{그림 107} 내용은 다음과 같다.

> 조선 가선대부 병조참판 겸 동지경연 춘추관사 규장각검교대교 경주김공 휘 정희 자 원춘 호 추사 묘 건좌(朝鮮 嘉善大夫 兵曹參判 兼 同知經筵 春秋館 事 奎章閣檢校待敎 慶州金公 諱 正喜 字 元春 號 秋史 墓. 乾坐.) 우인 원임 영 의정 이재 권돈인 서단(友人 原任 領議政 彝齋 權敦仁. 書丹).

그리고 그다음 해인 철종 9년(1858) 무오 11월에 76세의 권돈인은 그가 41세이고 추사가 38세 때 썼던 〈허천소초발(虛川小艸跋)〉을 우연히 찾아내 고 거기에다 재발(再跋)을 붙이는데 그 글씨도 추사체 그대로다.

이렇게 이재는 추사의 사후 뒤처리까지 다 마치고 나서 다음 해인 철종 10년(1859) 1월 7일에 다시 안동 김씨들의 독수에 걸려 충청도 연산(連山) 으로 부처(付處)된다. 그리고 이해 4월 14일 부처지에서 77세로 숨을 거두 는데 이 사실을 모른 채 철종은 4월 15일에 권돈인을 방면하라는 왕명을 내린다. 그래서 추사와 이재의 금란지교는 그 형상이 지상에서 소멸하 고 만다.

그런데 이들의 형영상수(形影相隨)하던 모습이 만인에게 각인되어 그랬 던지 『철종실록』 권11, 철종 10년 기미 4월 18일 무오조(戊午條)에 다음과

그림 106 권돈인, 〈추사영실(秋史影室)〉, 1857년 4월, 지본묵서, 35.0×120.5cm, 간송미술관 소장

그림 107 권돈인, 〈김정희 묘지〉 탁본, 예서, 지본묵탁, 35.5×24.5cm, 개인 소장

같은 기록을 남기고 있다.

> 무오 전 판부사 권돈인을 탕척 서용하라고 명했다. 이에 앞서 갑인(14일)에
> 예산(禮山) 부처지에서 돌아갔다.

연산 부처지에서 돌아간 것을 추사의 고향인 예산 부처지에서 돌아갔다
고 잘못 기록한 것이다. 아마 사관(史官)이 추사가 연상되어 저도 모르게 이
런 실수를 저질렀던 듯하다.

10

시대의 선구자

장구한 역사의 흐름 속에서 보면 시대의 성쇠는 마치 기멸(起滅)하며 이어지는 파도와 같다. 하나의 파도가 일어서 파고(波高)의 정점에 이르렀다 내려와 서서히 사라지면 다시 그 뒤 파도가 일어났다 사라지는 그와 같은 반복작용이 이루어지면서 때로는 그 진폭이 커지기도 하고 줄어들기도 하는데 계기(繼起)되는 회수만큼 역량(力量)이 축적되어가는 그런 현상이다. 이런 입장에서 보면 추사가 났던 시기는 한 시대의 내리막길이 벌써 중간 이상 내려와서 말기 증후를 보이던 때였다. 따라서 이쯤 되면 내려오는 힘 속에 다시 새 파고(波高)를 일으키려는 힘이 태동하게 마련이다.

추사는 이런 새로운 힘의 핵심이었다. 이미 10대에 초정(楚亭) 박제가(朴齊家, 1750~1805)에게 북학(北學)을 배우고 24세에 다시 연경(燕京)에 가서 청조 고증학(清朝考證學)의 정통을 이어옴으로써 그는 신사상의 종장(宗匠)이 된다. 그런데 이 당시 조선왕조를 지탱해온 전통적인 조선 성리학은 이미 말폐 현상이 노골화하여 그 본래 면목을 상실하고 현실과 유리됨으로써 내용 없는 공론으로 전락한다.

따라서 참신하고 현실적인 학문을 하려는 신진사류(新進士類)들이 추사의 문하를 찾아들게 되니, 양반, 종척(宗戚)을 비롯하여 점차 새 세력으로 등장하기 시작하는 중인층(中人層)의 자제들이 대거 입문(入門)한다. 그래서 신관호(申觀浩, 1811~1884), 이하응(李昰應, 1820~1898), 조면호(趙冕鎬, 1803~1887), 민규호(閔奎鎬, 1836~1878) 등 양반 제자와 이상적(李尙迪, 1804~1865), 전기(田琦, 1825~1854), 강위(姜瑋, 1820~1884), 오경석(吳慶錫, 1831~1879) 등 중인 제자들이 그 문하에서 많이 배출된다.

이 중에서도 추사가 지극히 사랑한 수제자는 신관호^{그림 89(169쪽)}였다. 그는 평산 신씨(平山申氏)로 자(字)가 국빈(國賓), 호(號)는 위당(威堂)인데 무반(武班)의 명문 가문에서 태어나 17세(1827)로 효명세자가 대리청정을 시작하는 기회에 병조판서 김노경의 특별 천거로 남행별군직(南行別軍職)을 얻는다. 그리고 다음 해(1828) 4월 22일 왕세자 친림 춘당대 식년시에서 18세로 무과에 급제한다. 소년등과를 한 것이다. 이 어름에 추사의 눈에 들어 사제 관계가 이루어졌던 듯하다.

이로부터 추사 문하에 들어와서 금석학은 물론 시서화를 모두 배워 그 진수(眞髓)를 이어받았다.^{그림 108} 그래서 추사는 일찍이 편지로 그의 시서(詩書)를 인가하였으니 그 내용은 다음과 같다.

> 시폭(詩幅)과 예서(隸書), 해서(楷書) 여러 장은 요즘 세상에 이런 것을 구한다면 능히 이 경지를 지난 사람이 몇이나 될까? 금마승명(金馬承明, 漢代 文學之士들이 출사하던 곳)의 제 명공(諸名公)들과도 짝할 만하네[88]

그리고 추사는 다른 편지에서 신위당에게 금석학(金石學)의 적전(嫡傳)을 이렇게 전수해주고 있다.

그림 108 신헌(신관호), 〈산해숭심(山海崇深)〉, 지본묵서, 각 글자 68.5×68.5cm, 간송미술관 소장

『금석원류휘집(金石源流彙輯)』은 과연 다 써냈는가. 구양공(歐陽公)의 『집고록(集古錄)』이나 홍반주(洪盤洲)의 『예석(隸釋)』 등의 책은 읽지 않으면 안 되네. 또 왕난천(王蘭泉)이나 전신미(錢辛楣)의 여러 책과 옹담계(翁覃溪)가 편집한 것 같은 것들은 더욱 정확하고 알차지.

금석학이란 한 학문은 스스로 독립된 한 문호가 있거늘 우리나라 사람들은 모두 이것이 있는 줄을 모르고 있네. 그래서 요즈음 전예(篆隸)를 한다는 여러 사람들 같은 이들도 다만 그 원본을 찾아가서 한번 베껴 올 뿐이니, 어찌 일찍이 경학(經學)과 사학(史學)을 보충한다거나 분예(分隸)의 같고 다른 것을 밝힌다거나 편방(偏旁, 漢字의 左右邊)의 변해 내려온 것을 밝히는 데 연구가 있었겠는가.

『한예자원(漢隸字源)』은 좋은 책이지. 수록되어 있는 것이 309비(碑)나 되게 많은데 오늘날까지 남아 있는 한비(漢碑) 30여 종과 비교하면 이를 비록 깊고 넓은 바다라 해도 좋을 것일세. 판본 한 벌을 베껴 보내네.[89]

이로 말미암아 신관호는 북학에 심취하였던 헌종(憲宗)의 총애를 독차지하여 항상 측근에 봉사하는데, 추사의 소개로 소치(小癡) 허련(許鍊,

1809~1892)을 헌종에게 추천한 것도 그였다. 따라서 헌종의 급서 후에는 장동 김문의 미움을 사서 오랜 유배 생활을 보내다가 추사가 서거하자 다음 해인 1857년 1월 4일에 풀려나지만 장김의 세도하에서는 빛을 보지 못한다. 그러나 대원군의 집권이 이루어지자 학연(學緣)에 따라 정계에 복귀하여 크게 활약함으로써 무반 출신으로 병조판서, 판중추부사에까지 이르는 이례를 남긴다.

또한 홍선대원군(興宣大院君) 석파(石坡) 이하응(李昰應, 1820~1898)^{그림 109}도 추사의 권우를 받아 난법(蘭法)을 인가받은 사람이다. 그는 종실(宗室)로 영조에게 현손(玄孫)이 되고 추사는 영조의 외현손(外玄孫)에 해당하므로 추사와는 8촌 형제의 인연이 있고 추사의 양모 남양 홍씨(1748~1806)와 홍선군의 양조모 남양 홍씨(1755~1831)가 친자매라서 외가로 5촌 숙질의 척분이 있어서 추사는 항상 외씨(外氏)라 일컬으며 석파의 간곡한 문학(問學)에 친절한 가르침을 베푼다.

그는 추사 몰후(沒後)에 추사와 정치 노선을 같이하던 풍양 조문과 연합하여 자신의 아들을 국왕으로 옹립하고 스스로는 대원군(大院君)의 자격으로 섭정이 되어 대권을 쥐게 되는데 이 역시 추사와 무관한 일은 아니다. 그래서 홍선대원군은 껍질만 남은 조선 성리학의 아성인 서원(書院)을 철폐하여 진부한 유림(儒林) 세력을 근본에서부터 꺾어버리고 문란해진 이도(吏道)를 바로잡는 한편 벌써 추사가 그들에게 그 문호를 개방하였던 중인층의 기용을 현실화하여 족벌적인 폐쇄적 인재 등용을 지양하는 등 과감한 쇄신 정책을 감행한다.

그러나 이러한 혁신이 너무 급진적으로 진행되었고 다시 경복궁(景福宮) 중건 등 지나친 토목 사업으로 재정의 파탄과 이도(吏道)의 문란을 가져오게 함으로써 유림의 거센 반발과 민심의 이반을 불러일으키게 하였다. 그래서 아직 지지 세력의 확고한 성장을 보지 못한 대원군은 이를 감당하지

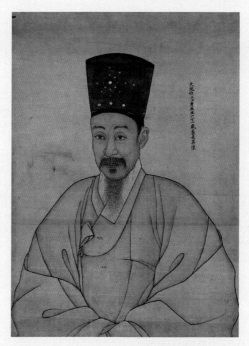

그림 109 이한철, 〈이하응 초상〉, 1880년, 유지채색,
74.0×53.0cm, 간송미술관 소장

이한철이 그린 고종(高宗)의 생부 흥선대원군(興宣大院君) 석파(石坡) 이하응(李昰應, 1820~1898)의 초상화이다. 화면 안에 '대원위(大院位) 석파(石坡) 경진생(庚辰生, 1820) 육십일세(六十一歲) 맹하(孟夏, 4월) 진상(眞像)'이라고 쓰여 있다. 고종 17년(1880) 대원군의 환갑 당년에 그린 것임을 밝히는 내용이다. 그런데 운현궁(雲峴宮)에 봉안되어오다가 최근 서울역사박물관에 기증된 대원군의 초상화 5폭 가운데 〈흑건청포본(黑巾靑袍本)〉을 보면, 도상은 물론 얼굴의 형태와 화기(畵記)의 내용까지 이 초본과 거의 같다[90]. 따라서 이 초본은 〈흑건청포본〉을 그릴 때 잡았던 유지초본일 가능성이 높다.

비단에 올리고 석채를 후채한 정본에는 대원군이 친필로 다음과 같은 표

제와 화기를 써놓아 그 정확성을 높이고 있다. "내 나이 육십일 세 환갑상(余年六十一周甲像). 경진(1880) 초여름(4월)에 스스로 쓰다(庚辰肇夏自題). 화사(畵士) 이한철(李漢喆)·이창옥(李昌鈺). 장황(粧績) 한홍적(韓弘迪)."

정본은 채색 작업이 많아 이한철이 주관하고 이창옥이 수종하며 보조했겠지만, 이 초본은 설채 작업이 없는 간단한 담채본이기 때문에 아마도 이한철이 혼자 그렸을 것이다.

대원군은 중앙에 흰색의 작은 원형 장식을 열아홉 개나 붙인 특이한 흑건(黑巾)을 쓰고 옥색 도포를 입은 뒤 공수하고 앉아 있는 모습이다. 그러나 비단에 올린 정본은 이 초본과 옷주름의 형태까지 거의 동일하지만 옷깃과 소매 및 치마 끝에 검은 단을 대고 고름도 검은색이며 붉은 세조대를 맨 청색 심의로 바꾸어 그렸다.[91]

못하고 물러나게 되었다.

이로써 추사의 신사상(新思想) 구현은 제1단계에서 실패한다. 이 실패는 반동 세력의 결속을 재촉함은 물론 부정과 부패를 가속화시키며 이도(吏道)를 더욱 문란케 하여 장차 망국(亡國)으로 이끌고 가게 하는데, 여기에 외세(外勢)가 밀려들게 되니 국제 정세에 어두운 조정(朝廷)에서는 추사의 수제자인 신헌(申櫶, 申觀浩)을 내세워 근대적인 국제조약에 응하게 한다.

이 최초의 조약이 바로 일본과 체결되는 강화도조약(1876)이다. 이의 불가피성을 역설하고 조약 체결을 성사시키는 데 결정적인 역할을 담당한 인물이 추사의 막내 제자이다시피 한 역관(譯官) 출신의 중인인 역매(亦梅) 오경석(吳慶錫, 1831~1879)이고 이를 뒤에서 밀어준 이가 북학파의 중시조(中始祖)인 연암(燕巖) 박지원(朴趾源, 1737~1805)의 손자인 우의정 환재(瓛齋) 박

규수(朴珪壽, 1807~1876)였음은 결코 우연한 일이 아니었다.

그러나 급박하게 밀려드는 열강 세력과 국제법에 대한 무지(無知)는 많은 불리한 조약 체결을 가져오게 하였다. 그나마 당시 국제 사정을 알 만한 사람은 추사가 길러놓은 신헌, 강위 및 오경석뿐이었던 모양이다.

이와 같이 국정(國情)이 어지럽게 되자 중인 계층에서는 신예한 양반 자제들과 결탁하여 개화(開化)를 지향하여 정변을 획책하는데, 이때 여기에 가담한 중인들은 거의 모두 추사의 학맥을 전수받은 사람들이었다. 개화파의 중추(中樞) 역할을 담당한 김옥균(金玉均, 1851~1894)도 추사의 애제자이자 생질서(甥姪婿)인 이당(怡堂) 조면호(趙冕鎬)의 학통을 이어받은 듯하다.

이로 보면 추사는 새 시대의 선구자로 혁신 사상의 비조(鼻祖)가 된다고 해야 하겠는데, 그가 바라던 새 사회는 끝내 건설되지 못하고 열강의 흥정에 의하여 일본에게 강점당함으로써 조선왕조는 종언을 고한다. 여기서 추사의 신사상은 이 땅에서 꽃을 피워보지 못한 채 다른 일반 동양문화가 그러했듯이 서양문화에 밀려 그 맥이 완전히 단절되고 말았다.

註

1. 忠淸則內浦爲上, 自公州西北, 可二百里, 有伽倻山. 西則大海, 北則與京畿海邑, 隔一大澤, 卽西海之斗入處. 東則爲大野, 野中, 又有一大浦, 名由宮津, 非候潮滿, 則不可用船. 南則隔烏棲山, 乃伽倻之所從來也. 只從烏棲東南, 通公州. 伽倻前後, 有十縣, 俱號爲內浦. 地勢斗絶一隅, 且不當孔道, 故壬辰·丙子, 南·北二亂, 俱不到. 地膏沃, 墳衍平曠, 魚鹽至賤, 多富人, 又多士大夫世居. (李重煥, 『擇里誌』9, 忠淸道條).

2. 『高麗史』列傳 卷33, 金自粹傳.

3. 『慶州金氏世譜』卷6, 좌랑영원파보(佐郎永源派譜)에 의하면 자수(自粹)의 손자인 영원(永源)과 그 자손들은 모두 서울 주변의 금천(衿川) 신림리(新林里, 현재 관악구 신림동)와 고양(高陽) 대자동(大慈洞)에 묘소(墓所)를 쓰고 있는데 영원의 장자인 장단부사(長湍府使) 희(僖, 1439~1494)의 차자인 공산판관(公山判官) 양수(良秀, 1464~?)의 계실(繼室) 상산(尙山) 황씨(黃氏)의 묘소로부터 서산(瑞山) 개심사(開心寺) 남쪽 기슭에 썼다고 기록하고 있다.

실제 현재도 개심사 좌측 청룡혈(靑龍穴)에 이 상산 황씨 산소가 모셔져 있다. 헌종 13년(1847)에 추사의 팔촌 형인 좌의정 김도희(金道喜, 1783~1860)가 비문을 짓고 헌종 15년(1849)에 추사의 중씨(仲氏) 김명희(金命喜, 1788~?)가 이를 쓴 다음 추사로 하여금 '숙인상산황씨지묘(淑人尙山黃氏之墓)'라는 전면자(前面字)를 쓰게 하여 세운 비석이 이를 증명해준다.

이해는 추사가 64세로 9년 동안의 제주 유배 생활에서 풀려 돌아온 해였으니 아마 서울로 올라오는 도중 예산 향저에 먼저 들러 이 글씨를 썼던 듯하다. 이 종형제들은 모두 황씨 부인의 11대손들이다. 이 산소가 개심사 경내 청룡혈에 자리 잡게 되는 내력이 개심사에 구전되어오는데 그 대강은 이렇다.

어느 때 풍수에 밝은 두 도사가 개심사에 들르게 되었는데 개심사의 청룡혈이 금계포란형(金鷄抱卵形)의 명당임을 알아차리고 그곳이 명당인지 아닌지에 대해 서로 논쟁을 하다가 사실을 확인하려는 내기를 한다. 화기(火氣)의 강도에 따라서 길지(吉地)도 되고 흉지(凶地)도 되기 때문이다. 그래서 이를 시험하기 위해 마침 절의 공양주 보

살로 어린 아들을 데리고 와 살고 있던 보살에게 마을에 내려가 계란 하나를 얻어다 달라고 했다.

그런데 두 도사의 논쟁을 엿들었던 어린 아들은 마을에 내려가서 삶은 계란을 구해다가 이들에게 주었다. 이 사실을 모르는 이들은 그 자리에다 계란을 묻었다가 다음 날 꺼내 보니 계란이 익어 있다. 이에 도사들은 화기가 치성하니 길지가 못 된다고 버리고 떠나게 되었고 이 자리에다 그 어린 아들이 그 어머니 산소를 모신 것이 바로 이 황씨 묘라는 것이다.

공산판관(종5품)의 부인이 이 궁벽한 개심사에 와서 공양주 보살을 했다는 사실은 당시 억불 정책이 강행되던 시기에 있을 수 없는 일이다. 더구나 황씨에게서도 아들이 없어 양수(良秀)는 중종반정 시 정국원종공신(靖國原從功臣)으로 청송(靑松)부사(종3품)를 지낸 맏형 양언(良彦, 1462~1534)의 세 아들 중 막내인 연(1494~?)을 양자로 삼았으니 더욱 이야기가 맞지 않는다.

아마 안주목사(정3품)를 지낸 연이 한다리로 터 잡아 내려온 다음 그곳에서 작고한 그 양모를 위해 이 길지를 어떤 방법으로든 개심사에서 양보를 받아내서 묘소를 쓰고 나자 이를 기정사실화하기 위해 이런 설화를 만들어냈던 모양이다. 절 측에서도 이 산소를 사찰 경내에 둘 필요가 있어서 두었다면 그럴 만한 명분이 있어야 하므로 이런 설화가 필요했을 것이다. 처음에는 '어린 아들을 데리고 불공하러 온 여신도가 있었다'는 내용으로 꾸며진 설화였을 터인데 절에서 전승되면서 공양주 보살로 바뀌었을 가능성이 크다.

4. 『慶州金氏世譜』(金昌喜等編, 1871년).

5. 『孝宗實錄』卷13, 5년 7월 甲午, 同 庚子, 同 甲辰條.

　『承政院日記』順治 11년 7월 7일, 同 13, 14, 17日條.

　金弘郁, 『鶴洲先生全集』卷7, 「因旱災應旨疏」.

6. 『孝宗實錄』卷21, 孝宗 10년 3월 戊午條.

　『承政院日記』順治 16년 3월 27일.

　『宋子大全』附錄 卷14, 語錄 『尤庵先生年譜』卷1, 崇禎 32년 己亥 3월 27일.

　『肅宗實錄』卷61, 肅宗 44년 3월 癸酉.

『承政院日記』康熙 57년 3월 24일.

宋時烈撰 神道碑銘幷序, 閔鎭厚撰 諡狀, 朴弼周撰 墓地銘.(『鶴洲先生集』附錄 卷1).

趙耘之言, 曾金監司弘郁喪, 弔畢而出門, 鄭東溟入來. 爲之逡巡退讓, 東溟立而睨視曰, 爾是何人之子. 耘之擧親以對, 遂曰, 聖上殺金文叔, 此爲聖德之累. 惜哉惜哉. 蓋其時, 上密遣掖庭人, 看弔者, 故人皆畏, 不敢弔, 溟翁 故發此言, 使之聞之.(南鶴鳴, 1654~1722, 『晦隱集』卷5, 言行).

7. 上賜第于西部積善坊, 御製種德齋 垂恩亭詩以賜, 又書梅竹軒三字. 揭額外軒.(金頤柱撰, 「先府君貞孝公家狀」).

兪拓基, 「月城尉金公墓表」(『知守齋集』卷12).

『英祖實錄』卷32, 英祖 8년 11월 壬子, 卷91, 英祖 34년 정월 辛卯 同 甲辰.

『承政院日記』雍正 10년 11월 29일, 乾隆 23년 정월 4일 同 17일.

8. 『英祖實錄』卷93, 35년 6월 戊午條 및 同月 庚申條.

『承政院日記』乾隆 24년 6월 9일記.

『英祖實錄』卷119, 48년 7월 甲寅條.

『承政院日記』乾隆 37년 7월 21일記.

『正祖實錄』卷1, 즉위년 9월 甲戌條 同月 丁丑條, 同月 庚辰條, 同月 丙戌條, 同月 戊子條.

『日省錄』正祖 丙申 9월 3일錄, 9일錄, 12일錄, 18일錄, 20일錄.

『承政院日記』乾隆 41년 9월 3일記, 12일記, 18일記, 20일記.

『正祖實錄』卷22, 10년 윤7월 癸巳條.

『日省錄』正祖 丙午 윤7월 22일錄.

『承政院日記』乾隆 51년 윤7월 22일記, 23일記, 25일記.

『純祖實錄』卷1, 즉위년 7월 丙申條.

『純祖實錄』卷2, 원년 정월 癸未條, 同月 壬寅條, 2월 己酉條, 同月 辛亥條.

『純祖實錄』卷3, 원년 5월 庚寅條.

『純祖實錄』卷6, 4년 6월 庚辰條, 同月 辛巳條, 8월 丁巳條, 同月 乙亥條, 9월 丙午條, 10월 癸未條.

『純祖實錄』卷7, 5년 정월 壬辰條.

9. 金公正喜, 字元春, 號阮堂, 又秋史, 慶州人也. 母兪夫人, 懷娠二十四月而生, 寔正宗丙
 午也.(閔奎鎬,「阮堂金公小傳」『阮堂先生全集』卷首).

 金秋史元春 在胎二十四朔而生, 世以爲異事, 近閱稗書, 有云潛溪宋學士, 以二十四朔
 生, 而宋以文章稱, 爲皇明大家, 元春亦博學有文章, 大鳴當世, 蓋其胚胎之異乎人, 有以
 歟.(洪吉周,『沆瀣』丙函, 叢秘記四, 睡餘瀾筆 續上).

10. 유만주 지음, 김하라 편역,『일기를 쓰다 1 – 흠영선집』, 166쪽, 돌베개, 2015.

11. 『正祖實錄』卷21, 10년 4월 壬午, 丁亥, 癸巳, 戊戌 同 5월 丁巳, 壬子, 癸丑, 辛未, 同
 6월, 辛丑條.

 『承政院日記』乾隆 51년 4월 10일, 14일, 20일, 22일, 同 5월 3일, 5일, 10일, 11일, 29
 일, 同 6월 29일 참조

12. 嘗用工於筆法, 看書之暇, 臨紙揮灑, 以舒悁鬱, 初習趙松雪體, 晚又以鍾王石峯書, 爲
 師法, 故心畫遒勁, 字法方正, 觀其筆, 而可以得其人矣.(金頤柱, 先府君家狀).

13. 上揭書. 金頤柱, 先府君家狀.

14. 己酉, 上在毓祥宮, 以金魯永, 爲繕工假監役, 貶吏曹判書朴相德, 爲忠清水使. 時上欲
 除魯永職, 命該曹擬入當窠, 倉卒未及擧行, 上怒甚 以爲操縱君命, 遂貶相德, 促令魯
 永入肅. 盖監役之除, 有年限, 而無謝恩, 其除與謝, 皆非古例也. 未幾 命相德內擬, 移
 除魯永桂坊. 魯永乃月城尉金漢藎孫, 年才弱冠矣.(『英祖實錄』卷114, 46년 庚寅 3월
 己酉條).

 壬寅 入侍科次, 取金魯永等二十人. 金魯永 以文科第一人登科, 前資窮加資. 癸卯 上
 御集慶堂, 召見新恩. 己酉 上御德游堂, 召見新恩. 上謂金魯永曰, 汝以具慶, 不爲張
 樂云, 似是汝父之意也. 汝之所居洞, 卽予舊邸, 龍虎營三絃特給, 汝今日遊焉. 仍命該
 曹, 米綿題給. 魯永卽月城尉金漢藎之孫也. 庚戌…… 金魯永特除承旨.(『英祖實錄』卷
 123, 50년 甲午 8월 壬寅, 癸卯, 己酉, 庚戌條).

15. 劉奉學,「18-19세기 燕岩派 北學思想의 硏究」3. 北學思想의 推移, 나. 燕岩의 門生과
 그 後輩, 서울대 國史學科 博士學位論文, 1992.

16. 七歲時, 書立春帖, 貼於大門, 蔡樊岩濟恭, 過而見之. 問之, 則金參判魯敬家, 而參判
 秋史父也. 濟恭與魯敬家世嫌, 不相見, 然特訪之, 魯敬大驚曰, 閤下 何以訪小人之家.

濟恭曰, 大門所貼之書, 何人所書. 魯敬對以兒書. 濟恭曰 是兒 必以名筆 擅名一世, 然 若能書, 則必命道畸嶇, 絶不使執筆, 若以文章鳴世, 則必得大貴矣. (姜斅錫 編, 『大東奇聞』卷4, 哲宗朝「金參判台濟談」, 1926).

17. 『正宗實錄』卷39, 正祖 18년 정월 丙申條.

『承政院日記』乾隆 59년 정월 8일.

18. 『西堂遺稿』卷8, 祭仲氏判官公文.

19. 『西堂遺稿』卷7, 先夫人言行述.

20. 『西堂遺稿』卷8, 祭亡室文.

21. 東國有金正喜先生, 字秋史, 年今廿四. 慨然有四方之志, 嘗有詩云, 慨然起別想, 四海結知己. 如得契心人, 可以爲一死. 日下多名士, 艶羨不自已. 其趣尙可知也. 與世寡諧, 不作功令文字, 放浪形骸之外, 能詩能酒. 酷慕中州, 自以謂東國無可交之士, 今方隨貢使入來, 將交結天下名士, 以效古人爲情死之義云. (藤塚鄰 舊藏 原蹟).

22. 『阮堂先生全集』卷9.

23. 藤塚鄰, 「金秋史の入燕と 翁・阮 二經師」(『東方文化史叢考』, 1935).

藤塚鄰, 「朱野雲と 金阮堂の墨緣 上・中・下」(『書苑』 제5권 3호, 4호, 5호, 1941).

24. 藤塚鄰, 「葉東卿と 金阮堂の翰墨緣―淸朝文化東漸史の一斷面―」(『書苑』 제4권 제12호, 1940).

25. 藤塚鄰, 「翁覃溪の硏經指導と金秋史」(『京城帝國大學創立十周年記念論文集』 哲學編, 1936).

藤塚鄰, 『淸朝文化東傳の硏究』 제4장 翁覃溪と阮堂, 제8장 翁覃溪の硏經指導, 1975.

26. 마융(馬融, 79~166). 후한대 유학자(儒學者). 자(字) 계장(季長). 유교 고전을 주석하여 훈고학(訓詁學)을 시작함.

27. 정현(鄭玄, 127~200) 후한대 유학자. 자 강성(康成). 마융의 제자. 한의 경학(經學)을 집대성한 훈고학자.

28. 정자(程子). 성리학의 선구자인 정호(程顥, 1032~1085), 정이(程頤, 1033~1107) 형제를 일컫는 존칭. 정호는 자가 백순(伯純), 호는 명도(明道), 주돈이(周敦頤)의 제자,

성리학의 선구자. 정이는 자가 정숙(正叔), 호는 이천(伊川), 정호의 아우, 주돈이의

제자, 『역전(易傳)』제작에 평생을 보낸 성리학의 선구자.

29. 주희(朱熹, 1130~1200). 송(宋) 휘주(徽州) 무원(婺源)인. 자는 원회(元晦), 호는 회

암(晦庵), 회옹(晦翁), 운곡 노인(雲谷老人) 등. 주자(朱子)로 존칭된다. 주자 성리학

의 대성자.

30. 崔完秀, 「謙齋眞景山水畵考」 1. 眞景의 思想的 背景(『澗松文華』 21호, 1981).

31. 註 21, 24 참조.

32. 崔完秀, 「金秋史의 金石學」(『澗松文華』 3, 1972).

33. 藤塚鄰, 「淸朝文化東漸史上に 於ける 李月汀と 金阮堂」(『史論論叢』 제7집, 京城帝國

大學文學會纂, 1938).

藤塚鄰, 『淸朝文化東傳の硏究』 제13장 李月汀·鄧守之と阮堂, 제16장 汪孟慈と阮堂.

34. 崔完秀, 「金秋史의 金石學」(『澗松文華』 3호, 1972).

35. 鄭炳三, 「秋史의 佛敎學」(『澗松文華』 24호, 1983).

36. 崔完秀, 「碑派書考」(『澗松文華』 27호, 1984).

37. 崔完秀, 「秋史書派考」(『澗松文華』 19호, 1980).

崔完秀, 「韓國書藝史綱」(『澗松文華』 33호, 1987).

38. 崔完秀, 「碑派書考」(『澗松文華』 27호, 1984).

39. 余云, 余自少有意於書, 十四歲入燕, 見諸名碩, 聞其緖論, 撥鐙爲立頭第一義. 指法筆

墨法, 分行布白戈波點畵之法, 與東人所習大異. 漢魏以下金石文字, 爲累千種, 欲溯鍾

索以上, 必多見北碑. 始知其祖系源流之所自.(『阮堂先生全集』 卷8, 「答朴蕙百問書」).

40. 藤塚鄰, 「鄧完白と李朝學人の墨緣」(『書苑』 5권 2호, 1941).

藤塚鄰, 『淸朝文化東傳の硏究』. 제13장 李月汀·鄧守之と阮堂.

41. 崔完秀, 「謙齋眞景山水畵考」 1. 眞景의 思想的 背景(『澗松文華』 21호, 1981).

42. 純祖 즉위년 7월 1일, 大王大妃 貞純王后 慶州金氏, 垂簾廳政. 원년 정월 6일 金龜柱

에게 吏曹判書 追贈, 2월 3일· 金勉柱 平安監司, 金觀柱 備邊司 提調. 同 4월 27일 繕

工副正 金魯敬 等 聯疏, 同 5월 15일 金觀柱 吏曹參判, 6월 12일 金觀柱 宣惠廳提調.

純祖 2년 4월 10일 金觀柱 慶州留守, 10월 18일 領議政 沈煥之 卒, 10월 27일 金觀柱

右議政.

純祖 4년 정월 10일, 大王大妃 撤簾還政.

純祖 5년 정월 12일 大王大妃 薨, 金魯敬 宗戚執事.

純祖 6년 4월 7일, 金觀柱 慶興府 流配. 5월 13일 觀柱 父 金漢綠 官爵追奪. 觀柱 弟 金日柱 遺逸名削. 同 17일 金日柱 黑山島 安置. 同 20, 22일, 金漢綠 諸子孫姪輩, 遠惡島 安置.

43. 丁未御春塘壺, 行增廣文武科殿試, 文取李魯新等 四十二人, 武取金鉉哲等 四十八人…… 己未…… 遣承旨, 致祭于和順翁主內外祠宇, 以其孫金魯敬之登第也.(『純祖實錄』卷7, 5년 乙丑 10월 丁未, 乙未條).

44. 乙卯(5월 8일) 持平金魯敬疏略日, 三司合啓中 罪人金觀柱, 府啓中 罪人 金元喜, 皆臣祖兒之親也. 此大論方張之時, 不得隨衆聯參, 伏乞亟命鐫改.…… 批日 爾以新進之臣, 有此切實之言, 予庸嘉乃. 爾當自勉, 所辭依施…… 教日 在外玉堂許遞, 其代前持平金魯敬除授, 牌招入直.(『純祖實錄』卷9, 純祖 6년 5월 乙卯(8일條).

金魯敬爲兵曹參判(『日省錄』純宗 己巳年 9월 30일, 『承政院日記』嘉慶 14년 9월 30일).

冬至兼謝恩正使朴宗來 副使金魯敬 書狀官 李永純 辭陛也.(『純祖實錄』卷12, 9년 10월 을묘, 『承政院日記』嘉慶 14년 10월 28일).

辛未 召見回還冬至正使朴宗來 副使金魯敬 (『純祖實錄』卷13, 10년 3월 辛未, 『日省錄』純祖 庚午年 3월 17일, 『承政院日記』嘉慶 15년 3월 17일).

45. (정월) 丙辰(23일) 試春到記儒生乎崇政殿, 講居首李秉龜, 製居首金正喜, 直赴殿試 戊午(25일)……金魯敬爲工曹判書.

(3월) 辛酉(29일)……金逌根爲成均館大司成, 金魯敬爲禮曹判書.

(4월) 丁丑(16일), 命自九歲至十三歲處子禁婚, 以王世子嘉禮揀選也. 丙午(25일) 行式年文武科殿試, 文取趙寅永等三十九人, 武取沈樂臣等二百三十五人.

(윤4월) 壬辰朔, 御興政堂, 受文武科謝恩, 命新及第金正喜賜樂, 仍教日, 月城尉嗣孫, 今已登科, 實爲喜幸, 貴主內外廟, 遣承旨致祭.

(5월) 庚辰(20일) 以李始秀, 爲嘉禮都監都提調, 李相璜, 金魯敬, 權常愼爲提調.

(10월) 癸酉(24일)召見冬至正使洪義浩 副使李鶴秀 書狀官權敦仁 辭陛也.(以上『純

祖實錄』卷22, 19년 乙卯).

46. (9월) 戊午(5일) 以金魯敬, 爲弘文提學.

(10월) 乙未(12일)… 金魯敬爲右賓客.

壬寅 行翰林召試, 取鄭知容 金正喜.

섭지선(葉志詵)으로부터 추사를 통해 황산(黃山) 김유근(金逌根)에게 서찰과 기증품(扇一握象牙印三枚 등)이 전달되는 등의 사실이 이를 증명해준다.(藤塚鄰,「葉東卿と金阮堂の翰墨緣」四. 東卿庚辰手札檢討,『書苑』4권 12호, 1940).

47. 天東金魯敬, 拜書鄧守之足下. 昨冬朴荳溪之還, 獲奉綺緘, 此故人先施之惠也. 頌慰無量. 繼又年貢回便, 荐承復書, 獎詡之隆, 輪寫之殷, 殆有鄙人所不能當者. 又惠尊大人手書對聯, 寵踰百朋, 且感且荷. 就審動履佳安, 勤攻學業, 又得碩士中允爲主, 碩士僕亦嘗獲交, 篤厚豈弟, 有君子長子之風. 傳所云, 因不失其親, 韓子所云, 知其客可以信其主, 誠不虛設矣.

第三復來敎, 抑塞悱惻, 昂藏磊石可, 想見吾人胸中, 有不可磨滅之氣. 發諸言辭者, 又能渺渺臨雲, 懍懍懷霜, 擧人世一窃所好, 宜無足當其意, 然猶不能釋然於功名升沈之際, 何其言之類激也. 古來富貴利達者, 非不赫然動人, 非有才德可稱, 則身死而名隨泯, 如空花陽燄, 瞥時起滅, 固不足恃. 雖一藝一文, 蓋有賴此而傳後, 古人所以以文章爲性命, 眷眷於千秋之業, 況又有進於文章者乎.

以海外疎遠, 不足以相天下士, 然於足下, 窃有所深知, 不第以來敎所云文章詞賦相期詡, 而足下所以自待者又如此, 足下春年方富, 負聰明之資, 抱淵博之識, 挾邁往之氣, 如朝日方升天, 所以奉足下者, 如此其厚. 又有如碩士 月汀輩, 麗澤相質, 講求古人實德實事, 撫駒隙而及時, 策驥途而高驤, 其進殆不可量. 立揚顯親, 亦在於此, 足下豈長處人廊下者哉. 勿過爲戚嗟之言, 徒令聞者傷憐也. 猥託知心, 敢此無隱, 抑亦足下所樂聞, 不當揮斥之也.

僕衰病侵尋, 志氣日耗, 職務依舊繁酷, 日逐逐於簿書間, 近城一舍地, 新營小築, 頗具園林之勝, 臨池架數椽, 扁曰瓜地草堂, 或春秋休沐, 選日儻徉, 得少佳趣, 差可爲故人道也. 尊大人書法蒼健古疋, 橫空排兀, 如對正人高士, 僕所見近日中朝名書多矣, 若其邁古拔俗, 一洗姿媚之習, 無有如尊公書者. 觀心畫, 亦可以仿像, 平素不勝欽聳, 謹已揭

之堂中, 頓令溪山增輝, 殘膏賸馥, 照映海外, 受賜誠大矣.

所託文字, 緣公私煩冗, 未克遽就, 寧以遲鈍見責, 亦不敢潦率應命, 容俟稍間構成, 倘見恕否. 蘭溪集井田碑, 謹此仰副, 渤海攷 懷古詩, 家兒曾所借鈔一本, 送與月汀處. 再無他本, 未得如敎, 而此兩種, 紀載頗多失實, 不足爲徵信之資. 苟欲以海外異聞 而存之, 當乂追寄. 宏慶碑, 亦無搨藏者, 擬隨時奉去耳. 外此古碑數本, 乞照單收納. 惟祝努力自愛, 兼候近祉. 不宣. 天東金魯敬酉堂拜具. 甲申十一月二十日.

48. (3월) 己未(9일) 午時 王大妃殿, 昇遐于慈慶殿.…… 以南公轍爲總護使, 林漢浩 李存秀 金魯敬 差殯殿都監提調.(『純祖實錄』卷23, 21년 辛巳).

純祖 22년 2월 10일, 金魯敬 刑曹判書. 同 6월 2일, 禮曹判書. 同 9월 12일, 藝文提學. 同 10월 20일 辛酉, 冬至正使 金魯敬 副使 金啓溫 書狀官 徐有素 辭陛.(以上『純祖實錄』卷25, 純祖 22년 壬午).

純祖 23년 3월 17일 丙戌, 回還使臣召見, 金魯敬 皇朝三通貿來進上. 3월 20일 己丑, 金魯敬 吏曹判書. 4월 28일 丁卯, 宣惠廳提調. 8월 5일 辛丑, 金正喜 奎章閣待敎. 8월 14일 庚戌, 金魯敬 工曹判書. 8월 20일 丙辰, 右參贊兼右副賓客.(以上『純祖實錄』卷26, 23년 癸未).

純祖 24년 3월 1일 甲子, 金魯敬 漢城府判尹. 9월 11일 庚子 刑曹判書.(『純祖實錄』卷27, 24년 甲申).

純祖 25년 正月 22일 庚戌, 金魯敬 司憲府大司憲. 2월 8일 丙寅, 禮曹判書. 3월 15일 壬寅 判義禁府事. 4월 15일 壬寅, 右賓客, 7월 27일 壬子, 兵曹判書.(『純祖實錄』卷27, 25년 乙酉).

純祖 26년 4월 28일 己未, 金魯敬 禮曹判書. 6월 22일 壬申 判義禁府事. 6월 25일 乙亥, 忠淸右道暗行御史 金正喜 進書啓, 論瑞山郡守 韓用儉, 禮山縣監 李溟夏, 韓山郡守 洪義錫, 魯城縣監 李時在, 泰安前郡守 許晟, 保寧前縣監 宋在淳, 庇仁縣監 金遇明, 靑陽縣監 洪逸淵, 鎭岑縣監 黃㷻, 結城前縣監 曹錫駿, 藍浦前縣監 成達榮, 前水使 尹相重等不治狀. 8월 26일 乙亥 金魯敬 漢城判尹 11월 17일 甲午 判義禁府事(『純祖實錄』卷28, 26년 丙戌).

49. 純祖 27년 정월 4일 庚辰, 金魯敬 兵曹判書. 2월 18일 甲子, 王世子代理聽政. 2월 20

일 丙寅, 金魯敬兼判義禁府事. 3월 26일 辛丑, 金鏴 成均館大司成, 金逌根 平安監司.

3월 27일 壬寅, 金魯敬 藝文館提學(以上『純祖實錄』권28, 27년 丁亥).

4월 1일 丙午, 副校理金正喜 書請 曺鳳振嚴鞫得情, 沈象奎亟施當律, 修撰朴容壽 書請

沈象奎 亟施當律, 竝例答不從. 4월 27일 壬申, 金逌根 平安監司 到任中 瑞興에서 德

川 退吏 張姓人에게 狙擊, 辭職. 5월 17일 壬辰 金正喜 議政府檢詳. 19일 甲午, 金逌根

兵曹判書. 윤5월 7일 辛亥, 兵判 金逌根 許遞. 윤5월 8일 壬子, 金魯敬 廣州留守. 7월

18일 辛酉, 申時 元孫誕生. 24일 丁卯, 御仁政殿受賀元孫誕生賀. 陳賀…… 命陳賀時

禮房承旨 權敦仁加嘉善, 宣敎官 金正喜, 展敎官 李圭枋, 通禮 孔胤恒, 李海淸竝加通

政, 其餘依己巳年例施賞.(以上『純祖實錄』권29, 27년 丁亥).

50. 純祖 27년 丁亥 7월 13일 丙辰, 金鏴同知經筵事. 14일, 禮曹參判.(『純祖實錄』권29,

27년 丁亥).

純祖 28년 戊子(정월) 壬寅(2일) 代點, 以金鏴爲兵曹判書, 添書特擢也. 2월 28일 戊

戌, 洪起燮 刑曹判書. 3월 10일 己酉, 金鏴 特擢判義禁府事. 4월 3일 壬申, 洪起燮 大

司憲. 21일 庚申, 漢城判尹. 5월 22일 庚申, 金鏴 弘文館提學. 7월 9일 丁未, 金魯敬 平

安監司. 7월 10일 戊申, 金鏴 戶曹判書. 10월 25일 辛酉, 冬至正使 洪起燮辭陛.(『純祖

實錄』권30, 28년 戊子).

純祖 29년 己丑. 7월 7일 己亥, 金鏴 吏曹判書. 7월 28일, 洪起燮 禮曹判書. 8월 23일

甲申, 李寅溥 大司諫. 9월 26일 丁巳, 李寅溥 漢城左尹 添書特擢. 11월 29일 己未, 李

寅溥 刑曹參判, 洪起燮 世孫冊禮都監提調.(『純祖實錄』권30, 29년 己丑).

純祖 30년 庚寅 2월 25일 甲申, 金鏴 工曹判書. 5월 6일 壬戌 卯時, 王世子 薨于昌德宮

之熙政堂.(『純祖實錄』권31, 30년 庚寅).

51. 服成之日, 我坤殿哽咽而語臣曰, 世子仁孝好善之性, 淸明特秀之姿, 非短折相, 天乎何

忍. 世子近嘗從容謂予曰, 往事多可悔矣. 平日信人如己, 近覺其不然. 世人皆各爲其私,

非眞爲我者. 小子從今欲絶去舊習, 正心讀書也.(金祖淳, 『楓皐集』권9, 孝明世子延慶

墓誌文).

52. 純祖 30년 5월 11일, 司憲府持平 吳致淳 藥院提調禮曹判書 洪起燮 嚴覈 疏請. 6월 6

일 壬辰 禮判 洪起燮 削職. 6월 7일 癸巳, 司諫院正言 宋成龍, 弘文館校理 尹錫永 相

次上疏 金鏴. 洪起燮, 李寅溥 聲討. 6월 8일 甲午, 工判 金鏴 遞職. 6월 19일 己丑, 平安監司 金魯敬 遞職. 8월 29일 甲寅, 金鏴 南海縣 安置, 李寅溥 田里放歸.

53. 純祖 30년 8월 27일 壬子, 副司果 金遇明 疏略日, 噫嘻 前監司金魯敬之罪, 可勝誅哉. 渠以禁臠之餘, 實無寸長於人, 而歷敭華要, 罔非家世之所無. 滾到崇顯, 亦豈本分之近似, 則其所以感激圖報, 宜倍他人, 而惟其貪鄙之性, 得失是患, 內外居官, 循私恣虐, 平生能事, 機利趨勢. 及夫丁亥代聽之初, 大生惶㥘, 計在固位, 奴顏婢膝, 向金鏴而乞憐, 數十年生死不得, 抑情仕官之說, 是何凶悖, 而肆發於人家宴席 稠集廣會之中. 聞之者, 或日, 狗彘不若. 白首殘年, 何所不足, 甘自爲此. 人若問之, 亦不敢分疏, 而恬不知愧, 貪進不已.

且在姪婿李鶴秀之貪天爲功, 恣弄威福之時, 甘心血黨, 惟指揮是聽, 乃於徐有圭, 初上原情之日, 渠以金吾判堂, 目見李肇源逆節昭著, 而全無明張之心, 反生庇護之私, 潛示肇源之子, 使之至於鳴寃, 仍爲掩秘, 使一世無有知者, 若非有圭之冒死更籲, 則莫嚴之義理, 幾乎晦泯, 至凶之情節, 無以彰露. 營覆黨惡, 計雖切至, 君讎國賊, 愛之尤篤, 是豈橫目北面之列, 所可爲哉.

及夫徐萬修處分之後, 又復毒施加杖, 竟至撲殺滅口, 承望於凶逆之旨, 報復以王法之外, 苟有人心, 是可忍耶. 於是乎, 揚揚自得, 氣豪意健. 本兵係是宿趼, 南留自來, 所欲則瞥地遷換, 惟意之從. 度支曾所未經, 西藩世稱腴厚, 則次弟圖占, 看作己物. 卽此數事, 從古權奸, 無以過之, 而妖子之常持反論, 巧作涉世之良方, 而不顧斁倫之畏, 悍姪之席勢使氣, 認爲脅人之愚計, 而莫覺濟惡之歸, 同朝之羞恥, 輿論之唾罵, 去而益甚, 而至若任惠局, 而專事牟利貢市, 有投石之擧. 在中權而枉殺人命, 禁旅沮宿衛之誠, 蠹民害國, 孰大於此.

盛備綺饌, 往別時貴, 駄送重貨, 作壽權門, 又何鄙陋之甚也. 叨據雄藩, 苟充溪壑, 何患無術, 而輒敢憑籍, 嚇恐逗俗, 輕價勒奪, 無所不至, 聽聞之驚駭, 人心之眩惑, 又豈細憂也哉. 第宅之踰制器服之窮巧, 亦出於全無忌憚, 而傷風病俗, 在所當勵. 今臣臚列特擧其槩則是, 何樣人物, 而乃敢自居甚高, 動稱士類, 隨事憂歎, 眞若有識者然, 誠不滿一笑也. 然而下段所論, 不過薄物細故, 惟是抑情仕宦之說, 掩護凶逆之實, 不可不快正典刑, 伏乞亟賜處分, 以謝一世焉.

批曰, 前西伯事, 爾所臚列, 果皆爾所聞見乎. 重臣處地自別, 寧有是也. 寧有是也. 至於

論及子姪, 又何疾之己甚乎. 大抵既非時刻上變之事, 而爾以前啣, 突地挺身, 汲汲投章

者, 亦今日風習也. 此習不可長, 爾則削職.(『純祖實錄』卷31, 30년 庚寅).

54. 先是, 副司果 尹尙度疏略曰: 愚忠有所憤激, 則不可拘於出位, 義分急於懲討, 則不可緩

而待時. 噫嘻 戶曹判書朴宗薰, 前留守申緯, 御營大將柳相亮, 孤負睿恩, 同惡相濟, 跡

其行事, 言之醜也, 論其設心, 罪之大者. 彼宗薰, 以名祖之孫, 前後歷敭, 固何如, 則在

渠圖報之道, 宜倍他人, 而惟其賦性狡黠, 行已妖慝, 糟粕文藝, 欺一世而釣名, 嫉妬賢

能, 厭勝己而誤人, 以言乎考試, 則一榜都是循私, 以言乎銓選, 則凡窠, 全不奉公.

自近以來, 蝨附權奸, 蠅營寵利, 貪權饕勢. 把作家計, 吮癰舐痔, 自爲能事, 外若矜飭,

內懷邪毒. 左右操縱, 惟金鎰是籍, 抑揚進退, 惟金鎰是聽暗嗾, 列邑之財賂, 以充一鎰

之溪壑, 蠹國病世, 莫此爲甚, 而特其薄物細故. 引君當道, 聖賢之訓, 而彼乃反之, 事君

勿欺, 臣子之分, 而彼則蔑如, 締結非類, 攀援曲逕, 爲計也. 鄙造意也, 陰百般奇巧, 出

自渠手, 殆至曹儲之枵然, 且聞銀子之貸下舌人, 多至四千兩云. 當此國用板蕩, 事務繁

大之時, 無一分爲國備虞之心, 恣意擅用, 必欲病國乃已, 究厥罪犯, 合置何辟.

噫 彼申緯, 巧言令色, 專事媚悅, 伎倆 素是娼家之妙童, 蹤跡 殆若權門之寵隷, 人所唾

罵, 固不足責, 而惟其賦形輕薄, 稟性淫邪, 故出宰春川, 虐民漁色, 怨聲載路, 及留沁

府, 舊習未悛, 剝民貪色, 又有甚於前日, 多財者, 至於蕩敗, 有女者, 色斯逃去, 莫重之

地, 十室九空. 渠若有一分報答之誠, 寧忍有是. 此亦渠之細過, 其他罪狀之至奸極凶

者, 臣不敢條陳, 而卽聞一世人喧傳, 則睿候大漸之前一日, 都下臣民, 莫不焦遑罔措, 念

靡暇他, 而緯乃大設杯盤, 廣速儕類, 金玉在座, 坐擁娼妓, 珠翠環筵, 鎭日淫譃, 猶有

不足, 又卜其夜, 是可忍也, 孰不可忍也. 推此而可知其陰謀奸計之無所不至, 街談巷說

之儘非虛語也. 莫顯乎隱, 十手所指, 皆曰可殺, 萬口難防.

噫, 彼柳相亮, 受國厚恩, 出閫入將, 爵之高矣, 榮之極矣, 當竭力殫誠, 圖報萬一, 而出

則浚民膏血, 奇貨異産, 車載馬駄, 絡續道路, 入則莫重公貨, 開門爛用, 計在媚竈, 罪關

欺天. 且以一世之所目觀言之, 起廣廈於藥峴, 是誰之家, 罄靑銅於營儲, 是何等財. 眼

無君父, 肺結權奸, 究厥設施, 抑亦何心. 其所爲惡, 惟日不足, 縱其妖子, 行其巧慝, 放

恣無忌, 無所不爲, 渠亦人耳, 何忍爲人臣所不爲之事乎.

噫, 彼三凶之罪, 可勝誅哉. 蓋其設計陰險造意奸慝, 自以爲人所不見之地, 有誰知之, 人所不知之事, 有誰言之, 暗售人所不忍爲之計, 恣行人所不敢言之事, 此誠前古奸臣小人, 所未有者也. 究厥心, 則寸斬無惜, 聲其罪, 則萬戮猶輕. 伏乞下臣章於三司, 使臣言有一毫虛僞, 則臣當伏誣人之罪, 臣言果不虛妄, 則朴宗薰 申緯 柳相亮, 亟降處分, 並施當律.

至是, 批曰, 爾則當處分矣. 又敎曰, 人心雖曰陷溺, 猶當有一半分嚴畏忌憚之心, 所謂尹尙度者, 獨非朝鮮之臣子乎. 其論三人, 語極陰慘, 至曰 爲人所不忍爲者, 此果何謂也. 如渠鄕谷愚蠢之類, 豈能自辦, 必有叵測指使之人, 欲爲乘時煽亂之計, 固當嚴鞫得情, 以正人心, 以息邪說, 而屢回思量, 不欲索言反傷事面, 姑從惟輕之典, 尹尙度楸子島定配.

甲寅命大護軍金鏴南海縣安置, 前參判李寅溥, 放歸田里.

九月丙辰朔, 以李義甲爲判義禁府事, 金錫淳爲司憲府大司憲, 安光直爲司諫院大司諫.

丙寅, 兩司合啓以爲 噫嘻, 痛矣. 金魯敬之罪, 可勝誅哉. 貪鄙之性, 常患得失, 黷濫之習, 全無顧忌, 躐躋崇顯, 而躁進不已, 兜攬要膴, 而惟利是趨, 倚姪壻而作爲聲勢, 締權奸而傳事諂附, 宴席稠會之中, 肆發悖說, 以爲納媚金鏴之計, 其所謂生死不得, 抑情仕宦於數十年云者, 意出乞憐, 罪關無將數十年之間. 是果何等時, 而渠以何故, 求生不得, 抑其本情, 强爲仕宦耶.

徐有圭訟寃之辭, 卽肇源已著之案, 則爲今日臣子者, 固當明目張膽, 聲罪致討, 而身爲禁堂, 曲意掩護者, 已是無嚴之極, 而尤有所萬萬痛惋者, 粤在己卯之夏, 揀選名門, 爰定大禮, 一國臣民, 莫不慶祝, 而渠獨何心, 大懷不滿, 倡爲凶言, 全襲裕賊之餘套, 傳說已播, 興憤愈激, 到今追惟, 毛骨俱悚. 論其負犯, 萬戮猶輕, 而王章尙稽, 偃息自如, 其可曰國有常刑乎. 此不可暫刻容貸, 請知敦寧府事金魯敬, 設鞫得情, 快正典刑.

批曰, 以此人事, 向來一批, 已言, 其必不然, 而至於下疑, 關係甚重, 豈可以傳說, 遽爲發啓乎. 不允.

戊辰, 玉堂, 聯疏, 請金魯敬設鞫得情, 不從. 庚午, 御仁政殿 冊王世孫. 庚辰, 領議政南公轍, 左議政李相璜, 右議政鄭晚錫 啓言, 世道日降, 人心陷溺, 變怪無所不有, 近日金魯敬事, 又出矣. 春秋 嚴無將之誅, 漢法 重不道之律, 玉署之臣, 旣疏論矣, 臺閣諸人,

又發啓矣. 此乃一世公議所在, 而側聽已至多日, 上下相持, 只賜例批而止, 臣等於此, 豈可仍泄 而終黙無言乎.

渠以世族之家, 受國厚恩, 自竊科第之後, 內外華顯, 歷敭兜攬, 數年內, 蹴到公卿之位, 而貪饕之性, 不自知足, 爲世指目久矣. 附姪婿而賣勢, 趨權奸而納諂, 此皆已著於公車章牘, 猶屬薄物細故也. 生死不得, 抑情仕宦云者, 其包藏禍心, 斷案已成, 至於己卯年間, 凶言, 又何爲而發也. 揀選名門, 爰定大禮, 一國臣民, 擧有慶祝欣喜之心, 而獨懷不滿, 肆其無嚴, 若是之甚裕賊, 卽古今所無之極逆大憝, 人至今髮竪而膽掉, 豈料天下有兩汝立乎. 論其負犯, 尙今假息偃然自在者, 其可曰國有刑政乎. 昨伏見三司合辭之批, 有當下處分之敎, 惟願亟從其請, 俾王章夬伸, 與憤少洩焉.

至於尹尙度, 特一鄕曲卑微之類耳. 臣等何足汚諸筆舌, 而渠乃自托於出位論人, 敢於措辭之際, 隱映說去者有之, 吞吐未發者有之, 指意閃忽, 遣辭凶慘, 自犯誣逼, 無所顧忌, 此誠覆載間, 難容之罪, 指使必有其人, 鞫覈時, 急而處分, 姑從輕典, 雖天地本自好生, 奈國人皆曰可殺. 臣等忠憤所激, 終不能按住, 茲不得不聯奏請討, 伏願殿下, 廓揮乾斷, 亦從兩司之請, 夬正典刑焉. 答曰, 金魯敬事, 兩條云云, 終似常情之外, 此所以其然, 豈然, 而不欲遽斷者也. 尹尙度事, 批出於好生之意而已. 雖不索言, 卿等豈不能深諒乎. 並不允.

癸未, 領議政南公轍, 左議政李相璜, 右議政鄭晚錫 聯箚, 請金魯敬鞫覈. 批曰, 日前筵席, 聯奏旣如彼, 今又聯箚如此, 予豈以卿等與三司之言, 爲不可也. 其所難愼者, 予亦自謂有所守, 卽保世臣三字也. 然而不可不從, 於卿等與三司之請, 卽當下處分者矣.

丙戌, 敎曰, 此人之處地何如, 榮顯何如, 而負犯之何如. 姑舍眞所謂, 何以得此於梁楚也, 寧不可痛罪. 止一案, 尙不容誅, 況兼有二案者乎. 雖使渠自爲之說, 亦必自知莫道. 第念其家, 卽我英廟最鍾愛, 而貴主至友至誠, 我聖考, 常所敢誦, 而不能忘者也. 在予追述之道, 爲其孫者, 自非稱兵之事, 則合有容議於其間, 知敦寧金魯敬, 施以絶島圍籬安置之典. 三司諸臣, 更爲請對, 並遞之. 義禁府, 以臺啓方張, 不得發配啓, 命嚴飭擧行. 壬辰, 義禁府, 以金魯敬, 圍籬安置于康津縣古令島啓.(『純祖實錄』권31, 30년 庚寅 8월).

55.(11월) 丙寅 羣情之沸騰, 不可不念李鶴秀 金敎根 金炳朝 竝放逐鄕里, 以示擯不與之

意, 卿等 其知之. 大抵 前後處分之後, 好惡 可謂明矣, 刑政 可謂行矣. …… 己巳敎曰,

向來處分, 旣有停當, 日前大臣批答後, 庶各曉然 知予不欲復提之意, 而三司之終不妥

帖者, 欲致寧靜 而反非所以止息之道. 金魯敬 尹尙度 竝加施荐棘之典. 在三司, 可謂

伸其請矣. 此後毋敢復事煩聒, 卽爲退去. 以三司連日求對也.(『純祖實錄』권31, 30년

庚寅).

56. 『史記』卷69, 「蘇秦列傳」.

57. 金逎根, 『黃山遺藁』卷4, 書畵幀.

58. 『純祖實錄』卷32, 純祖 32년 2월 26일 癸卯 두 번째 기사, 1832년 淸 道光 12년.

59. 『承政院日記』2275책(탈초본 114책) 純祖 32년 1832년 3월 1일 戊申.

60. 『純祖實錄』卷32, 31년 辛卯, 『日省錄』純宗 임진 9월 10일, 『承政院日記』道光 12년

9월 7일, 10일).

61. 甲戌 上大漸 命大寶傳于王世孫, 亥時 上昇遐 于慶熙宮之會祥殿.(『純祖實錄』권 34,

34년 甲午).

純宗 34년 11월 己卯 上卽位于崇政門, 奉王大妃, 行垂簾聽政禮 于興政堂, 受朝賀, 頒

敎大赦.(『憲宗實錄』卷1, 卽位年 11월 13일 己卯).

62. 『憲宗實錄』卷2, 원년 乙未, 及『憲宗實錄』卷3, 2년 丙申.

63. 『憲宗實錄』卷4, 3년 丁酉.

64. (7월) 戊戌 大司憲金弘根疏略曰 …… 乃敢逼莫重, 而或假息覆載, 或臥死牖下, 卽尙度

魯敬是耳. 天下寧有此乎. 噫嘻 兩賊窮天極地之罪, 殿下 以事在沖齡, 未及洞然垂燭之

耶. 抑魯敬之己被恩宥, 闔門如故, 則謂無可追理, 而尙度臺閣之請, 亦以他罪人啓辭之

膽傳故紙, 一例賜不允之批耶. 此不可不爲殿下一陳之矣. 噫 尙度 鄕曲卑微之類, 而其

言肆氾至僭, 魯敬朝廷榮顯之臣, 而其案 昭著不道, 前後聲討, 以疏以啓, 凶腸悖肚, 畢

露無餘, 臣無容更事臚列, 而惟我純祖深察其情狀, 處分尙度, 則若曰, 獨非朝鮮之臣子

乎, 若曰, 固當嚴鞫得情, 以正人心, 以熄邪說, 此純祖之察其至僭之情, 而未及, 以屢回

思量, 不欲索言反傷事面, 姑從惟輕之典爲敎, 聖意所哉, 可有以仰認也.

處分魯敬, 則若曰, 罪止一案, 尙不容誅, 況兼有二案者乎. 雖使渠自爲之說, 亦必自知

其莫逭. 此純祖之察不道之狀, 而追念其先姑, 貸一縷, 而島置之, 聖意所在, 亦有可以

仰認矣. 至於敬賊特放之命, 乃在眞殿祗謁之辰, 此實曠宸感而寓聖慕也. 孰不欽仰萬
萬, 而若曰, 四年海島足懲其言行不謹之罪, 其言則凶焉也. 其行則凶節也. 聖意雖出於
世宥, 兩案所汜, 則未始全赦. 猗歟 大聖人至精至微之義, 爲殿下留與兩賊, 使殿下闡明
大義, 以光殿下之孝耳.

辛壬諸賊, 英廟未嘗不容借, 而在正廟, 則大行懲討, 漢祿餘黨, 正廟未嘗不包貸, 而在
純祖, 則亟施誅殛, 爲前矛於裕賊者, 純祖不加之罪, 反或進用, 而翼考代聽, 則洞諭於
宜學之獄, 此所謂前聖後聖同一揆也, 而今日殿下之所宜師法者也. 況彼兩賊, 非但爲殿
下之罪人, 卽是爲翼考之罪人, 而宗社萬世之所必討也. 然則兩賊之各施當律, 豈可晷刻
緩哉. 此是擧國臣民, 一辭而無異見者, 則明張之義, 人得以效公議, 豈或淹久. 而臣今
告退, 言之差先, 及今不言, 更無可言之日, 乃敢齋沐而陳之.

批曰 休致事, 誠是意外. 陳勉甚切實, 當體念. 尾附事, 俄於筵中, 己下慈敎矣. 本職許
遞. 大王大妃敎曰 儀於筵中, 已有所酬酢, 而此事關繫於莫重, 故詢及於大臣與登筵諸
臣矣. 衆論如一無異辭如此, 公共之論, 何可一向久遏乎. 楸子島荐棘罪人尙度, 卽令拿
來設鞫, 魯敬事 終不無商量, 從當處分矣. ……庚子 大王大妃敎曰 予意己悉於日昨筵
中, 而數日商量 豈有他哉. 追念先姑, 先朝盛德, 已曲施於渠家, 當律亟施. 主上聖孝, 不
可緩於今日, 於此更無可以商量者. 臺啓所論魯敬事, 施以追奪之典……

(8월) 壬戌 以金弘根, 爲議政府左參贊. 戊辰 鞫廳罪人尙度, 以大逆不道, 凌遲處死.
庚寅翼宗大喪後, 尙度以前臺官, 論朴宗薰 申緯 柳相亮也, 所以誣睿德者, 無有紀極,
純宗敎曰 尙度 獨非朝鮮臣子乎. 遂減死 棘置于島, 至是設鞫得情, 幷戮其支屬, 散配
其應坐. ……甲申 鞫廳罪人金陽淳物故. 陽淳爲許晟所引, 屢被拷掠, 不服而死. ……
丁亥誅謀逆同參罪人許晟. 尙度疏晟所嗾也. 以知情承服.

(9월) 辛卯 右議政趙寅永, 箚請金正喜裁處. 敎曰 纔見右相箚本, 獄事之脈絡肯綮, 甚
是昭著, 固當連加訊惟, 而證援己絶, 盤覈無路, 且大臣之以獄體與法理, 縷縷陳說者,
實是公平明正之論, 其在從疑之義, 合有減死之典, 鞫囚罪人正喜, 大靜縣圍籬安置.
……壬辰三司合啓, 以爲, 噫嘻, 痛矣, 賊度, 庚寅凶疏, 卽互萬古所未有之劇逆大憝也,
而暗地授意者正喜也. 指使粧出者晟賊陽淳也. 其源流脈絡, 照應貫通, 奈其賦性悍毒,
一向抵賴, 敢謂證援之中斷, 期欲自作之掉脫者, 尤極痛惋.

大僚之箚, 盖出於嚴獄體, 重法理之義. 我聖上欽恤審克之德, 孰不欽仰, 而渠是今獄之
逆窩也, 罪首也. 不克窮覈遽爾酌處, 揆諸鞫體, 有漏網之憂, 論以邦憲, 有鮮紐之慮,
請大靜縣圍籬安置罪人正喜, 亟令王府, 更鞫得情, 夬正典刑. 批曰, 已諭於前箚之批
矣. 勿煩.(『憲宗實錄』卷7, 6년 庚子.『日省錄』憲宗, 庚子 7월 10일, 12일, 8월 8일~27
일, 9월 3일, 4일錄.『推鞫日記』道光 20년 7월 28일~9월 4일記. 趙寅永『雲石集』권
6「請鞫囚金正喜酌處箚」).

客日當時秋史公, 盛名籍籍, 中國亦知之, 便是天下士也. 君何緣得契, 乃成一生知音耶.
此一節, 言之咽塞, 思之惘然. 三十年之間, 鸞漂鳳泊, 烟消雲幻, 那能縷迷. 余於乙未
年, 入大屯寺, 借榻於草衣禪之一枝庵, 頗有逍遺物外之致. 日以書畵自況, 草師每說秋
史公高絶逈出之標, 耳食自飽, 竊願識荊, 心常頴然. 乃至己亥春, 草衣作杜陵行(丁茶山
所居), 轉而入京, 余以臨倣恭齋畵數本, 及自作數幅付與, 願一證質於秋史公.

送行還家, 耿耿一念, 唯待好音之回, 草師書, 果自京中來, 書中有秋史公往復短札, 眼
光勒勒, 細省則有曰, 許君畵格, 重看益妙, 已足成格, 特聞見有拘, 不能快駛驟, 足亟令
上來, 以拓其眼如何. 又以片幅書之曰, 如此絶才, 何不携手同來. 若使來遊京洛, 其進
不可量也. 見之滿心懽喜, 卽圖京行, 八月隨內從兄發程. 余乃初行也, 所經山川城邑, 先
自拓開眼目. 長亭短亭, 暗祝草師之中路相逢, 忽於素沙路中, 握手班荊, 欣豁如何. 仍
回錫聯箭, 入院店同宿, 翌朝 草師寫一緘 上秋史宅書, 付我話別, 判襟岐路, 兩情至今
依依然. 草衣本非入闉, 而留在淸凉寺, 以書往復月城尉宮耳.

余渡江入南大門, 直至壯洞月宮宅, 坐歇所 傳納草師書封, 旋卽邀入. 拜謁初筵, 如舊
相識, 盛德浹人. 公時居憂, 自廬室北肉, 一棘人入來. 卽公之仲氏山泉公江東宅云, 亦
一見款洽. 移時又拜季氏琴糵公敎官宅云, 亦視之如舊矣. 退入外廊, 則子舍, 須山商佑
氏, 亦欣款, 仍處外廊, 每朝問寢于大廊, 朝夕喫飯外, 長在大廊, 聽公畵品之論, 見公筆
法之妙, 一夕微笑而語曰, 畵道難矣哉. 君認以畵已得格乎. 君之初入手, 乃尹恭齋畵帖.
我東之學古畵, 果自恭齋始也. 然至於神韻之境 乏矣.

鄭謙齋 沈玄齋, 皆有盛名, 而卷帖所傳, 徒亂眼目, 切勿閱看. 君於畵家三味, 如千里之
行, 纔移三步也. 聽來不勝懼然, 心語曰, 生之疇曩虛獎若是, 自不無貢高之見矣. 今日
何遽若是. 一日以白雲山樵王岑畵一帖贈之曰, 此仿元人筆法, 習此然後, 有漸悟之道

矣. 每一本十遍臨倣可也. 余承教如之, 日日課納, 則留之案上, 每賓友門人之知畫者
來, 則輒予一幅誇獎之. 由是數朔間, 名遍長安. 今余小癡之號, 乃先生所錫也. 古有黃
大癡, 故擬之. 本顧凱之三絶, 才絶癡絶畫絶, 取其一癡字, 而才畫二字, 涵在其中矣.
是年冬 故從弟安汝上京, 同行還鄉, 翌年庚子, 隨先叔父浮海入京, 依前寓食, 月宮所藏
古名畫法書幾盡得覽. 主公免喪後, 爲刑曹參判, 六月政, 爲冬至副使, 七月金相弘根疏
攻之, 乃至收帖之境, 退出黔湖. 八月初, 下去禮山王子池墓所, 同月二十夜半, 被拿命發
行, 卽余自京下來拜謁之日也. 其時懍然景色, 言何形容. 旣然已, 則余偯偯無所歸, 訪入
麻谷寺之上院庵, 留滯十餘日, 從江鏡浦, 得船便下來, 乃九月之晦也. 主公就拿勘罪,
安置於濟州之大靜, 翌年辛丑二月, 由路大芚寺, 往濟州, 州之西 一百里乃大靜也. 拜候
於圍籬中, 自不覺胸塡掩泣. 情更如何. 仍在謫所, 以作畫看詩習書等事遣日, 六月初八
日, 聞仲父卽世之訃, 驚心起程, 颶風駭浪, 艄擊小舟, 幾不能生. 十九日還家.
壬寅在柳營之幕(兵使水原李公德敏氏也), 癸卯七月溫陽李兵使, 爲濟牧, 余時在大芚,
牧使之經過也. 載與入海, 仍在幕中. 往來靜浦, 頗源源. 甲辰春, 出來時, 告歸靜浦, 則
先生曰, 世無隻眼知君能. 幾聞申令觀浩爲右水使, 與我世交, 多有藻華, 人品亦高, 君
其往見也. 仍題一詩贈之曰, 紫鶯飛來遠畫梁, 深談實狀語瑯瑯. 千言萬語無人會, 又逐
流鶯過別牆. 尾書云, 此詩甚深, 試向蓮花界上去, 庶幾有知之者. 余受而歸, 不數日, 自
官有招邀(其時官家, 密陽李侯儒鳳氏也), 官曰 蓮營使家, 莅營未幾, 尋君, 故以入海未
還答之, 君其往拜也. 卽往拜候, 則初筵開顏, 和氣襲人, 淸婉之姿, 秀雅之儀, 望若神
仙中人.
徐語曰, 我之來此, 切欲一見, 何尙晚也. 旣來爾, 則與我終始, 甚好. 余感激稱謝, 而靜
浦詩, 尙在袖中, 徐乃展納, 則使爺諦視, 一倍情款, 俾不得暫離, 而每歸家, 必送座馬
招還. 使家文情筆趣, 遂及好畫,吟詩寫字品畫, 殆無虛日. 遠近聞風而來者, 皆佳士也.
制勝堂上 儒雅風流 掀動一時. 幕中有申義翰, 官齋有金海史鏞, 皆善詩, 余之從弟, 十
六歲童, 亡兒十四歲, 愛其妙才, 留之衙中, 每試之作句, 鋴句曰 國泰公無事, 年豊野有
人. 使家絶奇之, 親書之付前楹. 每有船便, 輒付靜浦書, 以隷字寫法往復, 翌年丙午正
月, 還朝也. 置余名于路文中, 陪行入京之椒洞, 留食數朔, 移投北村耳.(許鍊, 『小癡實
錄』夢緣錄).

65.(9월) 甲寅 大司諫 李在鶴䟽略曰……, 寔由奸凶之專擅國柄, 蠹害積久, 莫敢誰何耳.

噫嘻, 判府事李止淵 吏曹判書李紀淵奸人也, 凶物也.……伏願殿下, 仰稟東朝, 判府事

李止淵, 爲先施以門黜之典, 吏曹判書李紀淵, 爲先施以遠竄之典. 批曰, 李判府事兄

弟, 需用之久何如, 委任之專何如, 而爾乃容易論斷. 所論之得失姑舍, 豈有如許朝體乎.

極爲駭然. 爾則施以刊削之典.

(10월) 壬戌 大王大妃敎曰 子於魯敬 尙度 置法之後, 追念往事, 起慨者多際, 有三司諸

臣, 臚列李止淵兄弟罪狀, 予之十餘年隱忍在心者, 予不覺觸發于中, 有此洞諭之矣. 嗚

呼, 丁亥代聽, 天之經地之義也, 彼止淵兄弟, 亦豈有不滿之心, 而特以渠輩平日無事不

窺覘, 無事不主張之習, 獨於此, 渠無以貪天爲功, 則乃於一政一令之間, 輒敢誹謗譏

訕, 此是從古小人脅持要進之一套心法, 而以我翼宗英明, 察其奸凶, 幷黜于外, 以其大

朝需用已久, 不置顯戮, 亦我翼宗仁孝之德也.

渠輩始知懼刦, 粧出一左右無當之䟽, 自托歸化, 而手脚慌亂, 情態閃忽, 惜計浴逞於湛

滅, 罪犯自歸於慁間, 翼宗益察情狀, 益切痛惋, 言於予者, 亦屢矣. 渠輩腰領, 烏可得

保乎. 嗚呼, 庚寅以後, 萬事滄桑, 欲提則只增疚恔, 先朝盛德, 專以全保爲先, 且值朝廷

承乏斗筲, 或取依舊, 進用苟容, 至此拜相, 居銓無一可觀, 循私蔑公, 去益專擅, 諸臣之

聲討, 以此而不以彼者. 疎逖與新進, 或有末及詳知, 而然耶. 今罪二人, 不可遺本而擧

末, 判府事李止淵, 吏曹判書李紀淵, 幷放逐鄕里.

庚午 大王大妃敎曰, 自下日前處分, 豈有一分顧惜之意, 特體昔日全保之盛, 仁孝之德,

不忍從重勘處矣. 三司諸臣, 多日伏閤, 上下相持, 無由究竟, 雖不能固守初定之心, 大官

之名, 亦不可不惜, 放逐罪人李止淵, 施以竄配之典, 李紀淵絶島安置. 重國體 待臺臣之

道, 雖許加重之律, 此出於深存商量, 十分斟酌, 如是判下之後, 更爲爭執, 則決無聽許

之理, 諸臣須諒此意, 無徒致酬應之煩. 予言不再矣. ……李止淵明川府竄配, 李紀淵

古今島安置.

(12월) 癸酉 輔國崇祿大夫判敦寧府事金逌根卒. ……逌根字景先, 永安府院君金祖

淳子也. ……恭謹 而以其嫉惡太甚, 故於容物之量, 終有可論者. 自壬辰後, 軍國之務,

萃于身, 奉公截私, 人不敢于以非理, 中外翕然稱之. 雖事務經綸, 非其所張, 而尊主庇

民一念, 盖炳如也. 嗜翰墨工詩, 詩有元人風. 得疾不能語, 凡四年而卒, 上下咸嗟悼之.

……辛巳 大王大妃, 命招時原任大臣, 敎曰, 今日撤簾之擧, 乃當初勉從日, 己定之心,
而特至今日, 一日如一年矣. 主上春秋鼎盛, 聖學夙就, 可以應萬幾之煩, 可以遂予初
心, 豈有如許慶幸之事乎.(『憲宗實錄』卷7, 6년 庚子).

66. 行莫醜於辱先, 其次關木索, 被箠楚受辱, 而乃兩兼之. 四十日之間, 遭罹之如是慘毒,
古往今來之宙, 寧或有之耶. 千萬人皆欲殺之, 一人獨憐之.(『阮堂先生全集』卷3,「與權
彝齋」4).

67. 濟古耽羅也. 瀛海 在其間, 甚鉅又多風, 人涉恒計旬月. 公方涉也, 大風濤中, 作霹靂,
死生俄忽. 舟中人 皆喪魄抱號, 篙師亦股栗不敢前. 公擬然坐柁頭, 有詩高詠, 聲與風
濤 相上下. 因擧手指某所日, 篙師力挽柁向此. 舟乃疾, 朝發夕至濟, 濟之人大驚, 以謂
飛渡也.(『阮堂先生全集』卷首,「阮堂金公小傳」).

68. 半程則純是石路, 人馬雖難着足, 半程以後稍平, 而又從密林茂樾中行, 僅通一線天光.
皆是嘉樹美木, 而多靑不凋, 間有楓林 如輕紅, 又異於內地楓葉, 甚可愛玩, 而嚴程蒼
皇, 有何趣況擧.(『阮堂先生全集』卷2,「與舍中」1).

69. 鄭君先行, 得宋校啓純家住處, 而此家果於邑底之稍勝, 而亦頗精湢. 埈則爲一間, 南向
有眉退, 東有小廚. 自小廚北有二間廚. 又有庫舍一間, 此則外舍, 而又有內舍之如此者.
內舍則使主人, 依舊入處. 只旣外舍割半分界, 足以容接. 小廚行將改埈, 則容傔輩 又何
以入處, 此則不難變通云矣. 籬圍遵家形址爲之, 庭階之間, 亦可以行飯所處, 則於分過
矣.(『阮堂先生全集』卷2,「與舍仲」1).

70. 『阮堂先生全集』卷2,「與舍季」1~9 參照.

71. 兩扁皆以西京古法寫得, 頗有雄奇之力, 不似病中所作, 是爲王靈所及, 似有神助, 非拙
陋所可能.(『阮堂先生全集』) 卷2,「與舍季」7).

72. 『論語』卷9, 子罕篇.

73. 嗟嗟呼. 吾桁楊在前, 嶺海隨後, 而未嘗動吾心也, 今於一婦人之喪也, 驚越遁剝, 無以
把捉其心, 此曷故焉. 嗟嗟呼. 凡人之皆有死, 而獨夫人之不可有死, 以不可有死而死
焉, 故死而含至悲 茹奇寃, 將噴而爲虹, 結而爲雹, 有足以動夫子之心, 有甚於桁楊乎,
嶺海乎.(『阮堂先生全集』卷7,「夫人禮安李氏哀逝文」).

74. 강관식,「추사 그림의 법고창신의 묘경」,『추사와 그의 시대』, 돌베개, 2002 참조.

75. 『憲宗實錄』卷15, 14년 7월 17일, 7월 25일, 12월 6일.

76. 余於丙午夏(余年方三十九), 在安峴之彝齋相公宅(權相諱敦仁氏), 時多以畵奉供睿賞,
而丁未春, 下來仍入濟州, 三見秋史先生(金參判諱正喜氏), 戊申秋, 自全州往赴古阜
監試矣. 八月二十七日, 椒洞申公(啣觀浩氏)書札, 自右水營(時水使李容鉉氏), 專使
飛傳, 坼見, 則自上命招意也. 有如干秋史書紙, 持來之說, 不可自試邑直作京行, 忙回
家中, 搜出書幅, 自蓮營促程, 九月十三日戾京. 仍在椒洞, 以作畵供御, 爲日日事, 而持
來書軸, 皆進納大內矣. 一夕, 穩陪主公, 議到科事, 乃於十月十一日, 訓鍊院初試入格,
二十八日, 春塘臺親臨會試參榜, 十一月初六日 唱榜, 翌日謝恩, 謝恩後, 宜卽歸覲到
門,(翌年冬始到門) 而主公, 以上意諭, 住有客地, 過多之資三百金, 感祝無地, 仍停鄕
計, 服勤畵役, 乃至明年己酉正月十五日 始乃入侍也.

右日朝食後, 武監一人, 自大內出, 語傳旨, 主公召我, 道其意, 卽催鞍馬, 陪陪從詣, 到
闕外, 乃軍職廳也. 下馬暫坐, 朴珍島履圭氏, 時以守門將入直, 承申公指敎, 來見我, 仍
道我由宣仁門入之, 過內司僕, 入銅龍門, 過日影臺, 及藏書閣 回泰門 東山別監房, 入
前大門, 過知殼官廳 壯勇衛廳, 由金馬門 石渠門, 入石渠廳, 少憩矣. 別待令 洪範祖,
奉旨來導我, 隨其後, 過重華殿 崇德門 多技門 花草廠, 入樂善齋, 卽上燕居之處. 左右
題扁, 多是阮堂書, 香泉研經樓 吉金貞石齋 留齋(阮堂在濟中時, 書之刻板, 渡海漂失,
覓來於日本者也.) 自怡堂 古藻堂(堂是樂善齋之前左右三面環抱者, 多藏書畵), 齋後,
有平遠亭.

客曰 初入大內, 曲廡廻廊, 應知其重重複複, 而第一是樂善齋入侍顚末, 願詳言之. 余
曰 此一款, 卽我忠愛, 方寸塞乎天地, 而不能已也. 今雖歲月嬗變, 豈可不領略大槩乎.
洪範祖 令我立於樂善齋之西閣檐下, 遂低頭拱手立, 心如履氷, 唐詩 宮花一萬樹, 不敢
擧頭看. 政道着實際語也. 俄自軒角, 有人微頓其足, 似有故相知之意. 立簷下暗諦而
視, 則乃洪範祖, 而手把其笠纓, 欲藏於衣領之內, 盖悶見我長纓之垂而故, 令效之也.
少焉, 有晳婉一人 黑劍子 藍纏帶, 加烏紗帽, 立外軒上, 低聲呼曰 來卽趨進, 令脫靴上
軒, 以手指導, 我隨而進, 趾立於立處, 乃東溫室西北隅也, 而申公 已爲侍立.

余心竊喜之, 拱手低頭而立, 只自乍轉眉睫, 則東壁下三重屛前, 乃玉座也. 低注目於腰
部以下, 自不無掠視, 則自上著淡紫色周衣 毟宕巾 翡翠玉圈子, 行躔不着, 燕居故也. 天

顔有喜, 命之押坐, 使左右開硯磨墨, 親手持羊毫二枝, 抽拔其管, 而示之曰, 此可合用耶. 彼可合用耶. 惟意取之也. 當下以不敢之心, 焉可擇此好彼劣. 恭把一枚曰, 此可合用, 又命取平書床置前, 以未便於運腕告之, 則卽令撤去, 出唐扇一把, 命以指頭畫, 卽寫梅, 仍以指頭書其上曰, 香非在蕊, 香非在蕚, 骨中香撤, 以供鑑賞. 且取古畫一幀, 長可二尺, 廣可八寸, 自上親執其上頭, 令我解其軸, 勢將我手, 執軸下邊也. 開了, 試問此是何品畫耶. 對曰 此乃元朝人 黃大癡山水眞蹟也. 賞玩後, 捲置一邊, 且取東坡眞跡一冊, 帖末, 命畫枯木竹石, 卽就之.

客曰 自上親執筆枝而予之, 親執畫軸而衆觀, 昵近寵光, 不可喩比. 恁時 自上不有提問之端乎. 何可無也. 昵侍之際, 氤氳之氣襲襲滿身, 玉音琅然入耳, 愛君猶愛父之心, 天所賦也. 當日境界, 不可以言語形道. 自上坐觀作畫, 卽膝前也. 一邊諄諄問之曰, 汝三入濟州, 海濤往來, 不爲難乎. 對曰 接天大海, 藉以一葦, 其往其來, 一任生死關頭也. 且問曰, 船尾繫空匏云, 此何故耶. 對曰 此非也. 假使制船, 猝値風濤亂拍, 失其柁尾, 則取船中食鼎, 以巨索縛繫船尾, 此救急也云爾. 空匏之說, 恐是採鰒潛女之項掛空匏, 身沒水, 而匏獨浮在水面, 以備攀繩登上, 氣息之憑噓耳.

且問曰, 金秋史居停凡節如何耶. 曰此小臣之目擊, 敢不詳陳. 圍籬之內, 壁無塗紙, 長跪向北以窓下, 丫乗小木支軀, 晝夜暇寐, 從以夜不滅燈, 奄奄氣息, 似可朝暮難保矣. 且曰 所食何如耶. 對曰 魚鰒之類, 不無矣, 厭腥敗胃, 或家饌遠來, 皆太醎, 不能久供安胃矣. 且曰 遣日維何. 對曰 村童數輩來學, 或敎以書, 敎以字, 無此, 太寂不堪也. 且問曰 濟州風土民物何如耶. 對曰 山野草木人物禽獸居室耕鑿, 的是異域, 若非聖化攸及, 難治哉. 且問湖南有草衣僧, 持行何如. 對曰 世稱高僧, 淹通內外傳, 多從士大夫遊矣. 問對娓娓, 遂及南土風氣, 珍島民俗, 於焉移時矣. 命退歇別待令所, 卽樂善齋西北檐畔, 隨申公退坐, 此日乃上元也.

內饌二盤出來, 一供申公, 一餽於我, 我對盤不食, 有沈思底意. 申公曰 君有老親, 千里思惟, 不能下咽耶. 曰果爾. 申公曰 宜然矣. 卽囑別待令一人, 取大油紙一張來, 乾食之物, 一一裹之, 申公又補添, 作一笣, 置一邊, 更入樂善齋, 共申公侍立, 於斯日已昏矣. 命退去, 更出別待令所, 則洪範祖 手招武監一人, 持內賜包裹, 借出宣仁門, 則守將靳不開門, 武監喩之實狀, 始許出送……

客曰 萬事分已定奈何. 其後幾次又入侍耶. 曰一入侍, 而一念憧憧矣. 乃至同月二十二日

朝, 武監出來, 傳旨促飯詣進, 如前日樣, 入樂善齋, 命坐開硯磨墨, 取唐空帖一弓, 就畫

山水畫, 至四五幅, 仍命止之曰 何可卽席了當. 持而出去. 畫了隨納可也. 另取好紙一張,

命畫山水, 畫成題其上云, 玉界瓊田三萬頃, 着我扁舟一葉. 仍款. 又取石鱗簡紙一幅,

畫指頭牧丹題曰 太平富貴之華. 畫了, 退歇別待令所, 申時出來舍館, 是夜耿耿不能交

睫. 翌朝, 取袖來未了畫帖, 筆臨之, 則意緖惘然, 筆亦枯澁. 盖昨日玉几前放意寫之, 頓

無私念, 融會一團精力矣. 此時, 則另欲精到, 私心居先, 故畫畫不能活動, 强能誠美.

二十五日 又入侍, 擎上睿鑑, 容許仍退, 待別待令所, 暫吸烟臺次, 微開囱格, 而偶視, 則

自上率一待令, 入古澡堂, 抽出畫匣, 巡簷而來, 瞠惶靡措, 卽推囱下階伏地, 果自頭上過

之, 命曰 隨後來侍. 入樂善齋, 上親手展卷示之曰, 汝曾見此畫否. 對曰 此是永明尉宅

集古畫帖, 果曾得見矣. 幅幅論評, 至申時退出.

客曰 艶矣哉, 壯矣哉. 君之天上因緣, 乃至斯密邇耶. 大抵從前出入, 服著冠履, 何兼爲

之耶. 曰 我乃出身, 着絲笠, 服直領, 內具甲紗襘子, 履水化子入之. 是日, 主公登壇後也,

入闕時, 公附耳言曰, 今日入侍, 必有提問之事, 對之如此如此 果於入侍也, 上問 爾所著

襘子, 是申大將餘件耶. 對曰, 然也. 且問申大將登壇後, 其意頗喜之耶. 對曰, 有感悅靡

極底意. 且問, 賀客多耶. 對客之來自多, 而每克恭克遜, 如不自容矣. 畢竟問對, 悉如申

公先料矣. 客曰 追而幾度入侍乎. 其後希濶藐然, 心常悚苑矣.

拖至五月二十六日, 承招命, 入樂善齋, 則適當水剌進御之時, 立而視之. ……客曰, 是

日也 作何等畫耶. 曰, 水剌後, 親手持二筆, 皆着油玉果扇也. 命持出去, 畫了持來. 惶恐

伏受而退歸. …… 二十九日納之袖中, 詣闕, 則數日前, 移御于重熙堂, 過一角門, 入重

陽門, 過承華樓, 入一角門, 過玉葱臺, 自七分序, 入重熙堂西溫室, 壁上付自求多福四

字, 又揭墨庄匾. 此宋岳武穆飛之筆也. 東溫室壁, 付怡情圖書四字, 乃申公筆也. 袖畫

筆而拱立於閣外, 倚身壁間矣, 上坐西溫室當中矣.

仰瞻神色, 殊異前日. 玉音微低, 似恐頓無意緖, 而顧視曰, 汝其了畫扇持來耶. 鞠躬進

趾, 雙手擎上, 則親手把開覽之, 無心而卷置床上, 還復無聊, 無一辭及於畫格工拙, 心

甚悚悕退立舊處, 而更瞻之, 天顏, 浮色黯黃, 巾網則尙着, 手部亦見浮氣, 心便驚憂, 自

語曰, 近日上候不平之說沸沸, 是果耶否. 不能安定, 心情冲冲而立矣, 上自顧視曰, 汝

其出矣. 承命卽退, 其時左右無侍立之人, 惟我獨在承命若是, 詎意天崩之慟, 乃在七日後, 六月初五日乎. 環東土同情罔極之中, 此身情境之踰越, 尤當如何. 金河西公, 有所思一篇詩, 激烈悲惋千載之下, 使人失聲抆淚也. 客曰 此一節掩實勿說也.

客又問曰, 丙午年, 在權相宅時, 多以畵奉拱, 則何不於其時入侍乎. 且供御之畵, 何件件耶. 曰, 余在安峴也. 就便而處於屋後別館, 卽與大道隔墻, 一日聞辟聲撼衙, 座間諸人曰, 捕將自闕出來也. 余問捕將誰乎. 曰, 李宰能權. 俄而捕將, 自相公所, 轉入後館, 要我相見. 我以布衣, 瞠悅進拜, 則語辭極款, 仍囑唐扇一面畵之, 留後日約而旋去, 心甚訝之, 感其分外厚款, 俄然相公命召曰, 君寄我不幾日, 姓名達於九重, 命捕將持此篇帖來, 君其精寫也. 余不敢辭, 凌兢而退, 克殫誠美而畵成, 乃五月二十日也.

相公取覽, 莞爾曰, 君之墨妙, 能轍至尊, 而况留款印於畵末, 榮已極矣. 親題其簽曰, 小癡墨緣, 奉獻于大內, 其數日後, 捕將又持扁帖來, 傳旨如此如此, 又卽精寫, 相公題簽以烟雲供養, 其後又出扁帖, 畵了, 題簽以心秋手春, 又其後, 宮紈式等小扁帖, 聯續出來, 每畵成, 捕將自內出來持去, 或有封獻之時, 余於此時, 相公之愛顧偏深, 每出所藏古畵評品, 又多臨倣, 眼目稍可拓得矣.

一日取唐扇一把, 題二絶贈之曰, 君以小癡名一時, 人知子久(元黃大癡一字)卽君師. 天池老石富春水, 本自胸中邱壑爲. 碧環堂下畵中詩,(環碧, 我屋之扁, 秋史公書與者.) 不獨丹靑富麗姿. 畵旨詩宗無二諦, 海天風雨一帆時. 另取油扇一把, 寫此詩, 令常時把持. 原題唐扇, 我自入送於靜浦, 阮堂公和其韻, 題其扇背而還之, 詩曰, 樊上雲烟得意時, 淋漓元氣卽五師. 不知綠野丹靑手, 能狀靈臺一片爲.(借用裴晋公事) 當朝一品集中詩, 扇面神仙富貴姿. 桃李光輝千百丈,(借用狄梁公事) 仁風擧似海天時. 此扇之還, 一時膾炙, 謂之合璧扇. 琴儽先生, 和韻演作四絶句, 質之相公, 其它詩人韻士之與余知者, 無不和韻, 此扇果成一寶, 珍藏我巾衍中耳.

又中國士人單沆, 号水心者, 曾交相公, 是年以自畵玉壺買春圖一紙寄來, 相公命余畵翠, 另題一詩還酬, 皆載一生墨緣帖中. 是年九月相公免銜, 出樊里山庄, 特余陪往, 余騎司僕馬, 馳走長安大道, 自念過分矣. 出惠化門十里許, 乃樊里村庄, 溪山窈窕, 林木修茂, 亭臺標致, 宛是物外也. 相公逍遙其間, 玆趣自多, 每命余先唱, 和韻酬之, 自成一大軸. 余之初作云, 惠化門東十里餘, 白雲紅樹護幽居. 相公高臥非恩暇, 心上民憂案上

書. 公和之云, 水綠山朱畫旨餘, 林園着色野人居. 白頭未就君民志, 歸讀樊遲學稼書. 日

夕以吟詩成課, 同時李鶴來(名㘽 号靑田 康津人)與共寢食, 適意愜情, 日覺陶陶.

是冬, 相公還第後, 自上覓納樊上詩軸, 不可以原紙進御, 另作一帖子, 相公親手精寫進

之, 所謂小癡之作, 厠在其間, 自上始知癡之能解吟詩矣. 其後入侍之餘, 詩法入門一函

四弓賜給, 簽是御筆, 紅亦御章, 雙擎感祝, 十襲珍藏于家中. 憲考昇遐後, 自不無烟雲變

滅, 相公屛跡于退村. 乙卯携兒子往謁, 辛酉往哭靈几前, 伊後則兩地茫茫, 徒作天涯想

也.(許鍊, 『小癡實錄』, 夢緣錄).

(3월) 癸酉 命李紀淵 李鶴秀並放. 甲戌 時原任大臣聯箚, 請亟寢李紀淵 李鶴秀放送之

命, 批曰 今此處分, 豈徒予意. 實有承聆於慈敎者, 卿等諒之. 命李止淵罪名爻周.

(4월) 戊申 行藥院入診于重熙堂, 都提調權敦仁曰, 臣於正月初一日, 仁政殿承候後,

今始登筵, 仰瞻天顏, 則玉色瘦敗, 色澤燥澁, 下情不勝憧憧矣. 近日則寢睡之節何如.

上曰 今番所苦, 始以滯氣爲祟, 別無他証. 近日以來, 滯氣頗減, 以寢睡亦稍勝矣. 敦仁

曰 近日中外輿情, 莫察上候之漸復, 尙此焦遑憫迫云, 輿情似然矣. 上曰 未能詳知, 容

或無怪矣. 敦仁曰 近日調理之劑, 自內進御, 故外間莫知進御是何方, 而憂慮不少. 以藥

房事體言之, 是豈成說乎. 此後, 則煎入製入, 皆出榻敎, 則事體當然矣. 輿鬱快釋矣. 上

曰 然矣. 湯劑當出榻敎矣.

辛亥 行藥院入診于迎春軒, 權敦仁曰, 湯劑法意, 愼重何如, 而多有自內煎進之時, 何等

尊重之地, 事之疎虞, 莫此爲甚. 設置藥院及提調, 將焉用哉. 伏願繼自今, 每於日次, 亟

許入診, 湯劑必自藥院煎入, 豈不有勝於自內煎進乎. 上曰 果好矣. 此後則欲如是爲之

矣. 敦仁曰 連日入診湯劑榻敎, 輒須文蹟, 外間無疑眩之端, 向來羣情之騷動, 今已妥

帖云矣.

(6월) 丁卯 命大寶納于大王大妃殿…… 午時 上昇遐于昌德宮之重熙堂……大王大妃

敎曰, 宗社付托時急, 英廟朝血脈, 今上與江華居元範而已, 以此定以宗社付托, 卽瓛之

第三子. 大王大妃敎曰, 奉迎儀節, 依例奉行. 左議政金道喜啓言, 今伏承下敎, 宗社之

托已定, 不勝萬萬慶幸, 而弟伏念, 新王明習庶務之道, 專在於慈聖殿下, 垂簾導迪之訓,

伏願亟下傳敎, 庸答羣情焉. 大王大妃敎曰, 新王年近二十歲, 予則年過六十, 亦已神精

昏耗矣. 今何可更論此事, 而國事至重, 旣無推諉之所, 當勉從矣. 仍敎曰, 垂簾節目, 令

該曹依例奉行.(『憲宗實錄』卷16, 15년 己酉).

77. 憲宗十五年 六月乙亥, 上卽位于仁政門. 嗣位時, 具冕服, 受大寶於殯殿, 出御仁政門, 百官行禮, 仍頒敎, 還廬次. 大王大妃殿, 召見時原任大臣于熙政堂. 大王大妃殿曰, 今日主上誕受大命, 卽宗社無疆之福, 且主上之厥初也. 君德成就, 惟在講學, 人君不學, 則何以爲政事乎. 君臣上下, 一心交勉, 期於輔導德性, 深有望於諸大臣矣. 予屢經喪戚, 精力漸綴, 今又當不忍見之境, 何以强作, 而宗社至重, 主上新嗣, 又此召卿等布諭, 此後輔導之責, 惟在諸大臣矣. 寅永等齊聲曰, 臣等固當殫竭誠力, 以爲一分裨輔之地, 而亦惟在太母殿下, 自內提撕之如何耳. 大王大妃殿曰, 今日主上御極之一初也. 予以愛民, 勤學 節儉 禮羣臣 敬大臣諸條, 先爲敎諭, 而召諸大臣, 傍聽者, 主上他日一動一事, 若有違於此訓, 則大臣須以予言責難可也.

七月庚戌, 大司憲李景在疏略曰, ……申觀浩輩, 俱以䟆韋, 敢執朝權, 觀浩則曲徑納醫, 己犯罔赦之案, 私室製藥焉, 逍無將之律, 苟究其源, 專由於李能權 金鍵之最先作, 俑互相推諉.

辛亥……判府事權敦仁, 陳箚自引曰, 春間大行大王玉候沈綿, 全羅監司南秉哲, 每對臣, 輒與之憂遑煎灼, 仍伏聞聖意, 思見方外一精於醫者, 臣家適有鄕弁之以軍門來留者, 頗有術藝, 臣果言之, 而旣非名係內局, 則亦無路擅進矣. 其後幾時, 大行大王, 下燭其時, 帶禁營哨官, 命禁將申觀浩率入, 使之診候, 本事則如是而已. 臣不自首, 則臺疏所論罔赦之案, 臣乃倖免, 而反使不當之觀浩, 替受之, 豈不倒置矣乎. 亟議臣誅殛之典, 使王法得當焉. 批曰本事裏許, 今聞卿言, 始知其所以然矣. 於卿初無所干, 以今此自引萬萬過當.

八月丙寅, ……全羅監司南秉哲疏略曰, 伏以權敦仁疏本, 論申觀浩曲逕納醫一節, 至有自引之章, 盖此事源由, 大略如大僚箚語. 臣以所聞於大僚者, 仰達於大行大王, 此在去二月念晦之間, 而臣以見任, 旋卽辭陛於三月初六日, 厥後處分之如何, 臣實未及知也. 本事不過如是, 而大僚旣以此爲引, 則臣亦有伊時酬酢矣, 滿心惶慄, 無地自容, 議臣可勘之罪焉. 批曰 本事, 已悉於相箚, 而醫人之因進, 實非由我, 則大臣引咎, 已是意外, 而卿之自列, 亦甚不當. 夫何足云云.

乙酉, 大王大妃殿, 命趙秉鉉加棘, 徐相敎 尹致英 申觀浩 李應植 竝施圍籬安置.(『哲

宗實錄』卷1, 卽位年 乙酉).

78. 『澗松文華』 81호, 강관식 해설 참조.

79. (9월 5일)癸巳…李鶴秀爲刑曹判書. (9월 8일)戊戌…以李紀淵爲判義禁府事. (10월 6일)甲子 領府事趙寅永, 判府事權敦仁, 復拜相職. (10월 12일)庚午 領議政趙寅永, 陳疏辭職, 賜批不許. (10월 19일)丁丑 右議政權敦仁, 陳疏辭職, 賜批不許. (11월 1일)己丑 右議政權敦仁, 再陳疏辭職, 賜批不許. (12월 6일)癸亥 領議政趙寅永卒.(『哲宗實錄』卷2, 원년 9월, 10월, 11월, 12월).

80. 戊申 以金左根爲工曹判書, 李魯秉爲司憲府大司憲.

己酉 前大司憲李魯秉疏略曰, 昨年春曹褒貶, 假引儀權中本, 居在中考, 其時領揆, 俾勿點下, 而因囑低昂, 殊非對揚之意, 故降置下考矣, 大僚因是含怒, 及臣遞職之後, 分付銓曹, 勒遞鄭時浚職, 復授權中本, 爲濟其私, 迫逐無罪之人, 還授以貶下之人, 何其無忌憚 若是之甚也. 臣以其時政官, 安得不懟惡於心乎. 亟削臣見帶之啣, 仍施當被之律, 批曰省疏具悉.

甲子 禮曹, 以憲宗大王祔廟後, 眞宗大王祧遷典禮, 命時原任大臣 及在外儒賢收議啓, 領府事鄭元容, 以爲五廟祭四親與始祖, 二昭二穆以上, 則遷禮之常也. 帝王家, 統序爲代, 眞宗至憲宗爲五世, 而今聖上卽憲宗之嗣王也. 憲宗祔廟之日, 眞宗以五世以祧, 亦禮之常也. 若以親序而言, 則以月祭之親行, 夾藏之制者, 情有所未安, 然必有先儒定論之可援, 前代行典之可據, 然後始可議行云.

領議政權敦仁, 以爲宗廟之禮, 以繼序爲昭穆, 祧主送遷, 惟視廟數, 禮之正也. 今我聖上繼憲宗之統 有父子之道, 若不祧眞廟, 誠有違於五廟之制, 恐不可也. 高曾之不在送遷, 亦禮之正也. 眞廟於聖上爲皇曾祖, 今若送遷, 則是親未盡而祧也 亦不可也.

此是莫重莫嚴之變禮, 而歷選古今, 無確證之可據, 則處於常變, 務盡情禮, 非臣愚闇所敢與議也. 第按朱子祧廟議狀, 以兄弟各爲一世, 天子七廟爲禮之正法, 而至論祧遷, 則太祖太宗析一爲二, 太廟所祀之僅, 及八世, 大爲乖謬, 請速改正者何也. 周廟之制度, 無徵時王之典, 則亦重, 則世數之若分若合, 廟制之或七或九, 亦有時宜之不必泥古歟. 故橫渠張氏亦曰, 自高至禰, 皆不可不祭, 若各有兄弟數人代立, 不可以廟數確定, 却有所不祭也. 顧今廟制, 雖不當擬議於兄弟繼序, 而若其廟數之不拘限滿, 亦足以援

照矣.

況謹稽我朝典禮, 世宗三年, 始建永寧殿, 祧遷穆祖, 而太廟自翼祖以下爲六室, 不以廟數爲拘一也. 宣祖二年, 始祔仁宗於文昭殿時, 諫院以當初遺訓, 無過五室, 仁廟入祔, 睿宗當遷, 議者皆以爲祖仁宗考明宗, 非但名實大乖, 睿宗於當宁爲高祖之親, 遞出未安, 遂以次陞祔, 而睿宗不遷, 自太祖以下爲六室, 不以廟數爲拘二也. 顯宗二年, 孝宗祔廟, 竝祧仁宗明宗, 當孝廟在宥時, 仁宗以下廟數滿五, 而不祧仁宗, 至顯廟初, 始竝明宗以竝祧, 不以廟數爲拘, 三也. 是皆以親未盡, 而未敢遽議遷祧, 未嘗以繼序之各, 爲昭穆, 廟數之適滿五室而爲拘也.

今日之禮, 雖曰不當以兄弟繼序爲擬, 而兄弟之各一其世. 朱子旣曰, 禮之正法, 則準以正法, 其爲繼序之五世, 一也. 列聖朝以來, 亦豈欲舍正法, 而不嫌於六室哉. 盖以不如是四親之尊, 有不得廟享者, 大聖人惻怛仁愛之心, 斟酌於常變經權之中者, 亦可以有辭於天下後世也. 臣愚, 竊以爲, 與其果於古常, 或有歉於天理人情之正, 無寧仰述我列聖朝 不拘廟數 至精至微之義. 亦不失張朱兩賢, 不定廟數之本意歟云.

庚午 禮曹以祔廟時祧遷事, 二品以上 及時儒臣, 更爲收議啓, 批曰, 觀於諸議, 雖有一二參差之言, 而此則各陳其所見而已, 何必使之苟同乎. 親未盡而遽議送遷, 其於天理人情, 太涉未安, 而帝王家, 以承統爲重, 古今之通誼也. 憲宗大王君臨十五載, 纘承正純翼嫡嫡相傳之大統, 今若奉祔於二昭二穆之外, 則其於天理人情, 尤當如何也. 然則眞廟之遷祧, 自是不得不然之禮也. 其令儀曺祧遷儀節, 擇日擧行.

辛未 成均館, 以居齋儒生捲堂所懷啓, 以爲今番祧禮, 自有正法, 而領相獻議, 竊有所駭惑者矣. 其曰歷選古今, 無確證之可據, 謹稽朱夫子, 作周七廟圖, 懿王以孝王之姪, 居禰位, 康王以孝王之曾孫, 爲應祧之廟, 此正今日之確證, 而乃曰 無可據者何也.

癸酉 掌令朴鳳欽疏略曰, 噫, 彼領相權敦仁, 獨非我兩宗之臣乎. 伏讀收議批旨, 至嫡嫡相傳以下一句語, 臣肝膽欲裂, 聲淚交迸, 今此詢議, 卽出重其事, 敬其禮之聖意, 孰不以大經大法, 正禮正論, 以副我殿下克愼之念, 而彼獨何心, 以不易之正法, 謂無可據, 引用先賢之語, 則訛誤其本旨, 援論國朝之典, 則謬妄於考據, 敢欲以我翼宗憲宗, 奉以昭穆之外, 萬古天下, 安有非昭穆廟享之君乎……

掌令柳泰東疏略曰, 卽伏見祧議批旨若曰, 帝王家, 以統緒爲重, 古今之通誼也. 憲宗大

王 君臨十五載, 繼承正純翼嫡嫡相傳之大統, 今若奉祔於二昭二穆以外之位, 則其於

天理人情, 尤當如何也. 爲敎於是, 知聖學高明, 分析精微, 若是嚴正明快也. 取見諸議,

則其中立異者, 卽領相是已. 噫, 此大僚, 以詩禮古家, 凡屬禮節, 素所講究, 必勝於他

人, 而今欲以似是之說, 上眩下惑, 受恩於先朝也何如, 受知於先朝也何如, 今擬享之於

昭穆以外之位者, 是可忍也, 孰不可忍也. 自發軔之初, 薄涉才藝, 朝東暮西, 千億幻身,

平生技倆, 不出乎締結鄙類, 看作奇貨, 紹介攀援, 無所不至, ……

兩司聯疏略曰, 宗廟之中, 以統序爲重, 卽建天地俟百世之大經大法也. 噫, 彼領相權敦

仁, 抑獨何心, 謂無可據, 妄起橫議, 壞亂典禮, 疑惑人心, 其不敬無將之習, 胡至此極,

惟我憲宗大王, 以世嫡之統, 臨君師之位, 彼相亦一偏被恩遇者也. 今方喪甫畢, 祔儀將

擧, 慟寃之心於乎之思, 亦彝性同得, 而乃欲以奉祔於二昭二穆以外之位者, 是可忍也,

孰不可忍也.

己卯 大王大妃殿敎曰, 予婦人也. 豈知周公之禮, 但以常理推之, 廟數已滿之論, 禮也,

親屬不遷之論, 情也. 禮由於情, 情由於禮, 物理之自然也. 然則今日之事, 情與禮, 可

使兩行, 而不悖矣. 前領相之論, 有何負於先君國家, 而聲討臚列如彼, 其妄測, 直歸之

於不敬無將之科. 朝廷之上, 苟有一介公心忠愛之人, 不使朴柳尹之好事妄是非之徒出

矣. 念及於此, 不覺寒心, 而慨歎矣. 予有一言明誥, 君臣之間, 誼同今昔, 若於逮事之

地, 論其愛戴眷眷之情, 尤當如何.

前領相之不欲以昭穆享翼憲兩朝云者. 是何言也, 豈忍筆之於書乎. 戴髮含生之倫, 其果

盡信而致惑其論耶. 此而不能信, 則言者之心, 有足以見之矣. 前領相寧有此心. 如有此

心, 天厭之, 天厭之. 岐貳於大同之論, 意見之所局也, 何損於已定之禮乎. 雖然卿等之

所爭執者, 旣曰莫嚴莫重之義, 而謂存事禮, 故屢回思量, 所請之律, 黽勉從之. 如是處

分之後, 若或有更發乖激之論, 而不知止者, 太阿在前, 予不虛試, 在廷臣隣, 咸須知悉.

(7월) 丙申 ……校理金會明疏略, 請放逐罪人權敦仁加施當施之律. 噫噫, 金正喜, 卽

一憸邪宵小, 平生所爲, 皆是禍人家國之事, 而祧禮之莫重莫嚴, 乃敢參涉, 設心造謀,

何如是凶且憯也. 請施島竄.

己亥 兩司聯箚, 請權敦仁夬施當律, 金正喜依前島竄, 命喜相喜施以散配之典. 批曰 權

敦仁事旣有兩次慈敎, 予之道理, 則惟有承順而已. 至於臺閣, 則或有別般道理, 與予不

可苟同者乎. 此則予所不知也, 金正喜事, 始發之言, 已是慘刻, 何爲繼之.

乙巳 兩司合啓, 以爲, 噫嘻痛矣. 國綱雖曰漸頹, 世變雖曰層生, 豈有如金正喜之至凶且妖者哉. 盖其賦性奸毒, 宅心回曲, 薄有才藝, 一是背經而亂常, 工於揣摩不出, 兇國而禍家, 世濟其惡, 是父是子, 陰結匪類, 如鬼如蜮, 爲世不齒, 亦已久矣. 其父追奪罪人魯敬, 干係何如, 負犯何如. 渠輩之得逭收司, 渠身之至於島置, 已是失刑, 而年前宥還, 特出於先大王好生之聖念, 渠若有一分人心 一分臣節, 則固當歸守先壟, 縮伏自靖, 含戴沒齒, 而猶復縱肆無憚, 跳踉惟意, 兄弟三人, 偃處江郊, 出沒城闉, 廟堂事務, 無不干與, 朝廷機密, 百計窺覘, 鑽刺曲逕, 締結掖屬, 情踪閃秘, 無所不至, 乃與平生死友權敦仁, 合而爲一朋比, 固結暗地慫通, 謂渠父可以伸復, 謀脫逆名, 謂擧世可以鉗制, 翻弄國法, 至有敦仁之公肆盛言 無所忌諱, 此已是一大變怪, 而雖以今番事言之, 祧禮之莫重莫嚴, 而乃敢參涉, 兄爲窩主, 弟爲使令, 到處游說, 要爲獻議之與同, 計終不售, 雖緣衆論之歸正, 言則流傳, 莫掩十手之皆指.

噫, 彼經營設施, 力護悖論, 必欲乖亂邦禮, 眩惑人聽者, 其心所在, 路人可知. 此而不明示癉別, 痛折亂萌, 則又不知何樣駭機, 伏在何地. 言念及此, 豈不懍然寒心哉. 且彼所謂締結之掖屬, 卽吳圭一與趙熙龍父子是已. 一爲敦仁之爪牙, 一爲正喜之腹心, 出入深嚴, 伺察者何事, 往來昏夜, 綢繆者何計. 醞釀之憂, 殆同伏莽, 將來之禍, 必成燎原, 豈可以微賤蟻虱之類, 忽之於防微杜漸之道哉. 請金正喜亟施絶島安置, 其弟命喜相喜, 幷施散配之典, 吳圭一與趙熙龍父子, 亦令該曹爲先嚴刑得情, 快施當律焉.

批曰, 金正喜兄弟事, 若是論斷, 殊涉過中. 幷不允. 末段三漢事, 如渠卑微, 何必如是張皇乎. 勿煩.

丙午 兩司合啓請金正喜島置 命喜等散配 吳圭一等, 嚴刑得情. 批曰, 金正喜事, 爲之甚惜, 其自處也, 若畏約, 則寧有形迹之可尋者乎. 平昔不悛之習, 推可知也. 北靑府遠竄. 金命喜 金相喜 放逐鄉里, 吳趙兩漢之爲二家爪牙腹心, 予有所聞者多矣. 幷嚴刑一次, 絶島定配. 至於熙龍之子, 不必擧論.(『哲宗實錄』卷3, 2년 辛亥).

81. 我國近世名筆, 以金秋史, 爲最, 人多其體, 而珍其帖. 自淸人多買其字, 日人亦收, 近日尤貴之, 一帖之價, 至有百餘圓. 我固肉眼, 未知其有何可寶處而然也. 以余觀之, 字之穩重正直, 妍美結構, 不如白下 員嶠, 所價 反在下, 誠難知也.

余於少時 丙辰春夏間, 碅菴 峿堂 檀樊三丈, 來宿盤谷寔庵先生宅, 往于奉恩寺, 見秋史

之行, 時 金公留寓寺中. 寔庵公, 亦伴行, 余陪隨而往, 則諸公到寺門, 問金叅判令監住

於何處, 有老僧迎拜 答曰, 留於東邊大房. 諸公 便入西邊大房, 坐定後, 復問僧 曰, 金

叅判, 今方何爲. 曰 了書閑坐. 諸公 振衣進去, 余亦隨往觀之, 大房之南壁下, 設木假屋

一間, 四方無障子, 前垂一帳, 半捲帳內, 設花紋席, 席上布花氈褥, 褥前置一大書案, 案

上有一硯掩蓋, 傍有碧琉璃筆洗. 又有高足小香爐, 爇香烟騰, 又有兩筆筒, 一大而紫,

一小而白, 大挿大筆三四枝, 小挿小筆八九枝. 其間 有白玉印硃盒一箇 靑玉書鎭一枚,

案 又有一大硯, 磨墨 滿凹池. 左有一木盤, 圖署數十顆, 大小不齊, 右有紫竹小卓一座,

架上滿挿絹絹紙物.

中坐一老人, 身材短少, 鬚白如雪, 不多不少, 眼炯然如漆, 頭童無髮, 著僧竹織圓帽, 披

靑紵廣袖周衣, 韶華滿面, 臂弱指纖似婦女, 手握一串念珠, 摩弄. 諸公拜禮, 欠身容迎,

其秋史可知. 前聞秋史如異代人, 故 拭眸詳視, 其器具顏面, 尙在眼依依. 東邊佛卓下,

鋪玉色華牋, 書聯三對, 方矖唉墨晞, 一是 春風大雅能容物, 秋水文章不染塵, 一是 碅

戶蒼苔馴子鹿, 石田春雨種人蔘. 一是 潞國晚年猶矍鑠, 呂端大事不糊塗. 對諸公 問梣

溪公起居, 娓娓不已.

僧告夕飯, 諸公退出. 余故立觀之, 無飯卓, 以黑漆平板上, 設鉢盂, 具五木牒, 皆素饌

也. 具漆匙箸, 一傔人入來, 持銀匙箸, 及饌盒而進, 又告何語 而出, 持一磁缸來, 似是

饌品, 不知何物. 余因出庭外, 僧退飯床, 余入見, 僧進一盤水, 公洗手盥漱畢. 又有一老

僧, 持一竿竹而來, 竿端 懸一小紙筒, 筒中 於如針芒者, 擇一枚, 植立於公右臂肉腕上,

小闍梨 隨以石硫黃, 燃火而來, 着針芒端, 然如燭而立盡. 余生平初見, 急回西房, 欲問

於諸公, 則諸公 方與老僧問, 金公每日朝夕如是否. 僧曰是矣. 金公朝夕, 雖香積中, 所

供膳需, 多自當身宅備來, 魚肉常存, 故每多如是. 僧去後, 余問諸公曰, 彼 何意, 何法,

何名. 峿堂曰, 此在佛經, 刺火懺悔, 卽是也. 又名受戒, 凡爲僧者, 始削髮 受師戒時, 亦

如此. 此皆消除塵穢 歸依淸淨之盟誓, 佛法然也. 余始見此事, 又聞此語, 口雖不言, 心

甚訝怪. 曰 以若秋史之尊貴, 何如是佞佛. 心常疑之, 漸見漢唐以來文字, 則 名流才士.

或多如此.

然 今淸人所買公字者, 知書家, 只求公隷, 不貴行草. 昔與湯爽軒談公字, 湯曰 阮堂行

草, 有偏劃, 書字家不取. 故 難稱名家. 惟隸字, 多石氣, 合法式, 眞 海東大家, 置之中

國, 足稱大家也. 阮老行草, 不及板翁, 隸書 則優與板橋爭雄, 阮與板, 皆中東奇怪字之

大家鼻祖. 大凡 朝鮮筆家有名者, 皆工則工矣. 神氣全少, 坡老所謂, 神氣骨肉血五者,

缺一, 不成字. 吾見石峰 員嶠 白下 紫霞 骨肉則猶可, 神氣頓乏, 反不如東洋人字, 惟阮

隸, 神氣自生, 可好.

又曾聞芝田李身遠語曰, 元春台筆, 接神也. 問何以知接神. 曰 昔余衣荷於濟州也, 秋史

亦居謫. 其時 島中謫客十餘, 或有不知者, 六七人 則皆有文字, 有書畵者也. 皆以同病之

憐, 每每相逢相話. 情契自生, 一年冬, 島中大雪, 漢拏全山, 便成白玉. 謫客等, 相與議

曰, 近日月色甚好, 今夜共上漢拏, 雖未至絶頂, 觀石槽而回 何如. 僉曰諾. 乃携一壺酒,

一軸紙, 六謫客 三士人, 發向山上, 時冬月念間, 夜久月生, 天無片雲, 明如白日. 行行

十餘里, 至一山脊, 海天寒氣, 砭人肌骨, 口鼻不能呼吸, 手脚不能運動. 纔覓山凹岩隙,

拾落葉, 取枯枝, 叩火燃草, 班荊燎寒, 急煮酒, 而熱飲, 稍免凍冷. 僉云不能更進, 不如

早還. 旣到此境, 可題一詩 而歸. 仍呼韻賦詩, 詩就欲題, 煮石火中, 掬雪磨墨, 墨蘸筆

端, 卽化成氷, 畵紙不濡墨, 不成一字, 燎筆焙紙, 艱作一字, 則字凍落墨, 便無墨迹, 遂

皆擱筆不書, 元春始起曰 吾亦試之. 乃濡毫臨紙, 筆不凍, 而字不氷, 宛如平常, 遂了諸

詩而歸. 此非神則莫能也.

寔庵先生語曰 阮堂蒙還後, 初入城, 景七 碅庵, 以榟溪公命, 往見, 則 時適無客, 臨書

展紙, 楷隸草篆 隨意亂作, 傍坐觀書, 有一名士, 紫帶玉圈, 入候而亦坐傍觀書, 問曰 欲

向叔主, 仰問者久, 而無暇, 未及敢問. 叔主曾有書聯賜某儕者否. 曰 渠常來, 書者多

矣. 曰 此是近日事. 某也得聯一對, 懸於渠之寢室, 一夕入其室, 則不燭而室明, 尋其明

故, 自懸聯上, 發光如虹, 照于房中, 其家以爲不祥, 來問叔主, 叔主命持來, 以墨加筆其

上而賜曰, 不復光矣. 其後無光云, 眞有是否. 阮堂微笑, 而不答其有無, 似眞有其事, 而

吾先歸, 故未知其名士亦何人也, 甚誕難知. 榟溪公亦笑曰, 此何怪也. 米船虹月亦此類

也. 聞此諸說, 則公果神筆也. 今奉恩寺板殿, 狎鷗亭扁, 皆以公題. 額中自許者, 板殿額

尙在, 狎鷗字 不知落於何處, 亦可惜也. 金公 名正喜, 字元春, 阮堂其號, 亦曰秋史, 翼

宗時 文科, 終於哲宗朝, 年七十餘矣.(尙有鉉,「秋史訪見記」).

82.『阮堂先生全集』卷3, 권이재 돈인에게 4.

83. 『阮堂先生全集』卷3, 권이재 돈인에게 5.

84. 『阮堂先生全集』卷3, 권이재 돈인에게 10.

85. 『阮堂先生全集』卷3, 권이재 돈인에게 12.

86. 『阮堂先生全集』卷3, 권이재 돈인에게 33.

87. 『阮堂先生全集』卷3, 권이재 돈인에게 17.

88. 『阮堂先生全集』卷2, 신위당 관호에게 1.

89. 『阮堂先生全集』卷2. 신위당 관호에게 3.

90. 문화재청,『한국의 초상화』, 2007, 24~51쪽.

91. 『澗松文華』81호, 강관식의 해설 참조.

2부 · 연보

1786년 병오(정조 10년, 청 고종 건륭 51년) 1세(정조 35세, 문효세자 5세, 김노경 21세, 김노영 40세)

5월 11일	미시(未時, 오후 1~3시) 문효세자(文孝世子, 1782~1786) 5세로 홍(薨)하다.
6월 3일	추사(秋史) 김정희(金正喜) 충청도 예산(禮山) 향저(鄕邸)에서 유당(酉堂) 김노경(金魯敬, 1766~1837)의 장자로 탄생. 신비설이 동반(同伴)한다. 『흠영(欽英)』에 의하면 해시 정각(오후 10시)에 서울 낙동(駱洞, 충무로 1가) 외가에서 출생. 모친은 기계 유씨(杞溪兪氏, 1767~1801), 김제군수 유준주(兪駿柱, 1746~1793)의 외동딸. 자(字) 원춘(元春).
윤7월 18일	김구주(金龜柱, 1740~1786) 나주(羅州) 적소(謫所)에서 죽음. 22일 전라감사 장계(狀啓) 도착.
윤7월 19일	문효세자 효창묘(孝昌墓, 이후 孝昌園으로 追封)에 예장(禮葬).
8월 25일	안악(安岳)군수 김노영(金魯永, 1747~1797)이 아전의 부칙(副勅, 청 사신) 식비 횡령 판매 일로 파출.
9월 14일	도승지 김이주(金頤柱, 1730~1797) 57세 대사헌. 그 전해 도승지 시에 얻은 풍비(風痺, 손발 마비 증세) 재발. 그래도 도승지 임명 반복(김노경, 『酉堂遺稿』 권7, 「先府君行狀」).
	정조 후궁이자 문효세자 생모인 의빈 성씨(宜嬪成氏, 1753~1786) 졸(卒).
10월 10일	김이주 대사간.
10월 20일	의빈 성씨 효창묘 좌강(左岡)에 예장.
	은언군(恩彦君) 이인(李䄄, 1754~1801, 사도세자의 서자)의 장자 상계군(常溪君) 이감(李琡, 1770~1786) 갑자기 사망(暴卒), 상

계군은 홍국영(洪國榮, 1748~1781)이 누이 의빈 성씨의 양자로 삼았던 완풍군(完豊君) 이준(李濬)이다.

11월 15일 추사 초취 부인 한산 이씨(韓山李氏, 1786~1805. 2. 12.) 출생. 이희민(李羲民, 1740~1821)의 3녀.

12월 16일 김노영 동부승지(同副承旨). 17일부터 27일까지 매일 입시(入侍).

12월 28일 은언군 강화도로 유배, 국왕이 몰래 민가 매입 거처하게 하다. 김이주 대사헌.

12월 30일 한성부 인구 19만 5,931명, 전국 총인구 733만 965명.

1787년 정미(정조 11년, 건륭 52년) 2세(정조 36세, 김노경 22세, 김노영 41세)

2월 8일 주부(主簿) 박준원(朴準源, 1739~1807) 3녀 삼간택 납채(納采).

2월 12일 박준원(朴準源)의 3녀 유빈 박씨(綏嬪朴氏, 1770~1822), 가례(嘉禮)〔'綏嬪'은 그동안 '수빈'으로 읽었으나 〈유빈 박씨애책문(綏嬪朴氏哀冊文)〉 한글 필사본에서 '유빈'으로 쓰다. 한국학중앙연구원 장서각, 『조선왕실의 비석과 지석 탁본』, 한국학중앙연구원출판부, 2019. 50쪽〕.

4월 24일 김노영 형조참의.

5월 11일 문효세자 소상(小祥), 종척집사〔宗戚執事, 국상(國喪) 때 종친과 왕실의 외척에게 시키는 임시의 벼슬〕 행공(行公) 시상으로 형조참의 김노영과 증산(甑山)현령 김노성(金魯成)에게 망아지 1필씩 하사. 김노경에게 부사용(副司勇, 종9품)직 제수.

8월 20일 사직(同直, 정5품) 김종수(金鍾秀, 1728~1799)가 역옥(逆獄)은 좌도(左道, 유교 이념에 배치되는 사교)와 도참〔圖讖, 국가의 운명

을 점치는 예언 및 괴력난신(怪力亂神)의 맹신(盲信)]을 끼고 일으

킨 것이 많았다고 상소함.

12월 30일 전국 총인구 729만 5,380명

1788년 무신(정조 12년, 건륭 53년) **3세**(정조 37세, 김노경 23세, 김노영 42세)

2월 11일 지중추 채제공(蔡濟恭, 1720~1799) 우의정 특배(特拜).

3월 4일 정조, 외척(外戚)이 날뛰는 폐습 크게 꾸짖다.

4월 23일 교리 정만시(鄭萬始, 1759~1809)가 상소하여 김하재(金夏

材)의 역절과 경자(1780)년부터 시벽(時僻) 분당 있음을 지

적. 이명식(李命植, 1720~1800, 延安人, 老論), 서유린(徐有隣,

1738~1802) 등을 시파(時派), 김종수(金鍾秀, 1728~1799), 심환

지(沈煥之, 1730~1802) 등을 벽파(僻派)로 규정. 정만시 삭직.

5월 11일 문효세자 대상(大祥), 혼궁(魂宮) 향관(享官)인 부사직 김노

영 가선(嘉善, 종2품)으로 가자(加資, 품계를 올려줌), 사용(司

勇, 정9품) 김노경은 승서(陞敍), 현령 김노성에게 망아지 1필

사급.

6월 3일 김노영 형조참판(종2품).

7월 5일 호판 서유린 청으로 해남 대둔사(大芚寺)에 표충사(表忠祠)

사액.

9월 20일 김노영 수원부사(水原府使), 추사의 중제(仲弟) 김명희(金命

喜, 1788~1857) 출생.

11월 17일 추사 후취 부인 예안 이씨(禮安李氏, 1788~1842. 11. 13) 출

생. 이병현(李秉鉉, 1754~1794)과 진천 송씨(鎭川宋氏)의 딸.

| 12월 21일 | 김이주 대사헌. |
| 12월 30일 | 전국 총인구 730만 1,748명. |

1789년 기유(정조 13년, 건륭 54년) 4세(정조 38세, 김노경 24세, 김노영 43세)

2월 5일	김이주 대사헌.
2월 9일	전 공조판서 교교재(嘐嘐齋) 김용겸(金用謙, 1702~1789) 졸. 안동인(安東人). 주부 김창즙(金昌緝, 1662~1713)의 아들, 영의정 김수항(金壽恒, 1629~1689)의 손자.
4월 21일	김재찬(金載瓚, 1746~1827) 대사헌.
5월 7일	김이주 대사헌.
5월 20일	추사 조모 해평 윤씨(海平尹氏, 1729~1796) 회갑.
7월 11일	사도세자(思悼世子) 영우원(永祐園) 천봉(遷奉) 결정. 서유방(徐有防, 1741~1798) 경기감사. 조심태(趙心泰, 1740~1799) 수원부사.
7월 15일	김노영 대사간. 수원읍치(邑治)를 팔달산(八達山) 아래로 옮기기로 결정.
8월 9일	신원(新園)의 호(號)는 현륭원(顯隆園)(그림 1).
8월 26일	은언군이 서울에 와서 거주한 일로 다시 강화로 송환하려고 하자 정조가 출문 제지. 왕대비 사가(私家) 퇴출 협박.
9월 27일	채제공(蔡濟恭, 1720~1799)(그림 2) 좌의정, 총호사.
9월 29일	천원 시(遷園時) 종척 집사 행부사직 김이주·김노영·김노성·김노경.
10월 8일	천원 시 종척 집사 김노영 숙마(熟馬) 1필 사급, 현령 김노성 사용 김노경, 승서.

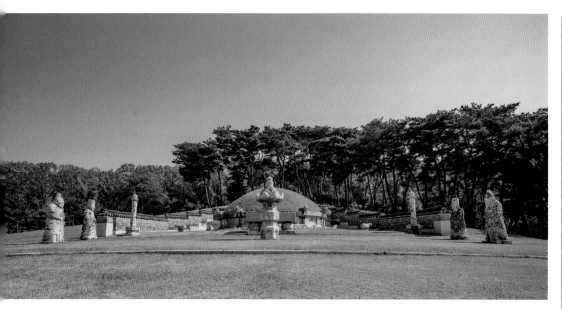

그림 1 사도세자 현륭원, 1789년 조성, 경기도 화성시

그림 2 이명기, 〈채제공 초상 금관조복본〉, 65
세 초상, 1784년경, 견본채색, 145.0×
78.5cm, 개인 소장

10월 11일	김이주 대사헌.
10월 13일	김노경 의금부도사(종6품).
10월 16일	현륭원 공역 고성(告成). 경비 돈 18만 4,600냥, 쌀 6,326석, 무명 279통, 베 14통.
	동지 겸 사은(冬至兼謝恩) 정사(正使) 이성원(李性源, 1725~1790), 부사(副使) 조종현(趙宗鉉), 서장관(書狀官) 성종인(成鍾仁) 사폐(辭陛, 사신으로 먼 길 떠나며 임금께 하직 인사를 드림). 김홍도(金弘道)·이명기(李命基) 정조의 특명으로 함께 가다. 김홍도는 정사 군관(軍官)으로 이명기는 가회화사(加外畵師)로 배정. 조수삼(趙秀三, 1762~1849)은 정사 서기(書記)로 수행(6차 연행 중 1차).
10월 17일	김노경 제용감(濟用監) 주부(종6품).
11월 11일	김노경 한성주부(종6품).
12월 4일	강세황(姜世晃, 1713~1791) 한성판윤.
12월 19일	옹방강(翁方綱, 1733~1818)이 자신의 서재에 보소재(寶蘇齋) 현판을 걸고 동파(東坡) 소식(蘇軾, 1036~1101)의 생일잔치를 처음 개최.
	이해 오숭량(吳崇梁, 1766~1834)이 옹방강 문하에 입문.

1790년 경술(정조 14년, 건륭 55년) **5세**(정조 39세, 순조 1세, 김노경 25세, 김노영 44세)

| 1월 1일 | 청 정진갑(程振甲, ?~1826)이 조수삼에게 《천제오운첩(天際烏雲帖)》 모각본(模刻本) 선물. |
| 1월 19일 | 김익(金熤, 1723~1790) 영의정, 채제공(그림 2) 좌의정. |

1월 20일	추사 조부 김이주(1730~1797) 회갑. 정조가 어제(御製) 칠언 고시(七言古詩) 및 연수법악(宴需法樂, 梨園二等樂) 내리다.
1월 27일	김노영 형조참판.
2월 20일	청 건륭 황제 80세 성절(聖節) 성절진하 겸 사은(聖節進賀兼謝恩)정사 창성위(昌城尉) 황인점(黃仁點, 1740~1802), 부사 김노영(金魯永, 1747~1797), 서장관 서영보(徐榮輔, 1759~1816), 박제가(朴齊家, 1750~1805), 유득공(柳得恭, 1748~1807) 수행.
2월 23일	곡산(谷山)부사 김노성(金魯成, 1754~1794) 곡산부 금고충군(禁錮充軍, 죄를 지어 군역을 시킴).
2월 28일	정조가 월성위제(月城尉第, 月城尉宮) 문 밖에 친림(親臨)하여 김이주를 불러 보고, 병세를 위로하고, 회갑(1월 20일)을 축하하며 지중추에 제수. 김노영은 왕명을 듣고 빨리 달려오다 말에서 떨어짐(聞命疾馳落馬).
3월 11일	김이주 형조판서.
3월 14일	김노영 호조참판.
3월 25일	금성위(錦城尉) 박명원(朴明源, 1725~1790) 졸. 66세. 영조 제2녀 화평옹주(和平翁主, 1727~1748) 부마. 3월 박제가는 건륭제 80세 성절 진하사 귀환 도중 청 축덕린(祝德麟, 1742~1798)에게 《자작시서첩(自作詩書帖)》(그림 3) 받음.
4월 4일	김노경 장악원(掌樂院) 주부(종6품).
4월 8일	원춘(原春)감사 장계. 회양 전부사 강인(姜憽, 1729~1791), 황장목[黃腸木, 국장에 쓰는 棺板用 상등 소나무] 40판(板) 몰래 베어 묻은 일(偸斫潛埋事)로 의금부 잡아 가둠(拿囚).
4월 10일	강인 황장목 봉해 올릴 때 봉하고 남은 퇴판과 끝목을 판자

그림 3 축덕린,《자작시서첩》, 1790년, 지본묵서, 14.2×23.8cm. 간송미술관 소장

로 만들어 몰래 묻고 영문에 보고하지 않은 일을(封進時 封餘退板及端木의 作板潛埋 不報 營門事) 자인하여 해남(海南)에 정배.

4월 15일	김이주 형조판서.
4월 25일	좌의정 채제공이 진하 겸 사은부사인 김노영 친환(親患, 부모의 병)으로 원역(遠役, 멀리가는 일) 곤란함을 상소.
4월 26일	진하 겸 사은부사 김노영을 서호수(徐浩修)로 대신.
4월 27일	서장관 서영보를 이백형(李百亨, 1737~1793, 덕천파 소론)으로 대신.
4월 30일	김노영 호조참판.
	함경도 암행어사 서영보 복명(보고함). 강인이 백성에게 돈을 많이 거두고 아전의 집을 자주 찾아가 술과 음식을 내놓게 했으므로 잡아다 거듭 국문하기를(多斂民錢, 頻往吏家 討索酒食으로 拿問重勘) 청하다.
5월 22일	김노경 사복시(司僕寺) 주부.
6월 13일	김노영 대사헌.
6월 17일	전 회양부사 강인 회양부에 유배(강세황의 장자), 죄지은 지

방에 연한(年限) 없이 정배. 회양 백성에게 사과하기 위해.

6월 18일　　신시(申時)에 원자(元子, 순조, 1790~1834)가 창경궁(昌慶宮)
집복헌(集福軒)에서 탄생. 유빈(綏嬪) 박씨(1770~1822) 소생.
이날은 혜경궁 홍씨(1735~1815)의 56세 생신일.

6월 25일　　성절진하사 황인점 일행 의주(義州) 도강(渡江).

7월 7일　　김노경 현륭원령(顯隆園令).

8월 18일　　청 나빙(羅聘, 1733~1799)이 박제가 소장 〈노주백안(蘆洲百
雁)〉을 원(元)나라 사람의 필적(筆跡)으로 감정하다. 옹방강
(翁方綱, 1733~1818)도 제화시(唱酬集 3).

나빙은 〈박제가 초상〉(1부 그림 15) 및 〈묵매〉를 유리창 관음
각에서 제작.

박제가(朴齊家, 1750~1805)는 연경(燕京, 北京) 손성연(孫
聖衍, 1753~1818)의 저택에서 필완(畢沅, 1730~1797), 완원
(阮元, 1764~1849), 이병수(伊秉綬, 1754~1815), 왕념손(王
念孫, 1744~1832), 장문도(張問陶, 1764~1814), 기윤(紀昀,
1724~1805), 철보(鐵保, 1752~1824) 등과 사귀다.

8월 29일　　그믐 청의 이정원(李鼎元, 1750~1805)이 박제가가 무술년
(1778)에 그의 스승인 지당(芝堂) 축덕린(祝德麟, 1742~1798)
에게 기증받은 〈축지당소조(祝芝堂小照)〉에 발문을 짓다(『華
東唱酬集』 3, 「祝芝堂小照跋」).

10월 6일　　수원 화산(花山) 용주사(龍珠寺) 완공(그림 4).

10월 11일　　동지정사 광은부위(光恩副尉) 김기성(金箕性, 1752~1811 尙 淸
衍郡主(1754~1821), 부사 민태혁(閔台爀), 서장관 이지영(李祉
永) 사패.

10월 24일　　검서관(檢書官) 박제가 군기시정(軍器寺正) 이름 띠고 특별

그림 4 용주사 대웅보전 내부, 경기도 화성시

선물 가지고 동지사 뒤따르다.

11월 18일 정조가 용산 별영(別營)에서 은언군과 그 모친 양제(良娣)
 임씨(林氏, 사도세자 후궁) 모자 접견.

11월 19일 왕대비 정순왕후(貞純王后)가 금천교까지 나와 언교로 국왕
 의 환궁을 간청.

11월 20일 황해도 봉산 곽시복(郭始復)의 전답 분쟁에 혜경궁 홍씨의
 친정조카 홍최영(洪最榮, 1762~1792)과 그의 처남인 호조참
 판 김노영 관여 무고(誣告), 정조가 척리(戚里) 결탁 발호로
 보고 격노해 엄벌할 것을 하명.

12월 7일 김노영 홍주(洪州) 용곡역(龍谷驛)에 1년 정배(定配).

12월 24일 황해감사 이시수(李時秀) 장계로 홍최영, 김노영이 전답 분

쟁과 무관함이 밝혀짐.

12월 27일 채제공 좌의정.

12월 28일 김노영 부사직.

1791년 신해(정조 15년, 건륭 56년) **6세**(정조 40세, 순조 2세, 김노경 26세, 김노영 45세)

박제가(朴齊家, 1750~1805)가 추사(秋史)의 춘서첩(春書帖)을 보고 학예(學藝)로 세상에 이름날 것을 예언. "내가 장차 가르쳐서 성공시키겠다(吾將敎而成之)."라 하다.

1월 8일 강인(姜俒, 1729~1791) 졸. 63세.

1월 23일 강세황(姜世晃, 1713~1791) 졸. 79세.

2월 9일 김노영 한성우윤(右尹).

2월 12일 채제공 좌의정. 왕이 채제공에게 문체가 점차 하강함(文體
 漸降)을 걱정.

3월 3일 김노영 대사헌.

3월 9일 김노영 대사헌 허체(許遞, 임금이 벼슬을 갈아줌).

3월 10일 김노영 부사직.

3월 24일 김노영 부총관.

4월 16일 현륭원령 김노경 승서(陞敍).

5월 9일 김노영 안동부사.

6월 18일 자궁(慈宮, 혜경궁 홍씨) 생신(57세). 원자(元子) 첫 생일로 창
 경궁 집복헌에서 백완반(百玩盤) 설행.

6월 23일 김노영 안동부사 개차(改差, 벼슬을 갈던 일).

6월 24일 김노영 부사직.

7월 23일	안정복(安鼎福, 1712~1791) 졸. 80세. 세손익위사(世孫翊衛司) 익찬(翊贊), 호(號) 순암(順庵). 성호(星湖) 이익(李瀷) 문인(門人).
9월 2일	김노영 수안(遂安)군수.
9월 3일	김노영 삼척(三陟)부사.
10월 23일	지평 한영규(韓永逵), 서양의 사설(邪說)이 혹세무민(惑世誣民, 세상을 미혹하여 백성을 속임)하고, 멸륜난상(滅倫亂常, 인륜을 없애며 상도를 어지럽힘)한다고 상소.
11월 3일	서양 책을 활자로 인쇄했다는 말로 평택현감 이승훈(李承薰), 양근(楊根) 사람 권일신(權日身, 안정복 사위) 나문(拿問). 잡서(雜書)와 문양 비단(文緞) 중국에서 수입〔燕貿〕을 금지하고 타일러 경계하다.
11월 8일	호남의 사학(邪學) 죄인 윤지충(尹持忠), 권상연(權尙然) 사형, 이승훈 삭직, 권일신 감사(減死, 사형에서 내림) 위리안치(圍籬安置, 귀양지의 집에 가시울타리를 침).
12월	청 옹방강(翁方綱, 1733~1818)이 산동시학(山東示學)으로 산동 제남(濟南)에서 『통지당경해목록(通志堂經解目錄)』을 저술.

1792년 임자(정조 16년, 건륭 57년) 7세(정조 41세, 순조 3세, 김노경 27세, 김노영 46세)

	좌의정 채제공이 추사의 입춘첩(立春帖)을 보고 글씨로 이름날 것을 예언.
윤4월 24일	내각에서 새로 만든 취진자보(聚珍字譜) 편찬 완료해 바침. 기영(箕營, 평안 감영)에 내려보내 16만 자(字)를 더 만들게 함.
2월 21일	김노경 사복시(司僕寺) 첨정(僉正, 정4품).
5월 5일	서유린(徐有隣)이 사도세자 화변전말(禍變顚末) 및 관계 제

적(諸賊) 등의 작흉정절(作凶情節, 흉계 꾸미던 정상)을 논하다.

6월 청 옹방강『경의고보정(經義考補正)』제남에서 간행하다.

6월 10일 김노영 부사직.

8월 2일 김노경 종묘령(宗廟令, 종5품).

9월 5일 김노영 형조참판.

9월 17일 이가환(李家煥, 1742~1801) 대사성.

9월 18일 이가환 개성유수 특보.

10월 8일 좌의정 채제공 삭탈관직 문외 출송.

11월 9일 장단부에 부처된 죄인 채제공 방송. 서유린 이조판서.

12월 1일 형조참판 김노영 상소사직.

12월 5일 김노영 예조참판 사직.

12월 8일 판중추 채제공이 은언군의 처단을 청했지만 허락하지 않
 고 엄교로 퇴출을 명하다(嚴教命退出).

12월 29일 김노영 광주부윤(廣州府尹).

1793년 계축(정조 17년, 건륭 58년) 8세(정조 42세, 순조 4세, 김노경 28세, 김노영 47세)

1월 24일 개성유수 이가환(李家煥, 1742~1801)이 입시 상소(入侍上疏)
 하여 종조(從祖) 이잠(李潛, 1660~1706)의 일을 논하다.

1월 25일 우의정 김이소(金履素, 1735~1798, 김조순 당숙)가 상소하여
 이가환의 상소를 논하다. 임부(林溥, ?~1707)는 이잠의 상
 소가 기사제적(己巳諸賊, 기사환국의 역적)의 꼬리이자 신임
 군흉(辛壬群凶, 신임사화의 흉한 무리)의 앞잡이라 하다.
 검서관 이덕무(李德懋, 1741~1793) 졸. 자(字) 무관(懋官), 호

(號) 형암(炯菴), 아정(雅亭), 청장관(靑莊館).

2월 7일	광주부윤 김노영 사진(仕進)하지 않다.
2월 9일	김노영 개성유수.
2월 13일	개성유수 김노영 상소사직 불허.
2월 18일	개성유수 김노영 하직.
2월 28일	청 완원(阮元, 1764~1849) 산동학정(山東學政).
4월	김이주, 장남의 개성 임소에 가서 봉양 받다(『酉堂遺稿』권7, 「先府君行狀」).
4월 12일	추사 외조부 유준주(兪駿柱, 1746~1793) 졸. 48세, 김제군수.
6월 10일	김정희, 생부 김노경에게 안부 편지. 김노경 답서 첨부(1부 그림 17).
8월 1일	추사 외숙(外叔) 유계환(兪繼煥, 1791~1793) 졸. 23세.
8월 24일	김노경 현륭원령.
11월 16일	정조가 수원부사 조심태(趙心泰, 1740~1799) 불러 보고, 수원축성 물력(物力)을 묻다. 10년간 매년 근 1만 냥의 재력 소요.
11월 25일	음세형(陰世亨)이 간부(姦夫) 주지현(朱之賢)을 타살(打殺)한 것을 살인죄로 처결한 잘못으로 개성유수 김노영 파직.
11월 27일	조신(朝臣)의 일용(日用)하는 자기(磁器)의 갑번(匣燔) 번조(燔造)를 금지하다.
12월 6일	정조가 영중추 채제공을 불러 수원 축성 절차와 감동 인선, 경비 등사를 묻다. 채제공 조심태 추천. 조심태를 감동당상(監董堂上), 채제공은 주관총찰(主管摠察) 임명.
	이해 청 강덕량(江德量, 1752~1793) 졸. 42세. 자(字) 성가(成嘉), 호(號) 추사(秋史), 양수(量殊). 강소성(江蘇省) 의휘인(義

徵人). 건륭 45년(1780) 탐화(探花), 감찰어사. 금석학(金石學)
에 정통, 팔분(八分) 예서(隷書)를 잘 쓰고, 전각(篆刻)을 잘
했다. 인물(人物), 화훼(花卉) 등의 그림을 잘 그리고, 옛 비
석 탁본과 송본서(宋本書) 수장(收藏)이 매우 많았다.

1794년 갑인(정조 18년, 건륭 59년) **9세**(정조 43세, 순조 5세, 김노경 29세, 김노영 48세)

1월 1일 자전(慈殿, 정순왕후) 오순(五旬, 50세), 자궁(慈宮, 혜경궁 홍씨)
육순(六旬, 60세)의 합경(合慶)으로 인정전(仁政殿)에서 진하
(陳賀). 관리들에게 일품을 가자(加資)하다.

1월 4일 비변사(備邊司)에서 화성(華城) 공역 시작할 길일(吉日)을 정
하다.

1월 9일 공화(公貨) 나대사(挪貸事, 잡아 끌어다 빌려준 일)로 전 개성유수
김노영을 숙천(肅川) 원배(遠配). 이시수(李時秀) 삭출(削黜).

1월 12일 정조가 현릉원 전배(展拜) 위해 출발.

1월 13일 현릉원 작헌례(酌獻禮) 거행. 현릉원령(顯隆園令) 김노경이
전사관(典祀官) 겸 대축(大祝).

2월 20일 추사 중부(仲父) 김노성(金魯成, 1754. 4. 23.~1794) 졸. 자(子)
가대(可大), 호(號) 만해(萬海), 수원판관(종5품). 염세 급서(厭
世急逝). 김교희(金敎喜) 혼인 후 한 달(『酉堂遺稿』 권8, 「祭仲氏
判官公文」).

2월 22일 김종수 절도안치(絶島安置). 숙천부 정배 죄인 김노영 특명
방송(放送)

3월 2일 현릉원령 김노경과 제용주부 홍후영(洪後榮, 1767~1819, 홍

봉한 손자)을 서로 바꾸다.

3월 20일	남해현 절도안치 죄인 김종수 천극가시(栫棘加施, 가시울타리를 더하다).
3월 29일	김노성을 예산(禮山) 오석산(烏石山) 선영에 안장(『酉堂遺稿』 권8, 「祭仲氏判官公文」).
4월 8일	정조 어제어필 〈서산대사화상당명병서(西山大師畵像堂銘幷序)〉를 표충사(表忠祠), 수충사(酬忠祠)에 안치. 뒤에 추사가 제주 유배 시에 만년 추사체로 다시 쓰다(20.7×18.9cm. 20.9×23.6cm, 소장처 미상).
6월 1일	김종수를 특별히 방송[特放]해 고향으로 돌아가게 하다(鄕里放還).
6월 25일	청 황제(건륭제) 즉위 60년 진하정사 김이소(金履素), 부사 정대용(鄭大容), 서장관 정상우(鄭尙愚).
7월 7일	진하정사를 박종악(朴宗岳)으로 바꾸고, 홍양호(洪良浩)는 동지 겸 사은정사.
7월 18일	추사 막냇동생 김상희(金相喜, 1794~1861. 2. 13.) 출생.
8월 30일	김노영 부총관.
10월 19일	정조, 흉년[歉荒]으로 민심이 황급하니 화성 성역을 멈출지 제신(諸臣)에게 문의.
10월 29일	정조가 동지(冬至) 삼사신(三使臣)을 불러 보며, 경서(經書) 이외 서적을 구입해 오지 말 것 하고.
11월 1일	수원성역 정지.
12월 1일	정조가 김종수의 죄명을 씻어주고(蕩滌), 판중추(判中樞)로 돌리고, 역마(驛馬)를 타고 올라오기를 명하다(乘馹上來命). 나가기 힘든 상황(難進之狀)이라고 상소.

그림 5 왕중의 묘비, 이병수(伊秉綬) 서(書), '대청유림왕군지
묘(大淸儒林汪君之墓)', 1812년 건립, 중국 양주시

12월 7일	경모궁(景慕宮, 사도세자)에게 올릴 존호(尊號)를 정하다. 영
	중추 채제공이 상호도감(上號都監) 도제조(都提調).
12월 10일	왕대비(정순왕후) 가상존호(加上尊號), 혜경궁 가상존호를
	위해 자전자궁가상존호도감을 경모궁추상존호도감에 합
	설(合設).
12월 22일	김노영 우윤.
12월 24일	김노영 좌윤.
	동지정사 홍양호 연경에서 철보(鐵保), 기윤(紀昀), 이정원
	(李鼎元) 등과 교유.
	청 왕중(汪中, 1744~1794) 졸. 51세(그림 5). 자 용보(容甫), 강
	소(江蘇) 강도(江都, 揚州)인. 건륭 42년(1777) 공생(貢生), 문

자학(文字學), 금석학(金石學)에 정통. 1784년 11월 완원이

능정감(凌廷堪)에게 왕중의 학술을 소개. 왕희손(汪喜孫,

1786~1848)의 부(父).

1795년 을묘(정조 19년, 건륭 60년) 10세 (정조 44세, 순조 6세, 김노경 30세, 김노영 49세)

추사가 이해부터 박제가에게 배우기 시작.

1월 16일	왕대비 가상존호.
1월 17일	사도세자 추상존호(1월 21일, 회갑), 혜경궁 가상존호(6월 18일, 회갑), 자궁회갑칭경의절(慈宮回甲稱慶儀節) 거행. 정조는 명정전(明政殿)에 임어(臨御)해 백관의 하례를 받고 사면을 반포하며 유시를 선포하다(受百官賀 頒赦宣諭).
2월 6일	김노영 형조참판.
	윤2월 9일 정조와 혜경궁이 현륭원으로 행행(行幸)하며, 청연군주(淸衍郡主, 1754~1814), 청선군주(淸璿郡主, 1756~1802)도 시종하다.
윤2월 15일	정조가 혜경궁 모시고 돌아오다(回鑾).
3월 28일	정처[鄭妻, 화완옹주(和緩翁主), 1738~1808] 성 밖으로 내보내다(城外出置).
	늦봄[暮春] 대제학 홍양호(洪良浩)가 묘향산(妙香山) 〈수충사(酬忠祠)〉 현판을 정조의 명을 받들어 쓰다(奉敎書)(그림 6). 동국진체(東國眞體) 백하(白下) 원교체(員嶠體). 1838년 추사의 묘향산 〈상원암(上院庵)〉 현판(그림 7) 글씨에 영향.
5월 12일	청나라 신부(神父) 주문모(周文謨, 1752~1801) 도망.

그림 6 홍양호, 묘향산 〈수충사〉 현판, 1795년

그림 7 김정희, 묘향산 〈상원암〉 현판, 1838년

하지일(夏至日). 조수삼(趙秀三)은 청 정진갑(程振甲)이 기증한 《천제오운첩》 탁본의 발문(跋文) 짓다.

6월 18일 혜경궁 회갑일에 정조가 창경궁 연희당(延禧堂)에 나가 자궁주갑탄신진찬(慈宮周甲誕辰進饌)을 거행함. 이때 전판서 김이주, 전참판 김노영, 건원릉령 김노경이 입시하여 각기 제시(製詩).

6월 20일 정조가 북영(北營, 서울 종로구 원서동) 몽답정(夢踏亭)에 나가 잠자면서 연꽃을 감상하고 은언군을 접견(經宿賞蓮 接見祄). 여러 대신(大臣), 삼사(三司)가 환궁을 청했지만 불허(不許). 전 부총관 김한로(金漢老, 1746~1799)가 상소로 극간(極諫).

6월 21일	환궁.
6월 28일	김노영 좌윤.
7월 15일	김노경 경모궁령(景慕宮令).
8월 8일	김노경 한성주부.
8월 10일	김노경 의빈도사(儀賓都事, 종5품).
8월 18일	광주부(廣州府)를 올려 유수영(留守營)으로 하다.
9월 14일	충무공(忠武公) 이순신(李舜臣) 전서(全書) 14권 인쇄 반포.
10월 6일	사직(司直) 홍수보(洪秀輔, 1723~1800)가 사도세자의 14년 대리청정(代理聽政) 공덕을 개진하다.
	장령(掌令) 조진정(趙鎭井)이 서유린(徐有隣) 형제를 논척(論斥), 이가환(李家煥, 1742~1801), 정약용(丁若鏞, 1762~1836)이 요사스러운 책을 구득하여 서로 전한 죄(妖書購得相傳之罪)를 논척(論斥). 조진정의 상소를 돌려주고 벼슬을 빼앗다 (給疏汰職).
10월 말	청 완원이 내각학사 겸 예부시랑(內閣學士兼禮部侍郎) 절강학정(浙江學政)에 임명. 단옥재(段玉裁, 1735~1815)와 배를 타고 함께 내려갈 것(同舟南下)을 청하다.
10월 11일	정조가 선희묘(宣禧墓, 사도세자 생모 영빈 이씨 묘)에 작헌례(酌獻禮)를 거행. 서강제일루(西江第一樓)에 나가 은언군을 소환하다.
11월 6일	동지정사 민종현(閔鍾顯), 부사 이형원(李亨元) 치계(馳啓, 보고를 올림). 건륭제가 15황자 영염(永琰)에게 이듬해 설날(元朝) 전위(傳位)한다고 하며, 연호는 가경(嘉慶)으로 정해짐. 달력을 이미 간행했으나 반포하지 않음(憲書已刊 未布). 1건 구득해 동봉 보고.

이병모(李秉模) 진하정사, 서유방(徐有防) 부사, 유경(柳畊) 서
장관.

11월 29일　　가경 연호 중외 반포.

12월 30일　　전국 총인구 730만 8,195명.

1796년 병진(정조 20년, 청 인조 가경 1년) 11세(정조 45세, 순조 7세, 김노경 31세, 김노
영 50세)

1월 1일　　　청(淸) 예부(禮部), 신황제 등극에 따른 응행 조관(條款) 20
조 자송(咨送).

1월　　　　　청 등석여(鄧石如, 본명 琰)가 가경제(嘉慶帝, 仁宗) 이름(顒琰)
에 피휘(避諱)해 이름을 석여(石如)로 바꾸고, 자를 완백(完
白), 호를 완백(頑伯)이라 하다(그림 8).

1월 22일　　화성에 봉수대 처음 설치, 화성 해변에 소나무 심기 마땅
한 곳(宜松處) 30리를 한정해 의송산(宜松山)이라 부르고 표
석을 세워 금지해 기르도록 함.

2월 8일　　　김노경 사복주부.

2월 14일　　김노영 동춘추(同春秋).

3월 14일　　김노영 동의금(同義禁).

3월 17일　　정리자(整理字) 주성.

4월 17일　　김노영 부총관.

4월 29일　　정조가 가마와 말을 보내 몰래 은언군을 데려와 접견.

5월 15일　　인악당(仁嶽堂) 의첨(義沾, 1746~1796) 입적(그림 9). 세수 51
세, 법납 34년.

그림 8 〈등석여 초상〉

그림 9 〈인악당 의첨 진영〉

5월 26일	동의금 김노영 허체(許遞).
6월 10일	봉조하 김종수가 금강산(金剛山) 표훈사(表訓寺)의 원당(願堂) 수보(修補)를 장계하다.
8월 8일	김노영 모친 해평 윤씨(海平尹氏, 1729. 5. 20.~1796) 졸. 68세. 김노경이 선부인(先夫人)의 언행을 기록하다(『酉堂遺稿』 권7).
11월 8일	하서(河西) 김인후(金麟厚, 1510~1560)를 문묘(文廟)에 종사(從祀).
11월 9일	『화성성역의궤(華城城役儀軌)』 완성. 정리자(整理字)로 인출(印出).
11월 18일	정조가 김인후의 후손 김직휴(金直休)를 불러 보고, 『하서집(河西集)』 재간을 명하다.
11월 24일	정조가 세자 책봉을 미루는 것(冊儲遷延)은 더뎌서 오래가

기를 기원하는 의미(遲遲祈永之意)라고 말하자, 좌의정 채제공은 원자(元子, 7세)가 이미 소학(小學)을 마쳤음을 아뢰다(己成小學之工).

12월 1일 정조가 이듬해부터 원자의 개강(開講)을 하교하고, 대사헌 송환기(宋煥箕, 1728~1807)를 정경(正卿)으로 올려 원자사부(元子師傅)로 삼다.

1797년 정사(정조 21년, 가경 2년) 12세 (정조 46세, 순조 8세, 김노경 32세, 김노영 51세)

2월 18일 우의정 윤시동(尹蓍東, 1729~1797) 졸. 윤급(尹汲)의 종손(從孫)이자 유척기(兪拓基)의 사위. 벽파이며, 조정(調停)에 능했다.

3월 21일 원자(元子)가 집복헌(集福軒)에서 사제(師弟) 상견례. 사부 송환기 환향.

7월 4일 김노영(1747~1797)이 모친상(母親喪) 중에 졸. 51세. 자 가구(可久), 예조참판. 우참찬 김이주 장자이자 추사의 양부(養父).

10월 2일 추사 종형(從兄) 김관희(金觀喜, 1773. 10. 22.~1797. 10. 2.) 졸. 25세. 자 우빈(于賓), 호 찬현(贊玄), 생원(生員).

10월 12일 김관희를 예산 선영 안장(『酉堂遺稿』 권8,「祭從子觀喜文」).

11월 11일 강이천(姜彛天, 1769~1801)이 천안(天安)에 살면서 해랑적(海浪賊) 등의 말로 민심 현혹, 고변의 기미가 있자 스스로 꾀를 내어(自拔之計) 서울로 올라와 고변(告變). 김신국(金信國), 김이백(金履白), 김려(金鑢, 1766~1821), 김건순(金健淳, 1776~1801) 등을 억지로 끌어들이다.

11월 12일	강이천 제주, 김이백 흑산도, 김려 경원 정배.
11월 17일	청 원매(袁枚, 1716~1797) 졸. 82세. 자 자재(子才), 호 수원(隨園).
12월 1일	청 왕명성(王鳴盛, 1722~1797) 졸. 76세. 호 서지(西池).
12월 22일	밤에 김이주에게 담체증(痰滯症) 발병.
12월 24일	김이주의 병세 위독(『酉堂遺稿』 권7, 「先府君行狀」).
12월 26일	전 형조 판서 김이주(金頤柱, 1730~1797) 졸. 68세. 자 희현(希賢), 호 옥포(玉圃). 월성위(月城尉) 김한신(金漢藎)의 양자(養子). 추사 김정희의 조부. 승중손(承重孫, 추사)이 나이 어린데 부친 장례 전에 조부상을 이어 당함으로 생부 김노경이 근재(近齋) 박윤원(朴胤源, 1734~1799)에게 예절을 묻다(『近齋集』 권14, 「答金可一魯敬」, 『酉堂遺稿』 권7, 「先府君行狀」).

1798년 무오(정조 22년, 가경 3년) 13세(정조 47세, 순조 9세, 김노경 33세)

2월 29일	김이주의 시호(諡號)를 정헌(靖憲)으로 정함.
3월 21일	김이주를 예산 오석산(烏石山) 월성위 묘 오른쪽에 예장(禮葬). 부인 윤씨(尹氏)의 묘도 홍산(鴻山)에서 천장해 합부(合祔)(『酉堂遺稿』, 「先府君行狀」).
4월 10일	『을묘원행의궤(乙卯園行儀軌)』 완성.
4월 27일	현륭원 동구의 만년제(萬年堤) 완성.
6월 6일	영남의 구씨(仇氏), 성(姓)을 구(具)로 공사문적(公私文籍)에 고쳐 쓰다.
8월 28일	심환지(沈煥之) 우의정.
11월 30일	『사부수권(四部手圈)』 30권 완성.

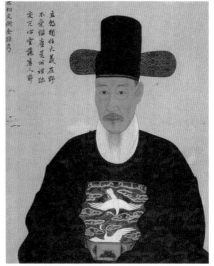

그림 10 〈홍낙성 초상〉　　　　　　　　　그림 11 〈김종수 초상〉

12월 30일　　　영중추 홍낙성(洪樂性, 1718~1798)(그림 10) 졸(81세). 호 항재
　　　　　　　　(恒齋).

12월 20일　　　전염병(輪行疾)이 연경으로부터 유입되어 발병. 3일 만에 서
　　　　　　　　울 도달하고 10일 만에 팔도 전파. 다음 해 1월 20일까지
　　　　　　　　한 달간 유행했으며, 감기와 비슷했음(沈魯崇, 『自著實記』, 四
　　　　　　　　大變, 안대회 번역, 310쪽).

　　　　　　　　한성부 인구 19만 3,783명, 전국 인구 741만 2,686명.

1799년 기미(정조 23년, 가경 4년) 14세(정조 48세, 순조 10세, 김노경 34세)

1월 7일　　　　봉조하 김종수(金鍾秀, 1728~1799)(그림 11) 졸. 72세. 청풍인
　　　　　　　　(淸風人), 호 몽오(夢梧). 좌의정. 노론 벽파 영수.

1월 11일　　　병조참의 심낙수(沈樂洙, 1739~1799) 전염병에 감염되어 졸.

61세. 청송인(靑松人), 자 경문(景文), 호 은파(恩坡). 영의정 심지원(沈之源)의 6대 종손. 노론과 소론 반반이며(老小通家 半偏) 시파(時派)이다.

1월 13일 　전염병으로 서울과 지방의 사망자 12만 8,000여 명에 이름.

1월 18일 　판중추 채제공(蔡濟恭, 1720~1799) 졸. 80세. 평강인(平康 人). 호 번암(樊巖). 영의정. 남인 영수.

1월 22일 　동지정사 이조원(李祖源), 부사 김면주(金勉柱). 정사가 중병 (重病)으로 뒤에 남아 조리한다고 치계(馳啓).

　　　　　건륭제(1717~1799) 붕(崩, 83세), 서춘군(西春君) 이엽(李爗) 진위(陳尉)정사, 임기철(林耆喆) 부사, 신현(申絢) 서장관.

1월 25일 　호조판서 조진관(趙鎭寬)이 청에서 가져오는 물건 중 광직 (廣織, 넓은 비단)과 노주주(潞州紬, 노주의 비단)의 금수(禁輸) 를 청하다.

2월 1일 　의주부윤(義州府尹)이 건륭황제의 반부칙사(頒訃勅使, 부고 를 알리는 칙사) 출발해 온다(出來)고 치보(馳報)함.

2월 3일 　연담유일(蓮潭有一, 1720~1799) 입적. 자 무이(無二), 세수 80 세. 법납 62년.

3월 4일 　특명으로 정처(鄭妻, 和緩翁主)의 죄명을 모두 용서.

　　　　　면천군수 박지원(朴趾源, 1737~1805)이 『과농소초(課農小 抄)』 1책을 지어 바치다.

4월 2일 　정조가 회환 동지정사 이조원, 부사 김면주 등을 소견(召 見). 청 예부(禮部)에서 태상황제(건륭) 유조(遺詔)로 조사(詔 使) 왕래와 보내는 의물(儀物) 등을 한결같이 반으로 줄이 도록 하다(一半裁減).

5월 27일 　진향(進香)정사 구민화(具敏和)가 태상황제(건륭제)의 반시묘

호(頒諡廟號, 시호와 묘호 반포)를 치계하다. 건륭제의 묘호는
고종(高宗).

7월 4일 김노영의 대상(大祥)(『西堂遺稿』권8,「祭伯氏參判公文」).

7월 6일 김조순(金祖淳) 이조참의.

7월 10일 정조의 안혼증(眼昏症) 발병. 회환진위진향정사 구민화 등
 소견, 진하 겸 사은정사 조상진 등 사폐.

7월 16일 정조가 연행 사신들에게 『주자대전(朱子大全)』진본, 『어류
 (語類)』각본(各本) 구입을 하명. 주자제서(朱子諸書) 포집(褒
 集), 편찬 간행을 계획.

7월 25일 경봉각(敬奉閣) 개건(改建) 완성을 고하다. 영조어제 서화(書
 畵)를 봉안.

8월 29일 정조는 유도입국(儒道立國)의 취지 및 선조(宣祖), 효종(孝宗)
 때 유학의 흥성을 말하고, 주자가 지은 책을 모은 뜻을 말하
 고 대신(大臣), 전신(銓臣, 吏曹 당상관과 병조판서), 방백(方伯,
 지방 수령)에게 주자서(朱子書) 전공자를 찾아 보고하라 하다.

9월 27일 전 한성판윤 조심태(趙心泰, 1740~1799) 졸. 60세.

10월 3일 『아송(雅頌)』8권을 주자소(鑄字所)에서 간행해 바치다. 국
 왕이 직접 고른 주자의 시(詩) 359편, 명잠찬제(銘箴贊題) 등
 합 415편 수록.

10월 27일 정조가 내사(內司) 관원으로 하여금 강화 죄인(은언군)을 데
 려오게 해서 불러 보다.

12월 21일 규장각에서 『홍재전서(弘齋全書)』(원본 184권 100책)의 선사
 (繕寫) 완료.

12월 정조가 직접 고른(親選) 『어정두릉천선(御定杜陵千選)』8권
 완성.

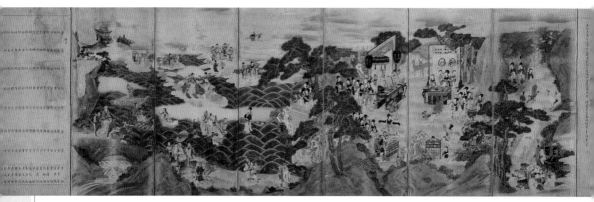

그림 12 〈정묘조책례계병〉 8폭, 1800년, 비단에 채색. 112.6×237cm. 국립중앙박물관 소장

1800년 경신(정조 24년, 가경 5년) 15세(정조 49세, 순조 11세, 김노경 35세)

1월 1일	이병모를 영의정과 세자사(世子師)에 특배, 좌의정 심환지를 세자부(世子傅), 이병모를 관례책저도감(冠禮冊儲都監) 도제조(都提調), 홍양호·홍억(洪檍)·이만수(李晩秀)는 제조, 13세 이하 처자 금혼령(禁婚令) 내림.
1월 25일	왕세자의 이름을 공(玜), 자는 공보(公寶)로 정하다.
2월 1일	왕세자의 관례책례(冠禮冊禮)를 창경궁 집복헌 외헌(外軒)에서 거행. 〈정묘조책례계병(正廟朝冊禮契屛)〉 8폭(그림 12) 제작(작자 미상. 단원 주도였을 듯).
2월 2일	조관(朝官) 70세 이상, 사서(士庶) 80세 이상을 가자(加資).
2월 17일	혜경궁 즐환(癤患, 부스럼) 낫다(平復).
2월 22일	김노경 건원릉령(종5품).
2월 25일	왕세자의 이름 공(玜), 자 공보(公寶)임을 선포.
2월 26일	왕세자빈 집복헌에서 초간택.
3월 10일	전 판서 정민시(鄭民始, 1745~1800) 졸. 56세.

4월 15일	정조의 안질(眼疾) 차도 없음.
윤4월 9일	세자빈 재간택.
윤4월 26일	정조가 정력이 점차 쇠약해짐(精力漸衰)을 자각.
6월 14일	이달 초순부터 정조는 종기로 고통. 고약 무효.
6월 15일	정조의 머리와 등에 부스럼과 비슷한 증세(似癤之症).
6월 25일	정조의 몸에서 피고름 여러 되 흘러나오다.
6월 28일	김조순 승지. 정조(1752~1800)는 창경궁 영춘헌(迎春軒)에서 좌부승지 김조순, 서정보(徐鼎輔), 서용수(徐龍修), 이만수(李晩秀)를 소견하고 대보(大寶)를 세자에게 전하라는 유교(遺敎)를 내린 후 유시(酉時, 오후 5~7시)에 승하.
6월 29일	국장도감 낭청(郎廳) 8명에 선공부정(繕工副正) 김노경(金魯敬) 포함.
7월 1일	빈전(殯殿) 이봉 시(移奉時) 봉준관(奉尊官)에 선공부정 김노경.
7월 4일	순조(純祖, 1790~1834)가 창덕궁 인정문(仁政門)에서 즉위(11세). 대왕대비 정순왕후(貞純王后) 경주 김씨(1745~1805)가 수렴청정(垂簾聽政).
7월 6일	대행왕(大行王)의 묘호(廟號)는 정종(正宗), 능호(陵號)는 건릉(健陵)으로 정함.
8월 3일	고부 겸 청시청승습(告訃兼請諡請承襲) 정사 능성위(綾城尉) 구민화(具敏和), 부사 정대용(鄭大容), 서장관 장지면(張至冕) 등 사폐.
10월 26일	고부사 구민화 등 북경으로 출발. 조문 겸 책봉칙사(弔問兼冊封勅使)가 9월 15일 북경에서 출발했음을 치계.
11월 1일	세폐(歲幣) 겸 사은정사 이득신(李得臣), 부사 임시철(林蓍

喆), 서장관 윤우열(尹羽烈) 사폐. 박제가 수행(3차 연행).

11월 8일 국장 시 행역인(行役人) 시상(施賞). 선공부정 김노경은 외직
(外職)에 조용(調用).

11월 24일 조문 겸 책봉칙사 산질대신(散秩大臣) 명준(明俊), 부칙(副
勅) 내각학사 겸 예부시랑(內閣學士兼禮部侍郎) 납청보(納淸
保)가 서울에 도착.

12월 4일 능성위(綾城尉) 구민화(具敏和, 1754~1800) 졸. 47세. 화길옹
주(和吉翁主, 1754~1772)에게 상(尙, 혼인).

12월 25일 대왕대비가 홍낙임(洪樂任) 성토를 넌지시 말함(風諭).

12월 27일 대왕대비가 와굴(窩窟, 소굴)이 아직 남아 있으니 화근을 반
드시 없애라는 교시(窩窟尙在 禍根必除之敎)로 양사(兩司)가
연명(聯名)하여 홍낙임의 죄를 논하고 정법(正法)을 청하다.

12월 29일 김이재(金履載, 1767~1847)를 고금도(古今島), 그 형 김이교
(金履喬, 1764~1832)를 명천부(明川府)에 정배(定配).

이해 초의의순(草衣意恂, 1786~1866)이 남평(南平) 운흥사
(雲興寺)에서 벽봉민성(碧峯敏性)에게 출가함.

1801년 신유(순조 1년, 가경 6년) 16세(순조 12세, 김노경 36세)

1월 1일 홍국영(洪國榮, 1748~1781)의 관작 추탈(追奪, 죽은 사람의 죄
를 논하여 살았을 때의 벼슬 이름을 깎아 없앰).

1월 6일 김구주(金龜柱, 1740~1786)를 이조판서에 증직(贈職, 죽은 뒤
에 품계와 벼슬을 추증함).

1월 10일 사학(邪學)을 엄금함.

2월	박제가는 3차 연행 중 옹방강을 석묵서루(石墨書樓)에서 만 나고, 조강(曺江, 1781~?)과 상면(相面)하다.

2월 16일 홍문관 부수찬 이상겸(李尙謙), 강이천옥(姜彝天獄)을 재론 (再論).

2월 26일 이가환(李家煥), 정철신(權哲身) 옥중 사망. 이승훈(李承勳), 정약종(丁若鍾), 최필공(崔必恭)을 서소문에서 참수. 정약전 (丁若銓)은 신지도, 정약용(丁若鏞, 1762~1836)은 장기(長鬐) 에 유배.

3월 12일 청인(淸人) 신부(神父) 주문모(周文謨)가 자수하다.

3월 16일 은언군(恩彦君)의 처(妻) 송씨(宋氏, 1753. 10. 15.~1801. 3. 17.), 아들 이심(李諶)의 처 신씨(申氏, 1770. 6. 13.~1801. 3. 17.)가 주문모를 숨겨주었다는 죄목으로 사사(賜死).

3월 27일 김상헌(金尙憲)의 봉사손(奉祀孫)으로 입후(繼後)된 김건순(金 健淳, 1776~1801)이 사학(邪學)에 들었다는 이유로 파양(罷養).

3월 29일 밤 강이천(1769~1801) 죽음. 족보에는 3월 30일 졸이라 함.

4월 16일 청 이정원이 박제가 소장의 동기창(董其昌) 〈천마부(天馬 賦)〉에 발문 쓰다(『華東唱酬集』 3).

4월 20일 김건순(金健淳)·김이백(金履白)을 정법(正法, 사형), 김려(金 鑢) 김해에 정배, 주문모·강이천은 효수(梟首)함. 김건순은 세례명이 요셉(요사밧, 若撒法)이며 26세로 당시 천재(天才) 라고 불렸음.

4월 27일 대왕대비의 하교로 은언군을 강화에 위리안치, 홍낙임을 제 주 위리안치. 영중추 이병모, 영의정 심환지, 좌의정 이시수, 우의정 서용보, 선공부정 김노경 등 은언군과 홍낙임 정형(正 刑, 사형)을 주청.

5월 28일	은언군이 위리에서 탈출.
5월 29일	은언군(恩彦君) 이인(李䄄, 1754~1801, 사도세자 서자)과 홍낙임(洪樂任, 1741~1801)을 사사(賜死).
5월	청 진전(陳鱣, 1753~1817)이 조선 사신 박제가를 위해「정유고략서(貞㽔稿略序)」를 짓다.
6월 4일	한원진(韓元震, 1682~1751)에게 문순(文純)이라고 증시(贈諡)함.
8월 5일	김구주의 장자 김노충(金魯忠, 1766~1805)을 공조참의에 제수.
8월 21일	추사 모친 기계 유씨(杞溪兪氏, 1767~1801) 돌아감. 35세. 묘소는 과천 준암리(蹲岩里) 청계산 옥녀봉(玉女峯). 1961년 예산 용궁리로 이장.
9월 4일	김노충 총융사.
9월 10일	김관주(金觀柱) 집의 투서(投書)에 연루된 이조판서 윤행임(尹行恁, 1762~1801), 전 현감 윤가기(尹可基) 사사.
9월 12일	김노충 공조참판.
9월 16일	윤가기 사돈이자 투서에 연루된 박제가는 종성(鍾城)으로 유배.
9월 29일	황사영(黃嗣永) 제천에서 체포되어 백서(帛書)가 드러남
10월 26일	추사 모친 기계 유씨 청계산 안장(『酉堂遺稿』 권8,「祭亡室文」).
12월	청 소주인 수장가 육공(陸恭, 1741~1818, 자 謹庭)이 옹방강에게 〈동파상(東坡像)〉 관우지본(顴右誌本)을 기증.
12월 30일	전국 인구 751만 3,792명

1802년 임술(순조 2년, 가경 7년) **17세**(순조 13세, 김노경 37세)

1월 15일	홍양호(洪良浩, 1724~1802) 졸. 79세. 풍산인, 초명 양한(良漢), 자 한사(漢師). 호 이계(耳溪). 단양군수 운와(芸窩) 홍중성(洪重聖, 1668~1735)의 손자. 양관 대제학, 이조판서, 판중주추부사. 금석고증학자.
5월 18일	김조순 홍문관 예문관 양관 대제학.
7월 20일	청선군주(淸璿郡主, 1755~1802) 졸. 사도세자의 차녀(次女), 홍은부위(興恩副尉) 정재화(鄭在和, 1754~1790, 延日人 松江 5대손 龍河 孫子)의 부인.
8월 21일	추사 모친 기계 유씨 종상(終祥)(『酉堂遺稿』 권 8, 「又祭亡室文」).
9월 6일	창경궁 집복헌에서 삼간택. 상호군(上護軍) 김조순 장녀(長女, 純元王后, 1789~1857) 왕비 택정(擇定). 김조순(金祖淳, 1765~1832)은(그림 13) 영돈녕부사(領敦寧府事) 영안부원군(永安府院君)에 봉하다.
10월 4일	창성위(昌城尉) 황인점(黃仁點, 1740~1802) 졸. 영조 제10녀 화유옹주(和柔翁主, 1740~1777)에게 장가들다.
10월 13일	창덕궁 인정전에서 왕비 책명례(冊命禮).
10월 16일	어의동(於義洞) 별궁에서 왕비 친영례(親迎禮). 대왕대비는 정충여경(貞忠餘慶)하여 후손이 책비(冊妃)되었으므로 김창집(金昌集, 1648~1722, 김조순의 고조부) 집에 승지 보내 치제(致祭).
10월 18일	영의정 심환지(沈煥之, 1730~1802)(그림 14) 졸. 김조순 호위대장.
11월 18일	심환지에게 문충(文忠)이라고 증시(贈諡).
11월 28일	국왕의 여동생이 10세로 숙선옹주(淑善翁主, 1793~1836)에 봉해짐.

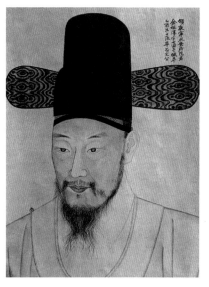
그림 13 〈김조순 초상〉

그림 14 〈심환지 초상〉

12월 19일 김문순(金文淳) 평안감사.

이해 청 법식선(法式善, 1753~1813)이 남훈전(南薰殿) 수장 〈동파진상(東坡眞像)〉을 모사하고 옹방강이 소재(蘇齋, 옹방강의 서재)에 봉안. 송설본(松雪本)과 동일하여 표준 영정으로 삼음. 1822년 왕문고(王文誥)의 『소문충공시편주집성蘇文忠公詩編註集成』의 〈동파진상〉도 이와 같은 상이다.

1803년 계해(순조 3년, 가경 8년) 18세(순조 14세, 김노경 38세)

2월 경주의 계림(鷄林)에 김씨 시조(金氏始祖) 탄강유허비(誕降遺墟碑) 건립.

윤2월 22일 김노경 부사과(副司果, 종6품).

윤2월 27일 왕비 책봉 칙사(勅使)가 와서 순조가 모화관(慕華館)에서

친영.

3월 1일　　　칙사 전송.

4월 2일　　　평양부 화재 민가 1,141호 연소.

4월 3일　　　함흥부 화재 민가 2,675호 연소.

4월 19일　　문화현령 김태주(金泰柱, 1720~1776)의 계배(繼配) 연안 이
　　　　　　씨(延安李氏, 1730~1803) 졸(김노경의 백모, 『酉堂遺稿』 권8, 「祭伯
　　　　　　母淑人李氏文」)

8월 17일　　우의정 김관주의 건의로 이이명(李頤命), 이건명(李健命), 조
　　　　　　태채(趙泰采)에게 부조지전(不祧之典)을 베풀다(이들은 김조
　　　　　　순의 고조 김창집과 함께 老論四大臣).

9월 24일　　김노경 천안현감.

10월 2일　　왕비 관례(冠禮).

10월 8일　　이상적(李尙迪, 1804~1865) 출생. 『근역인수(槿域印藪)』에 실
　　　　　　린 이상적의 인문(印文, 198쪽)에는 "李尙迪者, 三州人 字曰
　　　　　　惠吉 號藕船 癸亥陽月八日生 家在漢城 官樞院 著書有
　　　　　　恩誦堂集(이상적이라는 사람은 삼주인으로 자는 혜길, 호는 우선
　　　　　　이며 계해년 10월 8일에 태어났다. 집은 서울에 있으며, 관직은 중추
　　　　　　부사, 저서는 『은송당집』이 있다.)"이라는 그의 출생 및 이력이
　　　　　　새겨져 있다.

10월 20일　　김노경, 천안현감 부임 사실을 돌아간 부인에게 알리고 제사
　　　　　　(『酉堂遺稿』 권8, 「告亡室文」).

11월 30일　　대왕대비 명으로 청연군주방(淸衍郡主房) 예로 숙선옹주방
　　　　　　(房)에 전결(田結) 200결에 600결을 더하다.

12월 13일　　창덕궁 선정전(宣政殿)에서 불이나 인정전에 이르다.

1804년 갑자(순조 4년, 가경 9년) 19세(순조 15세, 김노경 39세)

1월 10일 정순왕후 경주 김씨가 철렴(撤簾, 발을 걷고)하고 환정(還政, 정치를 돌려주다).

2월 24일 박제가(1750~1805)가 방환(放還)됨(鐘城定配罪人 朴齊家 北靑 定配罪人 李錫夏 放釋命). 의금부(義禁府)에서 해가 지나도 거행하지 않았으니 이날 바로 놓아주기를 청하다(經年未擧行, 是日卽放命).

3월 3일 평양성 대화재 민가 5,000여 호, 관공서 107개소 전소. 각종 곡식 1만 400석, 은 2만 1,200량, 군기(軍器) 2만 6,000여 건, 철환(鐵丸) 34만 개, 화약 6,700여 근을 태우다.

3월 11일 상경수령 천안현감 김노경 당일 내려가라는 명(下去命). 김노경이 「장자에게(與長子, 金正喜)」씀(『酉堂遺稿』권6).

4월 9일 삼간택 거쳐 숙선옹주(淑善翁主)의 도위(都尉)로 홍인모(洪仁謨) 제3자 홍현주(洪顯周, 1793~1865)를 정하다. 영명위(永明尉).

5월 26일 권유(權裕, 1745~1804), 국혼을 막으려(大婚沮戲)한 죄로 국문 중 맞아 죽다.

5월 27일 숙선옹주의 가례(嘉禮).

6월 23일 대왕대비가 좌의정 이시수, 우의정 김관주를 소견하고, 명성왕후(明聖王后)의 예에 의해 재수렴(再垂簾)을 하교(下敎). 양정승 철렴환정(撤簾還政) 후 재수렴은 불가하다고 하교를 거둬들일 것을 힘써 청하다.

6월 24일 김노충(김구주 장자)이 10월에 길일이 없다며(十月無吉日) 삼간택불위설(三揀擇不爲說) 등으로 국혼을 막으려 했다(大婚沮戲)며 양사(兩司)에서 연소(聯疏).

8월 6일	김노충(1766~1805) 공조참판.
8월 13일	주서(注書) 홍재민(洪在敏)이 상소하여 명성왕후의 예로 재수렴 논하다.
8월	청 완원『적고재종정이기관지(積古齋鐘鼎彝器款識)』판각을 이루다.
9월	청 초순(焦循)『논어통석(論語通釋)』저술하다.
11월 19일	특교(特敎)로 남간 죄인(南間罪人) 홍재민을 추자도(楸子島)에 감사안치(減死安置)하다.
12월 17일	인정전(仁政殿) 중건 완성.
12월 24일	청 유용(劉墉, 1719~1804) 졸. 86세. 저성(諸城)인. 자 팔여(八如), 호 석암(石庵), 청애당(淸愛堂), 5체(體)에 능한 서예가. 체인각(體仁閣) 대학사, 태자태보(太子太保), 시호는 문청(文淸)(그림 15, 16).

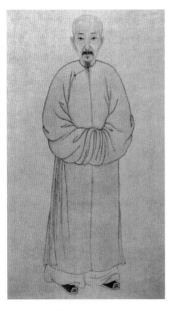

그림 15 〈유용 초상〉

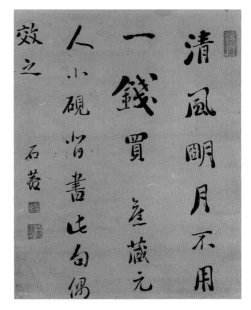

그림 16 유용, 〈행서(行書)〉, 지본묵서, 45.8×36.5cm, 간송미술관 소장

| 12월 29일 | 신건 인정전에 나가 수하 반교(受賀頒教). |
| 12월 30일 | 전국 인구 751만 4,567명. |

1805년 을축(순조 5년, 가경 10년) 20세(순조 16세, 김노경 40세)

1월 7일	대왕대비 회갑, 혜경궁 홍씨(1735~1815) 망팔(望八, 71세)로 수하 반사(受賀頒赦). 특지로 대왕대비의 종제(從弟) 김용주 (金龍柱, 1755~1812)를 동부승지 임명
1월 12일	대왕대비 정순왕후 경주 김씨(1745~1805) 창덕궁 경복전(景福殿)에서 승하. 김면주 산릉도감 제조, 청성위 심능건, 광은부위 김기성, 영명위 홍현주, 호조참판 김노충, 현감 김노경, 대사헌 김면주 종척집사.
1월 28일	청 옥수(玉水) 조강(曹江, 1781~?) 박제가에게 편지. 모친상 탈상 통보(『華東唱酬集』 3).
2월 1일	천안현감 김노경 어쩔 수 없이 내려가다(不得下去).
2월 12일	김정희 초취 부인 한산 이씨(1786~1805) 졸. 이희민(李羲民, 1740~1821) 3녀, 공조판서 이복영(李復永, 1719~1794) 손녀.
2월 14일	청 기윤(紀昀, 1724~1805) 협판대학사(協辦大學士) 재임 중 졸. 82세. 직예 헌현인(獻縣人), 자 효람(曉嵐), 춘범(春帆), 호 석운(石雲).
3월 22일	향리 방축(鄕里放逐, 고향으로 쫓아냄) 죄인 김이교, 박제가 방송(放送).
3월 22일	김정희 부인 한산 이씨를 예산 선영에 안장(『酉堂遺稿』 권8, 「祭子婦韓山李氏文」).

4월 15일	천안현감 김노경과 시흥현감 윤상규(尹象圭)의 직책을 서로 바꾸다.
5월 13일	시흥현감 김노경과 홍천현감 조의규(趙儀逵)의 직책을 서로 바꾸다.
5월 26일	대행대왕대비 시호(諡號)를 정순(貞純)으로 정하다.
6월 29일	국장 행공시상 홍천현감 김노경 망아지 1필 사급, 영명위 홍현주 통헌대부(의빈 정2품) 가자.
윤6월 4일	청 조문칙사 산질대신 서령(瑞齡), 부사 내각대학사예부시랑 덕문(德文)이 서울에 도착하다.
윤6월 29일	평안감사 이서구(李書九) 허체.
7월 10일	전 장령 이경신(李敬臣)이 이서구를 권유(權裕) 모역(謀逆)의 뿌리(根柢)라고 탄핵, 이경신을 사천에 정배.
10월 4일	청 등석여(鄧石如, 1739 혹은 1743~1805) 졸. 67세 혹은 63세. 원래 이름은 염(琰), 자 완백(頑伯). 호 완백산인(完白山人). "각(刻)을 좋아해 한인전(漢人篆)을 방작(倣作)하니 심히 교묘하다. 그때 옹방강이 전서와 팔분에서를 휩쓸었는데 등석여가 그 문하에 이르지 않음으로써 힘써 꾸짖었다. 유용과 육석웅이 그 글씨를 보고 크게 놀랐다. 포세신은 그 전서를 신품으로 추장하며 스승으로 모셨다(好刻仿漢人篆甚工. 時翁方綱擅篆分, 以石如不至其門, 力詆之. 劉墉 陸錫熊 見其書大驚. 包世愼 推其篆書爲 神品 事師)."
10월 15일	이병모 영의정, 김재찬 우의정, 이경일 좌의정. 김교희(金敎喜) 생원 2등(生員二等) 입격(入格, 『酉堂遺稿』 권8, 「告祖考妣墓文」).
10월 16일	김노응(金魯應, 1758~1824) 문과(文科) 정시(庭試) 을과(乙科)

제1인(第一人) 급제(『酉堂遺稿』 권8, 「告祖考妣墓文」).

10월 17일 김노충(金魯忠, 1766~1805) 졸. 40세. 김구주의 장자.

10월 20일 박지원(朴趾源, 1737~1805) 졸. 69세. 자 중미(仲美), 호 연암 (燕巖). 양양부사(襄陽府使).

10월 24일 동지정사 이시수, 부사 이보천(李普天), 서장관 윤노동(尹魯東) 사폐. 조수삼은 4차 연행.

10월 25일 박제가(1750~1805) 졸. 56세. 자 차수(次修), 재선(在先), 수기(修其), 호 초정(楚亭), 정유(貞蕤). 규장각검서관(奎章閣檢書), 영평현감.

10월 28일 춘당대 전시(殿試)에서 김노경 증광(增廣) 문과 급제. 문(文)은 이노신(李魯新) 등 42인, 무(武)는 김현철(金鉉哲) 등 48인.

11월 8일 증광 문무과 방방(放榜) 김노경 증광 문과 병과(丙科) 12인 급제(『酉堂遺稿』 권8, 「祭亡室文」, 「告祖考妣文」).

11월 10일 임후상에게 전해 말하기를, "귀주가(화순옹주와 김한신 가문)가 요사이 심히 영락하였는데 그 손자가 이번 과거에 급제했다니 기쁘고 다행이라 하겠다. 어찌 뜻을 표시하는 거조가 없을까 보냐(傳于任厚常曰 貴主家 近甚零落, 其孫之今榜登第, 爲之喜幸. 豈無示意之擧)".

11월 15일 김노경 문과 급제로 화순옹주(和順翁主) 내외 사우(祠宇)에 승지 보내 제사 지내다.

11월 21일 김노경, 「고망실묘문(告亡室墓文)」 짓다(『酉堂遺稿』 권8).

11월 22일 김노경, 「고십사대조고비묘문(告十四代祖考妣墓文)」 짓다(『酉堂遺稿』 권8).

11월 27일 김노경, 「고조고비묘문(告祖考妣墓文)」, 「고고비묘문(告考妣墓文)」, 「고백씨묘문(告伯氏墓文)」, 「고자부묘문(告子婦墓文)」

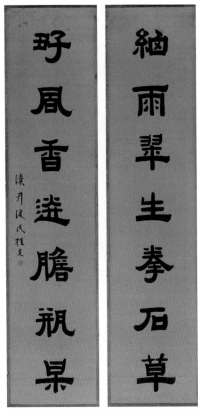

그림 17 계복, 〈예서 대련〉

짓다(『酉堂遺稿』권8).

12월 3일 김노경, 「고육대조고비묘문(告六代祖考妣墓文)」 짓다(『酉堂遺稿』권8).

이해 청 계복(桂馥, 1736~1805) 운남(雲南) 영평현(永平縣) 임소에서 졸. 70세. 곡부인(曲阜人). 자 동훼(冬卉) 미곡(未谷), 호 우문(雩門), 숙연노태(肅然老笞). 건륭 55년(1790) 진사. 운남 영평 지현. 학문 해박, 금석고거지학(金石考據之學)에 정통. 옹방강, 완원이 지극히 추창. 전각 한예로 성명(盛名), 팔분서(八分書)는 백 년 내 제일(그림 17), 모년(暮年)에 처음부

터 사생을 좋아하여 묵죽(墨竹)은 진도복(陳道復)과 서위
(徐渭)의 취향이고, 산수(山水)는 예찬(倪瓚)과 황공망(黃公
望)을 으뜸으로 삼았다. 『설문의증(說文義證)』, 『만학집(晚學
集)』 등의 저서가 있고 옹방강 문하에 종유(從遊).

이해 옹방강은 이병수(伊秉綬, 1754~1815), 주학년(朱鶴年,
1760~1834)과 첫 대면.

1806년 병인(순조 6년, 가경 11년) **21세**(순조 17세, 김노경 41세)

1월 19일	우의정 김달순(金達淳, 1760~1806)이 선왕(先王)의 유지(遺志)에 반대한다며(反先王 遺志) 삭탈관작 문외 출송.
1월 28일	홍천현감 김노경 개차(改差).
3월 27일	심양사(瀋陽使)가 가져온 청 가경제(嘉慶帝) 인종(仁宗) 필 '예교유번(禮敎綏藩)' 4자(字) 현판 만들어 승문원(承文院)에 걸다.
4월 4일	김노경 성균관 전적(典籍, 정6품).
4월 7일	김달순 사사(賜死), 김관주(金觀柱, 1743~1806) 경흥(慶興)에 정배, 심환지 관작 추탈 윤허.
4월 13일	김노경 예조좌랑(정5품). 김달순 죽음.
4월 20일	권유, 김달순의 혈당(血黨)이라고 하여 영의정 서매수(徐邁修, 1731~1818) 관작 삭탈 문외 출송, 이익모(李翊模) 광양 정배, 서형수(徐瀅修, 1749~1824) 추자도 안치.
5월 2일	김노경 사헌부 지평(정5품).
5월 6일	김관주(金觀柱) 이원(利原)현에 이르러 병사. 64세. 정순대비

의 6촌 오빠.

5월 8일 지평 김노경 사직소(5월 6일 작성. 『酉堂遺稿』 권2). 김관주, 김
 원희(金元喜) 단문지친(袒免之親, 상례에서 상복은 입지 않지만
 오른쪽 소매를 걷는 친족)이라 삼사합계에 함께 참여할 수 없
 으므로 교체를 속행(速行)하길 청하다. 김노경 홍문관 부수
 찬(종6품).

5월 13일 김관주의 부친 김한록(金漢祿, 1722~1790)의 관작 추탈. 부
 수찬 김노경이 상소하여 정처흉역(鄭妻凶逆), 역찬 추대 성
 토. 도승지 김이영(金履永, 金履陽, 1755~1845)이 상소 하여 김
 한록을 선조(先朝, 정조 대) 시 8자(字) 흉언(凶言, 罪人之子不可
 承統, 죄인의 아들은 대통을 이을 수 없다.)을 만든 사람(造言者)
 으로 지목하다.

5월 17일 김한록의 차자 김일주(金日柱, 1745~1823)를 흑산도에 안치.

5월 20일 김한록의 서자 김필주(金弼柱)를 제주도 정의에 안치, 김인
 주(金寅柱)를 추자도에 안치, 조카 김화주(金華柱) 흥양현 발
 포(鉢浦)에 안치, 김면주(金勉柱)는 거제도 조라포(助羅浦)에
 안치.

5월 22일 김한록 손자 김노형(金魯亨), 김노정(金魯鼎) 원찬(遠竄, 멀리
 유배 보냄).

5월 25일 부수찬 김노경 사직소 허시(許施, 요청하는 대로 베풂).

5월 28일 김노경 부사과(종6품 무보직).
 추사는 예안 이씨(禮安李氏, 1788~1842, 21세)와 재취(再娶).
 외암(巍巖) 이간(李柬, 1677~1727)의 장증손인 이병현(李秉
 鉉, 1754~1794)과 진천 송씨(鎭川宋氏)의 차녀[추사가 제주에
 서 예안 이씨의 부고 받고 사촌 형 김교희에게 보낸 편지에서 "옛날

병인(1806)년에, 간 사람(예안 이씨)이 당하던 것이 흡사 이와 같았다." 했고 8월 1일에 양모 남양 홍씨가 돌아감으로 한산 이씨의 담제(禫祭) 직후로 계산하여 이렇게 추정].

6월 7일	청 왕창(王昶, 1724~1806) 졸. 83세. 자 덕보(德甫), 호 술암(述庵), 난천(蘭泉), 형부우시랑.『금석췌편(金石萃編)』찬술.
6월 15일	부제학 김시찬(金時粲, 1700~1766)이 김한록 흉언 주장 시 항의역절(抗義逆節)하여 이조판서에 추증, 친손 김이교(金履喬, 1764~1832)는 가자.
6월 25일	김관주 관작 추탈, 김구주 안률(按律, 죄를 조사하여 다스림) 고유(告由).
7월 18일	김노경 성균관 사성(司成, 종3품).
7월 26일	김노경 종부시정(宗簿寺正, 정3품 당하).
8월 1일	추사 양모 남양 홍씨(1748. 7. 3.~1806) 졸. 57세. 현령 홍대현(洪大顯, 1730~1799) 장녀.
8월 4일	김노경 문겸(文兼, 문관에 선전관을 겸대).
8월 21일	진해 정배 죄인 김려(金鑢, 1766~1821) 방송.
9월 4일	전 승지 김용주를 진도군 금갑도에 정배.
9월 23일	김노경 홍문관 부응교(副應敎, 종4품).
10월 10일	이긍익(李肯翊, 1736~1806) 졸.
10월	청 완원『십삼경주소교감기(十三經注疏校勘記)』243권을 양주(揚州)에서 편찬, 간행.
11월 3일	물고(物故, 죽은) 죄인 서유린(徐有隣, 1738~1802)의 죄명을 씻어버리다.
12월 5일	청 주규(朱珪, 1747~1806) 졸. 76세. 대흥인(大興人). 자 석군(石君), 호 남애(南厓), 반타노인(盤陀老人). 주자 후예로 존주

학파(尊朱學派). 양광총독, 체인각대학사.

12월 29일　　한성부 인구 20만 4,596명, 전국 인구 755만 1,796명.

1807년 정묘(순조 7년, 가경 12년) 22세(순조 18세, 김노경 42세)

1월 1일　　　효안전(孝安殿, 정순왕후의 魂殿) 삭제(朔祭, 초하루에 지내는 제사) 친행 시 아헌관(亞獻官)은 영돈녕 김조순(金祖淳), 집례(執禮)는 부응교 김노경.

1월 4일　　　효안전 춘향대제(春享大祭) 친행 시 아헌관 영돈녕 김조순, 집례 부응교 김노경.

1월 12일　　효안전 대상제(大祥祭) 친행 시 아헌관 좌의정 이시수, 집례 부응교 김노경.

1월 13일　　효안전 대상 후 시상 향관(享官) 부응교 김노경을 통훈(通訓, 정3품 당하)에서 통정(通政, 정3품 당상)으로 올리다.

1월 27일　　혜경궁의 간청으로 사사(賜死) 죄인 홍낙임(洪樂任)을 복관작(復官爵).

2월 7일　　　판돈녕 박준원(朴準源, 1739~1807) 졸. 69세. 순조의 외조부.

2월 22일　　김노경 동부승지(정3품 당상).

3월 29일　　김노경 병조참의(정3품 당상).

5월 하완　　주학년(朱鶴年) 〈서하죽타이선생상(西河竹坨二先生像)〉 제작.

7월 12일　　김달순과 김구주가 죄가 아니라는 흉언패설(凶言悖說)로 이경신을 노륙저택(孥戮瀦宅, 찢어 죽이고 집터에 못을 팜).

7월 18일　　김노경 돈녕부도정(敦寧府都正, 정3품 당상).

7월 27일	응교 조진순(趙鎭順) 등이 연차로 이경신 부자(父子) 흉언의 와굴(窩窟)은 고(故) 좌의정 김종수(金鍾秀)라며 추율(追律)을 청하다.
8월 1일	추사 양모 남양 홍씨 소상(小祥).
8월 8일	김종수를 출향추탈(黜享追奪, 배향한 것을 쫓아내고, 관작을 추탈함).
9월 16일	김노경 우부승지.
10월 9일	김노경이 우부승지 때 「겨울 번개로 인한 승정원 의론을 아룀(因冬雷院議啓)」을 지음(『酉堂遺稿』 권4).
10월 29일	동지정사 남공철(南公轍), 부사 임한호(林漢浩), 서장관 김노응(金魯應) 사폐 소견. 서책 들여올 만한 것 들여오라는 왕명(王命).
	김노경이 「일와 사촌형이 서장관으로 연경에 감을 전별하며 (拜別一窩從氏以書狀官赴燕)」 12수(首)를 짓다(『酉堂遺稿』 권1).
11월 7일	추사 외조모 한산 이씨 포천 선영 안장(『酉堂遺稿』 권8, 「祭外姑叔人韓山李氏文」).
12월 30일	김노경 병조참지.
	한성부 인구 20만 4,886명, 전국 인구 756만 1,403명.

1808년 무진(순조 8년, 가경 13년) 23세(순조 19세, 김노경 43세)

1월 21일	김노경 동부승지(同副承旨).
2월 3일	인일제시(人日製詩)에 동부승지 김노경(1766~1837) 입시, 김우명(金遇明, 1768~1846)이 지차(之次) 3인 중 중(中) 입격.

그림 18 〈조씨 삼형제 초상〉, 견본채색, 42.0×66.5cm, 국립민속박물관 소장. 왼쪽이 조계

3월 19일 김노경 동부승지 허체, 병으로 사직.

3월 20일 김노경 부호군.

3월 30일 조계(趙棨 , 1740~1813)(그림 18) 평안도 병마절도사. 이때 평안감사는 조득영(趙得永, 1762~1824).

5월 29일 홍문관 교리(정5품) 김노응(金魯應, 1758~1824), 옥당 상번입시(上番入侍)로 『소학(小學)』을 선강(善講)하니 국왕이 흡족하여 가문을 묻다. 우승지 홍석주가 대답하기를 "고 중신(重臣) 김이주(金頤柱)의 조카이고, 전 승지 김노경의 종형(從兄)이며, 월성위(月城尉)의 종손(從孫)입니다." 하였다.

윤5월 15일 지중추 조진관(趙鎭寬, 1739. 4. 13.~1808) 졸. 이조판서 조엄(趙曮)의 자, 조만영(趙萬永), 조원영(趙原永), 조인영(趙寅永)의 부친.

여름 현란(玄蘭) 김정희(金正喜)가 담정(潭庭) 김려(金鑢, 1766~1821) 여저(旅邸, 객지에서 임시로 머물러 사는 집)를 찾아 학문

을 묻다. 아암혜장(兒庵惠藏, 1772~1811)의 시고(詩稿) 1권 기증(『潭庭集』권10,「題蓮坡剩稿卷後」).

7월 27일	김노경 우부승지.
8월 1일	추사 양모 남양 홍씨 대상(大祥, 終祥).
8월 29일	김노경 우부승지 허체.
8월 30일	김노경 부호군.
9월 7일	김노응 황해도 암행어사로 서계(書啓).
9월 27일	대사간 이심도(李審度, 1762~1808)가 시벽(時僻)의 근원 논하다. 원소(原疏)를 환급하고 삭직(削職). 시벽설(時僻說)은 정조 8년 갑진(1784)에 시원, 근원을 거슬러 오르면 영조 말 남북설(南北說)로부터 유래. 김관주(南), 홍봉한(北)이 장본인. 벽(僻)은 김관주의 뒤(南之餘), 시(時)는 홍봉한의 뒤(北之餘).
10월 4일	이심도 상소 후 혜경궁의 비감(悲感) 심대해져 순조는 초조함을 감당하지 못함(焦迫不堪). 이심도를 강진 고금도에 위리안치.
10월 22일	동지정사 심능건(沈能建), 부사 조홍진(趙弘鎭), 서장관 김계하(金啓河) 사폐.
10월 24일	22일 김노경 배표(拜表, 황제에게 보내는 표문을 살펴보고 봉하는 일) 시 연고 없이 불참한 죄로 나문(拿問, 죄인을 잡아다가 신문함).
10월 28일	김노경 태(笞) 50, 수속방송(收贖放送, 속 받고 풀어보냄) 처분.
11월 2일	김노경이 양무원종공신(揚武原從功臣) 김흥경(金興慶)의 증손(曾孫), 월성위(月城尉)의 손자라서 감(減) 1등하여 태 30 수속에 환직(還職) 처분.
11월 4일	이심도는 겉으로 양쪽을 공격한 듯하나 내심 김구주를 부

호(扶護)했으니 죄가 범상부도(犯上不道)에 해당해 사형에
처함. 한산인(韓山人). 자 경우(景禹). 순조 을축(1805) 증광
갑과 급제. 우암(尤庵) 송시열(宋時烈)의 장인(丈人) 이덕사
(李德泗)의 7대손.

12월 29일 한성부 인구 20만 5,504명, 전국 인구 756만 5,523명.

1809년 기사(순조 9년, 가경 14년) 24세(순조 20세, 효명 1세, 김노경 44세)

1월 8일 혜경궁의 친동생 전 도정 홍낙륜(洪樂倫, 1750~1813)을 동지
돈녕(同知敦寧, 종2품)에 특제하여 승후(承候, 임금의 기거와 안
부 등을 살피는 일)하게 함.

초의, 법사(法師) 완호윤우(玩虎倫佑, 1758~1826)를 따라 대
둔사(大芚寺)로 이주. 강진 유배 중인 다산(茶山) 정약용(丁
若鏞, 1762~1836) 문하에 출입.

1월 17일 홍낙륜 상소하여 자가피무(自家被誣, 자신의 집안이 무고 입은)
전말 및 부친의 원통함(父冤)을 호소함. 부수찬 권비응(權조
應, 1754~1831, 권돈인 10촌 대부)이 상소하여 홍낙륜이 역적(逆
賊) 홍인한(洪麟漢)의 자질(子姪)로 감히 상소하는 것 극론.

1월 22일 경춘전(景春殿)에서 사도세자 대리청정 회갑을 경하.

1월 27일 순조가 경모궁(景慕宮) 작헌례(酌獻禮) 친행(親行). 경춘전에
서 혜경궁(1735~1815, 75세)에게 진찬(進饌).

1월 30일 홍문록(弘文錄) 행하다. 부응교 김노응, 수찬 신위 등 참여.

3월 12일 희정당(熙政堂) 문신제술(文臣製述) 입시 시 대독관(對讀官)
은 행부호군 김노경.

3월 14일	희정당 한학문신(漢學文臣) 전강(殿講) 입시 시 참고관(參考官)은 행부호군 김노경.
3월 16일	진사 김유근(金逌根, 1785~1840)이 중궁전 승후관(承候官)으로 초사(初仕, 처음 출사).
3월 19일	김노경 좌부승지. 황단(皇壇)에 망배례(望拜禮).
3월 28일	김노경은 성정각(誠正閣)에서 국왕과 문답(問答). 각도(各道) 동종(銅鐘)의 유무(有無), 고려 왕릉의 규모, 의관문물(衣冠文物)은 조선이 제일이며, 우리나라는 소중화로 부르는데 예전에는 중국에 미치지 못했으나 지금은 도리어 낫다(我國稱以小中華, 在昔不及中國 今則反復勝). 송능상(宋能相)이 김장생(金長生)을 꾸짖고 모욕한 일을 비난하다.
3월 29일	고(故) 장령(掌令) 송능상을 삭직(削職)하고 그의 문집『운평집(雲坪集)』의 책판(冊板)을 부수다.
	봄 청 완원, 항주(杭州)에서 영은서장(靈隱書藏) 세우다.
4월 17일	우의정 김재찬 계언으로 각 수영(水營)에 거북선(龜船)과 해골선(海鶻船)의 조성 비치를 정식으로 하다. 거북선은『이충무공전서(李忠武公全書)』의 도식에 의거하고 해골선은『무경절요(武經節要)』와 전라좌수영 소재 전운상(田雲祥)의 유제를 따르다.
5월 4일	김노경 예조참의.
5월 9일	중궁(中宮) 태후(胎候)로 산실청(産室廳) 설치.
5월 12일	만동묘(萬東廟) 개건.
6월 2일	청 능정감(凌廷堪, 1757~1809) 흡현(歙縣) 고리(古里)에서 졸. 53세. 안휘 흡현인. 자 차중(次仲), 호 교례당(校禮堂).
7월 20일	김노경 좌부승지.

8월 2일	김노경 우부승지.
8월 9일	정유 신시(申時, 오후 3~5시) 원자(元子, 翼宗, 1809~1830) 창덕궁 대조전(大造殿)에서 탄생.
8월 15일	원자 탄생한 지 7일로 인정전에서 반교 진하(頒敎陳賀), 김유근 제용주부 교지.
8월 19일	김노경 부호군. 김노경이 「방중립신재식내한 상현무사단 차장수옥자제선화운(訪仲立申在植內翰 上玄武射壇 次張水屋自題扇畫韻)」 8수를 짓다(『酉堂遺稿』 권1).
9월 10일	동지 겸 사은정사 병조판서 박종래(朴宗來, 1746~1831. 1. 16. 少論), 부사 부호군 김노경(1766~1847), 서장관 이영순(李永純, 1774~1843, 少論). 좌상 김재찬 계청으로 박종래, 숭정(崇政, 종1품), 김노경 가선(嘉善, 종2품)으로 가자. 해당 품계에 합당하도록.
9월 15일	김노경 부총관(副摠官, 종2품).
9월 16일	김노경 예조참판(종2품)(『酉堂遺稿』 권2, 「陞資後辭疏」).
9월 20일	예조참판 김노경이 예산 성묘(禮山省墓)를 위해 소를 올려 청하고 이를 허락받았다(『酉堂遺稿』 권2, 「乞暇請省墓疏」).
9월 21일	고(故) 이조판서 윤행임(尹行恁) 복관작.
9월 25일	원자탄생경과(元子誕生慶科) 증광 감시(監試, 생원진사시험) 초시 설행.
9월 30일	김노경 호조참판, 추사 생원시(生員試) 초시 입격.
10월 7일	김노경이 가선대부에 오르고 연행 부사로 임명된 일을 고하는 「고고비묘문(告考妣墓文)」 짓다(『酉堂遺稿』 권8).
10월 22일	동의금 김노경 정사수유(呈辭受由, 사직서를 올려 말미를 받음).

10월 27일	증광 감시 복시(覆試) 설행. 김정희 생원 입격.
10월 28일	을묘 진시(辰時, 오전 7~9시) 성정각(誠正閣)에서 동지 겸 사은정사 박종래, 부사 김노경, 서장관 이영순 소견, 사폐. 김정희, 자제군관(子弟軍官)으로 수행하다.
10월 29일	호조참판 김노경의 사직소(『酉堂遺稿』 권2,「辭戶曹參判疏」, 到高陽時).
11월 2일	호조참판 김노경 허체.
11월 9일	유학 김정희 생원 1등 제4인(人) 입격 교지.
11월 18일	증광문무과 복시 설행.
	동지 겸 사은부사 김노경 안주(安州)에서 장계(狀啓), 평안병마절도사 조계(趙啓, 1740~1813)(그림 18)가 동지사 일행과의 상견례 시에 교자(較子) 타고 섬돌 아래까지 곧바로 들어온 무례를 지적, 감죄(勘罪)를 청하다.
11월 19일	의금부 복계로 조계를 잡아다 죄를 묻고 비장은 형벌을 가해 유배(拿來勘罪, 裨將刑配)를 명하다.
12월	김노경, 연행 중 기행시(紀行詩),「안시성(安市城)」(대당 적개심),「요야(遼野)」,「심양(瀋陽)」,「대릉하도중(大凌河道中)」,「탑산일출(塔山日出)」,「광녕도중(廣寧道中)」 등에서 대청 적개심 표출(『酉堂遺稿』 권1).
12월	추사, 조강(曺江, 1781~?), 서송(徐松, 1781~1848), 옹수배(翁樹培, 1764~1811), 옹수곤(翁樹崑, 1786~1815) 등과 사귀다. 뒤이어 연경학계의 중진인 운대(芸臺) 완원(阮元, 1764~1849, 46세)을 그의 처가인 연성공저(衍聖公邸)로 찾아가서 서재인 태화쌍비지관(泰華雙碑之館)에서 용단(龍團)과 승설(勝雪) 같은 명차를 대접받으며 경학과 금석고증학 등 청조

고증학의 핵심을 깨치고 사제의 관계를 맺게 된다. 장차 완당(阮堂)이란 호를 쓰게 되는 연유다. 추사를 제자로 맞이한 것이 흐뭇했던 완원은 자신이 비장하고 있는 당 정관 연간에 만든 동비(銅碑)와 남송 우무(尤袤)가 소장했던 송나라 판각의 『문선(文選)』과 같은 진귀품 및 〈태산비(泰山碑)〉와 〈화산비(華山碑)〉 원탁본 등을 보여준다. 그리고 〈태산비〉와 〈화산비〉 탁모본 및 자신의 저서 『경적찬고(經籍纂詁)』106권, 『십삼경주소교감기(十三經注疏校勘記)』245권 등을 기증한다.

12월 29일 묘시(卯時, 오전 5~7시), 추사는 보안사가(保安寺街) 석묵서루(石墨書樓)로 옹방강(1733~1818, 77세)을 찾아감. 초대면에 사제지의(師弟之義) 맺다. 《천제오운첩(天際烏雲帖)》 진본, 〈언송도찬(偃松圖贊)〉 진적, 〈조자고책장입극도(趙子固策杖笠展圖)〉, 〈송탁화도사고승옹선사사리탑명(宋拓化度寺故僧邕禪師舍利塔銘)〉(그림 19) 〈송참주동파선생시잔본(宋槧注東坡先

그림 19 〈송탁화도사고승옹선사사리탑명〉, 옹방강 소장본

生詩殘本)〉, 〈당각본공자묘당비(唐刻本孔子廟堂碑)〉, 〈육방옹
서시경각석 탁본(陸放翁書詩境刻石拓本)〉, 〈한화무량사석상
탁본(漢畵武梁祠石像拓本)〉, 〈왕어양추림독서도(汪漁洋秋林讀
書圖)〉, 《조송설완벽첩(趙松雪完璧帖)》 등 열람.

1810년 경오(순조 10년, 가경 15년) 25세(순조 21세, 효명 2세, 김노경 45세)

1월 1일　옹방강(78세). 참깨 위에 '천하태평(天下太平)'을 안경 없이 쓰
　　　　다. 또 이날부터 『금강경(金剛經)』 쓰기를 시작. 매일 한 장
　　　　씩 써서 그믐날 마쳐 법원사(法源寺)에 시주. 추사 소장 〈옹
　　　　방강 초상〉에 제자(題字)(『阮堂全集』 권8 〈雜識〉).

1월 16일　김유근(金逌根, 1785~1840) 명정전(明政殿) 춘도기(春到記) 시
　　　　험에서 제술(製述) 수석. 전시(殿試)에 곧바로 나가게 함.
　　　　추사, 완원(阮元, 1764~1849, 47세), 주학년(朱鶴年, 1760~1834),
　　　　홍점전(洪占銓, 1762~1812), 사학숭(謝學嵩), 이정원(李鼎元,
　　　　1749~?), 이임송(李林松) 등 청(淸) 문인(文人)들과 사귀고
　　　　배우다.

1월 26일　주학년(51세)이 추사에게 자신이 1807년 5월에 그린 〈서하
　　　　죽타이선생상(西河竹坨二先生像)〉 기증하여, 이임송의 서재
　　　　진돈실(鼕鼟室)에서 이임송, 서송(徐松), 옹수곤, 유화동(劉華
　　　　東, 1778~1841)과 함께 감상.

1월 29일　묘시, 추사와 옹방강(78세) 초대면설은 오류. 전년 12월 29
　　　　일이어야 함(정후수, 「추사 김정희의 북경 일정 재고」, 2005년 12
　　　　월 추사연구회, 『추사연구』 2호 참고).

2월 1일	완원, 이임송, 홍점전, 담광상(譚光祥), 유화동, 옹수곤, 김 용(金勇), 이정원, 주학년 9인이 법원사에 모여 추사의 전별 연(餞別宴)을 베풀다.

이임송이 전별시를 쓰고 주학년이 〈전별연도(餞別宴圖)〉(1부 평전 그림 31)를 그린 《전별책(餞別冊)》을 만들어 추사에게 기증. 유화동이 '증추사동귀시(贈秋史東歸詩)'라 제첨(題簽)하다. 주학년 필(筆) 〈옹방강제시동파상(翁方綱題詩東坡像)〉[이 공린(李公麟)의 반석상좌본(盤石上坐本) 모본]을 기증받다. 옹방강 서(書) 〈유당(酉堂)〉(1부 평전 그림 29) 편액(扁額) 기증받다. 김노경, 「법원사에서 주야운 학년, 이묵장 정원, 이심암 임송, 담퇴재 광상, 옹성원 수곤, 서몽죽 세매, 조옥수 강이 모여서 이별에 임해서 치달려 써서 회포를 드리다(法源寺會 朱埜雲鶴年 李墨莊鼎元 李心葊林松 譚退齋光祥 翁星原樹崑 徐夢竹 世枚 曹玉水江 臨別走書贈懷)」(『酉堂遺稿』 권1).

2월 26일	특진관(特進官, 경연 진참 2품 이상 관원) 13인 중 1인으로 김 노경 초계(抄啓, 인재를 뽑아 임금에게 보고함). 홍문관 부제학 이 초계.
3월 1일	김노경 「답민원지(치재)서[答閔遠之(致載)書]」에서 호청(胡淸, 오랑캐인 청)의 중화(中華) 점거 비분강개, 강력 부정(『酉堂遺稿』 권6).
3월 7일	김명희(金命喜) 처(妻) 은진 송씨(恩津宋氏, 1790. 9. 20~1810) 졸. 부사 송후연(宋厚淵) 여(女).
3월 17일	신미 미시(未時, 오후 1~3) 성정각에서 회환(回還) 동지정사 박종래, 부사 김노경, 서장관 이영순 불러 보다. 소견 내용 은 『승정원일기』 1980 책 수록.

3월 22일	김노경 우윤.
3월 27일	우윤 김노경 사직소. 며느리의 상(子婦之慽, 仲子 命喜 初娶. 은진 송씨)과 조계(趙啓)가 진술한 말의 지나침(供辭之過) 등을 감당하지 못함(『酉堂遺稿』 권2, 「辭漢城右尹兼陳趙事疏」).
4월 12일	김노경 우승지.
4월 25일	김노경 호군(護軍).
5월 13일	김노경 좌부승지.
6월 8일	청의 방각소설(坊刻小說)을 엄금.
6월 12일	김노경, "석경루 비 속에서 일와존형과 같이 풍고 김장조순과 이원여 희갑과 민원지, 신중립, 이치규 헌기와 폭포를 보다(石瓊樓雨中, 同一窩從氏, 楓皐金丈祖淳 李元汝羲甲 閔遠之 申仲立 李稺圭憲琦 看瀑)."
7월 13일	"경루의 황폐가 오래다. 장차 비로소 쓸고 맥질하려 한다. 7월 13일에 머물러 자며 부를 짓고 겸해서 아이들에게 보인다(瓊樓之荒廢久矣. 將始埽墍, 七月十三留宿, 有賦兼示兒輩(山裏先人屋, 支傾 將余手. 云云)." (『酉堂遺稿』 권1)
7월 28일	폭우로 함경도 안변 등 5읍 민가 781호 떠내려가고 127인 익사.
7월 29일	함경감사 김명순(金明淳, 1757~1810) 졸. 김홍근(金弘根, 1788~1842)·김응근(金應根, 1793~1863)·김흥근(金興根, 1796~1870)의 부친. 조덕윤(趙德潤)으로 대신하다.
9월 19일	김노경 동의금(同義禁).
9월 21일	강진현 감사 정배(減死定配) 죄인 정약용(丁若鏞, 1762~1836) 향리 방축(鄕里放逐).
10월 10일	김이교(金履喬, 1764~1832) 통신(通信)정사, 이면구(李勉求, 1757~1818) 부사.

그림 20 전재, 〈난화〉, 1792년

10월 13일	순원왕후 왕녀(王女) 순만(順娩). 김명희 진사 입격.
10월 27일	김노경 승문원(承文院, 외교 문서 관장) 제조.
10월 28일	동지정사 이집두(李集斗), 부사 박종경(朴宗京), 서장관 홍면섭(洪冕燮, 1761~1822) 사폐.
	추사가 동지사 수행한 홍과산(洪顆山, 1787~?) 편에 주학년에게 〈동파입극상(東坡笠屐像)〉 중모(重摹)를 부탁함. 청 조강(曹江)에게 전재(錢載, 1708~1793)의 묵란(그림 20) 보내줄 것을 요청(조강과는 1823년까지 교유 지속).
10월	청 완원 한림원(翰林院) 시독(侍讀)으로 국사관(國史館) 총집(總輯)이 되어 『국사유림전(國史儒林傳)』 찬술과 편집.
11월 3일	김노경 부총관.

11월 24일	김유근 문과 급제 교지. 양송체.
12월 21일	김노경 동춘추(同春秋, 종2품).
	이해 추사가 《천제오운첩(天際烏雲帖)》은 소재본(蘇齋本, 옹방강 소장본)이 진적(眞蹟)이고 정음전(程音田, 振甲) 소장본 《천제오운첩》(趙秀三 소장본일 듯)은 모본(模本)임을 고증.
12월 30일	전국 인구 758만 3,046명.

1811년 신미(순조 11년, 가경 16년) 26세(순조 22세, 효명 3세, 김노경 46세)

1월 15일	김노경 우윤(종2품).
1월	청 주학년이 소재(蘇齋)에 봉안된 〈조자고연배동파입극상(趙子固研背東坡笠展像)〉(그림 21) 2벌 중모(重摹)해 추사와 홍과산에게 기증. 옹수곤이 1813년 계유 9월 9일에 지은 「제자이당책후(題自怡堂冊後)」에 의하면 홍과산은 추사보다 한 살 아래인 1787년 정미(丁未)생이라 하고 있다. 홍과산은 서장관 홍면섭(洪冕燮)과 동일인은 아닌 듯하다.
2월 12일	통신정사 김이교, 부사 이면구 사폐. 김노경, 「송죽리이통신사입대마도(送竹里以通信使入對馬島)」 지음(『酉堂遺稿』 권1).
2월	가리포(加里浦) 첨사(僉使)의 실화로 대둔사(大芚寺)의 가허루(駕虛樓), 천불전(千佛殿) 등 9채 전각 전소. 완호윤우(玩虎倫佑)가 화주로 중창 시작. 쌍봉사 화승 풍계(楓溪)에게 천불 조성을 의뢰해 경주 불석산(佛石山) 옥돌로 조성 시작.
3월 16일	김노경 동경연(同經筵, 종2품). 김노응 대사성(정3품 당상).
윤3월 15일	김노경 분부총관.

그림 21 주학년, 〈조자고연배동파입극상〉, 1811년, 견본담채, 62.0×31.3cm, 간송미술관 소장

4월	청 완원 『경부(經郛)』 편술.
5월 5일	여러 해 흉년으로 거지들의 작폐 우심(尤甚).
6월 6일	김노경 예조참판(禮曹參判). 부총관.
7월 5일	광은부위(光恩副尉) 김기성(金箕性, 1752~1811) 졸. 사도세자의 장녀 청연군주(淸衍郡主, 1754~1821)에게 장가들다.
7월 11일	김노경 부총관, 김조순 금위대장.
7월	청 완원, 「남북서파론(南北書派論)」 저술 발표(戚學民, 「阮元 儒林傳稿 與 淸代漢宋學術之爭」, 『阮元研究論文集』 139쪽, 2014. 1. 揚州廣陵書社). 1810년 10월에 완성한 『국사유림전』에서 한학(漢學) 우위론(優位論)을 확정 짓고 이를 바탕으로 한위고

비서법(漢魏古碑書法)의 존미(尊美) 주장.

7월 26일	회환통신사 정사 김이교, 부사 이면구 소견. 각기 가선(嘉善, 종2품), 통정(通政, 정3품당상)으로 승품.
8월 1일	청 단옥재(段玉裁), 『춘추좌씨고경(春秋左氏古經)』집성(輯成).
8월 15일	김이교 대사성.
8월 16일	옹방강의 79세 탄신일. 추사는 종일 수자향(壽字香) 살라 축수하고, 80수 선물로 『무량수경(無量壽經)』1축, 〈남극수성도(南極壽星圖)〉1축을 미리 제작.
9월 8일	옹수배(翁樹培, 1764~1811) 졸.
9월 14일	인정전 사학유생응강(四學儒生應講) 시 김노경이 시관(試官).
10월	옹방강이 〈실사구시(實事求是)〉예서 현판을 추사에게 써 보내다. 〈실사구시잠(實事求是箴)〉행서(行書) 후기(後記)도 함께 보냈다(박철상, 『서재에 살다』, 문학동네, 2014, 201쪽).
10월 30일	동지정사 조윤대(曺允大, 1748~1813), 부사 이문회(李文會, 1758~1828). 정사자제군관(正使子弟軍官) 조용진(曺龍振, 1786~1826) 수행. 조용진 편에 추사가 옹방강 80세 생신 축하하기 위해 직접 사경(寫經)한 『무량수경(無量壽經)』과 〈남극수성도(南極壽星圖)〉각 1축을 기증. 추사가 조용진(雲卿)에게 전별시인 〈송조운경입연(送曺雲卿入燕)〉(그림 22)을 써 줬다. 옹방강체이다(『추사명품』, 126쪽).
11월 13일	김노경 예조참판.
11월 24일	춘당대 감제(柑製) 유생 시취(試取) 시 독권관(讀卷官) 예조참판 김노경.
12월 14일	평양 대동관(大同館)이 용강현(龍岡人) 홍경래(洪景來)의 방화(放火)로 불에 타다. 불을 끌 때(救火時) 거사 계획, 실패.

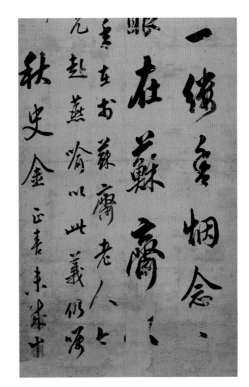

그림 22 김정희, 〈송조운경입연〉, 1811년, 지본묵서, 111.8×30.6cm, 국립중앙박물관 소장

화선(火線)과 화약통(藥筒)에 눈 녹은 물(雪水)이 침투해 발
화 시기 지연, 감사 이만수는 방화 가능성 의심.

12월 18일 　홍경래, 평안도 가산(嘉山)에서 반란.

12월 19일 　선천(宣川)부사 김익순(金益淳), 철산(鐵山)부사 이장겸(李章
謙)이 홍경래에게 투항.

12월 21일 　가산변보 한양 도달.

12월 29일 　김노경 부총관.

　　　　　청 주학년 자필(自筆) 〈추산소정(秋山小幀)〉 추사에게 보내
오다.

　　　　　두륜산(頭輪山) 아암혜장(兒庵惠藏, 1772~1811) 졸. 40세.

1812년 임신(순조 12년, 가경 17년) 27세(순조 23세, 효명 4세, 김노경 47세)

1월 1일 왕대비 청풍 김씨(정조 비 효의왕후) 6순(旬) 경하. 김이영(金

履永, 陽으로 개명) 함경감사.

청 옹방강이 추사에게 〈시암(詩盦)〉(1부 평전 그림 34) 예서 편

액(嘉慶 壬申 上春之吉, 爲秋史進士書 方綱. 吉日은 매월 1일), 〈여

송백지유심(如松柏之有心), 이충신이위보(以忠信以爲寶)〉(1부

평전 그림 33) 행서 대련을 써 보내다.

옹수곤(1786~1815)은 추사에게 《창수시(唱酬詩)》(그림 23)

그림 23 옹수곤, 《창수시》, 1812년, 서첩, 각 면 20.3×12.8cm, 간송미술관 소장

10면(面) 행서(行書)를 짓고 써서 보냈다. 〈홍두산장(紅豆山莊)〉 편액도 보내오다.

1월 16일 투항 죄인 김익순(金益淳, 1764~1812)이 적장 김창시(金昌始) 머리를 가지고 군문(軍門, 정부군)에 이르다.

3월 1일 고(故) 판서 박문수(朴文秀)의 양증손(養曾孫)인 사옹봉사 박종일(朴鍾一)이 관서(關西) 반란을 틈타 은언군 아들을 추대하려던 모역설(謀逆說)로 사형.

3월 8일 회환 동지정사 조윤대, 부사 이문회 등 정주(定州)의 관군을 찾아 정보 교환.

3월 9일 투항 죄인 김익순 모반 대역으로 사형.

3월 20일 회환 동지정사 조윤대 등 소견.

4월 19일 홍경래는 총 맞아 죽고 난은 평정. 김노응 동래부사.

4월 28일 인정전에서 평적진하(平賊陳賀)를 행하고 반교 대사(頒敎大赦).

5월 1일 김재찬 영의정 세자사(世子師), 한용구 좌의정 세자부(世子傅). 김유근 사서.

5월 26일 이상황(李相璜, 1763~1841) 형조판서, 김노경 형조참판.

7월 6일 왕세자 책봉.

7월 15일 김노응 경상감사.

7월 18일 자하(紫霞) 신위(申緯, 1769~1847)는 토역진주 겸 주청왕세자책봉사(討逆陳奏兼奏請王世子冊封使) 서장관으로 부연(赴燕). 정사는 이시수(李時秀), 부사는 김선(金銑). 추사 〈자하선생 입연송별시(紫霞先生入燕送別詩)〉(그림 24) 10수 지음(옹방강체).

7월 21일 김노경 호군.

7월 25일 왕세자 이름을 영(旲)으로 정하다.

그림 24 김정희, 〈자하 선생 입연송별시〉, 1811년, 지본묵서, 55.0×
70.5cm, 개인 소장

7월 27일 김노경 동경연(同經筵).

8월 16일 청 옹방강 80세 생신(壽辰). 완원은 조운총독(漕運總督).

8월 20일 청 완원은 『의국사유림전서(擬國史儒林傳序)』를 지음. '송을
 숭상하고 한에 충실한다(崇宋實漢)'를 힘껏 주장.

8월 청 옹방강 『고정론(考訂論)』 상·중·하 8권 저술, 고정과 의
 리 관계를 집중 토론.

9월 12일 초의는 다산을 시종해 백운동(白雲洞) 12승(勝)을 탐방. 백
 운동 주인 이덕휘(李德輝, 1759~1828)의 양자 자이당(自怡堂)
 이시헌(李時憲, 1803~1860)은 다산의 문인. 다산의 청으로
 초의가 〈백운도(白雲圖)〉와 〈다산도(茶山圖)〉를 그려 기증(박
 동춘, 『초의선사의 차문화 연구』, 일지사, 2010, 30쪽).

10월 1일 이상황 지경연(知經筵), 김노경 동경연.
 옹방강은 추사 청에 따라 『동파 담계 소조시책(東坡覃溪小照
 詩冊)』(1부 평전 그림 38, 39) 제작.

그림 25 옹수곤이 신위에게 준 《구성궁예천명 탁본첩》, 각 면 24.2×14.0cm, 간송미술관 소장

| 10월 1일 | 청 완평(宛平, 北京) 사람 왕여한(汪汝瀚)이 〈자하소조(입동전 2일)(紫霞小照, 자하 신위의 초상)〉 그리다. 10월 1일(孟冬 朔) 옹 방강이 〈자하소조〉의 제시를 짓고 썼으며, 그 뒤에 옹수곤, 추사 등이 연이어 쓰다(1부 평전 그림 36). |

옹수곤, 신위 청으로 100년 전 탁본인 《구성궁예천명(九成宮 醴泉銘) 탁본첩》(그림 25)을 신위에게 기증(제사 1면, 탁본 20면).

10월 　김노경, 「인성묘경행소(因省墓徑行疏)」(『酉堂遺稿』 권2).

10월 　청 주학년(朱鶴年, 1760~1834)이 김광제(金光悌, 1747~1812) 와 함께 신위를 방문해 〈하화쌍부(荷花雙鳧)〉 그림을 기증. 이해 연말 김양기(金良驥, 1793~?, 단원 김홍도 아들)가 이 〈하 화쌍부〉를 임모하다.

10월 22일 　동지정사 심상규(沈象奎), 부사 박종정(朴宗正), 서장관 이광 문(李光文) 사폐.

김노경, 「송두실태학사부연 임신(送斗室太學士赴燕 壬申)」, 「송이경박광문이서장부연(送李景博光文以書狀赴燕)」(『酉堂遺

稿』권1).

10월 29일 주청정사 이시수, 부사 김선, 서장관 신위 일행 연경에서
 출발.

11월 1일 왕여한의 〈자하소조〉에 옹수곤 제사.

11월 12일 청 홍점전(洪占銓, 1762~1812) 졸. 51세. 강서 요주(饒州) 파양
 인(鄱陽人). 홍괄(洪适, 1117~1184)의 동생인 홍매(洪邁, 1123~
 1202)의 후손. 호 개정(介亭). 가경 7년(1802) 진사. 전당문관
 총찬관(全唐文館總纂官). 고순(顧純, 1765~1832), 서송(徐松,
 1781~1848)과 절친. 1812년 홍점전이 상처(喪妻) 후 고순이
 운남학정(雲南學政)에 임명되자 발병(發病)해 6월 27일 통곡
 전별(痛哭餞別)한 뒤 11월 12일에 졸. 옹방강의 문인.
 "조선 김보담(추사) 진사가 사행 일로 와서 소재를 만나 뵙
 고 그전에 꾼 꿈을 말하는데 수염과 눈썹이 똑같다 하고,
 주야운 산인에게 부탁하여 초상을 그려 가지고 돌아가 해
 마다 동파 생일날에 내걸고 제사 지낸다 한다(朝鮮金寶覃進
 士, 以使事來, 謁蘇齋, 述其前夢, 鬚眉儼若, 因屬朱野雲山人, 繪像以
 歸, 歲配享東坡生日焉)."(홍점전,『小容齋詩鈔』권8)

12월 6일 신위 일행 귀국. 통정대부(通政大夫, 정3품 당상) 가자(加資),
 밭과 노비를 하사받음(賜田奴婢).

12월 16일 책봉세자정사 산질(散秩) 대신 공맹주(公孟住), 부사 내각학
 사 염선(廉善) 서울에 도착. 인정전에서 순조가 책봉칙서와
 고명을 받다.

12월 19일 칙사가 돌아가다.

12월 옹방강이 추사에게 보내기 위해 주학년에게 구양수(歐陽
 脩, 6월 21일생) 초상화를 그리게 하다(1부 평전 그림 35). 추사

그림 26 〈황정견 초상〉과 옹수곤의 제사, 1812년, 지본채색, 93.2×31.8cm, 간송미술관 소장

생일연(6월 3일)의 청공(淸供)을 위해 제작하다. 6월 12일생인 황정견(黃庭堅) 초상화(그림 26)도 그려 보낼 것을 약속.

1813년 계유(순조 13년, 가경 18년) 28세(순조 24세, 효명 5세, 김노경 48세)

1월 11일 통제사 조계(趙啓, 1740~1813) 졸(족보에는 1월 4일 졸). 74세.
조심태(趙心泰)의 장조카. 묘소는 예산군 응봉면(鷹峯面) 증곡리(甑谷里) 구 덕산현(舊德山縣) 관내.

2월 3일 김노경 호군.
청 옹수곤이 추사에게 〈원사현 천관산제영(元四賢天冠山題詠)〉 소재중무본(蘇齋重橅本)(그림 27)을 기증.

2월 9일 박종경 한성판윤.

2월 17일 김정희 인일제시(人日製試)에 차상(次上) 입격(入格).

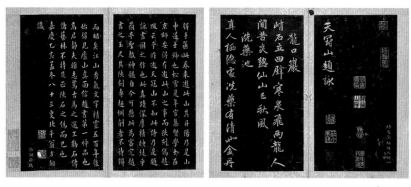

그림 27 옹방강 중각본 〈원사현 천관산제영〉

2월 18일	김노경 좌윤.

2월 26일　사은정사 이상황(李相璜), 부사 임희존(任希存), 서장관 홍기
　　　　　섭(洪起燮) 사폐. 수역(首譯)은 김한태(金漢泰, 1762~1819, 52
　　　　　세)로 갑부(甲富)이자 대수장가.

2월 27일　김노경 동의금.

3월 4일　김노경 부총관.

3월 7일　우윤 이희갑(李羲甲, 金相喜의 丈人) 좌윤 김노경과 친사돈 관
　　　　　계로 응당 서로 피해야 하므로 사직소.

4월 5일　김노경 동의금, 「사동의금소(辭同義禁疏)」(『酉堂遺稿』 권2).

4월 16일　김한태(字 景林)가 옹방강의 소재(蘇齋)를 내방. 1785년(乾隆
　　　　　乙巳) 1월 박서재(博西齋)에서 상견(相見)한 인연이며, 근 30
　　　　　년 세월 후에 김한태가 〈자이당(自怡堂)〉 분서(分書, 隸書) 현
　　　　　액을 부탁하기 위해(『華東唱酬集』 4, 「김경림홍로 자이당 책발」).

5월　　　상완(上浣, 上旬) 옹수곤이 홍현주에게 편지 7매(각 매 30.2×
　　　　　25.0cm).

5월　　　중하(仲夏, 5월) 옹수곤이 원평(元平) 남공철(南公轍)을 위해
　　　　　〈전경재(篆經齋)〉 해서 현판(楷書懸板, 그림 28)을 쓰다.

그림 28 옹수곤, 〈전경재〉, 1813년, 지본묵서, 15.2×42.0cm

5월 10일 이정원(1749~?, 65세)이 박제가의 막내아들 소유(小酉) 박장
 암(朴長馣)에게 편지(『華東唱酬集』3).

6월 1일 청 능정감(凌廷堪, 1757~1809)이 저술한 『교례당문집(校禮堂
 文集)』을 안휘 선성(宣城)에서 간행.

6월 5일 김노경·김이교 비변사 제조.

6월 24일 추사가 김광익(金光翼) 저 『반포유고습유(伴圃遺稿拾遺)』의
 서문을 짓고 쓰다(옹방강체, 유홍준, 『완당평전』권1, 학고재,
 2002, 163~165쪽).

7월 15일 청 계복(馥馥, 1736~1805)의 유저(遺著) 『찰박(札樸)』 간행.

8월 2일 진용광(陳用光)이 지은 「김홍로자이당기(金鴻臚自怡堂記)」에
 의하면 김한태가 옹방강의 팔분서 〈자이당〉 현판 글씨를
 받기 위해 28년 만에 연경에 이름(到燕). 명사들의 시문을
 받으려고 여름에 떠나기 이틀 전 빈 서책(素冊)을 옹수곤에
 게 맡김. 이후에 《자이당첩(自怡堂帖)》 완성(『華東唱酬集』4).

8월 12일 다산이 완호윤우에게 편지해 『대둔사지(大芚寺誌)』 편찬을
 위한 정확한 사료 요청. 초의가 19일에 도착할 수 있기를 요
 청(정민, 「『梅屋書匭』에 대해」, 『교회사연구』33집, 2009. 박동춘,
 『초의선사의 차문화연구』, 60쪽 재인용).

8월 13일 김노경 부총관.

8월 27일	왕대비 회갑 경과(慶科) 증광감시 초시 설행.
9월 8일	옹수곤이 「김경림홍로자이당책발(金景林鴻壚自怡堂冊跋)」 짓다.
9월 9일	옹수곤이 「제자이당책후(題自怡堂冊後)」 제시(題詩)(『華東唱酬集』4) 짓다.
10월 12일	김노경 동경연, 김상희 진사 입격.
10월 22일	경과 증광 문과 전시(殿試) 설행. 문(文)은 김난순(金蘭淳, 1781~1851, 金祖淳의 6촌제, 金履度의 조카) 등 51인, 무(武)는 이민식(李敏植) 등 255인 취득.
	조만영(趙萬永, 1776~1846), 김교희(1781~1843), 김도희 (1783~1860), 권돈인(1783~1859) 문과 급제.
12월 13일	왕대비 청풍 김씨(효의왕후) 회갑 칭경 수하(稱慶受賀).
	이해 청 법식선(法式善, 1753~1813) 졸. 61세. 성(姓)은 오요 씨(伍堯氏), 원래 이름은 운창(運昌), 청 인종(仁宗, 가경제)의 명으로 이름을 고쳤으며, 만주어 분면지의(奮勉之義)라는 뜻이다. 자 개문(開文), 호 시범(時帆), 오문(梧門). 몽고(蒙古) 정황기인(正黃旗人). 건륭 45년(1780) 진사. 좨주(祭酒). 송설 체(松雪體)를 잘 쓰다. 산수(山水)는 나빙(羅聘)과 비슷하다.
12월 29일	전국 인구 790만 3,167명.

1814년 갑술(순조 14년, 가경 19년) 29세(순조 25세, 효명 6세, 김노경 49세)

1월 1일	혜경궁(그림 29) 팔순(八旬) 칭경 수하(稱慶受賀).
2월 8일	김노경 호군.
3월	청 완원은 회음(淮陰)에서 옹방강의 제자 전영(錢永)에게

그림 29 혜경궁 홍씨, 〈언문〉, 지본묵서, 1789년, 34.0×43.3cm, 간송미술관 소장.
영우원을 수원으로 천장하는 과정에서 정조로 하여금 사도세자의 현궁(玄宮), 즉 관(棺) 꺼내는
것을 보지 못하게 하라고 부탁하는 편지이다.

「남북서파론(南北書派論)」과 「북비남첩론(北碑南帖論)」의 원고(稿本)를 보여줌.

3월 11일 춘당대에 나가 합경(合慶) 정시 문과 설행. 문은 조기영(趙驥永) 등 20인. 무는 권호병(權虎秉) 등 173인 취득.

4월 9일 김노경 예조참판.

4월 17일 청 조익(趙翼, 1727~1814) 강소(江蘇) 고리(故里)에서 졸. 88세. 자 운송(耘松), 호 구북(甌北). 상주(常州) 양호인(陽湖人). 식년(式年) 문무과(文武科)를 춘당대에서 설행. 문은 서헌보(徐憲輔) 등 38인. 무는 정해주(鄭海柱) 등 45인 취득. 김경연(金敬淵) 급제.

김노경이 「풍고 죽리 강우 조북해종영원경… 과 함께 풍고

운으로 시를 짓다(同楓皐 竹里 江右 趙北海鐘永元卿, 徐寧野俊輔穉秀, 金滄濱履會, 李梧軒愚在, 沈恒齋能岳, 懶枕李穉圭, 李莊館龍秀子田, 李丹皐鶴秀子皐, 陪從氏一窩先生舟游, 次竹里漏院候楓皐韻)」(『酉堂遺稿』 권1)를 짓다.

5월 8일 경기 4만 715명, 충청 16만 8,179명, 경상 56만 6,088명, 강원 2만 명 기민.

5월 27일 기우제 10차 거행.

6월 5일 강우(물 깊이 1촌 3푼). 흉년으로 8월 1일부터 주금(酒禁)을 위해 누룩 제조 금지.

6월 15일 김노경 도승지.

6월 16일 주서(注書) 이희조(李義肇, 金魯永의 사위)는 도승지 김노경이 처3촌숙(叔)이므로 응피(應避)하기 위해 사직소.

6월 24일 김노경 호군.

7월 5일 진주에 큰비(大雨).

7월 14일 서울(京師)에 큰비, 수재로 486호 무너지다.

7월 17일 경상도 큰비로 5,605호 떠내려가다.

8월 7일 김노경은 자녀들이 당색을 오해하지 않도록(兒輩黨色誤解) 「서단암만록후(書丹巖漫錄後)」(『酉堂遺稿』 권6)를 짓다.

8월 17일 김노경 동의금.

8월 청 체인각대학사 국사관 총재 조진용(曹振鏞)이 『의유림전목(擬儒林傳目)』을 옹방강에게 보내자 옹방강은 답서에서 "박종마정 물반정주[博綜馬鄭 勿畔程朱, 널리 마융(馬融)과 정현(鄭玄)을 종합하고 정자(程子)와 주자(朱子)를 배반하지 않는다.]"를 주장함.

9월 11일 동의금 김노경 휴가.

9월 16일	흉년으로 호조의 경용(經用)이 부족.
10월 15일	근래 서울에 곡식이 귀해(都下穀貴) 쌀 1포에 12냥(兩)이니 돈이 있어도 구할 수 없다(有錢不求).
11월 14일	청 옹수곤(翁樹崑)의 처 유씨(劉氏)가 옹인달(翁引達)을 출산. 옹수곤은 옹인달 출생 기념으로 주학년에게 부탁. 〈담계선생상(覃溪先生像, 옹방강 초상)〉과 〈산곡선생상(山谷先生像, 황정견 초상)〉을 그려 추사에게 보내다.
	청 장문도(張問陶, 1764~1814) 졸. 51세. 자 중야(仲冶), 낙조(樂祖), 호 선산(船山), 노선(老船), 치관선사(豸冠仙史), 보련정주(寶蓮亭主). 사천(四川) 수녕인(遂寧人). 건륭 55년(1790) 진사. 내주(萊州)지부. 강서(江西) 오문(吳門, 蘇州)에 우거(寓居), 거처 현판을 낙천천수인옥(樂天天隨隣屋)이라 하고, 호를 낙암퇴수(樂庵退守)라 하다. "서법(書法)은 서위(徐渭)에 가까워 맘먹고 경영하지 않아도 모두 천취가 있다(寫生近徐渭, 不經意處 皆有天趣)." "산수 인물 화조에서 모두 신격을 얻었다(山水人物花鳥皆得神)." 한다(그림 30).
12월 19일	신위(申緯)가 곡산부사(谷山府使) 재임 중에 〈송설본 동파책장상(松雪本東坡策杖像)〉 임모.
	"도시민 주린 기색 더욱 급하니(都民 飢色 益急), 한성부(漢城府) 구료(救療)하고, 주검을 거둬 묻다(死亡收瘞)."

1815년 을해(순조 15년, 가경 20년) 30세(순조 26세, 효명 7세, 김노경 50세)

1월 1일	혜경궁 81세로 인정전에서 진하 반사.

그림 30 장문도, 〈방설재아집도(方雪齋雅集圖)〉, 1796년, 지본수묵, 30.5×9.8cm, 간송미술관 소장

1월 10일 서울에서 거지 사망이 날로 많아져 버려진 해골이 언덕을
 이루다.

1월 15일 도성 유입 걸인을 원적지(原籍地)로 강제 송환.

1월 19일 청 옹수곤이 추사에게 〈인각사비(麟角寺碑, 보각국사 일연의
 비석, 1295년 건립, 왕희지 집자) 탁본〉 및 고증 요청.

1월 20일 옹방강(83세)이 추사에게 편지.《담계적독(覃溪赤牘)》(그림 31).
 편지 내용은 옹방강의 경학 지도(經學指導). "고증학은 한학
 이고 의리학은 송학인데, 그 실제로 대로로 가면 하나일 뿐

그림 31 옹방강,《담계적독》, 1815년, 지본묵서, 37×67.4cm, 선문대박물관 소장

이다. 천만세에 공자, 맹자의 심전을 우러러 바라보고, 스스로 반드시 정자와 주자를 각별히 지켜가야 할 길로 삼는다(考訂之學 漢學也, 義理之學 宋學也, 其實適於大路, 則一而已. 千萬世, 仰瞻孔孟心傳, 自必恪守程朱, 爲指南定程)."

《담계적독》 간찰첩 전면에 "사실을 밝히는 것은 책에 있고, 이치를 따지는 것은 마음에 있는데 옛날을 살펴 지금을 증명하니 산과 바다처럼 높고 깊다(覈實在書 窮理在心 攷古證今 山海崇深)."라는 예서기(隸書氣) 있는 제사가 있다. 후지즈카 지카시(藤塚隣)가 쓴 듯하다.

1월 25일 옹방강이 추사에게 보낸 제2신(信)〈담계수찰첩(覃溪手札帖)〉.

2월 12일 김상희의 초취 부인 한산 이씨(韓山李氏, 1795~1815) 졸. 함경감사 이희갑(李羲甲)의 딸.

2월 20일 김노경 이조참판. 가뭄의 연속으로 이앙(移秧, 모내기) 금지법 명하(命下). 영의정 김재찬의 청.

2월 22일 김노경, 「사이조참판소(辭吏曹參判疏)」(『西堂遺稿』 권2).

3월	청 운경(惲敬, 1757~1817)의 『대운산방문고(大雲山房文稿)』 초집 4권을 남창(南昌)에서 중각(重刻)하다.
5월 8일	이상황 평안감사. 이조참판 김노경 복제(服制, 며느리 상)로 나오지 않다.
5월 14일	3차 기우제 뒤 비 내리다.
6월 10일	영의정 김재찬 청으로 이조참판 김노경 며느리 묘가 있는 과천 내왕 허락하다.
6월 12일	이조원(1758~1832) 이조판서.
6월 20일	김이양(1755~1845) 이조판서.
7월 9일	이조참판 김노경이 반유(泮儒, 성균관 유생), 권당(捲堂, 동맹 휴학)과 참상(慘喪) 중병(重病)으로 사직상소(「因泮儒捲堂辭 吏曹參判疏」, 『酉堂遺稿』권2) 올렸으나 허락하지 않다.
7월 15일	초의(草衣)가 처음으로 서울에 올라오다. 초의는 전주(全州) 를 거쳐 마재(남양주 조안면 능내리) 다산(茶山) 본가를 찾고, 운길산 수종사(水鍾寺)에 주석(駐錫)하다. 다산의 장자 유 산(酉山) 정학연(丁學淵, 1783~1859)과 교유하다.
7월 29일	강원도 기민 5만 2,244명, 전라도 기민 226만 3,425명, 충 청도 기민 53만 5,783명, 경상도 기민 253만 3,823명, 광주 (廣州)부 기민 8만 8,058명, 강화부 기민 5만 8,452명 진휼.
8월	청 운경(惲敬)의 『대운산방문고(大雲山房文稿)』 2집 4권 광 주(廣州)에서 간행.
8월 10일	혜경궁 수일 전부터 병증(病症)으로 신기(神氣)가 가라앉고, 정기적으로 일어나는 열이 내리지 않아(潮熱無減) 의관이 교대로 지키다.
8월 28일	청 옹수곤(翁樹崑, 1786~1815) 졸. 30세. 자 성원(星原), 학승

(學承). 호 홍두산인(紅豆山人).

9월 8일 청 단옥재(段玉裁, 1735~1815) 소주(蘇州)에서 졸. 81세. 자 약응(若膺), 금단인(金壇人). 대진(戴震)의 문인. 『설문해자 주(說文解字注)』30권 저술.

9월 9일 김노경이 병으로 이조참판을 사양하는 소를 아뢰다(「陳病 辭吏曹參判疏」). "사양하지 말고 조리하며 공무를 행하라(勿 辭調理行公)."(『酉堂遺稿』권2)

9월 13일 김노경이 다시 소를 올리다.

9월 18일 이조참판 김노경 복제(服制).

10월 1일 김노경 경기감사.

10월 7일 춘당대에서 상후평복(上候平復) 경과(慶科) 전시 설행. 문은 이시원(李是遠) 등 20인, 무는 서기보(徐冀輔) 등 400인 취 득, 김우명(金遇明, 1768~1846)이 48세로 문과 급제.

10월 11일 청 옹방강이 추사에게 옹수곤의 부음을 전하고, 섭지선(葉 志詵, 1779~1863, 37세)을 편지로 소개해 서로 사귀게 하다.

10월 14일 옹방강 제1서찰 경학 지도 편지(「答金秋史」)에서 추사가 보 내준 고경(古鏡), 선익지(蟬翼紙) 탁본들, 『퇴계집』, 『율곡 집』, 일본 구각(舊刻)의 태산(泰山)·역산비(嶧山碑), 중국에 서 구할 수 없는 묘품 인삼(妙品人蔘) 등의 기증물에 대한 사의를 표명.

10월 15일 초의가 수락산(水落山) 학림암(鶴林庵)에서 동안거(冬安居)를 시작. 조실(祖室)인 해붕전령(海鵬展翎, ?~1826)(그림 32)을 시봉. "예전 을해년에 노화상을 모시고 수락산 학림암에서 설을 쇠었다. 하루는 완당이 눈을 헤치며 찾아와 노사와 더불어 공각(空覺)의 일어나는 바를 크게 논의하고 자고 나서 돌아

그림 32 〈해붕당대화상 진영(海鵬堂大和尙眞影)〉, 1856년경, 견본채색, 116.8×
77.5cm, 선암사 성보박물관 소장

가기에 임해서 노사에게 게송 행축 써드렸다(昔在乙亥 陪老

和尙 結臘於水落山鶴林庵, 一日 阮堂 披雪 委訪, 與老師 大論空覺之

能所生, 經宿臨歸, 書偈於老師行軸)." (草衣, 「題海鵬大師影帖跋」)

10월 24일　　동지정사 홍의호(洪義浩), 부사 조종영(趙鍾永, 1771~1829),

　　　　　　서장관 조석정(曺錫正) 소견 사폐. 조인영(趙寅永, 1782~

　　　　　　1850)은 동지부사 조종영 자제군관으로 연경에 가다.

12월 11일　　혜경궁 감기.

12월 15일　　혜경궁(惠慶宮) 풍산 홍씨(豊山洪氏, 1735~1815) 창경궁 경춘

　　　　　　전(景春殿)에서 돌아가다. 81세. 은신군(恩信君) 이진(李禛,

　　　　　　1755~1771)의 후사(後嗣) 세우는 일을 논의하라고 명하다.

12월 19일　　인평대군(麟坪大君)의 5대손 생원 이병원(李秉源, 1752~1822)

그림 33 이병수,〈안진경 다보탑비 탁본첩 제(題)〉

의 제2자 유학(幼學) 이채중(李寀重, 1788~1836)을 은신군의 후사로 세우다. 이름을 이구(李球)로 고치고, 남연군(南延君)에 봉작(封爵)하다. 은신군의 부인 남양 홍씨(1755~1829, 현령 洪大顯 2女)는 추사 양이모(養姨母)이다.

청 양동서(梁同書, 1723~1815) 졸. 93세. 호 산주(山舟).

청 이병수(伊秉綬, 1754~1815) 졸. 62세. 호 묵경(墨卿). 복건 영화인(寧化人), 건륭 54년(1789) 진사. 혜주(惠州), 양주(揚州) 지부 역임. 글씨는 이동양(李東陽)과 비슷, 전예(篆隸)로 당대 유명. 경수고미(勁秀古媚, 굳세고 빼어나며 예스럽고 아리따움)로 독창 일가(一家). "클수록 더욱 씩씩하다(愈大愈壯)", "해서는 안진경의 방에 들고 철필을 정예하게 썼다(楷入顔室精鐵筆)는 평이 있다"(그림 33). "쓰는 인장은 모두 스스로 새겼고(用印皆自刻)" 산수와 묵매를 잘하다.

1816년 병자(순조 16년, 가경 21년) 31세(순조 27세, 효명 8세, 김노경 51세)

1월 8일	경기감사 김노경이 현륭원 원소의 토역(土役)에 파주, 통진, 양주 3읍 수령을 택차(擇差)해달라고 장계하다.
1월 15일	초의는 대둔사로 귀환 도중 학고도인(鶴皐道人) 윤정현(尹定鉉, 1793~1874)을 유벽정(幽碧亭)에서 만나 증시(贈詩).
1월	하완(下浣, 하순). 조인영이 아라사(러시아) 정교회 북경 전도단장(傳道團長) 비추린 야키프(Yakif, 和神甫) 신부와 친교를 맺고 옥하관(玉河館)에서 이별시를 써 주다(러시아 아카데미 동방학연구소 소장).
2월 19일	심상규(沈象奎, 1766~1838) 광주부유수(廣州府留守).
3월 3일	혜경궁 재실(梓室, 관)을 현실(玄室, 무덤방)에 내리다.
6월 17일	한성부 큰비, 5부 민가 3,688호 무너지다.
6월 24일	한성부 장마가 보름을 지나 기청제(祈晴祭)를 지내다.
윤6월	추사가 〈이위정기(以威亭記)〉(그림 34)를 쓰다. 글은 광주유수 심상규(沈象奎, 1766~1838)가 짓다.

그림 34 심상규 찬, 추사 서, 〈이위정기〉, 순조 16년 병자(1816) 윤6월, 탁본(拓本), 38.5×83.8cm, 개인 소장

그림 35 〈북한산 진흥왕순수비 탁본〉, 지본, 134.5×82cm, 국립중앙박물관 소장

7월 4일	호조판서 김이양이 당십대전(當十大錢) 주조를 청하다.
7월 12일	경기감사 김노경, 홍릉(弘陵, 貞聖王后) 혈(穴) 앞의 보토(補土)일로 장계.
7월	추사는 김경연(金敬淵, 1778~1820)과 함께 〈북한산 순수비(北漢山巡狩碑)〉를 확인하고, "이는 신라 진흥대왕 순수비이다. 병자 7월에 김정희, 김경연이 왔었다(此新羅眞興大王巡狩之碑 丙子 七月 金正喜 金敬淵 來)."라고 비석 측면에 글자를 쓰고 새겼다(그림 35).
	가을 청 완원이 강서(江西) 남창(南昌)에 있으면서 송본(宋本) 『십삼경주소(十三經注疏)』를 완성하다.
10월 27일	옹방강 장문의 서찰을 추사에게 보내다(日本 東京 國分三亥,

1863~1962, 서예가 소장). 편지와 함께 『복초재시집(復初齋詩集)』 초간본 62권 12책, 『소재필기(蘇齋筆記)』 제1, 2권, 조맹부의 〈천관산시진적(趙松雪天冠山詩眞蹟)〉 석본(石本) 등도 함께 보내다. 『석주시화(石洲詩話)』 8권 2책, 〈원도(原道)〉 늑석본(勒石本) 1지(紙), 〈원도〉 간강서원 벽석본(旰江書院壁石本) 1지, 이북해(李北海)의 〈운휘이수비(雲麾李秀碑)〉 잔본(殘本) 2지, 『통지당경해목록(通志堂經解目錄)』도 함께 기증하고, 『복초재집(復初齋集)』 34권 기증을 약속하다.

10월 28일 경기감사 김노경이 통진부사 김종순(金宗淳)을 잡아 온다는(拿來) 장계 올리다.

11월 8일 이조판서 김이양(1755~1845)의 은밀한 추천으로 김노경 (1766~1837)이 경상감사(慶尙監司)에 제수.

11월 21일 경상감사 김노경 사직소(「辭慶尙監司疏」, 『酉堂遺稿』 권3).
 김노경, 「영남절도사로 옮기어 조정에 사직소 올리고 천연정에서 자며, 풍고, 극옹, 두실, 죽리, 탄초, 북해, 두계, 홍관, 단고와 이별하다. 극옹이 시 한 수 지어 전별하니 제공이 따라서 화답하며 그대로 그 운을 빌리다(移按嶺南節 辭朝 宿天然亭, 楓臯 屐翁 斗室 竹里 灘樵 北海 荳溪 莊館 丹臯 枉別. 屐翁 倡一詩贐行, 諸公從而和之. 仍次其韻)」(『酉堂遺稿』 권1).

11월 26일 경상감사 김노경이 예산 성묘(禮山省墓)로 휴가 청원하는 소 (「請由省墓疏」, 『酉堂遺稿』 권3).

12월 16일 경상감사 김노경 하직.
 추사가 신위와 상산석권시(象山石卷詩)로 교유.
 추사가 「실사구시설(實事求是說)」 저술. 조선 성리학적 기반에서 청조 고증학 성과를 수용하는 경학관. 청대 학문이나

학자 언급 회피. 청을 멸시하는 기류의 의식이 잠재(蔑淸氣
流意識潛在)되어 있다.

12월(季冬) 기원(杞園) 민노행(閔魯行, 1782~?)이 「실사구시설 후서(後
叙)」를 찬술하다. 민노행은 강위(姜瑋, 1820~1884)의 스승이
다(『阮堂全集』 권1 「實事求是說」. 『추사집』, 239~244쪽).
청 주달(周達)이 옹방강 문하에 입문.

12월 30일 한성부 인구 20만 8,182명, 전국 총인구 653만 3,573명, 제
주도 6만 1,895명.

1817년 정축(순조 17년, 가경 22년) 32세(순조 28세, 효명 9세, 김노경 52세)

1월 6일 김노경이 전세(田稅)와 대동세(大同稅) 양 세를 나누고 돈으
로 대신 받기를 청하는 소를 올리다(「請兩稅分數代捧疏」, 『西
堂遺稿』 권2).

1월 22일 청 섭지선이 추사에게 보내는 「답추사서(答秋史書)」에서 "뭇
서적을 마음 써 연구하고 녹여 합쳐 꿰뚫으니 마음과 손이
바빠 춥고 더위를 느낄 새도 없다. 그런 까닭으로 홀로 1대
(代)의 문장궤범(文章軌範)으로 추앙된다(究心群籍, 融會貫通,
心勤手敏, 無間寒暄. 所以獨推一代文章軌範)."라고 스승 옹방강
을 예찬하다.

1월 25일 김노경, 전세와 대동세에 대한 소를 다시 올리다(『西堂遺稿』
권2).

2월 1일 해인사(海印寺)의 화재로 장경각(藏經閣)을 제외한 가람이
모두 타다.

3월 11일	왕세자(孝明世子, 翼宗)가 성균관(成均館)에 입학.
4월 1일	추사가 〈송석원(松石園)〉(그림 36) 예서 대자(隸書大字)를 쓰다.
4월 23일	청 하서웅(何瑞雄)이 〈연화도(蓮花圖)〉(그림 37)를 그리고, 옹방강이 〈애련설(愛蓮說)〉을 쓰다.
	4월 20일경부터 5월 5일경까지 추사는 경주(慶州)의 옛 비석(碑石)을 탐사하다.
4월 29일	추사는 경주(慶州) 무장사(鍪藏寺)의 〈무장사 아미타불조성기비(鍪藏寺阿彌陀佛造成記碑)〉(그림 38)를 찾아갔다. 이 비석은 홍복사(弘福寺)의 자체(字體)이며, 집자(集字)는 아니다.

그림 36　김정희, 〈송석원〉, 1817년

그림 37　하서웅 화 〈연화도〉, 옹방강 서 〈애련설〉, 1817년, 지본, 29.0×91.0cm, 과천 추사박물관 소장

그림 38 〈무장사 아미타불조성기비〉,
801년, 경주시, 암곡동

그림 39 〈무장사 아미타불조성기 부기
탁본〉, 종이, 34.8×23.3cm, 국
립중앙박물관 소장

추사는 비석편을 찾고 여기에 부기(附記)를 팔분예서(八分隷
書)로 쓰고 새겼다(그림 39).

경주 낭산(狼山) 기슭의 선덕여왕릉과 신문왕릉 아래에서
추사가 문무왕릉비 귀부(龜趺)와 잔편을 발견하다.

6월 초의는 대둔사 옥돌 천불 조성 감동을 위해 경주의 기림사
(祇林寺)에 왔다가 불국사(佛國寺)에 머물며 추사를 기다렸
으나 오지 않았다.

6월 8일 추사는 조인영(趙寅永, 1782~1850)과 더불어 〈북한산 순수
비〉를 재방(再訪)하여 비자(碑字) 68(70)자(字)를 심정(審定)
했으며, 『예당금석과안록(禮堂金石過眼錄)』 저술을 시작하
다. 〈북한산 순수비〉의 고증은 추사가 조인영에게 보내는
편지 〈여조운석인영(與趙雲石寅永)〉(그림 40, 옹방강체, 『阮堂全
集』 권2)에 실려 있다.

그림 40 김정희, 〈여조운석인영〉, 1817년, 지본묵서, 25.3×67.6cm, 과천 추사박물관 소장

6월 18일	김노경이 「6월 18일 천추절에 여러 수령들을 모아 달성에서 잔치하며 음악 연주와 활쏘기와 삼가 시 짓기로 송축하는 정성을 부치다(六月十八日 千秋節 會諸守宰 讌于達城 設樂觀射 謹賦一詩 以寓頌祝之忱)」를 짓다(『酉堂遺稿』 권1).
6월	청 이예(李銳, 1773~1817) 졸. 45세. 자 상지(尚之), 호 사향(四香).
7월 7일	청성위(靑城尉) 심능건(沈能建, 1752~1817) 졸. 66세. 영조(英祖)와 문씨(文氏) 소생의 화령옹주(和寧翁主, 1753~1821) 남편.
7월 12일	추사의 서자(庶子) 김상우(金商佑, 1817~1884) 출생. 자는 천신(天申). 7월 20일부터 8월 29일까지 경상도 전역에 수해. 감사 김노경 연속 장계.
8월 23일	청 운경(惲敬, 1757~1817) 졸. 61세. 자 자거(子居), 호 간당(簡堂), 무진현(武進縣) 석교만(石橋灣)에 세거(世居), 『대운산방문고(大雲山房文稿)』 편찬.
9월 26일	경상도의 목화 농사 흉작. 각종 납포 및 순전(純錢) 대납 불가피하다고 김노경이 장계.
10월 15일	청 인종(仁宗, 가경제)이 각급 관원에게 『주자전서(朱子全書)』

와 오경사서(五經四書) 강명(講明)하도록 반유(頒諭)하다.

10월 27, 28일 청 옹방강의 제3서찰(工藤壯平 소장), 긴 편지로 추사에게 연경(研經)을 지도함. 『제경부기(諸經附記)』 보내줄 것을 약속하고, 『소재필기(蘇齋筆記)』 제3권을 보내옴. 섭지선은 〈희평석경(熹平石經)〉과 구양순(歐陽詢)이 쓴 〈구가각석(九歌刻石)〉 탁본을 추사에게 보내옴.

10월 27일 〈담계수찰(覃溪手札)〉(서울대도서관 소장, 국립중앙박물관 편, 『추사 김정희』, 2006, 83쪽).

10월 29일 동지정사 한치응(韓致應), 부사 신재명(申在明), 서장관 홍희근(洪羲瑾) 사폐.

11월 18일 풍계(楓溪)가 대둔사 옥돌 천불 조성을 완료하다. 경주 장진포(長津浦)에서 배 두 척에 나눠 싣고 해남으로 출발했으나 천불 중 768좌를 실은 배 한 척이 폭풍으로 일본 치쿠센(筑前) 오시마무라(大島浦, 현재 후쿠오카)에 표착.

12월 3일 김노경이 「청양세대봉겸구환정퇴소(請兩稅代捧兼舊還停退疏)」를 짓다(『酉堂遺稿』 권3).

12월 10일 홍문관 부수찬 김교희가 시폐(時弊)를 논함.

12월 22일 청 옹방강이 법식선(法式善, 1813년 12월 법식선 줄기 참조)의 유저(遺著) 『도려잡록(陶廬雜錄)』에 서문(序文)을 짓다.

12월 24일 김노경이 「신청양세대봉소(申請兩稅代捧疏)」 짓다(『酉堂遺稿』 권3).
 추사가 〈길상실(吉祥室)〉 편액을 스스로 쓰다.

1818년 무인(순조 18년, 가경 23년) 33세(순조 29세, 효명 10세, 김노경 53세)

1월 4일 경상감사 김노경이 전세(田稅)의 3분의 2를 대동순전(大同純錢)으로 대신 내는 것을 소청(疏請)하다.

1월 7일(人日) 전 광주유수 심상규가 유수(留守)의 부신(符信)을 인도하여 호송하다(交解)(『斗室存稿』권2, 人日出靑門 南城留守符交解).

1월 22일 섭지선이 추사에게 〈공자견노자상 석각(孔子見老子像石刻)〉, 〈공겸비(孔謙碑)〉, 〈희평비(熹平碑)〉, 〈공묘잔비(孔廟殘碑)〉, 〈예기비(禮器碑)〉(그림 41), 〈비음(碑陰)〉, 〈공주비(孔宙碑)〉, 〈을영비(乙瑛碑)〉(그림 42), 〈향묘비(饗廟碑)〉, 〈후비(後碑)〉, 〈공포비(孔褒碑)〉, 〈공진비(孔震碑)〉 각 1지(紙), 〈석고문정탁본(石鼓文精拓本)〉 10지, 〈음훈(音訓)〉 2지, 〈진전보(秦篆譜)〉 2지, 〈중모석경잔석(重摹石經殘石)〉 1지, 『산해경주(山海經註)』 1부(一

그림 41 〈예기비〉 탁본, 156년, 상고당 김광수 그림 42 〈을영비〉 탁본, 153년
구장본

部)를 보내옴.

1월 27일 청 옹방강(1733~1818) 돌아감(86세). 섭지선이 추사에게 부고 보냄.

봄 〈상촌선생비각기사(桑村先生碑閣紀事)〉(그림 43)를 경상도 관찰사 김노경이 짓고, 추사가 쓰다(「六代祖鶴洲府君記先祖桑村府君碑閣事 書揭碑閣後附識」, 『酉堂遺稿』 권6).

2월 11일 추사 한글 편지 〈대구 감영에서 장동(壯洞) 부인에게〉.

3월 10일 김노응 병조참판.

3월 하순 추사가 섭지선에게 옹방강 부고를 받음. 부고 받고 추사는 남산(南山) 잠두봉(蠶頭峰)에서 거애(擧哀).

3월 27일 추사 한글 편지 〈장동에서 대구 감영 부인에게〉.

4월 26일 추사 한글 편지 〈장동에서 대구 감영 부인에게〉.

5월 4일 추사 한글 편지 〈장동에서 대구 감영 부인에게〉.

6월 21일 〈가야산 해인사중건상량문(伽倻山海印寺重建上樑文)〉(그림 44)을 추사가 짓고 쓰다. 안진경의 〈다보탑비〉 서체이다.

6월 22일 심양사(瀋陽使) 한용구(韓用龜), 서장관 조만영(趙萬永, 1776~1846)) 사폐. 가경제의 심양 행행(行幸)에 영가(迎駕)하다. 조수삼이 수행. 조만영 자제군관으로 내당질(內堂姪) 홍

그림 43 김정희, 〈상촌선생비각기사〉 탁본, 1818년, 종이, 56.5×175.5cm, 개인 소장

그림 44 김정희, 〈가야산 해인사중건상량문〉, 감견금니(紺絹金泥), 90.0×480.0cm, 해인사 성보박물관 소장

재철(洪在喆, 1799~1870)이 수행. 홍재철은 조만영의 내종
(內從) 홍기섭(洪起燮, 1776~1831)의 아들이다.

7월 7일 추사 한글 편지 〈장동에서 대구 감영 부인에게〉.

7월 14일 대둔사 천불 중 768좌 실은 배 일본 치쿠센(筑前) 오시마무
 라(大島浦, 현재 후쿠오카)로부터 해남으로 귀향. 초의는 「중
 조성천불기(重造成千佛記)」 짓다(楓溪, 『日本漂海錄』).

7월 29일 추사 한글 편지 〈장동에서 대구 감영 부인에게〉.

8월 5일 추사 한글 편지 〈장동에서 대구 감영 부인에게〉.

8월 8일 국왕 일가(왕, 세자, 왕대비, 가순궁, 왕비) 경희궁으로 이어(移御).

8월 15일 해남 대둔사 천불전에 새로 조성한 옥돌천불상 봉안(楓溪,
 『日本漂海錄』).

8월 16일 강진현 정배 죄인 정약용을 향리 방축.

8월 27일 금갑도 정배 죄인 조득영을 향리 방축.

8월 30일 추사 한글 편지 〈장동에서 대구 감영 부인에게〉.

9월 18일 김노경, 「고십오대조비묘단문(告十五代祖妣墓壇文)」 짓다(『西
 堂遺稿』 권8).

 계추(季秋)에 추사가 아암혜장(兒庵惠藏, 1772~1811)의 〈아
 암장공완역도(兒庵藏公玩易圖)〉에 제찬을 짓고 쓰다(옹방강

체). 동리 김경연도 같은 필체로 쓰다.

9월 26일	추사 한글 편지 〈장동에서 대구 감영 부인에게〉.
10월 5일	추사 한글 편지 〈장동에서 대구 감영 부인에게〉.
10월 26일	왕비(순원왕후)가 공주를 출산.
11월 3일	김노경 병조참판. 김교희 홍문부교리.
11월 4일	김노경 관상감 제조.
12월 13일	김노경 도승지.
12월 16일	김노경 호군, 이조참판.
12월 27일	김노경 동춘추, 예문관(藝文館) 제학(提學).

이해 신위(申緯, 1769~1847)는 춘천부사(春川府使)로 곡운(谷雲) 설악(雪嶽)에서 삼연(三淵) 김창흡(金昌翕, 1653~1722) 초상(그림 45) 원본(藍本)을 보고 석실서원(石室書院)의 삼연 초상(淵翁畵幀)이 신정기미(神情氣味)가 모두 공(公)과 같다는 추사의 말을 떠올리다.

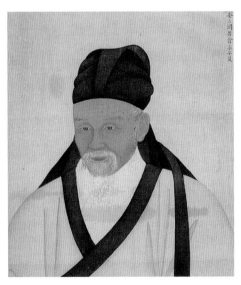

그림 45 〈김창흡 초상〉, 견본채색, 37.0×29.0cm, 일본 천리대학교 소장

1819년 기묘(순조 19년, 가경 24년) 34세(순조 30세, 효명 11세, 김노경 54세)

1월 2일	이조참판 김노경이 나아가다.
1월 11일	청 섭지선이 추사에게 『소재필기』 4~16권, 편액 14지(紙, 4지는 古隸), 석인(石印) 3매, 수정인(水晶印) 1매를 보내옴.
1월 12일	이희갑 이조판서.
1월 13일	이조참판 김노경이 판서 이희갑과 친사돈으로 응당 상피해야 하는 혐의(親査應避之嫌)가 있어서 사직소(『酉堂遺稿』 권3).
1월 15일	김노경을 정경(正卿, 정2품 하위 資憲)에 가자(加資). 김유근은 아경(亞卿, 종2품) 승탁. 김노경은 새로운 자급을 사양하는 상소를 짓다(「辭新資疏」, 『酉堂遺稿』 권3).
1월 20일	김노경, 「사예문제학소(辭藝文提學疏)」(『酉堂遺稿』 권3).
1월 23일	춘도기 시험을 숭정전(崇政殿)에서 치르다. 추사가 제술(製述) 수석으로 전시(殿試)에 곧바로 나가게 하다.
1월 25일	김노경 공조판서.
1월 29일	공조판서 김노경은 예문제학 동춘추 과분하다며 사직소.
3월 6일	홍정당(興政堂) 3일제고시(三日製考試, 3월 3일에 보이는 과거) 과차(科次) 입시 시 도승지 윤정렬(尹鼎烈), 홍문관제학 김이교, 예문관제학 김노경, 문학(文學) 김교희(金敎喜)가 차례로 나가 엎드리다(以次進伏).
3월 16일	김노경 혜민서 제조. 청 왕념손(王念孫)이 『독관자잡지(讀管子雜志)』 11권을 저술하다.
3월 20일	왕세자가 경현당(景賢堂)에서 관례(冠禮). 김노경은 성절진하 겸 사은사, 부사 윤정렬, 서장관 이규현

(李奎鉉).

3월 21일 관례 하례 교문 반포. 예문제학 김노경 제술(추사 代製)「王世子冠禮陳賀頒教文」(『酉堂遺稿』권5, 4월 17일이라 함).

3월 22일 김노경이「원릉친제문(元陵親祭文)」짓다(『酉堂遺稿』권5).

3월 29일 김노경 예조판서. 김유근 성균관 대사성.

4월 8일 김노응 동춘추, 김노경 지의금.

4월 13일 김노경 도총관.

4월 16일 왕세자의 가례(嘉禮) 간택(揀擇)으로 9~13세 처자 금혼령(禁婚令).

4월 24일 동의금 김노응이 지의금 김노경과 종형제이므로 응피지혐(應避之嫌)으로 사직소 올렸으며, 아뢴 대로 시행하다.

4월 25일 식년문과전시(式年文科殿試) 문은 조인영(趙寅永, 1782~1850), 김정희(金正喜, 1786~1856) 등 39인, 무는 심낙신(沈樂臣) 등 235인 취득.

4월 29일 김노경이「영희전 친행작헌례 제문(永禧殿親行酌獻禮祭文)」짓다(『酉堂遺稿』권5).

4월 30일 김정희의〈문과급제교지(文科及第教旨)〉(藏書閣 編,『試卷』, 29쪽).

윤4월 1일 순조(純祖)가 김정희에게 사악(賜樂)하고, 월성위묘(月城尉廟)에 치제(致祭)하다. "홍정당에서 신은 사은 시에 월성위 봉사손 김정희에게 음악을 내리니 김정희가 4배한 후에 음악을 베풀며 나아가다(興政堂 新恩謝恩時 月城尉奉祀孫 金正喜 賜樂 金正喜四拜後 張樂出去)." 월성위 사손(祀孫) 등과(登科)로 귀주 내외묘(內外廟)에 승지 보내 치제(致祭).

윤4월 4일 김정희 승정원 가주서(假注書)(정7품)

5월 2일 김정희 부사정(종7품).

5월 20일	김노경 세자가례도감(世子嘉禮都監) 제조(提調), 이시수(李時秀) 도제조.
5월 25일	김유근 비변사 제조.
5월 29일	김노경 우부빈객(右副賓客).
7월 24일	공청도 공주 목천 등 47읍 수재(水災).
8월 1일	공주 등 10읍 민가 쓸린 것 1,982호, 익사자 173명.
8월 3일	추사 양자 김상무(金商懋, 1819~1865) 출생.
8월 6일	전주 등 19읍 수재 민가 637호 쓸리고 43명 익사.
8월 11일	왕세자빈 삼간택 장락전에서 거행. 부사직(副司直) 조만영(趙萬永, 1776~1846)의 장녀(長女, 1808~1890, 신정왕후)로 택정.
8월 12일	예조에서 육례(六禮) 길일(吉日)을 택정(推擇). 납채(納采)는 9월 20일, 납징(納徵)은 9월 29일, 고기(告期)는 10월 2일, 책빈(冊嬪) 10월 11일, 친영(親迎) 13일, 뇌연(牢宴)은 같은 날(同日).
9월 10일	김유근 대사성.
10월 13일	숭정전(崇政殿)에서 왕세자의 초계례(醮戒禮) 거행. 별궁에 나가 친영례(親迎禮), 광명전(光明殿)에서 동뢰연(同牢宴) 거행.
10월 14일	섭지선이 성절진하 겸 사은사 서장관 김경연 편에 편지와 〈무량사화상(武梁祠畵像)〉 전분(全分), 〈동방상찬(東方像讚)〉 2지(紙), 〈돈황태수비(敦煌太守碑)〉(그림 46) 1축, 〈형방비(衡方碑)〉 1지, 해촌(海村) 오위업(吳偉業, 1609~1671) 〈산수(山水)〉, 봉심(蓬心) 왕신(王宸, 1720~1797) 〈산수〉, 청람(晴嵐) 장약애(張若靄, 1713~1746) 학사(學士)의 〈화훼(花卉)〉, 장사구(張司寇) 〈화첩〉, 고기패(高其佩) 〈지화(指畵)〉, 〈준수라비(雋秀羅碑)〉를 추사에게 보내옴.

그림 46 공헌이(孔憲彝)가 석범(石帆) 서념순(徐念淳)에게 기증한 〈돈황비〉 탁본과 추사 김정희 제사.
1852년, 《삼보전(三寶篆)》, 31.9×36.7cm, 간송미술관 소장

10월 17일	왕세자빈 책례 시 행공 시상, 제조 예조판서 김노경 숙마(熟馬) 1필 면급(面給).
10월 24일	동지정사 홍희신(洪羲臣), 부사 이학수(李鶴秀), 서장관 권돈인(權敦仁) 사폐. 오창렬(吳昌烈) 수행.
	김노경, 「송이자고부연(送李子皐赴燕)」 짓다(『酉堂遺稿』 권1).
11월 16일	김노경 도총관, 김노응 대사성. 김도희 사간원 정언
11월 28일	우부빈객(右副賓客) 김노경이 왕세자의 『논어』 강의를 마친 뒤에 이어서 강의할 책자를 의논드리다(「王世子論語畢講後繼講冊子獻議」)(『酉堂遺稿』 권4).
11월 29일	왕세자 『논어』 진강(進講) 후 계강(繼講)할 책자(冊子)는 주자(朱子)의 독서(讀書) 차례(次第)대로 『맹자(孟子)』 합당. 세자사(世子師) 서용보(徐龍輔), 좌빈객 이만수(李晚秀), 우빈객 김이양(金履陽), 좌부빈객 이존수(李存秀)가 찬동. 우부빈객 김노경은 『맹자』 진강이 합당하나 소대(召對) 시 『소미통감

(少微通鑑)』같은 사서(史書)를 진강해야 '경전을 날줄로 하고 사서를 씨줄로 한다는 뜻(經經緯史之意)'에 적합하다고 하다. 추사의 학문관(學問觀)일 듯.

12월 16일　　　김유근 홍문관 부제학.

12월 29일　　　전국 인구 651만 2,349명.

1820년 경진(순조 20년, 가경 25년) **35세**(순조 31세, 효명 12세, 김노경 55세)

1월 5일　　　김정희 승정원 가주서(정7품).

1월 28일　　　김노경이 대사헌에 임명되자 지평 김교희가 대사헌이 삼촌
　　　　　　　숙(三寸叔)이므로 피혐한다고 사직소.

　　　　　　　동지사 편에 섭지선이 추사에게 편지 및 원인(元人) 〈화훼
　　　　　　　산수(花卉山水)〉, 〈직병합금(直屛合錦)〉, 문단(文端) 왕유돈(汪
　　　　　　　由敦, 1692~1758) · 석전(石田) 심주(沈周, 1427~1509) 〈자화합
　　　　　　　금(字畵合錦)〉, 문각(文恪) 동방달(董邦達, 1699~1769) 〈추림
　　　　　　　만조(秋林晚照)〉 직병(直屛), 동방달 서(書)《영첩(楹帖)》, 성친
　　　　　　　왕(成親王, 永瑆, 1752~1823)《영첩(楹帖)》, 대조(待詔) 문징명
　　　　　　　(文徵明, 1470~1559) 〈난죽(蘭竹) 횡폭(橫幅)〉, 문민(文敏) 전
　　　　　　　유성(錢維城, 1720~1772) 〈화훼횡폭〉, 『소재경설(蘇齋經說)』,
　　　　　　　『논어부기(論語附記)』 2책, 『역부기(易附記)』 7책, 손성연(孫
　　　　　　　星衍, 1753~1818)의 『손씨역해(孫氏易解)』 6책, 『열녀전보주
　　　　　　　(烈女傳補注)』 4책, 『대대례주(大戴禮注)』 4책, 〈소재방본(蘇
　　　　　　　齋仿本)〉 10부, 단선(團扇) 일악(一握), 명자필각(明磁筆閣) 1
　　　　　　　구(具), 명궁사향(明宮詞香) 접시 1구, 기문달공명단연(紀文

達公銘端硯) 1방(方), 홍초산관정조묵(紅蕉山館精造墨) 1갑(匣), 밀랍(蜜蠟) 구인(舊印) 1매(枚), '시경(詩境)' 옥인(玉印) 1매, 정소인(晶小印) 1매, 죽근인(竹根印) 1매를 보내옴.

2월 4일	김노경 대호군.
2월 5일	김노경 지중추.
2월 7일	김노경 예조판서.
2월 22일	영돈녕 김조순, 호군 김유근, 재령군수 김원근(金元根), 별입직을 하명.
2월 23일	왕비(순원왕후)가 대군 출산.
3월 6일	숙선옹주(淑善翁主), 정명공주(貞明公主) 사당 전배(展拜), 제관을 영명위 홍현주 지명.
3월 17일	이희갑 지중추부사, 김노경 부총관.
3월 23일	김노경 내의원 제조(內醫院提調).
3월 26일	예조판서 김노경 연주(筵奏)로 고(故) 이경일(李敬一)에게 효행 정려(孝行旌閭).
4월 17일	도총관 김노경 약방 제조(藥房提調).
4월 21일	국왕 일가 창덕궁으로 환궁.
5월 6일	계유(辛酉임) 추사가 서자 김상우(金商佑, 1817~1884, 4세)를 위해 『동몽선습(童蒙先習)』을 필사(통문관 소장). 발문 말미에 '歲庚辰五月朏越三日 癸酉 父書'라 했는데 이날 6일은 신유일(辛酉日)이고 계유일(癸酉日)은 18일에 해당하므로 착오 이유를 규명해야 한다.
5월 26일	신생대군 졸.
7월 2일	평안도 개천(价川)에 호우로 민가 209호 무너지고 332인 익사.
8월 13일	특지로 조만영 이조참의.

8월 15일	김노경 약방 제조 입시.
8월 20일	이학수 이조참의. 의주부윤 김경연이 청 가경제(嘉慶帝)가 7월 25일 열하 피서 산장에서 붕서(崩逝)했다고 진계(進啓).
9월 5일	김노경 홍문관 제학.
9월	김노경, 「숭릉친제문(崇陵親祭文)」 짓다(『酉堂遺稿』 권5).
9월 16일	김노경 진위 겸 진향정사(陳慰兼進香正使).
9월 18일	예조판서 김노경 진위 겸 진향정사 사직소(「陳病乞解使衛疏」, 『酉堂遺稿』 권3).
9월 20일	김노경 진위 겸 진향정사 사직 재소(再疏). 허체(許遞, 갈아줌)(「再疏」, 『酉堂遺稿』 권3).
10월 12일	김노경 좌부빈객(左副賓客).
10월 17일	한림(翰林) 선발, 도당(都堂) 회권(會圈)에서 김정희, 이헌위(李憲瑋, 1791~1843, 김조순 생질) 등 선발. 김정희 한림도당회권(會圈) 6점(도당 중에 홍문관 제학 김노경 있음).
10월 19일	추사, 한림소시(翰林召試)에 정지용(鄭知容)과 함께 입격(入格). 추사가 주달(周達)에게 장문 편지와 〈국화도권(菊花圖卷)〉 지필 등 보냄.
10월 24일	동지정사 이희갑, 부사 윤행직(尹行直), 서장관 이항(李沆) 사폐.
11월 7일	김경연(金敬淵, 1778~1820) 의주부윤으로 순직(殉職, 43세).
11월 8일	김정희 예문관 검열(檢閱, 정9품).
11월 9일	김정희 춘추관 기사관(記事官, 정9품~6품).
11월 중순	청 주달이 추사에게 답신. "〈국화도권〉 제사 글씨는 옹방강 필법과 방불. 가보로 삼겠다."
11월 20일	김노경 우부빈객, 김정희 세자시강원 겸설서(兼說書, 정7품).

11월 25일	대조전(大造殿) 약방 입진(藥房入診) 입시(入侍) 시 제조 김노경, 기사관 김정희 동시 입시 시작.
11월	가경 25년(1820) 11월 송균(松筠)에게 열하(熱河)도통을 제수하니 한림원 시강학사 고순(顧蒓)이 상소하여 일컫기를 "마땅히 좌우에 두어 간쟁하는 신하의 본보기로 삼으소서." 하였다(『淸史列傳』 권32, 「松筠傳」).
12월 5일	예조판서 김노경이 원빈묘(元嬪墓, 정조 후궁이자 홍국영의 누이 원빈 홍씨의 묘)를 인명원(仁明園)에서 강호(降號, 園에서 墓로 낮춤) 후에 제수(祭需) 혁파를 대신에게 문의해 처리할 것을 주청하다.
12월 8일	왕세자가 『맹자』 강필(講畢) 후 계강 책자는 의당 『중용(中庸)』이라야 한다고 좌빈객 김이양, 우빈객 임한호(林漢浩, 1752~1827)가 헌의(獻議). 좌부빈객 김노경만 경경위사의 뜻(經經緯史之意)으로 사서겸강(史書兼講)을 주장(「王世子孟子畢講後繼講冊子獻議」, 『西堂遺稿』 권4).
12월 11일	예조판서 김노경의 원빈묘 제수 혁파에 제 대신 동의.
12월 21일	흥선대원군(興宣大院君) 이하응(李昰應, 1820~1898) 출생.

1821년 신사(순조 21년, 청 선종 도광 1년) 36세(순조 32세, 효명 13세, 김노경 56세)

| 1월 1일 | 왕대비 청풍 김씨(정조 비 효의왕후, 1753~1821)의 주량회갑(舟梁回甲, 혼인한 지 61년, 回婚)으로 인정전에서 수하 반교. 반교문은 홍문제학 김노경이 제술(「王大妃殿舟梁六十年陳賀頒教文」). 왕대비전 주량회갑 진하 시 「대전진왕대비전전(大殿 |

進王大妃殿箋)」, 「왕세자진대비전전(王世子進大妃殿箋)」, 「왕
세자진대전전(王世子進大殿箋)」, 「왕세자진중궁전(王世子進中
宮箋)」, 「왕세자진가순궁전(王世子進嘉順宮箋)」을 김노경이
짓다.

1월 7일	진하정사 이조원(李肇源, 1758~1832), 부사 송면재(宋冕載), 서장관 홍익문(洪益聞) 사폐.
1월 13일	예문관검열 김정희가 겸대기사관을 사직하는 상소 올리다. 김정희의 종형 김교희는 홍문관 수찬으로 상례대로 춘추관기사관을 겸하고, 우부승지 이학수는 사촌 매형인데 우부승지는 춘추관수찬관을 겸대하니 응당 서로 피해야 한다.
1월 15일	김정희 상소로 김교희와 이학수의 춘추관 소임을 줄이다.
1월 20일	희정당 약방입진 입시에 제조 김노경, 기사관 김정희 동시 입시.
1월 21일	청 주달(周達)이 추사에게 편지와 항주 석옥동(石屋洞) 소동파 글씨 1축, 담계 부자 글씨 1횡축, 〈예학명(瘞鶴銘)〉 탁본 (그림 47) 1폭, 『비서(秘書)』 21종 2함, 옥수(玉水) 글씨 1폭, 옥도장 5과 등을 보내오다.

청 섭지선이 추사에게 『소재역부기(蘇齋易附記)』 9본, 『서부기(書附記)』 11본, 『역부기(易附記)』 6본, 『옹전교정한간(翁錢校正汗簡)』 1본, 《옹화산비(翁華山碑)》 1책, 조맹부 서(書) 『전후적벽부(前後赤壁賦)』 2책, 나빙(羅聘, 1733~1799)의 《나양봉화(羅兩峰畵)》 1책, 《석사화(席史畵)》 1책, 『석고문석존(石鼓文釋存)』 1본, 『상서무반비석(祥瑞武班琵釋)』 2본, 『강씨전상서집주(江氏箋尙書集注)』 12본, 정주모륵(晶珠帽勒) 1본, 고

그림 47 〈예학명〉 탁본, 514년

동필상(古銅筆床) 1좌(坐), 방다대(仿茶臺) 1개, 선호자조서
팔분필(選毫自造書八分筆) 1악(握)을 보내옴.

청 조강(曹江)이 추사에게 편지를 보내 빌려준 전재(錢載)의
묵란(墨蘭)(그림 20) 돌려보내 줄 것을 요청하다. 누이가 직접
전재에게 선물 받은 것이므로 다른 작품 보내겠다고 하다.

1월 29일 세자시강원 겸설서 김정희 한원(翰苑) 입직.

1월 김정희 예문관 검열(한림학사 정 9품) 겸 승정원 가주서로 동
부승지 신위(1767~1847)와 은대(銀臺, 승정원)에서 시서화로
사귀다.

신위는 〈자하시필(紫霞詩筆)〉(그림 48)에서 추사가 〈벽로방
(碧蘆舫)〉에서 편액(隸書扁額)을 썼다고 하다.

그림 48 신위, 〈자하시필〉, 지본묵서, 30.4×176.0cm, 간송미술관 소장

"추사가 또 나를 위해 한 길이 넘는 좋은 종이를 내놓고 먹을 짙게 갈아 〈벽로방(碧蘆舫)〉에서 편액을 쓰니 걸출하여 두려워할 만하다(秋史又爲余, 出佳紙丈餘, 濃堆墨 作碧蘆舫隸扁, 傑然可畏)."

2월 14일　왕세자가 사서(四書) 필강(畢講) 후 계강 책자는 삼경(三經) 중 『시경(詩經)』이 우선. 좌부빈객 김노경도 동의(「王世子中庸畢講後繼講冊子獻議」, 『西堂遺稿』 권4).

2월 20일　정조(正祖) 건릉(健陵) 친제(親祭) 시 찬례(贊禮) 예조판서 김노경, 기사관 김정희 동시 입시.

김노경이 「건릉친제문(健陵親祭文)」, 「현릉원친제문(顯陵園親祭文)」, 「화령전친제문(華寧殿親祭文)」 짓다(『西堂遺稿』 권5).

3월 1일　왕대비 증후(症候).

3월 9일　오시(午時, 11~13시) 왕대비 청풍 김씨(1753~1821, 정조비 효의왕후) 창경궁 자경전(慈慶殿)에서 훙(薨). 69세. 유지(遺志)로 9월 13일 정조 건릉을 현륭원 우강(右岡)에 천봉(遷奉, 옮기고) 합부(合祔, 왕과 왕후를 합장). 남공철(南公轍)이 총호사(摠護使), 김노경은 빈전도감 제조, 남연군(南延君)이 수릉관(守陵官). 남연군, 영명위 홍현주, 병조판서 김재창, 호군 김기후 등이 종척 집사.

3월 10일	김노경 약방 제조 허체.
3월 14일	예조판서 김노경 성복(成服) 청하다.
3월 16일	김유근 홍문부제학.
3월 22일	건릉 천봉 의논.
4월 4일	기사관 김정희, 관상감 제조 김조순, 산릉도감당상 이상황, 예조판서 김노경 여차(廬次)에 최복(衰服) 입시, 김조순이 천봉처로 장릉(長陵) 재실 뒤 터 및 화성(華城) 구(舊) 향교 터 두 곳이 좋다고 아뢰다.
4월 21일	건릉 천봉처(遷奉處)를 수원(水原) 구 향교 터로 정하다.
4월 29일	춘추관 기사관 김정희, 총호사 남공철, 관상감 제조 김조순, 예조판서 김노경 입시, 천봉 능소를 구릉(舊陵) 지근의 땅에 정했으니 능상(陵上) 석의(石儀, 석물)를 옮겨 쓰고 합장하는 예에 따라 상설(象設)은 한 벌로 배설(排設, 그림 49)한다고 의정(議定).
5월	청 주달이 진하정사 이조원에게 신위(申緯)의 〈금강산도(金

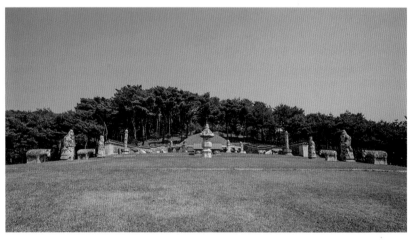

그림 49 정조와 효의왕후 청풍 김씨의 건릉, 경기도 화성시

剛山圖)〉부탁, 1826년 후반 완성 통보.

5월 3일 김노경 좌부빈객.

5월 7일 좌의정이 겸하던 총호사를 영의정이 겸하게 하다.

5월 9일 빈청에서 예조판서 김노경 주도로 『통고(通考)』에 기록된
 유봉휘(柳鳳輝)의 임인주문(壬寅奏文) 판무개간사(辦誣改刊
 事) 논의(『酉堂遺稿』권4).

5월 26일 우부빈객 김노경, 졸곡(卒哭) 이후 시강원 개강을 주장(「孝
 懿王后卒哭前 王世子書筵停否議」, 『酉堂遺稿』권4, 4월이라 함).

5월 28일 정자각(丁字閣) 상량문 제술관 예조판서 김노경.

6월 2일 인정전에서 진하사가 가져온 청 인종(仁宗, 嘉慶帝)의 「부묘
 배천조서(祔廟配天詔書)」 배수 반사(拜受頒赦).

6월 4일 김노경 이조판서, 산릉 천봉 자금으로 내탕은(內帑銀) 1만
 냥 출급(出給).

6월 8일 이학수 이조참의, 이희갑 예조판서.
 김노경, 「사이조판서소(辭吏曹判書疏)」 짓다(『酉堂遺稿』권3).

6월 9일 청연군주(淸衍郡主, 1754~1821) 졸. 68세. 사도세자의 장녀.
 광은부위(光恩副尉) 김기성(金箕性)의 부인.

6월 10일 김정희 시강원 설서. 이조원 국장도감 당상.

6월 11일 춘추관 기사관 정지용 청으로 설서 김정희 예문관 검열 환부.

6월 13일 연일 호우(豪雨).

6월 18일 순조 천추절(千秋節, 생일). 재령군수 김원근, 김유근에게 편지.

6월 20일 설서 김정희가 부친의 친병(親病)으로 상소를 올리고 바로
 나가다(陳疏徑出).

6월 25일 김노응 정경(正卿) 승탁.

6월 양주(楊州) 유생 이응준(李應峻) 조대진(趙大鎭), 회암사(檜巖

寺) 지공(指空) 무학(無學) 비탑(碑塔) 파괴. 사리금은기(舍利金銀器) 도취(盜取). 경기 감사 한긍리(韓兢履) 보고. 왕 크게 놀라 두 사람을 섬으로 귀양. 경기 감영에 탑과 비석 건립을 명령.

7월 3일	장마 한 달에 이르러 기청제(祈晴祭), 검열 김정희 친병으로 진소경출(陳疏徑出, 상소를 올리고 바로 나감).
7월 13일	김노경, 「우사이조판서소(又辭吏曹判書疏)」 짓다(『酉堂遺稿』 권3).
8월 5일	검열 김정희 친병으로 진소경출.
8월 7일	홍문관 제학 김노경 시책문 제진(製進)(「효의왕후시책문(孝懿

그림 50 옹방강, 〈행서 대련〉, 지본묵서, 121.8×22.6cm, 간송미술관 소장. 장택상(張澤相) 구장(舊藏)

王后諡冊文)」(『酉堂遺稿』권5).

입추 10일 전 청 주달(周達)이 옹방강의 〈행서 대련(煙雲觀所養, 竹柏得其眞)〉(그림 50)을 추사에게 보내려고 구득했다고 방서(傍書)에서 기술.

8월 8일　신위, 검열 김정희의 패초(牌招, 한 면에 '命' 자를 쓰고 다른 면에 이름자를 쓴 명패를 보내 부름) 입직을 청하다.

8월 9일　김정희 겸설서, 김우명 분병조정랑.

8월 12일　홍문관 제학 김노경, 『통고』 소재 유봉휘 주문의 개정을 청하는 변무주문(辨誣奏文) 제진(「임인무주변정주문(壬寅誣奏辨正奏文)」, 『酉堂遺稿』권5).

8월 13일　평안감사 김이교 장계. 평양성에 지난달 그믐께부터 괴질이 유행(怪疾輪行)해 10여 일간 천여 명 사망. 중국 동북지방부터 전염되어 와서 경외(京外)에 10만여 명 사망. 평안도 가장 심함. 설사하고 일어나지 못함(不起).

8월 17일　서장관 홍언모(洪彦謨) 별단 치계(別單馳啓), 청 산해관(山海關) 이남 수천 리에 걸쳐 돌림병으로 사망한 사람이 부지기수, 남만(南蠻)의 독약살포설도 있다고 함.

8월 22일　윤질 더욱 치열.

8월 26일　김노경 도총관, 김유근 부총관.

8월 27일　김희순(金羲淳, 1757~1821) 졸. 65세. 안동인. 자는 태초(太初), 호는 산수헌(山水軒), 생원, 문과, 이조판서. 김한록(金漢祿) 8자(字) 흉언(凶言) 발고자.

8월 28일　김노경 건릉 천릉(遷陵) 종척 집사.

김노경이 「정종대왕천릉만장(正宗大王遷陵輓章)」 8수, 「효의왕후만장(孝懿王后輓章)」 5수를 짓다(『酉堂遺稿』권1).

가을에 청 주학년이 〈책장심우(策杖尋友)〉(52.0×19.3cm. 소장처 미상)를 제작. 1823년 1월 15일 하희적(何熙積) 형제가 조선 사신 섬호(蟾湖)에게 기증.

9월 3일　　　화령옹주(和寧翁主, 1753~1821) 졸. 영조와 문씨 소생, 청성위(靑城尉) 심능건(沈能建, 1752~1817)의 부인.

9월 6일　　　김노응 형조판서.

9월 7일　　　겸설서 김정희 한원(翰院) 입직.

9월 13일　　　건릉(健陵) 재궁(梓宮)을 현궁(玄宮)에 내리다.

9월 19일　　　건릉 천봉 시상. 영돈녕 김조순 전(田) 20결, 노비 각 10구 사급(賜給).

9월 20일　　　건릉 천봉 시상. 예조판서 김노경 반숙마(半熟馬) 1필, 천릉 종척집사 이조판서 김노경 숙마(熟馬) 1필, 국장도감 시상, 시책문 제술관 이조판서 김노경 정헌(正憲, 정2품 상위) 가자. 시책문 서사관 이희갑, 김노응도 함께 가자. 승지 신위 가선대부(종2품) 가자, 겸설서 김정희 한원입직(翰苑入直).

11월 9일　　　이조판서 김노경 사직소 불허(「辭吏曹判書疏」, 『酉堂遺稿』 권3).

1822년 임오(순조 22년, 청 도광 2년) 37세(순조 33세, 효명 14세, 김노경 57세)

1월 9일　　　김노응 한성판윤.

1월 11일　　　이조판서 김노경 사직소 허체(「又辭吏曹判書疏」, 『酉堂遺稿』 권3).

1월 12일　　　김노경 대호군.

1월 17일　　　김노경 대사헌(大司憲).

1월 22일　　　김노경 지돈녕(정2품).

청 주달이 추사에게 문병(問病) 편지 보내옴. 옹방강의 대련(煙雲觀所養, 竹柏得其眞) 1대, 옹방강의 『중연시책(重燕詩冊)』 1본, 상비죽골접선(湘妃竹骨摺扇) 1병, 백죽각화골선(白竹刻畵骨扇) 1병, 옛 먹(舊墨) 16개, 양호겸호(羊毫兼毫) 5지(支) 등 보내옴.

2월 10일	김노경 형조판서.
3월 12일	김노경 도총관.
3월 28일	청 완원이 『광동통지(廣東通志)』 주관해 편수(編修).
윤3월 13일	김노경 우부빈객.
4월 2일	김노경 형조판서 사직소 허체(「辭刑曹判書疏」, 『酉堂遺稿』 권3).
5월 12일	김노경 형조판서.
5월 15일	김노경 형조판서 사직소 허체(5월 16일 「辭刑曹判書疏」, 『酉堂遺稿』 권3).
6월 2일	김노경 예조판서.
6월 10일	왕비가 공주 출산.
6월 14일	검열 김정희 친병으로 상소 올리고 바로 나가다.
6월 15일	별겸춘추(別兼春秋) 김도희는 재종제(再從弟) 김정희가 방대(方帶)검열로 임명되자 사직소.
6월 18일	한림회시(翰林會試) 거행. 추사 예문관 검열(檢閱, 정9품) 회권에 들다.
6월 25일	김노경 동지정사, 이희준(李羲準) 부사, 임안철(林顔喆) 서장관.
7월 9일	권돈인 전라우도 암행어사. 김노응 병조판서.
7월 11일	전라우도 암행어사 권돈인의 서계 올라옴.
7월 14일	김정희 설서(說書, 經史와 道義 교육 담당. 정 7품) 낙점.
7월 15일	김노경 지경연. 황해도 서흥 등 폭우로 민가 1,123호 쓸려

나가고 25인 익사.

7월 17일 　겸사서 김도희, 설서 김정희 불러도 나가지 않다(牌招不進).

18, 19, 20, 21, 22, 23, 24일 연속 불러도 나가지 않다.

7월 21일 　돌림병(輪疾) 다시 치성. 서울·황해·전라 사망자 다수.

8월 2일 　함경도 윤질 치성. 사망 1만 500인.

김노경 동지 겸 사은정사, 서유소(徐有素) 서장관.

8월 4일 　희정당 입시 시 예조판서 김노경, 설서 김정희 동시 입시. 김정희는 검열로 돌리다(還付).

8월 7일 　김노경 좌부빈객.

8월 24일 　김유근 이조참판.

9월 5일 　명온공주방(明溫公主房) 면세결(免稅結) 850결 호조에서 획급.

9월 12일 　김노경 예문관 제학.

9월 17일 　김노경 우빈객

9월 18일 　우빈객 김노경 사직 및 분소(掃墳, 성묘) 유가(由暇, 휴가) 상소. 사직은 불허하고 소분사는 허가하다(「請由省掃先墓兼辭賓客疏」, 『酉堂遺稿』 권3).

9월 23일 　김정희 겸설서. 권돈인 겸문학.

10월 1일 　김노경 판부사.

10월 12일 　겸보덕 이학수(李鶴秀)를 각신(閣臣)으로 본사(本仕) 제수, 겸설서 김정희 한림으로 본사 제수.

10월 20일 　김노경(1766~1837) 동지정사로 차자(次子) 김명희(金命喜, 1788~1857)를 대동(帶同)해 연행(燕行). 부사 김계온(金啓溫), 서장관 서유소, 서기 김선신(金善臣, 1775~1856) 사폐.

추사가 김노경의 연행(燕行)길에 〈직성유궐하(直聲留闕下) 수구만천동(秀句滿天東)〉(1부 평전 그림 63)의 행서 대련을 청 고

순(顧蒓, 1765~1832)에게 써 보냄(옹방강체에 팔분기).

김노경은 「저탄회고차오헌부사김옥여계온운(猪灘懷古次寤軒副使金玉汝啓溫韻)」 등 연행시(燕行詩) 18수를 짓다(『酉堂遺稿』 권1).

11월 13일　수릉관 남연군 이구(李球, 1788~1836)가 상(喪)을 당해 덕흥대원군(德興大院君) 봉사손 완성도정(完城都正) 이희(李爔, 1771~1830)를 대신 봉군(封君)하고 수릉관 임명.

11월 16일　왕세자빈 홍진(紅疹) 쾌유. 김좌근이 김유근에게 편지.

11월 24일　왕세자 홍진 기미, 호군 조만영 별입직.

11월 25일　김노경 한글 편지 〈김명희의 처에게〉(34.0×46.2cm, 개인 소장). 압록강 도강 전.

11월 28일　김좌근이 김유근에게 왕세자의 홍진이 나아간다고(春宮疹候平順云) 편지.

11월 29일　왕세자 홍진 평복, 조만영 가자.

12월 3일　동궁 입진(入診) 궁관(宮官) 보덕(輔德) 윤풍렬(尹豊烈), 겸보덕 이학수, 설서 김정희, 각 반숙마 1필 사급.

12월 5일　희정당 한림소시 과차 입시 시, 가주서 안효술(安孝述), 기사관 김정희, 영사 김재찬 … 나아가 엎드리다.

12월 17일　검열 김정희, 관규가 있다고 하며 상소 올리고 곧바로 나가 불러도 오지 않다. 20, 22, 23일 연속.

12월 26일　가순궁(嘉順宮) 유빈 박씨(綏嬪朴氏, 1770~1822, 정조 후궁이자 순조의 생모) 창경궁 보경당(寶慶堂)에서 졸. 53세. 원호(園號)는 휘경(徽慶). 홍현주, 박종희(朴宗喜), 박주수(朴周壽), 박기수(朴岐壽), 박호수(朴鎬壽), 이정신(李鼎臣) 등 종척집사.

12월 27일　영의정 김재찬, 빈궁 장례 원소 3도감 제조.

| 12월 28일 | 영상(靈床)을 환경전(歡慶殿)으로 옮김. |

12월 28일 영상(靈床)을 환경전(歡慶殿)으로 옮김.

12월 29일 환경전의 빈궁(殯宮) 설치는 예에 어긋나며(違禮), 별궁으로
이봉해야 한다고 홍문관 교리 엄도(嚴燾), 부수찬 권돈인(權
敦仁, 1783~1859) 연명 상소하다. 왕이 대노하여 불신불경(不愼
不敬)으로 엄도는 삼수(三水), 권돈인은 갑산(甲山)으로 유배.
청 진홍수(陳鴻壽, 1768~1822) 졸. 55세. 호 만생(曼生).
이해 청 왕문고(王文誥, 1764~?)가 『소문충공시편주집성(蘇
文忠公詩編註集成)』 간행. 송설본(松雪本) 〈소문충공유상(蘇
文忠公遺像)〉을 싣다.

12월 30일 전국 인구 647만 570명.

1823년 계미(순조 23년, 도광 3년) 38세(순조 34세, 효명 15세, 김노경 58세)

1월 2일 대사헌 권상신(權常愼) 등이 엄도와 권돈인의 투비(投畀, 귀
양) 명을 환수 소청.

1월 3일 승지 홍기섭을 종성(鍾城)에, 이기연(李紀淵)을 길주(吉州)에
투비. 원의(院議) 전후 처분 환수를 청한 승지 조봉진(曺鳳
振), 신위(申緯), 이학수(李鶴秀) 파직.

1월 상순, 청 왕문고(王文誥), 「소문충공진상기(蘇文忠公眞像記)」
짓다.

1월 16일 김정희, 예문관 검열(檢閱, 정9품). 관규(官規) 있다며 상소
올리고 곧바로 나가서 불러도 오지 않다. 17, 27, 30일, 2월
21, 22일, 3월 16, 17, 18, 19, 20, 21, 22, 23, 24, 25, 26일, 7
월 1, 6, 16, 17, 19일 연속.

1월 18일	동지정사 김노경 등이 황후 책봉과 황태후 가상존호 등의 일을 언서(諺書)로 먼저 알리다.
1월 19일	유빈 박씨 원소(園所)를 배봉산(拜峯山)으로 택정.
1월 20일	청 완원(阮元, 1764~1849) 60세 수신(壽辰). 황제가 어서(御書)로 '수복(壽福)' 자(字) 하사. 『연경실집(研經室集)』이 각성(刻成)되다.
1월 23일	청 주달이 추사에게 『판교집(板橋集)』의 원판(原板) 및 난죽(蘭竹) 진본(眞本)을 구하는 것이 늦어진다고 통보하다.
1월 25일	김유근 성균관 대사성.

김노경과 김명희가 섭지선(葉志詵, 1773~1863), 오숭량(吳崇梁, 1766~1834), 이장욱(李璋煜), 등상새(鄧尙璽, 傳密로 개명, 1796~1863)와 교유. 등상새가 부친 등석여(鄧石如, 1743~1805)의 묘지명 찬술을 김노경에게 부탁해 승낙하다. 섭지선이 추사에게 〈개통포야도비(開通襃斜道碑)〉(그림 51), 〈곽군비발(郭君碑跋)〉, 〈석문제자(石門題字)〉, 〈석문발자(石門跋字)〉, 〈반종백조교제자(潘宗伯造橋題字)〉, 〈옥녀분제자(玉女盆題字)〉, 〈양군표기(楊君表記)〉, 〈이흡서협송(李翕西狹頌)〉(그림 52), 〈선인당공방갈(仙人唐公房碣)〉, 〈윤주비(尹宙碑)〉, 〈곽유도비모본(郭有道碑摹本)〉, 《발묵재첩(潑墨齋帖)》 1책(冊), 《원탁미남궁첩(元拓米南宮帖)》 1갑(匣), 농장연(弄璋硯) 1구(具), 〈모창힐서석각(摹蒼詰書石刻)〉 1폭(幅), 가연(佳烟) 사홀(四笏) 1갑, 단선(團扇) 1악, 원(元) 약수(若水) 왕연(王淵) 〈대길도(大吉圖)〉, 향광(香光) 동기창(董其昌, 1555~1636) 〈서화합금〉 1축, 양문장(梁文莊) 〈행서〉 1축, 공곡원(孔谷園) 《시품책(詩品冊)》 1본(本), 〈평안관동척탁본(平安館銅尺拓本)〉 1축

그림 51 〈개통포야도비〉 탁본, 후한(後漢), 66년　**그림 52** 〈이흡서협송〉 탁본, 후한, 148년

(軸), 옹방강의 『맹자부기(孟子附記)』 2권을 보내다.

진용광(陳用光, 1768~1835)이 김명희 편에 추사의 대련 및 금석문 기증받고 추사에게 〈황정경(黃庭經)〉 잔자(殘字) 2폭 등 보내옴.

조강이 추사에게 편지해 누이 소장 전재의 〈묵란〉(그림 20) 돌려보내 줄 것을 다시 요청.

2월 2일　오숭량이 《구리매화촌사시첩(九里梅花村舍詩帖)》(그림 53)을 써서 김명희에게 기증.

2월 2일　김노응 우참찬.

2월 3일　김노경이 등전밀(등석여 아들)에게 작별 편지를 해 부친 등 석여의 묘지명 찬술을 약속하다.

2월 22일　동지정사 김노경 등이 북경에서 출발한다고 보고하다.

이념증(伊念曾, 1790~1861)이 김명희에게 〈송학명천(松鶴鳴泉)〉(그림 54)을 전별 기념으로 기증.

그림 53 오숭량,《구리매화촌사시첩》, 지본묵서, 17.8×23.6cm, 간송미술관 소장

그림 54 이념증, 〈송학명천〉, 지본수묵, 98.8×44.7cm, 간송미술관 소장

2월 27일	가순궁(嘉順宮, 유빈 박씨) 재실(梓室) 하현실(下玄室).
3월 11일	추사는 이헌위(李憲瑋, 1791~1843, 김조순 생질)와 함께 규장각 대교(정8품)의 권점에 들다. 이헌위를 대교로 삼다.
3월 13일	청 왕념손(王念孫, 1744~1832)의 80세 수신(壽辰).
3월 17일	김노경이 회환(回還)하면서 『황조문헌통고(皇朝文獻通考)』, 『통지(通志)』, 『통전(通典)』, 황조삼통(皇朝三通)을 사다 국왕께 바침.
3월 20일	김노경 이조판서.
3월 22일	김노경 이조판서 사직소(「辭吏曹判書疏」, 『酉堂遺稿』 권4).
3월 24일	전후 유빈 박씨의 상례(喪禮)를 논하다. 귀양 간 사람들(論禮被譴諸人), 엄도, 권돈인, 권상신 등을 특지(特旨)로 풀어주다(宥放).
4월 7일	추탈 죄인 채제공을 복관하다.
4월 8일	추사가 〈석견루노사시권(石見樓老史詩卷)〉을 제작하다.
4월 10일	경과정시 문과는 춘당대에서, 무과는 훈련원에서 설행. 문은 이규팽(李圭祊), 조용진(曺龍振, 1786~?) 등 10인, 무는 이완민(李完敏) 등 62인 취득.
4월	김기상(金基常, 1770~1836)이 경주부윤으로 도임(『外案考』, 보경문화사, 2002). 김기상은 조인영의 내종자형(內從姉兄)이자 효의왕후(孝懿王后, 1753~1821, 정조비)의 종제(從弟)이다.
4월 28일	김노경 선혜청 제조, 신위(申緯) 병조참판.
5월 5일	김학성(金學性, 1807~1875) 대사간. 조인영 사위.
	김노경 이조판서 사직소(「又辭吏曹判書兼陳情乞由疏」, 『酉堂遺稿』 권4).
5월 6일	이조판서 김노경이 상소. 형 김노영(金魯永)의 면례(緬禮, 移

葬)와 부모 묘소 정비의 일(掃父母墳事)로 말미 얻기를 청하다. 사직하지 말고 다녀오라 하다.

5월 11일 김노응 형조판서.

5월 22일 명온공주(明溫公主, 1817~1832)의 부마(駙馬) 초간택.

5월 25일 이조판서 김노경 등이 국왕이 쓰는 백립(白笠)이 예에 지나침을 계간(啓諫)하다.

5월 27일 부마 재간택.

6월 1일 김노경 종묘 제조.

6월 2일 부마 삼간택. 호조판서 김이양(金履陽, 1755~1845)의 손자이자 진사 김한순(金漢淳)의 아들 김현근(金賢根, 1810~1868)으로 택정하여 동녕위(東寧尉)에 봉하다.

6월 11일 허성(許晟) 감찰(監察), 김선신(金善臣) 소촌(召村)찰방.

7월 4일 김노경, 이조판서 사직소(「辭吏曹判書疏」, 『酉堂遺稿』 권4).

7월 15일 예문관검열 김정희 시강원 겸설서(兼說書, 정7품). 이조원(李肇源) 형조판서, 김이교(金履喬) 내의 제조.

7월 20일 명온공주와 동녕위 김현근의 가례(嘉禮) 봉행.
 진하정사(進賀正使) 박종훈(朴宗薰, 1773~1841), 부사 서준보(徐俊輔), 서장관 홍혁(洪赫) 사폐.
 추사가 오숭량에게 〈연화박사 매은중서(蓮華博士 梅隱中書)〉 대련 및 〈구리매화촌사도 제시(九里梅花村舍圖題詩)〉 써서 보냄.
 김명희가 오숭량에게 〈구리매화촌사도 제시〉 보내고, 매감시(梅龕詩, 매감을 만들어 시를 넣어둠)와 불공양(佛供養) 사실을 알리다.

7월 21일 이조판서 김노경 사직소. 허체. 김노경 대호군(「又辭吏曹判書疏」, 『酉堂遺稿』 권4).

7월 25일	경기 등 6도 사서 9,996명이 연명 상소하여 서얼(庶孼)의 관직 진출(仕路疏通)을 청하다.
8월 5일	김정희 규장각(奎章閣) 대교(待敎). 김도희 승지. 김일주(金日柱, 1745~1823)가 사망했으므로 김일주의 일을 양사(兩司)에서 합계(合啓)하는 것을 멈추게 하다.
8월 7일	규장각 대교 김정희 사직소. "신은 어려서 배움을 놓치고 재주가 또 하열하여 5경을 담장 바라보듯 하고 3사(史)를 벽에 걸어두듯 하여 곧바로 40이 되었으나 소문 없는 텅 빈 한 비천한 사내일 뿐입니다(臣少小失學 才又下劣 面墻五經 掛壁三史 直是四十無聞之空空一鄙夫耳)."
8월 14일	김노경 공조판서.
8월 19일	전검열 김정희를 돌려놓다(還付).
8월 20일	김노경 우참찬(右參贊) 겸 우빈객(右賓客). 김노응 한성판윤. 추사가 권돈인 《허천소초(虛川小草)》(그림 55)에 발문을 지어 붙이다. 1858년 11월 권돈인이 모사하고 재발(再跋)을 붙이다.

그림 55 《허천소초》, 지본묵서, 19.0×23.8cm, 간송미술관 소장

그림 56 신위, 〈시권행서〉, 지본묵서, 26.0×380.0cm, 간송미술관 소장

9월 6일	신위 대사간.
9월 9일	영의정 남공철, 영돈녕 김조순, 공조판서 심상규, 호조판서 김이양, 예조판서 김시근 등이 서얼 소통을 옳다고 하다.
9월 26일	동지사행에 관상감관 김검(金檢)을 따로 보내(別遣), 청 흠천감(欽天監)에 역법(曆法)을 질정(質正)하게 하다. 이듬해 6월 1일(朔日) 일식(日蝕) 시간 계산 문제로(10분 13초).
10월 1일	신위가 〈시권행서(詩卷行書)〉(그림 56)를 쓰다.
10월 12일	청 등상새(등전밀)가 진하정사 박종훈 편에 김노경에게 등석여 묘지명을 독촉하는 편지 보내옴.
10월 21일	동지정사 홍의호(洪義浩, 1758~1826), 부사 이용수(李龍秀), 서장관 조용진(曺龍振, 1786~?) 사패. 김노경이 동지사 편에 등상새에게 답신하다.
10월 26일	검열 김정희 관규 있다고 하며 상소 올리고 바로 나가 불러도 오지 않다. 11월 21, 22일, 12월 12일 연속.
11월 1일	현사궁(顯思宮, 유빈 박씨 사당) 삭제(朔祭) 친행 시 대축(大祝)은 대교 김정희.
12월 12일	검열 김정희 승륙(陞六). 하번(下番) 검열 이헌위(李憲瑋, 1791~1843)가 특교(特敎)로 승륙하자 상소 사직. 김정희 역시 승륙.

그림 57 성친왕,《반야심경첩(般若心經帖)》, 추사 구장, 민영익 구장, 간송미술관 소장

12월 15일	부사과(副司果, 종6품) 김정희, 정지용, 호군(정4품) 신위.
12월 16일	월식(月蝕) 신시(申時, 오후 3~5시) 초부터 유시(酉時, 오후 5~7) 초까지.
12월 24일	원임대교 김정희를 검교(檢校)로 차하(差下).
12월 27일	김노경 대사헌, 이조판서 김이교를 허체. 특지로 김재창(金在昌)을 대신하다.

청 성친왕(成親王) 영성(永瑆, 1752~1823) 졸. 72세. 명필(그림 57).

1824년 갑신(순조 24년, 도광 4년) 39세(순조 35세, 효명 16세, 김노경 59세)

1월 6일	김정희, 이헌위 홍문관 부수찬(副修撰, 종6품).
1월 7일	부수찬 김정희, 이헌위 불러도 나가지 않다. 8일 연속.
1월 14일	정조 후궁인 화빈 윤씨(和嬪尹氏, 1765~1824) 졸. 영조 10년 (乙卯, 1735년) 영빈(寧嬪) 상례(喪禮) 고사에 의해 거행하고 용공사(龍貢寺)를 원당(願堂)으로 삼다. 화빈 윤씨는 남원 윤씨(南原尹氏)로 판관(判官) 윤창윤(尹昌胤, 少論)의 딸이다. 정조 24년(庚子, 1780년) 화빈에 책봉되고, 궁호(宮號)는 경수궁(慶壽宮)이다. 김노경이 「화빈묘지(和嬪墓誌)」를 짓다(『酉堂遺稿』 권6).
1월 25일	청 이장욱(李璋煜)이 김노경에게 수시(壽詩) 2폭, 수조상석(隋造像石), 염천(廉泉) 단위렴(單爲濂) 각(刻) 인장, 동화선생(冬華先生) 서(書), 『염천인보(廉泉印譜)』 1책, 『남뢰문약(南雷文約)』 1함, 『백양산인시집(白羊山人詩集)』 1책 등을 보내옴. 왕희손(汪喜孫, 1786~1848)으로부터 추사에게 「농동왕감고송(隴東王感考頌)」, 『술학(述學)』 1부, 『공양전주(公羊傳注)』 1부, 〈쌍구비(雙鉤碑)〉 1본 보내옴.
1월 28일	청 진극명(陳克明)이 김명희가 보낸 허목(許穆)의 〈척주동해송비(陟州東海頌碑)〉, 〈백월비(白月碑)〉, 〈추사 영첩(楹帖, 대련)〉의 답례로 화첩 2, 〈시건국예비(始建國隸碑, 萊子侯刻石)〉(그림 58), 〈당(唐)과 오대(五代) 묘지(墓誌)〉 각 1지 보내오다.
1월 29일	그믐 등수지(鄧守之, 등전밀)가 동지정사 홍의호 편에 추사에게 서신 및 등석여의 서화 대련을 보내옴. 편지에서 추사의 시문(詩文) 글씨(手書)를 요구하고, 김노경의 등석여 묘

그림 58 〈내자후각석(萊子侯刻石)〉 탁본, 신망(新莽), 천봉 3년, 서기 16년

지문을 독촉하다. 오숭량이 김명희에게 보낸 편지에서 추사의 서법(書法)이 입신(入神)의 경지에 이르렀다 말함.

2월 1일 현사궁 삭제 친제 시 대축은 부수찬 김정희.

2월 9일 현사궁 춘향제(春享祭) 친행 시 대축은 부수찬 김정희.

2월 14일 김정희 문겸(文兼, 文人이 宣傳官을 겸함).

2월 16일 부수찬 김정희가 내각(규장각)에 나가니 옥당(玉堂, 홍문관) 상하번이 모두 비어 일이 심히 미안하다.

2월 하순 경주부윤 김기상 재임 시에 경주 창림사지(昌林寺址) 3층탑 (三層塔) 가운데서 작은 탑(一小塔) 하나와 〈국왕경응조무구정탑원기(國王慶膺造無垢淨塔願記)〉가 출현. 김기상은 「『무구정광대다라니경(無垢淨光大陀羅尼經)』 제지(題識)」를 찬술. "동경부치 남쪽 10리에 창림사 옛터가 있는데 절은 남아 있지 않고 단지 크고 작은 세 탑이 우뚝 솟아 있다. 읍민이 가리키는 바로는 창림이라 하니 곧 신라 고찰이라 한다. 한 석

공이 있어 묘석을 만들기 위해 공력을 줄이려고 한 소탑을 허물어 파괴하니 제2층에 이르러 석곽 중에 동판에 도금한 것이 있었다. 이에 신라 문성왕 발원 건탑 기사 및 어휘와 감동하던 여러 사람들의 성명 연월이 새겨져 있다. (중략) 내가 이 땅에 부윤이 되어 근 1년인데 (하략) 갑신 2월 하순에 쓰다(東(京)府治南十里, 有昌林寺舊基, 而梵宇無存. 只(有)大小三塔巋然, 爲邑人所指點, 昌林 卽新羅古刹也. 有一石工, 爲造(墓)石, 喜其工省, 毁破一小塔, 至第二層, 石槨中, 有銅版塗金者. 乃鐫(新)羅文成王發願建塔記事 及御諱與董役諸人姓名年月, … (中略) … 余尹玆土, 近周歲 … (下略) … 甲申二月下浣書)." (朴徹庠, 「추사 김정희와 〈국왕경응조무구정탑원기〉」 169쪽 참고)

홍의호는 청 경강인(京江人) 주서배(周序培)가 그린 〈완백유조(頑伯遺照, 등석여 초상)〉에 제찬(題贊)을 짓고 쓰다.

3월 1일 김노경 한성판윤(漢城判尹, 정2품).

3월 4일 대호군 조득영(趙得永, 1762~1824) 졸.

3월 7일 검교대교 김정희, 건릉(健陵), 현륭원(顯隆園), 화령전(華寧殿)을 봉심적간(奉審摘奸)하다.

추사가 〈진경은(秦景殷, 1776~1812) 묘갈명(墓碣銘) 음기(陰記)〉(그림 59)를 쓰다. 옹방강풍의 비후미(肥厚美) 있는 해서(楷書)이며, 전면(前面) 예서(隸書) 대자(大字)는 영춘현감 기원(綺園) 유한지(兪漢芝, 1760~1834, 추사 외조부 준주의 7촌 숙부)가 쓰다(『추사박물관』, 220쪽, 2013).

3월 13일 김정희 시강원 겸사서(정6품).

3월 14일 부수찬 김정희, 내각 수직. 김정희 시강원 사서(司書, 정6품), 이헌위 겸사서.

그림 59 유한지, 김정희 서, 〈진경은 묘갈〉, 1824년

3월 15, 16, 17일	사서 김정희, 내각 수직. 김정희, 이헌위, 설서 오치우(吳致愚) 불러도 나가지 않다.
3월 19일	명(明) 의종(毅宗, 崇禎帝, 1611~1644)의 기신구갑(忌辰舊甲, 숭정제가 죽은 지 180년)으로 황단(皇壇, 대보단)에 전배(展拜). 왕세자가 수예행례(隨詣行禮).
3월 21일	김학순(金學淳, 1767~1845) 대사간.
3월 22일	삼학사(三學士, 오달제, 홍익한, 윤집) 후손 중 윤집(尹集, 1606~1637)가(家)만 관직이 없으니, 봉사손을 조용하게 하다.
3월 26일	동지정사 홍의호(洪義浩) 등을 소견(召見), 홍의호가 아뢰기를 연행에 따르는 300여 명 중 대부분이 무뢰 잡상(雜商)으로 밀무역을 다투어 하는 폐단이 있으니 그 인원을 줄여 영

원히 법식으로 정하기를 청하다.

4월 12일　　이용수(李龍秀) 병조참판, 홍기섭 대사성.

4월 하순　　추사는 경주 창림사탑(昌林寺塔) 출토『무구정광대다라니
　　　　　경(無垢淨光大陀羅尼經)』을 고증(考證)하다(이송재,「〈국왕경응
　　　　　조무구정탑원기〉의 서체와 서예사적 의의」, 174쪽 참고. 小場恒吉,
　　　　　『慶州南山』, 16쪽).

　　　　　"갑신년 봄에 석공이 경주 창림사탑을 깨뜨리고 감춰둔 다
　　　　　라니경 1축을 얻었다. 둥근 구리함에 담겨 있었는데 또 동
　　　　　판이 하나 있고 탑을 만든 사실을 기록했으며 판 뒤에는 탑
　　　　　을 만든 관인의 성명을 기록하다. 또 금도금한 개통원보전
　　　　　과 청황유리구슬 및 거울 조각이 있었다. 구리 받침은 구
　　　　　리 장인이 파괴한 바 되었고 경축 표면의 황색 비단에 금으
　　　　　로 변상도를 그렸다(甲申春, 石工破慶州昌林寺塔, 得藏陀羅尼經
　　　　　一軸. 盛以銅圓套, 又有銅板一, 記造塔事實, 板背竝記造塔官人姓名.
　　　　　又有金塗開通元寶錢, 靑黃燔珠, 又鏡片. 銅趺爲鑄銅者所壞, 軸面黃
　　　　　絹金畫經圖)."

　　　　　창림사탑에서 발견된〈국왕경응조무구정탑원기(國王慶膺造
　　　　　無垢淨塔願記)〉(그림 60)는 1825년 김조순(金祖淳)이 중건한
　　　　　이천(利川) 영원암(靈源庵, 柏沙面 松末里)의 대웅전(大雄殿)을
　　　　　1968년 해체 복원하면서 재발견되었으며, 현재 용주사(龍
　　　　　珠寺) 효행(孝行)박물관에 소장되어 있다(2012. 2. 28. 조계종
　　　　　불교문화재연구소 공개).

5월 5일　　현사궁 단오제 친제시 대축은 사서(司書) 김정희.

5월 15일　　청 완원이『양절금석지(兩浙金石志)』를 광주(廣州)에서 간행
　　　　　(刊行)하다.

그림 60 경주 창림사탑에서 발견된 〈국왕경응조무구정탑원기〉, 금동판, 22.4×38.2cm, 용주사 효행
박물관 소장

6월 5, 6, 7일	서기수(徐淇修), 이가우(李嘉愚), 박영원(朴永元), 정지용(鄭知
	容), 김정희, 이헌위 별겸춘추. 명패를 보내 불러도 나가지
	않다.
6월 8일	별겸춘추 정지용 중화부(中和府)에 정배. 이가우, 박영원,
	이헌위, 김정희 삭직(削職). 한림회권(翰林會圈)에서 의견이
	모이지 않자(議不合) 정지용 등이 패권(敗圈)하고 나갔기 때
	문이다.
7월 21일	김노경 대사헌.
7월 22일	김노경 대사헌 사직.
윤7월 8일	김노경 우부빈객.
윤7월 12일	김정희·이헌위 부사과.
윤7월 13일	김정희 겸사서.
윤7월 14일	김노경 의정부우참찬. 겸사서 김정희 패초(牌招) 부진(不進,
	나가지 않음).

윤7월 29일	김노경 좌참찬.
8월 6일	경모궁(景慕宮) 망묘루(望廟樓)의 가을 대봉심(大奉審)을 김 정희와 본궁 제조 이존수(李存秀)가 전봉(展奉).
8월 10일	희정당 입시, 검교 대교 김정희 좌참찬 김노경 동시 입시. 지난봄 동지사 회환 시 가져온 청 도광제(道光帝) 어필 '해 표동문(海表同文)' 판각하다.
8월 12일	지중추부사(知中樞府事) 김노응(金魯應, 1757~1824) 졸. 68세.
8월 18일	겸사서 김정희 내각 입직으로 불러도 나가지 않다. 19, 20, 21, 22, 25, 26, 27일 연속.
9월 7일	김노경 한성판윤.
9월 11일	김노경 형조판서, 홍희신으로 대체하다.
9월 16일	김노경 지돈녕.
9월 19일	신위 호조참판.
9월 20일	제2공주를 복온공주(福溫公主, 1824~1832)라 봉호(封號)하다.
10월 20일	김노경이 동지사 편에 등수지에게 보낼 답신을 쓰다. 이 편지에서 과천(果川)에 과지초당(瓜地草堂) 신축 사실을 통 보하고, 등석여가 쓴 대련(對聯)을 수령했음을 알렸다. 등 석여의 서법이 제일이라고 칭송하고 창건고아(蒼健古雅, 울 창하고 씩씩하며 예스럽고 전아함)하다고 하다. 『난계선생유 고(蘭溪先生遺稿)』 1권, 『동전(東箋)』 40권, 화화선(火畵扇) 2 자루, 〈인각사비(麟角寺碑)〉 잔탁(殘拓), 〈보경사비(寶鏡寺 碑)〉, 〈무장사비(鍪藏寺碑)〉(그림 61), 〈정전비(井田碑)〉 탁본 각 1본을 함께 보내다. 추사는 청 오숭량에게 〈난설도(蘭雪圖)〉와 〈소재도(蘇齋圖)〉 임모본을 그려 보내며 제시를 부탁하다.

그림 61 〈무장사비〉 탁본, 『대동금석서(大東金石書)』

겨울, 김기상은 창림사탑에서 출토된 〈국왕경응조무구정탑원기〉 및 『무구정광대다라니경』 동판(銅版) 필사본과 제지(題識)를 첩으로 만들었다(박철상, 「무구정광대다라니경」, 169쪽 참고).

10월 24일 동지정사 권상신(權常愼, 1759~1825), 부사 이광헌(李光憲), 서장관 이진화(李鎭華) 사폐.

김노경이 「권상신을 보내며 연경의 옛 친구를 회상하는 시(送權絅好常愼 以冬至上使入燕, 兼懷燕中舊交 周菊人 吳嵩梁 鄧傳密 李月汀 張深)」를 짓다(『酉堂遺稿』 권1).

추사가 〈호고유시수단갈(好古有時搜斷碣), 연경누일파음시(研經婁日罷吟詩)〉(그림 62)에서 대련을 등전밀(등수지)에게 써 보냈다. 같은 내용의 호암미술관 소장 대련은 이 시기 글

그림 62 김정희, 〈호고·연경 예서 대련〉, 지본묵서, 각 129.7×29.5cm, 간송미술관 소장

씨가 아니라 60대 중반경 글씨이다.

12월 9일 김정희 사서.

12월 10일 김노경 형조판서.
　　　　　이해 김노경은 과천(果川)에 별서(別墅) 과지초당(瓜地草堂)
　　　　　을 신축(新築)하다.

12월 청 완원이 월수산(粤秀山)에 학해당(學海堂) 이건(移建) 낙
　　　성. 학해당 뒤의 작은 집을 계수산방(啓秀山房)이라 하고,
　　　가장 높은 봉우리에 정자 하나를 지어 지산정(至山亭)이라
　　　하다.

12월 22일 김정희 수찬(정6품).

12월 28일 김노경 형조판서.

12월 29일	수찬 김정희 내각 사진(仕進).
	청 철보(鐵保, 1752~1824) 졸. 73세. 호 매암(梅庵).

1825년 을유(순조 25년, 도광 5년) 40세(순조 36세, 효명 17세, 김노경 60세)

1월 3일	홍문관 수찬(정6품) 김정희 내각에 나가다. 김병조(金炳朝, 1793~1839)가 도감에 나가 옥당(玉堂) 상하번(上下番)이 모두 비다.
	동지정사 권상신(權常愼, 1759~1825), 사행 중 청 봉천부(奉天府) 고교보(高橋堡)에서 졸. 초명 선(襈), 자 경호(絅好), 호는 일홍당(日紅堂), 서어(西漁). 판중추.
1월 16일	김정희 사간원 헌납(獻納, 종5품).
1월 17일	헌납 김정희 등 불러도 나가지 않다. 18, 19, 20일 불러도 나가지 않다.
1월 21일	권돈인 성균관 대사성, 김정희 부사과.
1월 22일	김노경 대사헌.
1월 25일	김정희 부수찬(종6품), 김학순 아경(亞卿, 종2품).
1월 29일	청 오숭량(吳嵩梁)이 쓴 편지와 〈미산부자승가학(眉山夫子承家學) 속수훈명즉사재(涑水勳名卽史材)〉 행서 대련을 추사에게 보내오고, 자신이 지은 〈십육기유도(十六記遊圖)〉 보내어 추사에게 제시(題詩)를 청하다.
	오숭량의 부인인 금향각부인(琴香閣夫人) 장금추(蔣錦秋) 휘(徽)가 그린 〈매화도(梅花圖)〉 2폭과 오숭량의 첩(妾) 악록춘(岳綠春) 균(筠)이 그린 〈매화도〉 보내옴. 오숭량의 벗인 이위

(李威)와 고순(顧純)이 추사에게 보내는 예물을 대신 전달하고, 추사에게 〈난설도(蘭雪圖)〉를 그려 보내달라고 간청.

등전밀(상새)이 김노경에게 편지를 해 등석여 묘지를 빨리 이루어달라고 간청하고 등석여의 수제자이자 자신의 스승인 이조락(李兆洛, 1769~1841)의 글씨 대련을 보내다.

이로부터 이해 10월 27일까지 사이에 추사는 《난설기유십육도시첩(蘭雪紀遊十六圖詩帖)》을 제작함(그림 63).

1월	청 완원이 학해당에서 『황청경해(皇淸經解)』 판각 시작.
2월 1일	현사궁 친제 시 신위 도승지, 서희순(徐憙淳)·이헌위(李憲瑋)·김정희 검교대교 시립(侍立).
2월 2일	현사궁 춘향제 대축 부수찬 김정희.
2월 4일	자시(子時, 오후 11시~오전 1시) 현사궁 담제(禫祭) 친행 시 행도승지 신위 … 검교대교 서희순·이헌위·김정희 시립. 진시(辰時, 오전 7~9시) 경우궁(景祐宮) 친제 시 행도승지 신위 … 검교대교 서희순·이헌위·김정희 시립.
2월 6일	김정희 남학교수(南學敎授), 김병조 수찬.
2월 7일	부수찬 김정희 내각으로 나가다.
2월 8일	김노경 예조판서. 부수찬 김정희 내각직(內閣直).
2월 10일	희정당 약방 입진 시 … 검교대교 김정희 나가 엎드리다.
2월 13일	종묘 친제 후 찬례(贊禮) 예조판서 김노경 숭정(崇政, 종1품)으로 가자.

김노경은 「과지초당에서 화악과 해붕을 만나다. 모두 근래 총림 중 이름 높은 선승이다. 을유(1825)에 해붕대사가 천리를 발 싸매고 선암 고찰의 모연을 위해 와 이틀 밤을 지상에서 자며 시를 짓고 화답하다(瓜地草堂 遇華岳 海鵬, 皆近

그림 63 김정희,《난설기유십육도시첩》, 1825년, 지본묵서, 23.3×27.4cm, 간송미술관 소장

叢林中高禪也」乙酉,「鵬師千里裹足, 索爲仙巖古刹摹綠而來, 信宿池上, 有吟輒和)」라는 시를 짓다(『酉堂遺稿』 권1).

2월 14일	부수찬 김정희 내각진. 2월 25일, 3월 1일 연속.
2월 18일	예조판서 김노경 사직소. 불허(「辭崇政新資疏」, 『酉堂遺稿』 권4).
3월 3일	검교대교 김정희, 희정당 입시 『맹자』 권1 진강.
3월 7일	김노경 대호군. 왕과 세자 영희전 작헌례, 검교대교 서희순·김정희 입시 시립.
3월 15일	김노경 판의금부사. 부수찬 김정희 내각진.
3월 17일	김정희 시강원 문학(정5품), 이헌위 사서, 설서 이경재(李景在).
3월 18일	김노경 우참찬. 김정희 검교대교로 영화당(暎花堂) 입시. 이학수 도승지.
3월 19일	황단(皇壇) 행례 시 행도승지 이학수 … 검교대교 서희순·김정희 시립.
3월 21일	김노경 홍문관 제학. 조인영 대사성.
3월 25일	김노경 도총관.

그림 64 김정희, 〈안족등명〉, 지본묵서, 132.2×30.5cm, 간송미술관 소장

그림 65 김정희, 《완당의고예첩》, 지본묵서, 서첩 12면, 26.7×33.8cm, 국립중앙박물관 소장

추사는 〈오난설숭량기유십육도시(吳蘭雪嵩梁紀遊十六圖詩)〉(그림 63)를 제작하다.

이 어름에 추사는 〈안족등명(雁足鐙銘)〉(그림 64)과 《완당의 고예첩(阮堂依古隷帖)》(그림 65)을 임모하다.

3월 27일	순조의 육상궁, 연호궁, 선희궁 전배 거둥 입시 시 검교대교 김정희 시립.
4월 3일	인정전 친림 서계(誓戒) 입시 시 도승지 이학수 … 검교대교 이헌위·김정희 시립.
4월 12일	조인영 경상감사.
4월 13일	인정전에서 문과 전시 설행. 무과는 훈련원에서 설행. 문은 오치순(吳致淳) 등 48인, 무는 신의항(申義恒) 등 503인 취득. 희정당 과차(科次) 입시 시, 도승지 이학수, 명관(命官) 좌참찬 김노경, 대독관(對讀官) 부호군 홍기섭 입시.
4월 15일	심상규 좌부빈객, 김노경 우부빈객.
4월 17일	인정전 문무과 방방(放榜) 입시 시 도승지 이학수 … 검교대교 서희순·이헌위·김정희 시립. 김노경이 판의금 사직소(「辭判義禁疏」, 『酉堂遺稿』 권4).
4월 19일	「교(敎) 함경감사 이존수(李存秀) 서(書)」를 지제교(知製敎) 김정희가 제진(製進).
4월 22일	희정당 평안·강원감사 신은(新恩) 사은(謝恩) 친수(親受) 입시 시 검교대교 김정희 입시.
4월 28일	좌참찬 김노경이 판의금부사 겸직은 부당하다며 사직소(「辭判義禁疏」, 『酉堂遺稿』 권4), 우부빈객으로 허체.
4월 29일	왕과 세자 육상궁 거둥 시, 검교대교 이헌위·김정희 시립.
5월	초의가 해남 대둔사의 「천불전상량문(千佛殿上樑文)」을 짓다.

5월 3일	김정희 시강원 문학(文學, 정5품).
5월 4일	문학 김정희가 불러도 나가지 않다.
5월 10일	왕 북원(北苑) 망배례 시, 검교대교 김정희 시립.
5월 17일	김정희 홍문관 부교리(종5품) 낙점. 문학 김정희, 내각 수직.
5월 21일	안변(安邊) 신의왕후(神懿聖后) 탄강구기비(誕降舊基碑) 비문 제술관 상호군 김이교(金履喬) 숙마 1필 면급. 비문 서사관(書寫官) 좌참찬 김노경 내하(內下) 대표피(大豹皮) 1령 사급.
5월 22일	부교리 김정희, 내각 입직.
5월 23일	부교리 김정희, 내각 사진(仕進).
5월 27일	청 서양원(徐養原, 1758~1825) 졸. 68세. 덕청인(德清人). 자 신전(新田), 이암(飴庵).
5월 30일	겸교대교 김정희, 희정당 입시.
6월 4일	부교리 김정희, 내각 입직.
6월 14일	김이교 한성판윤. 김노경 우부빈객.
6월 21일	부교리 김정희, 내각 입직.
6월 25, 29일	검교대교 김정희, 희정당 입시.
7월 5일	홍문관 부교리(종5품) 김정희, 내각 입직. 홍문관 부응교(종4품) 이헌구(李憲球, 1784~1858).
7월 10일	검교대교 김정희, 희정당 입시.
7월 16일	김유근 대사헌, 김정희 부사과.
7월 21일	황단 행례 시, 검교대교 이헌위·김정희 시립.
7월 27일	김노경 병조판서.
7월 28일	김노경 병조판서, 선혜청 당상 사직소(「辭兵曹判書宣惠堂上疏」, 『酉堂遺稿』 권4).
8월 2일	김이교 예조판서, 김노경 군기 제조, 훈련도감 제조, 금위

영 제조, 어영청 제조.

8월 5일 희정당 약방입진시, 검교대교 김정희 시립.

8월 7일 경모궁 추향대제 친행 거둥 시, 도승지 이학수 … 검교제
 학 김조순, 검교대교 김정희 시립.

8월 8일 경모궁 추향대제 친행 시 도승지 이학수 … 검교 제조 김
 조순, 검교대교 김정희 시립.

8월 18일 영돈녕 김조순 회갑으로 본가(本第)에 선온(宣醞).

8월 27일 추사 편지 〈강영(岡營, 黃州兵營) 병사(兵使)에게 심약(審藥)
 강군(姜君)을 위한 청탁〉(과천문화원,『붓 천 자루와 벼루 열 개
 를 모두 닳아 없애고』, 2005, 59쪽).

9월 12일 문학 김정희 불러도 나가지 않다. 13일에도 문학 김정희 불
 러도 나가지 않다.

9월 17일 도승지 이학수, 좌부승지 김병조(金炳朝, 1793~1839), 김정
 희 훈련원 종사관.

9월 22일 진전(眞殿) 차례(茶禮) 친행 입시 시 도승지 이학수, 좌승지
 이희준(李羲準, 1775~1842) 좌부승지 김병조 … 검교대교
 서희순·이헌위·김정희 시립.

9월 24일 검교대교 서희순·김정희 인정전 입시, 김정희 희정당 입시.

10월 1일 종묘 동향대제 친행 거둥 시, 검교대교 서희순·김정희 입시.

10월 2일 종묘 동향대제 친행 시, 제15실 집준(執尊) 문학 김정희.
 판중추 이서구(李書九, 1754~1825) 졸. 종실(宗室)로 인흥군
 (仁興君) 6대 종손. 자 낙서(洛瑞), 호 강산(薑山), 척재(惕齋).
 좌의정.

10월 10, 12, 13, 17, 25, 26일 희정당 경연 시, 검교대교 김정희 입시.
 『맹자』 제2권 논강.

10월 16일	문학 김정희 패초.
10월 18일	도승지 홍기섭, 예판 김이교, 병판 김노경, 문학(시강원 정5품) 김정희 등 영화당 입시.
10월 25일	김정희 부사과(종6품).
10월 27일	동지정사 이면승(李勉昇), 부사 이석호(李錫祜), 서장관 박종학(朴宗學) 사폐.
10월 30일	김정희 부수찬(종6품).
11월 9일	수원유수 김이교에게 내리는 교서(敎書), 지제교 김정희 제진(製進, 지어 올림).
11월 11일	부수찬 김정희, 내각 입직, 김정희 부사과
11월 12일	왕과 세자 경우궁 동향제(冬享祭) 친행 거둥 입시 시, 도승지 서희순(徐憙淳, 1793~1857) … 검교대교 김정희 시립.
11월 13일	경우궁 동향제 친행 시, 대축 부사과 김정희.
11월 19일	이인부(李寅溥, 1777~1841) 대사성, 김노경 우빈객. 병조판서 김노경의 말을 따라 훈국(訓局)과 금위영(禁衛營)의 부연(扶輦), 창검(槍劍), 파총(把摠), 초관(哨官)은 24삭(朔) 뒤에 가자승륙(加資陞六)을 정식(定式)으로 하다.
11월 25일	김유근 홍문관제학, 김정희 사헌부 장령(정4품).
11월 26일	장령 김정희 사직소, 아뢴 대로 하다. 김정희 부사과.
11월 27일	검교대교 김정희 춘당대 감제(柑製) 유생시취(儒生試取) 입시 시 입시. 도승지 홍기섭.
11월 28일	김정희 홍문관 부교리(종5품), 김노(金鏴, 1783~1838) 홍문관 부수찬(종6품).
11월 29일	부교리 김정희 내각 수직. 부수찬 김노 불러도 나가지 않다.
12월 3일	김정희 정언(정6품) 불러도 나가지 않다.

12월 4일	신위 대사간. 정언 김정희 불러도 나가지 않다.
	김정희 수찬(정6품). 5, 6, 7, 8, 9, 10, 11, 18일까지 매일 불러도 나가지 않다.
12월 5일	김정희 겸사서(정6품), 김노 문학(정5품).
12월 17일	김노경 6신(60세 생일).
12월 18일	수찬 김정희 내각 사진. 김정희 부응교(종4품), 김노 교리(정5품). 부응교 김정희 19일 불러도 나가지 않다.
12월 23일	술을 금지하는 가운데 금군(禁軍) 이상륜(李尙倫)이 술 취해서 행패, 이를 통솔하지 못한 죄(冒酒行悖 統轄不能罪)로 병조판서 김노경 파직.
12월 26일	왕과 세자 경우궁 전배 거둥 입시 시, 도승지 홍기섭, 좌승지 박기수(朴岐壽) … 검교대교 이학수·김정희 시립.
12월 28일	김정희 부사직(종5품), 검교대교 김정희, 희정당 친림 도정(都政) 입시 시 입시.
12월 29일	검교대교 김정희, 희정당 약방 입진 시 입시.
12월 30일	김정희 교리(정5품). 전국 인구 655만 8,782명.
	전기(田琦, 1825~1854) 출생. 자 이견(而見), 위공(瑋公), 기옥(奇玉), 호 고람(古藍), 두당(杜堂). 본관은 개성(開城). 시서화에 능하고, 산수, 매란(梅欄) 화훼(花卉)를 잘하다(能詩書畵, 善山水梅蘭花卉).

1826년 병술(순조 26년, 도광 6년) 41세(순조 37세, 효명 18세, 김노경 61세)

1월 1일부터 15일까지 교리 김정희, 매일 불러도 나가지 않다.

1월 2일	조만영 이조판서. 공청도(公淸道)를 충청도(忠淸道)로 되돌리다.
1월 17일	청 장심(張深)이 김명희에게 편지와 〈매감도(梅龕圖)〉를 보내옴. 추사에게는 화선(畵扇) 1악(握), 〈초산주정명(蕉山周鼎銘)〉, 〈초산예학명(蕉山瘞鶴銘)〉, 자필(自筆) 매감시(梅龕詩) 등을 보내오다.
1월 21일	왕과 세자, 영희전, 저경궁(儲慶宮) 전알(展謁) 거둥 입시 시, 도승지 홍기섭, 우승지 박기수, 우부승지 김병조, 기사관 이목연(李穆淵), 이경재(李景在, 1800~1873), 검교대교 이학수·김정희 시립.
1월 22일	청 섭지선이 추사에게 『단씨설문(段氏說文)』 35권 15책 1부,

그림 66 주이존, 〈예서 대련〉

	속향(速香) 1병, 〈천보병(天保屏)〉 4장, 〈주죽타(朱竹坨, 주이존) 대련〉 1부 보내옴(그림 66).
2월 2일	교리 김정희, 내각 사진. 2, 3, 5일 검교대교 김정희, 춘당대와 희정당 입시.
2월 5일	희정당 약방 입진 입시 시, 제조 조만영, 부제조 홍기섭 … 기사관 이경재(추사 6촌 처남), 검교대교 김정희 입시.
2월 8일	교리 김정희, 내각 사진.
2월 9일	김정희, 정언, 당일 사직소, 의계(依啓, 재가함).
2월 15일	희정당 약방입진 입시 시, 도제조 심상규, 제조 조만영, 부제조 홍기섭, 기사관 이경재·이목연, 검교대교 김정희 입시. 김이양 예조판서.
2월 16일	김정희 응교(정4품). 16, 17일 김정희 불러도 나가지 않다.
2월 20일	신시(申時, 오후 3~5시) 희정당 좌직(坐直) 승지 입시 시, 우부승지 김병조, 가주서 조계승(趙啓昇), 기사관 이경재, 이목연, 검교대교 김정희, 차례대로 나가 엎드리다. 순조가 김정희에게 밀봉(密封)을 하나 내리며 명하기를 내려가서 성실하게 하라(上命正喜 進前. 賜 一密封 命曰 下去 着實爲之可也). 김정희를 충청우도 암행어사(暗行御史)로 임명. 추사 친필의 〈암행장계(暗行狀啓)〉(선문대 교수 김규선, 『한민족문화연구』 38집, 「새로 발굴된 추사 김정희 암행보고서」) 남김.
3월 10일	별시 문과 전시 인정전 설행. 무과 훈련원 설행, 문과는 정기일(鄭基一) 등 3인, 무과는 오치영(吳致永) 등 52인 취득.
3월 17, 18일	응교 김정희 실무가 있는 까닭에 수직을 빠뜨림(有實故闕直).
3월 25일	청 오숭량 회갑이므로 추사가 동지사 편에 축하 시문과 일본 복수경(福壽鏡), 동삼(東蔘) 3량 보내다.

3월 27일	전 병조판서 김노경 서용.
3월 28일	왕이 명온공주(明溫公主) 집(第)에 감(臨幸).
3월 30일	김노경 상호군.
4월 8일	김노경(1766~1837) 예조판서.
4월 10일	김조순 홍문관 예문관 양관대제학. 김노경 예조판서 사직소(「辭禮曹判書疏」, 『酉堂遺稿』 권4).
4월 14일	김이교(1764~1832) 홍문관 예문관 양관 대제학.
4월 15일	김노경 지경연(정2품).
4월 19일	김노경 지경연.
4월 23일	이조원·김이교 좌우빈객, 김노경·박종훈 좌우부빈객.
5월 1일	금주(禁酒) 해제. 주금을 범해서 유배된 부류 특별 방면(犯禁編配之類 特放).
5월 25일	예조판서 김노경 계언으로 경복궁(景福宮) 전배 시 백관행례(百官行禮)를 행하지 말도록 하다.
6월 4일	예조판서 김노경, 병으로 종묘 제사 불참. 허체. 김이재(金履載, 1767~1847) 예조판서.
6월 10일	지중추 김이양(1755~1845) 휴치(休致) 거듭 청하다. 허락, 봉조하(奉朝賀). 유상량(柳相亮) 형조참판. 김노경 지중추부사.
6월 22일	김노경 판의금부사.
6월 24일	왕이 희정당에 들어 충청도 암행어사 복명(復命, 보고함) 입시 시, 우부승지 김정균(金鼎均, 1782~?), 가주서 이정서(李鼎敍), 기사관 이경재·이목연, 암행어사 김정희, 차례로 나가 엎드렸다. "내려가고 나서 잘하고 왔느냐?" 정희가 아뢰기를 "대왕의 신령이 미친 바라 무사왕래하였으나 드러낼 책무는 실제 효과 없었으니 신이 만만 황송함을 이기지 못

하겠나이다(以次進伏訖. 下去後, 善爲而來乎. 正喜曰 王靈攸曁, 無
事往來, 而對揚之責, 實無所效, 臣不勝萬萬悚惶矣)."

6월 24일 김노경 판의금 사직소(「辭判義禁疏」, 『酉堂遺稿』권4).

6월 25일 충청우도(忠淸右道) 암행어사(暗行御史) 김정희가 서계(書
 啓)를 올려 논산군수 한용검(韓用儉), 예산현감 이명하(李
 溟夏), 태안 전 군수 허성(許晟), 비인현감 김우명(金遇明,
 1768~1846) 등 55명의 삼정(三政) 및 안면도 송정(松政)을
 다스리지 못한 상황을 보고, 파직을 청하다. 김우명은 징
 세, 진휼 과정에서 약간 횡령 사실을 정세(精細)하게 지적
 〔『암행어사 김정희 별단(別單)』 2책, 28.5×19.5cm, 감사교육원 소
 장. 『추사박물관』, 26쪽 참고〕.

6월 26일 김우명 봉고파직. 김정희 사서(정6품), 불러도 나가지 않다.

6월 29일 김정희 겸사서, 부사과.

6월 30일 판의금 김노경 사직소(「又辭判義禁疏」, 『酉堂遺稿』권4).

6월 청 완원 운귀총독(雲貴總督).

7월 9일 우부승지 김정균, 비변사 말로 충청우도 암행어사 김정희
 별단을 아뢰다. 전정(田政), 세정(稅政), 군정(軍政)의 문란을
 바로잡고 안면도 금송(禁松)의 강화와 굴포 개착의 이해실
 사(利害實査) 상론 등의 사항이다.

7월 18일 충청감사 김학순, 보은·청주 등 폭우 피해 알리다.

7월 22일 김정희 세자시강원 겸필선(정4품).

7월 28일 순조 종묘(宗廟), 경모궁 거둥 입시 시, 도승지 홍기섭, 좌승
 지 홍명주, 우승지 김병조, 좌부승지 박회수, 우부승지 김
 정균 … 검교제학 김조순, 직제학 이학수 … 검교대교 김
 정희 차례로 시립.

7월 29일	심상규, 남학교수 김정희 6월 고과와 사서 겸사서 겸필선 특제 사실 및 승정원에서 알리지 않은 일(喉院 無啓稟) 등을 논하다. 암행어사로 왕명을 받들어 밖에 있었으므로 무단 궐참과는 다르니 죄명을 탕척하고 현직 특수를 청하다.
8월 4일	김정희 종부시정(정3품 당하).
8월 12일	김정희 사헌부 집의(종3품), 김유근 판윤.
8월 13일	집의 김정희, 미숙배(未肅拜, 벼슬을 받고 왕에게 인사하지 않음).
8월 14일	김정희 사직소. 의계(依啓). 김정희 부사과. 충청감사 김학순. 암행어사 김정희 서계로 3소(疏) 사직. 서준보(徐俊輔)로 대신하다.
8월 18일	김조순 진갑(辰甲, 62세), 왕세자가 김유근에게 축하 편지.
8월 26일	김노경 한성판윤.
9월 1일	겸필선(정4품) 김정희, 성묘 다녀오겠다는 글에 연월을 쓰지 않아 조심하라고 하교하다(掃墳呈辭, 不書年月, 致勤下敎).

그림 67 〈어사 김정희 영세불망비〉 탁본, 110×40cm, 비석은 서산시 소재

9월 5일	판윤 김노경 허체.
9월 9일	김유근 예조판서.
9월 15일	김노경 지중추부사.
9월	서산에 〈어사 김정희 영세불망비〉(그림 67) 건립(『추사박물관』, 과천 추사박물관, 2013, 27쪽).
10월 27일	동지사 홍희준(洪羲俊), 부사 신재식(申在植, 1770~1843), 서장관 정예용(鄭禮容) 연경으로 떠나다. 신재식 편에 김노경, 김명희 서신 및 추사 대련(〈博綜馬鄭, 無畔程朱〉)을 이장욱에게 보내다. 추사 대련은 이장욱의 동구선면(同句扇面)의 답례이다.

그림 68 김정희, 〈고목·석양 행서 대련〉, 지본묵서, 135×32.5cm, 손창근 기탁, 국립중앙박물관 소장

추사는 섭지선에게 글씨와 서책 및 고비 탁본 보내고, 주학년에게는 〈까마귀 떠난 후에 고목만 우뚝하고, 석양빛 아득한데 나그네 처음 온다(古木曾嶸雅去後 夕陽迢遞客來初)〉 (그림 68) 행서 대련 보내다.

김노경이 「송취미부사연공지행(送翠微副使年貢之行)」을 짓다(『酉堂遺稿』 권1).

10월 28일　지중추부사 김노경, 승문원 제조 37인 중에 들다.

11월 2일　김정희 홍문관 응교(정4품).

11월 5일　김노경 도총관.

11월 11일　김노경 좌빈객.

11월 17일　김노경 판의금부사.

11월 18일　김정희 집의(종3품) 불러도 나가지 않다. 19일 김정희 불러도 나가지 않다. 20일 집의 김정희 사직계 의계(依啓). 김정희 부사과.

11월 29일　희정당 과차(科次) 입시 시 … 대독관(對讀官) 검교대교 김정희 … 나아가 엎드리다.

11월 30일　희정당 약방 입진, 입격 유생 함께 입시 시, 도제조 심상규 … 검교대교 김정희 나아가 엎드리다.

12월 17일　김노경의 회갑(回甲). 회갑 잔치는 12월 18일에 벌였다. 제주 추사관 소장 회갑연 초대장(그림 69)으로 확인할 수 있다. 내용을 옮기면 다음과 같다.

"섣달 추위에 지내시기는 어떠십니까. 위로되고 뵙고 싶습니다. 정희의 가군이 회갑이 머지않아 제 마음이 기쁘고 두려우며 이어서 너무나 기쁘고 경사스럽습니다. 장차 이달 18일에 술상을 차리어 기쁨을 기념하고자 하니 바라건

그림 69 〈김노경 회갑 초대장〉, 1826년 12월 7일, 지본묵서, 30.4×31.1cm, 제주 추사관 소장

대 빛나게 왕림하시어 자리를 빛내주시면 어떻겠습니까.

우선 줄이고 예를 다 갖추지 않습니다. 병술 납월 초칠일

김정희가 절합니다(伏惟臘沍, 動止萬安戀, 仰慰且漻. 正喜家君,

周甲隔日, 私心喜懼, 繼切欣慶. 將以今月十八日, 設酌識喜, 幸賜光臨,

以賁筵席如何. 餘姑不備禮. 丙戌臘月初七日, 金正喜拜手)."(과천 추

사박물관, 『추사 가문의 글씨』, 2017, 48쪽 참조)

소동파는 12월 19일생. 옹수곤은 12월 18일생.

이학수 이조참판.

12월 22일	김노경 지경연.
12월 25일	훈련도감종사관 김정희 신병(身病) 심중해 체차.
	완호윤우(玩虎倫佑, 1758~1826) 열반.
	해붕전령(海鵬展翎, ?~1826) 열반.

1827년 정해(순조 27년, 도광 7년) **42세**(순조 38세, 효명 19세, 김노경 62세)

1월 4일 김노경 병조판서.

1월 5일 김노경 병조판서 사직(「辭兵曹判書疏」, 『酉堂遺稿』권4)

1월 9일 순조 종묘 경우궁(景祐宮) 거둥 입시 시 … 검교대교 서희
 순· 이헌위·김정희 시립.

 청 섭지선이 평안관(平安館)에서 아집(雅集)을 열고 필담(筆
 談). 신재식, 섭지선, 이장욱, 왕균(王均), 왕희손(汪喜孫) 필
 담. 이장욱에게 추사 대련 〈박종마정, 무반정주(博綜馬鄭, 無
 畔程朱)〉를 전하다.

1월 10일 희정당 대신 비국당상(備局堂上) 인견 입시 시, 우의정 심상
 규, 호조판서 정만석, … 지중추 김이교, 병조판서 김노경,
 대호군 박종훈, 형조판서 이면승, 지중추 조만영·이용수,
 예조판서 김유근 … 나아가 엎드리다.

 희정당 입시 시에 우의정 심상규, 검교대교 김정희의 돌아
 간 모친(亡母) 회갑이 금년(1월 19일)임을 고하고 특허 왕성
 (徃省) 청, 허가.

1월 11일 김유근 홍문제학, 김노경 군기 제조.

1월 13일 대가(大駕) 경모궁 춘전알(春展謁) 거둥 입시 시, 겸도승지
 김교근 … 동부승지 김정균 … 검교대교 서희순·김정희
 차례로 시립.

1월 17일 김노경 우부빈객, 이학수 경상감사.

1월 21일 신재식이 북경의 소석정사(小石精舍)에서 이장욱, 섭지선, 왕
 희손, 호위생(胡衛生), 장내집(張迺輯), 궁개(宮塏) 등과 회동.

1월 22일 김노경 선공 제조.

1월 23일	김노경이 판의금 사직(「辭判義禁疏, 日前除拜左賓客矣」, 『酉堂遺稿』권4).
1월 26일	청 이장욱이 추사에게 『경의잡기(經義雜記)』1함, 『어대마명경(魚臺馬明經)』, 〈한비(漢碑)〉3지(紙), 「고거발미(考據跋尾)」1본을 보내옴.

청 섭지선이 추사에게 『조서천문책(趙書千文冊)』, 명인(明人)〈악양루도(岳陽樓圖)〉, 우음(尤蔭, 1732~1812)의 〈하화도(荷花圖)〉, 장송(張宋) 〈서화합병(書畵合屛)〉, 〈주문공석각련(朱文公石刻聯)〉등 보내옴.

청 장심이 김명희에게 편지를 보내서 『계원필경(桂苑筆耕)』을 요구하다. 대치(大癡) 황공망(黃公望)의 〈부춘산거도권(富春山居圖卷)〉을 모사해 보내주기로 약속(겨울에 완성). 자신의 거처인 '괴근소축(槐根小築)'의 편액을 추사에게 요청하고 자신이 그린 〈괴근소축도〉의 제영(題詠)을 조선 친구들(東友題詠)에게 부탁하다. 〈진감비(眞鑑碑)〉, 〈동화비(桐華碑)〉, 〈신상(神像)〉12, 해태설화전(海苔雪花箋) 2속, 동주(東綢) 1단(端) 등 기증품에 대한 사의도 표시하다.

청 왕희손(汪喜孫, 1786~1848)이 추사에게 편지 보냄(23.5×24.3cm, 국립중앙박물관 소장. 『추사 김정희』, 국립중앙박물관 편, 124~125쪽).

1월 27일	김이교 좌빈객.
1월 28일	청 오숭량이 김노경에게 회갑 축하 시문과 산수도 1폭, 〈기유십육도소서(紀遊十六圖小序)〉를 보내며 제시를 부탁하다. 추사에게는 진세경(陳世慶)의 당호(堂號) 〈구십구초당(九十九草堂)〉편액 써주기를 부탁하다. 이봉강(李鳳岡), 고순

이 보낸 선물을 대신 전달하며 그들을 위해 추사 서화 요구하다.

2월 7일	김노경 경모궁 제조.
2월 9일	왕세자가 서무대리(庶務代理)하는 것을 결정, 18일을 청정(聽政) 길일(吉日)로 택정.
2월 11일	김노경, 판의금직 허체.
2월 18일	오시(午時)에 국왕 인정전에 나가 왕세자 대리청정으로 수하 반교 반사(受賀頒敎頒赦). 왕세자는 중희당(重熙堂)에서 청정조참(聽政朝參) 수하(受賀) 거행. 병조판서 김노경, 세자궁 대리청정에 따른 의장(儀仗) 사용법을 아뢰다.
2월 20일	병판 김노경 판의금부사 겸직. 병조판서 김노경 계언으로 야금법(夜禁法) 문란을 타일러 경계하다. "액예(掖隷), 원예(院隷) 등이 밤에 다니며 술 취해 노래하고, 방자하게 행동해도 금하지 않았으나, 공적인 일이 아니고 야금을 범하는 자는 잡아들이다(夜行醉歌, 恣行不禁, 不因公事, 犯禁者拿囚)." 김정희 세자시강원 문학(정5품).
2월 21일	왕세자, 종묘 영희전, 경모궁, 저경궁 전알. 경모궁 예화(睿畵) 봉심. 경모궁 제조 김노경이 펼치고, 각신 원임직 제학 이용수(李龍秀, 1776~1838), 검교대교 이헌위(李憲瑋, 1791~1843), 김정희가 말아 봉안. 영희전 세조 어진 봉심. 이용수, 이헌위, 김정희가 펼치고 다시 봉안.
2월 23일	김도희 성균관 대사성. 김정희 통례원 상례(종3품).
2월 25일	김정희 부사과.
2월 26일	김정희 사간(종3품). 27, 28일 사간 김정희 불러도 나가지 않다.
3월 3일	왕세자의 「영(令) 전라도관찰사 이광문서(李光文書)」를 지제

교 김정희가 제진.

3월 7, 8일　　사간 김정희 불러도 나가지 않다. 허체. 부사과.

3월 8일　　　김정희 부사과.

3월 10일　　 병조판서 김노경 계언으로 명인(明人)인 황공(黃功)의 후손
　　　　　　 절충(折衝) 황재겸(黃載謙)을 오위장(五衛將)으로 조용(調用)
　　　　　　 하다.

3월 11일　　 이에 앞서 초산(楚山) 백성들이 우의정 심상규(沈象奎)에
　　　　　　 게 전 부사 서만수(徐萬修, 1764~1827) 탐학을 길 막고 호소
　　　　　　 하다. 악형(惡刑)으로 죽은 사람이 7명, 빼앗아 간 금액이
　　　　　　 6~7만 냥이라고 하다. 이날 심상규는 이미 해조(該曹, 해
　　　　　　 당 관청)에 공문 보내 엄중 조사시켰음을 고하고 왕세자에
　　　　　　 게 품처(稟處, 임금께 아뢰어 처리함)를 청하다. 대조(大朝, 왕세
　　　　　　 자가 대리 시 국왕) 하교로 우승지 김병조(金炳朝)를 안핵사로
　　　　　　 삼아 도신(道臣)과 엄핵(嚴覈) 처리하게 하다.

3월 15일　　 김정희 문학, 불러도 나가지 않다.

3월 17일　　 김정희 응교(정4품), 조병현(趙秉鉉, 1791~1849) 부교리, 이헌
　　　　　　 위 호조참의. 문학 이헌위 통정(정3품 당상) 가자.

3월 18, 19일　 응교 김정희 불러도 나가지 않다.

3월 20일　　 김정희 겸필선(정4품) 부사과, 겸필선 김정희 불러도 나가지
　　　　　　 않다.

3월 21일　　 회환동지정사 홍희준, 부사 신재식 입대(入對).

3월 22, 27일　 겸필선 김정희, 미숙배(未肅拜).

3월 25일　　 청 오숭량의 과갑(過甲, 62세).

3월 26일　　 평안감사 이희갑(李羲甲, 1764~1847)이 서만수 탐학을 다
　　　　　　 스리지 않은 이유로 파직. 원임대신들이 김유근(金逌根,

1785~1840)을 평안감사로 천거. 김노(金鏴, 1783~1838) 대사성.

3월 27일 김노경 예문제학, 김유근 평안감사(김유근 교지는 정조 어필체).

3월 28일 유생 서유규(徐有圭, 1798~?)가 그 아버지 서만수를 위해
 격쟁송원(擊錚訟冤, 징을 치며 억울함을 말함).

3월 29일 지중추 이용수는 그 아버지 전 평안감사 봉조하 이조원(李
 肇源, 1758~1832)이 서유규의 무함(誣陷)을 받았다며 격고
 명원(擊鼓鳴冤, 북을 치며 억울함을 말함)하다. 대호군 김기후
 (金基厚)도 글을 올려 스스로 밝히다(上書自明).

3월 30일 김정희 부교리(종5품), 불러도 나가지 않다.

4월 1일 부교리 김정희 불러도 나가지 않다. 사직소. 사직하지 말고
 그 직을 살피라(勿辭察職) 하다.

 부교리 김정희가 상소하여 대조(大朝, 순조)에 모호사(糊塗
 事, 얼버무린 일)로 명천(明川) 원찬 죄인 조봉진(曺鳳振)을 엄
 국득정(嚴鞫得情, 엄하게 국문하여 사정을 밝혀냄)하고 간삭 죄
 인 심상규(沈象奎)를 극시당률(極施當律, 마땅한 법률을 지극하
 게 베풀다) 해야 한다고 청하다.

 전 초산부사 서만수를 영암군 추자도에 안치하다.

 평안도 안핵사 김병조의 장계에는 서만수가 2년간 재임하
 면서 인삼 밀무역상(採蔘潛商)과 결탁하고, 국경 백성(境民)
 에게 탐학(貪虐)하여, 금은(金銀), 전곡(錢穀), 삼용(蔘茸, 인
 삼과 녹용), 초서(貂鼠), 세목포(細木布) 등을 백징(白徵)하고,
 음형(淫刑)에 죽은 사람이 5명, 사유로 돌린 공금이 8,178
 석 2만 4,164량이라고 하다.

4월 2, 7일 부교리 김정희, 불러도 나가지 않다.

4월 9일 춘당대에서 경과(慶科) 정시(庭試) 문무과 설행. 왕세자가

시좌(侍坐). 문은 임원배(林原培) 등 20인, 무는 이인화(李寅華) 등 8인 취득.

4월 17일 왕세자빈이 태후(胎候).

4월 20일 왕세자, 춘당대 나가다. 무신 전강(殿講) 입대. 도승지 박회수(朴晦壽), 좌승지 김병조, 우승지 이인부, 우부승지 김노 등 입시. 평안감사 김유근을 호출 입대(入對)해 내려가서 착실히 임무를 살피라고 선유하다. 이용수 한성판윤.

4월 23일 영중추 김재찬(金載瓚, 1746~1827) 졸. 82세, 연안인, 영의정. 세자사(世子師) 김노(金鏴)의 백부(伯父).

4월 27일 평안감사 김유근이 부임 도중 서흥(瑞興)에서 덕천(德川)의 아전 장(張) 모에게 피격당해 체직(遞職, 직위를 교체)을 소청 (왕세자, 김유근에게 편지 7). 이판 김이교 파직.

4월 28일 서능보(徐能輔, 1769~1835) 평안감사, 김유근 공조판서.

4월 30일 집의 조경진(趙璟鎭, 1773~1836)이 천첩(賤妾)에서 연유한 사단이라며 김유근을 탄핵했으나 조경진을 흑산도에 위리안치. 김노경 판의금.

5월 7일 김정희 통례원(通禮院) 상례(相禮, 종3품). 김정희 병이 심하여 개차. 부사과.

5월 14일 권돈인(權敦仁, 1783~1859) 이조참의.
 좌승지 김원근이 김유근에게 편지. 병조판서 특수 조짐을 통보.

5월 15일 순원왕후 39세 탄신일. 김좌근이 김유근에게 편지해 입후(入候)할 수 없음을 위로.

5월 17일 김정희 의정부(議政府) 검상(檢詳, 정5품). 김노 홍문부제학. 김정희 응교, 불러도 나가지 않다. 김정희 의정부 사인(舍

人, 정4품).

서만수(1764~1827)가 죽다(物故).

5월 19일 김노경 병조판서 사직소(「辭兵曹判書判義禁疏」, 『酉堂遺稿』 권
4). 체임을 허락하고 판의금직 계속 수행 하령. 김유근이 병
조판서.

5월 24일 병조판서 김유근이 현도소(縣道疏, 지방에 있는 중신이 현이나
도를 통해 상소함)로 조경진의 유환(宥還, 풀어서 돌아오게 함)
을 청했으나 허락하지 않다.

5월 29일 병조판서 김유근, 재소 사직. 왕세자 만류에도 숙배하지 않고
궐문 나가다. 왕세자 파직 명하다(왕세자, 김유근에게 편지 8).
〈묵소거사자찬(默笑居士自讚)〉(그림 70)을 김유근이 짓고 추
사가 쓰다(구양순체, 『黃山遺稿』 권4, 雜著). 김유근은 문집에
서 추사를 완당(阮堂)이라 일컬은 적이 없다.

윤5월 7일 김유근 병조판서 체임. 왕세자가 김유근에게 무직으로 들
어와 양 전께 문안드리기를 명하다.

윤5월 8일 김노경 광주부유수.

윤5월 9일 김노경이 광주유수를 사직하다(「辭廣州留守書」, 『酉堂遺稿』
권4).

윤5월 11일 왕세자빈 산실청 설치.

윤5월 13일 왕세자 춘당대 나가 입직문음관(入直文蔭官) 응제(應製) 입
대 시, 도승지 김노, 좌승지 이헌위, 우승지 이가우, 좌부승
지 조인영, 기사관 서좌보·홍재철, 원임제학 박종훈, 검교
대교 서희순·김정희 차례로 배립(陪立).

윤5월 23일 김정희 교리(정5품).

윤5월 24, 25일 김정희 불러도 나가지 않다.

그림 70 김유근 글, 김정희 서, 〈묵소거사자찬〉, 붉은 종이에 묵서, 30.2×128.1cm, 국립중앙박물관 소장

침묵해야 하는데 침묵함은 시의(時宜)에 가깝고,

웃어야 하는데 웃음은 중도(中道)에 가깝다.

가부(可否, 옳고 그름)를 주선하는 사이와, 소장(消長, 줄이고 늘임)을 결심하는 때에,

움직여서 천리(天理)에 어긋나지 않고, 고요해서 인정(人情)을 떨쳐내지 않으니.

침묵과 웃음의 뜻이 위대하구나.

말하지 않고 일깨운다면, 침묵으로 무엇을 다치겠으며,

중도를 얻어 피워낸다면, 웃음으로 무엇을 근심하겠나.

힘써 해라. 내가 내 정황을 생각하니 그 면할 길을 알겠구나. 묵소거사가 스스로 기리다.

(當默而默, 近乎時, 當笑而笑, 近乎中. 周旋可否之間, 屈伸消長之除, 動而不悖於 天理, 靜而不拂於人情. 默笑之義, 大矣哉. 不言而喩, 何傷乎默, 得中而發, 何患乎 笑. 勉之哉. 吾惟自况, 而知其免夫矣. 默笑居士自讚.)

6월 1일 김유근 우부빈객.

6월 7일 김정희 시강원 필선(정4품).

6월 8일 김정희 부사과. 응교(정4품).

6월 9일 응교 김정희, 불러도 나가지 않다.

6월 10일 복온공주(福溫公主, 1824~1832) 봉작(封爵),

 김유근 수원유수.

6월 21일 검교제학 김조순, 검교직제학 조종영, 검교대교 서희순·이

헌위·김정희 내각(규장각) 회권에 패초.

6월 24일 김정희 사간(종3품).

6월 26일 김정희 부사과.

7월 4일 조만영 이조판서, 김교근 허체, 전라도 황해도 평안도 대수
재(大水災).

7월 9일 추사 편지 〈하추지교(夏秋之交)〉(『붓 천 자루와 벼루 열 개를 모
두 닳아 없애고』, 과천문화원, 2005, 19쪽).

7월 11일 청 왕인지(王引之, 1766~1834) 공부상서 겸 무영전총재. 8월
『강희자전(康熙字典)』을 교감(校勘). 왕인지는 왕염손(王念
孫, 1744~1832)의 아들이며 부친의 문자훈고학(文字訓詁之
學)을 이었다.

7월 13일 김노(金鑪, 1783~1838) 동지경연으로 특별히 발탁.

7월 14일 김노 예조참판, 이기연 공조참판.

7월 16일 이지연 이조참판.

7월 18일 신시(申時, 오후3~5시)에 왕세자빈이 원손(元孫, 憲宗, 1827~1849)
을 순산(順産).

7월 24일 인정전에서 원손 생탄(元孫生誕) 수하 반교(受賀頒教). 산실
청(産室廳) 시상(施賞)에서 선교관(宣教官) 김정희에게 통정
(通政, 정 3품 당상관)을 가자(加資).

8월 4일 서유규가 격고송원(擊故訟寃)하여 이조원, 이용수 부자 및
김기후(金基厚, 1747~1830)의 흉도역절(凶圖逆節)을 논하다.
서유규를 멀리 귀양 보내다. 이조원과 김기후는 상소하여
대질을 청하다.

8월 5일 사간 홍영관(洪永觀)이 죄인 서유규의 죄상(罪狀)을 깊이 규
명(究覈)해야 하며, 이조원을 의금부에서 엄핵해야 한다고

상소. 승지 이해청(李海淸), 한진상(韓鎭床), 양사(兩司), 옥당
(玉堂)에서 이조원을 엄중하게 반핵(盤覈, 세밀하게 캐물음)하
기를 상소로 청하다. 이해청을 정주(定州)로 유배하고, 한진
상 및 양사, 옥당을 체차하다.

8월 11일 대호군 조정철(趙貞喆)이 이조원의 흉역(凶逆)을 성토하는
상소 올리다.

김정희 부호군.

8월 16일 영중추 한용구 상차. 영의정 남공철, 좌의정 이상황, 우
의정 이존수(李存秀) 청대해 이조원과 김기서(金基叙,
1765~1836)를 엄국 정형하길 청하다. 이조원을 나주목 흑
산도, 김기서를 영암군 추자도에 위리안치하고 천극하다.

8월 19일 대가(大駕) 종묘 경모궁 거둥 입시 시, 행도승지 김노, 좌부
승지 김원근, 동부승지 서영순…검교대교 김정희 차례로
시립. 김정희 동부승지(공조 담당).

8월 20일 동부승지 김정희 사진하지 않다.

8월 22일 동부승지 김정희, 행공 시작. 8월 24일까지.

8월 24일 경상감사 이학수가 정세(情勢)가 무너져 닥치자 서울로 올
라간 일을 경상도사 노광두(盧光斗)가 신속하게 알리다. 이
학수는 삭출.

8월 26일 김정희 부호군(종4품).

9월 9일 왕과 왕비가 자경전(慈慶殿)에서 존호(尊號)와 책보(冊寶)를
받다. 왕세자와 세자빈 행례. 김정희 시강원 보덕(정3품).
명정전 상호(上號) 진하(陳賀) 입시 시, … 우부승지 김도희
… 검교대교 김정희, 대교 조두순 차례로 시립.

9월 10일 상호도감(上號都監)에서 옥보서사관(玉寶書寫官) 김유근에

게 정헌(正憲, 정2품)을 가자.

9월 11일	정헌대부 김유근 수원유수 교지. 정례당상(整禮堂上) 이하 시상 별단…정례당상 예조판서 조종영, 호조판서 박종훈 각 대호피(大虎披) 1령씩 사급…보덕 김정희, 겸보덕 임존상(任存常)… 문학 이경재(李景在)…각 궁(弓) 1장 사급.
9월 15일	김도희 예조참판.
9월 17일	왕세자가 어수당(魚水堂)에 대림(代臨)하여 이문제술(吏文製述) 시취(試取) 입대 시…겸보덕 임존상, 보덕 김정희 대독관.
9월 18일	김노 이조참판.
9월 19일	검교대교 김정희가 달려 화녕전(華寧殿)을 봉심(奉審) 적간(摘奸)하다. 이어서 건릉, 현륭원을 봉심하고 오다.
9월 22일	왕세자가 유호헌(攸好軒)에 앉아 봉심 각신 입대 시, 동부승지 이가우…검교대교 김정희 나아가 엎드리다.
10월 4일	이지연 예조참판, 김정희 예조참의(정3품 당상관).
10월 8일	예조참의 김정희 체직(遞職), 정지용으로 대신하다. 예조판서 홍기섭 체직, 박주수(朴周壽) 대체. 홍기섭 대호군(종3품), 김정희 부호군(종4품).
10월 17일	부처(付處) 죄인 심상규(沈象奎), 도배(島配) 죄인 조봉진(曺鳳振), 천극(栫棘) 죄인 조경진(趙璥鎭)을 방귀전리(放歸田里, 고향으로 돌려보내다).
10월 19일	왕세자가 문무 전시(殿試) 춘당대 설행. 문은 홍중섭(洪重燮) 등 40인, 무는 이종규(李鍾奎) 등 106인 취.
10월 20일	이지연 공조판서, 김노 홍문제학.
10월 25일	김이교 예조판서.
10월 27일	승지 김교희가 가주서 이은상(李殷相)을 탄핵.

10월 28일	원손(元孫, 헌종) 백일(百日) 승후(承候, 웃어른의 기거와 안부를 물음). 동지 겸 사은정사 송면재(宋冕載), 부사 이우재(李愚在), 서장관 홍원모(洪遠謨) 소견 사폐.
11월 10일	경모궁 동향대제 왕세자 섭행 시, 아헌관 동녕위 김현근, 종헌관 지사 이희갑, … 당상집례 행부호군 김정희.
11월 11일	안태사(安胎使) 이지연(李止淵)이 예산(禮山) 덕산(德山) 가야산(伽倻山) 명월봉(明月峯)에 원손의 태를 안태(安胎)하다.
11월 15일	안태사 이지연이 안태 정황을 보고하고 덕산현의 세금 감면 청원 허가.
12월 4일	조만영 형조판서.
12월 8일	왕세자 춘당대 사직납향대제(社稷臘享大祭) 사의(肆儀) 입대 시, 도승지 김노, 좌승지 홍명주, 우승지 김병조…검교대교 서희순·김정희 이차 배립.
12월 9일	왕세자 경희궁(慶熙宮)에서 사직납향대제 재숙동여(齋宿動輿) 입대 시 도승지 김노, 우승지 권돈인, 좌부승지 김병조…검교대교 서희순·김정희 이차 배립.
12월 11일	진시(辰時) 왕세자가 사직(社稷)에서 납향대제(臘享大祭) 동여 입대 시 행도승지 김노, 행우승지 권돈인, 좌부승지 김병조…검교대교 서희순·김정희 배립.
12월 12일	자시(子時) 왕세자가 사직에서 납향대제 섭행(攝行) 입대 시 행도승지 김노, 행우승지 권돈인, 좌부승지 김병조…검교대교 김정희 배립. 김이교 판의금.
12월 13일	김교희 이조참의.
12월 15일	청 장심(張深)의 〈부춘산도(富春山圖)〉(그림 70) 뒤에 오숭량이 제시와 제사 달다. 허내곡(許乃穀, 1785~1834), 허내안(許

그림 70 장심, 〈부춘산도〉, 1827년, 지본, 주위필 제(題) 30.7×122.8cm, 장심 그림 258.4×30.7cm, 간송미술관 소장

乃安), 고순(顧蒓), 정방헌(程邦憲), 오숭량 등 12인이 제시.

11월에 주위필(朱爲弼, 1771~1840)이 전서(篆書) 대자(大字)

로 '부춘산도(富春山圖)'라고 제사하다.

오숭량이 추사에게 보낸 편지에서 금강산 〈향로봉〉, 〈구룡

폭포〉 그림과 별권 1책본 보내준 사실 피력.

추사는 《운외몽중첩(雲外夢中帖)》(개인 소장) 제작.

12월 16일 왕세자 어수당 대림(代臨) 유생전강(儒生殿講) 입대 시, …

고관(考官) 한성판윤 김이교, 이조참판 서희순, 성균관 대

사성 서경보(徐耕輔), 부호군 김정희 차례로 나와 엎드리다.

그림 71 김정희, 〈자인현감 노광두에게〉, 지본묵서, 36.5×58.5cm, 국립중앙박물관 소장

12월 18일	추사 간찰 〈자인현감 노광두(盧光斗, 1772~1859)에게〉〈그림 71〉. 옹방강 필법에 구양순 필의가 있는 행초서.
12월 20일	김정희 동부승지.
12월 22일	조인영 예조참판.
12월 24일	검교대교 김정희 다음 날 휘경원 봉심(奉審) 적간(摘奸) 위해 남아 감제(監祭).
12월 26일	대가(大駕) 경우궁 전배 입시 시, 도승지 김노… 동부승지 김정희 차례로 시립. 김정희, 휘경원을 잘 살펴 무탈함을 아뢰다.
12월 29일	김정희 부호군.

이해 신위(申緯, 1769~1847)의 부인 창녕 조씨(昌寧曺氏, ?~1827) 졸. 신위는 불교에 귀의하다.

이해 추사의 재종손(再從孫) 김태제(金台濟, 1827~1906) 출

생. 양양부사(襄陽府使) 김상일(金商一)의 아들. 자 평여(平汝), 호 성대(星岱), 태의원경(太醫院卿).

이해 신관호(申觀浩, 1811~1884) 17세에 특별 천거로 남행별군직(南行別軍職).

1828년 무자(순조 28년, 도광 8년) 43세(순조 39세, 효명 20세, 김노경 63세)

1월 1일 김노경이 청 주달이 기증한 오초원(吳楚源)《산수화책(山水畫冊)》에 제하다(「題周菊人達所贈 吳楚源 山水畫冊後」, 『酉堂遺稿』 권6).

1월 2일 김노(金鏴, 1783~1838) 병조판서에 특별 발탁.

1월 8일 정만석(鄭晩錫, 1758~1834) 이조판서.

1월 26일 홍희준(洪羲俊) 형조판서, 김도희 형조참판.

청 장심(張深)이 김명희에게 편지와 함께 약속한 대로 〈부춘산도(富春山圖)〉(간송미술관 소장), 〈매화감도(梅華龕圖)〉, 〈호부유산도(虎阜流山圖)〉를 그려 보냄.

무자(戊子) 맹춘(孟春) 26일. 청 오숭량이 추사의《난설기유십육도시첩》을 받고 추사에게 편지하다(28.5×32.6cm, 국립중앙박물관 소장). 『향소산관집(香蘇山館集)』 30권과 장금추 화훼 1폭을 함께 보내왔다(국립중앙박물관, 『추사 김정희』, 124~125쪽).

2월 1일 홍녕군(興寧君) 이창응(李昌應, 1809~1828) 졸.

2월 6일 김교희 성균관 대사성.

2월 15일 김정희 병조참의.

2월 16일	병조참의 김정희 신병(身病)으로 건릉(健陵) 행행에 참여하기 힘들기 때문에 허체. 김정희 부호군. 김정희 우부승지.
2월 17일	행도승지 김원근, 우부승지 김정희, 불러도 나가지 않다. 김정희 부호군.
2월 23일	건릉 현륭원 친제. 왕세자 아헌례. 제조 김유근에게 숭정(崇政, 종1품)을 가자.

김노경이 「화성 행행일에 광주유수로 마중 나가 능하에 따라 나갔다. 선왕이 현륭원을 전배할 때를 추억하니 천신이 처음 원관이 되어 주선하였는데 지금 벌써 30여 년이 지났다. 감격하여 시 한 수를 짓는다. 무자(華城幸行日, 以廣留祇迎, 隨詣陵下. 追憶先朝展園時, 賤臣叨園官周旋, 今已三十餘年矣. 感賦一絶. 戊子)」(『酉堂遺稿』 권1) 짓다.

2월 24일	김유근 숭정대부 수원유수 교지.
2월 28일	홍기섭(洪起燮, 1776~1831) 형조판서.
2월 29일	훈련대장 조만영, 선혜청과 힘을 합쳐 주전(鑄錢)해 경비(經費)를 보충하다.
3월 11일	김유근 판의금부사 곧 체직. 조종영이 대신.
3월 17일	광주유수 김노경 부모 묘소 면례(緬禮)로 수유(受由, 말미를 받음, 휴가) 청원 허가(「請暇省先墓書」, 『酉堂遺稿』 권4).
3월 30일	추사 한글 편지 〈장동에서 온양 부인에게〉.
4월 3일	조만영(1776~1846) 판의금, 홍기섭 대사헌.
4월 11일	김정희 겸보덕, 홍석주 우빈객, 권돈인 동의금, 이우수(李友秀) 동성균, 개성유수 김병조 등 가선(嘉善, 종2품)으로 가자. 도승지 신위의 독정(獨政)으로.
4월 13일	진하정사 남연군(南延君) 이구(李球, 1788~1836), 부사 이규현

(李奎鉉), 서장관 조기겸(趙基謙)을 왕과 세자가 각각 소견 사폐.

4월 16일 영중추 한용구(韓用龜, 1747~1828) 졸(82세). 청주인. 초명 용구(用九). 자 계형(季亨), 호 만오(晩悟). 영의정, 노론벽파. 영의정 한익모(韓翼謩, 1703~1781)의 종손(從孫). 김노(金鏴, 1783~1838) 장인.

4월 17일 김유근 이조판서, 김원근 호조참판.

4월 18일 추사 한글 편지 〈장동에서 온양 부인에게〉.

4월 19일 추사 한글 편지 〈장동에서 온양 부인에게〉.

4월 21일 홍기섭 한성판윤.

4월 22일 왕세자 춘당대에서 식년 문무과 전시 설행. 문은 유성환(兪星煥) 등 42인, 무는 원경(元檠) 등 225인 취. 신관호(申觀浩, 1811~1884)가 장인식(張寅植, 1802~1872)의 천거로 18세에 무과 급제.

4월 27일 겸보덕 김정희, 불러도 나가지 않다.

5월 13일 이조판서 김유근 허체, 김재창(金在昌, 1770~1849, 광은부위 김기성의 장자. 병판, 판중추)으로 대신함.

5월 15일 왕비(순원왕후) 탄신일로 세자가 인정전에서 왕비에게 치사(致詞)와 표리(表裏) 올리다.

5월 24일 서준보 예조판서, 김노경 호조판서·예문제학·예빈 제조·훈련도감 제조·지경연·평시서(平市署) 제조.

5월 25일 이지연 광주유수. 전 유수 김노경이 밀부(密符)를 편비(褊裨)시켜 대납하여 6월 4일에 추고(推考).
 신작(申綽, 1760~1828) 졸(69세). 평산인(平山人), 초명 경(絅), 자 재중(在中), 호 석천(石泉), 한예고전(漢隸古篆)을 잘 쓰다.

5월	회암사 지공, 무학대사비 중건.
	초의는 지리산 칠불암 아자방에서 「다신전(茶神傳)」을 베끼다.
6월 6일	김노경은 호조판서를 사직하다(「辭戶曹判書書」, 『酉堂遺稿』 권4).
6월 7일	김노경 판의금. 나오지 않아 6월 10일 체임 허락.
6월 22일	김노경 종묘 제조.
6월 24일 경	김유근이 「화수정기(花水亭記)」(『黃山遺稿』 권4)를 짓다.
7월 1일	왕세자, 춘당대 나가 원점(圓點) 유생 시취(試取) 입대 시, 도승지 신위…원임 직제학 김노, 직제학 조인영,…검교대교 서희순·김정희, 대교 김영순(金英淳, 1798~?, 김이교의 양자, 좌의정 이존수의 맏사위) 배립. 대독관 이가우·김정희·김영순.
7월 9일	김노경 평안감사를 사직하다(「辭平安監司書」, 『酉堂遺稿』 권4).
7월 18일	순조가, 경춘헌에서 시·원임대신(時原任大臣), 각신 2품 이상 입시에 음식을 차려 내다(宣饌). 김노경·김정희 부자 참석, 전권 실세 등 회동.
	원손(元孫)의 수신(晬辰, 돌). 순조가 경춘전(景春殿)에서 시 원임대신 각신 2품 이상 입시 시, 도승지 신위…영부사 김사목(金思穆), 영의정 남공철, 판부사 이존수, 검교제학 김조순… 원임직제학 홍석주·김노, 직제학 조인영… 검교대교 서희순·김정희, 영명위 홍현주, 동녕위 김현근…평안감사 김노경, 지돈녕 조만영 나아가 엎드리다. 대신각신 승사(承史) 춘계방(春桂坊, 춘방과 계방)에 선찬(宣饌)을 명하다.
7월 20일	왕세자 춘당대에 나가 방외(方外) 응제 시취 입대 시, 행도승지 신위…검교직각 이가우, 대교 김영순 차례로 배입…시관(試

官) 대제학 김이교, 병조판서 박종훈, 호조판서 김노, 행호군 서희순, 행부호군 이가우·김정희, 대교 김영순 의례 마치다.

김노경이 성묘를 위해 사직 청하다(「乞於辭階前省先墓書」,『酉堂遺稿』권4).

7월 22일 김노경이 예산 부모 산소 성묘 청원 허가.

추사가 편지로 김교희에게 가친(家親)의 평안감사 제수 소식 전하다(『붓 천 자루와 벼루 열 개를 모두 닳아 없애고』, 67쪽).

7월 24일 황해도 평안도 수재(水災).

8월 11일 청양부부인(靑陽府夫人) 청송 심씨(靑松沈氏, 1766~1728, 순원왕후 모친) 졸.

왕이 창경궁 금천교(禁川橋)에 나가 거애(擧哀) 입시 시, 도승지 신위…검교직제학 조종영, 직제학 조인영…검교대교 서희순·김정희, 대교 김영순 시립.

8월 14일 희정당 대신·각신·승후 입시 시…영의정 남공철, 좌의정 이상황…검교직제학 조종영, 직제학 조인영… 검교대교 서희순·김정희 나가 엎드리다. 공철 등 문안 문상.

왕세자가 중희당에서 시원임대신, 각신, 승후 입대 시…검교대교 서희순·김정희 나가 엎드리다.

8월 15일 평안감사 김노경이 희정당에서 하직. 활, 화살, 화살통을 하사. 중희당에서 왕세자에게 하직하고 모후(순원왕후) 위안을 당부.

8월 25일경 김노경은 「묘향산에 들어가 보현사에서 자고 시승(詩僧)을 만나니 영수 환인 지준이 각각 시로 인사하거늘 애오라지 화답해주었다(入妙香, 宿普賢寺, 逢韻釋, 英秀 幻認 智俊, 各以詩來投, 聊以和贈)」(『酉堂遺稿』권1)를 짓다.

8월 29일 신위 강화유수.

8월 30일	동지사행에 포삼(包蔘) 3,000근 외에 1,000근을 늘려 대청 (對淸) 무역의 잠상(潛商) 금단책을 강구.
9월 10일	이용수(李龍秀, 1776~1838)가 그 아버지 이조원(李肇源, 1758~1832)을 위해 격쟁명원(擊錚鳴寃).
9월 15일	김교희 대사성.
9월 20일	서유구 공조판서.
	김노경이 평안 감영에서 「고망실문(告亡室文)」(『酉堂遺稿』권 8) 짓다.
10월 19일	왕세자가 청양부부인(靑陽府夫人) 상(喪)에 임조(臨弔).
10월 21일	청 왕희손(汪喜孫), 〈전경도(傳經圖)〉를 그려 그 아버지 왕중 (汪中)을 표창(表彰)하다.
11월 2일	권돈인 성균관 대사성.
11월 21일	왕세자 상소, 명년 순조의 성수(聖壽) 4순(旬, 40세), 어극(御極, 즉위) 30년 경세(慶歲)로, 정월(正月) 원일(元日)에 백관하 례(百官賀禮) 택일진찬(擇日進饌)을 청하다. 따르다(從之).
11월 29일	김교근(金敎根, 1766~?) 공조판서, 진찬당상(進饌堂上). 원일 (元日) 진하례 거행. 연거지처(演居之處, 일상 거처하는 곳)로 연경당(演慶堂) 99칸 민가(民家)를 건축(幽閉之意).
12월 18일	청 완원이 북경에 들어가다.
	이해 완호(玩虎)의 사리탑 완성으로 초의가 「완호법사비음 기(玩虎法師碑陰記)」 짓다.
12월 30일	전국 인구 664만 4,482명.

1829년 기축(순조 29년, 도광 9년) **44세**(순조 40세, 효명 21세, 헌종 3세, 김노경 64세)

1월 1일	왕세자 백관을 거느리고 인정전에 나가 순조의 즉위 30년 수 40년 경하(慶賀) 드리다. 수하 반교 반사(受賀頒敎頒賜). 도승지 서희순… 원임제학 박종훈, 직제학 조인영, 검교 직각 이가우, 검교대교 김정희 시립.
1월 2일	김정희 규장각 회권에 참여하다. 김정희 동부승지.
1월 4일	왕세자가 봉모당(奉謨堂)에 나가 전배(展拜) 입대 시, 도승지 서희순, 좌부승지 정지용, 동부승지 김정희…배립. 청 완원 사폐. 운남(雲南)으로 출발. 3월 운남 귀임.
1월 5일	동부승지 김정희, 불러도 나가지 않다. 허체.
1월 6일	김정희 부호군.
1월 20일	청 섭지선이 추사에게 편지와 『완씨문필고(阮氏文筆考)』 1책 보내옴.
2월 3일	순조가 영희전에 나가 춘전알(春展謁), 저경궁 전배 거둥 입시 시, 도승지 서희순… 검교대교 김정희·김영순 시립.
2월 9일	즉위 30년 수 40년 경사로 명정전(明政殿)에서 수작(受爵), 자경전(慈慶殿)에서 수진찬(受進饌). 검교대교 김정희·김영순 시립 행례.
2월 17일	김정희 겸보덕.
2월 29일	김도희 형조참판.
3월 6일	남연군 청으로 영조(英祖), 진종(眞宗), 정조(正祖), 삼성 어필(三聖御筆) 일체를 간인(刊印)하다. 제2공주의 작호는 복온공주(德溫公主, 1829~1844)로 정하다. 검교대교 김정희, 건릉으로 달려가서 봉심 적간. 현륭원 화

령전 일체 봉심.

3월 9일	희정당 봉심 각신 입시 시.… 검교대교 김정희 나가 엎드리다. 건릉 무탈, 제사 무탈, 현륭원 병풍석 4처에 탈이 있어 수보(修補), 비각 정자각 화령전 무탈로 여쭈다.
3월	상순 김노경이 「춘순 자용만 숙청성진(春巡自龍灣宿淸城鎭)」(『酉堂遺稿』권1)을 짓다.
3월 13일	순조가 육상궁·선희궁 전배 거둥 입시 시, 도승지 박기수(朴岐壽)… 검교대교 김정희·김영순 시립.
3월 16일	김정희 동부승지. 당일 왕세자 흥정당 입대 및 금상문(金商門) 입대 시, 동부승지 김정희 배립.
3월 17일	동부승지 김정희 불러도 나가지 않다. 허체. 김정희 부호군.
3월 19일	천극(栫棘) 죄인 조경진 방송, 방귀(放歸) 죄인 심상규, 조봉진을 방송(放送).
3월 29일	은신군(恩信君, 1755~1771)의 부인 남양 홍씨(1755. 8. 15.~1829) 졸. 75세. 추사의 둘째 양이모(養姨母), 흥선대원군(1820~1898)의 양조모(養祖母). 현령 홍대현(洪大顯, 1730~1799)의 차녀(次女).
4월 8일	김노경이 「부벽루방선(浮碧樓放船)」(『酉堂遺稿』권1) 짓다.
4월 13일	추사 한글 편지 〈평양 감영에서 장동 부인에게〉.
4월 17일	추사 한글 편지 〈평양 감영에서 장동 부인에게〉. 홍수로 평양성이 무너졌을 때 추사가 외성(外城) 구첩성(九疊城)에서 고구려 석각(石刻)을 발견하다. 초추(7월) 홍현주(洪顯周) 그림 3폭, 정약용(丁若鏞) 글씨 9폭이 합장된 《은거자오첩(隱居自娛帖)》(그림 72)을 꾸미다. 1면 〈적막강산(寂寞江山)〉, 2면 〈산방독서(山房讀書)〉, 12면 〈월

그림 72 홍현주 그림, 정약용 글씨, 《은거자오첩》, 지본수묵, 지본묵서, 27.4×33.1cm, 간송미술관 소장

야청흥(月夜淸興)〉 등 3면은 홍현주의 그림. 3~11면은 정약용의 글씨〔기축 초가을 도광 9년 열수노인이 쓰다. 기축 겨울 그리다 (己丑 初秋 道光九年 洌水老人書 己丑 季冬畵)〕.

7월 29일 예종묘·경모궁 전알 거둥 입시 시. 도승지 신재식··· ·검교
대교 김정희·김영순 시립.

8월 1일 김정희 겸 보덕.
왕세자, 시강원에 나가 경모궁 추향대제 섭행 재숙 입대 시,
도승지 신재식··· 검교대교 김정희 배립.

8월 2일 왕세자 경모궁 추향대제 섭행 동여 입대 시, 도승지 신재
식, 좌승지 정지용··· 검교대교 김정희 배립.

8월 3일 자시(子時) 왕세자 경모궁 추향대제 섭행 입대 시, 도승지
신재식··· 검교대교 김정희 배립.

8월 4일 왕세자 대림 춘당대 칠석제(七夕製) 시취 입대 시, 도승지 신
재식··· 검교대교 김정희, 대교 김정집(金鼎集) 배립. 대독관
행부호군 김정희.
경상도 폭풍우. 신령 등 읍 민가 표퇴(漂頹) 683호. 엄사(渰
死, 물에 빠져 죽음) 84인.

8월 8일	평안감사 김노경, 강계 수해 장계.
8월 10일	청 섭지선이 추사에게 편지와 『연경실집(摹經室集)』 12책 등 보내오다.

섭지선이 모친상 중이므로 장자(長子) 섭곤신(葉崑臣)이 대서(代書)해 김명희에게 답장하다. 명(明) 심계손(沈繼孫)의 『묵법집요(墨法集要)』를 기증하고 먹(墨) 만드는 법을 알리다. 섭지선이 사용하던 휘주먹(徽州墨) 10개도 함께 기증.

8월 16일	김노경이 「팔월기망 대월부벽루(八月旣望 待月浮碧樓)」(『酉堂遺稿』 권1)를 짓다.
8월 27일	순조가 홍릉(弘陵, 영조비 정성왕후릉)에 나가 친제 행행 입시 시, 도승지 박기수(朴岐壽)… 검교대교 김정희 배립.
9월 9일	청 주학년(朱鶴年, 1760~1834)이 탁해범(卓海帆) 위해 〈대치산수(大癡山水)〉를 방작(倣作)하다. 70세.
9월 18일	순조가 춘당대에 나가 서총대(瑞葱臺) 입시 시, 도승지 박기수… 검교대교 김정희 배립.
9월 19일	검교대교 김정희 화령전 봉심 적간. 건릉 현륭원 일체 봉심래.
9월 22일	겸보덕 김정희, 희정당 봉심 각신 입시 시, 무탈로 아뢰다.
9월 23, 24일	겸보덕 김정희 불러도 나가지 않다.
9월 24일	조만영 판의금.
9월 26일	이인부 한성좌윤. 대역부도 죄인 이노근(李魯近, 李秉模의 서자) 정법(正法, 사형).

늦가을, 추사는 평안 감영에서 구득한 수선화를 고려자기 수반에 담아 다산(茶山) 정약용(丁若鏞, 1762~1836)에게 선물하다(『완당평전』 1, 228~229쪽).

10월 3일	관상감 삼력관(三曆官) 김검(金檢)이 동지사에 수행. 임진 12

월에 계사 정월 절기 들어 있는 의문을 흠천감(欽天監)에 물으러 가도록 하다. 추사는 김검 편에 완상생(阮常生)에게 긴 편지(長札)로 『황청경해(皇淸經解)』 완각 시말을 묻고 그 기증과 〈담연재(覃揅齋)〉 편액 휘호를 요청하다.

10월 10일 순조 춘당대 경과(慶科) 정시(庭試) 무과 전시(展試) 입시 시, 도승지 박기수···검교대교 김정희 시립. 대독관··· 행부호군 조병현·이헌구·김정희···차례로 시립.

춘당대에서 경과(慶科) 문과 정시(庭試) 무과 전시(殿試) 설행. 오명선(吳明善) 등 637인. 왕세자 시좌.

10월 18일 순조 춘당대 경과 정시 문무과 방방 입시 시, 도승지 박기수···검교대교 김정희 시립.

10월 23, 26일 겸보덕 김정희가 밖에 있으므로 허체.

10월 27일 동지정사 유상조(柳相祚), 부사 홍희근(洪義瑾), 서장관 조병구(趙秉龜) 사폐. 한역관(漢譯官) 이상적(李尙迪, 28세) 동행(초행). 추사의 심부름으로 이상적은 오숭량, 유희해 등과 상면. 여항시인 조수삼(趙秀三, 68세)도 동행(6차 연행).

11월 3일 추사 한글 편지 〈평양 감영에서 장동 부인에게〉.

11월 7일 왕세자, 경모궁 참향(參享) 섭행(攝行).

11월 9일 강화유수 신위가 수적(水賊) 괴수 김수온(金守溫) 등 5인을 체포하다.

11월 23일 김양순(金陽淳) 대사헌, 홍경모 대사간.

11월 26일 추사 한글 편지 〈평양 감영에서 장동 부인에게〉.

11월 27일 원손정호(元孫定號)하여 왕세손(王世孫)으로, 강당(講堂)을 감강당(監講堂), 송치규(宋穉圭)를 세손사(世孫師), 오희상(吳熙常)을 세손부(世孫傅), 조인영·정기선(鄭基善)을 좌우 유

	선(諭善), 박종훈(朴宗薰), 김노(金鏴) 겸유선에 임명.
11월 29일	왕세손 책례(冊禮)를 경인년(庚寅年, 1830년) 9월 15일 오시 (午時)로 택정.
	남공철 세손책례도감 도제조, 조만영·홍기섭·홍석주 제조, 이인부 형조참판.
12월 19일	형판정만석 우의정, 서능보 형판, 이상황 세자부, 김이교 우참찬.
12월 23일	강서현(江西縣) 성적비(聖跡碑) 수립(竪立)으로 평안감사 김노경 이하 시상.
12월 29일	김양순 대사헌.
12월	청 광동(廣東)에서 『황청경해(皇淸經解)』 1,400여 권 판각을 마치다. 운남(雲南)총독 완원이 관서(官署)에 보내다.
	추사는 두계(荳溪) 박종훈(朴宗薰, 1773~1841)이 지은 『문사저영(文史咀英)』의 표제(그림 73)와 서문을 쓰다.

그림 73 김정희, 〈문사저영 서(序)〉, 19.3×13.9cm, 활자본, 국립중앙도서관 소장

1830년 경인(순조30년, 도광10년) **45세**(순조41세, 효명22세, 헌종4세, 김노경65세)

1월 5일	주전소(鑄錢所)에서 73만 3,600냥을 새로 주성하다.
1월 17일	청 이장욱이 추사에게 편지와 〈제(齊) 영광(永光) 원년 장사문조불상(張思文造佛像) 탁본〉(그림 74), 『학난고선생춘추(郝蘭皐先生春秋)』, 다호(茶壺) 1개 등을 보내다.
1월	청 완상생(阮常生)이 추사에게 답찰(答札). 『초리당선생문집(焦里堂先生文集)』 1부와 〈석고문(石鼓文)〉 자필 임본(臨本)을 보내고 주위필(朱爲弼)이 만든 먹 1갑도 보냈음을 통고. 김검 편에 보낸 편지에 의하면 추사가 1~2년 내에 연경으로 올 것이라 하는데 자신은 밖에 머무를 터라 만나지 못할까 염려된다 하다.
1월 20일	청 섭지선이 추사에게 편지와 황산원묵(黃山元墨) 1합, 구합향(九合香) 4주(炷) 1합, 죽근합(竹根合) 1매, 동필격(銅筆格) 1건 보내오다. 왕희손(汪喜孫)은 편지와 함께 『광아(廣雅)』 1봉(封), 『공양가언(公羊家言)』 1봉, 『술학(述學)』 2봉, 광릉 『통전』 1봉, 『상우묘옥집(賞雨茆屋集)』 1부, 『방송본공양(仿宋本公羊)』 1부, 『누광당고(婁光堂稿)』 1부, 『단묘지(段墓

그림 74 〈제 영광 원년 장사문조불상 탁본〉, 464년 조성

志)』1책을 보내오다.

1월 24일 섭지선이 추사에게 추신하여 옹수곤의 아들 옹인달(17세) 편지를 동봉하다. 옹인달은 편지에서 추사를 의부(義父)라 부르며 조부 옹방강 저술의 『경의고보정(經義攷補正)』1부와 『월동금석략(粤東金石略)』1부를 보내고, 우리나라 고비탁(古碑拓) 14종 구입을 요청하다.

2월 3일 왕세자 영(令)으로 지방 수령이 돌아온 뒤 선정비(善政碑) 수립을 금지하다.

동몽교관 김상희(金相喜) 입시.

2월 15일 추사가 아우에게 보낸 편지 《완당척독(阮堂尺牘)》(지본묵서, 40.2×27.9cm, 선문대 박물관 소장).

2월 20일 평안감사 김노경이 장계를 올려 절도사 정내승(鄭來升) 내려오자 영변부사 권돈인이 세혐(世嫌, 두 집안의 원함과 미움)으로 공장(公狀)을 올리지 않는다 하다.

2월 23일 왕세자가 형조와 한성부에 하유(下諭)해 법관(法官) 공평하지 않음(無公平)과 서리들의 침학(下吏侵虐)의 폐해를 타일러 경계하다.

2월 28일 순조의 휘경원 행행 친제 입시 시, 도승지 박회수(朴晦壽, 1786~1861) … 검교대교 김정희 시립.

3월 3일 왕세자가 영화당(暎花堂)에 나가 대보단제(大報壇祭) 재숙(齋宿) 입대 시, 도승지 박회수 … 검교대교 김정희·김흥근·김정집(金鼎集, 1808~1859, 우상 金思穆의 장손) 차례로 배립.

3월 5일 왕세자가 대보단 대행제 동여(動輿) 입대 시 도승지 박회수 … 검교대교 김정희·김흥근·김정집 차례로 배립.

3월 6일 자시 왕세자 대보단에 나가, 행제 입대 시 도승지 박회수 …

검교대교 김정희·김흥근·김정집 차례로 배립.

3월 7일 　검교대교 김정희 치예. 건릉 봉심 적간. 현륭원, 화령전 일

체 봉심 전교.

3월 9일 　희정당 봉심각신 입시 시, 검교대교 김정희 나가 엎드리다.

일체 무탈로 복명(보고함).

3월 13일 　순조 희정당에 오르고 왕세자 시좌(侍坐), 어진초본도사

(御眞草本圖寫) 상초(上綃) 입첨(入瞻) 입시 시, 도승지 박회

수⋯좌의정 이상황, 우의정 정만석, 원임제학 김이교·박

종훈, 원임직제학 김노·조인영⋯검교대교 김정희·김흥근

·김영순·김정집·조두순⋯호조판서 조만영, 예조판서 홍

기섭⋯ 나가 엎드리다.

3월 16일 　왕세자가 경희궁에서 함흥·영흥 양 본궁(本宮)에 의대, 향

촉을 친히 전할 때 동여 입대 시, 도승지 박회수⋯검교대

교 김정희·김흥근·김정집 배립. 경복궁 문소전(文昭殿) 구

기(舊基) 유생 응제시 시, 고관(考官) 좌참찬 김이교, 우참찬

박종훈, 공조판서 김노, 대사성 조병현, 전부사 조용화(趙

容和), 행부호군 김정희 나가 엎드리다.

왕세자 좌 수강재(壽康齋) 과차 입대 시, 좌승지 김난순⋯독

권관 좌참찬 김이교, 우참찬 박종훈, 공조판서 김노, 대독관

대사성 조병현, 검교대교 김정희 나가 엎드리다.

3월 18일 　대가와 왕세자, 육상궁 선희궁 전배 거둥. 왕세자 연호궁 장

보각 의소묘 전배 동여 입대 시, 우승지 정지용⋯검교대교

김정희 김정집⋯배립.

3월 19일 　왕세자가 춘당대에서 유무(儒武) 응제응사(應製應射) 시취

입대 시, 도승지 박회수⋯검교대교 김정희·김정집 배립.

3월 24일	동지정사 유상조, 부사 홍희근, 서장관 조병구 소견.

3월 28일　복온공주(福溫公主, 1824~1832, 7세) 부마를 부사과 김연근(金淵根, 1795~1860)의 아들 김병주(金炳疇, 1819~1853, 12세)로 정하다. 김병주는 이조참의 이인부(李寅溥, 1777~1841) 처남인 대사간 김학순(金學淳, 1767~1845) 손자이다.

4월 1일　왕세자가 춘당대에 나가 무신 전강(殿講), 문신 제술(製述) 시취 입대 시, 도승지 박회수…검교대교 김정희·김홍근·김정집 배립.

4월 2일　왕세자가 춘당대에 나가 이문(吏文) 제술 시취 입대 시, 도승지 박회수…검교대교 김정희·김홍근·김정집 배립.

4월 4일　왕세자가 주합루(宙合樓)에 나가 순조 어진을 봉안하다. 배왕 입대 시, 도승지 박회수, 좌승지 김난순…검교대교 김정희 배립. 어진 대소(大小) 2본 완성, 왕세자 표서(標書)를 써서 주합루에 봉안하다.

4월 5일　어진 도사 시 감동 각신, 봉안 시 입참(入參) 각신 상사 별단. 검교제학 김조순 내구안구마1필 면급. 원임직제학 김노, 직제학 서희순, 내하 대호피 1령 사급…검교직각 서만순, 원임대교 이헌위, 검교대교 김정희·김홍근·조두순·김영순·김정집…각 내하 대록피(大鹿皮) 1령 사급.

4월 7일　왕세자가 이문원(离文院)에서 종묘하향대제 재숙 입대 시, 도승지 박회수, 검교대교 김정희·김홍근·조두순·김영순·김정집 배립.

4월 9일　왕세자가 종묘에서 하향대제 대행 동여 입대 시, 도승지 박회수…원임제학 김이교, 박종훈, 원임직제학 김노, 조인영…검교대교 김정희·김홍근·조두순·김영순·김정집…배립.

4월 9일	왕세자가 악률(樂律)이 번거롭고 촉바르다(繁促)고 타일러
	경계하다.
4월 17일	왕세자령으로 역관 이진구(李鎭九)가 사 온『황명실록(皇明
	實錄)』2,825권 461책을 대보단(大報壇) 경봉각(敬奉閣)에 봉
	안하다. 근래 사대부의 광수주의(廣袖周衣, 소매 넓은 두루마
	기) 착용과 초교(草轎)를 타는 것이 많음을 삼가고 단속하
	라고 영(令)을 내림.
4월 20일	경희궁(慶熙宮)을 개건(改建)할 재력이 부족함.
4월 28일	복온공주 가례(그림 75). 가례청당상 홍기섭 등 시상.
윤4월 10일	사복시(司僕寺) 판관(判官, 종5품) 심노숭(沈魯崇, 1762~1836,
	沈之源 7대 宗孫, 沈益善 6대 종손)을 부안(扶安)에 정배(定配)하
	다. 심노숭은『효전산고(孝田散稿)』를 저술했으며, 산림은일

그림 75 복온공주가 가례 때 입었다고 하는 원삼(圓衫)

(山林隱逸)과 우암당화(尤庵黨禍)를 극론(極論)하다.

윤4월 22일 왕세자가 증후(症候)가 있으며 각혈(咯血)함. 약원(藥院)에서
연일 입진(入診).

윤4월 27일 영돈녕 김조순, 호조판서 조만영, 부사과 조병구 별입직(別
入直).

윤4월 28일 왕세자가 관물헌(觀物軒)에서 약방 입진 시, 대신 각신 승
후 입대 시, 도제조 이상황, 제조 홍기섭, 부제조 박회수…
영중추 남공철, 우의정 정만석, 검교제학 김조순, 원임제학
김이교, 박종훈, 원임직제학 김노, 조인영… 원임대교 이헌
위, 검교대교 김정희·김홍근·조두순·김영순·김정집 나가
엎드리다. 청심소요산(淸心逍遙散)을 바치고 왕세자가 복용
하다.

윤4월 29일 병진(丙辰) 그믐. 왕세자가 희정당의 서협실에서 약방 입진
시원임대신 각신 승후 입대 시, 28일과 같음. 죽여등심차
(竹茹燈心茶) 복용하고, 용뇌안신환(龍腦安神丸) 1환을 조제
해 들였다.

방외의(方外醫, 궁궐 밖의 의원) 부사과 박제안(朴齊顔)이 진맥
후 하루가 지나지 않아 나을 수 있다[可以不日向差] 하다.

5월 2일 무오(丙午) 왕세자 좌 희정당 서협실 약방 입진 시원임대신
각신 승후 입대 시 도제조 이상황, 제조 홍기섭… 김조순만
불참. …검교대교 김정희·김홍근·김영순 김정집…나가
엎드리다.

부사과 박제안 진맥 후 마땅히 며칠 안에 회복하시리다(當不
日平復矣) 하다. 청화음(淸火飮) 1첩 달여서 복용하게 하다.

5월 4일 동녕위 김현근이 별입직 약원 병직(並直).

5월 2일과 동일한 내용. 김조순 참석. 부사과 박제안 등 진맥 후 별무 이동(異同).

인삼과죽음(人蔘瓜竹飮) 1첩, 자음화담탕(滋陰化痰湯) 1첩, 달여서 복용하게 하다.

5월 5일 전 승지 정약용(丁若鏞), 전 감찰 강이문(姜彝文)이 약을 의논하는데 동참(議藥同參)하다. 의약(醫藥)에 정통하으로 특명으로 죄를 탕척해 서용하다.

5월 4일과 동일 내용. 박제안, 안숙 차례로 입진. 자음화담탕 전의 처방에서 인삼 1전(錢)을 감해서 달여 들일 것을 하령. 다시 전의 처방에 인삼 1전을 더해 달여 들일 것을 하령.

5월 6일 임술(壬戌) 묘시(卯時). 왕세자가 희정당의 서협실 약방 입진 입대 시, 부제조 박회수, 가주서 홍영규(洪永圭), 수찬관 안광직(安光直), 기사관 오취선(吳取善), 검교대교 김정희 나아가 엎드리다. 의관 이명운(李命運)·김은상(金殷相)·김규(金珪)·김한조(金漢祚)·강태익(姜泰翼), 부호군 정약용, 부사과 박제안이 나가 기둥 밖에서 엎드리다. 약용입진 후 제신 차례로 퇴출.

왕이 양심합(養心閤)에서 약방 3제조 시원임대신 각신 승후 입시 시, 도제조 이상황, 제조 홍기섭, 부제조 박회수, 가주서 홍영규, 기사관 서념순(徐念淳)·홍종응(洪鍾應), 검교대교 김정집, 행좌승지 김난순, 가주서 이긍우(李肯愚), 영부사 남공철, 우의정 정만석, 검교제학 김조순, 원임제학 김이교·박종훈, 원임 직제학 홍석주·김노·조인영, … 검교대교 김정희·김홍근·조두순·김영순 나아가 엎드리다. 의관 기둥 밖으로 나가 엎드리다. 상체읍(上涕泣, 주상이 울다).

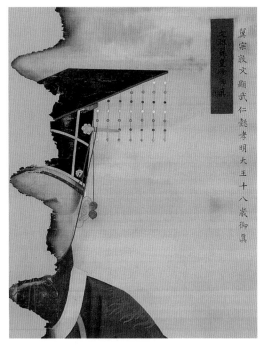

그림 76 〈효명세자(익종) 18세 초상〉, 1826년, 견본채색, 잔존 부분 147.0×44.0cm, 국립고궁박물관 소장

왕세자(1809~1830)(그림 76)가 창덕궁 희정당(熙政堂)에서 훙(薨)하다. 춘추 22세, 휘(諱)는 영(旲), 자(字)는 덕인(德寅), 호(號)는 경헌(敬軒).

왕세자의 빈궁, 장례, 묘소 3도감을 설치하다. 남공철이 3도감 제조, 조만영·서준보·홍기섭이 빈궁 제조, 박종훈·홍석주·이지연을 장례 제조, 김노·김이재(金履載)·박기수(朴綺壽)를 묘소 제조에 임명. 영명위 홍현주, 동녕위 김현근, 판돈녕 김재창, 지사 박주수, 동지돈녕 조인영, 호군 박기수(朴岐壽), 부사과 조병구 등 종척집사. 호조판서 조만영을 체직하고 박종훈(朴宗薰)이 대신하다.

오시(午時) 왕이 양심합에서 약방 3제조 시원임대신 각신

승후 입시 시, …검교대교 김정희·김흥근·조두순·김영순 차례로 나가 엎드리다.

5월 7일 왕세자 소렴(小殮), 빈궁 제조 조만영이 체임되고 김재창(金在昌)이 대신하다.

5월 8일 왕세자 대렴(大殮).

5월 9일 왕이 환경전(歡慶殿)에 나가 승지와 사관(承史)을 들이라 하다. 행도승지 박회수, 행좌승지 김난순, 행우승지 홍경모, 좌부승지 조병현…기사관 오취선·김대근·서념순·홍종응, 검교제학 김조순, 원임제학 김이교·박종훈, 원임직제학 홍석주·박기수·김노·조인영, 직제학 서희순…원임대교 이헌위, 검교대교 김정희·김흥근·조두순·김영순·김정집 차례로 시립.

성복(成服) 때 왕이 최복(衰服)을 입고 곡하니, 승사, 각신, 종친, 문무백관 모두 최복 입고 곡하다.

양심합에서 약방 3제조 시원임대신 각신 승후 입시 시, 도제조 이상황, 제조 홍기섭, 부제조 박회수…영부사 남공철, 우의정 정만석, 검교제학 김조순…검교대교 김정희·김흥근·조두순·김영순 차례로 나와 엎드리다.

사헌부에서 의관 이명운의 정형(正刑), 김은상 등을 해당하는 법(當律)으로 시행할 것을 청하다.

5월 11일 지평 오치순(吳致淳)이 약원 제조 예조판서 홍기섭을 엄격하게 조사할 것을 상소로 청하다.

5월 12일 예조판서 홍기섭을 체직하고 이희갑으로 대신하다. 홍기섭은 빈궁 제조에서도 체직되다.

5월 30일 왕이 간산(看山, 묫자리를 살펴봄) 대신 이하를 소견하고 묘

소를 능동(陵洞) 도장곡(道莊谷)으로 정하고 다음 날 봉표(封標, 묫자리에 푯말을 설치함), 시역(始役, 묘역 조성을 시작)을 명하다.

6월 4일 고부뇌자관(告訃賚咨官) 이응신(李應信) 사폐.

6월 7일 정언 송성룡(宋成龍) 등이 김노, 홍기섭, 이인부를 성토하다.

6월 8일 공조판서 김노 체직, 홍석주로 대신하다.

6월 9일 의관 이명운을 추자도에 안치하고, 김은상은 홍양현, 김규는 용천부, 김한조는 언양현, 강태익은 광양현에 찬배(竄配, 정배)하다.

6월 19일 평안감사 김노경을 체직하고 김학순(창녕위 조부)으로 대신하다. 김노경은 상호군.

6월 20일 권비응 대사헌, 김정희 동부승지.

6월 21일 대사헌 권비응이 순원왕후가 성복일에 흐느껴 울며 하교했다며 상소해 김노, 홍기섭, 이인부 등의 죄를 논하다.

6월 23일 동부승지 김정희 행공(行公, 공무를 봄), 7월 26일까지 행공.

6월 24일 동부승지 김정희 불러도 나가지 않다.

6월 25일 장례도감 당상 김노 체직되어 이희갑이 대신하다.

6월 26일 검교대교 김정희 치예(馳詣, 어른 앞으로 달려 나감) 건릉 봉심, 현륭원 화령전 일체 봉심.

6월 27일 왕세자 묘소를 양주(楊州) 천장산(天藏山) 아래 유좌(酉坐, 정서쪽이며 정동향)로 개정하고, 봉표의 시역을 명하다. 전 봉표처에 오래전 장사 지낸(古葬) 흔적이 있었다.

6월 28일 양심합 봉심 각신 입시 시, 동부승지 김정희, 가주서 목인배(睦仁培), 기사관 서념순이 차례로 나가 엎드리다. 김정희는 일체가 무탈하다고 진주하다.

6월 29일	동부승지 김정희 불러도 나가지 않다.
7월 4일	양심합 수령 변장 초사인 입시 시, 행좌승지 한의운(韓義運), 동부승지 김정희, 가주서 이심용(李心容), 기사관 서념순·홍종응 차례로 나와 엎드리다.
7월 5일	동부승지 김정희 불러도 나가지 않다.
7월 8일	왕세손(헌종)이 어리므로 3년상의 절차를 그냥 내버려두다 (置之).
7월 10일, 11일	동부승지 김정희 불러도 나가지 않다.
7월 12일	오시(午時) 환경전 별전 입시 시, 우승지 정지용…동부승지 김정희, …검교제학 김조순, 원임제학 박종훈, 원임직제학 홍석주, …원임대교 이헌위, 검교대교 조두순·김영순·김정집 차례로 시립. 별전시 이르자 상이 최복 입고 자리에 나가 곡하니 승사 각신 종척집사가 모두 곡하고, 밖에 있는 문무백관도 모두 곡하다. 상이 곡을 그치자 승사 이하가 모두 곡을 그쳤다. 상이 영좌(靈座) 앞에 나가자 지용이 향합을 받들고 정희가 향로를 받들어 무릎걸음으로 나가니 상이 세 번 향을 올렸다. 지용이 잔을 드리자 상이 잔을 잡고 정희에게 주어 영좌 앞에 올리기를 거푸 석 잔을 올리고 마쳤다. 대축(大祝) 홍현주가 영좌의 좌측으로 나가 서향하고 꿇어앉아 친히 지은 축문을 읽고 나자 상은 자리로 돌아가 곡하고 제신으로 자리에 있는 자는 모두 곡하여 슬픔을 다하였다. 상이 곡을 그치니 승사 이하도 모두 곡을 그쳤다.
7월 15일	김정희가 규장각 계언(啓言)으로 경모궁 망묘루(望廟樓)가 이번 봉심에 무탈하다고 아뢰다.
7월 16일	우승지 정지용, 좌부승지 임동진(林東鎭), 동부승지 김정희

불러도 나가지 않다.

7월 17일 김정희가 예조 계언으로 오는 8월 초3일 발인시 및 초4일 하현실시를 중궁전과 빈궁 망곡 의주(儀註)에 써 넣는 일(書入事)을 아뢰다.

7월 18일 김정희가 이조 계언으로 동지겸사은사 서장관 유성환(兪星煥)이 신병으로 체직을 원한다고 아뢰다.

7월 20일 김정희가 예조 계언으로 효명세자(孝明世子) 신주(神主)를 오는 8월 1일 사시(巳時)에 자정전(資政殿)에 권안(權安)할 것을 아뢰다.

7월 21일 김정희, 묘소도감 제조의로 상계. 본도감의 재력이 몹시 적어서(絶乏) 목(木, 면포) 40동(同, 200필), 전(錢) 8,000냥 전용을 아뢰다.

7월 24일 김정희, 예조 계언으로 교단(郊壇, 선농단) 4맹삭(孟朔, 음력 1월, 4월, 7월, 10월) 간심한 일을 아뢰다.

7월 25일 김정희, 형조참의 김홍근, 예문제학 김이교 등이 숙배하지 않았으므로 죄를 좇아 캐어 묻기를 청함.

7월 26일 김정희, 예조절목으로 인해 효명세자 혼궁과 묘소에 3년 내 삭망(朔望, 초하루와 보름), 속절(俗節, 동지, 설날, 정월대보름, 한식, 단오, 추석, 중양)의 납향제 축문 및 기신제 축문을 예문관에서 지어 내라 했으니 예문제학 김이교를 패초하여 제진하게 하는 것이 어떻겠냐고 묻고 왕이 허락하다.

7월 27일 김정희는 동부승지를 사직.

7월 28일 동부승지 김정희가 나가지 않자 허체하여 부호군으로 임명.

8월 초의는 일지암(一枝庵)을 다시 이룩하고 「중성일지암기(重成一枝庵記)」를 지었다.

8월 1일	오시(午時), 빈궁(殯宮, 관을 모셔 놓은 전각)인 환경전(歡慶殿)에서 불이 나서 연기가 나는 중에 재실(梓室, 관)을 꺼냈다. 미시(未時) 환취정(環翠亭)에 재실을 임시로 안치하다.
8월 2일	창경궁 통화전(通和殿)을 혼전(魂殿)으로 하다.
8월 3일	왕세자의 영여(靈轝, 상여)가 묘소로 향해 갔다. 김노경이 「효명세자 만장(孝明世子輓章 庚寅)」(『酉堂遺稿』 권1) 짓다.
8월 4일	왕세자의 재실을 현실(玄室, 관을 넣는 무덤방)에 내리다. 중관(中官, 내시) 양대의(梁大宜)·김승업(金承業)을 실화죄로 벽당과 위원으로 극변정배하다. 도감 제조 남공철, 종척집사 홍현주, 우의정 정만석도 실화 책임으로 대죄했으나 허락하지 않다.
8월 11일	청양부부인(김조순 부인) 대상(大祥).
8월 14일	김유근이 여주 효지산(孝地山) 아래 모친(청양부부인) 묘막(墓幕)에서 「서부도전홍(書浮屠展鴻)」(『黃山遺稿』 권4)을 지었다.
8월 16일	왕세손을 동궁(東宮)으로 하고, 강서원(講書院), 위종사(衛從司)를 춘계방(春桂坊, 시강원, 익위사)으로 개칭하다.
8월 18일	평안감사 김노경이 사정이 있다고 밀부(密符)를 노비 편에 대납하다.
8월 27일	영중추 남공철을 책저시정사(冊儲時正使), 호조판서 조만영을 부사로 임명. 부사과 김우명(金遇明, 1768~1846)이 김노경을 왕세자 대리청정 시 권신(權臣) 김노(金鏴)에게 아부한 것과 판의금으로 이조원(李肇源)의 역절(逆節)을 비호한 것을 상소로 논죄하

다. 김우명이 무함한다고 삭직(削職)하다.

8월 28일　　정언 신윤록(申允祿, 보령 출신)이 상소하여 김노, 홍기섭, 이
　　　　　　인부, 김노경을 4간(奸)으로 지칭하고 김노를 논죄하다. 이
　　　　　　로 인해 윤상도옥(尹尙度獄)이 일어나다.

　　　　　　윤상도(1767~1840)가 상소해 호조판서 박종훈, 전 유수 신
　　　　　　위, 어영대장 유상량을 탄핵하다. 윤상도는 추자도에 유배
　　　　　　되다.

8월 29일　　김노는 남해에 안치되고, 이인부는 시골로 놓아 보냄.

9월 5일　　　용담 정배 죄인 유상량을 방송하다.

9월 11일　　양사(兩司)에서 합계(合啓)하여(大司憲 金陽淳, 大司諫 安光直)
　　　　　　1. 아부전권(阿附專權) 2. 이조원 역절 비호 3. 저희국혼(沮
　　　　　　戱國婚, 효명세자 가례를 방해) 죄목으로 지돈녕부사 김노경을
　　　　　　탄핵하다.

9월 12일　　형조판서 이지연을 연이어 임명.

　　　　　　장령 이정기(李正耆)가 윤상도와 김노경을 탄핵 상소하다.

9월 13일　　교리 이근우(李根友, 1801~1872) 등 옥당에서 연명 상소로
　　　　　　윤상도, 김노경의 추국청(推鞫廳)을 열어야 한다고 청했지
　　　　　　만 윤허하지 않았다.

　　　　　　집의 박승현(朴升鉉)이 윤상도, 김노경을 탄핵하다.

9월 15일　　왕세손을 책저(冊儲)함을 반교(頒教)하고 대사(大赦)하다.

9월 17일　　응교 서기순(徐箕淳), 헌납 이응신(李應信)이 윤상도, 김노경
　　　　　　을 탄핵하다.

9월 18일　　부수찬 신면주(申冕周)가 윤상도, 김노경 탄핵하다.

　　　　　　형조판서 이지연이 분명하게 밝히며(昭晰) 위로하고 격려했
　　　　　　음(慰勉)에도 끝내 나가려 하지 않아서(終不肯出) 나주목사

로 적보(謫補)하다.

김유근은 「기경진상서나주적보지행(寄景進尙書羅州謫補之行)」(『黃山遺稿』권3)을 지었다.

9월 23일	이조판서 서능보, 참의 이인태(李寅泰)가 연명 상소하여 김노경과 자질(子侄, 자식과 조카)의 전망이 좋지 않음을 논하다.
9월 24일	삼사 합계로 지돈녕부사 김노경을 국청 열어 엄하게 묻고, 빨리 법에 맞게 형벌 가할 것을 청하다.
9월 25일	영의정 남공철, 좌의정 이상황, 우의정 정만석이 연계(聯啓)로 김노경과 윤상도의 정형(正刑, 사형)을 청하다.
9월 28일	남공철, 이상황, 정만석이 연명 상차하여 국론(國論)으로 협박하며, 김노경의 추국청 개설해 따져 물을 것을 청하다. 왕은 "대대로 녹을 받는 신하(世祿之臣)를 보호하려는 까닭으로 미루었었는데 마땅히 처분을 내리겠다." 하다.
10월 2일	병술(丙戌). 왕이 김홍근에게 전지해 말하기를 "이 사람의 처지가 어떠하고 영화현달이 어떠하며 범죄 저지름이 어떠한가. 다만 그 집을 생각하면 우리 영조대왕이 가장 사랑하였고, 귀주의 지극한 우애와 지성은 우리 성고가 감동하여 외우며 잊을 수 없어 하던 바다. 내가 뒤를 잇는 도리에 있어서 그 손자를 위한 것이라면 군사를 일컬을 일이 아니라면 그사이에 의논이 있어야 마땅하다(傳于 金弘根曰 此人(김노경) 處地 何如, 榮顯何如, 負犯何如. 第念其家, 我英廟最鍾愛, 貴主至友至誠, 我聖考 所感誦而不能忘者. 在予追述之道, 爲其孫者, 自非稱兵之事 合有容議於其間)." 왕이 지돈녕부사 김노경을 절도에 위리안치하라고 했으나 의금부에서 거행 불가함을 말하고, 다시 왕은 즉시 거행을

그림 77 초의, 《주상운타(注箱雲朶)》, 1861년

하교하며 강신(强臣)들과 강경 대립하다.

10월 초의는 취련(醉蓮)과 서울로 올라와 남양주 수종사(水鍾寺)에 주석하다. 능내리(陵內里)로 정약용을 예방(禮訪)하기도 하다. 초의는 추사를 찾아갔지만 우환으로 홍현주의 별장에 머물며 스승 완호의 탑명(塔銘)을 홍현주에게 부탁하다. 홍현주는 그 서문(序文)을 신위에게 미루었다. 이해 겨울과 다음 해 봄 초의는 추사와 함께 용호(蓉湖)의 추사 별서(別墅)에서 많이 머물렀다. 취련은 추위를 무릅쓰고 청량사를 내왕하다(그림 77)(박동춘, 『초의선사의 차문화 연구』, 2010, 36~37쪽).

10월 4일 판의금 이희갑을 바꾸고 김이교로 대신하다.

10월 8일 김노경을 양주에서 붙잡아 고금도에 위리안치하다.

국왕이 판의금 김이교에게 이렇게 비답하였다.

"경이 새로 제수되어 이제 이렇게 글을 올린 것은 혹시 그

럴 수도 있어 괴이함이 없다 하겠다. 그러나 경은 노성한 사람이니 시험 삼아 생각해보도록 하라. 요즘 여러 관청 일이 편 가르기인가 희극인가 국가 전례인가. 왕부의 거행이 이와 같다면 나라가 있고 임금이 있다고 할 수 있겠는가. 경은 잘못을 본받지 말고 즉시 거행하도록 하라(卿是新除, 今此陳章, 容或無怪. 然卿是老成之人, 試思之. 日來諸堂事, 是占便乎 戲劇乎 國典乎 王府擧行如此, 則其可曰 有國有君乎 卿勿效尤, 即爲 擧行)."

10월 11일 청양부부인 담제 탈상. 김유근은 우빈객, 김원근은 형조참판.

10월 13일 영남인 지평 이우백(李佑伯)이 상소하여 김노경, 신윤록, 이학수를 국청에서 밝히기를 청하다.

10월 28일 장령 이진화(李鎭華) 등이 이학수, 김노경, 김교근(金敎根, 1766~?), 김병조(金炳朝, 1793~1839) 부자를 성토하다. 왕이 답하기를 "대대로 녹을 받는 신하를 보호하여 인심을 진정함(保世臣 鎭人心)이 급무(急務)이다."라고 하다.

10월 29일 청 유희해(劉喜海, 1793~1852)가 김명희에게 3통의 긴 편지를 보냄. 고비(古碑) 여러 폭을 보냈고, 조선 고비 탁본 및 고적(古籍)의 존일목록(存佚目錄)을 기증하길 열망하다. 완상생 부탁으로 『황청경해(皇淸經解)』를 보관하고 있으며, 인편이 마땅치 않아 보내지 못하고 있음을 알려오다. 추사 필 〈소단림(小丹林)〉 편액 보답으로 〈백석신군비(白石神君碑)〉(그림 78) 탁본 1본을 섭지선 편에 부쳐 보냄.

유희해는 『해동금석원(海東金石苑)』 편집의 뜻을 밝히고 『파한집(破閑集)』, 『포은집(圃隱集)』, 〈법천사비(法泉寺碑)〉 탁본 기증을 요망하다.

그림 78 〈백석신군비〉 탁본, 유희해 소장본, 비석은 183년 건립

추사의 서화가 상승에 이르렀음을 흠모하며, 〈추야독비도 (秋夜讀碑圖)〉를 그려 보내주고, 조인영, 김명희와 금석인연 을 맺어 해동제각(海東諸刻)을 대신 수집해준 내용을 추사 에게 제사(題辭)로 써줄 것을 요청하다.

완원이 광동(廣東)에서 『황청경해』 1,400권을 북경 완상생 에게 보내 추사에게 전하도록 하다. 10월 완상생이 영평지 부(永平知府)로 발령되자 『황청경해』를 유희해에게 맡기고 떠나다.

10월 30일 동지겸사은정사 서준보, 부사 홍경모, 서장관 이남익(李南 翼) 사폐. 이상적은 2차 수행.

11월 2일 정언 이정기(李正耆)가 상소로 이학수, 김노경, 김교근을 탄 핵하다.

11월 4일 부교리 김일연(金逸淵)이 상소로 김노경, 윤상도를 탄핵하다.

11월 10일 대사간 윤명규(尹命圭)가 상소하여 김노경, 이학수, 김교근 부자를 탄핵. 헌납 이남규(李南圭)가 상소로 김노경, 이학 수, 김교근 부자를 탄핵. 수찬 이연상(李淵祥)이 상소로 김노 경, 윤상도, 이학수, 김교근, 김병조 부자를 탄핵하며 김교근

부자가 궁궐을 사찰했다는(宮嚴伺察) 죄를 열거하다.

11월 11일 교리 이재학(李在鶴), 부응교 김정집(金鼎集, 1808~1859), 부
교리 김일연, 장령 김수만(金秀萬)이 상소하여 김노경 등 탄
핵하다.

11월 12일 영의정 남공철, 우의정 정만석이 연차로 삼사(三司)의 청을
윤허하길 청하다. 성균관 유생, 생원 어용하(魚用夏) 등 397
인이 상소하여 김노경에게 처분 내릴 것을 청하다. 이학수,
김교근, 김병조 부자를 향리에 방축하다. 김재창이 판의금
부사였다.

11월 25일 삼사의 연일 구대(求對) 요청으로 김노경, 윤상도에게 가시
울타리 두르는 벌을 더하다.

12월 22일 김홍근(金弘根, 1788~1842) 대사성.

입춘(立春). 이해는 윤달로 1년에 입춘이 두 번이다.

이해 백파(白坡)가 구암사(龜岩寺)를 중건하다.

겨울, 청 섭지선은 부친상을 당하다.

겨울, 청 왕인지(王引之) 등이 교감한 『강희자전(康熙字典)』
이 완성되었다.

1831년 신묘(순조 31년, 도광 11년) **46세**(순조 42세, 헌종 5세, 김노경 66세)

1월 11일 조인영 이조참판.

1월 중순 초의는 청량산방(清凉山房), 보상암(寶相庵)에서 홍현주, 윤정
진(尹正鎭), 이만용(李晚用), 정학연 등과 시회(詩會)를 갖다.

1월 19일 김이교(1764~1832) 우의정.

1월 22일	청 유희해가 연행 중이던 이상적(李尙迪, 1803~1865) 편에 『황청경해』1,400권을 추사에게 편지와 함께 보내다. 이지연(李止淵) 한성부윤.

1월 22일 청 유희해가 연행 중이던 이상적(李尙迪, 1803~1865) 편에 『황청경해』1,400권을 추사에게 편지와 함께 보내다. 이지연(李止淵) 한성부윤.

1월 23일 이상적이『해동금석원(海東金石苑)』의 제사(題辭)를 짓고 쓰다.

1월 29일 청 진극명(陳克明)이 김명희로부터 백삼(白蔘), 동견(東絹), 고비(古碑) 탁본 등을 받고 답례로 단연(端硯) 1방, 부채 2자루, 새로 출토된 당비(唐碑) 탁본 1본 보내오다. 진극명은 추사에게 해염향려(海塩鄕廬)의 정당(正堂) 액호(額號)인 〈함의당(含宜堂)〉을 대자(大字)로 써줄 것을 간청하다.

　　　 신위는 청 왕여한(汪汝瀚)이 그린 〈자하대립소조(紫霞戴笠小照)〉를 이상적 편에 수령하다. 옹방강의 제시가 있으며, 1812년 그렸던 별본(別本)인 듯하다.

　　　 초의는 신위에게 완호의 탑명을 부탁하며 보림백아차(寶林白芽茶)를 선물하다.

2월 상완(上浣)에 청 주학년이 72세로 〈서당관학(書堂觀鶴)〉을 그렸다.

　　　 봄, 홍현주는『일지암시고(一枝庵詩稿)』발문을 지었다.

3월 10일 김유근은 원접사(遠接使), 김정집은 문례관. 김유근은 이때『황산유고』권3의 「송경회고(松京懷古)」부터 「청송당차순상운(聽松堂次巡相韻)」까지 지었다.

3월 19일 청 왕념손(王念孫, 1744~1832)이 저술한『독안자춘추잡지(讀晏子春秋雜志)』가 완성되었다.

3월 21일 주청정사 이상황 등을 소견하고 시상하다. 동지 겸 사은정사 서준보 등이 상칙(上勑) 문휘(文輝), 부칙 경민(慶敏)이 파견되었음을 장계로 알려왔다.

청 왕념손(88세)이 저술한 『한예습유(漢隷拾遺)』가 완성되었다.

3월 29일 김양순(金陽淳) 공조참판.

4월 10일 이지연(李止淵) 형조판서.

초의는 김익정(金益精)과 용문산(龍門山)을 유람하다.

4월 신위는 북선원(北禪院)에서 『일지암시고(一枝庵詩稿)』 서문을 짓다.

5월 초의는 두릉(杜陵, 남양주 능내리)에서 정학연, 이만용과 시회(詩會)를 가졌다.

5월 25일 김유근(1785~1840) 공조판서, 시임 호조판서 조만영.

7월 20일 호조의 돈 6만 6,000냥, 선혜청 돈 6만 냥을 창덕궁 개수비로 책정. 류상량 총융사.

7월 22일 사은정사 홍석주, 부사 유응환(兪應煥), 서장관 이원익(李遠翊) 사폐. 추사가 사은사 수행역관 이상적 편(3차 연행)에 청 유희해에게 〈묘향산 보현사지기비(妙香山普賢寺之記碑)〉 탁본(그림 79)을 기증하다.

8월 초의는 북선원으로 신위를 찾아갔다. 초의는 철선(鐵船), 견향(見香), 자흔(自欣) 3화상과의 금강산 유람 계획이 무산되자, 견향, 자흔만 보내고 초의는 금호(琴湖)에서 추사와 열경(說經)하며 지내다가 대둔사로 회환하다. 도중에 초의는 금령(錦舲) 박영보(朴永輔, 1808~1872)를 보운산방(寶雲山房)으로 찾아갔다(박동춘, 『초의선사의 차문화 연구』, 36~39쪽, 186쪽).

8월 24일 김유근 병조판서.

8월 25일 문호묘(文祜廟, 효명세자의 사당) 완성을 알리다.

9월 3일 문호묘 영건 제조 김유근, 조만영에게 숭록(崇祿, 종1품)을 가자.

그림 79 〈묘향산 보현사지기비〉 탁본, 비석은 1141년 건립

이때 김유근은 「서화정(書畵幀)」, 「제화수도(題花水圖)」, 「상명(牀銘)」 등을 지었다.

「서화정(書畵幀)」(그림 족자에 쓰다)

나와 이재와 추사는 세상에서 일컫는바 석교(石交, 돌같이 변함없는 사귐이라는 뜻. 제나라가 연나라의 10성을 돌려주면 이는 이른바 원수지는 일을 버리고 石交를 얻는 것이라고 한 데서 연유한 말. 『史記』 권69, 「蘇秦列傳」)이다.(황산은 문집에서 반드시 추사라 일컫고 阮堂이라 쓴 적이 없다.)

그 서로 만남에 말은 조정 정치의 얻고 잃음이나 인물의 시비에 미치지 않고 또 영리(榮利)와 재화(財貨)에도 미치지 않으며 오직 옛날과 지금을 헤아리고(역사를 토론하고) 글씨

와 그림을 품평할 뿐인데 하루라도 보지 않으면 문득 다시 섭섭하기가 잃어버린 듯하다.

사람의 세상살이에 근심 걱정과 질병 고통, 영광 고락, 슬픔과 즐거움이 있는 것을 제외하고서라도 어찌 하루라도 탈 없지 않을 수 있겠는가? 하루도 보지 않는 날이 없다는 것은 또한 어려운 일이다.

(그런데) 도서(圖書, 落款, 글씨와 그림에 서명하고 도장 찍는 것)라는 것은 그 사람의 성명과 자호(字號)가 분명하게 갖춰 있으니 그 사람의 방불함(모습)을 보는 것과 같을 수 있다.

하나의 옛 그림 족자를 얻어 좌우 쪽에 두 분의 도장을 모두 찍어 얼굴로 대체하는 자료를 삼으니 이에서 비록 하루도 만나지 않는 날이 없다고 말한다 해도 또한 옳다고 할 수 있으리라.

(余與彛齋秋史, 世所稱石交也. 其相逢也. 言不及朝政得失 人物是非, 又不及榮利財貨, 惟商略古今, 評品書畵而已, 一日不見 則輒復悵然如失也. 人之處世, 除却有憂患疾痛榮枯哀樂, 何可無一日無故. 無一日不見, 此又難事. 圖書者 其人姓名字號, 宛然俱在, 如可覩其人之彷佛, 得一古畵幀, 左右榻兩公圖章, 庸作替面之資, 於是 雖謂之無一日不見, 亦可也云爾.)(김유근, 『黃山遺稿』 권4, 「書畵幀」)

「제화수도(題花水圖)」(〈화수도(花水圖)〉에 부쳐 쓰다)

과연 물이 흘러 무슨 일을 이루는가. 다만 꽃을 날려 사람에게 가까이하지 않을 뿐이라. 이는 내 꿈속 시이다. 무자(1828년) 가을에 가재(稼齋, 老稼齋 金昌業, 1658~1721) 선생의 옛집을 얻어 약간 수리를 더하고 연못가에 정자를 지어

화수(花水)로 편액하니 대개 시 속의 말을 취해 꿈을 기록한 것이다. 금년(1831) 봄에 또 선생이 손수 그린 〈화수도(花水圖)〉 1폭을 얻었는데 그 필의가 다시 내 시경(詩境)과 방불하게 서로 같으니 참으로 기이한 일이다.

진실로 전에 정해놓지 않았었다면 누가 능히 그렇게 시킬 수 있었겠나.

아아! 선생의 이 그림이 비록 의도가 있어 그렸다고 할 수 없으나 꿈으로 인해서 땅을 얻고 땅으로 인해서 그림을 얻음과 같은데 이르러서는 땅과 꿈이 맞고 꿈과 그림이 부합함이 또 우연이 아닌 듯하다.

아아! 그 참 신기하다.

드디어 진재(眞宰, 金允謙, 1711~1775, 노가재 서자)가 그린 바인 〈석교전사도(石郊田舍圖)〉와 합쳐서 한 폭 두루마리로 하고 석촌(石村)에 수장하며 이를 위해 기록한다.

가재 선생의 방계 5대손이 삼가 쓰니. 때는 그림이 그려지는 을미(1715)로부터 떨어지기를 116년(1831)이 되었다. 벗 김정희에게 부탁해 쓰다.

(果然流水成何事, 祇是飛花不近人. 此余夢中詩也. 戊子秋, 得稼齋先生舊宅, 略加修葺, 臨池構亭, 扁以花水, 盖取詩語而志夢也. 今年春, 又得先生手寫 花水圖一幅, 其筆意, 復與余詩境, 髣髴相似, 眞奇事也. 噫! 先生之寫此, 雖未可曰 有意而作, 然至若因夢得地, 因地得畵, 地與夢叶, 夢與畵符, 又似不偶. 苟非前定, 孰能使之然者. 噫! 其奇矣. 遂與眞宰所畵 石郊田舍圖, 合爲一幀, 藏諸石村, 而爲之識. 稼齋先生傍五代孫恭記. 時距圖乙未, 爲一百十六年. 屬友人金正喜書.)

(『黃山集』권4, 「題花水圖」)

동리(東籬) 김경연(金敬淵, 1778~1820)의 상명(牀銘, 묘의 상석에 새긴 글)을 김유근이 추사와 이재와 함께 짓다.

「상명(牀銘)」

(前略)

서쪽으로 인천(仁川) 바라보니, 묘소의 풀 이미 묵어 있다.

말솜씨와 풍채, 누가 그 참모습 알랴!

추사(秋史) 원춘(元春)과 이재(彛齋) 권돈인(權敦仁)일 뿐.

내가 그 석상(石牀)에 글을 새기니, 영원히 세상에서 묻히지 않기를.

(西望仁川, 墓草已陳. 言議風采, 誰識其眞. 秋史元春, 彛齋敦仁. 我銘其床, 永世不湮.)(『黃山集』 권4, 「牀銘」)

9월 6일	특지로 김우명(金遇明) 홍문관 부수찬.
9월 13일	청 왕념손이 저술한 『독묵자잡지(讀墨子雜志)』 완성.
10월 16일	동지정사 정원용, 부사 김홍근, 서장관 이정재(李鼎在, 1788~1877, 김노응의 사위) 사폐.
11월 1일	김원근 대사헌, 권돈인 이조참관.
11월 9일	추사 한글 편지 〈고금도(古今島)에서 장동 부인에게〉. 12월 12일에 출발해 12월 18일 귀경 예정을 통보하다.
12월	입춘 후 1일 이상적이 용호(龍湖, 蓉湖)로 추사를 찾아가다 (『恩誦堂集』 권1, 「立春後一日 龍湖訪金秋史學士」).
12월 30일	임진(壬辰, 1832년) 12월에 3절기가 들어 있음을 청 흠천감에 가서 밝힌 공로로 관상관감 김검, 역관 이진구를 가자하다. 전국 인구 661만 878명.

1832년 임진(순조 32년, 도광 12년) 47세(순조 43세, 헌종 6세, 김노경 67세)

청 왕념손(王念孫, 1744~1832)이 북경에서 졸(89세)하다. 자 회조(懷祖), 호 석구(石臞), 선대는 소주(蘇州)에 살았으며 명(明) 초에 고우(高郵)로 옮겨 살기 시작하다. 대진(戴震)의 문인이며, 왕인지(王引之) 아버지이다.

1월	청 해범(海帆) 탁병념(卓秉恬, 1782~1855)이 정원용 편에 홍현주에게 편지와 서화 보내다. 홍현주는 답장에서 중국 서화 진품 명품 구입 대행을 부탁하다.
2월 8일	추사가 〈조광진(曹匡振, 1772~1840)에게 보내는 편지〉(그림 80)를 쓰다. 간송미술관 소장 《난맹첩(蘭盟帖)》 제발 서체(黃山谷 영향받은 板橋體)와 유사하다.
봄	초의가 진도군수 변지화(卞持華), 해남현감 신태희(申泰熙)에게 화답시를 짓다.

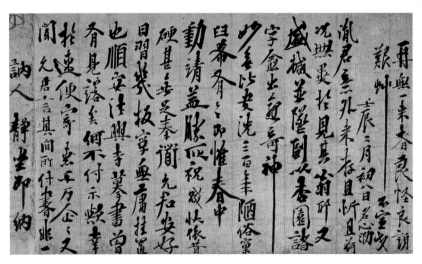

그림 80 김정희, 〈조광진에게 보내는 편지〉, 지본묵서, 27×43.2cm, 조세현(曹世鉉) 소장

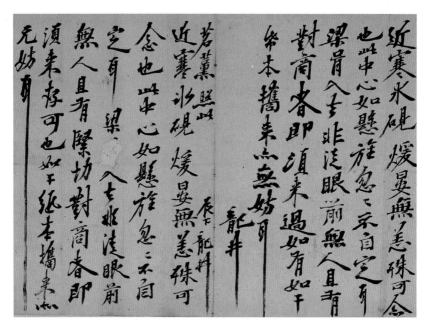

그림 81 김정희, 〈유명훈에게〉, 《완당소독(阮堂小牘)》, 지본묵서, 34.6×42.8cm, 이홍근 기증, 국립중앙박
물관 소장

	추사가 〈유명훈(劉命勳, 1808~?)에게〉(그림 81) 쓰다.
2월 19일	흑산도 천극 죄인 이조원(李肇源, 1758~1832)이 죽다. 1827 년 조당(趙黨)으로 지목되어 이해청(李海淸)과 양사가 탄핵 하다. 1814년 순조가 위독할 때 김기서(金基叙) 등과 모역을 꾸미고, 은언군(恩彦君) 이인(李䄄)의 아들을 추대하려고 하 다. 1835년 순원왕후의 특명으로 신원되었다.
2월 20일	우승지 김유헌(金裕憲)이 계를 올려, 전 승지 김정희가 그 아버지 김노경의 송원(訟寃)의 일로 어제 행행(幸行) 시위(侍 衛) 밖에서 격쟁(擊錚, 1차)했으며, 의금부로 이송되었음을 알렸다.
2월 21일	김유근 어영대장.
2월 22일	판의금 이희갑이 죄인 김정희가와 혼인가(婚姻家)로 피험

위해 상소해 사직을 청하다. 그대로 시행하게 하다.

2월 26일 전 승지 김정희, 생부 김노경 송원(訟冤) 위해 격쟁(擊錚) 원정(原情)을 하다.

다음은 김정희 원정 내용 중 일부이다.

의금부에서 아뢰기를, "전 승지 김정희(金正喜)는 그의 아비 김노경(金魯敬)에 대한 송원(訟冤)의 일로써 격쟁(擊錚)하였는데, 그 원정(原情)을 가져다 본즉 이르기를, '저의 아비 김노경은 재작년에 김우명(金遇明)에게 터무니없는 사실을 꾸미어 무함하는 추악한 욕설을 참혹하게 당하였었고 이어서 사실이 없는 두 죄안(罪案)이 갑자기 대론(臺論)에 들게 되었습니다.

이렇게 죄를 성토당함이 지극히 무거운 처지로서 어떻게 온전히 살기를 바라겠습니까마는, 삼가 우리 전하(殿下)께서는 내리신 큰 은택이 융성하고 두터워 처분하시던 날에 사교(辭敎)가 저의 증조모에게까지 미쳐 특별히 대대로 유죄(宥罪)하는 은전(恩典)에 따라서 거듭 간곡히 보호하는 은택을 내리셨습니다. 더군다나 성교(聖敎) 가운데의 양초(梁楚)라는 한 귀절에는 깊으신 속마음을 기연(其然)가 미연(未然)가 하는 사이에 두셨음을 더욱 우러러 알 수 있으니, 저의 온 가족이 비록 몸이 부스러져 가루가 되더라도 어떻게 보답하겠습니까?

저의 증조모의 잠들지 않는 정령(精靈)께서도 또한 장차 감읍(感泣)하실 것입니다. 그가 이른바 감정을 억제하고 사환(仕宦)했다는 말은 일찍이 정해년(1827) 여름 사이에 저의

아비가 인척(姻戚) 집 연회의 자리에 갔었는데, 남해현(南海縣)에 안치(安置)했던 죄인 김노(金鏴)가 마침 그 좌석에 있다가 이야기하는 도중에 저의 아비를 향하여 말하기를, 「대리 청정(代理聽政)하게 된 이후로 소조(小朝)께서 온갖 중요한 정무(政務)를 대신하여 다스리고 모든 정사(政事)를 몸소 장악하셨으니, 어찌 성대하지 않겠는가?」라고 하자, 저의 아비가 대답하기를, 「예령(睿齡)이 한창이신 이때 여러 가지 정사를 대신 총괄하시어 능히 우리 대조(大朝)께서 부탁하신 성의(聖意)를 몸 받으셨으니, 나 같은 보잘것없는 무리도 잠시 죽지 않고서 성대한 일을 볼 수 있게 되어 기쁨을 견디지 못하겠다.」라고 하였습니다.

말한 것이 여기에 그쳤는데, 수십 년 동안 감정을 억제하면서 사환했다는 말에 있어서는 처음부터 어맥(語脈)이 비슷한 것도 없습니다. 저의 종형 김교희(金敎喜)는 영변(寧邊)의 임소(任所)에서 체직되어 돌아와 갑자기 뜬소문이 유행하는 것을 듣고는 김노를 공좌(公座)에서 만나 그때에 수작한 것이 어떠했는지를 다그쳐 물었는데, 김노의 대답한 바는 곧 저의 아비의 말과 하나도 어긋나지 않았습니다. 김노가 지금 살아 있으니 어찌 감히 속이겠습니까?

그런데 기묘년(1819) 흉언(凶言)의 사건은 더욱 매우 허황하고 원통하였습니다. 저의 아비가 과연 이러한 흉언이 있었다면 말했던 장소가 반드시 있을 것이고 들었던 사람이 반드시 있을 것이니, 이 일이 과연 어떠한 관계인데, 누가 즐겨 엄호(掩護)하다가 10여 년이 지난 뒤에 비로소 드러내겠습니까? 또 평일에 손을 모아 임금을 섬기는 것은 곧 오직 충

성과 역심의 구분을 엄히 하는 한 절목에 있는데, 역적 권유(權裕)의 흉측한 계획과 역모의 정상에 대해서는 오늘날의 신자(臣子)된 사람으로 누가 피눈물을 뿌리며 주토(誅討)하려 하지 않겠습니까? 신의 아비는 이 의리에 있어 굳게 지키기를 더욱 엄하게 하였는데 거의 죽게 된 나이에 스스로 실성하지 않았다면, 어떻게 감히 흉언을 창도해내어 역적 권유와 더불어 한데 돌아가기를 달갑게 여기겠습니까? 이와 같이 지극히 억울하고 지극히 통박(痛迫)한 상황을 다 통촉하실 것입니다. 나머지 허다하게 나열한 것은 터무니없는 일을 날조한 것이어서 상항(上項)에 진달한 두 조목에 비교하면 오히려 누그러진 소리에 속하였으니, 진실로 장황하게 조목별로 변명하려면 다만 번독(煩瀆)을 더하게 될 것입니다. 제가 사람의 자식이 되어 아비가 이러한 오명(惡名)을 안고 있는 것을 보고 아비를 위해 송원(訟寃)하기에 급하여 이렇게 만 번 죽음을 무릅쓰고 원통함을 호소합니다.'라고 하였습니다. 대계(臺啓)가 바야흐로 벌어져 죄안(罪案)이 지극히 무거우니, 청컨대 원정(原情)을 물시(勿施)하도록 하소서." 하였는데, 그대로 윤허하였다.

(義禁府啓言 "前承旨金正喜, 以其父魯敬訟寃事擊錚, 而取見其原情, 則以爲 '渠父魯敬, 再昨年慘被金遇明構誣醜辱, 繼以白地兩案, 忽入臺論. 以若聲罪之至重, 何望生全, 而伏蒙我殿下洪恩隆渥, 處分之日, 辭敎至及於渠之曾祖母, 特從世宥之典, 重垂曲保之澤. 況聖敎中, 梁楚一句, 淵哀之置諸然疑, 尤可仰認矣, 渠之闔門, 雖卽糜身, 何以報答? 而渠之曾祖母不昧之精爽, 亦將感泣.

其所謂抑情仕宦之說, 曾在丁亥夏間, 渠父往赴姻戚家宴席, 南海縣

安置罪人金鑢, 適在座, 語次間向渠父而曰,「代聽以來自小朝攝理萬機, 躬攬庶政, 豈不盛矣云?」則渠父答曰,「睿齡鼎盛, 代摠庶政, 克體我大朝付托之聖意, 如吾輩少須臾無死, 獲覩盛擧不勝欣忭.」所言止此. 至於數十年抑情仕宦云, 初無語脈之彷彿矣. 渠之從兄敎喜, 自寧邊任所遞歸, 忽聞浮說之流行, 逢着金鑢於公座, 迫問其時酬酢之如何, 則鑢之所答, 卽與渠父之言, 無一差爽. 鑢今生存, 焉敢誣也? 而己卯凶言事, 尤萬萬虛謊冤痛矣. 渠父果有此凶言, 則言之必有其處, 聞之必有其人, 此果何等關係, 而孰肯掩護, 乃於十餘年之後, 始爲發露乎?

且平日藉手而事君者, 卽惟在於嚴忠逆一節, 至於裕賊之匈圖逆節, 爲今日臣子, 人孰不沬血致討? 而渠父於此義理, 秉執尤嚴, 乃於垂死之年, 自非喪心失性, 則何敢倡爲凶言, 甘與裕賊而同歸乎? 似此至冤抑至痛迫之狀, 庶可畢燭. 餘外許多臚列, 無非搆虛捏空, 而比諸上項所陳兩條, 猶屬緩聲, 苟欲張皇條辨, 徒增煩瀆矣. 渠爲人子, 見其父抱此惡名, 急於爲父訟冤, 有此冒萬死訴冤.云矣. 臺啓方張, 罪案至重, 請原情勿施."允之.)

(『순조실록』 32권, 순조 32년 2월 26일 계묘 두 번째 기사 1832년 청도광 12년)

홍인한(洪麟漢)의 손자 홍백영(洪百榮)도 따라 격쟁해서 겸론 하기도 하다(2월 20일, 21, 22, 26, 27, 29, 30일 연속 기사).

승정원 우승지 김유헌, 우부승지 서기수(徐淇修) 등, 교리 임영수(林永洙), 부교리 조병상(趙秉常), 수찬 민태용(閔泰鏞), 부수찬 이돈영(李敦榮), 대사간 엄도(嚴燾), 집의 김정집, 장령 구령석(具齡錫), 부교리 오치순(吳致淳), 부수찬 서유찬

(徐有贊), 정언 김재전(金在田)이 홍백영과 김정희를 탄핵하
는 상소 올리다.

김조순 홍문관대제학, 예문관대제학.

2월 29일 홍석주 양관 대제학. 응교 조두순, 교리 김일연(金逸淵)이
홍백영과 김정희를 탄핵상소하다.

2월 30일 지평 이서(李㙈), 정언 송지양(宋持養)이 홍백영과 김정희를
탄핵상소하다.

3월 1일 수찬 김우명이 상소해 김정희 부자를 탄핵하다(『승정원일
기』 원본, 2275책, 탈초본 114책, 순조 32년 3월 1일 무신 조).

3월 14일 대사간 홍영관(洪永觀)이 상소하여 역대 피죄인 추율 장황
하게 나열하며 김노경 일당을 탄핵하다.

3월 15일 사간 김수만 등 상소해 김노경 일당 설국 득정 청하다.

3월 27일 김홍근 형조참판, 김유근 공조판서.
지평 송상옥(宋詳玉)이 상소하여 김노경, 김정희 부자를 탄
핵하고 홍인한, 홍백영 조손도 함께 탄핵하다.

4월 3일 영안부원군(永安府院君) 김조순(金祖淳, 1765~1832) 졸. 68세
(그림 82).

4월 20일 양주의 봉선사(奉先寺)와 영암의 도갑사(道岬寺)를 중건하
다. 도신(道臣) 청으로 공명첩(空名帖) 200장씩 만들어주다.

4월 20일(곡우 전일) 추사가 〈유명훈(劉茗薰)에게 금상(琴上)에서〉(《阮堂小牘》,
又將移寓上隣) 편지 쓰다.

5월 12일 복온공주(1824~1832)가 졸(9세)하다. 7세에 창녕위(昌寧尉)
김병주(金炳疇, 1819~1853)와 가례를 올렸다.

6월 13일 명온공주(明溫公主, 1817~1832)가 졸(16세)하다. 7세에 동녕
위(東寧尉) 김현근(金賢根, 1810~1868)과 가례를 올렸다.

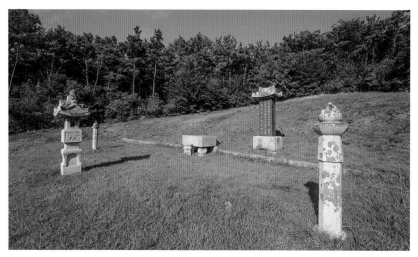
그림 82 김조순 묘, 경기도 이천시 부발읍 가좌리

6월 21일 영국 상선 로드 애머스트호가 황해도 장연 몽금포에 와서 정박했으며, 충청도 홍주 불모도(不毛島)에 표류해 정박했다고 알려오다.

7월 27일 "하교해 가로되, 이번 성글게 풀어줌은 재화를 만나 수성하는 뜻에서 나왔으니 방축 죄인 송성룡·이인부·김교근·김병조 남해현 안치 죄인 김노를 풀어 보내 조정의 넓게 풀어주는 법전을 보이라(下敎曰, 今番疏放之擧, 出於遇災修省之意, 放逐罪人 宋成龍 李寅溥 金敎根 金炳朝 南海縣安置罪人 金鏴 放送, 以示朝家曠蕩之典)."

김유근이 1831년(辛卯) 흰까치 1쌍 부화해 길조(吉兆)로 여겨 놓아주고 「서백작(書白鵲)」(『黃山遺稿』권4)을 지었다.

7월 29일 영중추 남공철 영의정.

7월 30일 우의정 김이교(金履喬, 1764~1832)(그림 83) 졸(69세). 자 공세(公世), 호 죽리(竹里), 홍문관제학 김시찬(金時粲)의 손자, 대

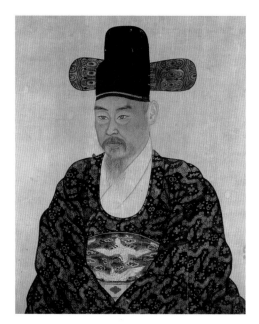

그림 83 〈김이교 초상〉, 지본채색, 충남역사박물관 소장

사성 김방행(金方行)의 아들이다. 김구주(金龜柱)가 김한록
(金漢祿), 김관주(金觀柱) 부자와 팔자흉언(八字凶言)으로 정
조(正祖)의 승통(承統)을 방해할 음모를 꾸민 것을 김시찬
이 김방행, 김교행(金敎行), 김의행(金毅行) 등과 이를 폭로하
다. 이로 인해 정조 사위(嗣位)를 가능케 하다. 정조 승하 후
김관주가 김이교 일족을 일망타진했으나 정순왕후 승하 후
김이교는 동부승지에 오른 뒤 승승장구하다.

8월 9일 대사간 엄도, 사간 한익상 등 상소하여 역대 역적을 장황하
게 거론하며 김노경 일당의 처단을 요청했으나 허락하지
않다.

9월 7일 전승지 김정희가 그 아버지 김노경의 송원사로 시위 밖에
서 꽹과리 치다(2차) 의금부로 이송되어 명을 기다리다.

9월 10일	전승지 김정희의 격쟁송원은 탄원하지 못하게 하고 정희를 놓아 보내라(原情勿施 正喜放送)는 명 내림.
9월 17일	청 완원(阮元)이 협판대학사(協辦大學士)를 겸임하다.
9월 19일	왕세손이 경현당(景賢堂)에서 개강(開講)해 천자문(千字文) 배우기를 시작하다.
윤9월 6일	대사간 이덕현(李德鉉), 사간 홍백의(洪百儀), 정언 이재학(李在鶴)·김우명 등이 상소하여 역적을 장황하게 거론하다. 첨부권간(諂附權奸, 권세 있는 간신에게 아첨하여 붙음), 억정사환(抑情仕宦, 정리를 누르며 벼슬 살다)의 패설(悖說, 사리에 맞지 않는 말)과 이조원 옥사(獄事)를 엄호(掩護)하고 기묘대혼저희(己卯大婚沮戲, 익종의 가례 방해)를 재론하며 김노경의 추국과 벌주기를 요청하다. 이학수와 윤상도의 추국과 벌주기도 계속 요청하다. 이때까지는 김노경과 윤상도를 연계하지는 않았다. 모두 허락하지 않았다.
윤9월 23일	추사 둘째 큰어머니(仲母) 연일 정씨(延日鄭氏, 1754~1832) 졸. 79세.
10월 13일	조만영 예조판서.
10월 20일	동지정사 서경보(徐耕輔), 부사 윤치겸(尹致謙), 서장관 김경선(金景善) 사폐.
	추사는 동지사 편에 북경에 있는 완복(阮福, 완원의 둘째아들)에게 편지와 완원에게 전할 〈완씨가법(阮氏家法)〉 예서 편액을 보냈다.
	추사가 「중모 숙부인 정씨 제문(仲母淑夫人鄭氏祭文)」(『阮堂全集』 권7)을 짓다.
10월 25일	권돈인 함경감사.

11월 1일	도승지 신위(申緯)를 평신진(平薪鎭) 첨사(僉使)로 적보(謫補)하다. 의리를 이끌어 나와 숙배하지 않은 까닭으로.
11월 7일	정언 김약수(金若水)가 상소하여 서울의 부유한 백성들이 곡식을 감추어(藏穀) 가격이 날마다 오르는 폐단을 형조와 포도청이 단속하길 청하다.
11월 21일	대사간 정지용, 장령 김우명 등이 상소하여 역적을 장황하게 거론하고 김노경과 이학수 처단을 요청(윤9월 6일과 동일 내용)했으나 윤허하지 않다.
	추사가 『예당금석과안록(禮堂金石過眼錄)』을 저술하고 〈임한경명(臨漢鏡銘)〉을 쓰다.
12월 1일	주금(酒禁)과 우금(牛禁)을 타일러 경계하다.
12월 16일	청 완원이 북경을 향해 출발하다.
12월 22일	사간 정기화(鄭琦和), 장령 김우명이 상소하여 역적을 장황하게 거론하고 김노경과 이학수 처단을 요청하다(윤9월 6일과 동일 내용). 허락하지 않았다.
12월 27일	김원근(金元根, 1786~1832) 졸.
12월 28일	완원(阮元)의 부인 공씨 부인(孔氏夫人) 졸.
	청 고순(顧蒓, 1765~1832) 졸. 68세. 호 남아(南雅).

1833년 계사(순조 33년, 도광 13년) 48세(순조 44세, 헌종 7세, 김노경 68세)

1월 15일	조병구 대사성.
1월 25일	김홍근 이조참판.
1월 28일	추사에게 청 완복의 답신에서 추사의 편지와 기증물에 대

한 사의(謝意)와 운남에서 출발한 완원에게 전달할 것을 통고하다. 〈완씨가법〉 편액이 한예(漢隸)의 주경고아(遒勁古雅, 힘차고 굳세며 예스럽고 전아함)한 특징을 깊이 터득하였다고 감탄하고 예서나 초서 편액을 닿는 대로 몇 종류 더 보내주기를 간청하다(承惠隸額, 得漢隸之勁, 極精雅蒼古, 書法精良, 務望續嗣, 數種或隸或草附便 確交足感).

2월 28일　　청계천(淸溪川) 준천(濬川)을 시작하다.

2월 말　　　청 완원이 북경에 도착.

3월 6일　　청 완원이 회시(會試)의 부총재관(副摠裁官).

3월 22일　　준천사(濬川司) 물력(物力)을 3만 7,300냥에서 비변사(備邊司) 의견으로 3만 냥을 더 지급하다.

3월 27일　　청 완상생(阮常生)이 보정(保定) 임소에서 졸. 완원은 4월 1일 회시 발방(發榜) 후 완상생의 부음(訃音)을 들었다.

4월 10일　　북한산성 수개(修改) 준공하다.

　　　　　　겨울 동지사행에서 세폐목(歲幣木) 81필을 도둑맞고 사서 보충한 일을 처리하다. 도둑 홍대종(洪大宗), 이주합(李周合), 최형대(崔亨大) 등 잡아서 주모자는 효수(梟首)하고 나머지는 원악지(遠惡地)의 노비로 삼았다. 곡식을 숨기거나 물 타거나 되를 속인 미곡상인 김재순(金在純), 정종근(鄭宗根) 등도 효수하다.

4월 11일　　영안부원군 김조순을 정종(正宗, 正祖) 묘정(廟廷)에 추배(追配)하다.

4월 19일　　준천사는 송기교(松杞橋, 현재 세종로 네거리 서쪽 신문로 1가 23번지)에서 영도교(永渡橋, 동대문 밖의 동관왕묘 남쪽)까지 준천을 마쳤다.

그림 84 김정희, 〈정부인광산김씨지묘〉 탁본, 1833년, 104×43.5×21cm, 예자 자경(隷字字徑) 14.5cm,
음기 자경 4cm, 전북 완주군 용진면 용흥리 소재

5월	추사가 〈정부인광산김씨지묘(貞夫人光山金氏之墓)〉(分隷體)
	를 쓰다(그림 84). 음기에 '통정대부 승정원 좌승지 규장각
	대교 경주 김정희 예(隷), 완산(完山) 이삼만(李三晩) 서(書)'
	라고 새겨져 있다(김진돈, 「전북 지역 소재 추사 금석문 연구」,
	『추사연구』 제2호).
5월 16일	영의정 남공철 허체. 좌의정 이상황 영의정, 우의정 심상규
	좌의정.
	김유근이 「사영남상공공철치사서(思潁南相公公轍致仕序)」
	(『黃山遺稿』 권4)를 짓다.
5월 29일	경기, 충청, 황해도의 굶주린 백성(飢民)을 진휼(賑恤)하는
	데 2백 수십만이다.
6월 17일	조봉진(曺鳳振) 형조판서.

여름, 청 섭지선이 명을 받아 북경으로 올라왔다. 섭지선은 추사에게 편지를 보내(동지사 편) 옹인달(옹방강의 손자) 방탕, 석묵서루(옹방강의 서재)가 폐허가 되었음을 알렸다〔임백연은 『경오행권』건(乾) 말미에서 섭지선을 옹방강의 사위라고 하다〕.

7월 9일 한성부 폭우로 5부(한성의 5개 행정구역, 東西南北中部)의 민가 1,218호가 떠내려가거나 무너졌다(漂頹).

8월경 김유근은 「제추수백운도(題秋樹白雲圖)」, 「추수백운속도(秋樹白雲續圖)」(『黃山遺稿』권4)를 지었다.

9월 1일 어제 행행(幸行) 시 전 승지 김정희, 그 아버지 김노경의 원통함을 호소하려고 시위 밖에서 꽹과리를 쳤다(3차). 김정희는 의금부로 이송되어 명령을 기다리다.

9월 3일 김정희 즉시 방송하다.

9월 13일 고금도(古今島) 천극(栫棘) 죄인 김노경을 특명으로 방송(放送)하다.

김노경 특방(特放) 전교를 승정원에 내리다. "우승지 조종진에게 이렇게 전교하였다. 이제 탄신(영조 탄신)일에 당하여 진전(眞殿)을 삼가 알현하니 기침소리를 받드는 듯하여 추모하는 마음이 더욱 새로워진다. 이미 김노경 일로써 한번 통유(洞諭, 밝혀 가르쳐줌)하려 했었는데 아직 이루지 못했었다. 문자를 들춰내는 것도 오히려 조정의 아름다운 일이 아니거늘 하물며 언어로 사람을 죄준다면 후폐와 무관하겠느냐? 과거의 처분이 비록 대언(臺言, 간쟁 기관의 말)을 중시하는 뜻으로 말미암기는 했다마는 말로 죄지었다는 바의 두 가지 일은 관계가 가볍지 않으니 마땅히 남을 대해 말했을 리 없을 터인데 누가 듣고 누가 전했단 말이냐? 그때 전교

에 양초(梁楚) 두 글자로 마지막(究竟)을 삼아야 한다고 했으니 내 뜻이 들어 있었다.

폐일언하고 본 사건은 의심이 없을 수 없는데 의심스러우면 가벼운 쪽을 좇으라는 것이 성인의 가르침이다. 또 4년의 해도 생활은 족히 그 언행을 삼가지 않은 죄를 응징했으리라. 지금에 이르러 나 어린애가 영종의 마음으로 마음을 삼고는 곧 옛날 귀주를 사랑하던 성의(聖意)를 우러러 본받으려 한다. 오늘 이 행동은 곧 추모하여 정성을 펼치려는 한 끝에서 나왔으니 고금도 천극 죄인 김노경을 특별히 방송하도록 하라.

(傳于趙琮鎭曰, 今當誕辰, 祗謁眞殿, 如承謦咳, 追慕益新. 業欲以金魯敬事, 一番洞諭, 而未果矣. 抉摘文字, 尙非朝廷之美事, 而況以言語罪人, 无關後弊? 向來處分, 雖緣重臺言之意, 而其所聲罪之兩款事, 關係不輕, 宜無對人說道之理, 孰聞而孰傳之乎? 其時傳敎, 以梁楚二字, 爲究竟者, 予意有在. 蔽一言曰, 本事不能無疑, 疑則從輕, 聖人之訓也. 且四年海島, 足懲其言行不謹之罪. 到今予小子, 以英廟之心爲心, 則仰體昔日眷愛貴主之聖意. 是日是擧, 卽出於寓慕展誠之一端, 古今島荐棘罪人金魯敬, 特爲放送.)"

(『승정원일기』 원본 2,294책 탈초본 115책, 순조 33년 9월 14일 신사 첫 항)

행도승지 김양순, 행좌승지 서기수, 우승지 조종진, 좌부승지 안광직, 우부승지 홍영관, 동부승지 조병상 등이 고금도 천극죄인 김노경의 특명 방송 전교를 거두어주기를 청하다. 답이 이와 같았다. "내가 반드시 오늘에 김노경을 특방함은 의미 있는 바가 있어서이니 어찌 헤아리지 않고 그

러겠느냐? 다시 번거롭게 아뢰지 말고 곧바로 반포하는 게

좋겠다."

9월 14일 홍정당 소대 입시 시, 참찬관 조병상, 시독관 이서…대교

김학성…각기 『맹자』 제3권을 가지고 차례로 나가 엎드리

다. 조병상 등이 김노경 특방 명령 환수를 연계(聯啓)로 청

했으나 윤허하지 않다.

승정원에서 김노경의 석방 취소 윤음 내리기를 청하다. 옥

당과 양사에서 연명으로 김노경의 석방 명령을 멈추기를

(停寢) 청했지만 윤허하지 않다.

9월 15일 의금부와 대계(臺啓, 사헌부와 사간원 장계)로 김노경의 방송

(放送)을 거행할 수 없음을 아뢰다.

9월 16일 유상량 형조판서.

9월 19일 추사 편지 〈조눌인 정좌, 금강사서(曹訥人 靜座, 琴江謝書)〉

(29.0×65.0cm, 개인 소장. 板橋體에 瘦金書風, 『붓 천 자루와 벼루

열 개를 모두 닳아 없애고』, 51쪽).

9월 21일 양사 합계(대사헌 이광문, 대사간 홍영관 등)로 김노경의 일을

정계(停啓, 장계 올리는 것을 멈추다)하다.

9월 22일 의금부에서 천극 죄인 김노경의 석방을 아뢰다.

10월 2일 경기암행어사 이시원(李是遠) 서계(書啓)로 전 강화유수 신

위를 평산으로 귀양 보내다.

10월 17일 동지정사 조봉진, 부사 박내겸(朴來謙), 서장관 이재학(李在

鶴) 사폐.

야사경(夜四更, 새벽 1~3시)에 창덕궁 대조전(大造殿)과 희정

당(熙政堂)에 불이 나서 징광루(澄光樓), 옥화당(玉華堂), 양

심합 등이 연소되다.

그림 85 진원소, 〈화란석권〉

10월 24일 김조순의 사원(祠院)에 현암사(玄巖祠)라고 사액(賜額)하다.

11월 6일 김도희 이조참판.

1834년 갑오(순조 34년, 도광 14년) 49세(순조 45세, 헌종 8세 즉위년, 김노경 69세)

1월 7일 홍석주 이조판서.

1월 10일 호조판서 조만영의 계품으로 대소수즙지역(大小修葺之役,
　　　　　불타버린 창덕궁 재건과 보수)을 호조가 모두 담당해 거행하고
　　　　　영선(營繕, 궁궐 공사)이 끝난 뒤에는 선공감(繕工監)에 부탁
　　　　　하다.

1월 24일 돌림병(癘疫)으로 얼어죽은 시신(僵屍)이 길 위에 낭자하다.

2월 30일 청 섭지선이 추사에게 편지와 전서(篆書) 편액, 진고백(陳古
　　　　　白, 元素)의 〈화란석권(畵蘭石卷)〉(그림 85), 『선부군행술(先府
　　　　　君行述)』 1책, 『효행록(孝行錄)』 1책, 내조필(內造筆) 2시(矢),
　　　　　가연(佳烟) 2홀(笏), 다고(茶膏) 1봉(封), 행화묵각(杏花墨刻),
　　　　　용미흡연(龍尾翕硯), 접선(摺扇) 1자루, 『치려신방(治癘神方)』

1책 등을 보내왔다.

섭지선은 추사에게 보낸 편지에서 옹인달(翁引達)이 나
쁜 친구의 유혹(惡友所誘)으로 방탕한 결과, 석묵서루(石
墨書樓)의 보배들이 흩어졌음(珍奇散逸)을 알려왔다. 『담
계경설전서(覃溪經說全書)』가 추사 수중에 남아 있어 다행
이라고 하다. 오숭량(吳崇梁, 1766~1834), 허내곡(許乃穀,
1785~1834)의 작고 소식과 일본의 『화한삼재도회(和漢三才
圖會)』구득을 요청하다.

4월 26일 이희준과 신위를 방면하다.

5월 13일 서울(都下)에 돌림병이 만연하다.

6월 1일 서울 밖에 정배되어 있는 죄인 중 장관오리(贓官汚吏)를 제
 외한 도류(徒流, 노역형과 유배형) 이하 1,243인 특방하다. 조봉
 진 형조판서.

6월 14일 청 주학년(朱鶴年, 1760~1834) 졸. 75세. 자 야운(野雲). 강소
 태주(泰州)인 혹은 유양(維揚, 揚州)인. "북평에 옮겨 와 살았
 다. 어려서부터 서화를 잘해서 산수, 인물, 화훼, 죽석에 능
 하다. 조선인이 그 그림을 좋아하고 그 인품을 중히 여겨 그
 초상을 걸어놓고 절하는 이가 있었다(僑寓北平. 幼工書畫. 善山
 水人物花卉竹石. 朝鮮人 喜其畫, 且重其品, 有懸其像而拜之者)."

7월 7일 의주(義州)에 수재(水災)로 1,737호가 떠내려가거나 무너지
 고 16인 빠져 죽고, 45막사(幕舍)가 떠내려가다.

 가을 초의가 상경해서 추사의 금호(琴湖)별서에서 산천(山
 泉), 금미(琴眉) 형제와 종유(從遊)하고 추사와는 장천별업
 (長川別業)에서 유숙(留宿)하며 교유하다.

 추사가 『예당금석과안록』 저술을 완성하다.

김노경은 「송의순상인입풍악(送意洵上人入楓岳)」(甲午, 『酉堂
遺稿』권1)을 지었다.

8월 15일　김도희 예조참판.

8월 24일　함경감사 권돈인을 교체하여 조봉진으로 대신하다.

8월 28일　조인영 공조판서.

10월 1일　창덕궁 영건이 완료되다. 도감 제조 조만영에게 전결(田結)
과 노비를 하사하다.

10월 28일　왕이 증후(症候)가 있어서 두통(頭痛)이 작게 시작되다.

11월 13일　부호군 정약용, 부사과 박제안, 유학(幼學) 임계운(林啓運)
진연(診筵)에 동참하다.

조만영·홍현주·김현근·김재창·김재삼·김좌근·박호수
별입직.

해시(亥時, 오후 9~11시)에 순조(純祖, 1790~1834)가 경희궁
회상전(會祥殿)에서 45세로 훙(薨)하다. 휘는 공(玜), 자는
공보(公寶), 호는 순재(純齋).

11월 14일　남연군(南延君) 이구(李球), 공조판서 김유근, 상의첨정(尙衣
僉正) 김좌근, 영명위 홍현주, 동녕위 김현근, 창녕위 김병
주, 박주수, 박기수, 박종희, 박호수, 김재창, 김재삼, 홍우철
등 종척집사.

영의정 심상규를 원상(院相)으로 삼아 대소사를 결정, 처리
하고 묻게 하다.

좌의정 홍석주를 총호사, 김유근·김재찬·박주수를 빈전도
감 제조, 이지연·정기선·김난순을 국장도감 제조, 이면승·
조인영·서경보를 산릉도감 제조, 김유근을 재궁상자서사
관(梓宮上字書寫官), 홍현주를 명정(銘旌) 서사관, 이유수(李

惟秀)를 총융사, 김유근은 어영대장에 임명하다.

11월 17일 시원임대신이 백관을 거느리고 왕대비(순원왕후)의 수렴청
정(垂簾聽政)을 청하고, 왕대비는 마지못해 따른다며(抑情勉
從) 비답하다. 경희궁 홍정당(興政堂)을 수렴소로 하다.

11월 18일 왕세손 이환(李奐, 1827~1849, 헌종)이 경희궁 숭정문(崇政門)
에서 즉위하다. 왕대비 순원왕후(純元王后) 안동 김씨(安東
金氏, 1789~1857)가 홍정당에서 수렴청정례를 거행, 조하(朝
賀)를 받고, 반교 대사(頒敎大赦)하다. 왕대비의 교(敎)로 효
명세자(孝明世子) 이영(李旲)에게 추숭전례(追崇典禮, 세자에
서 왕으로 높임)를 거행하도록 하다.

11월 19일 대행대왕의 묘호(廟號)는 순종(純宗), 전호(殿號)는 효안전
(孝成殿), 능호(陵號)는 인릉(仁陵)으로 정하다.
효명세자를 추숭해 묘호는 익종(翼宗), 전호는 효화전(孝和
殿), 능호 유릉(綏陵)으로 정하다. 왕대비 안동 김씨는 대왕
대비, 효명세자빈 풍양 조씨는 왕대비로 하고 왕대비 조알
헌공(朝謁獻貢)은 즉일 거행하도록 하다.

12월 21일 산릉을 파주 구장릉 좌강(左岡)에 정하다.

12월 30일 8도 인구 675만 5,280명.

1835년 을미(헌종 1년, 도광 15년) 50세(헌종 9세, 김노경 70세, 순원왕후 47세)

1월 5일 조인영 이조판서.

1월 12일 김흥근 전라감사.

1월 13일 김교근 산릉도감 제조.

그림 86 김정희, 〈초의에게 1〉, 《벽해타운(碧海朶雲)》, 1835년 2월 20일, 지본
묵서, 35.5×45.0cm, 안재준 구장

1월 15일 　대왕대비 교(敎)로 고(故) 판서 김기후(金基厚)의 정계(停啓),
　　　　　윤행임(尹行恁)의 복관작, 김기서(金基叙) 방송, 이조원(李肇
　　　　　源) 등 죄명을 지워버리다(爻周).

1월 18일 　김학순 대사헌. 김노경 상호군.

2월 5일 　　권돈인 형조판서, 김유근 총융사.

2월 20일 　추사가 초의에게 보내는 편지 〈초의에게 1〉(그림 86)(『阮堂全
　　　　　集』 권5, 「與草衣」 5)에서 자신을 '병거사(病居士)'라고 칭하다.

2월 27일 　추사의 편지 〈유명훈에게 강상(江上)에서〉.
　　　　　"대감께서 임금의 특별한 은총으로 관직에 서임되셨다. 그
　　　　　감격과 경사를 이 작은 종이쪽에 어떻게 형언하겠느냐?(此
　　　　　中大監恩叙之命, 感戴慶祝, 何以形之 寸楮之間也.)"(《阮堂小牘》,
　　　　　34.6×42.8cm, 이홍근 기증 국립중앙박물관 소장. 국립중앙박물관
　　　　　편, 『추사 김정희』, 362쪽)
　　　　　옹방강풍의 원만중후한 행초체에 판교체의 자유분방한 필

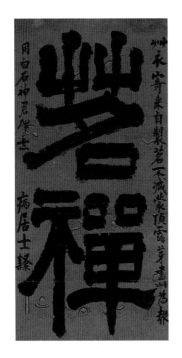

茗禪

草衣寄來自製茗, 不減蒙頂露芽. 書此爲
報, 用白石神君碑意. 病居士隸.

차를 마시며 선정(禪定)에 들다.
초의(草衣)가 스스로 만든 차를 보내왔는
데, 몽정(蒙頂)과 노아(露芽)에 덜하지 않
다. 이를 써서 보답하는데, 〈백석신군비〉
의 필의(筆意)로 쓴다. 병거사(病居士)가
예서(隸書)로 쓰다.

그림 87
김정희, 〈명선〉, 1835년, 115.2×57.8cm, 간송미술관 소장

법이 융합되었다.

2월 29일 흙색(土色)이 미흡하고 뇌석(腦石)이 깨져서 상할 염려가 있
어서 대왕대비 명으로 산릉 역사를 정지하고, 총호사 이하
는 다시 길지(吉地)를 찾다. 상지관(相地官) 이시복(李時復)은
수갑 등을 채워 잡아 가두다(具格拿囚).

3월 7일 산릉을 교하(交河)의 장릉(長陵) 국내(局內)로 옮겨 정하다.

3월 27일 산릉도감 제조 공조판서 이면승(李勉承, 1766~1835)이 역소
에서 졸하니 권돈인이 대신하다.

4월 3일 진하정사 홍명주(洪命周), 부사 윤성대(尹聲大), 서장관 조학
년(趙鶴年) 사폐.

4월 19일 순조를 인릉에 장사 지내다.

4월 22일 김노경이 판의금에 제수되었으나 불러도 나가지 않다.

그림 88 김정희,《난맹첩》, 지본수묵, 22.9×27cm, 간송미술관 소장

이 어름 추사는 초의에게 〈백석신군비(白石神君碑)〉 필의(筆意)로 〈명선(茗禪)〉(그림 87)을 써주었다.

이 어름 추사는 《난맹첩(蘭盟帖)》(그림 88)을 제작하다. 《난맹첩》의 글씨는 예해합체(隸楷合體, 예서와 해서를 합쳐서 씀)로 판교체의 영향을 받아 탈속분방(脫俗奔放, 속기를 벗어나서 제멋대로 치달림)하다. 추사는 여기에서 자신을 '거사(居士)'로 칭하다(박철상은 「추사 김정희의 장황사 유명훈」에서 1837년 3월부터 1840년 초 사이에 그려졌으리라 추정하였다. 국립중앙박물관 편, 『추사 김정희』, 371쪽).

이 어름 김노경, 김정희, 김명희, 김선신, 함성중, 설암(雪庵), 나운(懶雲) 등이 함께 삼막사(三藐寺)에 올라 하룻밤 자고 오다(『酉堂遺稿』 권1, 『阮堂全集』 권9, 삼막사시).

4월 23일 김노(金鐐) 사은정사, 이언순(李彦淳) 부사, 박종휴(朴宗休) 서장관.

그림 89 《녹의음시권》, 신위의 〈녹의음시〉와 김유근의 〈녹의헌〉, 국립중앙박물관 소장

4월 27일	청주성 화약고에 낙뢰로 화약 1만 2,800근이 타버리다.
4월	김유근이 권돈인에게 「산광청만옥(山光晴滿屋), 수의록차문(樹意綠遮門)」의 구(句) 보내다.
5월 초	김유근이 권돈인에게 〈녹의헌(綠意軒)〉을 써 보내자 권돈인은 당호(堂號)로 사용하다(그림 89).
5월 9일	신위 이조참판.
5월 10일	상호군 김노경이 70세로 숭록(崇祿, 종1품)에 가자되다. 시종신인 부호군 김정희의 집에 추은(推恩)할 곳이 없으므로 본생부인 김노경에게 옮겨 시행한 것이다.
	희정당 대왕대비 수렴 약방입진 입시 시, 도제조 심상규 청에 의해. 이상황·심상규·홍석주·박종훈 실록총재관, 김유근·김노·서준보·홍희준·이지연·김노·김학순·김이재 ·정기선·김난순·권돈인·서유구·이광문·이익회·홍경모 ·박회수 겸지실록(兼知實錄).
5월 21일	대제학 회권(會圈, 뽑힐 사람들이 모여서 이름에 권점을 찍음. 권점이 많은 자가 임명됨), 신재식 대제학, 김도희 경기감사, 조인영·서유구 규장각 제학, 신재식 지실록사(知實錄事).
5월 25일	서울과 8도 각 읍에서 역병이 심히 성함(熾盛).
6월 5일	김유근 예조판서, 박기수 공조판서.

6월 8일	청 완원 체인각대학사(體仁閣大學士).
6월 10일	영의정 심상규 사임.
6월 15, 16일	아산, 교동 등 해일(海溢)로 민가 400여 호 휩쓸리고 75명이 빠져 죽다.
윤6월 19일	김학순 이조판서, 조인영 우참찬. 김정희를 우부승지에 임명하다.
윤6월 20일	우부승지에 임명된 김정희는 이때 과천(果川)에 있었으므로 역마(驛馬)를 타고 빨리 올라오게 하다.
윤6월 23일	김정희 부호군.
7월	신명준(申命準)이 부친 신위의 명으로 〈녹의음시도(綠意吟詩圖)〉를 제작하다.
7월 19일	김노경 판의금부사. 김유근 훈련대장, 조만영 어영대장, 신위 대사간.
7월 20일	평안감사 이기연 인견, 대왕대비가 인재 수용(人才收用)에 진념하라 특교하다.
7월 22일	판의금 김노경을 다시 불러도 나오지 않다.
7월 24일	판의금 김노경이 정세(情勢, 여러 상황)를 일컬으며 불러도 나오지 않다. 대왕대비명으로 의금부에 내려 추고(推考, 따져 살핌)하다.
7월 25일	판의금 김노경이 다시 불러도 나가지 않다(3차).
7월 26일	판의금 김노경이 다시 불러도 나가지 않다(4차). 대왕대비명으로 판의금부사 김노경을 삭직하다. 김노경은 대궐 밖에서 명패(命牌)받들고 정세(情勢) 있다고 숙단(肅單)을 드리지 않았다. 대왕대비 8차 패초(부름)에도 요지부동.
7월 29일	판의금 김노경 18차 부름에 불응하다. 정황이 궁하고 쪼그

라들어(情地窮蹙).

8월 1일 판의금 김노경 사직소.

판의금 김노경이 이렇게 상소하다.

"하늘이 재앙을 내려 선대왕이 돌아가시고 묘문이 영원히 닫히니 세월이 점점 지나갑니다. 하물며 우리 전하는 어린 나이로 뒤를 이으시어 가슴이 미어지는 슬픔을 품고 어렵고 큰 업무를 맡으셨으니 효성스러운 생각이 끝이 없어 지날수록 더욱 새로워질 것입니다. 우리 자성(慈聖) 전하가 옛 법도를 힘써 좇아 발을 빛나게 드리우시니 국가 운명이 더욱 굳어지고 뭇사람들의 심정은 조용해졌습니다.

때맞추어 효화전(孝和殿, 익종의 魂殿)의 추숭 전례를 크게 거행하여 명호를 드러내고 부모를 추존하니 풍성한 예전(禮典)이 전대(前代)를 빛내어 우러러 밝게 깊이 드러나고 경사스럽게 끝없이 제사를 지내게 되었습니다. 천둥을 부름이 바야흐로 절실하고 축하를 모으는 것이 더욱 깊어질 것입니다(천둥 치듯 축하가 모일 것입니다).

이어서 엎드려 생각하건대 신의 행동은 신명(神明)을 등져서 허물과 재앙이 뒤섞여 쌓이니 참혹하게 더러움을 뒤집어쓰고 큰 논의(大論)가 뒤이어 일어나서 헤아릴 수 없는 재앙을 겪고 우두머리 악인(首惡)이라는 이름을 무릅쓰기도 했습니다. 뭇 죄가 몸에 모이고 백 개의 화살촉이 같은 곳을 맞히니 비록 하늘과 땅의 어짊이 살려 길러냄을 주도한다 하더라도 신을 어찌할 수 없었을 것입니다.

이에 우리 선대왕께서 은혜가 하늘보다 높고 덕이 땅보다 두터워 죽음에서 구하여 살려내시고 남은 허물이 있는 중

에 원정(原情)이 이치에서 반드시 없어야 한다는 것 외에 세상 이치로 미루어 놓아주는 의리로 베거나 때려죽이는 형벌을 관대히 하여 바다섬에 보내 가볍게 견책하셨으니 은혜가 이에 이르렀었습니다. 신이 비록 동이를 이고 해를 보지 못했다고 하나 흘러넘치는 빛은 항상 드리운 등촉과 같았습니다. 궁벽한 바다 굴 속에서 한 번 살아나기가 만무한데 4년 동안 숨이 붙어 있고 형체가 아직 온전하니 이것이 누구의 주심이겠습니까?

뜻하지 않게 하루아침에 돌아오라는 윤음을 내리셨는데 곧 진전(眞殿, 영조의 진전)에서 잔을 올리던 끝이었습니다. 이미 살리셔서 또 용서해주시고, 이미 용서하여 또 열어 풀어주셨으니 깊이 옛날 윤음이 한 번 내리던 일을 추억하면 곁에서 보는 사람도 또한 감격해 울었었습니다. 살고 죽거나 살과 뼈가 됨이 잠깐 사이에 있었으니 산 사람이 은혜에 감사함을 하늘같이 했을 뿐만 아니라 신의 조모(和順翁主)가 구지(九地, 저승) 아래에서 은혜를 맞이해서 은혜 입음을 이고 다니며 외우고 결초보은하려 할 것을 생각하니 혼백이 사사로이 감격하면 어찌 그 끝이 있겠습니까.

남의 말이 거짓이든지 아니든지와 같은데 이르러서 신이 어찌 감히 변명을 두려 하겠습니까. 신으로써 신을 변명하는 것은 사사로움이니 남들의 공심(公心)으로 신을 변명하느니만 못하고 남으로 신을 변명함은 또 성인(聖人, 임금)의 지공지명(至公至明)하여 일호(一毫)의 사사로움이 없음으로써 신을 위해 신을 변명함만 같지 못한데 신은 선대왕에게서 이미 밝게 비추어 밝히심을 무릅썼습니다.

죽어서 선인과 선조를 돌아가 뵈올 뿐 다른 것을 다시 무어라 말하겠습니까. 지금까지 반년 사이에 천지가 무너지고 운향(雲鄕, 대왕의 영가가 머무는 하늘나라)이 점점 멀어져서 신이 붓을 적시고 종이를 펼침이 이로써 우리 임금님 마음을 슬프게 할 터이니 실로 신하된 직분에 편안한 바가 아니라 오직 깊은 산에서 통곡하고 한밤중에 피눈물을 흘리며 서럽고 원통함을 품고 죽어 물고 땅에 들어갈 뿐입니다.

이에 우리 전하께서는 신으로 선조께서 용서하신 바라 하여 이에 벼슬을 명하시고 품계를 내리시니 연속 내리심이 이번 제수하는 명령에까지 이르러 도타운 부름을 거푸 내려 출사(出仕)를 힘쓰라 하셨습니다. 그리고 거듭해서 일전의 자성 전하께서 크게 베푸신 은교(恩敎)로 받들어 읽기 반도 못 미쳐서 피눈물이 저절로 솟구쳐 올랐습니다. 이 한마디 말을 얻으니 족히 천추에 남을 말이 있듯이 글자마다 슬픔이 묻어나고 구절마다 지성이 배어 다시 남은 찌꺼기가 없었습니다.

옛날 송나라에 선인태후(宣仁太后, 1032~1093, 英宗皇后 高氏, 哲宗 立, 太皇太后로 섭정. 司馬光 등 舊法黨을 등용하고 王安石의 신법을 폐지하여 元祐之治를 이루니 그때에 女中堯舜이라 일컬었다.)가 있었는데 선황제 유지로 소식(蘇軾, 1035~1101)에게 면유(面諭, 만나서 유지를 내림)하자 소식이 저도 모르게 실성 통곡했다 하여 천년을 내려왔는데도 아직 사람으로 하여금 감격하게 하고 있습니다. 지금 신이 은교를 입음이 옛사람보다 만만 배이니 비록 목석의 무지나 돼지와 물고기의 사나움과 같다 하더라도 오히려 족히 감사함을 알 터인데

하물며 신은 거칠지만 떳떳한 성품을 갖추고 있으니 어찌 뛰기를 다하여 쫓아가 받들지 않겠습니까?

그러나 신을 돌아보건대 큰 바탕이 이미 이지러져서 낮은 담장도 넘기 어렵고 정신이 흐릿해져 변화를 알지 못하니 한결같이 달아나 피하려고만 합니다. 귀양 가거나 형벌 받는 것이 진실로 달가운 마음일 뿐입니다.

자덕(慈德)의 함량이 크시어 벌이 견삭에 그치고 일찍이 며칠 안 되어 전직을 다시 돌려주시며 소패가 울타리에 임하여 은혜 베푸심이 갈수록 더욱 지극했고 타일러 경계하다 권면하심이 갈수록 더욱 엄정했으니 신이 벼슬로 나갈 길을 열어놓으려는 까닭으로 끝을 쓰지 않음이 없으셨습니다.

그러나 신은 곧 이미 말라버린 풀뿌리이고 이미 식어버린 재라서 비록 비와 이슬로 적시고 봄의 양기를 불어넣는다 해도 아마 다시 살아날 희망도 다시 따뜻해질 기약도 없을 듯하니 장차 어떻게 신바람 나서 맑은 조정의 사대부 대열에 쫓아 달리겠습니까! 구구하게 스스로 계획한 바의 것을 신명(神明, 임금의 신명)이 지켜보시는데 어찌 감히 속이겠습니까?

아아! 이제 진유(眞遊, 선대왕의 영가)가 멀리 잠들어 더욱더 갈라지는데 신은 나아가 한번 문안을 드릴 방법도 없고 물러나 개미 떼를 먼저 몰아내지도 못하며 욕되게 살아 숨을 이어가면서 마치 지극한 서러움이 마음속에 있다는 것도, 옛날에 다시 살려낸 은혜를 지고 있다는 것도 모르는 듯하니 신의 죄입니다.

성은이 제일 처음으로 고여 넘쳐나고 자교가 천고(千古)에

우뚝하니 신과 같은 찌꺼기는 막론하고 곧 조정이 예우하는 신하들조차 쉽게 얻을 수 없는 바의 것인데 신이 또 그루터기 지키기를 처음처럼 하여 가만히 앉아 있기만 하면 오늘날 하나도 빠짐없이 새로 이루어가는 은혜를 거듭 저버리게 되니 신의 죄입니다.

이 두 가지 큰 죄를 짊어지고 천지 사이에 스스로 선다면 실로 이는 바라는 것이 아닙니다. 성상의 헤아림이 하늘같이 커서 비록 지극하게 포용한다 해도 땅에 엎드려 생각하면 스스로 용서하지 못해 지척에 문을 세우고 쇠 문지방을 만 겹으로 하리니 사는 것이 죽느니만 못해 눈물을 흘리며 좇지 못하리이다.

이에 만 번 죽음을 무릅쓰고 머리를 들어 호소합니다. 엎드려 천지부모에게 비오니 이 고충과 피나는 간정을 비춰 보시어 바로 신의 벼슬을 갈아주시고 신이 은혜를 저버리고 왕명을 거스른 죄를 따져 물으시어 나라의 기강을 밝히십시오."

답해서 말하다.

"상소를 살피고 모두 알았다. 지난날의 은교(恩敎)는 심상에서 멀리 벗어났었다. 경의 명분과 의리에 있어서는 진실로 마땅히 다른 것을 돌아볼 겨를이 없었을 것이다. 곧바로 그곳에서 나와 숙배하라. 한번 머뭇거려 여러 날 서로 버티면 어찌 옛날에 구부려 밝혀주시던 지극한 뜻을 저버리는 것이 있지 않겠느냐. 다시 고집 부리지 말고 곧바로 들어와 숙명하라."

(判義禁金魯敬疏曰, 伏以皇穹降割, 先大王仙馭上賓, 玄隧永閉, 時序浸邁. 伏況我殿下, 沖齡嗣服, 抱皇瞿之慟, 履艱大之業, 孝思罔極, 愈久兪[愈]新. 惟我慈聖殿下, 勉循舊章, 簾帷光御, 邦命增鞏, 群情載謐. 際又孝和殿追隆之典誕擧, 顯號尊親, 殷禮光前, 仰謨烈之采彰, 慶饗保之無疆, 號實方切, 攢祝兪[愈]深.

仍伏念臣行負神明, 釁殃交積, 慘被汚衊, 大論繼發, 蹈不測之禍, 蒙首惡之名, 衆罪叢身, 百鏃同的, 雖天地之仁, 主於生育, 亦無如臣何? 迺惟我先大王, 恩隆於天, 德厚於地, 求生於死有餘辜之中, 原情於理所必無之外, 推世宥之義, 寬金木之誅, 海島薄譴, 恩斯至矣. 臣雖戴盆, 不見天日, 而容光常如垂燭, 窮海坎窞, 萬無一生, 而四載假息, 形殼猶全, 是誰之賜也?

不料一朝賜環之音, 乃在眞殿薦酌之餘, 旣生之, 又宥之, 旣宥之, 又從以開釋之, 深追昔年絲綸一下, 傍觀亦爲之感泣. 生死肉骨, 在於俄忽之頃, 不惟生人之感恩如天, 念臣祖母徹惠於九地之下, 頌戴恩造, 思效結草, 魂魄私感, 寧有其極? 至若人言之誣與非誣, 臣何敢置辨? 以臣辨臣, 私也, 不如以人之公而辨臣, 以人辨臣, 又不如以聖人之至公至明, 無有一毫之私, 而爲臣辨臣, 臣於先大王, 旣蒙照燭而昭晢之矣.

死可以歸見先人先祖, 他復何言? 于今半年之間, 天地崩坼, 雲鄕漸邈, 臣之泚筆展紙, 以感我聖心, 實非臣分所安, 惟是慟哭窮山, 血泣中夜, 之慟之冤, 抱之終天, 銜之入地而已. 乃我殿下, 以臣爲先朝所容貸, 爰命甄敍, 寵除恩賚, 聯翩繼降, 至于今番除命, 而敦召連下, 飭勉申嚴, 而重以日前慈聖殿下, 誕宣恩敎, 奉讀未半, 血淚自湧. 得此一言, 足以有辭千秋, 字字懇惻, 節節諄複, 無復餘蘊.

昔有宋宣仁太后, 以先帝遺志, 面諭蘇軾, 軾不覺哭失聲, 千載而下,

尙令人激感. 今臣所被恩敎, 尤萬萬於古人, 雖如木石之無知, 豚魚
之至頑, 猶足知感. 況臣粗具彝性, 豈不竭蹶趨膺, 而顧臣大質已虧,
短垣難踰, 迷不知變, 一向逋慢, 嶺海鈇鉞, 固所甘心. 慈德含弘, 罰
止譴削, 曾未幾日, 復還前職, 召牌荐臨, 恩造愈往愈摯, 飭勉愈往
愈嚴, 所以開臣進身之路者, 靡不用極, 而臣卽已枯之荄也, 已冷之灰
也. 雖雨露以濡之, 春陽以呴之, 恐無再活之望, 再爇之期, 將何以揚
揚趨走於淸朝士大夫之列乎? 區區所自畫者, 神明臨止, 焉敢誣也?
噫, 今眞遊寢遠, 於戱愈切, 而臣則進無由一伸奔問, 退未效先驅螻
蟻, 偸生淹息, 若不知至慟之在心, 負昔日再造之恩, 臣之罪也. 聖渥
湛溢於一初, 慈敎曠絶於千古, 無論如臣滓穢, 卽朝廷禮遇之臣所未
易得者, 而臣又株守如初, 坐積違傲, 重負今日曲成之恩, 臣之罪也.
負此二大罪, 而自立於天壤之間, 實無是望. 聖度天大, 雖極包容, 伏
地踖越, 無以自恕, 咫尺脩門, 鐵限萬重, 生不如死, 有淚無從.
茲敢冒萬死, 仰首號籲. 伏乞天地父母, 鑑此苦衷血懇, 亟遞臣職, 仍
勘臣辜恩方命之罪, 以昭國紀, 不勝大願. 臣無任云云. 答曰, 省疏具
悉. 日昨恩敎, 逈出尋常, 在卿分義, 固當他不暇顧, 卽地出肅, 而一
直逡巡, 曠日相持, 豈不有負於昔日俯燭之至意乎? 勿復固執, 卽爲
入來肅命.)

〔『승정원일기』 헌종 원년 8월 1일 정사(丁巳), 원본 2320책, 탈초본
116책, 『酉堂遺稿』 권4, 「陳情辭判義禁疏」〕

8월 5일 22차의 부름에 나가지 않은 판의금 김노경을 체직하고 박
 주수로 대신하다.

8월 6일 사은정사 김노, 부사 이언순(李彦淳), 서장관 정재경(鄭在絅)
 출발. 이상적 4차 수행. 김홍근 호조참판.

8월 9일 익종 탄신 작헌례를 효화전에서 친행(親行).

8월 10일	청 완원이 북경에 들어갔다.
8월 11일	소령원(昭寧園)이 실화(失火)로 불에 탔다.
8월 15일	김노경 도총관.
8월 20일	김정희 좌부승지.
8월 21일	좌부승지 김정희가 불러도 나가지 않다. 2차까지 나가지 않다.
8월 22일	좌부승지 김정희, 정황이 두려워 대궐 밖에서 패를 받들다. 들어와 숙명하기를 엄히 재촉하다. 패를 받들고 자면서 끝내 응하지 않다. 사직상소 승정원에 이르다.

"부친이 무고를 당해 원통을 무릅쓰고 세상에 설 수 없는 까닭이라(被誣 冒寃 不立於人世故)."

"좌부승지 김정희가 상소로 아뢰었다. 신의 죄는 하늘을 꿰뚫고 악업은 쌓이고 모이니 신하가 되어 공적이 없고 자식이 되어 불효하여 위로는 조정에 죄를 짓고 아래로 가정에 욕을 주었습니다. 그래서 죄 없는 늙은 아비가 천고에 없는 바의 흉악한 무함을 입어 천고에 없는 기이한 원통함을 무릅쓰고 몸을 뜨겁고 습기찬 땅에 던져 풍파의 험난함을 갖추어 겪는 것을 눈으로 보았습니다.

진실로 신으로 하여금 조금만 피끓는 성품과 지극한 정성이 있게 했다면 단연코 마땅히 배를 갈라 하늘에 드리고 가슴을 쪼개 해에 보여 조금이나마 그 지원극통을 드러냈을 터인데 무섭게 참기만 할 뿐 이를 밝히지 못하고 가만히 숨죽이고 앉아 세월만 보내었습니다.

크나크신 우리 선대왕께서 천지를 돌이키는 재조(再造)의 은혜로 해와 달의 남김 없는 비침을 드리워 고운 비단(궁중) 가운데서 원통한 무함을 밝혀내시고 동이 밑에서도 용광

(容光, 틈으로 들어오는 빛)을 돌이키어 10행의 윤음으로 크게 통유(洞諭)를 베푸시어 천리를 용서해 돌아오게 하니 쌓인 원통 밝게 씻어냈습니다.

아아! 죽은 이의 살과 뼈를 일으킨다는 것은 옛사람들이 극언을 하려고 없는 것을 더 올린 것인데 신의 아비가 선대왕에게서 얻은 바와 같은 것으로 한다면 어찌 족히 이로써 그 만에 하나라도 비기겠습니까? 아마 우리 선대왕의 하늘 같은 은혜가 아니었다면 신의 일가 백 식구는 나물 가루를 면하기 어려웠을 것이고 신의 아비의 흉무(凶誣), 기원(奇冤)은 영원히 밝혀질 날이 없어 신의 불효죄는 이에 더욱 드러나서 비록 해가 다시 뜬다 해도 얼굴은 더욱 들 수 없어 실로 인간세상에 스스로 설 수 없었을 것입니다.

오직 우리 성상께서 신의 아비를 벼슬 차례에 기록하시어 제수하는 뜻을 연거푸 내리시고 또한 저 자성 전하께서도 선조 유지를 깊이 추모하고 은교(恩敎)를 크게 내리셨습니다. 계속해서 성비(聖批)로 울타리에 선포하시니 슬픔이 높이 이르러 심상에서 멀리 벗어나기가 만만 배라서 신 부자는 머리를 모으고 은혜에 감사했을 뿐만 아니라 손을 모아 성수(聖壽)를 빌었습니다. 한 글자를 쓰고 한 번 울어 골수에 새겨 넣기도 진실로 신보다 더한 사람이 없었을 터이니 또한 감격하여 높이 탄식하지 않을 수 없었습니다.

이에 천만 꿈속의 생각 밖으로 벼슬이 또한 신에게까지 미쳐 승지(承旨)로 제수하는 명령이 달을 이어 이렇게 내려 바꿔 보내는 어패가 울타리에 이르고 타일러 경계한다 하는 교서가 거듭 엄숙하니 신의 사사로운 의리를 돌아보건대

감히 쫓아가 받들지 않겠습니까만 여러 날 어기니 신의 죄가 더욱 쌓입니다.

아아! 임금과 신하의 대의(大義)는 천지간에 도망갈 곳이 없으니 은혜와 지우(知遇)의 두텁고 얇음이나 처지의 가깝고 멂으로 사이가 있는 것이 아닌데 은혜가 두텁고 처지가 가까운 것과 같은 데 이른다면 더욱 어떻겠습니까?

개와 말 같은 미물도 오히려 또한 충성을 다하는데 하물며 신은 신 집안사람으로 우리 선대왕이 키워주신 은혜를 치우치게 받고 기록하는 대열에서 일을 보며 시종하는 영광을 가까이하였으니 머리에서 발끝 터럭까지 은혜를 입지 않음이 없음에서이겠습니까? 더구나 구덩이 같은 데서는 건져 뽑아내서 살려내 이루어주시니 옛날로부터 남의 신하된 자로 군부에게서 이렇게 얻기로는 신의 부자와 같은 사람이 없을 것입니다.

그런데 갑자기 하늘이 무너지는 슬픔을 만나 혼백은 날로 멀어지고 제사는 끊어져 부여잡고 통곡하는 것도 미칠 수 없습니다. 오직 하늘과 땅을 꿰뚫는 지극한 원한과 지극한 통한이 있을 뿐이니 비록 몇 세대를 나고 또 태어나서 만대 자손에 이르러 몸을 뭉그러뜨리고 풀을 맨다 하더라도 이미 선대왕이 다스리던 날에는 미칠 수 없을 것입니다. 천지만 아득할 뿐이니 이 무슨 사람이 이렇습니까?

오직 옛사람이 이른바 선대를 추모하여 금세에 보답한다는 것은 지난 일을 보내고 지금 일로 산다는 것이니 신이 비록 지극히 어리석다 해도 역시 일찍이 이런 의리를 대강이나마 들었고 하물며 이런 좋은 벼슬로 매고 특별 대우로 거

듭하는데 더욱이 어찌 뛰기를 다하여 받들고 머리를 두드려 사은을 조금 펼치지 않겠습니까?

그러나 사람이 사람 되는 까닭과 신하가 신하 되는 까닭은 오직 대륜(大倫)이 있어서일 뿐입니다. 여기에서 조금만 명분을 다하지 않으면 오히려 사람이 될 수 없는데 하물며 사람이고서 인륜을 거스른다면 곧 짐승일 뿐입니다. 사람이 말하여 지목하기가 이에 이르렀는데 신은 감히 그 뜻의 소재를 알지 못하겠으나 신의 집안을 쓸어 없애려는 마음으로 참혹한 무함이 먼저 신의 아비에게 미쳤으니 곧 신의 몸에야 또 어찌 논할 겨를이 있겠고 어찌 말을 가리겠으며 어찌 욕을 더하지 않겠습니까?

지금에 이르러 신의 아비의 무함당함은 이미 우리 두 성군과 자성 전하께서 밝게 비추어 밝혀놓으셔서 다시 남은 찌꺼기가 없으니 곧 신이 감히 어찌 이미 지난일을 추가로 끌어내겠습니까마는 다만 신의 고충과 지극한 심정을 생각한다면 신명(神明)에게나 물을 수 있습니다.

비록 나가서 임금을 섬겨 그 바탕을 효로 옮기고자 하나 이미 (인륜) 무너뜨리기를 남김없이 하여 아직 세상에서 사람으로 일컬어질 수 없는데 하물며 감히 갓끈을 치렁거리고 허리띠를 매어 맑은 조정의 반차(班次) 행렬을 더럽히겠습니까?

오직 문을 닫고 발자국을 거두고서 생각마다 은혜를 칭송하고 시시각각 허물을 뉘우치면 거의 죽을 때가 되리니 중형의 보충이 될 듯합니다. 군은 이 마음을 하늘 해가 비춰 계시니 이에 감히 죽음을 무릅쓰고 부르짖어봅니다. 천지 부모께 엎드려 빌건대 불쌍함을 굽어살피시어 신의 이름

을 조정 명부에서 빨리 깎아내시고 신을 책임 회피죄로 문책하시면 대원(大願)을 이기지 못하겠습니다. 신은 맡을 수 없습니다.

상소 살피고 모두 알았다. 너희 집 일은 이미 모두 밝혀졌다. 부자는 하나인데 너는 어찌 이처럼 장황하냐? 사양하지 말고 곧 들어와 숙명하라."

(左副承旨金正喜疏曰, 伏以臣罪戾通天, 惡積釁萃, 爲臣無狀, 爲子不孝, 上而負罪於朝廷, 下而貽辱於家庭. 目見無辜之老父, 被千古所無之凶誣, 冒千古所無之奇冤, 投身炎瘴之地, 備經風波之險. 苟使臣, 少有血性至恫, 斷當刳腹呈天, 剖心向日, 少暴其至冤極痛, 而頑忍之甚, 不能辦此, 恬然視息, 坐度歲月.

洪惟我先大王, 恢天地再造之仁, 垂日月無遺之照, 燭冤誣於貝錦之中, 回容光於覆盆之底, 十行恩綸, 誕宣洞諭, 千里宥還, 積冤昭洗. 嗚呼, 起死肉骨, 古人所以極言之至, 蔑以復加, 而若臣父之所得於先大王者, 何足以此, 擬議其萬一也? 倘微我先大王如天之渥, 則臣之一門百口, 難免虀粉, 而臣父之凶誣奇冤, 永無可暴之日, 臣之不孝之罪, 於是益著, 雖天日重明, 而面目愈靦, 實無以自立於人世矣.

惟我聖上, 甄錄臣父, 除旨連下, 亦粵我慈聖殿下, 深追先朝遺志, 恩敎誕下, 繼以聖批荐宣, 惻怛隆摯, 逈出尋常萬萬, 不惟臣父子聚首感恩, 攢手祝聖, 一字一淚, 入骨刻髓, 苟無與於臣者, 亦莫不惑激聳歎, 乃於千萬夢想之外, 簪履之收, 亦及於臣, 承宣除命, 連月斯下, 庚牌荐臨, 飭敎申嚴, 顧臣私義, 有不敢冒沒趨膺, 鎭日違傲, 臣罪愈積. 噫, 君臣大義, 無所逃於天地之間, 不以恩遇之厚薄, 處地之邇逖, 有間, 至若恩之厚而地之邇, 尤何如哉?

犬馬之微, 尙亦效忠, 況臣以臣家之人, 偏蒙我先大王陶甄之恩, 周

旋於簪筆之列, 依近於奎璧之光, 頂踵毛髮, 罔非恩造, 乃若坑坎而
拯拔之, 又生成之, 從古爲人臣子, 而得此於君父, 未有如臣父子者,
而奄遭天崩之慟, 眞遊日遠, 俯仰霣絶, 攀號莫及, 惟有貫徹穹壤之
至冤至痛, 雖生生世世, 至萬子孫, 糜身結草, 已無及於先大王御世
之日, 天地茫茫, 此何人斯? 惟古人所謂追先報今, 送往事居, 臣雖至
愚, 亦嘗粗聞斯義, 況此好爵以縻之, 異數以申之, 尤豈不竭蹶承膺,
少伸叩謝, 而人之所以爲人, 臣子之所以事君親, 惟有大倫而已. 於此
而有些少不盡分, 尙不得爲人, 況人而斁倫, 卽禽獸已耳. 人言之指目
至此, 臣未敢知厥意之所在, 而以湛滅臣家之心, 憯誣先及於臣父,
則臣身又奚暇論, 而何言之可擇, 何辱之不加乎?

到今臣父之被誣, 旣蒙我兩聖朝, 曁慈聖殿下, 照燭而昭晰之, 更無
餘蘊, 則臣何敢追提旣往, 而第念臣之苦衷至情, 可質神明. 雖欲出
而事君, 所資以移孝者, 已斁毁無餘, 尙無以稱人於世, 況敢影纓束
帶, 以汚淸朝班行哉? 惟有杜門斂跡, 念念頌恩, 刻刻懺咎, 庶或爲桑
楡之收, 黥劓之補. 斷斷此心, 天日鑑臨, 玆敢冒死呼籲. 伏乞天地父
母, 俯垂悶憐, 亟刊臣名於朝籍, 仍勘臣逋漫之罪, 不勝大願. 臣無任
云云. 省疏具悉. 爾家事, 業已洞燭, 父子一也, 爾又何爲若是張皇乎,
勿辭, 卽爲入來肅命.)

(『승정원일기』 헌종 원년 8월 22일 무인 조, 원본 2321책, 탈초본 116책)

8월 23일　　김정희 좌부승지.

8월 24일　　판돈녕 김유근, 호판 이지연, 우참찬 조인영, 대호군 권돈인
　　　　　　등 실록편수당상.

8월 23, 24, 25일　　좌부승지 김정희는 세 차례 불러도 나가지 않아서 허체
　　　　　　되었다.

8월 27일　　소령원의 방화범인 원예(園隷, 소령원 소속 노비) 김용희(金龍

希) 추국해 죽였다.

김정희 부호군.

8월 28일	권돈인 형조판서.
9월 2일	김노경 내의 제조.
9월 5일	내의 제조 김노경 나가지 않다.
9월 10일	신위 병조참판.
9월 15일	약방 제조 김노경 첫 출사.
9월 20일	인정전에서 생진방방(生進放榜, 생원과 진사 급제자를 알림). 약방 제조 김노경 출사.
9월 21일	희정당에서 생진(生進, 생원과 진사) 사은받음. 김노경 실록청 당상.
9월 25일	김노경 판의금부사, 판의금 이지연은 체직되다.
10월 6일	증광문무과 복시. 문은 신좌모(申佐謨) 등 33인, 무는 선시영(宣時永) 등 218인. 판의금 김노경은 숙배하지 않다.
10월 11일	추사 편지 〈지동(芝洞) 회신〉(예초 합체 瘦金氣).

이 어름 추사는 〈증청람란(贈晴嵐蘭)〉(그림 90)을 그려 청람

그림 90 김정희, 〈증청람란〉, 지본수묵, 18.0×47.5cm, 간송미술관 소장

	(晴嵐) 김시인(金蓍仁, 1792~1865)에게 주었다.
10월 22일	판의금 김노경이 밖에 있으면서 나오지 않으므로 체직하고 이희갑으로 대신하다.
11월 13일	순종의 소상(小祥). 헌종이 효성전에 나가 소제(練祭) 및 주다례(晝茶禮)를 친행하다.
11월 14일	헌종이 희정당에 나가고. 대왕대비는 발을 내리고 약방입진, 시원임대신 각신 증수도감당상이 함께 입시 시, 도제조 박종훈…봉조하 남공철, 영부사 이상황, 판부사 심상규, 좌의정 홍석주, 영돈녕 조만영, 제학 조인영…원임대교 이헌위 김정희, 검교대교 김학성, 겸예조판서 김유근, 호조판서 이지연, 공조판서 박기수(朴岐壽) 차례로 나가 엎드리다.
12월 5일	추사 편지 〈초의에게 2〉(그림 91)(『阮堂全集』 권5, 「與草衣」 6).
12월 7일	권돈인 진하 겸 사은정사(進賀兼謝恩正使), 안광직 부사, 송응룡(宋應龍) 서장관.
	소치(小癡) 허유(許維, 1809~1892)가 초의(草衣)를 대둔산 일

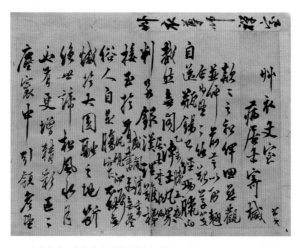

그림 91 김정희, 〈초의에게 2〉, 《벽해타운》, 지본묵서, 35.5×45.0cm, 안재준 구장

지암(一枝庵)으로 배방(拜訪)하고 가르침을 청하다(『小癡實錄』,「入大芚寺 寒山殿 訪草衣」).

12월 20일 회환사은정사 김노, 부사 이언순, 서장관 정재경 소견(召見, 불러 보다).

12월 30일 헌종이 효성전에 나가 석상식(夕上食) 친행 입시 시, 도승지 안광직⋯⋯ 제학 조인영⋯⋯ 원임대교 이헌위·김정희, 검교대교 김학성, 대교 김수근 차례로 시립(以次侍立).

한성 인구 20만 3,901명, 8도 인구 641만 1,506명.

추사는 〈동지중추부사 김양성 묘비(同知中樞府事金陽誠墓碑)〉 전면(前面)을 분예(分隷)로 썼다(105×45×21cm, 완주군 봉동면 은하리). 음기에는 '통정대부 규장각대교 경주 김정희 예(隷). 완산 이삼만 서(書)'라고 되어 있다.

1836년 병신(헌종 2년, 도광 16년) 51세(헌종 10세, 순원 48세, 김노경 71세)

1월 1일 효화전 친행 별다례(別茶禮) 입시 시. 효성전 주다례(晝茶禮) 입시 시, 행도승지 안광직⋯원임대교 이헌위·김정희, 검교대교 김학성, 대교 김수근 이차 시립.

1월 4일 희정당 대왕대비 수렴 약방입진 시원임대신 각신 승후 입시 시, 도제조 박종훈⋯원임대교 김정희, 검교대교 김학성, 대교 김수근 나아가 엎드리다. 고(故) 승지 임장원(任長源, 1734~1804)의 처 정씨(丁氏)가 100세가 되었으므로 정경부인(貞敬夫人)에 봉작하고 의식(衣食)을 후하게 주었다.

1월 23일 순종, 익종 어제(御製)의 교정, 간인(刊印)을 명하다.

2월 1일	효성전 주다례 친행 입시 시, 도승지 이헌위 … 제학 조인영, 원임제학 정원용, 원임대교 김정희, 검교대교 김학성, 대교 김수근 이차 시립.
2월 5일	부사직 강시환(姜時煥)이 수렴청정을 상소로 논하다. 추자도(楸子島)에 안치.
	추사 편지 〈초의에게 4〉(『阮堂全集』 권5, 「與草衣」 7).
2월 9일	진하 겸 사은정사 권돈인, 부사 안광직(安光直), 서장관 송응룡(宋應龍) 사폐.
	김유근은 「전권이재상개(餞權彝齋上价)」(『黃山遺稿』 권3)를 짓다. 권돈인은 청 곽의소(郭儀霄, 1775~?), 황작자(黃爵滋, 1793~1853) 등과 교유하다. 곽의소 등은 신명연의 〈녹의음시도(綠意吟詩圖)〉에 제시하다.
2월 22일	정약용(丁若鏞, 1762~1836) 졸(75세). 자 미용(美庸), 호 사암(俟庵), 다산(茶山), 열수(洌水), 여유당(與猶堂). 동부승지. 형조참의.
3월 1일	김교희 이조참의.
3월 3일	김정희는 동부승지로 행공(行公) 시작. 4, 5, 7, 10, 11, 12, 16, 17, 18, 19일. 동부승지 김정희 행공.
3월 4일	이조참의 김교희 불러도 나가지 않다.
3월 10일	동부승지 김정희가 부수찬(종6품) 허성(許晟)의 패초 입직을 청하다.
3월 11일	부수찬 허성 불러도 나가지 않다. 파직 전지 계청. 김정희에게 다만 추고하라 전하다.
3월 12일	동부승지 김정희 내각으로 나가다. 승정원 수직(守直) 승지 1원뿐이라 김정희는 불러도 나가지 않았다. 재패 부진. 3패

에 나갔다. 대왕대비, 김정희에게 경상도 거제부의 수해(水害)로 빠져죽은 사람을 구휼하라는 전교 내리다. 대왕대비, 김정희에게 전교하여 불성실한 평안감사 이기연(李紀淵)을 삭직하다.

김유근이 「기경국안사(寄景國按使)」(『黃山遺稿』 권3), 「오순정 중건기(五詢亭重建記)」(『黃山遺稿』 권4)를 짓다.

3월 14일 추사 편지(화봉책박물관,『추사를 보는 열 개의 눈』806), 석암체 (石庵體) 영향 농후하다.

3월 20일 흥선대원군의 아버지인 남연군(南延君) 이구(李球, 1788~1836) 졸.

3월 23일 우부승지 김정희 식가(式暇, 휴가).

3월 25, 27일 우부승지 김정희 행공.

3월 29일 김교희 대사성.

4월 1일 효성전 주다례 친행 입시 시, 도승지 이헌위…우승지 임한 진(林翰鎭), 좌부승지 이규팽(李圭祊), 우부승지 김정희… 이차 시립. 헌위는 술 따르고 정희는 잔으로 술 받고…헌위 가 잔을 잡아 꿇고 드리니 상감이 잔을 잡아 정희에게 주다.

4월 3일 우부승지 김정희 행공. 영돈녕 조만영이 상차하여 대왕대 비가 자신의 회갑에 선사(宣賜)한 것을 사은하니 대왕대비 는 답교를 김정희에게 전하고 사관(史官)을 보내 전유하도 록 하다.

4월 4일 경상도에서 죽순(竹筍) 기한 내 올리지 못할 것과 황해도 연안 민가 화재 사건에 대해 대왕대비 전교를 김정희에게 내리다. 자시(子時) 상예 효성전 하향대제(夏享大祭) 친행 입 시 시, 도승지 이헌위…우부승지 김정희… 시립. 헌위 술

따르고 정희 받는 등 제례 참여.

4월 5일 　전 함경감사 권돈인의 주청으로 고(故) 현감 최신(崔愼, 1642~1708)을 추증(貤贈之典)하다. 최신은 종성(鍾城) 출신으로 송시열(宋時烈) 문인이며, 관북(關北) 성리학의 종주(宗主)이다.

김노경 상호군.

4월 6일 　김정희 내각에 사진(仕進), 우부승지로 불러도 나가지 않다. 다시 불러도 나가지 않자 파직하다. 김정희 성균관 대사성. 송치규 대사헌, 김교희 대사간. 대사성 김정희 불러도 나가지 않다.

4월 8일 　대사성 김정희 제배(除拜) 후 3일 출숙하지 않다.

4월 10일 　대사성 김정희, 사직소.

5월 5일 　풍은부원군(豊恩府院君) 조만영(趙萬永, 1776~1846)의 회갑. 김유근이 「수풍은국구화갑(壽豊恩國舅花甲)」(『黃山遺稿』 권3)을 짓다.

5월 19일 　내각에서 순조·익종 어제(御製) 인쇄 공로로 원임대교(原任待敎) 이헌위(李憲瑋), 김정희를 가선대부(嘉善大夫, 종2품)로 가자(加資). 각 내하 녹비 1령 사급, 『열성어제(列聖御製)』 합부본 각 1건 반사하다.

5월 20일 　조인영 판의금. 김정희 동춘추.

5월 22일 　김노경 내의 제조, 대사성 김정희 사직소.

5월 25일 　약방 도제조 박종훈, 제조 김노경, 부제조 윤성대(尹聲大) 입시 문안.

5월 26일 　조인영 실록 당상.

5월 28일 　약방 제조 상호군 김노경, 부제조 도승지 윤성대가 연명상

소하여 탕제(湯劑) 재료 안에서 들어오는 것이 법도에 맞지
않는 것이라고 스스로 인정하다(引咎)(『酉堂遺稿』권4,「因藥
院事聯名自劾疏」).

5월 30일 　어용(御用) 탕제 은관(銀罐)의 색이 변한 것으로 내의(內醫)
　　　　　장무관(掌務官) 김시인(金蓍仁, 1792~1865, 45세)을 엄문(嚴
　　　　　問)하다. 내각군사(內閣軍士) 이순대(李順大)가 천초(川椒, 약
　　　　　재, 조피), 유황(硫黃)을 간(硏去) 사실 확인.

6월 4일 　어용 탕제 은관 변색으로 약방 도제조 박종훈, 제조 김노
　　　　　경, 부제조 윤성대 파직.

6월 4일 　죄인 김시인은 감사(減死) 일등(一等)하여 섬으로 유배하
　　　　　다(島配).

6월 6일 　죄인 김시인을 전라도 강진현 고금도에 정배하다.

6월 7일 　숙선옹주(淑善翁主, 1793~1836) 졸. 유빈 박씨 소생으로 영
　　　　　명위 홍현주(1793~1865)의 부인이다. 외아들 홍우길(洪祐
　　　　　吉, 1813~1853)은 대사성.

6월 18일 　효성전 탄신 주다례 친행 입시 시, 도승지 이가우…원임대
　　　　　교 이헌위, 김정희 검교대교 조두순·김학성·김수근 시립.

6월 19일 　이상황 실록총재관. 권돈인 홍문관 제학.

6월 22일 　실록청총재 심상규 허체

6월 24일 　김유근이 「자제화하증원춘(自題畵荷贈元春)」(『黃山遺稿』권3)
　　　　　을 짓다.
　　　　　"물 가운데 우뚝우뚝 꽃과 잎, 붓 끝에서 묘한 향기 풍기네.
　　　　　이 꽃 들고 산사로 가서, 그대 함께 법화도량 증명하고저(亭
　　　　　亭花葉水中央, 筆下天然聞妙香, 我欲拈將山寺去, 與君同證法華場)."

6월 25일 　홍석주 실록청 총재.

6월 29일	권돈인 도총관, 김정희 부총관.
7월 3일	김노경 상호군.
7월 8일	김유근·이지연·조인영·신재식·서유구·정원용 실록 교정을 명.
7월 9일	조두순 병조참판 곧 바꾸고 김정희로 대신하다 .
7월 10일	김정희 병조참판.
7월 18일	병조참판 김정희 병.
7월 20일	김홍근 홍문관 부제학. 병조판서 김난순 병. 참판 김정희 입직 나가다.
7월 26일	병조참판 김정희 병.
8월 3일	김정희 특진관 초계(抄啓, 뽑아 아뢰다).
8월 7일	김노경 도총관.
8월 8일	병조참판 김정희 허체, 안광직으로 대신하다. 김정희 호군.
8월 19일	원임대교 김정희 순종, 익종 어제와 근년 의궤 등을 강화 외규장각에 봉안하기 위해 나가다.
9월 20일	원임대교 김정희가 화령전, 건릉, 현륭원 일체를 봉심하고 오다.
10월 16일	동지정사 취미(翠微) 신재식(申在植, 1770~1843) 전별시첩인 《송취미태사잠유시첩(送翠微太史蹔游詩帖)》(그림 92)을 추사가 대필하다.
	부사 이노집(李魯集, 1773~1843), 서장관 조계승(趙啓昇, 1794~?) 사폐. 이상적이 상사수역(上使首譯), 경오(鏡浯) 임백연(任百淵, 1820~1866)이 시반(詩伴)으로 서장관 수행(『鏡浯行卷』 2책).
	임백연의 『경오행권』 건(乾, 속제목 鏡浯遊燕日錄) 병신(丙申)

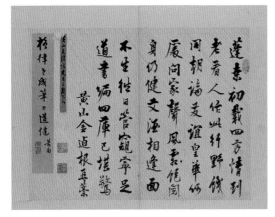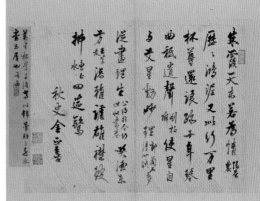

그림 92 김정희, 《송취미태사잠유시첩》, 지본묵서, 32.0×40.5cm, 간송미술관 소장

11월 13일 임진 조에 다음과 같이 기록하고 있다.

"맑음. 아침에 상사(上使)에게 인사 가니 한 시첩을 보여주면서 이렇게 말하다. '이는 내 서울의 여러 이름난 친구들이 나를 전별할 때 지은 것이다. 이제 길을 떠나자 시첩으로 만들어 보냈으니 심히 성대한 일이다. 내가 휴대하고 중국에 가서 두루 비평과 서발을 받고자 한다.' 펼쳐보니 정(情) 자 운(韻)의 음전축(飮錢軸, 전별시축)이고, 계국(階菊) 이공(李公), 석애(石厓) 조공(趙公), 운석(雲石) 조공, 이타(梨坨) 홍공(洪公), 추사(秋史) 김공(金公), 황산(黃山) 김공, 이재(彝齋) 권공(權公) 및 취미(翠微) 장(丈) 시인데 황산은 2수(首)를 지었다. 시첩은 추사가 쓴 것이다.

그때에 각각 하처(下處)에 소병(素屛, 흰 병풍)을 설치했었는데 취미장이 명하여 먹을 갈게 하고 병풍 두 벌에 음전축시를 스스로 써서 거두니 필세(筆勢)가 고건(古健, 예스럽고 굳셈)하다. 조금 있다 붓을 던지며 이르기를 '이 걸음에 능히

글씨를 쓸 사람이 어찌 홀로 자네뿐이겠는가. 한번 압록강을 건너면 이름난 편지지와 아름다운 종이가 문을 메울 터이니 구해서 찾는 자가 누구 손으로 많이 돌아갈지 모른다."

(十一月十三日 壬辰. 晴. 朝拜上使, 展一帖示之曰, 此吾洛社諸公, 錢我時所作. 今於撥路, 作帖以送, 甚盛事也. 吾欲携入中州, 遍求批評序跋也. 披視則 情字韻 飮餞軸, 而階菊李公, 石厓趙公, 雲石趙公, 梨坨洪公, 秋史金公, 黃山金公, 彝齋權公, 及翠微丈詩, 而黃山之作二首. 帖則秋史所書也. 時各於下處, 設素屛, 翠微丈命, 磨墨撤二屛, 自書飮餞軸詩, 筆勢古健. 須曳 擲筆曰 此行能書, 豈獨君耶. 一渡鴨水, 名箋佳紙 鬨門, 求索者, 未知多歸誰手也.)

평안감사 의석(宜石) 김응근(金應根, 1793~1863)은 신재식의 생질이며, 유재건(劉在建)의 『이향견문록(里鄕見聞錄)』 조광진(曺匡振, 1772~1840) 일화는 이 시기의 사실.
그러나 김응근은 1833년 5월 25일에 평양서윤(平壤庶尹)에 임명, 1836년 6월 29일에 7월 1일까지 올라오라고 되어 있음. 1836년 12월 25일에 전부(典簿)에 임명. 기록이 있으니 평양서윤 김응근을 『이향견문록』에서 평안감사로 잘못 기록한 것으로 보아야 할 것이다.

10월 18일 김노경 지중추부사.

11월 1일 오시(午時), 효성전 주다례 친행 입시 시, 도승지 이광정……
 원임대교 이헌위·김정희 검교대교 김수근·김학성 차례로
 시립.

11월 8일	김정희 성균관 대사성.
11월 10일	대사성 김정희 제배 후 3일 지나도 나와 숙배하지 않자 불러서 임무를 살피도록 명하다.
11월 11일	효성전 조상식 친행 입시 시, 주다례 친행 입시 시…원임대교 이헌위·김정희, 검교대교 조두순·김학성·김수근 차례로 시립.
11월 12일	효성전 조상식 친행 입시 시, 주다례 친행 입시 시, 석상식 친행 입시 시, 좌승지 서기순…원임대교 이헌위·김정희, 검교대교 조두순·김학성·김수근이 차례로 시립하다.
11월 13일	효성전 대상제(大祥祭) 및 별다례 친행 입시 시, …원임대교 이헌위·김정희, 검교대교 조두순·김학성·김수근 차례로 시립.
11월 14일	희정당 임어 대왕대비 수렴 약방입진 시원임대신 각신 동위 입시 시, 도제조 박종훈, 제조 김노…봉조하 남공철, 영부사 이상황, 판부사 심상규, 좌의정 홍석주, 영돈녕 조만영, 제학 조인영…원임대교 이헌위, 김정희 검교대교 조두순·김수근 나아가 엎드리다. 종상(終祥)을 위로하다.
11월 15일	효성전 별다례 친행 입시 시, 도승지 이광정…원임대교 조두순·김정희 검교대교 김학성·김수근 차례로 시립.
11월 20일	희정당 약방입진 조강(朝講) 동위 입시 시, 도제조 박종훈 제조 김노…특진관 김정희… 각『대학』,『논어』제1권 가지고 나아가 엎드리다.
11월 21일	왕,『대학』강의 마쳐서 앞뒤 시강(侍講)들에게 시상하다.
12월 1일	효성전 별다례, 15일 효성전 망제(望祭), 별다례, 29일 효성전 별다례 친행 입시 시, 도승지 안광직…원임대교 이헌위·김

	정희·김영순, 검교대교 조두순·김학성·김수근 이차 시립.
12월 12일	김노경 판의금부사. 희정당 신시(申時) 조회에서 이날 패초 입시를 명하다.
12월 18일	해시(亥時), 희정당 조회. 영중추 이상황, 판중추 심상규, 우의정 박종훈, 판의금 김노경, 지의금 권돈인 입시.
12월 19일	은언군(恩彦君)의 손자 이원경(李元慶)을 추대하려던 대역부도죄인 남공언(南公彦)을 능지처사(陵遲處死)하다. 영중추 이상황, 판중추 심상규, 좌의정 홍석주, 우의정 박종훈 등 실세들의 이름이 남공언의 진술(賊招)에 나와서 의금부 문 밖에서 석고서명(席藁胥命)하다.
12월 29일	전국 인구 653만 8,207명, 제주도 인구 7만 5,120명.

1837년 정유(헌종 3년, 도광 17년) 52세(헌종 11세. 순원 49세, 김노경 72세)

1월 1일	권농윤음(勸農綸音)을 원임대교 김정희 지어 바치다(製進).
1월 2일	희정당 시원임대신 각신 동위 입시 시, … 원임대교 이헌위·김정희·김영순, 검교대교 조두순·김학성·김수근 나아가 엎드리다
1월 7일	순종, 익종을 태묘(太廟, 宗廟) 제16실, 제17실에 부묘(祔廟)하고 경종(景宗)은 영녕전(永寧殿)으로 조천(祧遷)하다.
1월 10일	대왕대비(순원왕후), 왕대비(신정왕후)에게 존호(尊號)를 더 올리고, 인정전에서 수하 반교 반사하다. 대왕대비는 가례를 속행하라 하교하다. 영돈녕 조만영, 판돈녕 김유근 소견. 9~13세 처자 금혼령을 내리다. 김정희 동지경연사 겸대.

1월 16일	판의금 김노경, 하루에 두 번 불러도 오지 않다.
1월 17일	판의금 김노경, 하루에 세 번 불러도 오지 않다.
1월 18일	추사가 동지사 편에 양장철태엽(羊腸鐵胎葉, 自鳴琹, 오르골)

수종(數種) 구입을 염암(恬葊) 요함(姚涵)에게 부탁하다.

염암(恬葊, 姚涵, 安徽省 桐城人)이 이르기를 "추사가 구하기를 부탁한 양장철태엽 여러 종은 그 심부름 시킨 건(件)이 이미 실패하여 바꾸려고 한다기에 아우가 이미 시중에서 구했을 뿐이다." 내가 이르기를 "이 물건을 아우는 아직 일찍이 보지 못했는데 보여줄 수 있겠는가." 염암이 이르기를 "서양 음악이 들어 있는 합(盒)인데 보지 못했는가. 크기는 겨우 3 치이고 대모(玳瑁)로 합을 만들었다. 안에 기관(機關, 기계장치)이 있어 16곡을 연주하는데 또렷이 구분할 수 있다."

내가 이르되 이것이 이른바 "자명간(自鳴琹)인가." 염암이 이르기를 "그렇다. 어제 연옹(燕翁)이 보내야 할 각건을 우리 형께 보냈다 하니 신물은 이미 숫자에 맞춰 받았는가." 내가 이르기를 "연옹 각건은 아우가 알 바 아니나 편지와 함께 보내준 물건은 이미 받았다."

(恬葊曰 秋史託求 羊腸鐵胎葉數種, 爲其傔件已敗, 欲修改也. 弟已求之市中耳. 余曰 此物 弟未曾見, 可相示否. 恬葊曰 有洋音樂盒, 見過否. 大僅三寸. 玳瑁爲盒. 中有機關, 奏十六闋, 了了可辨. 余曰 是所謂自鳴琹也. 恬葊曰 然. 昨燕翁 交寄 各件及送, 吾兄信物, 已照數收到否. 余曰 燕翁各件, 非弟所及知, 而芳翰珍貺, 已奉領矣.)

(『경오행권』곤(坤) 丁酉 1837. 1. 18. 丙申條)

| 1월 18일 | 대왕대비가 은자 1천 냥을 동래부로 내려보내 왜관(倭館)에 |

전하다. 역적 남응중(南膺中)을 잡아 보낸 공로를 가상히 여

겨서다.

1월 19일	김유근 공조판서.

1월 24일 　　이헌위 형조판서. 판의금 김노경, 지의금 권돈인, 동의금 이
규현, 모두 신병(身病)으로 허체하다. 김학순 판의금.

청 왕희손(汪喜孫, 汪喜荀)이 신재식 편에 추사의 편지를 받
고 답장과 함께 『선유림연보(先儒林年譜)』, 김명희에게는
『전역주원실유고(箋易注元室遺稿)』13책을 보내옴.

1월 26일 　　권돈인 판의금부사 .

2월 4일 　　김노경 상호군.

2월 6일 　　심상규 가례도감 도제조. 김유근·이지연·조인영 제조. 김
교근 광주유수.

2월 18일 　　광주판관 김조근(金祖根, 1793~1844, 순원왕후의 8촌 동생) 승
지로 특별 발탁하다. 남공철 가례정사(嘉禮正使), 박기수(朴
岐壽) 부사.

2월 26일 　　왕비 삼간택 통명전(通明殿)에서 거행해 대혼(大婚)을 승지
김조근가(家)로 정하다. 김조근은 영돈녕부사 영흥부원군
(永興府院君), 부인 한산 이씨는 한성부부인(韓城府夫人)에
봉하다.

상어 희정당 대왕대비 수렴 시원임대신 각신 풍은부원군,
영흥부원군 동위 입시 시 도승지 조병현…봉조하 남공철,
영부사 이상황, 우의정 박종훈, 풍은부원군 조만영, 영흥
부원군 김조근…원임대교 이헌위·김정희·김영순, 검교대
교 조두순·김학성 나아가 엎드리다.

3월 1일 　　가례(嘉禮) 경과정시(慶科庭試) 시행.

3월 6일 　　인정전에서 납채례(納采禮) 거행하다.

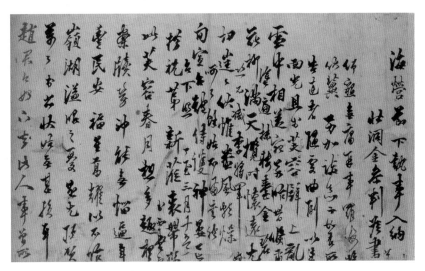

그림 93 김정희, 〈황해도 관찰사 정기일에게〉, 지본묵서, 33.7×57.9cm, 선문대학교박물관 소장

대왕대비 명으로 완성군(完城君) 이희(李爔)의 아들 이시인 (李時仁)을 완창군(完昌君)으로 봉작하다.

3월 7일　　　김조근 호위대장.

3월 10일　　김정희 동경연.

3월 12일　　김정희 좌승지.

인정전에서 납징례(納徵禮)를 행하다. 도승지 조병현, 좌승 지 김정희, 우승지 김흥근 시립.

3월 14일　　김정희 호군.

3월 15일　　추사가 〈황해도 관찰사 정기일(鄭基一, 1787~1842)에게〉 편 지(그림 93)를 쓰다. 구양순(歐陽詢), 유용(劉墉)의 합체로 주 경온유(遒勁溫柔, 힘차고 군세며 온화하고 부드러움)하다(『추사 명품』, 559~561쪽 참조).

3월 18일　　인정전에서 왕비를 책봉하다.

3월 20일　　별궁에서 친영례(親迎禮), 대조전(大造殿)에서 동뢰연(同牢

宴)을 행하다.

3월 24일 가례도감 도제조 심상규 이하 시상.

3월 30일 대례(大禮)가 순조롭게 이루어지므로 왕비의 선조인 김창
집(金昌集), 김이소(金履素) 내외 사판(祠版)에 승지를 보내 치
제하다.

김노경(金魯敬, 1766~1837) 졸. 족보에 '丁酉 三月 三十日 卒'이
라고 하다.

추사가 '완당(阮堂)'을 주로 쓰는 것은 부친상 이후가 아닌
가 한다. 늦으면 제주(濟州) 이후일 것이다.('阮堂'이라는 인장
을 1827년 〈묵소거사자찬〉, 1835년 〈증청람란〉부터 사용했다.)

4월 2일 원임대교 김정희는 본생부상 제3일로 정식에 의해 검서관
(檢書官)을 보내 죽을 권하고 오라 하다.

4월 20일 왕비 책봉 주청정사 김현근, 부사 조병현, 서장관 이원익(李
源益) 사폐. 이상적 5차 수행. 조병현은 청 왕희손, 온조강
(溫肇江) 등과 교유하다.

4월 28일 김흥근이 김유근에게 보낸 편지에서 김유근 집안의 면례
(緬禮, 移葬)를 짐작(『안동김씨 문정공과 기증유물』 편지 37,
317~318쪽).

5월 6일 김유근이 「단오 후 1일에 여러 손님들과 백련산방을 지나
니 산에 가득한 양기를 금하지 못하겠다. 질펀하게 근체
시로 뜻을 펼쳐본다(端陽後一日 與諸客過白蓮山房, 不禁山陽之
盛, 漫賦近體志懷)」(『黃山遺稿』 권3), 「제화석기이재(題畵石寄彛
齋)」, 「자제화석(自題畵石)」(『黃山遺稿』 권3) 등을 짓다.

5월 22일 원임대교 김정희 본생부상 졸곡(卒哭)일. 정식에 의해 검서
관 보내 고기를 권하고 오라 하다.

그림 94 〈덕온공주 인장〉(왼쪽)과 인문(印文), 국립고궁박물관 소장

8월 13일	덕온공주(德溫公主, 1829~1844, 9세)와 남녕위(南寧尉) 윤의선(尹宜善, 1827~1887, 11세)이 가례 올리다(그림 94).
8월 27일	『열성지장(列聖誌狀)』을 원임대교 김정희 등에게 각 1건 사급.
10월 4일	영흥(永興) 선원전(璿源殿)의 태조 어진 파쇄사로 우의정 박종훈, 예조판서 정원용이 봉심하다. 이기연(李紀淵)을 예조판서 겸 안핵사로 삼아 파견 조사하다.
10월 19일	안핵사 예조판서 이기연이 선원전에서 변을 일으킨 죄인 원대익(元大益)의 자백을 받아 알렸다. 원대익은 정평(定平) 사람으로 선원전 안의 제기(祭器) 등을 훔치다가 태조 어진을 실수로 파손하다.
10월 30일	희정당에서 선원전 봉심대신 및 예조 당상 소견. 파손된 영흥 선원전의 태조 어진을 경희궁 광명전(光明殿)에서 이모도감(移模都監)을 설치하여 이모 거행하기로 하다. 판의금 정원용을 체직하고 권돈인이 대신하다.
11월 1일	대역부도 원대익을 능지처사하다.

그림 95 김정희, 〈황해감사 정기일에게 답장〉, 지본묵서, 36.5×58.5cm, 선문대학교박물관 소장

11월 18일	조기영(趙冀永) 충청감사, 신위 호조참판, 박종훈 선원전 어진도사도감 도제조, 조인영, 이기연, 이희준 제조.
11월 25일	영의정 이상황, 희정당에서 시원임대신 예조당상 풍은부원군 소견 시, 대왕대비 5순(旬) 헌수례(獻壽禮) 봉행을 청하다. 김유근 예조판서로 입시했으며, 이날 쓰러진 듯. 겨울 김유근이 중풍과 실어증(失語症)에 걸리다.
12월 일	김유근의 보국숭록대부 행판돈녕부사 겸 예조판서 지실록사 교지(敎旨). 날짜는 공란이다.
12월 7일	영흥에서 온 태조 어진을 경희궁 광명전에 봉안하다.
12월 12일	김노경 판의금부사 임명(『朝鮮史』 오기, 김노경은 이미 3월 30일에 졸했다). 홍경모 예조판서.
12월 18일	추사 〈황해감사 정기일에게 답장〉 쓰다(그림 95). 문징명(文徵明), 황정견(黃庭堅), 휘종(徽宗), 서한동용(西漢銅甬)류의 수금체(瘦金體)이다.
12월 30일	전국 인구 663만 2,641명, 제주도 인구 7만 5,931명.

1838년 무술(헌종 4년, 도광 18년) 53세(헌종 12세, 순원 50세)

1월 1일 대왕대비(순원왕후) 5순(旬) 칭경(稱慶). 조봉진 예조판서.

1월 4일경 청 여전손(呂佺孫)이 이상적에게 한와연(漢瓦硯), 명로(茗爐),

용정평차(龍井苹茶), 그림 4폭(그림 96) 등을 선물하다.

1월 7일 추사, 〈장동에서 조광진에게〉(그림 97)를 황정견과 유용의

합체로 쓰다.

그림 96 여전손, 〈채란(彩蘭)〉, 지본담채, 17.4×52.2cm, 간송미술관 소장

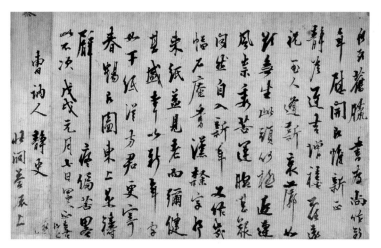

그림 97 김정희, 〈장동에서 조광진에게〉, 지본묵서, 28.0×44.5cm, 국립중앙박물관 소장

2월 13일	대사헌 겸 좨주 송치규(宋穉圭, 1759~1838) 졸(80세). 자 기옥(寄玉), 호 강재(剛齋). 우암 송시열의 6대손, 김두묵(金斗默)의 문인. 『주자대전(朱子大全)』과 『송자대전(宋子大全)』 연구가 필생의 업무였다.
2월 22일	태조 어진 이모 끝나다.
2월 27일	태조 어진 영흥으로 출발하다.
3월	초의가 상경해 추사가를 조문하고 허유(許維, 1809~1892) 천거 목적으로 허유의 공재 그림 임모본, 자작본 수점 추사에게 보이다.
	봄, 초의는 성동정사(城東精舍)에서 홍현주의 『해거도인시집』 발문을 짓고, 수홍(秀洪)과 금강산을 유람하다.
3월 29일	그믐 김노경 소상(小祥). 김양순 대사헌, 이경재 대사간.
4월 8일	추사가 편지 〈혜암(慧庵) 주석(駐錫) 초의에게〉를 보내 소치 허유를 데리고 오길 희망하다(『붓 천 자루와 벼루 열 개를 모두 닳아 없애고』, 116~117쪽. 『阮堂全集』 권5, 「與草衣」 8. 박동춘, 『추사와 초의』, 이른아침, 2014, 62~65쪽).
4월	추사 편지 〈초의에게〉(『阮堂全集』 권5, 「與草衣」 9·10. 박동춘, 『추사와 초의』, 69~70, 72~75쪽).
윤4월 13일	『순종실록(純宗實錄)』 완성을 고하다. 김유근이 실록찬수 제명기(題名記)를 짓다(『黃山遺稿』 권4, 「書題名記」).
	추사는 묘향산 보현사에서 중간(重刊)한 『옥추보경(玉樞寶經)』 중간본 서문(重刊本序文)을 짓고 쓰다. 전예해행초(篆隸楷行草) 여러 서체를 종합한 추사체(秋史體)이다. 〈상원암(上院庵)〉 현판 글씨(그림 7, 283쪽)도 이 시기 글씨이다.
윤4월 28일	정기선(鄭基善) 평안감사.

5월 13일	청 완원(阮元, 1764~1849)이 75세로 치사(致仕, 벼슬에서 물러남)를 빌다.
5월 15일	대왕대비(순원왕후) 5순 탄신일.
6월	추사 편지 〈초의에게〉(『阮堂全集』 권5, 「與草衣」 11).
6월 20일	판중추부사 심상규(沈象奎, 1766~1838) 졸(73세). 자 치교(穉敎), 호 두실(斗室), 영의정. 두 아들이 일찍 죽어 가문의 손자 심희순(沈熙淳)을 후사로 삼았다. 김조순의 최측근이었다.
8월	소치(小癡) 허유(許維, 1809~1892)가 초의(草衣, 1786~1866)의 주선으로 상경해 월성위궁(月城尉宮)으로 추사를 찾아가 배움을 시작하다. 도중 소사(素砂)에서 초의와 상봉하고 칠원점(漆院店)에서 함께 묵은 뒤 헤어졌다. 초의의 소개 편지는 『소치실록』(41~49쪽)에 실려 있다.
8월 20일	권돈인이 청 왕희손에게 수천 자 장문의 편지를 보냈는데 추사가 대작한 것이다. 『해외묵연(海外墨緣)』으로 제책(製冊)되었다. 추사의 학예관 피력했으며, 청나라 학예계에 충격을 주었다. 청 이조망(李祖望)의 『계부사재문집(鍥不舍齋文集)』 권3에 수록되어 있다(『阮堂全集』 권5, 「代權彝齋 與汪孟慈」).
8월 24일	청 완원이 연경 떠나서 10월 14일 양주에 도착하다.
10월 25일	경상감사 권돈인이 안동 유학 유정문(柳鼎文), 성주 유학 이수진(李秀鎭) 등 도내(道內) 인재를 천거하다.
11월 22일	이조판서 김노(金鑪, 1783~1838) 졸. 56세. 효명세자의 사부(師傅), 대리 시 전권사간(專權四奸)이라고 불렸다.
12월 7일	인조(仁祖) 장릉(長陵) 재실(齋室)에서 실화.
12월	추사 편지 〈초의에게〉(『阮堂全集』 권5, 「與草衣」 13).
12월 30일	전국 인구 668만 4,191명.

1839년 기해(헌종 5년, 도광 19년) 54세(헌종 13세, 순원 51세)

1월 1일	대왕대비 망륙(望六, 51세)을 인정전에서 반교(頒敎), 수하 (受賀), 대사(大赦)하다.
1월 3일	청 왕희손이 이상적에게 모친의 축수 편지와 장심(張深)의 〈지란옥수(芝蘭玉樹)〉와 〈유음자죽(柳蔭慈竹)〉을 보내다.
1월 9일	추사 편지 〈초의에게 3〉(『阮堂全集』 권5, 「與草衣」 14). 전후한 (前後漢) 예서기(隸書氣)가 급증해 추사체 완비에 근접한 글 씨이다.
1월 10일	청 왕희손이 추사에게 장문의 편지를 보내 추사와 산천의 대련 글씨를 요청하다.
2월 26일	방축 죄인 홍석주를 방송하다.
3월 5일	우의정 이지연이 사학(邪學)을 끝까지 추궁할 것(窮覈)을 주 청하다.
3월 20일	집의 정기화(鄭琦和)가 상소해 사학책자(邪學冊子)를 연행 (燕行)에서 몰래 사 오는 것(潛貿)을 논하다.
3월 29일	그믐 김노경 대상.
4월 7일	지난 가을 신금절목(新禁節目) 선포를 무릅쓰고 완호를 위 한 중국 물건을 많이 들여왔다고(玩好燕物, 貿來多故) 비변사 에서 아뢰다. 이희준 등 3사신 및 의주부윤 홍열모(洪說謨) 파직하다.
4월 12일	사학(邪學) 죄인 권득인(權得仁), 이광헌(李光獻), 의빈(宜嬪) 내인(內人), 박녀희순(朴女喜順) 등 9인을 서소문 밖에서 참 수하다. 전주 김대권(金大權), 상주 김사건(金思健), 안동 이 재행(李在行) 등도 참수하다.

4월경	신위(1769~1847)가 금령(錦舲) 박영보(朴永輔, 1808~1872)에게 〈푸른빛 계란 모양 대접에 뜨니 느티떡이요, 붉은빛 얼음 소반에 점 찍으니 웅어회라(靑浮卵碗槐芽餠, 紅點氷盤鱯葉魚)〉(그림 98) 해서 대련을 써 주다.
4월 27일	경상도 북부 비안(比安), 용궁(龍宮), 예천(醴泉), 함창(咸昌), 의성(義城) 등 지역에 폭풍(暴風), 급우(急雨) 비포(飛雹, 날아다니는 우박) 피해가 극심하다. 큰 우박은 표주박만 하고(大雹如瓢), 작은 우박은 주먹만 하다(小雹如拳). 우박이 쌓여 3일 녹지 않았다(積雹三日不消).

그림 98 신위, 〈해서 대련〉, 71세, 1839년, 지본묵서, 200.5×44.0cm, 간송미술관 소장

홍경모 형조판서.

5월 8일 김정희 호군.

5월 25일 김정희 형조참판. 대왕대비가 사학(邪學)을 다스리라고 하교하다.

6월 1일 장마로 영제(禜祭) 설행하다. 정약종의 차자(次子) 정하상(丁夏祥, 1795~1839)과 유씨(柳氏) 등이 체포되었다.

6월 4일 경기도 파주 등 기민(굶주린 백성) 24만 4,906명, 연천 등 15읍 기민 5만 4,842명, 충청도 각 읍 기민 58만 4,983명.

6월 7일 북경을 8회 왕래하며 사술(邪術) 물건을 구입해 전파한 사학 죄인 사역원(司譯院) 당상 유진길(劉進吉) 체포되다.

6월 10일 사학 죄인 이광렬(李光烈), 김녀장금(金女長金) 등 8인 서소문 밖에서 참수형.

6월 17일 김우명 대사간, 이약우 대사헌, 이경재 이조참판.

6월 20일 형조참판 김정희 사직소(『승정원일기』 헌종 5년 6월 20일 갑신조, 원본 2,368책, 탈초본 118책).

7월 5일 사학(邪學)에서 마음을 바꾼 김순성(金順性)의 발고로 사교(司敎) 앵베르(Imbert Lawrence)를 수원에서 체포. 우의정 이지연의 계언(啓言)으로 김순성을 오위장에 제수. 앵베르를 체포해 온 포교 손계창(孫啓昌)은 변장(邊將)에 제수.

7월 16일 권돈인 이조판서. 이희준 예조판서.

7월 25일 우의정 이지연이 계언해 사류요서(邪類妖書) 등 중국본 서책의 변금(邊禁, 경계 지역의 금지)이 엄하지 않아 유입되니 패설잡서(稗說雜書)는 일체 가져오지 못하게 금물절목(禁物節目)에 넣고 어긴 자는 경상용률(境上用律)로 다스리길 청하다.

7월 29일 좌포청 포교 손계창, 황기륜(黃基倫)이 홍주(洪州)에서

프랑스 선교사 모방〔Maubant Peter, 나백다록(羅伯多祿), 1804~1839〕과 샤스탕〔Chastan Jacobus, 정아각백(鄭牙各伯), 사사당(沙斯當), 1803~1839〕을 체포해 서울로 압송하다.

8월 4일 창원 등 경상도 수재(水災)로 창원 등 읍 민가 3,108호 떠내려가고 54명 익사.

8월 7일 대왕대비 명으로 앵베르, 모방, 샤스탕, 사학 죄인 유진길, 정하상, 조신철(趙信喆) 등을 포도청에서 의금부로 이송하여 국청을 열고 엄하게 캐묻다.

8월 10일 박회수 형조판서. 수궁(守宮) 검교대교 김정희 문 열기를 기다려 부르다(待開門牌招).

8월 11일 박기수(朴綺壽, 소론) 형조판서.
대가(大駕)가 이미 환궁했으니 수궁 검교대교 김정희를 정식(正式)에 의해 감하(減下).

8월 12일 김홍근 한성판윤.

8월 14일 사학 죄인 앵베르, 모방, 샤스탕을 군문(軍門) 사장(沙場)에서 효수(梟首)하다.

8월 15일 사학 모반 죄인 유진길, 정하상, 모반부도(謀叛不道)로 시간을 기다리지 않고 참형에 처하다.
형조참판 김정희, 형조판서 박기수와 불화로 상소사직. 아뢴 대로 하다.

8월 19일 사학 죄인 조신철(趙信喆), 남이관(南履灌) 등 정형(正刑, 사형), 전라도 사학 죄인 홍재영(洪梓榮) 등을 처참(處斬)하다.

8월 27일 사학 죄인 박종원(朴宗源) 등 7인 사장에서 처참하다.

9월 22일 진전(眞殿) 다례(茶禮) 친행 입시 시, 행도승지 심의신(沈宜臣)…검교제학 조인영·박기수(朴綺壽), 원임직제학 박영원

(朴永元), 원임직각 서준보·이경재·김정집, 겸교직제학 이공익(李公翼)·김좌근, 원임대교 김정희, 검교대교 김영근(金英根)이 차례로 시립하다.

10월 18일 척사윤음(斥邪綸音)을 경외(京外)에 반포하다. 검교제학 조인영 짓다.

11월 24일 사학죄인 최창흡(崔昌洽), 정녀정혜(丁女情惠) 등 서소문에서 처참하다.

12월 1일 추사가 〈초의에게〉(그림 99) 편지. 초의가 그린 초묵법(焦墨法) 관음진영(觀音眞影)을 황산이 소장했고, 그 아래에 초의가 지은 찬문을 황산이 쓰고 싶어 한다는 내용이다.

"한가지로 막히고 끊어졌더니 마침 남으로부터 (대사가) 그린 바의 관음진영을 얻어 보게 되었습니다. 대사의 빼어난 상호를 보는 것과 무엇이 다르겠습니까. 다만 필법이 언제 이런 지위까지 이르게 되었습니까. 찬탄하지 않을 수 없습니다. 대개 초묵(焦墨)이라는 한 가지 기법은 전해 오지 않던 신묘한 진리인데, 우연히 허소치로 인연해서 드러났습니다. 묵법의 수레바퀴가 구르고 굴러서 또 대사에게까지 미칠 줄이야 어찌 생각이나 했겠습니까. 이 관음상권(觀音像卷)은 황산(김유근) 상서의 소장이 되었는데 상서는 대사가 지은 바의 찬어를 그 아래에 손수 써서 진실로 선가(禪家)와 예원(藝苑)의 한 조각 아름다운 얘기를 삼고자 합니다. 대사를 끌어다 함께 볼 길이 없음을 한할 뿐입니다. 요즈음 추위에 선사는 편안하신지 걱정입니다. 나는 기침이 심하니 사대의 고통(四大之苦)이 이럴 뿐입니다. 여기 수석편에 따라 대략 전하고, 갖춰 쓰지 못합니다. 새 책력을 보

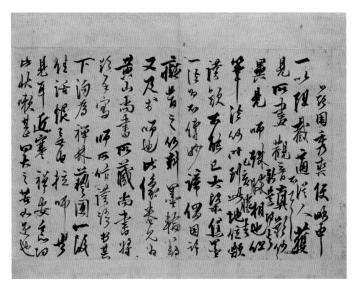

그림 99 김정희, 〈초의에게〉, 《벽해타운》, 지본묵서, 35.5×45.0cm, 안재준 구장

냅니다. 기해(1832) 12월 초하루."

(一以阻截, 適從人, 獲見所畵觀音眞影, 何異見師 殊勝相也. 但筆法何時到此地位歟. 讚歎不能已. 大槧焦墨一法, 爲不傳妙諦, 偶因許癡發之. 何料墨輪輪轉, 又及於師也. 此像卷 見爲黃山尙書所藏, 尙書將欲手寫 師所作讚語於其下, 洵爲禪林藝圃 一段佳話. 恨無由拉師共見耳. 近寒禪安念切. 此狀嗽甚, 四大之苦如是也. 玆因秀奭便, 略申不具. 新葺付之. 己亥 臘吉).

12월 11일 정원용 판의금, 이희갑으로 대신하다.

12월 15일 경모궁 봉안각의 실화로 각실 어진을 이안청(移安廳)으로 옮겨 봉안하다.

12월 27일 김홍근 이조판서.

12월 28일 사학 죄인 홍영주(洪永周) 등 사장에서 처참하다.

12월 29일 8도 인구 669만 3,026명.

그림 100 김정희,〈옥산서원〉현판, 경북 경주시

이해 추사는 경주 옥산서원(玉山書院)의 〈옥산서원〉 현판(그림 100)을 쓰다. 전서(篆書) 필의로 쓴 해서(楷書) 대자(大字)이다.

겨울 소치 허유가 귀향하다(『阮堂全集』 권5,「초의에게」 14).

1840년 경자(헌종6년, 도광20년) 55세(헌종14세, 순원52세)

1월 9일 추사 편지 〈초의에게〉(『阮堂全集』 권5,「與草衣」 14,《碧海朶雲》).

1월 18일 이언순(李彦淳) 이조참판.

1월 28일 완창군 이시인 진위 겸 진향사, 부사 윤명규, 서장관 한계원(韓啓源). 이상적이 수행하다.

2월 5일 동지정사 이가운, 부사 이노병, 서장관 이정리(李正履)의 도강을 기다려 파직하다. 밀보(密報)도 아닌데 언서(諺書)로 보고한 죄로. 김양순·이인부·신위·김정희 호군.

2월 28일	수궁 검교대교 김정희 다음 날 아침(明朝)을 기다려 부르다.
2월 29일	대가 환궁으로 수궁 검교대교 김정희 정식 감하.
3월 15일	수궁 검교대교 김정희, 개문을 기다려 패초.
3월 17일	수궁 검교대교 김정희 정식 감하. 대가 환궁으로.
3월 25일	회환동지정사 이가우, 부사 이노병, 서장관 이정리를 소견하다. 이정리가 올린 견문별단(聞見別單)에서 "사교가 불길같이 왕성하고(邪敎熾盛), 영국이 날뛰며(英吉利跳梁), 화기가 교묘하고 독하며(火器巧毒), 아편을 끼고 다녀 심신이 황폐하다(鴉片挾帶 心身荒弊)."라고 하다.
	추사가 〈왕(王)진사에게〉(그림 101) 편지. 수금서(瘦金書)로 팔분기(八分氣)와 행초법(行草法)이 융회(融會)되어 있으며, 추사체 형성을 보여준다.
	봄, 소치가 배편으로 상경(上京).
4월 2일	수궁 검교대교 김정희를 다음 날 부르다.

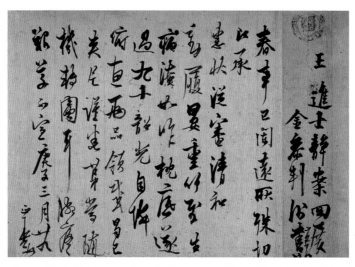

그림 101 김정희, 〈왕진사에게〉, 지본묵서, 29.8×42cm, 손창근 기탁, 국립중앙박물관 소장

4월 3일	대가 환궁으로 수궁 검교대교 김정희 정식 감하.
6월 22일	박영원(朴永元, 1791~1854, 고령인) 동지 겸 사은정사, 김정희 부사, 이회구(李繪九, 仁興君派, 승지, 李書九 8촌 제) 서장관.
6월 29일	이기연 이조판서, 이헌위 병조판서, 조병현 호조판서.
6월 30일	김홍근(金弘根) 대사헌. 이즈음 김홍근의 둘째아들 김병주(金炳澍, 1827~1888)를 김유근에게 양자로 보내다. 송면재(宋冕載) 형조판서, 권돈인 판의금.
7월 4일	권돈인 형조판서.
7월 9일	이기연 판의금.
7월 10일	대왕대비(순원왕후)가 도승지 김좌근에게 전교하여 추자도 천극 죄인 윤상도(尹尙度, 1767~1840)를 잡아와 국문하라고 하다. 김노경을 그 뒤에 처분하라고 명을 내리다.

도승지 김좌근, 좌승지 윤치정(尹致定), 우승지 이원경(李源庚), 좌부승지 박제헌(朴齊憲), 우부승지 서기순(徐耆淳), 동부승지 이기효(李基孝) 등이 김노경을 빨리 법률로 다스릴 것을 계청하다.

대사헌 이익회(李翊會), 대사간 한진호(韓鎭床), 응교 이진익(李鎭翼) 등과 삼사(三司) 제신이 김노경을 추율(追律, 죽은 사람의 죄를 벌함)할 것을 계청하다.

대사헌 김홍근이 윤상도 옥사 사건을 재론하고 김노경을 탄핵하다.

추자도 천극 죄인 윤상도를 붙잡아 와 국문하길 청하다. 순조의 처분 중 자구(字句)를 선택, 곡해(曲解)해 무함하다.

대사헌 김홍근이 상소하였는데, 대략 이르기를,

"신(臣)의 병의 실상은 이미 성감(聖鑑)이 통촉하시는 바이

지만, 서너 해 이래로 점점 더하여 어찌할 수 없는 지경이 되었습니다. 예(禮)를 살펴보면, 연로(年老)함을 끌어대어 치사(致仕)하였다는 글이 있고, 나이가 물러날 때가 되지 않아서 고휴(告休)한 자도 있었습니다. 만약 특별히 은혜를 내려 신에게 휴치(休致)를 허락하신다면 신의 모든 여생은 모두 전하께서 내려주신 것이 될 것입니다.

신이 바야흐로 물러가기를 원하고 있습니다마는, 그 벼슬을 돌아보면 언관(言官)이었습니다. 따라서 끝내 평소 품었던 뜻을 죄다 드러내는 한마디 말이 없다면, 은혜를 저버리고 본심을 어기는 것이 될 것입니다. 오늘날의 국사(國事)를 사람들이 모두 '모발(毛髮)까지 죄다 병들었으니, 바로 옛사람이 통곡하고 눈물을 흘리며 길게 큰 한숨을 쉰다고 한 것과 같다.' 합니다마는, 신은 그렇지 않다고 생각합니다.

신이 번번이 자성 전하(慈聖殿下)의 내리신 사륜(絲綸)을 읽고 때때로 연석(筵席)에 나아가 친히 염교(簾敎)를 받들었는데, 무릇 나라의 계책과 백성에 대한 근심과 조정의 형상과 시폐(時弊)를 조금도 통촉하지 못하시는 것이 없으셔서 묻고 타이르며 몹시 슬퍼하셨으니, 마치 굶주리고 목마른 자가 음식을 바라듯이 태안(泰安)으로 돌아가게 할 방도를 생각하시는 것을 우리 전하께서도 우러러 듣고 굽어살피실 것입니다.

주부자(朱夫子)가 말하기를, '이렇게 하는 것이 병이 되고 이렇게 하지 않는 것이 약이 된다는 것을 알아야 한다.' 하였는데, 이제 그 병이 되는 것을 자성께서 이렇게 아시고 전하께서 이렇게 아시니, 어찌 이렇게 하지 않는 약이 없을 것

을 근심하겠습니까? 세월을 두고 힘쓰도록 꾀하면 절로 병폐가 다 고쳐지게 될 것이니, 이것이 신이 염려할 것이 없다고 믿는 까닭입니다. 오직 불안하고 답답하여 자나 깨나 잊을 수 없는 것은 강학(講學)이 부지런하지 않아서 성지(聖志)를 세울 수 없고, 의리가 밝지 않아서 국시(國是)를 정할 수 없는 것입니다.

신이 강학에 관한 일을 먼저 아뢰겠습니다. 대저 마음을 바루는 요체는 학문에 달려 있는데, 학문하는 요체는 간단이 없어야 할 뿐입니다. 혹 하다 말다 하는 것이 일정하지 않아서 때때로 게을리하다 부지런히 하다 보면 이 마음이 이미 저절로 달아나게 됩니다. 이 때문에 예전에 학문을 좋아하던 임금은 반드시 숙덕(宿德)·박식(博識)한 선비를 찾아서 좌우에 두고 조석으로 가르치게 하여 경서(經書)의 훈고(訓詁)를 강하여 밝히며 다스리는 방도를 물었으므로, 마음에 깨우쳐서 조치할 줄 모르는 것이 없고 몸에 터득하여 조치하지 못하는 것이 없었습니다.

신의 어리석은 소견으로 죽을죄를 무릅쓰고 아룁니다마는, 감히 전하께서 늘 학문에 힘쓰시는 것이 과연 또한 이러하신지 모르겠습니다. 은사(隱士)를 부르는 성대한 일이 있으나 허례(虛禮)임을 면하지 못하고, 경악(經幄)에서는 문난(問難)하는 유익한 일이 없어서 한갓 글을 따라 배우는 데로 돌아가고, 등대(登對)하는 시각이 조금 길면 문득 빨리 물러가게 할 뜻을 보이고, 문의(文義)의 설명이 조금 길어지면 싫어하는 빛이 뚜렷하십니다.

이 때문에 어긋나서 익숙하지 못한 신진(新進)과 소원(疏遠)

하여 두려워하는 선진(先進)이 스스로 생각하는 바를 죄다 펴지 못하고, 그 일득(一得)의 소견을 죄다 말하지 못한 채 머뭇거리며 움츠러들어 모호하게 깨닫지 못하고 있는 듯합니다. 그러면 전하께서 반드시 이들은 지식이 거칠고 얕아서 성의(聖意)를 감당할 수 없다고 생각하여 드디어 깔보아 비웃으시겠지만, 어찌 그 사람이 참으로 거칠고 얕아서 그렇겠습니까?

만약 전하께서 가까이 나오게 한 다음 낯빛을 부드럽게 하여 말하고자 하는 것을 다 말할 수 있게 하신다면, 오히려 선현(先賢)이 훈고한 뜻을 연식(緣飾)할 수 있고, 선현이 의논한 단서를 주워 모아 성심(聖心)을 계옥(啓沃)하고 성총(聖聰)을 개발(開發)할 만한 것이 있을 것입니다. 그 사람이 반드시 다 어질지는 못하더라도 또한 어진 무리이니, 정자(程子)가 이른바 '어진 사대부가 그 임금이 만날 때가 많기를 바란다.' 한 것에 해롭지 않을 것입니다.

정자가 이 말을 하되 반드시 환관(宦官)·궁첩(宮妾)으로 대비(對比)한 것은 그 뜻이 깊고 그 생각이 원대하니, 어찌 한때의 경계를 아뢴 것이 그러하였을 뿐이겠습니까? 환관이 나아가면 어진 선비가 물러가는 것은 음과 양이 서로 사라지고 자라는 것과 같은 데 비유할 수 있으니, 그 기틀이 매우 묘하고 관계되는 바가 매우 큽니다. 이 때문에 후세에서 임금에게 학문을 권면하는 경우, 옛 성현(聖賢)의 법언(法言)과 가훈(嘉訓)이 없지 않으나, 반드시 정자의 이 말을 첫째 의리로 삼는 것입니다.

이제 전하께서는 말을 달려 사냥하는 일이나 풍악을 즐기

는 일이 없으시니, 성지(聖志)를 어지럽혀 성학(聖學)을 방해하는 것은 오로지 강학(講學)을 부지런히 하지 않고 강관(講官)을 가까이하지 않는 것입니다. 당(唐)나라의 구사량(仇士良)이 그 무리에게 고하기를, '천자를 한가하게 하여서는 안 된다. 사치로 그 이목을 즐겁게 하여 다시 다른 일에 미칠 겨를이 없게 한 후에야 우리들이 득지(得志)할 것이니, 글을 읽거나 유생(儒生)을 가까이하지 말도록 삼가라. 그가 전대의 흥망을 보고 마음속으로 근심하고 두려워할 줄 알면 우리들을 멀리하여 배척할 것이다.' 하니, 그 무리가 배사(拜謝)하였습니다.

오직 이 몇 마디 말이 곧 그들이 정신을 전하고 방법을 지키는 것인데, 고금이 똑같으니, 아아! 또한 두려워할 만합니다. 저들은 임금이 글을 읽어 사리에 밝으면, 저희들이 배척받으리라는 것을 아나, 임금이 글을 읽지 않아서 사리에 밝지 못하면 그 나라가 따라서 망하여 저희들이 득지할 바탕이 없다는 것은 몰랐습니다. 그렇다면 지혜로운 듯하나 실상 매우 어리석어서 제 나라를 해치고 제 몸에 화를 입히기에 알맞을 뿐입니다. 오직 우리 성조(聖朝)의 가법(家法)은 이보다 더욱 엄하므로, 그들이 그 복을 오래 누리는 것은 참으로 이에 힘입은 것입니다.

몇 해 전부터 중관(中官)에게 가자(加資)하는 명이 여러 번 내렸다는 말을 들었는데, 신이 외람되게 전임(銓任)에 있게 되어서는 과연 하비(下批)하신 일이 여러 번인데, 혹 한 번에 두세 사람에 이르도록 많았던 것을 보았습니다. 이들에게 무슨 기록할 만한 노고가 있다고 한 번 찌푸리고 한 번 웃

는 것을 아끼지 않는 일을 시작하여 그만두지 않으시는지 모르겠습니다. 이제 지나치게 은총을 내려 외람된 조짐을 열면, 국가의 행복에 매우 어긋나서 저들로 인한 재앙은 이보다 심한 것이 없을 것입니다.

진실로 신의 말이 옳지 않다면, 충애(忠愛)의 정성에서 나왔다 하더라도 경솔한 죄를 받아 마땅하겠으나, 혹 이로 인하여 매우 경계하고 반성하여 성지(聖志)를 분발하고 강학(講學)을 부지런히 해서 이쪽이 나아가면 저쪽이 물러가고 음과 양이 서로 사라지고 자라는 도리를 살피신다면, 신은 만 번 죽더라도 한스럽고 애석할 것이 없고, 뭇 신하도 의혹하고 근심하는 것이 따라서 없어질 것입니다.

대저 국가에 의리가 있는 것은 사람의 몸에 혈기가 있는 것과 같습니다. 혈기가 퍼지지 않으면 사람이 사람다울 수 없고 의리가 밝지 않으면 나라가 나라다울 수 없는데, 의리라는 것은 충역(忠逆)의 분별에 엄한 것입니다. 이 때문에 옛사람이 말하기를, '임금에게 무례한 자를 보면 매가 참새를 쫓듯이 한다.' 하였습니다. 이제 무례할 뿐만 아니라 감히 막중한 데에 대하여 무함하여 핍박하고도 혹 천지 사이에서 살고 혹 집에서 누워 죽는 자가 있으니, 바로 윤상도(尹尙度)·김노경(金魯敬)입니다. 천하에 어찌 이런 일이 있겠습니까?

아아! 두 역적이 천지에 사무치는 죄는 전하께서 어린 나이 때에 있었던 일이기 때문에 미처 환히 굽어살피지 못하셨습니까? 또는 김노경이 이미 사유(赦宥)받아 온 집안이 여전한 것은 뒤쫓아 다스릴 수 없다고 생각하시고, 윤상도

에 대한 대각(臺閣)의 계청(啓請)도 다른 죄인에 대한 계사(啓辭)를 옛 문서에서 베껴 전한 것이라 하여 한결같이 윤허하지 않는 비답(批答)을 내리셨습니까? 이것은 전하를 위하여 한번 아뢰지 않을 수 없겠습니다.

아아! 윤상도는 시골의 미천한 무리인데 그 말이 함부로 범한 바가 지극히 참람하고, 김노경은 조정의 영현(榮顯)한 신하인데 그 죄안(罪案)에 분명하게 나타난 것이 부도(不道)입니다. 전후에 성토(聲討)하여 상소하고 계청한 데에 흉악하고 도리에 어그러진 속마음이 남김없이 드러났으므로, 신이 다시 나열할 나위 없습니다마는, 오로지 우리 순종(純宗)께서 그 정상을 깊이 살피셨습니다. 윤상도를 처분할 때에는 혹, '혼자 조선의 신하가 아닌가?' 하시기도 하고, '엄히 국문(鞫問)해서 실정을 알아내어 인심을 바로잡고 사설(邪說)을 종식시켜야 진실로 마땅하다.' 하시기도 하였으니, 이는 순조께서 그 지극히 비참한 정상을 살피신 것입니다.

마지막에는 여러 번 생각을 돌이켜서 죄다 말하여 도리어 일의 체면을 손상하고 싶지 않으므로 우선 죄가 의심스러우면 가볍게 벌하는 법을 따른다고 하교하셨으니, 성의(聖意)가 어디에 있었는지를 우러러 알 수 있습니다. 김노경을 처분할 때에는 혹, '죄안이 하나뿐이라도 주벌(誅罰)을 면할 수 없는데, 더구나 두 죄안이 아울러 있는 자이겠는가? 그가 스스로 한 말일지라도 반드시 도피할 수 없는 줄 스스로 알 것이다.' 하셨으니, 이는 순종께서 그 부도한 정상을 살피신 것인데, 그 선대(先代)를 추념하여 우선 조금 용서하여 섬에 안치(安置)하셨으니, 성의가 어디에 있었는지를

또한 우러러 알 수 있습니다.

역적 김노경을 특별히 놓아주라는 명에 이르러서는 진전
(眞殿)에 지알(祗謁)하실 때에 있었으니, 이는 진실로 신감
(宸感)을 넓혀서 성모(聖慕)를 비치신 것입니다. 누구인들
매우 흠앙(欽仰)하지 않겠습니까마는, 4년 동안 섬에 두었
으므로 그 언행을 삼가지 않은 죄를 징계할 만하다고 한다
면, 그 말은 흉언(凶言)이고 그 행위는 흉절(凶節)이니, 성의
가 비록 선대를 생각하여 용서하는 데서 나왔다 하더라도
두 죄안의 범한 바를 곧 처음부터 전부 사면하지는 않았습
니다.

아아! 대성인(大聖人)의 지극히 정미(精微)한 의리가 전하
를 위해 두 역적을 남겨두어 전하로 하여금 대의(大義)를 천
명하게 하여 그 전하의 효성이 빛나게 했을 뿐입니다. 신축
년·임인년의 역적들을 영종(英宗)께서 일찍이 용서해 쓰지
않은 것은 아니나 정종(正宗)께서는 크게 징토(懲討)하셨
고, 김한록(金漢祿)의 여당(餘黨)을 정종께서 일찍이 포용하
여 살려주지 않은 것은 아니나 순종 대에 있어서 빨리 주벌
을 시행하셨고, 권유(權裕)의 선봉이 된 자를 순종께서 죄
주지 않고 도리어 혹 진용(進用)하셨으나 익종(翼宗)께서는
대리청정(代理聽政)하시며 신의학(愼宜學)의 옥사(獄事) 때에
밝게 하유하셨으니, 이는 이른바 전성(前聖)·후성(後聖)이
같이해야 하는 법도라 오늘날 전하께서 본받으셔야 할 것
입니다.

더구나 저 두 역적은 전하의 죄인이 될 뿐만 아니라 바로 익
종의 죄인이니, 종사(宗社)의 만세가 반드시 징토해야 합니

다. 그렇다면 두 역적에게 각각 당률(當律)을 시행하는 것을 어찌 잠시라도 늦출 수 있겠습니까? 이것은 온 나라의 신민이 같이 말하여 이견이 없는 것이니, 밝게 베푸는 의리를 사람들이 본받을 수 있을 것입니다. 공론이 어찌 조금이라도 오래 지체하겠습니까마는, 신은 이제 벼슬에서 물러갈 것이므로 조금 먼저 말하는 것입니다. 지금 말하지 않으면 다시는 말할 수 있는 날이 없을 것이므로, 감히 목욕재계하고 아룁니다." 하였는데, 비답하기를, "휴치(休致)의 일은 참으로 뜻밖이다. 아뢰어 권면한 것이 매우 절실하니 참으로 체념(體念)하겠다. 끝에 붙인 일은 조금 전에 연중(筵中)에서 이미 자교(慈敎)를 내렸다. 본직(本職)을 체임하도록 윤허한다." 하였다(『憲宗實錄』 권7, 헌종 6년 7월 10일 무술 조).

7월 11일 비변사 계청으로 동지부사(冬至副使) 김정희, 영유현령 김
 상희 형제를 간거(刊去, 깎아버리다). 김정희는 검호별서(黔湖
 別墅)로 퇴거하다.

7월 12일 대왕대비 하교로 김노경을 추탈(追奪, 죽은 뒤에 그 사람의 位
 勳을 깎아 없앰). 이조(吏曹)에서 추탈 죄인 김노경의 고신(告
 身, 관리에게 주는 임명장)을 거두어 태울 것을 계청하다.

7월 13일 향리 방축 죄인 이학수(李鶴秀)의 설국 정형(設鞫正刑)을 추
 가로 계청하다. 삼사에서는 장문으로 김노경 노륙(孥戮, 온
 가족을 죽임)을 추가로 시행할 것을 계청하기 시작해서 8월
 28일까지 매일 번갈아서 반복 계청하다. 헌종은 윤허하지
 않고 번거롭게 하지 말라 하다.

7월 28일 죄인 윤상도(尹尙度)를 잡아 오다.

7월 29일 추국청을 설치해 윤상도 옥사 추국을 시작하다. 허성(許晟,

1776~1840)에게 실토를 종용하다.

8월 초	김정희 예산(禮山) 향저(鄕邸)로 낙향.

8월 5일 　김홍근 좌참찬.

8월 6일 　금부도사 주락호(朱樂浩)가 허성 잡아 와 가두고 추국을 시작.

8월 8일 　윤상도의 장자 윤한모(尹翰模, 1789~1840)가 초사(招辭, 범죄
자술서)에서 김양순(金陽淳, 1776~1840)이 배후조종했음을
실토. 도사 박제소(朴齊韶)는 김양순을 잡아 와 가두고 도
사 권대철(權大澈)은 윤한모를 잡아 와 가두다. 두 사람의
추국을 시작. 윤상도 상소의 실주인은 장동(壯洞) 거주 참
판 김양순이라고 하다. 김양순은 강하게 부정.

8월 10일 　윤상도의 능지처참이 결정되었다. 윤상도 부친은 윤성구
(尹成九), 모친은 이씨(李氏, 李東運 女), 조부는 윤취대(尹就
大)로 양주(楊州) 상도면(上道面) 장천리(長川里) 태생이다.

8월 11일 　윤상도(尹尙度, 1767~1840)가 74세로 서소문 밖에서 능지처참.

8월 12일 　허성의 19촌 조카 허병(許秉, 1787~?) 윤상도의 흉서를 대
신 썼다 하다.

　　　　　조병구 규장각 직제학.

8월 13일 　이날부터 매일 곤장 치며 김양순 등을 심문. 김양순은 윤한
모와 허성의 실토를 계속 부정.

8월 19일 　김양순은 윤상도 흉소의 주인이 김정희라고 억지로 끌어
들이다(誣引). 이씨 성의 성균관 진사 출신 제자를 통해 허
성에게 전하고, 허성은 윤상도에게 전했다 하다. 대질을 위
해 김정희를 형구에 채워 잡아 올 것을 결정하다.

8월 20일 　김정희가 예산에서 금부도사 박제소에게 나포(拿捕)되어 끌
려오다.

이날 서울에서 예산으로 내려온 허유는 마곡사 상원암(上院庵)으로 가서 10여 일 머물다. 강경포(江鏡浦)에서 배 타고 진도(珍島)로 귀향. 9월 그믐날(29일) 도착.

8월 22일 추국당상 우의정 조인영이 칭병 사임하다.

8월 23일 영부사 이상황(李相璜, 1763~1841)이 추국당상이 되어 심문과 대질하다. 김양순은 사인(士人) 이씨가 죽은 이화면(李華冕)이라 하다. 김정희에게 곤장 5대를 엄형하다.

8월 24일 조인영이 추국당상으로 나가다. 김양순에게 심문을 계속하고, 1차 고문으로 곤장 11대, 추사에게는 심문 1차에서 곤장 7대를 치다.

8월 28일 오시(午時), 김양순(金陽淳, 1776~1840)이 맞아 죽었다. 김양순은 이조판서 김희순(金羲淳, 1757~1821)의 동생이다.

8월 29일 김홍근 홍문제학, 조병구 공조참판. 허성이 너무 오래 속여 죄송하다고 자복(遲晚)하다.

김노경과 김양순을 노륙가시하라는 계청이 8월 29일부터 1841년 1월 28일까지 거의 매일 번갈아 올라오다. 헌종은 "윤허하지 않는다. 번거롭게 하지 말라(不允勿煩)."로 대응하다.

8월 30일 전 자산부사(慈山府使) 허성(許晟, 1776~1840)을 서소문 밖에서 능지처참하다(65세). 부친은 허순(許洵), 어머니는 이씨(李泰齡 女), 광주(廣州) 초부면(草阜面) 양수두리(兩水頭里) 태생이다. 흉서를 대신 썼다는 허병은 무산(茂山) 정배하다. 추사가 답변하기를 "양순이 저의 집을 없애려 함은 곧 온 조정이 다 아는 바입니다(秋史 供日 陽淳湛滅矣身之家 卽通朝之所共知)."

8월 청 완원(阮元)이 『연경실재속집(揅經室再續集)』을 수정하다.

9월 4일	신묘(辛卯), 우의정 조인영의 영구(營救, 죄에 빠진 사람을 구함)로 김정희를 감사(減死)해 제주목(濟州牧) 대정현(大靜縣)에 위리안치(圍籬安置)하다.
	삼사에서 김정희의 설국(設鞫) 정형(正刑)을 차청(箚請)하기 시작하다.
9월 5일	삼사합계로 김노경, 김양순의 노륙 및 김정희를 다시 추국하고, 빨리 사형에 처하기를(更鞫得情 快正典刑) 계청하기 시작하다. 이후 1841년 1월 28일까지 매일 같은 내용 반복계청했으나 헌종은 "윤허하지 않는다. 번거롭게 하지 말라(不允勿煩)."로 응대하다.
	추사가 유배 중 남원(南原)에서 〈모질도(耄耋圖)〉(그림 102)를 제작하다. 예산고 노재준 교사는 대방을 남원이 아닌 나주라 주장하고 있다.
9월 16일	헌종이 휘경원 작헌례, 유릉 역배(歷拜)하다. 숙선옹주 묘에

그림 102
김정희, 〈모질도〉

그림 103 김정희, 〈무량수각〉 편액, 해남 대흥사

내시를 보내 치제(致祭)하고, 박준원(朴準源) 내외 사판(祀版)에 이조참판 이정신(李鼎臣, 外孫)을 보내 치제하다.

9월 25일 이희준(李羲準) 대사헌, 이재학(李在鶴, 1790~1858) 대사간.

이즈음 추사는 유배 도중 해남(海南) 대흥사(大興寺)에 들러 〈무량수각(無量壽閣)〉 편액(그림 103)을 쓰다.

9월 27일 김정희는 날이 밝기 전(未明) 해남 이진(梨津)에서 배를 타고 해질 무렵(夕陽) 제주 화북진(禾北鎭)에 도착. 화북진 아래 민가(民家)에서 유숙.

대사간 이재학이 상소해 판중추 이지연(李止淵, 1777~1841), 이조판서 이기연(李紀淵, 1783~1858)의 간흉탐도(奸凶貪饕) 죄를 논하고 이지연 문외 출송, 이기연 원찬을 청하다. 이재학을 간삭하다.

9월 28일 추사는 동행해 온 제주 전등(前等, 앞에 나와 기다림) 이방(吏房) 고한익(高漢益)과 함께 제주에 입성해 고한익 집에 유숙하다.

9월 29일 추사는 큰 바람(大風)으로 대정까지 80리길 출발을 포기하다.

홍문수찬 심승택(沈承澤, 1811~?)이 상소해 이지연과 이기연이 윤상도 옥사의 와굴(窩窟)이라며 논척하다. 심승택 파

직하다.

10월 1일 추사는 금오랑(金吾郎)을 따라 대정으로 출발해 군교(軍校) 송계순(宋啓純) 집에 머물다. 주인은 지극히 순박하고 공근하다.

이 어름 추사는 7언시 〈대정촌사(大靜村舍)〉(그림 104)(『阮堂全集』 권10) 해서시고(楷書詩稿)를 지었다. 구양순체의 신수(歐體神髓)를 얻은 글씨이다.

10월 5일 추사가 〈둘째 아우에게〉 편지 보내다(『추사집』, 511~517쪽 참고). 추사 한글 편지 〈대정에서 예산 부인에게〉(梁鎭健, 「추사의 제주 入島와 초기 정착과정에 대한 고찰」, 2006, 『추사연구』 3호, 10~25쪽, 추사연구회 편) 등을 쓰다.

10월 6일 대왕대비 교로 이지연·이기연 형제를 향리방축하다. 홍경모 대사헌, 이정신 대사간.

10월 7일 박기수 이조판서, 봉조하 남공철, 영중추 이상황, 판중추 박종훈, 우의정 조인영이 연차하여 이지연 형제를 논죄하다.

그림 104
김정희, 〈대정촌사〉,
지본묵서, 18.0×14.8cm,
보물 547호, 종가 기탁,
국립중앙박물관 소장

10월 14일	대왕대비 교로 이지연을 명천부(明川府), 이기연을 강진현 고금도(古今島)에 안치하다.
10월 20일	희정당에서 대신 비변사 당상 인견 시 우의정 조인영이 이지연 형제 유배처가 크게 관대하니 다시 깊이 헤아려 처분하길 계청하다. 대왕대비 교로 "2인의 지극히 간사하고 흉악함이 다 드러났다. 내가 10여 년 고통을 숨기고 마음에만 두었다가 울면서 처분하노니 대신은 다시 이 뜻을 양해하여 삼사를 조정하여 한결같이 어지럽게 이르지 않게 하시오(二人 至奸極凶, 畢露. 予十餘年 隱痛在心, 流涕處分, 大臣復諒此意, 調停三司, 一向不至紛紛)." 하다.
10월 24일	동지정사 박회수, 부사 조기영, 서장관 이회구 사폐. 이상적이 수행.
11월 3일	추사 한글 편지 〈예산 본가 부인에게〉(『붓 천 자루와 벼루 열 개를 모두 닳아 없애고』, 29쪽).
11월 29일	시원임대신 명년(明年) 대왕대비 모림(母臨) 40년 칭경(稱慶) 포고를 청하다.
12월 6일	추자도 안치 죄인 강시환(姜時煥, 1766~?)을 방송하다. 1836년 순원대비 수렴 반대 상소범이다.
12월 17일	판돈녕부사 김유근(金逌根, 1785~1840) 졸. 실어(失語) 4년.
12월 25일	순원왕후가 철렴(撤簾)하고 환정(還政)하다.
12월 26일	추사 편지 〈초의에게 6〉(『阮堂全集』 권5, 「與草衣」 15, 《碧海朶雲》). 소치로 하여금 〈고인과해도(高人過海圖)〉 그리도록 부탁하다.
12월 30일	봉조하 남공철(南公轍, 1760.~1840) 졸(81세). 자 원평(元平), 호 사영(思穎), 금릉(金陵). 영의정. 40여 년 입조(立朝), 10여

년 상직(相職). 『금릉집(金陵集)』12권, 『귀은당집(歸恩堂集)』, 『영옹속고(潁翁續稿)』.

이에 앞서 영국 배(英吉利國船) 2척 제주목 대정현의 모슬포(慕瑟浦), 가파도(加派島)에 정박해 음식 등 무역을 요청했으나 언어가 통하지 않았다. 영국인 40명이 작은 배에 나누어 타고 섬에 내려 포(砲)를 쏘며, 공우(貢牛)를 빼앗아 갔다.

청 영화(英和, 1771~1840) 졸. 70세. 어릴 때 이름은 석한(石棚), 자 수금(樹琴), 호 후재(煦齋), 삭작락씨(索綽絡氏). 예부상서 덕보(德保, 1719~1789)의 아들. 만주 정백기인(正白旗人). 건륭 58년(1793) 진사(進士). 호부상서, 협판 대학사, 화신(和珅)이 사위로 삼으려 했으나 하지 못하다. 부친의 친구인 옹방강의 문인. 글씨를 잘 썼으며, 어려서 다보탑비를 임서하고, 젊어서는 송설과 유용의 법을 얻었고 만년에는 구양순과 유공권을 겸해 스스로 일가를 이루었다(그림 105). 그림도 잘하다. 아내인 살극달씨(薩克達氏)도 역시 그림을 잘하다. 『옹씨가사약기(翁氏家事略記)』를 지었다.

청 주위필(朱爲弼, 1771~1840) 졸. 70세. 호 초당(椒堂). 자 우보(右甫), 절강 평호인(平湖人). 가경 10년(1805) 진사. 조운총독. 금석학 정통. 전예(篆隷)는 큼직하고 두터우며 굳세고 꺾이고(渾厚勁折), 각인(刻印)은 신법이 진한 같다(神似秦漢). 산수를 잘하고 사의화훼(寫意花卉)는 서위(徐渭)를 배워, 서권기(書卷氣)가 있고 매화 그리기를 좋아하다(그림 106).

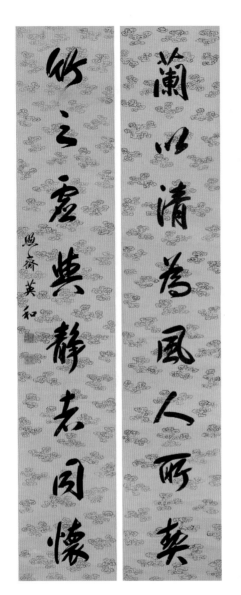

1841년 신축(헌종 7년, 도광 21년) 56세(헌종 15세, 순원 53세)

1월 1일 이원조(李源祚, 1792~1872, 號 凝窩, 星山人, 工判) 제주목사 제수.

1월 10일 김정희의 4촌 매형 이학수(李鶴秀, 1780~1859)는 추자도에
 위리안치되었다. 1830년 김노경의 당여(黨與)로 몰려 향리
 방축되어 있었다.

 인정전에서 조참(朝參) 거행. 왕이 만기친재(萬幾親裁)하다.

 권돈인이 추사에게 편지해서 김유근의 부고를 통지하다.
 척독(尺牘)에 실린 추사 답신에는 김유근이 양자를 정한 뒤
 연락이 돈절(頓絶)하다. 김흥근의 둘째아들 김병주(金炳㴐,
 1827~1888)를 김유근의 양자로 들였다.

1월 16일 권돈인 이조판서. 홍경모(洪敬謨) 공조판서, 김좌근(金左根)
 병조판서.

1월 22 ~ 28일 대사간 한진감, 사간 이서, 지평 안윤시, 헌납 박명재(朴鳴
 載), 정언 지돈영(池敦榮)·남성교(南性教) 등이 매일 번갈아
 가며 이학수를 설국(設鞫) 정형(正刑), 김노경과 김양순을
 노륙(孥戮), 김정희와 이기연을 설국 정형하기로 계청했으
 나 불윤물번(不允勿煩, 윤허하지 않는다. 번거롭게 하지 말라.)으로 대
 응하다.

1월 28일 청 등이항(鄧爾恒)이 이상적에게 보낸 편지(그림 107) (《해린
 척소정화(海鄰尺素精華)》上에 수록).

2월 4일 사간 강필로(姜必魯), 장령 길현범(吉顯範) 등이 장문으로 이
 학수 설국 정형, 김노경·김양순 노륙, 김정희·이기연 설국
 정형을 계청했으나 윤허하지 않았다.

2월 21일 남공철은 문헌(文獻), 송치규는 문간(文簡), 오희상(吳熙常)

그림 107 등이항, 〈이상적에게〉, 지본묵서, 18.2×29.5cm, 《해린척소정화》上, 간송미술관 소장

은 문원(文元), 송계간(宋啓幹)은 문경(文敬), 윤지술(尹志述)
은 정민(正愍), 김유근은 문정(文貞), 심상규는 문숙(文肅)으
로 증시(贈諡)하다.

2월 소치(小癡) 허련(許鍊)이 대둔사(大芚寺)를 경유해 제주도에
이르러 추사를 배알(拜謁)하다.

3월 7일 대왕대비 모림(母臨) 40년 칭경(稱慶). 인정전에서 수하 반교
(受賀頒敎)하다. 이번 경과정시(慶科庭試)는 삼경경과(三慶慶
科)라 하다.

모림 40년으로 대왕대비에게 '양릉장락(養隆長樂)'이라는
존호를 올리다.

3월 14일 근래 장신(將臣)이 모두 죽전립(竹戰笠)을 쓰는데 오늘부터 구
례(舊例)에 의거해 모전립(毛戰笠)을 쓰도록 하교(下敎)하다.

3월 19일	돌아온 동지정사 박회수, 부사 조기영, 서장관 이회구를 불러보다.
윤3월 20일 직전	추사 한글 편지 〈대정에서 예산 부인에게〉.
윤3월 20일	추사 한글 편지 〈대정에서 예산 부인에게〉.
4월 20일	추사 한글 편지 〈대정에서 예산 부인에게〉.
4월 22일	조인영 영의정, 김흥근 좌의정, 정원용 우의정.
4월 24일	추사 한글 편지 〈예산 본가 부인에게〉(『붓 천 자루와 벼루 열 개를 모두 닳아 없애고』, 30~31쪽).
4월 28일	지평 황회영(黃晦瑛), 헌납 유상환(兪象煥) 등이 장문으로 이학수 설국 정형, 김노경·김양순 노륙, 김정희·이기연 설국 정형을 계청했으나 윤허하지 않다.
5월 22일	전주 등 20읍이 장마로 수재를 입다.
6월 8일	허련이 중부(仲父)의 부고(訃告)를 받고 육지로 나가다. 추사는 소치 편에 〈일로향실(一爐香室)〉 편액 글씨를 대흥사 초의에게 보내다.
6월 20일	장마로 노성 등 20읍이 수재를 입다.
6월 22일	추사 한글 편지 〈대정에서 예산 부인에게〉.
7월 9일	큰비로 대구, 금산 등이 수재를 입다.
7월 12일	추사 한글 편지 〈대정에서 예산 부인에게〉.
8월 8일	판중추 박종훈(朴宗薰, 1773~1841) 졸(69세). 이사관(李思觀)의 외손으로 자 순가(舜可), 호 두계(豆溪). 좌의정. 예설(禮說)을 좋아하다. 『사례찬요(四禮纂要)』 10권을 저술하다. 글씨를 잘 써서 전각 편액이 그 손에서 많이 나왔다.
8월 17일	전 우의정 이지연(李止淵, 1777~1841) 명천(明川) 유배지에서 졸(65세). 자 경진(景進), 호 희곡(希谷). 전주 광평대군파. 홍

억(洪檍)의 외손이다. 우의정으로 독상(獨相)이었다. 1849
년 3월 6일 사면되었으며, 헌종의 폭붕(暴崩)과 유관하다.

8월 20일 추사 편지 〈김서방에게〉(『추사를 보는 열 개의 눈』 807) 수금
(瘦金), 황정견(黃庭堅), 유용(劉墉)의 서체로 쓰다.

10월 1일 추사 한글 편지 〈대정에서 예산 부인에게〉.
이해 이하응(李昰應, 1820~1898)을 흥선정(興宣正)에 봉하다.

12월 29일 8도 인구 662만 5,953명.

1842년 임인(헌종 8년, 도광 22년) 57세(헌종 16세, 순원 54세)

1월 4일 김좌근 이조판서.

1월 7일 조인영 영의정.

1월 10일 추사가 제주 대정에서 예산 용산 본가로 편지 보냄. 〈막내
아우에게〉(그림 108) 편지 보냄. 추사의 양자 김상무(金商懋)
결정 소식 언급하다. 구양순, 유용 계열로 원만중후(圓滿重厚)
한 옹방강체에 침착단아(沈着端雅)한 유용 서법과 예서 기
질은 수금서법을 융합한 행초 추사체 한글 편지 〈부인에게〉.

1월 15일 권돈인 홍문제학.

1월 25일 김우명 대사간.

3월 3일 추사 편지 〈초의에게 8〉(그림 109). 졸서(拙書)를 부쳐 보내
니, 선좌(禪坐)의 곁에 걸어두라는 내용이다(『阮堂全集』 권
5, 「與草衣」 16). 고예(古隷), 분예(分隷), 수금(瘦金), 황정견, 유
용, 옹방강체를 융합한 행초체로 첩비(帖碑)를 융합한 추사
행초체의 창신이다.

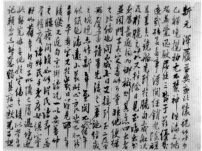

그림 108 추사, 〈막내아우에게〉, 1842년 1월 10일, 지본묵서, 각 27.9×40.2cm, 《완당척독》 1, 선문대박
　　　물관 소장

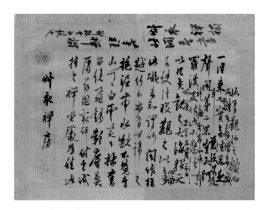

그림 109 김정희, 〈초의에게 8〉, 《벽해타운》, 1842년 3월 3일, 지본묵서, 35.5×45cm, 안재준 구장

3월 4일	추사 한글 편지 〈대정에서 예산 부인에게〉.
3월 16일	경자년(庚子年, 1840) 오부(五部) 팔도(八道) 도원호(都元戶) 155만 9,653호, 인구 662만 5,548명. 제주 등 3읍 도원호 1만 820호, 인구 7만 6,081명.
3월	순천 송광사(松廣寺)의 서반부(西半部)가 전소되다. 용운처익(龍雲處益, 1813~1888), 기봉장오(奇峰藏旿, 1776~1853)가 중건.
4월 9일	동지사 서장관 한필리, 수역(首譯) 오계순(吳繼淳)이 문견별단을 진상. 경자(庚子, 1840년) 이후 영국의 홍콩 점거와 광

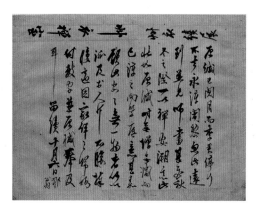

그림 110 김정희, 〈초의에게 7〉, 《벽해타운》, 1842년 10월 6일, 지본묵서, 35.5×45cm, 안재준 구장

	동·절강·복건 등 성(省)의 소요 사실을 보고.
	추사 한글 편지 〈대정에서 예산 부인에게〉.
6월 5일	종묘에서 5차 기우제 거행하고 비가 내리다.
6월 10일	영중추부사 홍석주(洪奭周, 1774~1842) 졸(69세). 자 성백(成伯), 호 연천(淵泉), 좌의정, 영명위 홍현주의 큰형이다.
6월 15일	당상역관(堂上譯官) 이상적을 『통문관지속집(通文館志續輯)』 완성한 공으로 가자하다.
10월 3일	추사 한글 편지 〈대정에서 예산 부인에게〉.
10월 6일	추사 편지 〈초의에게 7〉(그림 110)(『阮堂全集』 권5, 「與草衣」 17). 황정견체를 중심으로 유용, 정섭(鄭燮), 전후한예기를 융합하여 청경고졸(淸勁古拙)한 추사체의 골격을 형성.
10월 19일	동지정사 흥인군 이최응, 부사 이규방, 서장관 조봉하 사폐. 이상적 6차 수행.
11월 6일	판중추부사 김홍근(金弘根, 1788~1842) 졸. 자 의경(毅卿), 호 춘산(春山). 순원왕후의 6촌 오빠이다.
11월 11일	권돈인 우의정. 정원용 좌의정.

山曾王考永慕庵扁背題識手墨也山下事自吾家專管八九十年矢不肯後生祇知戊寅後事理之或然不知有高王考遺訓曾王考受付託之重也今因扁背題識始知之鳴呼極訓庭誥幾乎況晦忽於驚飄鳳泊之中如是覺得者焉祖靈有以開發之凜然懼暢顙汗盍泚不肯之罪若無以徵免也況於淪謫海上久曠瞻展者哉

그림 111 김정희, 〈영모암편배제지발〉

11월 13일	추사의 재취 부인 예안 이씨(禮安李氏, 1788~1842) 졸. 55세.
11월 14일	추사 한글 편지 〈대정에서 예산 부인에게〉. 부인 서거 사실 모르는 채.
11월 18일	추사 한글 편지 〈예산 본가 부인에게〉. 부인 서거 사실 모르는 채(『붓 천 자루와 벼루 열 개를 모두 닳아 없애고』, 33쪽).
12월 15일	추사가 「부인 예안 이씨 애서문(夫人禮安李氏哀逝文)」 지음 (『추사집』, 505~507쪽 참고).
12월 29일	김도희(金道喜) 대사헌. 5부 8도 인구 663만 491명, 도원호 156만 6,892호. 이해 허련은 강진병영(柳營)의 병사(兵使) 이덕민(李德敏)의 막하에서 재직하다. 추사가 〈영모암편배제지발(永慕庵扁背題識跋)〉(그림 111) 제작하다(『추사명품』, 48~50쪽 참고).

1843년 계묘(헌종 9년, 도광 23년) 58세 (헌종 17세, 순원 55세)

봄, 초의가 제주도로 추사를 찾아가 반년 동안 함께 살다.

1월 6일 제주 인구 7만 6,452명.

1월 7일 이상적이 청 북경에서 여전손(呂佺孫), 여관손(呂倌孫) 및 오
 준(吳儁), 양송(楊淞)과 아회(雅會)를 갖고 〈이백주루도(李白
 酒樓圖)〉를 제작하다.

1월 20일 청 완원(阮元, 1764~1849)의 80수신(壽辰)으로 황제가 어물
 십사(御物十事)를 하사하다.

2월 5일 지난겨울 실화로 소실된 송광사의 중건을 명하다. 김조근
 을 주사(舟師)대장으로 임명하다.

2월 28일 김교희(金敎喜, 1781~1843) 졸. 김노성(金魯成)의 아들이며,
 추사의 종형(從兄)이다. 이소참의.

4월 17일 신급제 윤정현(尹定鉉)을 특교로 홍문교리(정5품)에 임명하
 다. 고(故) 이판 윤행임(尹行恁)의 아들이며, 그 가문이 갑작
 스럽게 신원된 후에 과거에 급제해서 기분이 좋은 까닭이다.

4월 23일 이용현(李容鉉, 1783~1865, 예안인, 노론, 추사의 처 7촌숙) 제주
 목사 제수.

7월 소치가 대둔사에 있다가 제주목사 이용현 막하(幕下)로 바
 다를 건너 추사의 배소(配所)를 내왕하다.
 이상적이 청 계복(桂馥)의 『만학집(晚學集)』과 운경(惲敬)의
 『대운산방집(大雲山房集)』을 연경에서 구득해 추사에게 보
 내다.

7월 추사가 〈연담탑비명(蓮潭塔碑銘)〉(그림 112)을 쓰다. 이 글씨
 는 안진경의 〈다보탑비(多寶塔碑)〉풍의 해서 글씨에 팔분예

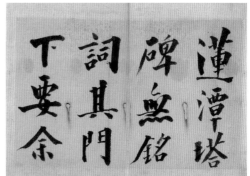

서 필의를 융합하여 법고창신해낸 해서로 결구에서 획의
비수(肥瘦, 살찌고 깡마름) 조화가 다채롭다(수원박물관 편, 『삼
사탑명·두륜청사』, 2015, 12쪽 참조).

그 내용은 이렇다.

"연담탑비는 명사(銘詞)가 없다. 그 문하(門下)가 내게 이를
보완해달라고 요청하기에 드디어 게송(偈頌)으로 이를 지었
다. 게송은 이렇다.

연담대사가, 비는 있으나 명(銘)이 없으니, 있는 것(有)은 하
나가 있고(有一, 이름이 유일이다), 없는 것(無)은 둘이 없다(無
二, 자가 무이다. 둘이 없으므로 비만 있고 명이 없기 마련이다).

유(有)가 이 유(有一의 有)가 아니고, 무(無)가 이 무(無, 無二
의 無)가 아니라면, 유무(有無)의 밖에서, 문자반야(文字般
若, 문자로 얻은 지혜)는, 환하게 밝으리라. 이로써 오직 대사
의 진면목이 스스로 드러날 뿐이다. 나산인."

(蓮潭塔碑, 無銘詞. 其門下要余補之, 遂以偈題之. 其偈曰,

蓮潭大師, 有碑無銘, 有是有一, 無是無二.

산과 물이 있는 너른 땅에 만 가지 형상이 빽빽이 늘어선 것은 이 눈 때문에 되었으니, 일곱여덟으로 뒤엉킴은 네가 눈이 있을 때이고 쇠 담벼락이 천 겹임은 네가 눈을 잃었을 때이다.

한없이 까마득한 허공에 눈 하나 눈 둘, 눈 셋 넷 다섯, 눈 천 개에 이르기까지 눈 보따리 끝이 없구나. 그리고 맑고 깨끗한 바다에 다시 푸른 연꽃 있으니 이 같은 네 눈이 그 많음을 이길 수 없다.(그 얼마나 많으냐?) 저 눈을 잃은 자는 잃은 것이 무엇인가?

육근(六根, 眼耳鼻舌身意)과 육진(六塵, 色聲香味觸法) 보내기를 끊어서 일상에서 떨어져 나간 것이다. 해인(海印)이 빛을 발하면 보주가 그림자 거둬들이니 거울마다 맑게 서로 비춰 비갠 허공에 달빛이 맑으리라.

안게(眼偈) 한 수를 제월(霽月, 행장 미상) 노사에게 기증한다. 노사는 지금 70인데 홀연히 아나율이 걸렸던 병(눈먼병)이 생겨 그 문도가 슬퍼하고 근심하는지라 내가 이 게로 이를 푼다. 또 산중으로 가지고 돌아가서 그대로 대사의 영찬(진영을 기리는 글)을 삼도록 하고 아울러 관음 원통으로 증사를 삼으라 하다. 나가산인 (那伽山人, naga는 산스크리트어로 龍의 의미. 선영이 예산 용산에 있다는 사실의 암시)이 일화암(一花庵)에서 쓰다.

(山河大地, 萬像森列, 爲是眼故, 七藤八葛, 爾有眼時, 鐵壁千重, 爾失眼時, 落落玄空, 一眼二眼, 三四五眼, 乃至千眼, 眼藏无盡, 而淸淨海, 復靑蓮華, 如是爾眼, 不勝其多, 彼失眼者, 所失者那, 斷送根塵, 脫落臼窠, 海印發光, 摩尼攝影, 鏡鏡昭澈, 霽空月澄, 眼偈一首, 寄贈霽月老師, 師今七十, 忽有阿那律之病, 其門徒爲之悲憫, 余以此偈解之, 且使歸携山中, 仍作師之影賛, 並證師觀音圓通, 那伽山人 書于 一花庵.)

그림 113
김정희, 〈안게〉, 중국 황지(黃紙), 126.0×28.0cm, 개인 소장

有非是有, 無非是無, 有無之外, 文字般若, 的的明明.

是惟師之, 眞面自呈. 那山人.)

이 여름에 추사는 안맹증(眼盲症)이 온 제월(霽月) 노사(老師)에게 〈안게(眼偈)〉(그림 113) 한 폭을 짓고 써 보냈다. 이 글씨는 안진경·옹방강풍의 풍윤중후한 해서체에 유용의 침착통쾌한 행서 필의를 융합하고 팔분예서 필법으로 써낸 추사 해서체다. 여러 서체를 융합하여 추사체로 녹여내는 모습을 보여주고 있다. '나가산인'이란 관서가 〈연담탑비명〉의 관서와 동일하다(『완당평전』 1, 294쪽 참조).

윤7월 2일 추사 편지 〈초의에게 5〉(『阮堂全集』 권5, 「與草衣」 18, 《碧海朶雲》, 『추사와 초의』, 130~134쪽).

윤7월 10일 제주 목사 이원조(李源祚, 1792~1872) 재임.

8월 25일 왕비(孝顯王后) 안동 김씨(安東金氏, 1828~1843) 창덕궁 대조전에서 승하(16세)하다.

8월 28일 흥선정(興宣正) 이하응(李昰應)을 봉군(封君)하다.

8월 29일 그믐 추사가 〈초의에게〉(그림 114)에서 초의에게 육지로 나가 대흥사로 귀환할 것을 독촉하다(『추사명품』, 578~580쪽 참조).

이 글씨는 추사 행서체가 완성된 모습으로 황정견, 정섭, 유용을 중심으로 고예, 분예 등 중체 융합한 것이다.

9월 2일 왕비의 시호는 효현(孝顯), 능호(陵號)는 경릉(景陵)으로 정하다.

9월 6일 추사 편지 〈초의에게〉. 초의가 육지로 나가는 것을 전별하다.

9월 18일 효현왕후(孝顯王后)의 경릉을 목릉(穆陵) 옛터로 정하다.

9월 27일 왕에게 천연두 증세가 나타나다.

10월 10일 추사 편지 〈초의에게 9〉(『阮堂全集』 권5, 「與草衣」 19, 《碧海朶

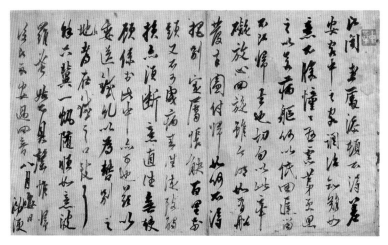

그림 114 김정희, 〈초의에게〉, 《나가묵연》 17신(信) 중, 33.3×46.4cm, 국립중앙박물관 소장, 이홍근 기증

雲》, 『추사와 초의』, 142~145쪽).

추사 한글 편지 〈대정에서 예산 본가 자부에게〉.

10월 22일 왕이 천연두에서 회복되어 인정전에서 수하 대사(受賀大赦)
 하다.

10월 26일 권돈인 좌의정, 김도희 우의정.

11월 5일 이전에 추사가 권돈인의 회갑 선물로 〈지란병분(芝蘭並
 芬)〉(그림 115)을 제작하다.

 신관호(申觀浩, 1811~1884) 전라우도 수군절도사.

 권돈인(1783~1859) 회갑.

12월 2일 효현왕후 경릉(景陵)에 장사.

12월 27일 추사의 양자 김상무의 본생모 안동 권씨(安東權氏, 1782~1843)
 졸. 62세. 부친은 유학 권탁(權拓)이다.

12월 29일 5부 8도 도원호 158만 2,313호, 인구 670만 3,684명.

12월 그믐날 추사 양자 김상무의 장자 천은(天恩)이 출생하다.

 추사가 백파(白坡)와 왕복 토론하다.

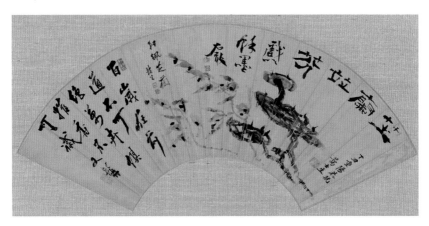

그림 115 김정희, 〈지란병분〉, 지본수묵, 17.4×54.0cm, 간송미술관 소장

1844년 갑진(헌종 10년, 도광 24년) 59세(헌종 18세, 순원 56세)

1월 8일　　　고부사 심의승이 연경에서 조문칙사(弔文勅使) 호부우시랑
　　　　　　백준(栢葰, 만주 正白旗副都統, 字 靜濤). 부칙 한군(漢軍) 상홍
　　　　　　기(廂紅旗) 부도통 1등 자작 항흥(恒興)을 파견했음을 알려
　　　　　　왔다. 좌참찬 조병현 원접사, 상호군 박기수(朴岐壽) 관반,
　　　　　　이상적이 수행하다.

1월 22일　　　추사 편지 〈초의에게 12〉(그림 116) (『阮堂全集』 권5, 「與草衣」
　　　　　　21). 황정견 중심에 구양순, 수금, 정섭, 유용, 예서의 합체로
　　　　　　통쾌주경한 글씨이다.

2월 1일　　　추사 편지 〈초의에게 11〉(그림 117)(『阮堂全集』 권5, 「與草衣」
　　　　　　22). 소치 편에 〈일로향실(一爐香室)〉 편액을 보내다(3월 6일
　　　　　　「與草依」 23에서 확인). 황정견, 정섭, 유용, 옹방강, 예서, 수
　　　　　　금서를 혼합한 추사체의 완성된 글씨이다.
　　　　　　봄, 소치가 제주에서 육지로 나가자 추사는 전라우수사 신

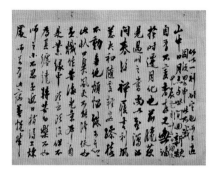

그림 116 김정희, 〈초의에게 12〉, 《벽해타운》, 1844
년 1월 22일, 지본묵서, 35.5×45cm, 안재
준 구장

그림 117 김정희, 〈초의에게 11〉, 《벽해타운》,
1844년 2월 1일, 지본묵서, 35.5×
45cm, 안재준 구장

관호에게 소개 시(詩)를 보내다. 「글발과 붓 맛이 서로 맞아

날마다 서로 만나다(文情筆趣契合, 逐日相逢)」.

2월 6일 　회환고부사 심의승, 서장관 서상교 소견.

　　　　　이상적이 청 하장령(賀長齡)·위원(魏源) 편찬 『황조경세문

　　　　　편(皇朝經世文編)』 129권 79책을 구득해 추사에게 보내다.

3월 　　　추사가 〈수선화(水仙花)〉 시고를 작성하다(행서, 지본묵서,

　　　　　18.0×16.8cm, 예산 종가 소장, 국립중앙박물관 기탁, 보물 547호).

3월 6일 　추사 한글 편지 〈대정에서 예산 자부에게〉.

　　　　　추사 편지 〈초의에게〉(『阮堂全集』 권5, 「與草衣」 23, 《碧海朶

　　　　　雲》).

　　　　　추사 편지 〈예산 용산 둘째 아우에게〉 쓰다(40.2×27.9cm,

　　　　　선문대 박물관 소장. 『추사집』 5편 서간문 〈둘째 아우에게 2〉,

　　　　　518~525쪽). 추사체 행초 완성.

　　　　　추사가 편지로 제다(製茶)를 문의하다(〈초의에게〉, 《碧海朶

　　　　　雲》. 『추사와 초의』, 178~182쪽).

5월 24일 　덕온공주(德溫公主, 1829~1844) 졸. 16세 남녕위(南寧尉) 윤

　　　　　의선(尹宜善, 1827~1887)의 부인.

그림 118 김정희, 〈세한도〉, 지본수묵, 23.7×146.4cm, 손창근 소장, 국립중앙박물관 기탁

7월 20일	좌의정 권돈인 사직.
8월 4일	포천에 사는 서광근(徐光近)이 이원경(李元慶, 은언군의 손자)을 추대하려고 한 일로 우의정 김도희가 붙잡다. 엄히 밝히기를 청하다. 서광근의 조부인 양주목사 서기순(徐耆淳)의 고변에 의한 것이다.
8월 10일	은언군(恩彦君) 이인(李䄄, 1754~1801)의 손자이자, 전계군(全溪君) 이광(李璜, 1785~1841)의 장자인 이원경(李元慶, 一名, 明, 聖甲, 1827~1844)을 추대하려는 역모가 발각되다. 이원경을 강화에 위리안치하고 영중추부사 조인영, 판중추부사 권돈인 영의정, 좌의정 복배하다.
8월	추사가 〈세한도(歲寒圖)〉(그림 118)를 제작하다(『추사명품』, 506~511쪽 참조).
8월 25일	대사헌 이헌구 상소하여 민진용(閔晋鏞) 자술서(招辭)에 '세상에 이미 김유근, 김홍근 같은 주석지신(柱石之臣)이 없고 이윤(伊尹), 곽광(霍光) 같은 사람이 없다'는 말이 있음을 고하다.
8월 27일	근거 없는 말로 김유근, 김홍근의 이름을 장주(章奏)에 올

렸다 하여 이헌구에게 투비지전(投畀之典, 귀양)을 베풀라 하다. 이헌구를 덕원(德源)에 귀양 보내다.

8월 29일　　추사 편지 〈초의에게〉 "떡차가 모두 좋다(茶甁盡佳)."(《碧海朶雲》,『추사와 초의』, 188~191쪽)

9월 1일　　대사헌 이규현, 대사간 김재전, 집의 이은상, 사간 이광재, 지평 이교영·유치숭, 헌납 박효묵, 정언 김영수, 정익조 등이 장문으로 이학수 설국 정형, 김노경·김양순 노륙, 김정희·이기연 설국 정형 계청했으나 윤허하지 않았다. 9월 26일까지 매일 동일 내용을 이름만 바꿔 반복 계청하다.

9월 5일　　헌종은 이원경(李元慶, 1827~1844)을 제주에 위리안치하려고 했으나 결국 사사(賜死)의 명을 내리다.

9월 6일　　헌종이 경희궁 이어하다. 서광근은 죽고, 이원경은 사사되다.

9월 7일　　청주 만동묘(萬東廟)의 사체존엄(事體尊嚴)이 황단(皇壇, 창덕궁 내 대보단)과 다름없으니, 이제부터 매년 봄가을로 봉심(奉審)해 아뢰도록 하다. 영의정 조인영의 계언에 따르다. 김좌근 병조판서. 홍재룡 금위대장.

9월 10일　　왕비 삼간택을 장락전(長樂殿)에서 거행하다. 대호군 홍재룡(洪在龍, 1814~1863)의 딸(14세)로 결정하고 홍재룡은 영돈녕부사 익풍부원군(益豊府院君), 부인 안씨(安氏)는 연창부부인(延昌府夫人)에 봉하다.

9월 22일　　조인영 영의정 사임. 권대긍(權大肯) 호조참판.
이 어름 추사는 《완당시병완첩(阮堂試病腕帖)》의 〈서원교필결후(書員嶠筆訣後)〉(그림 119) 24면 및 〈소림모정(疏林茅亭)〉, 〈소림촌사(疏林村舍)〉, 〈고사소요(高士逍遙)〉(그림 120) 등을 제작하다(『추사명품』, 502~505쪽 참조).

그림 119 김정희, 〈서원교필　　그림 120 김정희, 〈고사소요〉, 지본수묵, 24.9×29.7cm, 간송미술관 소장
　　　　　결후〉, 지본묵서,
　　　　　23.2×9.2cm, 간송
　　　　　미술관 소장

추사는 《서화합벽(書畵合璧)》 족자(일본 교토 고려미술관 소장)

중 〈추산죽수(秋山竹樹)〉(그림 121)를 제작하다(『추사명품』,

512~517쪽 참조).

9월 27일　　　이헌구 방송.

10월 6일　　　추사 편지 〈초의에게 10〉(그림 122)(『阮堂全集』 권5. 「與草衣」

그림 121 김정희, 〈추산죽수〉　　　그림 122 김정희, 〈초의에게 10〉, 《벽해타운》, 지본묵서, 안재준 구장

20. 『추사와 초의』, 146~149쪽). 영순(永淳) 아사리(阿闍梨, 제자를 가르치고 제자의 행위를 바르게 지도하여 그 모범이 될 수 있는 승려)가 찾아왔다는 것과 백파(白坡)가 서울 밖에서 강의를 열었다는 내용이다. 저수량, 수금서, 유용, 황정견, 예서가 융합된 추사체이다.

권직(權溭, 1792~1859, 安東人, 王煦 후손, 소론) 제주목사 제수.

10월 18일 왕비의 책비례(冊妃禮)를 거행하다.

11월 10일 제주목사 권직(1792~1859) 하직.

11월 26일 제주목사 이용현(1783~1865) 재임 기록

12월 30일 5부 8도 도원호 158만 2,673호, 인구 671만 9,648명.

청 전영(錢泳, 1759~1844) 졸. 86세. 자 입군(立群), 호 매계(梅溪). 강소 금궤(金匱, 武錫)인, 필원(畢沅)의 문인. 전예(篆隸)를 잘 쓰고, 각(刻)을 잘하다. 그가 새긴 인장은 삼교(三橋) 문팽(文彭)의 신수를 얻었으며, 역보(亦步) 오형(吳逈)의 풍격(風格)이 있었다. 산수소경(山水小景)을 잘 그렸으며, 소고담원(疎古澹遠)하다(그림 123).

1845년 을사(헌종 11년, 도광 25년) 60세(헌종 19세, 순원 57세)

1월 7일 청 장요손(張曜孫, 1808~1863)이 이상적을 오찬(吳贊)의 집 연회에 초대하다.

1월 10일 좌의정 권돈인 청으로 『문원보불(文苑黼黻)』을 속간하다. 규장각 직제학 김학성(金學性)이 주관하다. 『동국문헌비고(東國文獻備考)』도 속간했으며, 권돈인이 총재관이 되다.

그림 123 전영, 〈예서 대련〉, 1843년, 지본묵서, 간송미술관 소장

1월 11일 권돈인 영의정, 박회수 우의정.

1월 13일 이상적이 오찬(吳贊, 호 舊雨, 자 偉卿)의 환영 연회 주빈으로
 참석해 19인의 아회에서 〈세한도〉의 제찬을 요청하다. 장
 악진(章岳鎭), 오찬, 조진조(趙鎭祚), 반준기(潘遵祁), 반희보
 (潘希甫), 반증위(潘曾瑋), 풍계분(馮桂芬), 왕조(王藻), 조무견
 (曹楙堅), 진경용(陳慶庸), 요복증(姚福增), 주익지(周翼墀), 장
 수기(莊受祺), 장목(張穆), 장요손, 황질림(黃秩林), 오준(吳儁)
 등 17명의 문예인들이 참여하다.

1월 22일 청 조무견(曹楙堅)이 〈추사 세한도 제영(題詠)〉을 쓰다.
 반희보(潘希甫, 1811~1859)는 이상적에게 〈소창오죽(小窗梧
 竹)〉을 그려 주고 조부 반혁준(潘奕雋, 1740~1830)의 〈묵란〉
 을 기증하다.

그림 124 장요손, 〈예서 대련〉, 지본묵서, 126.3×28.5cm, 간송미술관 소장

2월 1일　　　장요손은 이상적에게 〈여이동소만고수(與爾同消萬古愁), 권군
　　　　　　갱진일배주(勸君更盡一杯酒) 예서 대련〉(그림 124)을 써 주다.

2월경　　　　이상적은 장요손 편에 왕홍(王鴻, 1806~?)에게 서신과
　　　　　　기증물 보내고, 왕홍은 감사 편지에서 공헌이(孔憲彝,
　　　　　　1808~1863)를 소개하다.

2월 18일　　 대사간 정덕화, 사간 이광재, 장령 박교묵, 지평 홍재중·이
　　　　　　창현 등 장문으로 이학수 설국 정형, 김노경·김양순 노륙,
　　　　　　김정희·이기연 설국 정형 계청했으나 윤허하지 않았다.

3월 16일　　 대사간 정덕화, 집의 조완식, 사간 김수만, 장령 박교묵·이
　　　　　　진묵 등 장문으로 이학수 설국 정형, 김노경·김양순 노륙,
　　　　　　김정희·이기연 설국 정형 계청했으나 윤허하지 않았다.

3월 19일　　 풍은부원군 조만영에게 궤장(几杖)을 내리고 선온(宣醞)하다.

그림 125 추사, 〈해저니우〉, 지본묵서, 46.0×53.3cm, 간송미술관 소장

그림 126 추사, 〈유리병 행서권〉, 지본묵서, 22.5×171.0cm, 간송미술관 소장

5월 3일 봉조하 김이양(金履陽, 1755~1845) 졸. 91세. 동녕위(東寧尉)
 의 조부. 초명(初名)은 이영(履永), 자 명여(命汝). 이조판서, 지
 중추, 봉조하. 경주 김씨(慶州金氏) 무고(誣告) 3인 중 한 명이다.

5월 청 거유(巨儒) 이조망(李祖望)이 왕희손(汪喜孫)을 통해 추사
 의 학예관을 접하고 자신의 소견을 상세하게 답하다(『계불
 사재문집(鍥不舍齋文集)』 권3, 「왕맹자 선생 해외묵연책자 답문십육칙
 (汪孟慈先生 海外墨緣冊子 答問十六則)」).

5월 22일 영국 군함 사마랑(Samarang)호가 측량차 제주도 정의현 지
 만포(止滿浦) 우도(牛島)에 내박(來泊)하다.
 추사는 고봉화상(高峯和尙) 선게(禪偈)인 〈해저니우(海底泥
 牛)〉(그림 125), 〈유리병 행서권(琉璃瓶行書卷)〉(그림 126)을 제
 작하다.

6월 2일	권돈인 영의정 사직.
6월 3일	추사의 육순(六旬).
6월 28일	영국 측량선 사마랑호가 제주도 연안과 전라도 남해안을 측량하다.
7월 3일	대사간 이현서, 장령 김규형, 지평 이진혁, 헌납 홍우건 등 장문으로 이학수 설국 정형, 김노경·김양순 노륙, 김정희·이기연 설국 정형을 계청하다. 7월 11일까지 매일 반복.
7월 5일	좌의정 김도희 계언으로 사마랑호 마샬 선장의 측량 사실을 청(淸) 예부(禮部)에 통보하다.
7월 11일	청천강 이북 7읍이 큰 수재(水災)로 떠내려가고 무너진 집이 4,000여 호, 빠져 죽은 사람이 500여 명이다.
9월 15일	좌의정 김도희 계언으로 영국 선박 내왕 시 왜관(倭館)에 통보하다.
10월 20일	제주 목사 권직(權溭, 1792~1859) 동부승지 낙점.
10월 22일	추사 편지 〈초의에게 13〉(『阮堂全集』 권5, 「與草衣」 24).
10월 27일	이의식(李宜植, 1792~?, 全義人, 대북계, 소론, 偉卿 종제 眞卿 후손) 제주목사 제수.
11월 12일	추사가 〈제주에서 용산 본가로〉 편지(그림 127) 보내다. 상동체(上同體). 원만침착(圓滿沈着)하고 청경고졸(淸勁古拙)하다.
11월 15일	판중추 권돈인 영의정 복배.
11월 19일	대사헌 홍학연, 교리 박영보, 정언 윤행모, 부수찬 유치숭 등 장문으로 이학수 설국 정형, 김노경·김양순 노륙, 김정희·이기연 설국 정형 계청했으나 윤허하지 않았다.
12월 29일	인구 665만 6,440명.
12월	이달 전라도 흥양 금탑사(金塔寺) 1034칸(間)이 소실되다.

그림 127 김정희, 〈제주에서 용산 본가로〉, 1845년 11월 12일, 지본묵서, 27.9×40.2cm, 선문대박물관 소장

인릉(仁陵) 향탄사(香炭寺)이므로 개건(改建)을 명하다.

신임 전라우수사 신관호가 허련과 함께 추사의 방송(放送)

을 기원하며 대흥사에 대광명전(大光明殿)을 신축하다.

1846년 병오(헌종 12년, 도광 26년) 61세(헌종 20세, 순원 58세)

1월 4일	추사가 〈초의에게〉에서 "돌아갈 시기는 늦봄 사이에 있을 듯(歸期似在晚春間)"(《碧海朶雲》, 『추사와 초의』, 192~195쪽)이라고 하다.
1월	허련은 신관호를 수행 상경하여 권돈인의 집에 유숙(留宿)하다.
1월 28일	을사년(1845) 제주 3읍 도원호 1만 896호, 인구 7만 6,701명.
2월 9일	신관호가 해남 대흥사의 표충사(表忠祠) 보장록(寶藏錄)을

쓰다.

2월 13일 헌종이 유릉(綏陵, 익종릉)을 전알(展謁)하다.

2월 14일 유릉의 천봉(遷奉)을 결정하다. 총호사는 조인영, 천릉도감 제조는 박영원(朴永元)·김좌근(金左根)·이목연(李穆淵), 산릉도감 제조는 박기수(朴岐壽)·조기영(趙冀永)·조학년(趙鶴年). 이정신(李鼎臣) 형조참판.

3월 2일 새 유릉은 용마봉(龍馬峯) 아래로 결정하다.

추사가 〈김상무에게〉(『붓 천 자루와 벼루 열 개를 모두 닳아 없애고』, 63쪽)에서 양자 김상무의 본 생모(本生母) 대상(大祥)을 인사하다.

3월 9일 제주목사 권직(權溭, 1792~1859) 재임 기록.

3월 10일 수릉 천봉으로 전(錢) 3만 민(緡, 꾸러미) 내려보내다(下給).

사간 조완식, 장령 백종걸, 지평 김관섭 등 장문으로 이학수 설국 정형, 김노경·김양순 노륙, 김정희·이기연 설국 정형 계청했으나 윤허하지 않다.

여름 허련은 안현(安峴, 안국동) 권돈인 댁에서 기식(寄食)하며 그림을 그려 대내(大內, 궁궐)에 진상하다. 집 뒤 별관에 거처하다.

4월 18일 유릉 천봉 시작.

추사 편지 〈초의에게〉(《那迦墨緣》 제2신, 33.3×46.4cm, 국립중앙박물관 소장, 이홍근 기증. 『阮堂全集』 권5, 「與草衣」 25). 구양순, 안진경, 황정견, 유용 등 중체를 융합하고 예서 필의로 써낸 추사 행서체이다.

5월 청 섭지선이 윤정현에게 〈침계(梣溪)〉(그림 128) 예서 현액을 보냈다.

그림 128 섭지선, 〈침계〉, 1846년, 지본묵서, 50.3×132.0cm, 간송미술관 소장

5월	제주목사 이의식 부임.
5월 16일	전임 제주목사 권직 좌부승지로 상경.
5월 20일	황해감사 김정집이 사학 죄인 김대건(金大建)을 잡았다고 신속하게 알리다.
	허련은 포장(捕將) 이능권(李能權)이 가져온 어사(御賜) 편첩(篇帖)에 그림을 그려 다시 진상하다.
5월 25일	추사 편지 〈용산 본가 상희에게〉(27.9×40.2cm, 《阮堂尺牘》, 선문대박물관 소장), 추사 행초서.
	추사는 〈시경(詩境)〉, 〈시경루(詩境樓)〉(그림 129), 〈무량수각(無量壽閣)〉(그림 130) 등 예서 편액 글씨를 본가로 보내다. '추사(秋史)'라는 장방형 인장(縱書墨文)이 찍혀 있다.
	27세의 추금(秋琴) 강위(姜瑋, 1820~1884)가 추사를 찾아와 수학(修學)하다.
윤5월 7일	추사 편지 〈용산 본가 상희에게〉(40.2×27.9cm, 《阮堂尺牘》, 선문대박물관 소장) 추사 행서체.
윤5월 11일	유릉 현궁(玄宮)을 출궁(出宮)하여 정자각(丁字閣)에 봉안(奉安)하다.

그림 129 김정희, 〈시경루〉

그림 130 김정희, 〈무량수각〉

윤5월 20일	신(新) 유릉에 하현궁(下玄宮)하다.
윤5월 24일	천릉도감 총호사 조인영. 산릉도감 총호사 권돈인 이하를 시상(施賞)하다. 흥선군 이하응도 가자.
6월 3일	추사의 회갑일.
6월 12일	장마가 한 달이 지나도 그치지 않아 기청제(祈晴祭)를 지내다. 추사 편지 〈초의에게〉(《邪迦墨緣》 11신. 『阮堂全集』 권5, 「與草衣」 28. 『추사 김정희』, 46~49쪽. 『추사와 초의』, 200~203쪽). 진묵대사 행록[朴雅(계첨) 書道, 善根 眞實 無虛僞 書道亦俱慧性, 重之精進, 欲得向上一竅].
6월 23일	이에 앞서 프랑스 해군 소장 장 밥티스타 세실이 군함 3척을 거느리고 홍주목 외연도(外煙島) 외양(外洋)에 왔다. 기해(1839년) 8월 프랑스 신부 앵베르, 샤스탕, 모방의 참사(慘死)를 구

문(究問)하는 일봉서(一封書)를 전달하다. 이듬해 전함(戰艦)이 올 때 답신(答信) 접수를 요망하다. 서양 봉서가 도달.

7월 15일 김대건(金大建)을 노량진 사장에서 효수하다. 권돈인이 처형을 주장하다.

7월 16일 대사간 조충식, 사간 김수만, 장령 김현복·백해운, 지평 위종선 등 장문으로 이학수 설국 정형, 김노경·김양순 노륙, 김정희·이기연 설국 정형 계청했으나 윤허하지 않았다.

8월 18일 권돈인 영의정 사임.

9월 권돈인은 번리산장(樊里山莊)으로 물러나왔으며, 허련이 배왕(陪徃)하다.

9월 6일 근래 궐문 출입 시에 근수(跟隨, 뒤따라가는 사람)가 넘쳐나는 폐단이 심하다. 대신(大臣)·국구(國舅)는 근수 6명·구종(驅從) 2명, 종친문무 1품은 근수 4명·구종 1명, 2품은 근수 3명·구종 1명, 당상 3품은 근수 2명·구종 1명으로 마련하다.

9월 9일 여름 가을 사이 경외(京外)의 큰 수재로 한성 5부에서 쓸려 나간 민가 3,900여 호, 각도에서 쓸려 나간 민가가 2,470호.

10월 10일 추사 편지 〈재문빈변(纔聞鬢邊)〉. 고예(古隷)풍의 추사체이다.

10월 14일 영돈녕부사 풍은부원군 조만영(1776~1846) 졸. 71세, 자 윤경(胤卿), 호 석애(石厓).

권돈인은 〈서화합벽〉 족자 중 〈석림강호(石林江湖)〉(그림 131)를 제작하다.

11월 1일 대사헌 박영원, 대사간 임백수, 장령 목인재, 지평 조연창, 헌납 홍재중, 정언 이교영 등 장문으로 이학수 설국 정형, 김노경·김양순 노륙, 김정희·이기연 설국 정형 계청했으나 윤허하지 않았다. 12월 3일까지 매일 계청자 이름만 바꿔 동일

그림 131 권돈인, 〈석림강호〉, 일본 교토 고려미술관 소장

내용 반복 계청하다.

추사는 대정향교(大靜鄉校)에 〈의문당(疑問堂)〉 편액 글씨를 써줬다. 향원(鄉員) 오재복(吳在福)이 각자(刻字)하다. 현판 뒷면에 '도광 26년 병오 11월 일 진주 후인 강사공이 적소(謫所)의 전참판 김공정희께 청하여 제액하고 삼가 걸다. 각자는 향원 오재복(道光二十六年 丙午 十一月 日 晉州後人 姜師孔, 請謫所 前參判 金公正喜, 題額謹揭. 刻字 鄉員 吳在福)'이라는 각자 기록이 있다.

12월 29일 5부 8도 도원호 158만 1,594호, 총인구 674만 3,862명
추사는 화암사(華巖寺) 상량문을 짓고, 〈무량수각(無量壽閣)〉, 〈시경헌(詩境軒)〉 편액을 제작하다. 화암사는 9월에 준공하다.
이해 남연군(南延君) 이구(李球, 1788~1836) 묘를 덕산(德山)

가야산(伽倻山)으로 이장하다.

이해 초의가 『진묵조사유적고(震默祖師遺蹟攷)』를 편찬하다.

1847년 정미(헌종 13년, 도광 27년) 62세(헌종 21세, 순원왕후 59세, 신정왕후 40세)

신명연(申命衍)이 결성(結城)현감으로 신위를 봉양하다.

봄, 허련이 환향해 제주로 들어와 추사를 뵙다(3차).

2월 1일　　정종(正宗), 순종(純宗), 익종, 『삼조보감(三朝寶鑑)』의 찬집

(纂輯)을 명하다.

2월 3일　　이때부터 행행(行幸) 시 시위복색(侍衛服色)은 군복(軍服)으

로 정하다.

2월 18일　　추사 편지 〈초의에게〉(《那迦墨緣》 제6신, 『추사 김정희』, 44~47

쪽. 『추사와 초의』, 204~207쪽).

추사가 〈수선화〉, 〈연전금화(年前禁花)〉(그림 132) 시고를 제

작하다.

그림 132　김정희, 〈수선화〉, 〈연전금화〉, 지본묵서, 18.0×37.0cm, 종가 소장, 국립중앙박물관 기탁, 보물 547호

4월 18일	추사 편지 〈제주에서 용산 본가 상희에게〉(40.2×27.9cm, 선문대박물관 소장.『추사 김정희』, 258~259쪽), 추사 행서체.

4월 18일 추사 편지 〈제주에서 용산 본가 상희에게〉(40.2×27.9cm, 선문대박물관 소장.『추사 김정희』, 258~259쪽), 추사 행서체.

4월 27일 추사의 둘째 누님 경주 김씨(1776~1847) 졸. 대사헌 이희조(1776~1848)의 부인.

6월 6일 추사 편지 〈제주목사 이의식(李宜植)에게〉(『붓 천 자루와 벼루 열 개를 모두 닳아 없애고』, 13쪽). 둘째 누님의 상(喪)을 거론하다.

6월 30일 프랑스 군함 빅토리우스호가 전라도 고군산진 신상도(薪峙島) 여울(淺灘)에 침몰하다. 식량을 잘 지급하고 배(漕運船)로 환송했으며, 함장은 해군 대령 라비에르이다. 지난해 해군 소장 세실이 보낸 서간의 답장을 받기 위해 홍콩에서 출발해서 왔다. 최양업(崔良業) 신부가 통역으로 동승하다.

7월 11일 고군산 첨사(僉使)로 이동은(李東殷)을 새로 제수하다. 고군산진이 비었을 때 프랑스 군함이 관내에 표류해 도달했기 때문이다.

초추(7월 16일) 허련이 〈동파입극상(東坡笠屐像)〉을 임모하다. 권돈인이 제사를 써서 추사에게 기증하다.

이 이후에 추사는《동파산곡기(東坡山谷記)》(그림 133)를 제작하다.

7월 18일 왕비가 후사를 얻지 못하자 대왕대비(순원왕후)가 언교(諺敎)로 빈어(嬪御, 후궁)를 두기 위해 14~19세 처자의 금혼령을 내리다.

7월 27일 추사 편지 〈초의에게〉(그림 134)(《那迦墨緣》11신.『阮堂全集』권5,「與草衣」28.『추사 김정희』, 42~45쪽.『추사와 초의』, 158~161쪽).

8월 3일 이용현(李容鉉) 전라우수사.

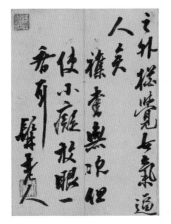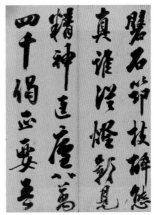

그림 133 김정희, 《동파산곡기》, 지본묵서, 24.2×17.3cm, 간송미술관 소장

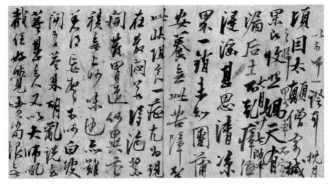

그림 134 김정희, 〈초의에게〉, 《나가묵연》 제5신, 1847년 7월 27일, 지본묵서,
33.3×46.4cm, 이홍근 기증 국립중앙박물관 소장

8월 5일	프랑스 해군이 상해에서 고용한 영국 공선(公船) 3척에 전원 승선 퇴거.
8월 10일	전후 프랑스군 도착한 사실과 프랑스 신부 용률(用律) 사정을 청(淸) 예부(禮部)에 알리다. 황지(皇旨)로 양광총독에게 칙유하여 다시 오는 폐단(更來之弊) 없기를 청하다.
8월 28일	이승헌 금갑도(金甲島)에 안치.
	대사헌 이헌구, 대사간 임백수, 집의 심돈영, 사간 유진오, 장령 목인재·문경애, 지평 정준용, 정언 이교인 등 장문으

로 이학수 설국 정형, 김노경·김양순 노륙, 김정희·이기연 설국 정형 계청했으나 윤허하지 않다. 8월 29일, 30일 수찬 김회명만 넣고 빼면서 단문(短文)으로 반복하다.

10월 11일 신위(申緯, 1769~1847) 졸. 79세. 묘소는 결성(結城) 수룡동 (水龍洞) 임좌(壬坐)이다(그림 135).

10월 12일 정언 윤행복(尹行福, 1796~?, 南原人, 少論, 화빈 윤씨의 조카) 이 광주유수 조병현(趙秉鉉, 1791~1849, 이판 趙得永 子)의 사 사로이 위압과 복덕을 농단하고 조정을 위협하고 제압한 죄(私弄威福 脅制朝廷之罪)를 논하고 병예(屛裔, 유배) 청하다. "비답으로 이르기를 이 사람의 일이 어찌 이에 이르렀던가. 윤행복을 파직하라. 평생 경영하고 꾀한 일이 사람을 다치 고 물건을 해치는 마음뿐이었다(批曰 此人事 豈至於此乎. 平生 經綸 無非 傷人害物之心)."

10월 16일 대사간 이원달, 집의 심돈영, 사간 유진오, …등 장문으로 김노경·김양순 노륙, 이학수·김정희·이기연·조병현 설국 정형 계청했으나 윤허하지 않다. 17일에도 짧게 반복하다.

그림 135 신위, 《자하시죽첩(紫霞詩竹帖)》의 〈편연수죽(便娟脩竹)〉과 제시, 지본수묵, 17.2×22.3cm, 간송미술관 소장

10월 22일	추사 편지 〈초의에게〉(《碧海朶雲》「與草衣」24. 『추사와 초의』 216~220쪽). 신관호의 대광명전 글씨를 언급하다.
10월 27일	동지정사 성수묵(成遂默), 부사 윤치정(尹致定), 서장관 박상수(朴商壽) 사폐. 이상적의 10차 수행. 조기영(趙冀永) 광주유수.
11월 3일	대사헌 이돈영, 대사간 한정교, 집의 권혐, 장령 이제달, 지평 윤재선, 헌납 박제선, 교리 유석환, 부수찬 김병기 등 장문으로 이학수 설국 정형, 김노경·김양순 노륙, 김정희, 이기연·조병현·이목연 설국 정형 계청했으나 윤허하지 않다. 11월 4일에도 반복 계청, 12월 17일 장문 반복 계청 시작 12월 29일까지 거의 매일 반복 계청했으나 윤허하지 않는다로 일관하다.
11월 15일	순종 추상존호도감, 대왕대비 가상존호도감, 익종 추상존호도감, 왕대비 가상존호도감을 합설(合設) 거행하다. 명년이 대왕대비의 6순(旬), 왕대비 망오(望五)의 경축년(慶祝年). 조인영 상호도감 도제조, 박영원 서좌보, 조두순 제조.
11월 22일	권돈인 다시 영의정.
12월 10일	추사 편지 〈초의에게〉(《那迦墨緣》12신. 『阮堂全集』 권5, 「與草衣」29. 『추사 김정희』, 46~50쪽. 차를 보내준 것에 감사(送茶感謝), 진묵대사 행적.
12월 30일	5부 8도 도원호 158만 7,181호, 인구 675만 3,656명. 이해 영천(永川) 은해사(銀海寺)가 실화(失火)로 극락전(極樂殿) 제외하고 전소되었다.

1848년 무신(헌종 14년, 도광 28년) **63세**(헌종 22세, 순원 60세, 신정 41세)

1월 1일 대왕대비(大王大妃, 순원왕후) 육순(六旬), 왕대비(王大妃, 신정왕후) 망오(望五), 순종(純宗, 순조) 추상존호(追上尊號), 대왕대비 가상존호(加上尊號), 익종추상존호, 왕대비 가상존호 등 육경(六慶)으로 인정전에서 헌종이 치사(致詞) 전문(箋文) 표리(表裏) 올리고 반교(頒敎) 수하(受賀) 대사(大赦)하다.

 사간 김규서, 지평 정지선·탁경수 등 장문으로 이학수·김노경·김양순·김정희·이기연·조병현·이목연 추율을 계청했으나 윤허하지 않았다.

1월 10일 제주목사 이의식(李宜植, 1792~) 재임 기록.

1월 11일 장인식(張寅植, 1802~?, 仁同人, 형판 張志恒 증손, 노론 벽파) 제주목사 제수.

1월 28일경 청 반증위(潘曾瑋, 1818~1886)가 이상적에게 자필 〈우선소조(藕船小照, 이상적 초상)〉(방천용의 그림 136 참조)와 당인(唐寅) 필 〈소문충공입극도(蘇文忠公笠屐圖)〉(그림 137) 석각본 기증.

2월 4일 윤정현 황해감사, 박용수 강원감사, 신관호 전라병마절도사.

2월 10일 김학성 한성판윤.

2월 13일 제주목사 장인식 하직.

3월 26일 동지사 수행 화원(畵員) 박희영(朴禧英)이 아편(鴉片) 기구를 사가지고 오다가 의주부에서 짐을 수색할 때 드러나 잡히다. 추자도 정배하고 노비로 만들다.

4월 10일 대마도주(對馬島主)가 대마도 연안에 이양선(異樣船) 출몰한다며 도주(島主)의 문적(文蹟)과 주양인형도본(舟樣人形圖本) 등을 동래부에 바치다.

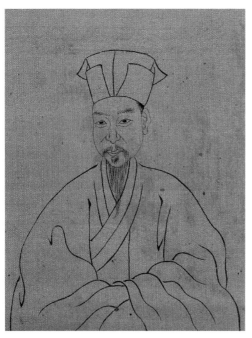

그림 136 방천용, 〈우선소조〉, 견본선묘, 102.2×36.5cm, 그림 137 당인,〈소문충공입극도〉
　　　　　간송미술관 소장

4월 11일　　　　추사 편지 〈제주 방어사(防禦使) 장인식(張寅植)에게 1〉(28.5
　　　　　　　　×47.7cm, 『붓 천 자루와 벼루 열 개를 모두 닳아 없애고』, 71쪽. 『阮
　　　　　　　　堂全集』 권4, 「與張兵使」 4) 소식, 황정견, 안진경, 고예, 분예,
　　　　　　　　수금서, 정섭 등을 융합한 추사체이다.

4월 14일　　　　추사 편지 〈장병사에게 2〉(31×46.7cm, 『붓 천 자루와 벼루 열
　　　　　　　　개를 모두 닳아 없애고』, 71쪽. 『阮堂全集』 권4, 「與張兵使」 5). 황정
　　　　　　　　견의 기운이 심한 글씨체이다.

　　　　　　　　이 여름 추사는 칠언시 〈수선화(水仙花)〉 3수를 짓다(18.0×
　　　　　　　　16.8cm, 18.0×37.0cm, 종가 기탁, 보물 547호, 국립중앙박물관 소
　　　　　　　　장). 행예 합체(行隷合體)이다.

5월 2일　　　　증광감시 복시 설행. 1소(所)는 유규진(柳圭鎭)이, 2소는 이

재호(李在灝)가 거수(居首)이다.

5월 5일 추사 편지 〈장병사에게 3〉(31×51cm,『붓 천 자루와 벼루 열 개를 모두 닳아 없애고』, 71쪽.『阮堂全集』권4,「與張兵使」7). 유용의 기운이 심한 글씨체이다.

5월 27일 추사 편지 〈장병사에게 4〉(34.5×49.5cm,『붓 천 자루와 벼루 열 개를 모두 닳아 없애고』, 71쪽.『阮堂全集』권4,「與張兵使」9).

5월 30일 증광문무과 전시 춘당대 설행. 문은 민영위(閔泳緯) 등 43인, 무는 허집(許鏶) 등 480인 취.

6월 2일 추사 편지 〈장병사에게〉(32.5×49.5cm,『붓 천 자루와 벼루 열 개를 모두 닳아 없애고』, 85쪽). 이희조(1776~1848) 부음 소식이 실려 있으며, 황정견·정섭 기운이 심한 글씨체이다.

6월 10일 추사 편지 〈장병사에게 5〉(36.2×49.5cm,『붓 천 자루와 벼루 열 개를 모두 닳아 없애고』, 71쪽.『阮堂全集』권4,「與張兵使」10), 위와 같다.

6월 27일 김홍근 경상감사, 김기만(金箕晚) 대사헌, 이돈영(李敦榮) 형조참판.

7월 4일 영의정 권돈인 사임 4소를 청하다. 윤허하다. 정원용(鄭元容) 영의정. 김도희 좌의정.

7월 5일 추사 편지 〈장병사에게 6〉(32.2×49.5cm,『붓 천 자루와 벼루 열 개를 모두 닳아 없애고』, 71쪽.『阮堂全集』권4,「與張兵使」13). 안진경, 소식, 황정견, 정섭, 고예, 분예가 융합된 추사 행서체이다.

7월 16일 박영원 함경감사, 홍경모 판의금.
 추사 편지 〈초의에게〉(《那迦墨緣》17신 중 제7신,『추사 김정희』, 44~47쪽.『추사와 초의』, 150~153쪽). 추사가 초의에게 차를

요구하다.

7월 17일 대사간 서상교(徐相敎, 1814~?, 達城尉 후손, 少論)가 상소해 경상감사 김흥근(金興根, 1796~1890, 金弘根의 막냇동생, 대왕대비 6촌 아우)이 탐련해서 두려움을 모르고 궁중 안을 사찰하며(貪戀無畏 伺察宮闈), 온실의 나무라는(溫室之樹) 등 말하지 않는 바가 없다(無所不言)며 탄핵하고 유배 보내기를 청하다. "비답하여 가로되, 이 중신이 어찌 이런 일이 있으랴! 이것이 과연 공의인가? 그 사임하지 말고 직무를 살피라(批曰 此重臣 寧有是也 此果公議乎 其勿辭察職)."

7월 20일 추사 편지 〈초의에게〉(《那迦墨緣》 제8신, 『추사 김정희』, 44~48쪽, 『추사와 초의』, 154~157쪽). 차 구매.

 추사, 〈제주에서 용산 본가 상희에게〉(40.2×27.9cm, 《阮堂尺牘》, 선문대박물관 소장). 정섭, 유용, 고예, 분예가 융합된 추사체이다.

7월 23일 경상감사 김흥근을 간삭(刊削)하고 서기순과 권대긍도 아울러 꾸짖어 벼슬을 빼앗다.

7월 25일 양사소청으로 김흥근을 광양현에 투비(投畀, 귀양)하다.

8월 2일 전 장령 조운경(趙雲卿, 1800~1864)이 김흥근 성토 시 중간에서 방해했다고 정언 김응하(金應夏)가 탄핵해 정주에 유배하다.

8월 27일 초동(椒洞, 중구 草洞) 신관호가 허련에게 편지해서 추사 글씨 가지고 상경(上京) 입시(入侍)하라는 왕명(王命)을 전달하다. 신관호의 주선으로 허련은 고부(古阜) 감시(監試)에 응시 중이었다. 우수영(水使 李容鉉) 특사 편으로 보내다.

9월 4일 추사 편지, 〈제주에서 용산 본가 명희에게〉(《阮堂尺牘》,

40.2×27.9cm, 선문대박물관 소장. 『추사 김정희』, 262~263쪽. 『阮堂全集』 권2, 「與舍中」 2). 유용, 황정견, 고예, 분예, 문징명, 동기창 등 중체를 융합하다.

9월 13일 　　허련이 서울에 도착해 초동 신관호 댁에 머물며 그림을 그리고 대내에 진상하다.

9월 16일 　　추사 편지 〈김서방에게〉(29.5×43cm, 『붓 천 자루와 벼루 열 개를 모두 닳아 없애고』, 27쪽). 황정견, 수금, 고예, 분예 등 융합한 서체이다.

9월 20일 　　추사의 둘째 동생 김명희(金命喜, 1788~1857)의 회갑일.

9월 21일 　　추사 편지 〈장병사에게 7〉(32.2×49.5cm, 『붓 천 자루와 벼루 열 개를 모두 닳아 없애고』, 83쪽. 『阮堂全集』 권4, 「與張兵使」 19). 위와 같은 추사 행서체이다.

9월 28일 　　성균관 개수(修改)할 물력(物力) 부족으로 선혜청전 5,000냥, 병조전 2,300냥 떼어 주다(切劃).

10월 3일 　　인정전에서 헌종이 『삼조(三朝, 正宗·純宗·翼宗) 보감(寶鑑)』을 직접 받다.

10월 5일 　　『삼조보감』을 태묘(太廟, 종묘)에 봉상(奉上)하려고 했으나 뇌우(雷雨)로 거행하지 못하고 환궁(還宮)하다. 3일 동안 반찬을 줄이고 구언(求言)을 명하다.

10월 6일 　　태묘에 『삼조보감』을 올리다.

10월 9일 　　장령 이병식·신종익, 지평 김릉, 헌납 심의원 등, 장문으로 이학수 설국 정형, 김노경·김양순 노륙, 김정희·이기연·조병현·이목연 설국 정형 계청했으나 윤허하지 않았다.

10월 11일 　　허련이 무과 초시를 훈련원에서 합격하다.

10월 16일 　　뇌우(雷雨)로 3일 감선(減膳)하고 구언(求言)의 교(敎)를 내리다.

10월 25일	이조정랑 유의정(柳宜貞)이 김홍근의 죄 용서할 것을 상소하다. 영의정 정원용이 이를 두둔하자 국왕이 대노해 파직하다. 승정원과 삼사에서 유의정을 성토 탄핵하다.
10월 26일	의금부에서 유의정 잡아다 문초하다.
10월 27일	임자도 안치 죄인 이목연, 금갑도 안치 죄인 이승헌을 의금부에 잡아 오게 하다.
	성정각(誠正閣) 조강(朝講) 입시 시 대사간 이종병(李宗秉)이 이학수 설국 정형, 김노경·김양순 노륙, 김정희·이기연 설국 정형 주청했으나 윤허하지 않았다.
10월 28일	허련이 무과 회시(會試)에 합격하다. 춘당대(春塘臺) 친감시(親監試)였다.
10월 30일	춘당대 경과정시 문무과 전시 설행, 문은 이인동(李仁東) 등 3인, 무는 이희태(李熙台) 등 218인. 허련도 무과 급제하다.
11월 6일	문무과 전시 창방(唱榜)하다.
11월 7일	문무급제자 사은하다. 왕지(王旨)로 허련은 환향 도문(還鄕到門, 급제자가 고향으로 돌아가 집에 이름)을 허락하지 않고(다음 해 겨울에 도문) 300금을 하사해 계속 그림에 열중하게 하다. 동산천(東山泉)에 작은 집을 사들이고, 동자(童子)가 살림하며 지씨(池氏)를 부실(副室)로 들이다.
11월 8일	경상·충청·전라·황해·경기도 유생 유학 이진택(李鎭宅) 등 5,593인 상소 서류소통(庶流疏通)을 청하다.
11월 17일	대사간 이종병, 집의 김재근, 사간 이장서, 장령 이병식·신종익…… 등 장문으로 이학수 설국 정형, 김노경·김양순 노륙, 김정희·이기연·조병연 무주 찬배 죄인 이목연 설국 정형 계청했으나 윤허하지 않았다. 11월 20일, 21일, 22일

매일 반복 계청하다.

12월 6일 좌승지 이현서(李玄緒), 우승지 권용수(權用脩, 1809~1877, 權敦仁 子), 좌부승지 심희순(沈熙淳), 우부승지 심의면(沈宜冕), 동부승지 조연창(趙然昌) 등이 이목연, 김정희, 조병현을 방송하라는 명을 거두길 계청하다. "답해 이르되 오늘 이 처분은 깊이 헤아린 것이 있으니 곧 반포하도록 하라(答曰 今此處分, 深有斟量者存, 卽爲頒布)." 홍문교리 조구식(趙龜植)·박상수(朴商壽), 부교리 이유겸·이승보, 수찬 박영보·송정화 등이 이목연, 김정희, 조병현의 방송침명 차문으로 청하다. "오늘 처분은 깊이 헤아린 바가 있으니 번거롭게 하지 말라(今玆處分, 深有斟量, 勿煩)."

무주부 찬배 죄인 이목연, 제주목 대정현 위리안치 죄인 김정희, 거제부 가극도치 죄인 조병현, 광양현 투비 죄인 김홍근을 방송하다.

민치성(閔致成) 대사헌, 이조영(李祖榮) 대사간.

이해 여름 가을 이래 이양선(異樣船)이 경상·전라·황해·강원·함경 5도 대양 중에 출몰 은현하여 혹 육지에 내려 물을 긷기도 하고 혹 고래를 찔러 양식을 삼기도 하였는데 그 수를 헤아릴 수 없었다.

12월 7일 의금부 도류안(徒流案, 도류형에 처한 사람의 명부)으로 심의면에게 전교하여 가로되 김정희를 석방하라 하다.

집의 홍순목(洪淳穆), 지평 홍우명(洪祐命) 등 이목연, 김정희, 조병현의 석방을 회수(反汗)청했지만 윤허하지 않았다.

12월 8일 홍경모 판의금. 의금부가 김정희·조병현·이목연에 관한 대계(사헌부나 사간원에서 올리는 계사)가 막 펼쳐짐으로 놓아 보

낼 수 없음을 아뢰다.

12월 13일　　대사헌 서좌보, 대사간 김영근(金英根, 1805~?, 김상헌 종손),
장령 탁종술, 교리 김익진, 정언 조연홍·김덕근 등, 양사 합
계로 김정희·조병현·이목연 일의 계청을 멈추게 하다.
조도순(趙道淳)이 의금부 말로 대간의 상계가 이미 멈추었
으므로 김정희, 조병현, 이목연을 즉시 방송하는 일을 각
해도 도신(道臣)에게 분부한 뜻을 감계(敢啓)하다. 헌종은
알아서 하라고 하다.

12월 29일　　5부 8도 도원호 111만 8,911호, 인구 664만 3,442명.
이해 추사는 〈강릉김공묘갈(江陵金公墓碣)〉(그림 138)의 전면
(前面) 예서(隸書)를 짓고 쓰다.
청 섭명침(葉名琛)이 광동순무(廣東巡撫)가 되니 그 부친 섭
지선이 광동으로 가 「해산선관총서서(海山仙館叢書序)」를
광주(廣州)에서 짓고 쓰다.
청 하장령(賀長齡, 1785~1848) 졸. 64세. 호 우경(藕畊).
청 왕희손(汪喜孫, 1786~1848) 졸. 63세. 일명(一名) 희순(喜
荀), 자(字) 맹자(孟慈), 중자(中子). 가경 12년(1807) 거인. 회
경지부(懷慶知府)로 임소에서 졸하다. 문자·성음·훈고학
(文字聲音訓詁學)에 정통

1849년 기유(헌종 15년, 도광 29년) 64세(헌종 23세, 철종 19세, 순원 61세, 신정 42세)

1월 1일　　대왕대비 보령(寶齡) 망칠(望七, 회갑)로 인정전에서 헌종이
치사전문표리(致詞箋文表裏) 올리다.

그림 138 김정희, 〈강릉김공묘갈〉

1월 15일 허련(1809~1892)이 신관호(1810~1884)의 인도로 창덕궁 낙
선재(樂善齋) 어전(御前)에 입시하다. 헌종이 김정희의 안부
문자 적소(謫所)의 참상(慘狀)을 주달(奏達)하다. 헌종이 초
의의 수행 상황을 묻다. 낙선재의 현판 중에는 추사의 글씨
가 많았다. 〈향천(香泉)〉, 〈연경루(研經樓)〉, 〈길금정석재(吉金
貞石齋)〉〈유재(留齋)〉(그림 139), 〈자이당(自怡堂)〉, 〈고조당(古
藻堂)〉등이다.

1월 17일 신관호 금위대장(禁衛大將).

1월 22, 25일 허련 입시.

2월 2일 윤정현 병조판서.

2월 5일 윤정현 홍문관 제학. 김영근 이조참의, 김수근 병조참판.

2월 6일 추사는 대정(大靜) 배소(配所)에서 출발하다. 명월(明月)에

그림 139 김정희, 〈유재〉, 현판, 탁본

서 하루 자고 2월 7일에 제주 도착 예정임을 장인식에게 편
지로 알리다.

"천인의 병은 지난 섣달보다 별로 더 심하지 않아 억지로 일
어나 돌아갈 행장을 꾸렸습니다. 초5일에나 비로소 움직여
그곳으로 나갈 수 있을 듯하나 또 해질녘에 이를 것입니다.
6일에 길을 따라 내려가서 명월에서 하루 자고 나야 영감
과 서로 만나겠습니다(賤恙別無甚勝於舊臘, 强起料理歸裝. 始
擬於初五日進向那中, 又致晼晚. 六日從下路去, 一宿於明月, 而與令
相會矣)."(『阮堂全集』 권4,「與張兵使寅植」 18)

2월 7일 추사, 대정 출발(『阮堂全集』 권2,「與舍季相喜」 9).

2월 15일 추사, 제주 포구에 도착.

2월 26일 추사, 동풍(東風)을 만나 제주에서 새벽에 배를 띄워 소완
도(小莞島)에 도착.

2월 27일 추사, 새벽에 동풍 일어 소완도를 출발, 오시에 이진(梨津,
해남)에 곧바로 도착.
 춘분일 추사 편지 〈초의에게〉. 소완도 거쳐 이진 도착 소식
 (《那迦墨緣》 13신, 33.3×46.4cm, 이홍근 기증, 국립중앙박물관 소
 장. 『阮堂全集』 권5,「與草衣」 30. 『추사와 초의』, 252~255쪽).

그림 140 김정희, 〈이진 도착 후 용산 본가에〉, 1849년 2월 28일, 지본묵서, 27.8×81cm, 선문대박물관 소장

2월 28일	추사가 〈이진 도착 후 용산 본가에〉(그림 140) 편지에서 행리(行李) 정리로 수일을 지체했으며, 초의의 거처(居處)를 찾아(尋訪) 하루 잤다고 알렸다(『추사 김정희』, 270~271쪽). 산곡체 중심으로 정섭, 수금, 고예, 분예의 혼합, 분방하고 활달한 추사체이다.
4월 11일	헌종은 근래에 체삽지기(滯澁之氣, 속이 체한 기색) 있었는데 전날 밤에는 자못 설사기가 빈번하다. 영춘헌에서 약원입진(藥院入診)을 시행하도록 명하다.
4월 13일	약원(藥院) 도제조 권돈인, 근일 탕제(湯劑)를 내전에서 달여 들이는 것이 많았음을 지적하고 반드시 약원에서 달여 들일 것을 청하다.
4월 20일	추사는 용산묘전병사(龍山墓田丙舍, 예산)에서 《장포산진적첩(張浦山眞蹟帖)》의 발문(跋文)(그림 141)을 짓고 쓰다. 추사 3월부터 3개월간 예산의 용산묘전병사에 칩거(蟄居)하다.
윤4월	추사는 서울로 올라와 검호(黔湖, 蓉湖)에 머물렀다.
5월 5일	창포절(菖蒲節)에 전기(田琦, 1825~1854)가 〈매화서옥(梅花書屋)〉(그림 142)을 제작하다.
5월 14일	왕의 얼굴에 부기가 있다.

그림 141 김정희, 《장포산진적첩》 발문, 지본묵서, 18.0×25.4cm, 간송미술관 소장

5월 15일	대왕대비 환갑일.
5월 17일	이응식(李應植) 훈련대장, 서상오(徐相五) 총위대장.
5월 26일	허련이 낙선재에 입시하다.
5월 27일	양주의 비구니 창선(昌善)이 초제(醮祭, 별을 향해 지내는 제사)를 지낸다며 승도(僧徒)를 모아 불상을 떠받들고 서원(書院)으로 밀고 들어가는 변란을 지으니 경기감사 김기만(金箕晩)이 장계하여 수악(首惡) 비구니 창선을 교형(絞刑)에 처하다.

헌종은 『동문휘고(同文彙考)』의 속간을 명하고 호조판서 김

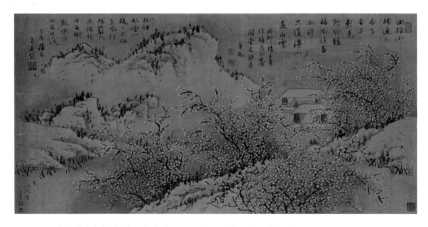

그림 142 전기, 〈매화서옥〉, 지본담채, 60.5×124.0cm, 간송미술관 소장

학성을 교정당상(校正堂上)에 임명하다.

5월 29일 　헌종은 며칠 전 중희당(重熙堂)으로 거처를 옮겼으며, 부채 그림 두 자루를 지참하다. 이날 중희당 입시에서 "신색(神色)이 전날과 다르고 목소리가 가늘고 낮으며 얼굴은 뜬색으로 어둡고 누렇다. 망건은 아직 쓰고 있으나 손 부위도 역시 부기를 보인다(神色殊異前日, 玉音微底, 天顏浮色黯黃, 巾網則尙着, 手部亦見浮氣)."(『소치실록』, 174쪽)

6월 5일 　헌종의 병세 매우 심하다. 약원(藥院)이 윤직(輪直)했으며, 조병준(趙秉駿), 조병기(趙秉夔), 홍재룡(洪在龍)이 별입직(別入直)하다.

6월 6일 　임신(壬申) 오시(午時) 창덕궁 중희당에서 헌종(憲宗, 1827~1849)이 승하하다. 이름 환(奐), 자 문응(文應), 호 원헌(元軒)이며 23세였다. 대보(大寶)를 대왕대비에게 바치다.

하교해 이르기를, "약방 3제조와 시원임대신 각신을 입시하라 하고 대보를 대왕대비전에 들이도록 명하라(教曰, 藥房三提調 時原任大臣閣臣入侍 命大寶 納于大王大妃殿)."

홍인군(興寅君) 이최응(李最應), 홍선군(興宣君) 이하응(李昰應), 영명위(永明尉) 홍현주(洪顯周)…종척집사(宗戚執事).

권돈인 원상(院相), 조인영 총호사.

대왕대비(순원왕후)는 은언군(恩彦君) 이인(李裀, 1754~1801)의 손자이고 전계군(全溪君) 이광(李㼅, 1785~1841)의 제3자인 이원범(李元範, 1831~1863)으로 왕통을 잇게 하다. "영종 혈손으로는 오직 금상과 원범이 있을 뿐이다(英宗血孫 只有今上 與元範)."

정원용(鄭元容) 봉영대신(奉迎大臣), 홍종응(洪鍾應) 봉영도

승지(奉迎都承旨).

6월 9일 덕완군(德完君) 이원범이 창덕궁 인정문(仁政門)에서 즉위하
 고 대왕대비가 수렴청정을 시작하다.

6월 11일 대왕대비, 왕대비, 대비, 성복(成服).

6월 14일 백관이 성복. 묘호(廟號) 헌종(憲宗), 능호(陵號) 숙릉(肅陵)
 으로 정하다.

6월 14, 15, 16일 삼사 등이 조병현, 윤치영(尹致英, 尹得和 증손. 추사 진외
 가 6촌제), 이응식, 신관호 등을 연일 탄핵하다.

6월 17일 왕의 사친(私親)을 봉작(封爵)해 생부(生父) 이광(李壙)을 전
 계대원군(全溪大院君)으로 추존하다. 선조(宣祖)의 사친인
 덕흥대원군(德興大院君)의 예로 시행하다.

6월 19일 의관 변종호(卞鍾浩)를 강진 신지도, 이하석(李河錫)은 영광
 임자도, 이기복(李基福)은 강진 고금도, 김형선(金亨善)은 나
 주 지도에 정배하다.

6월 20일 추사의 제자 중 서예가(墨陣), 화가(畵陣)가 작품을 제작하
 고, 추사가 이를 품평(品評)한 내용을 기록한 《예림갑을록
 (藝林甲乙錄)》 찬술을 시작하다.
 묵진(墨陣)은 6월 20일, 6월 28일, 7월 7일, 7월 14일 연속
 추사가 품평하다.
 회진(繪疊)은 6월 24일, 6월 29일, 7월 9일 연속 추사가 품평
 하다.
 추사의 〈화법·서세(畵法書勢) 예서 대련〉(그림 143)은 이 시
 기에 제작됐을 듯하다.

6월 23일 왕의 형제와 모부인을 복작하다.

7월 2일 전기가 〈계산포무도(溪山苞茂圖)〉(그림 144)를 제작하다.

호(號)	성명(姓名)	자(字)	생몰년	당시 나이
북산(北山)	김수철(金秀哲)	사상(士盎)	1800?~1862?	50세경
소치(小癡)	허유(許維)	마힐(摩詰)	1809~1892	41세
희원(希園)	이한철(李漢喆)	자상(子常)	1808~1889	42세
미파(渼坡)	김계술(金繼述)	성효(聖孝)		
송남(松南)	이형태(李亨泰)	형백(亨伯)		
우범(雨帆)	유상(柳湘)	청사(靑士)		
소정(小貞)	한응기(韓應耆)	수여(壽汝)	1821~1892	29세
이산(耳山)	이계옥(李啓沃)	경유(景柔)		
하석(霞石)	박인석(朴寅碩)	경협(景叶)		
고람(古藍)	전기(田琦)	기옥(奇玉)	1825~1854	25세
혜산(蕙山)	유숙(劉淑)	선영(善永)	1827~1873	23세
자산(蔗山)	조중묵(趙重黙)	덕행(悳荇)	1828~1878?	22세
학석(崔石)	유재소(劉在韶)	구여(九如)	1829~1911	21세
우당(藕堂)	윤광석(尹光錫)	국빈(國賓)	1832~?	18세

《예림갑을록》 수록 인물들의 생몰년과 당시 나이

7월 14일　　전 정언 강한혁(姜漢赫)이 상소하여 조병현, 윤치영의 절도 안치 청하며, 조병현은 "몰래 위복을 농단하고 재화를 탐하며 조정을 협박하여 이롭게 하고 눈에 군부가 없는 등 허다한 죄악(竊弄威福 貪饕貨財 脅利朝廷 眼無君父等 許多罪惡)"을 범하고, 윤치영은 조병현을 법으로 보호했다고 아뢰다.

장령 이정두(李廷斗)가 상소하여 이응식, 이능권, 신관호, 김건(金鍵)의 절도 정배를 청하다. 훈련대장 이응식, 금위대장 신관호를 파직하다.

7월 16일　　판중추 권돈인이 외방의원(外方醫員)을 인도해 입궐한 이유로 자택에서 대죄하다. 전 대사헌 이경재의 상소로 신관호가 길을 굽혀 의관을 들인(曲徑納醫)것을 자인(自引)하다.

7월 23일　　대왕대비 명으로 윤치영은 전라도 도강현 신지도(薪智島), 서상교는 진도군 금갑도(金甲島), 이응식은 강진현 고금도에

그림 143 김정희, 〈화법·서세 예서 대련〉, 지본묵서, 각 129.3×30.8cm, 간송미술관 소장

그림 144 전기, 〈계산포무도〉, 《고람화첩(古藍畵帖)》, 지본담채, 24.5×41.4cm, 국립중앙박물관 소장

감사정배(減死島配)하다. 조병현은 나주목 지도(智島), 이능권은 부안현 위도(蝟島), 김건은 영광군 임자도(荏子島), 신관호는 홍양현 녹도(鹿島)에 정배(定配)하다.

7월 25일 　김좌근 우참찬, 김병기(金炳冀) 대사성.

7월 26일 　전기가 유숙(劉淑, 1827~1873)이 산을 사생하는 모습인 〈이형사산상(二兄寫山相)〉(그림 145)을 제작하다(己酉七月二十六 善永弟謹撫). 국립중앙박물관에서는 유숙이 전기를 그린 것으로 설명. 전기가 유숙보다 두 살 많음.

『미술 속 도시, 도시 속 미술』(국립중앙박물관, 2016, 340쪽)에서는 유숙의 자가 선영(善永)이므로 유숙이 그렸으며, 이형(二兄)은 누구인지 알 수 없다고 되어 있음.

7월 29일 　대왕대비 명으로 조병현에게 위리(圍籬, 울타리를 두름), 윤치영, 서상교, 이응식, 신관호에게 안치(安置, 유배지에 거주의 제한)를 더하다.

8월 2일 　전라감사 남병철(南秉哲, 1817~1863)이 신관호가 편법으로

그림 145 전기, 〈이형사산상〉, 지본수묵, 16.4×11.9cm, 국립중앙박물관 소장

의원을 끌어들인 일(曲徑納醫事)로 상소했으며, 신관호가 자인하다.

8월 5일 집의 한승렬(韓升烈), 사간 조완식(趙完植) 등 연소(聯疏)해 조병현 등 모든 죄인을 극률(極律)로 처단할 것을 청했으나 윤허하지 않았다.

좌의정 김도희가 진차(陳箚)해 조병현 등 죄를 징토하다.

정원용 영의정 복배.

비변사에서 강관(講官)으로 수원유수 김난순, 상호군 이약우, 예조판서 서기순, 호조판서 김학성, 병조판서 윤정현을 초계(抄啓)하다.

8월 18일 삼사(三司), 시임대신이 조병현 등의 처분을 청하다. 대왕대비는 조병현에 가극(加棘, 울타리에 가시를 더함), 서상교, 윤치영, 신관호, 이응식 등에게 위리(圍籬)를 더하라 명하다.

8월 20일 조병현 가극, 신관호 등 위리안치를 시행하다.

8월 23일 조병현(趙秉鉉, 1791~1849)이 사사(賜死)되었다. 족보에는 8월 29일로 기록되어 있다.

8월 25일 서상교, 윤치영, 이응식, 신관호에게 가시울타리를 두르다.

9월 9일 추사는 번리(樊里) 장위산(獐位山)에 있는 권돈인의 별서인 옥적산방(玉笛山房)에서 「제이재소장운종산수화정(題彝齋所藏雲從山水畵幀)」을 지었다(『추사집』, 378~381쪽).

9월 13일 전기가 〈추수초정(秋樹草亭)〉을 제작하다(11.9×16.4cm, 己酉九月十三夜, 燈下 笛弟作此. 杜堂', 《고람화첩》, 국립중앙박물관 소장).

9월 15일 『동문휘고(同文彙考)』를 편집, 속인(續印)해 완성하다. 역관(譯官) 이상적(李尙迪), 방우서(方禹叙), 이응환(李應煥)을 가

자(加資)하다.

10월 13일 완원(阮元, 1764~1849) 졸. 86세. 강소 양주부(揚州府) 의징

인(儀徵人). 자 백원(伯元), 호 운대(芸臺), 건륭 54년(1789) 진

사. 체인각대학사.

10월(초겨울) 추사가 옥적산방에서 《계첩고(稧帖攷)》(그림 146), 《서결(書

訣)》(그림 147)을 제작해 한 서첩으로 합장하다.

추사가 옥적산방 현액 〈조화접(藻花蹀)〉을 쓰다.

10월 20일 동지 겸 사은정사 이계조(李啓朝), 부사 한정교(韓正敎), 서

장관 심응태(沈膺泰) 사폐. 이상적 11차 수행.

10월 23일 판중추 권돈인, 의원 천거일로 자인(自引)하고 이날 집으로

돌아가다. 조포곡반(朝晡哭班)으로 출입(出入)하라고 하유

(下諭)하다.

10월 26일 대행대왕(헌종)의 영가(靈駕)를 발인(發靷)하다.

10월 28일 헌종을 경릉(景陵)에 장사 지내다.

11월 6일 고부 겸 주청정사 박회수 등이 북경에서 봉전(封典, 조선 왕

의 시호를 내려줌)이 순조롭게 이루어져 헌종의 시호는 장숙

(莊肅)으로 정해졌다고 치계(馳啓)하다.

그림 146 김정희, 《계첩고》, 지본묵서, 27.0×33.9cm, 그림 147 김정희, 《서결》, 지본묵서, 27.0×33.9cm,
 간송미술관 소장 간송미술관 소장

11월 10일	추사 편지 〈초의에게〉(『阮堂全集』 권5, 「與草衣」 31신. 『추사 김 정희』, 46~52쪽. 『추사와 초의』, 268~269쪽)(그림 148).
11월 11일	3도감 총호사 조인영 이하 시상.
12월 3일	전국 인구 647만 3,656명.
12월 20일	추사가 내종아우인 황간현감 홍익주(洪翊周, 1812~1879) 가 보낸 세찬(歲饌)에 대한 감사의 글(謝狀)을 보내다. 여기 에서 추사는 스스로 종호(從湖), 노호(老湖), 유병종(留病從) 을 자칭하다. 홍익주는 추사의 막내 고모부 홍최영(洪最榮, 1762~1792)의 양자이다(《秋史筆牘》, 33.0×56.0cm, 개인 소장, 13통. 『완당평전』 3, 45~72쪽). 이 편지 글씨는 황정견, 수금서, 정섭, 유용, 고예, 분예를 융합한 추사 행서체이다.

이해 영천(永川) 은해사(銀海寺) 중창(重創)이 완료되었다.
추사는 〈은해사(銀海寺)〉, 〈대웅전(大雄殿)〉(그림 149), 〈보화
루(寶華樓)〉, 〈불광(佛光)〉(그림 150), 〈일로향각(一爐香閣)〉 등
의 편액을 쓰다(『명찰순례』 2, 대원사, 1994, 340~342쪽).

"빽빽하고 엄숙한 〈대웅전〉 글씨, 둥글고 가득찬 〈보화루〉

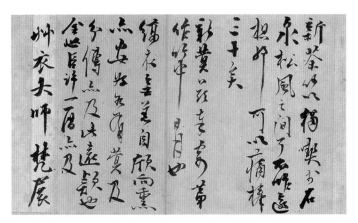

그림 148 김정희, 〈초의에게〉, 《나가묵연》, 33.3×46.4cm, 이홍근 기증, 국립중앙박물관 소장

그림 149 김정희, 은해사 〈대웅전〉 편액

그림 150 김정희, 은해사 〈불광〉 편액

글씨. 선생 글씨 이끌어 감상하니, 쓸쓸하고 엉성하기 바다
와 산악의 가을이구나(密嚴大雄殿 圓滿寶華樓 攀玩先生筆 蕭疎
海嶽秋)."(姜瑋, 『古歡堂收草』 권2「銀海寺」)

1850년 경술(철종 1년, 도광 30년) **65세**(철종 20세, 순원 62세, 신정 43세)

1월 12일　　　　입춘. 추사 편지 〈초의에게〉(그림 151)《那迦墨緣》 15신, 16신
　　　　　　　　(『추사명품』, 625~628쪽 참조).

2월 12일	김명희의 3배 부인 경주 최씨(崔氏, 1802~1850.) 졸(『阮堂全集』 권5, 「與草衣」 33신, 《那迦墨緣》 17신).
2월 15일	화조절(花朝節). 추사 편지 〈초의에게〉 《那迦墨緣》 17신(『추사명품』, 629~631쪽 참조).
4월 14일	김수근(金洙根, 1798~1854) 공조판서. 김수근은 자 회부(晦夫), 호 계산초부(溪山樵夫)이며 영은부원군(永恩府院君) 김문근(金汶根, 1801~1863) 본생형(本生兄, 친형)이다.
5월 4일	대왕대비 예문관 대제학 조두순에게 전계대원군 신도비문(그림 152)을 짓게 하고 전전대제학 조인영에게 은언군(恩彦君) 신도비문(그림 153)을 짓게 하다.
5월 18일	1844년(헌종 10년)에 일어난 이원경(李元慶, 1827~1844)의 옥안(獄案)을 재심해서 이원경을 신원(伸寃)하다. 이원경은 철종의 맏형이다.
7월 16일	추사가 소치에게 편지를 보내 "겨우 삼개(三湖)에 집 한 채 마련했네. 갯가에 살던 권속들은 모두 데려와 둘째 아우와 이곳에서 함께 살며 동쪽 문 서쪽 문이 단란하게 산다 소

그림 151 김정희, 〈초의에게〉, 《나가묵연》, 33.3×46.4cm, 이홍근 기증, 국립중앙박물관 소장

그림 152 조두순 찬, 철종 어필, 〈전계대원군 신도비〉 탁본, 한국학중앙연구원 장서각 소장(왼쪽)
그림 153 조인영 찬, 철종 어필, 〈은언군 신도비〉 탁본, 한국학중앙연구원 장서각 소장(오른쪽)

리 듣는데 막내아우는 아직도 옛 곳에 머물러서 합치지 못

하였네(辦得一屋子於三湖上. 湖眷並爲携來 與仲同此, 東頭西頭 稱

有團治 而季尙淹舊處 未能合同)."(김규선,「秋史答小癡書」,『추사연

구』제6권, 245쪽)

소치 72세 1882년 복사 판각.

추사는 이즈음 〈호고·연경(好古硏經) 예서 대련〉(그림 154)

과 〈단연죽로시옥(端硏竹爐詩屋)〉(그림 155)을 제작하다.

허련은 노호(鷺湖) 일휴정(日休亭)에서 추사 형제들과 동석

한 유산(酉山) 정학연(丁學淵, 1783~1859) 초대면하고, 정학

그림 154 김정희, 〈호고·연경 예서 대련〉, 지본묵서, 각 129.7×29.5cm, 간송미술관 소장

그림 155 김정희, 〈단연죽로시옥〉, 고예 편액, 지본묵서, 81.0×180.0cm, 영남대학교박물관 소장

	연의 두릉(杜陵) 본가로 초대되었다.
7월 22일	투비 죄인 이학수를 놓아주고 뒤이어 도총부 도총관으로 특채.
7월 28일	동칠릉(東七陵)의 비각, 정자각, 향사청(香祀廳) 개수(修改)를 마치다.

그림 156 김정희, 〈화악대사영찬〉, 목각 현판, 29.7×131.8cm, 김천 직지사 성보박물관 소장

7월	제주목사 장인식(張寅植, 1802~?) 재임 기록.
8월	추사가 〈화악대사영찬(華嶽大師影讚)〉(그림 156)을 쓰다.
10월 20일	진하사은 겸 세폐사정사 권대긍(1790~1858), 부사 김덕희 (1800~1853), 서장관 민치상(閔致庠, 1825~1881) 출발.
10월 25일	김좌근, 박영원, 조두순, 김흥근, 윤정현, 김학성, 조학년, 김보근, 조병준 실록찬수 당상.
10월 29일	추사가 허련에게 답장하다.

"둘째 아우가 중간에 다녀갔고 아들 혼사가 조금 위로가 될 만한 것일 뿐이네. 강가 추위가 심하여 오그라들어 펴지지 않으니 무료할 뿐일세. 간혹 가짜 글씨와 가짜 그림이 와서 골치 아프게 한다네(舍仲間過, 子婚稍以對慰者耳, 江上冷甚 瑟縮無聊 或有以贋書贋畫來惱)."

상무의 계배는 여흥 민씨(1832~1892)여야 하는데 초배 풍천 임씨(1812~1851)가 다음 해 6월 13일 돌아가니 맞지 않는다(김규선, 「秋史答小癡書」, 『추사연구』 제6권, 246쪽). 족보 기록이 경술년(1850)의 오기일 듯.

11월	허련이 고향으로 돌아가 대둔사(大芚寺, 대흥사)에 들어가다.
12월 6일	영의정 조인영(趙寅永, 1782~1850) 졸. 자 희경(羲卿), 호 운석 (雲石). 왕대비 풍양 조씨(신정왕후)의 숙부. 영의정.

그림 157 김명희, 〈시경보망구행서권〉 부분, 지본묵서, 31.0×270.0cm, 간송미술관 소장

	김좌근 형조판서, 서대순(徐戴淳) 형조참판, 정성일(鄭誠一) 병조참판.
12월 8일	이유원(李裕元) 전라감사. 조인영에게 특별히 시호를 내려 문충(文忠)이라 하다.
12월(늦겨울)	김명희가 〈시경보망구행서권(詩經補亡句行書卷)〉(그림 157)을 쓰다. 오산병사(烏山丙舍, 예산 오석산 아래 묘막인 듯)에서 10년 머문 후 북쪽으로 돌아가면서 썼다고 하다. 당시 추사체와 방불하다.
12월 22일	은전군(恩全君) 이찬(李禶, 1759~1776)을 복작(復爵)하다.
12월 30일	5부 8도 156만 3,878호, 679만 162명. 청 임칙서(林則徐, 1785~1850) 졸. 66세. 호 소목(少穆).

1851년 신해(철종 2년, 청 문종 함풍 1년) 66세(철종 21세, 순원 63세, 신정 44세, 권돈인 69세)

1월 1일	대왕대비(순원왕후) 모림(母臨) 50년 칭경(稱慶)으로 인정전에서 진하 반교(陳賀頒敎)하다.

1월 6일	추사 편지 〈초의에게〉에서 "신편(新編) 『법원주림(法苑珠林)』 과 『종경록(宗鏡錄)』을 서로 증명하러 한번 오시오(相證一 來)."(『阮堂全集』 권5, 「與草衣」 35신. 『추사와 초의』, 272~275쪽)
1월 20일	대왕대비 명으로 진전을 중건해 헌종 어진을 봉안하게 하 다. 호조판서 서희순이 감동하다.
	영중추 정원용이 『국조보감』 중 은언군의 휘자(諱字, 이름) 가 올라가 있어 미안(未安)하다며 산개(刪改, 잘라서 고침)해 다시 인쇄할 것을 아뢰다. 정순왕후(貞純王后)의 지장(誌狀, 陵誌와 行狀) 및 건릉(健陵), 인릉(仁陵) 지장 중 해당하는 부 분을 잘라내다.
1월 22일	은언군(恩彦君) 이인(李䄄)의 신유(辛酉, 1801)년 일에 대한 변 무주문(辨誣奏文)을 짓다. 예문대제학 서기순(徐箕淳)이 제 진(製進)하다.
2월 7일	추사의 제자 소후(篠侯) 유상(柳湘, 자 靑土, 별호 雨帆)이 삼십 육구초정(三十六鷗草亭)에서 〈세한도 서(歲寒圖序)〉 및 13인 의 제영(題詠)을 베껴 쓰다.
	추사는 제자 유상에게 〈잔서완석루(殘書頑石樓)〉(그림 158) 예서 편액 써 주다(『추사 김정희』, 216~217쪽, 박철상 해설).
3월 24일	이양선 1척 모슬진 앞바다에 와서 양식을 급하게 요청하 다. 프랑스인 23명, 청인(淸人) 11명.
3월	추사 편지. 김도희 부인 기계 유씨 반우(返虞) 후 감사 편지 에 답신(26×40cm, 『붓 천 자루와 벼루 열 개를 모두 닳아 없애고』, 47쪽). 자유분방하고 변화무쌍하며 중체를 융합한 추사행 서체.
4월 2일	정원용 실록총재관.

그림 158 김정희, 〈잔서완석루〉, 지본묵서, 31.8×137.8cm, 손창근 기탁, 국립중앙박물관 소장

4월 10일	김도희 실록총재관.
5월 18일	헌종 부묘례(祔廟禮) 종료 후, 오묘례(五廟禮)에 의해 진종(眞宗) 조천(祧遷) 여부를 대신(大臣), 유현(儒賢)에게 문의하여 결정하게 하기로 하다.
5월 23일	오취선(吳取善) 대사헌, 전 대사헌 이노병이 영의정 권돈인을 논척하다. 가인의(假引儀) 권중본(權中本)의 곡호(哭曲) 일로 권돈인은 성 밖으로 나가 대죄하다. 권돈인을 집으로 돌아오게 하고, 이노병을 투비하라는 교명을 내리다.
5월 26일	좌의정 김흥근(金興根, 1796~1890) 실록총재관.
5월 28일	기우제.
6월 2일	재차 기우제.
6월 6일	권돈인 부묘도감 도제조, 서희순·김좌근·조학년·이계조 제조.
6월 9일	진종 조천 여부 논의, 판중추부사 김도희·박회수, 좌의정 김흥근, 우의정 박영원, 성균관 좨주 홍직필(洪直弼)은 오묘제에 의해 조천 당연하다고 주장하다. 권돈인은 종묘의 소목(昭穆)이 대수(代數)로 정해지는데 금상이 헌종의 계통을 부자의 관계로 잇지 않았으므로(철종은 순조에게 입후되었다.) 그 대수가 아직 끝나지 않았다. 따라서 진종의 신주를 옮기는 것은 부당하다고 주장하다.(헌종과 철종의 대수상 권돈

인의 주장이 옳은 것이다.)

6월 13일 추사의 양자 김상무 초취 부인 풍천 임씨(豊川任氏, 1812~
1851) 졸. 40세.

6월 15일 진종 조천례를 택일해 거행하도록 명하다. 김병기(1818~
1875) 이조참판, 신석우(申錫愚) 형조참판.

6월 16일 성균관 유생들이 권당(捲堂)해 권돈인 의견의 부당함을 지
적하다. 진종의 조천의절(祧遷儀節)은 헌종 3년 정유(1837)
경종(景宗) 조천(祧遷) 시의 예에 따라『국조오례의보편(國朝
五禮儀補編)』에 의해 거행하기로 하다.

6월 18, 19일 권돈인을 성토하다.

6월 19일 영의정 권돈인이 의금부에서 왕명을 기다리고(脅命), 성 밖
으로 내쫓기고, 사직하다. 여러 차례 돈유(敦諭)했으나 되돌
아 들어오지 않다. 이에 사직을 허락하다. 이헌구 판의금.
이즈음 추사는 청대 시인 원매(袁枚, 1716~1797) 시, 「제심
(齊心)」 중 〈선게비불(禪偈非佛)〉(그림 159)을 쓰다.

6월 25일 삼사(三司)가 연일 권돈인을 성토하며 삭탈관작과 문외 출
송을 청하다.

6월 26일 정원용 부묘도감 도제조.

7월 1일 삼사 합사로 문출(門黜) 죄인 권돈인에게 해당하는 법을 시
행하기를 청하다. 향리방축을 더 베풀다.

7월 12일 홍문관 교리 김회명(金會明, 1804~?)이 상소해 진종조례의
불가론이 김정희로부터 나왔으니 그를 다시 섬에 가두고
그의 형제들을 유배시켜야 한다고 주장하고, 삼사가 번갈
아 탄핵하다.
풍계군(豊溪君) 이당(李瑭, 1783~1826)을 은전군(恩全君) 이

그림 159 김정희, 〈선게비불〉, 지본묵서, 25.3×14.4cm, 간송미술관 소장

찬(李禶, 1759~1776)에게 입후(立後)하다. 능원대군(綾原大君) 이보(李俌, 1598~1656, 義安君 李珹 系子)의 7대손인 유학(幼學) 이단화(李端和)의 아들 이세보(李世輔, 1832~1895)를 풍계군에게 입후해 경평군(慶平君) 이호(李晧)로 개명하다.

7월 13일 진종조례론(眞宗祧禮論)으로 영의정 권돈인을 낭천(狼川)에 부처(付處)하다.

7월 15일 양사(대사헌 趙亨復, 대사간 朴來萬, 집의 蔡元默, 장령 洪仁秀)에서 연차(聯箚)해 권돈인의 당률(當律)과 김정희의 도치(島置), 김명희·김상희의 산배(散配)를 청하다. 비답하기를 김정희의 일은 "시발된 말이 이미 참혹한데 어찌 그것을 잇겠는가(批曰 金正喜 事 始發之言 已是慘刻 何爲繼之)."

7월 16일 양사 연차로 권돈인, 김정희를 해당하는 법률로 벌주고, 자신들은 내보내주기를 것을 청하다. 이에 비답하기를 "각기 맡은 바나 잘하도록 하라(快是當律 仍乞遞, 批曰 其各任自爲之)."

7월 21일	양사 합계로 김정희에게 절도안치를 극시(亟施)하고, 김명희·김상희는 산배하며, 오규일(吳圭一)과 조희룡(趙熙龍, 1789~1866) 부자(父子)의 쾌시당률(快施當律)을 청하다.
7월 22일	배후 발설자로 김정희를 함경도 북청(北青)으로 유배하다. 김명희·김상희를 향리로 방축(放逐). 오규일, 조희룡에게 엄형을 한 번 가하고 절도정배(絕島定配)하다.
8월 6월	중순 이후 이달까지 장마가 계속되어 전국적으로 수재가 이어지다. 표퇴(漂頹) 민가 1만 9,484호, 엄사(渰死) 371명. 추사 8월 28일 홍수에 막히고 30일 비바람 겪다(『阮堂全集』권3,「與權彛齋敦仁」26).
윤8월 1일	추사, 북청 성동(城東) 화피옥(樺皮屋)에 당도하다(『阮堂全集』권3,「與權彛齋敦仁」26).
윤8월 2일	추사 편지 〈북청(北青) 동문(東門) 안 배가(裵家)에서 본가에〉(22.8×84.5cm, 명지대박물관.『완당평전』, 86~89쪽) 중체가 융합된 고졸험경(古拙險勁)한 서체이다.
윤8월 3일	김흥근 가례도감 도제조. 서희순·김좌근·이헌구 제조, 왕비 초간택 희정당에서 거행.
윤8월 13일	왕비 재간택 희정당에서 거행. 충훈도사(忠勳都事) 김문근(金汶根) 동부승지.
윤8월 24일	김문근(金汶根, 1801~1863. 대왕대비 8촌 동생)의 따님으로 왕비 결정하다. 희정당에서 3간택을 거행하고, 김문근의 고조 김제겸(金濟謙), 증조 김성행(金省行)의 시호를 의논하고, 김문근은 영은부원군(永恩府院君) 영돈녕부사에 봉하다.
9월 9일	충청·전라 양도 유생 유학 박춘흠(朴春欽) 등 625인이 연명 상소해 권돈인의 송능상(宋能相) 복일의(復逸議)와 조례론

독오(獨誤)를 지적하고 당률가시(當律加施)를 청하다.

9월 25일　　인정전에서 책비례(冊妃禮) 거행.

9월 27일　　왕비 친영 대례를 본궁(本宮), 동뢰연(同牢宴)을 대조전(大造
殿)에서 거행하다. 승지를 보내 김수항(金壽恒) 이하 4세 사
판(祠板)에 치제하다.

10월 2일　　관학 유생 신희조(申羲朝) 등 465인이 상소해 송능상이 김
장생(金長生)을 배치(背馳)했으며, 권돈인의 예전(禮典) 망의
(妄議)에 대해 송능상을 삭일(削逸)하고 권돈인을 당률할 것
을 청하다.

10월 5일　　영중추 정원용 등 시원임대신이 의금부 당상 거느리고 면
대 청하다. 황해도 문화현 거주 유흥렴(柳興廉) 등이 소현세
자의 후손 이명섭(李命燮, 明燮, 1814~1851), 이영섭(李永燮, 明
赫 敬燮 敎應, 1815~1875) 형제 추대 불궤(不軌) 도모했으니
해부(該府) 나국(拿鞫) 엄핵을 청하다.

　　　　　　대사헌 오취선이 상소하여 송능상 일명간삭(逸名刊削)과 권
돈인·김정희 병시당률(並施當律)을 청했으나 윤허하지 않
다. 정언 홍종서(洪鍾序)도 함께 청하다.

10월 12일　　판중추 김도희가 위관(委官)에서 면해줄 것을 빌었으며, 부
좌(赴坐)하라고 하다. 삼사, 유신, 관학 유생 등이 권돈인의
당률(當律) 청하다.

　　　　　　권돈인은 순흥(順興)에 유배, 송능상의 삭일(削逸)과 김정
희 당률(當律)은 불허(不許)하다.

10월(초겨울)　권돈인은《낭주잡시서첩(閬州雜詩書帖)》(그림 160) 16면을 짓
고 쓰다.

10월 26일　　황해도 역모 사건을 처단하다. 채희재(蔡喜載), 김응도(金應

그림 160 권돈인, 《낭주잡시서첩》, 지본묵서, 각 면 32.0×16.0cm, 간송미술관 소장

道), 기동흡(奇東洽)을 모반대역죄로 능지처사하다.

10월 29일 대역부도 죄인 거생지(居生地)로 문화현령(文化縣令)을 현감
(縣監)으로 강등하다.

11월 11일 역모 추대인 이명섭(李命燮, 9월 12일 개성에서 병사)의 아우인
이영섭(李永燮)은 죄적부적확(罪跡不的確)으로 방송하다. 시
원임대신 연차해 방송명(放送命) 거두기를 청하다. 이영섭
을 단천부(端川府)에 정배하다.

12월 홍선군 이하응은 《난맹첩》(10폭 그림, 4폭 제발)을 제작하다.
추사의 《난맹첩》을 방작한 것이다. 노천(老泉) 방윤명(方允
明)에게 기증하다(규격과 소장처는 미상).

12월 28일 철렴(撤簾) 환정(還政).
이해 추사는 함경감사 윤정현(尹定鉉)에게 별호 〈침계(梣
溪)〉(그림 161)를 예해합체(隸楷合體)로 써 주다. 방서는 고졸
청경(古拙淸勁, 예스럽고 어수룩하며 맑고 굳셈) 중체 융합.

그림 161 김정희, 〈침계〉, 지본묵서, 42.8×122.7cm, 간송미술관 소장

1852년 임자(철종 3년, 함풍 2년) 67세(철종 22세, 순원 64세, 신정 45세, 권돈인 70세)

1월 22일 김좌근 호조판서, 김병기 홍문관 제학. 김병기는 김좌근 양자.

1월 25일 황주목사 김영근(金泳根, 1793~?) 동부승지. 김영근은 영은
 부원군 김문근의 종형(從兄)으로 김수항의 종현손(宗玄孫)
 이며 김병기의 본생부(本生父)이다.

1월 30일 이공익(李公翼) 경기감사, 이학수 예문관 제학. 도배(島配) 죄
 인 윤치영, 이응식, 신관호, 이능권, 김건 모두 방송.

1월(春正) 오경석(吳慶錫, 1831~1879)이 〈추색청산(秋色晴山)〉 선면을
 제작하다(지본수묵, 17.0×49.8cm, 간송미술관 소장).

2월 19일 추사 편지 〈최중군(崔中軍)에게〉(24.5×43.5cm, 『붓 천 자루와
 벼루 열 개를 모두 닳아 없애고』, 23쪽). 수금, 황정견, 정섭, 고
 예, 분예를 융합한 험경 분방한 서체이다.
 이 어름 추사는 〈영백설조(詠百舌鳥)〉를 제작하다(『붓천자루
 와 벼루 열 개를 모두 닳아 없애고』, 214~215쪽). 변화무쌍하고
 졸박청고한 서체이다.
 이때 추사가 쓴 〈백설시화축(百舌詩話軸)〉(그림 162)은 호방

그림 162 김정희, 〈백설시화축〉, 지본묵서, 27.6×357.0cm, 간송미술관 소장

장쾌한 산곡풍의 행서에 청경예리한 수금서풍의 행서기를
더하고 경쾌유려한 〈예기비〉풍의 팔분에서 필의로 써낸 자
유분방하고 졸박청고한 만년 추사체이다.

3월 초(暮春之初) 전기(田琦)가 수산(須山) 김상우(金尙禹, 1817~1884)에게 〈소
림청강(疏林淸江)〉을 그려 주다(지본담채, 41.3×81.7cm, 간송
미술관 소장).

3월 17일 영의정 김흥근 사직.

3월 27일 함흥부 화재 민가 604호 연소, 경상도 안의(安義) 민가 74
호 연소.

4월 15일 추사 편지 〈둘째와 막내아우가 함께 보게(仲季同覽) 과천 시
골집(寓舍)으로〉(28×75.7cm, 『붓천자루와 벼루 열 개를 모두 닳
아 없애고』, 49쪽). 고졸험경(古拙險勁)하고 통쾌한 서체이다.

4월 20일 추사 편지 〈요선(堯儇, 兪致佺) 시사(侍史)〉(26×42cm, 『붓 천 자
루와 벼루 열 개를 모두 닳아 없애고』, 17쪽). 고졸험경한 서체이다.
백파긍선(白坡亘璇, 1767~1852) 졸. 86세. 법랍 75세. 전주
이씨(全州李氏), 무장(茂長) 출신. 동종동향(同宗同鄕) 출신의
법증조(法曾祖) 설파상언(雪坡尙彦, 1707~1791)의 화엄 법맥
을 이었다. 1855년에 추사가 그 비문을 짓고 썼으며, 1858

년 5월 선운사(禪雲寺)에 비석을 세우다.

6월 8일　장마가 한 달이 지나도 그치지 않아 영제(祭祭)를 사문(四門)에서 설행하다. 한성 서북부 민가 178호 무너지다.

7월 4일　청 예부(禮部)에 이자(移咨)해 소위 설망당선(設網唐船, 그물을 단 중국 배)의 풍천(豊川), 장연(長淵), 옹진(瓮津) 등에 범월어채(犯越漁採, 국경을 넘어와 물고기를 잡음)와 병기(兵器) 소지하고 민물(民物)을 창탈(搶奪)하는 폐해 금단할 것을 청하다.

7월 10일　부교리 김영수(金永秀) 상소해 환첩(宦妾)이 몰래 스며드는 것과 종신(宗臣)이 가까이 드나드는 것을 논하고 환첩은 조종지법(祖宗之法)으로 조제(操制, 조절)하고 종신은 시절경하(時節慶賀) 이외에는 무상 출입 금지를 청하다. 남연군, 홍인군, 흥선군 본받도록 청하다.

7월 17일　이양선 1척 고군산도에 오다. 지난해 망가진 그 나라의 배와 두고 간 물건을 살피러 오다(彼國致敗船隻 及 留置物件 看審次).

7월 18일　홍직필(洪直弼, 1776~1852) 졸. 77세. 남양인(南陽人), 자 백응(伯應), 호 매산(梅山). 박윤원(朴胤源), 오희상(吳熙常)의 문인. 조인영과 권돈인이 유일(遺逸)로 천거했으나 진종조례론 찬성으로 배신하다. 정조비 효의왕후의 외당질이다.

7월 21일　추사 편지 〈이(李) 안흥령(安興令)에게〉(33×91cm, 『붓 천 자루와 벼루 열 개를 모두 닳아 없애고』, 61쪽). 고졸, 청경, 유려한 서체이다.

8월 14일　특교(特敎)로 순흥 원찬(遠竄) 죄인 권돈인, 북청 정배 죄인 김정희를 방송하고 사사 죄인 조병현의 죄명 씻어버리다. 추사는 이때 〈석노시(石砮詩)〉(삼성미술관소장), 〈진흥북수고경(眞興北狩古境)〉(그림 163) 등을 제작하다. 웅혼, 고졸, 험

그림 163 김정희, 〈진흥북수고경〉

경, 침착, 통쾌한 서체이다.

추팔월(秋八月)에 함경도관찰사 윤정현(尹定鉉, 1793~1874) 이 〈황초령진흥왕순수비이건기(黃草嶺眞興王巡狩碑移建記)〉 를 짓고 쓰다(秋史代書, 〈탁본〉, 82×32cm, 국립중앙박물관 소장. 『추사 김정희』, 164~165쪽).

8월 18일　　김학성 대사헌, 조운철(趙雲澈) 대사간.

8월 19일　　추사 소치에게 답하다(김규선, 「秋史答小癡書」, 『추사연구』 제6 권, 248쪽. 在北靑時答書).

9월 3일　　경술(1850) 삼사 합계 중 권돈인 일과 양사 합계 중 김정희 일을 정계(停啓)하다.

9월　　청 공헌이(孔憲彝, 1808~1863)는 사은정사 서념순(徐念淳, 1800~1859)에게 〈오봉이년각석(五鳳二年刻石)〉 탁본(그림 164), 〈한돈황비진탁(漢燉煌碑眞拓)〉을 기증하고, 추사가 그 제기(題記)를 짓다(『추사명품』, 341~348쪽 참조).

10월 9일　　추사가 과천(果川) 과지초당(瓜地草堂)에 도착하다(10월 18일 북청으로 보낸 편지에서 확인).

초의는 일지암을 떠나 대광명전(大光明殿) 일로향실(一爐香

그림 164 공헌이가 서염순에게 기증한 〈오봉이년각석〉 탁본과 추사의 제기

室)에 주석하다.

10월 15일	춘당대 정시, 문은 김준(金準) 등 7인, 무는 구원조(具源祚) 등 704인.
10월 18일	회환 사은정사 서념순, 부사 조충식, 서장관 최우형 등 불러 보다.
12월 1일	서념순 예문제학.
12월 15일	서념순 광주유수, 조병준(1814~1858) 함경감사, 윤정현은 함경감사에서 면직.
12월 19일	추사 편지 〈초의에게〉(28.5×48.5cm, 아모레퍼시픽미술관 소장). 과천 방문을 요청하다.
12월 20일	추사 예조판서 사야(史野) 권대긍(權大肯, 1790~1858)에게 〈사야(史野)〉(그림 165) 예서 편액을 써 주다. 이 여름, 추사가 《서론(書論)》 행서 4면을 제작하다(지본묵서, 각 25.0×33.4cm, 간송미술관 소장).
12월 21일	남병철 홍문제학. 호조 경용(經用) 부족으로 선혜청에서 1만 5,000석 대용. 동래 용당포 앞에 이양선이 표류해 오다. 배를 가리키며 미리개(旀里介, 아메리카)라 하다.

그림 165 김정희, 〈사야〉, 냉금황지에 묵서, 37.5×92.5cm, 간송미술관 소장

12월 23일	헌종 기해(1839), 을사(1845)년 두 차례 대수해를 입은 평안
	도 민정(民情)이 위급함으로 해도감사 김병기가 구폐(救弊)
	강구를 청하다.
12월 25일	좌의정 이헌구 계청으로 선혜청전 5만 냥, 사역원 포세전(包
	稅錢) 6만 냥을 평안도에 대여해 구급지자(救急之資)로 삼다.
	홍재룡(洪在龍) 훈련대장, 이희경(李熙絅) 어영대장, 김기만
	(金箕晩) 이조판서, 이경재(李景在) 예조판서.
12월 29일	윤정현 이조판서.
12월 30일	5부 8도 도원호 158만 8,875호, 인구 681만 206명.

1853년 계축(철종 4년, 함풍 3년) 68세(철종 23세, 순원 65세, 신정 46세, 권돈인 71세)

초봄 추사는 〈곽유도비임서(郭有道碑臨書) 8폭 병풍〉을 제작하다(각 폭 102.0×32cm, 영남대박물관 소장. 節臨 郭有道碑 癸丑 春初 老阮). 후한(後漢) 채 옹(蔡邕, 131~192)의 글씨로 전하는 곽태(郭泰)의 비문 글씨를 전한(前漢) 고예(古隷)의 필의로 임서하다.

추사는 서념순의 〈한돈황비진탁(漢燉煌碑眞拓)〉(그림 46, 359쪽)에 서문을 짓고 쓰다. 고졸험경, 고예, 분예기가 많은 행서이다. 〈연광잔비(延光殘碑)〉(그림 166), 〈오봉각석(五鳳刻石)〉(그림 167)도 이때 임서(臨書)하다.

추사가 동파 시「증이방직탐매(贈李邦直探梅)」중 '심화불석명(尋花不惜命)' 구(句)를 행서로 서사하다(간송미술관 소장.『추사명품』, 164~165쪽 참조). 또 〈천벽·경황(淺碧硬黃) 행서 대련〉(그림 168), 〈차호·호공(且呼好共) 예서 대련〉(그림 169) 등도 이때 쓰다.

1월 25일 추사 편지 〈흥선군(興宣君)에게〉(李忠求,「7건의 추사 간찰」제6,『추사연구』제2호, 258쪽).

그림 166 김정희, 〈연광잔비〉, 지본묵서, 127.8×25.7cm, 간송미술관 소장(왼쪽)
그림 167 김정희, 〈오봉각석〉, 지본묵서, 101.5×30.5cm, 간송미술관 소장(오른쪽)

2월 19일	복온공주(福溫公主, 1824~1832) 부마 창녕위(昌寧尉) 김병주 (金炳嚋, 1819~1853) 졸(35세).
2월 27일	추사 편지 〈초의에게〉. "관악산 샘물 맛, 차가 좋으려면 샘물 맛이 좋아야(冠岳泉味 茶佳泉佳)"(『阮堂全集』권5, 「與草衣」36신. 박동춘, 『추사와 초의』, 285~287쪽. 『완당전집』37신 하단의 원교 서평은 『완당전집』편찬 시 찬입되고 제37신은 36신의 연속. 『추사와 초의』, 289~292쪽).
3월 2일	이응식, 신관호, 이능권, 김건 양이(量移), 양사가 옥당에서 연차 성명 환침(成命還寢)하기를 청하나 불허하다.
4월 5일	전 함경감사 윤정현이 아뢴 바로 갑산(甲山), 삼수(三水) 소

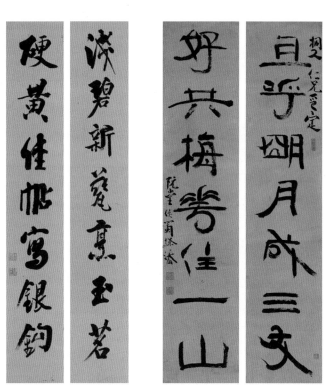

그림 168 김정희, 〈천벽·경황 행서 대련〉, 지본묵서, 각 131.9×23.0cm, 간송미술관 소장(왼쪽)
그림 169 김정희, 〈차호·호공 예서 대련〉, 지본묵서, 각 135.7×30.3cm, 간송미술관 소장(오른쪽)

관 11진(鎭) 조잔(凋殘)으로 허류(許留, 남겨두기를 허락함) 환곡 5,000석을 탕감하다. 쌍청(雙靑), 황토기(黃土岐) 양진(兩鎭)을 혁파하다.

근래 서울 밖의 가로에 병으로 죽은 사람이 많으니 각 해영(該營)이 매장(埋葬)하도록 타일러 경계하다.

4월 20일 진하 겸 사은정사 강시영(姜時永), 부사 이겸재(李謙在), 서장관 조운경(趙雲卿) 소견 사폐. 이상적 5년 만에 12차 수행.

4월 21일 한성부 서강(西江) 민가 143호 소실.

6월 1일 지중추 조두순 우의정, 이규철(李圭徹) 삼도수군통제사.

 청 주당(周棠, 1807~1876)이 이상적에게 〈구경지초래봉도(九莖芝草來蓬島), 십장연화상우선(十丈蓮花想藕船)〉(그림 170) 예서 대련을 써 주다.

6월 21일 의주부 민가 374호 무너지다.

6월 28일 영의정 김좌근(1797~1869) 계언으로 덕흥대원군(德興大院君) 봉사손(奉祀孫)에게 돈녕도정(敦寧都正)을 세습하다.

6월경 이상적이 청 정조경(程祖慶, 1815경~1858경), 주당, 반증수(潘曾綬, 1810~1883), 반증위(潘曾瑋, 1818~1885), 반조음(潘祖蔭, 1830~1890)과 교유하다.

7월 3일 주당이 이상적에게 편지로 『은송당집(恩誦堂集)』 기증에 감사하다.

7월 청 정조경이 추사에게 〈문복도(捫腹圖)〉(그림 171)를 그려 보내다.

 "완당 선생은 내가 비록 아직 얼굴을 뵙지는 못했지만 문장 학문을 오래도록 크게 사모하였다. 인하여 이 그림을 그려 대아의 감상에 기증하오니 혹시 그 이 참람이 틀리지 않음

을 아름답게 여긴다면 마땅히 수염을 헤치고 한번 웃어야
합니다. 함풍 3년 추 7월 강남 정조경(阮堂先生, 余雖未謁面,
而文章學問, 久景慕之. 因寫是圖, 寄贈雅鑒, 或嘉其此儗不謬, 當掀髯
一笑也. 咸豊三年 秋七月 江南 程祖慶)."

가을(秋朝), 전기(田琦)가 〈행사는 성신으로 근본을 삼고,
그 사람은 이에 오래 살고 부자이며 편안하다(行事以誠信
爲本, 其人乃壽富而安)〉 예서 대련을 쓰다(紅紙墨書, 124.0×
27.6cm, 간송미술관 소장).

8월 25일　　영의정 김좌근 계언으로 서류소통(庶類疏通)의 권천정식(圈
薦定式)을 마련하다. 귀양 가는 사람이 권속을 데려가는 일(被

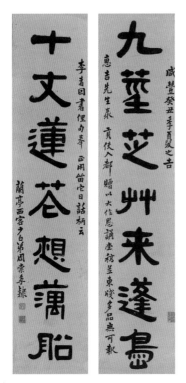

그림 170　주당, 〈구경·십장 예서 대련〉, 지본묵서, 135.5×30.7cm, 간송미술관 소장(왼쪽)
그림 171　정조경, 〈문복도〉, 지본담묵, 94.5×26.2cm, 동산방 소장(오른쪽)

讁人 挈眷之事)을 정조 2년 무술(1778) 이전으로 되돌리다.

9월 15일　전 황해감사 김위(金鍏) 계언으로 서해안 각 포구에 수년 이래 중국 선박 수천이 왕래하여 피해를 입었으니 구제(舊制)에 의해 해주, 옹진, 강령, 장연, 풍천 등 읍에 당선추포무사(唐船追捕武士)를 선발하고 장건기예자(壯健技藝者)로 조발입방(調發入防)을 청하자 이를 따르다.

10월 5일　김수근(1798~1854) 병조판서.

이즈음 추사는 〈계산무진(溪山無盡)〉(그림 172) 예서 편액을 써서 김수근(金洙根, 1798~1854)에게 보내고 〈황화주실(黃花朱實)〉(그림 173) 예서 편액도 쓰다.

또 〈경경위사(經經緯史)〉 예서 편액(간송미술관 소장)도 이 어

그림 172　김정희, 〈계산무진〉, 지본묵서, 62.5×165.5cm, 간송미술관 소장(위)
그림 173　김정희, 〈황화주실〉, 지본묵서, 29.0×110.0cm, 간송미술관 소장(아래)

름에 제작하는 듯한데 인장 마모도로 보아 69세 초반 글씨로까지 올려 잡을 수도 있다(『추사명품』, 68~75쪽 참조).

10월 14일	경상감사 조석우(曺錫雨)가 경상도 흉년 혹심하여 함경도 곡 3만 석, 강원도곡 1만 석 획급을 계청(狀請)하다.
	초의는 대광명전 쾌년각(快年閣)으로 이거하다.
11월 5일	귀양 가는 사람이 가족을 데리고 가는 것을(被謫人 家眷隨徃) 정식(定式)으로 하다.
11월 10일	충청도 홍주(洪州) 원산진(元山鎭) 창치(刱置). 근래 서울(都下) 절환(竊患, 도둑)이 더욱 심해지다.
11월 19일	경상감사 조석우 계장(啓狀)으로 공사(公私) 진휼 곡식 12만 석 떼어주다.
11월 25일	국청 죄인 이영섭[李永燮(敬燮, 明赫, 敎應)]이 다른 죄가 없고 다만 농락당했을 뿐이라 배소로 되돌려 보내다. 최봉주(崔鳳周), 이규화(李奎和)는 원악도(遠惡島)에 정배(定配)하다.
11월 27일	국청 죄인 이영섭을 제주목에 안치. 최봉주 추자도 안치, 이규화 추자도 안치 계달.
11월 28일	8도 유생 김칠환(金七煥) 등 238인 소청. 문강공(文康公) 김창흡(金昌翕), 문경공(文敬公) 김원행(金元行)을 석실서원(石室書院)에 올려 배향하다.
12월 16일	추사 편지 〈초의에게〉. "초의는 나를 잊었는가." (『추사와 초의』, 297~301쪽)
12월 28일	경상감사 조석우가 봉화흉서(奉化凶書)를 베껴 보고하다.
12월 30일	5부 8도 도원호 159만 8,681호, 인구 673만 2,049명.
	천극 죄인 이응식·신관호, 안치 죄인 이능권·김건 양이(量移). 정원 양사가 옥당에서 연차 성명 청침했으나 불허.

섭명침(葉名琛), 체인각대학사(體仁閣大學士)를 겸대하다.

이해 계첨(癸詹) 박혜백(朴蕙百, 1824~1850)이 죽다. 추사가 '남국사인박계첨(南國詞人朴季詹)'의 대자(大字) 위패(位牌)를 예해합체(隸楷合體)로 쓰고 '완당 노인이 눈물을 훔치며 써서 신판을 삼는다(阮堂老人, 抆淚題以爲神版)'라고 소자(小字)로 관서(款書)하다. 오른쪽에 세자(細字) 방서(傍書)가 있는데 사진 상태가 불량하여 판독 불가(예산 지방 신문『무한정보』388호, 2017년 6월 5일 자. 「남국사인 박계첨」, 노재준 기고 참고).

그러나『완당선생전집』권10, 「혜백이 장차 돌아간다 하니 병든 회포가 심히 무료해서 그 소매 속의 옛날 흰 붓(양호)을 꺼내 써 보낸다(蕙百將歸, 病懷甚無憀 取其袖中舊白毫 書贈)」로 보면 1853년 이후 과천 과지초당 우거 시 작품으로 보이니 1853년 이후에 서거했을 가능성이 크다.

1854년 갑인(철종 5년, 함풍 4년) 69세(철종 24세, 순원 66세, 신정 47세, 권돈인 72세)

1월 9일 이응식 임피, 신관호 무주, 이능권 금산, 김건 임실에 양이(量移)하다.

1월 10일 추사 편지〈김생원에게〉. 고졸험경한 서체이다.

1월 13일 서준보(徐俊輔, 1770~1856, 85세) 소견. 정종조 통렬지신(通烈之臣) 중 홀로 남은 한 명이다. 5조(五朝)를 내리 섬긴 공으로 판중추에 특부(特付)하다. 서준보의 양부 서유린(徐有隣, 1738~1802), 생부 서유방(徐有防, 1741~1778)에 연시지전(延諡之典)을 베풀다.

1월 23일	경상도 목화 흉년으로 경상도 대동목(大同木) 절반 대전(代錢)을 허락하다.
2월 13일	김정희가 그 아비 김노경의 원통함을 고소하는 일로 시위 밖에서 꽹과리 치다. 형조에서 체포하여 의금부에 이관하다.
2월 15일	영의정 김좌근 계언으로 경외(京外) 사가문적(私家文籍) 중 조가관섭문자(朝家關涉文字)는 헌종 15년 기유『승정원일기』고출(考出) 세초례(洗草例)로 일체를 세초하다. 제도(諸道)에 어지럽게 비석 세우는 것을 타일러 경계하여 금후로는 일체 비석을 신건하지 말도록 하다.
2월 20일	격쟁 죄인 김정희의 원정(原情) 사연이 그 부친 김노경의 추탈한 일이다.
2월 29일	추사 편지 〈윤생원(尹生員) 정사(靜史)〉(甲寅 二月二十九 老阮). 추사체의 진수로 전예해행초(篆隸楷行草)가 융합된 서체이다.
3월경	추사는《영위가장첩(永爲家藏帖)》(그림 174),《연구시화행서첩(聯句詩話行書帖)》(그림 175) 등을 제작하다.
4월 5일	추사 편지 〈초의에게〉(『추사와 초의』, 306~310쪽).
5월 1일	대왕대비 66세 탄신일인 5월 15일에 표리(表裏), 치사(致

그림 174 김정희,《영위가장첩》, 지본묵서, 22.9×27.8cm, 손창근 소장, 국립중앙박물관 기탁(왼쪽)
그림 175 김정희,《연구시화행서첩》, 지본묵서, 각 22.8×26.0cm, 간송미술관 소장(오른쪽)

詞), 전문(箋文)을 철종이 친상(親上)하고 영종(英宗)조 고례 (古例)에 따라 기로인(耆老人) 문무과(文武科) 친림(親臨) 시취(試取)하기로 하다. 한성부 66세 이상인 사람의 고적수단 (考籍收單), 당일 방방(當日放榜)하기로 하다.

5월 15일　　춘당대에서 기로정시(耆老庭試) 설행.

5월 25일　　각도(各道) 장촌(場村)의 설포(設庖, 부엌, 음식점)의 폐해를 타일러 경계하다.

6월 20일　　유점사(楡岾寺), 표훈사(表訓寺), 불암사(佛巖寺) 수즙(修葺) 위해 공명첩(空名帖)을 파급(派給)하다.

7월 10일　　귀인(貴人) 박씨(朴氏)가 아들을 낳다. 귀인으로 봉하다.

윤7월 27일　전라감사 정기세가 순천, 구례, 곡성 표퇴(漂頹) 1,500호, 엄사(渰死) 800명이라고 치계하다.

8월 9일　　공주 등 32읍 대수(大水)로 710호 표퇴, 25명 엄사.

8월 20일　　형조에서 김정희의 격쟁 사연이 무죄임을 판결. 이조(吏曹) 로 이관.

8월 28일　　이조에서 김정희의 무죄가 형조와 다름없다 하다.

9월 27일　　이시원 형조판서.

　　　　　　이 무렵 추사가 〈제촌사벽(題村舍壁)〉 시고를 작성하다(30.8× 11.0cm, 종가 소장, 국립중앙박물관 기탁). 또 〈범물·어인(凡物於 人)〉(그림 176), 〈시위·마쉬(施爲磨淬)〉(그림 177), 〈천관산제영 (天冠山題詠)〉(행서 병풍, 지본묵서, 각 97.5×45.5cm, 간송미술관 소장) 등을 썼을 것이다.

10월 11일　권돈인의 편지(『추사 김정희』, 64쪽). 금강산 유람 후 쓴 것으로 옹방강풍의 추사체를 구사하다.

10월 26일　추사와 이재가 《완염합벽첩(阮髥合璧帖)》(그림 178)을 꾸며

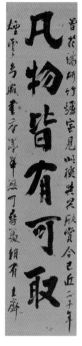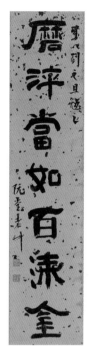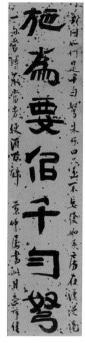

그림 176 김정희, 〈범물·어인 행서 대련〉, 지본묵서, 각 124.6×27.7cm, 간송미술관 소장(왼쪽)
그림 177 김정희, 〈시위·마쉬 예서 대련〉, 지본묵서, 각 129.7×29.7cm, 간송미술관 소장(오른쪽)

석추(石秋) 철선(鐵船)에게 주다. 철선이 이재와 금강산 동
행한 듯(동지 후 5일. 26.5×32.5cm, 이영재 기탁. 『추사 김정희』,
66~74쪽). 서체 비교 가능하며 추사는 고졸청경하고 이재는
이를 모방하다.

이 어름에 추사는 〈신안구가(新安舊家)〉(그림 179) 예서 편액
을 써서 권돈인에게 주다.

11월 4일　기사 지중추 김수근(金洙根, 1798~1854) 졸. 자 회부(晦夫),
호 계산초부(溪山樵夫), 영은부원군 김문근의 친형이자 김
병학(金炳學), 김병국(金炳國) 형제의 부친.

추사는 간송미술관 소장 〈춘풍대아능용물(春風大雅能容
物), 추수문장불염진(秋水文章不染塵)〉 행서 대련의 서고(書

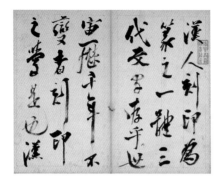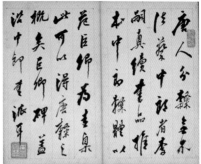

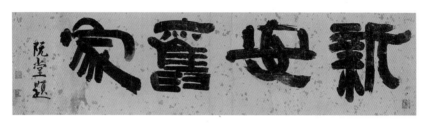

그림 178 김정희, 권돈인, 《완엄합벽첩》, 지본묵탁, 26.5×32.5cm, 이영재 기탁(위)
그림 179 김정희, 〈신안구가〉 예서 편액, 지본묵서, 39.3×164.2cm, 간송미술관 소장(아래)

稿)를 작성하다. 대련과 동일한 필법이다(上之五年 十一月 四
日 己巳. 종가 기탁).

11월 11일 앞서 조석우(曹錫雨, 1810~?)가 고조(高祖) 조하망(曹夏望,
1682~1747)의『서주집(西州集)』을 간행 유포하다. 성균 유생
이우영(李遇永) 등 상소해 여기에 수록된 윤증(尹拯)의 조하
망 제문이 병신 처분(丙申處分) 이후 국시(國是)로 정해진 의
리괴란(義理壞亂)으로『서주집』훼판(毁板)과 조석우의 정
죄를 청하다.

12월 5일경 추사, 〈숭정금실(崇禎琴室)〉예서 편액을 윤정현에게 보내다.
〈예기비〉,〈한경명〉,〈난정서〉,〈수금서〉 등이 융합된 말년
추사체로 졸박청고(拙樸淸高, 어수룩하게 순박하며), 유려전아
(流麗典雅, 물 흐르듯 아름답고 법도에 맞고 아담함)하다.
추사 편지 〈초의에게〉. 책력 2개(『추사와 초의』, 316~317쪽).

| 12월 15일경 | 추사 편지 〈초의에게〉. "십수 일이 지나면 초의가 70이고 나 역시 70(若過十數日 草衣七十 吾亦七十)"이라는 내용이다(『추사와 초의』, 319~323쪽). |
| 12월 30일 | 5부 8도 도원호 159만 6,181호, 인구 683만 689명. |

1855년 을묘(철종 6년, 함풍 5년) 70세(철종 25세, 순원 67세, 신정 48세, 권돈인 73세)

봄, 허련, 과천으로 와서 추사를 뵙다.

1월 18일	인릉(仁陵), 유릉(綏陵), 휘경원(徽慶園) 일체 천봉을 결정하다.
1월	청 정조경(程祖慶)이 부친 정정로 회갑 축시를 오경석·이상건 편으로 이상적에게 부탁하다.
	하순, 청 정조경이 이상적의 아들 이용림(李用霖, 1839~?)에게 〈죽오청서(竹梧淸暑)〉 선면(扇面)을 그려 보내다(지본담채, 16.8×52.8cm, 간송미술관 소장).
1월 27일	추사 편지 〈광주(廣州) 통판 홍익주(洪翊周, 1812~1879)에게〉(33×56.5cm.『붓 천 자루와 벼루 열 개를 모두 닳아 없애고』, 53쪽). 고졸험경, 자유분방, 변화무쌍한 서체이다.
2월 18일	유릉을 건원릉 재실 뒤로, 휘경원을 안락현 뒤로 천봉하기로 결정하다.
	봄 백파(白坡)의 법손(法孫) 백암도원(白巖道圓, 1801~1876)과 법증손(法曾孫) 설두유형(雪竇有炯, 1824~1889)이 추사에게 백파 비문의 찬서를 요청하다. 추사가 〈화엄종주백파율사대기대용지비(華嚴宗主白坡律師大機大用之碑)〉 및 음기(碑陰)를 짓고 쓰다(그림 180) 설두에게 〈백벽(百蘗)〉을 써 주다

(37.0×95.0cm, 개인 소장, 『완당평전』 2, 735쪽).

이즈음 추사는 〈산호벽수(珊瑚碧樹)〉 예서 편액(그림 181), 〈사십로각(四十鱸閣)〉 예서 편액(그림 182)을 쓰다. 〈묵란(墨蘭)〉(그림 183)과 〈불이선란(不二禪蘭)〉(그림 184)도 치다.

〈유애·차장(唯愛且將)〉(그림 185)과 〈강성·동자(康成董子)〉(그림 186), 〈한무·완재(閒撫宛在)〉(행서 대련, 지본묵서, 각 130.4×29.8cm, 간송미술관 소장), 〈다하군가(多賀君家)〉(고예 경명 임서, 69.4×38.5cm, 간송미술관 소장), 〈하정진비(夏鼎秦碑)〉(예서 대련 고졸웅경, 지본묵서, 128.7×27.2cm, 간송미술관 소장) 및 《어양시행서일품첩(漁洋詩行書逸品帖)》(지본묵서, 각 33.4×25.0cm, 간송미술관 소장)과 《전당시초행서시첩(全唐詩鈔行書詩帖)》(지본묵서, 각 19.6×15.5cm, 간송미술관 소장), 〈논문형산서(論文衡山書)〉(89.8×24.1cm, 영남대박물관 소장)도 이해에 썼을 것이다.

봄, 허련은 과천에서 추사 뵙고, 퇴촌(退村)에서 권돈인, 두

그림 180 김정희, 〈화엄종주백파율사대기대용지비〉

그림 181 김정희, 〈산호벽수〉 예서 편액, 지본묵서, 29.4×107.2cm, 간송미술관 소장

그림 182 김정희, 〈사십로각〉 예서 편액, 지본묵서, 30.0×122.4cm, 간송미술관 소장

그림 183 김정희, 〈묵란〉, 지본수묵, 89.0×29.0cm, 간송미술관 소장(왼쪽)
그림 184 김정희, 〈불이선란〉, 지본수묵, 54.9×30.6cm, 손창근 기탁, 국립중앙박물관 소장(오른쪽)

릉(杜陵)에서 정학연을 역배(歷拜)하다. 정학연의 경술년
(1850) 초대의 부응으로 환대하고, 7~8일 유숙하다.

3월 20일　　능원(陵園) 천봉 시역(始役), 내탕금(內帑錢) 10만 냥을 양
　　　　　　(兩) 도감에 하사하다.

4월 2일　　호군 유치명(柳致明, 1777~1861, 嶺南人, 李象靖 외증손)이 상소
　　　　　　해 장헌세자(莊獻世子)의 추존(追尊), 정종(正宗) 휘호(徽號)
　　　　　　추상(追上)을 청하다. 대사간 박래만(朴來萬)이 상소해 정종
　　　　　　의 의리를 괴패(壞敗)시키는 일이라 하여 유치명의 찬배(竄
　　　　　　配)를 청하다. 유치명을 상원(祥原)에 찬배하다.

4월 18일　　홍인한(洪麟漢) 복관작(復官爵), 승정원 양사 홍문관 연차 내

그림 185 김정희, 〈유애·차장 행서 대련〉, 지본묵서, 각 128.1×28.6cm, 간송미술관 소장(왼쪽)
그림 186 김정희, 〈강성·동자 행서 대련〉, 지본묵서, 각 144.0×32.0cm, 간송미술관 소장(오른쪽)

린 명령 거두기를 청하다(成命請寢). 허락하지 않다(不許).
대간 체차.

5월 8일　　　추사 편지 〈초의에게〉(『추사와 초의』, 324～327쪽).

5월 17일　　　추사 편지 〈재종형 김도희에게〉. 수원유수 특보를 축하하
다. 고졸, 험경, 분방한 추사의 행서이다(32×49cm,『붓 천 자루
와 벼루 열 개를 모두 닳아 없애고』, 43쪽).

8월 2일　　　8도 유생 오혁(吳爀) 등 3,416인 연명 상소해 윤선거(尹宣擧),
윤증(尹拯) 부자의 작시 추탈(爵諡追奪), 사원문판(祠院文版)
훼철, 조석우 도배(島置), 이현일(李玄逸) 추탈(追奪)을 소청
하다.

8월 8일　　　8도 유생 황규묵(黃奎默) 등 3,415인 연명 상소해 오혁 등
상소와 동일한 상소를 올리다. 부응교 박홍양(朴弘陽), 지중
추 이약우(李若愚) 등은 오혁 등의 상소를 소척(疏斥)하다.

8월 18일　　　구 유릉(綏陵) 출현궁(出玄宮).

8월　　　　　추사가 《행서시첩(行書詩帖)》(그림 187)에 5수를 서사하다.

8월 26일　　　신 유릉 하현궁(下玄宮).

8월 30일　　　천릉산릉양도감 총호사 이하 시상. 성균 유생 권당(捲堂)하
여 소회를 전달, 윤선거(尹宣擧) 부자가 악을 편당 들고(黨

그림 187 김정희,《행서시첩》, 지본묵서, 각 15.5×19.6cm, 간송미술관 소장

惡) 스승을 배반한 죄(背師罪)를 논핵하고, 박홍양(朴弘陽),

이약우(李若愚)에게 해당 율을 시행할 것을 청하다.

9월 1일　유생 오혁을 찬배. 박홍양 투비(投畀). 만인소나 8도소 복합

(伏閤)하면 소두(疏頭) 엄벌을 정식(定式)으로 삼다.

9월　추사가 〈효자김복규정려비(孝子金福圭旌閭碑)〉(그림 188),

〈효자김기종정려비(孝子金箕鍾旌閭碑)〉(그림 189) 쓰다(전면

예서가 고졸웅경하다. 96.5×40×20㎝, 예자 자경 13㎝, 음기 4㎝).

이 비각에 걸린 〈양세정효각(兩世旌孝閣)〉 현판(그림 190)은

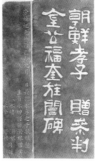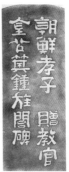

그림 188 김정희, 〈효자김복규정려비〉, 임실군 임실읍 정원리 소재(왼쪽)
그림 189 김정희, 〈효자김기종정려비〉, 임실군 임실읍 정원리 소재(오른쪽)

그림 190 김정희, 〈양세정효각〉 현판

추사 예서의 백미 중 하나이다.

〈김기종배전주유씨묘비(金箕鍾配全州柳氏墓碑)〉(전면 예서, 고졸웅경. 130×44.7×26cm, 예서 자경 14cm, 완주군 구이면 백여리 소재), 〈귀로재(歸老齋)〉 현판(전주 소재)도 쓰다.

9월 28일	휘경원 천봉 시작. 출현궁(出玄室).
9월	남호(南湖) 영기(永奇, 1820~1872)가 봉은사(奉恩寺)에서 『화엄경판』 판각을 시작하다.
10월 8일	휘경원 하현실(下玄室).
10월 19일	동지정사 조득림(趙得林), 부사 유장환(兪章煥), 서장관 강장환(姜長煥) 소견 사폐. 오경석·이상건 2차 수행.
10월 26일	전계대원군 묘소를 포천에 새로 신점(新占)하다. 영은부원군 김문근, 총융사 김병기(金炳冀, 1818~1875)에게 간산(看山)을 명하다.
12월 15일	특교(特敎)로 사사 죄인 홍인한(洪麟漢)을 복관작(復官爵)하다. 승정원 양사 연차로 성명(成命) 환침 청했으나 불허하다.
12월 21일	이시원(李是遠) 함경감사.
12월 24일	주전소(鑄錢所) 신주전(新鑄錢) 157만 1,500냥, 비용 제외 31만 5,900냥 호조로 이송하다.
12월 29일	5부 8도 도원호 158만 5,917호, 인구 674만 7,011명. 제주도 8만 1,896명.

청 포세신(包世臣, 1775~1855) 졸. 81세. 자 성백(誠伯), 호 신백(愼伯), 권옹(倦翁). 안휘 경현인(涇縣人). 가경 13년(1808) 거인. 강서 신유(新喩) 지현. 등석여(鄧石如)의 제자. 등파(鄧派)의 진적을 얻어 서법전각(書法篆刻) 당대 제일. 중년에 안진경, 구양순, 소식, 황정경을 손에 익히고(顏歐蘇黃), 뒤에

힘써 북위를 배우며 늦게는 왕희지, 왕헌지를 익혀 드디어 절업을 이루었다. 사이사이에 또한 그림도 그렸고 『예주쌍즙(藝舟雙楫)』과 『청조서품(淸朝書品)』을 저술하다.

1856년 병진(철종 7년, 함풍 6년) 71세(철종 26세, 순원 68세, 신정 49세, 권돈인 74세)

1월 7일(人日)	추사가 「청애당첩 뒤에 제함(題淸愛堂帖後)」(『추사집』, 216~221쪽)을 짓다.
1월(초봄)	권돈인(權敦仁)이 〈용암대사영각기(龍巖大師影閣記)〉(그림 191)를 짓고 쓰다. 추사 행서체이다.
2월 20일	철종이 태종(太宗) 헌릉(獻陵)에 나가 친제(親祭)하고 간심처(看審處)를 간심(看審)하다.
2월 22일	순조 인릉 천봉을 헌릉 우강(右岡, 오른쪽 언덕)으로 결정하다. 판중추 김홍근 총호사, 서희순(徐憙淳)·홍재철(洪在喆)·서희순(徐念淳) 천릉도감 제조, 김병기(金炳冀)·김위(金鍏)·홍우순(洪祐順) 산릉도감 제조.
3월 4일	천릉 시 소용으로 전(錢) 10만 냥 안에서 내리다.

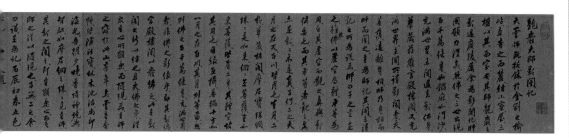

그림 191 권돈인, 〈용암대사영각기〉, 지본묵서, 31.5×161.7cm, 간송미술관 소장

3월 15일	전계대원군과 완양부대부인 묘소에서 출구(出柩)하다.
3월 26일	전계대원군과 완양부대부인을 포천에 안장하다.
	봄, 명교(明橋) 상유현(尚有鉉, 1844~1923, 13세)이 봉은사(奉恩寺)로 추사를 찾아뵙고 「추사방현기(秋史訪見記)」를 남기다(金約瑟, 「秋史訪見記」, 『圖書』 10호에 원문과 번역 수록).
	추사는 〈춘풍·추수(春風秋水) 행서 대련〉(그림 192), 〈만수·일장(万樹一莊) 행서 대련〉(그림 193), 〈추수·녹음(秋水綠陰) 행서 대련〉(124.5×28.8㎝, 간송미술관 소장), 〈구곡·경정(句曲敬亭) 행서 대련〉(132.2×30.5㎝, 간송미술관 소장)도 이 시기에 제작하다.
4월 2일	홍순목(洪淳穆, 1816~1884, 金敎喜 三女婿) 이조참의.

그림 192 김정희, 〈춘풍·추수(春風秋水) 행서 대련〉, 지본묵서 130.5×29.0cm, 간송미술관 소장(왼쪽)
그림 193 김정희, 〈만수·일장(万樹一莊) 행서 대련〉, 지본묵서, 각 128.1×28.6cm, 간송미술관 소장(오른쪽)

4월 6일	인천 유학 이신규(李身逵)가 격쟁(擊錚)해 그 아버지 이승훈(李承勳)의 신원(伸寃)을 청하다. 이승훈의 죄명을 씻어주다.
4월 30일	오대산 월정사(月精寺) 중건을 위해 공명첩(空名帖) 300장, 승첩(僧帖) 100장을 획하(劃下)하다.
5월 초순	추사는 〈기제해붕대사영(寄題海鵬大師影)〉(『추사평전』, 그림 260)을 짓고 쓰다(『붓 천 자루와 벼루 열 개를 모두 닳아 없애고』, 194~195쪽. 청관재 조재진 소장.『완당평전』 2, 748~749쪽). 행예, 고졸 천진 침착한 서체이다.
5월 12일	추사 편지 〈호운(浩雲)대사(해붕제자)에게〉. 해붕영찬 송부 사실을 통보하다(28.0×53.0cm, 청관재 조재진 소장.『완당평전』, 2, 750쪽.『붓 천 자루와 벼루 열 개를 모두 닳아 없애고』, 55쪽). 고졸 청경 분방한 행서체이다.
5월 15일	대왕대비(1789~1857, 순원왕후) 68세 탄신일. 춘당대에서 시원임대신 국구 시원임각신 기사제신 소견. 선찬(宣饌), 유생 응제설행(儒生應製設行). 부(賦)는 진사 남종익(南鍾益), 유학 서상익(徐相翊), 진사 조채(趙埰), 직부전시(直赴殿試, 바로 전시를 보게 함). 유학 민영래(閔泳來)·조승화(趙升和)·박종오(朴鍾五)에게 진사를 내리다.
5월 22일	기우제.
6월 27일	대구 등 4읍 수재가 혹심하다.
7월 13일	프랑스 군함 1척 홍주목(洪州牧) 장고도(長古島) 앞바다에 오다. 승원(乘員) 수백 명이 무기를 가지고 육지에 내려서 소, 돼지, 닭, 야채 등을 약탈하다. 이를 막으려던 주민들이 상해를 입다. 이들에게 은전(銀錢) 122원을 내어 전해주게 하다.

8월 10일	인릉 천봉 시작.
8월 13일	황해도 풍천부 연안 이양선 한 척이 와서 닭, 돼지, 식기 등을 약탈하다.
	추사, 〈대팽·고회(大烹高會) 예서 대련〉(그림 194)을 제작하다. 명(明) 숭정 말(崇禎末, 1644) 제생(諸生)인 동리(東里) 오종잠(吳宗潛, 1604~1686)의 시 「중추가연(中秋家宴)」 중 '대팽두부과가채(大烹豆腐瓜茄菜), 고회형처아녀손(高會荊妻兒女孫)'을 추사가 점화(點化)하다.
8월 25일	철종이 인릉 표석(表石) 음기(陰記)를 친서(親書)하다.
8월 27일	황해도 장연 등 8읍 수재가 매우 심하다.
9월 3일	황해감사 김연근(金淵根), 평산 등 읍 수재 장계.
9월 9일	황해감사 김연근, 봉산 등 4읍 수재 장계.

그림 194 김정희, 〈대팽·고회(大烹高會) 예서 대련〉, 지본묵서, 129.5×31.9cm, 간송미술관 소장

9월	봉은사 『화엄경』 판각 완성.
9월	청(淸) 아로호 사건 일어나다.
10월 7일	추사, 봉은사(奉恩寺) 〈판전(板殿)〉(그림 195) 해서 편액을 쓰다. 철종이 모화관(慕華館)에서 인릉 신련(神輦)을 봉영(奉迎)하고 영곡(迎哭)하다.
10월 9일	철종은 신 인릉의 빈전(殯殿)을 전알(展謁)하고 경숙(經宿)하다.
10월 10일(양력 11월 6일)	갑오(甲午) 김정희 졸(1786. 6. 3.~1856).

전 참판(參判) 김정희(金正喜)가 졸(卒)하였다. 김정희는 이조판서 김노경(金魯敬)의 아들로서 총명(聰明)하고 기억력이 투철하여 여러 가지 서적을 널리 읽었으며, 금석문(金石文)과 도사(圖史)에 깊이 통달하여 초서(草書)·해서(楷書)·전서(篆書)·예서(隷書)에 있어서 참다운 경지(境地)를 신기하게 깨달았다. 때로는 혹시 세상에 없는 바의 일을 행했으나, 사람들이 자황(雌黃)할 수 없었다(이의를 제기할 수 없었다).

그의 중제(仲弟) 김명희(金命喜)와 더불어 훈지(壎篪)처럼 서로 화답하여 울연(蔚然)히 당세(當世)의 대가(大家)가 되었다. 이른 나이에 영명(英名)을 드날렸으나, 중간에 가화(家禍)

그림 195 김정희, 〈판전〉, 65.5×191.0cm, 서울 봉은사 소장

를 만나서 남쪽으로 유배되고 북쪽으로 귀양 가서 온갖 풍
상(風霜)을 다 겪었으니, 쓰이고 버려지며 나아가고 그침을
세상에서 간혹 송(宋)나라의 소식(蘇軾)에게 견주기도 한다.

(前參判金正喜卒. 正喜, 吏判魯敬子, 聰明强記, 博洽群書, 金石圖史,
窮徹蘊奧. 艸, 楷, 篆, 隷, 妙悟眞境. 時或行其所無事, 而人不得以雌
黃. 與其仲弟命喜, 塤箎相和, 蔚然爲當世之鴻匠. 早歲蜚英, 中罹家
禍, 南竄北謫, 備經風霜, 用舍行止, 世或比之於有宋之蘇軾. 『哲宗實
錄』卷8, 哲宗 7年 丙辰 10月10日 甲午.)

조희룡(趙熙龍, 1789~1866)의 추사 만사(輓詞)

완당 학사의 수명은 70하고도 한 해 봄, 작은 500년 중에
다시 오신 분이다. 천상에서 일찍이 반야(般若, 지혜) 업을
닦으셨기에, 인간 세상에 잠시 재관신(宰官身, 관음 33응신 중
하나)을 나타내셨네. 강하(江河)와 산악 같은 기운 쏟을 곳
없어, 팔뚝 아래 금강석 붓 신기(神氣) 있었지. 옛날도 없고
지금도 없는 별도의 길을 여시어, 정신과 능력이 이르신 곳
은 모두 종정(鐘鼎, 금석학의 재료)이었고, 구름과 번개 무늬
는 글씨로 무늬 덮었다.

왕내사[王內史, 『금석수편(金石粹篇)』160권을 저술한 금석학자 왕
창(王昶, 1724~1806)이 내각중서(內閣中書)를 지냈으므로 이렇게 불
렀다.]가 세월을 뛰어넘어 뜻을 같이하니, 이 역시 가슴속에
서 서로 통하는 것이라 할 수 있다. 교룡(蛟龍)의 호령 소리
진주무덤 지켜내니, 진(秦)·한(漢) 유물(진나라의 재와 한나라
의 술지게미) 쌓인 바라. 문물이 빛나고 평화로우면 응당 일
이 있는 법, 어찌하다 삿갓 쓰고 나막신 신고 비바람 맞으

며 바다 밖의 문자를 증명하셨나.

공이시여! 공이시여! 고래를 타고 가셨습니까? 아아! 만 가지 인연이 이제 이미 그쳤습니다. 글자 향기 땅으로 들어가 매화로 피어나니, 이지러진 달은 빈 산속에서 빛을 가립니다. 침향목으로 조각한 상(像)은 원래 잘 물크러지니, 백옥으로 속을 쪼고 황금으로 빚어내오리다. 눈물이 저같이 박복한 사람으로부터 시작됩니다. 조희룡이 재배하고 삼가 만사를 드리나이다.

(阮堂學士之壽, 七十有一春, 小五百年再來人. 天上早修般若業, 人間暫現宰官身. 河嶽之氣無所瀉, 腕底金剛筆有神. 無古無今開別逕, 精能之至. 摠是鐘鼎, 雲雷之文, 以書掩文. 王內史千古同情, 是亦云胸中九派. 蛟龍老笙典珠墳, 秦灰漢粕之所蘊. 繡苻昇平應有事, 胡爲乎 笠展風雨, 證海外文字. 公乎 公乎 騎鯨去. 嗚呼 万緣今已矣. 書香入地楳花開, 缺月掩映空山裡. 沈香刻像元閒漫, 白玉琢心黃金鑄. 淚自吾襄人始. 趙熙龍 再拜謹挽.)

철종이 인릉에서 조전(朝奠)을 거행하고 진향(進香)한 뒤 환궁하다.

10월 11일　인릉(仁陵) 하현궁(下玄宮).

10월 12일　홍우길(洪祐吉, 1809~1890, 영명위 독자) 대사성.

인릉 천봉 시 경기도민 피곤 우심으로 교하, 광주 양 읍은 환곡을 절반 탕감하다. 발인하던 길목의 파주, 고양, 양주, 시흥, 과천 5읍은 5분의 2를 탕감하고 나머지 읍은 3분의 1을 탕감해 조정이 아끼고 불쌍히 여기는 뜻을 표시하다.

10월 15일　인릉 천봉이 순조롭게 마무리되다. 고(故) 충헌공(忠憲公) 박준원(朴準源, 순조의 외조부)의 보도지공(輔導之功)으로 부

조지전(不祧之典)을 특별히 베풀다.

10월 16일 인릉 천봉시 총호사 이하 시상.

10월 22일 죄인 김방휘(金邦輝)를 엄형 1차 후 삼수부(三水府)에 정배
하다. 김방휘는 하서(河西) 김인후(金麟厚)의 후손으로 『하서
집(河西集)』을 사간(私刊)하면서 『김자대전(金子大全)』을 모칭
(冒稱)해 성균 유생이 사문참무(斯文僭誣)로 권당소회(捲堂所
懷)하다.

11월 21일 예조판서 정기세 계언으로 인릉 천봉 후 수개봉심절목(修改
奉審節目)은 헌릉(獻陵), 선릉(宣陵), 정릉(靖陵) 예에 따라 광
주부(廣州府)가 전관(全管) 거행하기로 하다. 소나무 만 그
루를 심고, 그 길이가 수척(數尺)이 넘는 것은 각기 별도로
논상(論賞)하다.

경향(京鄕)의 잡기지폐(雜技之弊)를 엄금하다. 소위 와주(窩
主), 물주(物主)는 두 배로 처벌하다.

11월 25일 다음 해(明年) 대왕대비의 망칠(望七), 왕대비 5순(旬)에 해
당하므로, 1월 1일에 칭경(稱慶) 절차를 마련하다. 판돈녕
김병기(金炳冀), 상호군 조병준(趙秉駿), 대호군 홍종응(洪鍾
應), 공조판서 남병철(南秉哲), 예조판서 정기세(鄭基世)를 진
찬당상(進饌堂上)으로 정하다.

12월 30일 5부 8도 도원호 158만 5,226호, 인구 675만 1,820명. 제주
8만 1,996명.

1857년 정사(철종 8년, 함풍 7년) 추사 소상(철종 27세, 순원 69세, 신정 50세, 권돈인 75세)

1월 4일 이능권, 이응식, 김건, 신관호, 서상교를 방송하다.
 영중추 정원용(鄭元容, 1783~1873) 회근(回졸, 回婚) 박두해 이등악(二等樂)을 보내고 당일 선온(宣醞)을 명하다.

1월 7일 청 공헌이(孔憲彝, 1808~1863) 주도로 섭명풍(葉名灃, 1812~1859), 주기(朱琦, 1803~1861), 정조경(程祖慶) 등이 오경석(吳慶錫, 1831~1879)을 초대해 아집(雅集)을 열다. 1월 13일 정조경이 아집도인 〈인일제시도(人日題詩圖)〉를 완성하다. 오경석은 유존인(劉存仁)에게 〈묵매도〉, 〈풍악도(楓嶽圖)〉를 기증하다.

1월 9일 인릉 행행(行幸) 시 주교(舟橋)를 동작진(銅雀津)으로 이설(移設)하다.

1월 28일 청 정조경이 서화병(書畵屛) 및 〈조산루도(艁山樓圖, 이상적의 집)〉(그림 196)를 그려 오경석 통해 이상적에게 기증하다. 『국조정아집(國朝正雅集)』에 추사(秋史) 시(詩) 등재 계획하다.

3월 15일 대왕대비 69세 수경(壽慶) 진찬례(進饌禮)를 창경궁 통명전(通明殿)에서 거행. 한성부 100세 노인에게 미면(米綿)을 내리다.

4월 3일 특교(特敎)로 추탈 죄인 김노경(金魯敬, 1766~1837)을 복관작(復官爵)하다.
 이렇게 하교하였다. "순종대왕 계사년(1833)의 처분은 이 가문의 원통한 정상(情狀)을 통촉하여 남김없이 밝혔으니 일월(日月)의 밝음을 우러를 수 있었는데, 경자년(1840)의

그림 196 정조경, 〈조산루도〉, 지본담채, 28.3×51.0cm, 간송미술관 소장

재발한 논의에 미친다 해도 또 근 20년이나 오래되었다. 이는 한 가지 일을 두 번 감죄(勘罪)하는 데 가깝지 않은가. 하물며 이로 인하여 귀주(貴主)의 사판(祀版)으로 하여금 떠돌며 안정하지 못하게 하여 향화(香火)가 거의 끊어진 것임에랴! 어찌 영묘(英廟)의 지극히 사랑하던 뜻과 순고(純考)의 완전하게 보호하려는 성덕(盛德)을 우러러 몸 받는 것이겠는가! 김노경은 특별히 관작을 회복시켜라."

승정원에서 원의(院議)로 김노경의 복관작을 중지하라고 청하다. 옥당과 양사에서도 연차로 김노경의 복관작을 중지하라고 청하다. 모두 불허하다.

4월 4일 원의, 옥당 양사 연차로 김노경 복관작 성명(成命) 환수를 재청했으나 불허(不許)하고 체차(遞差)로 응대하다.

시원임대신 연차로 김노경 복관작 성명 환수를 극청. "경들은 양해하라. 한발도 물러서지 않겠다(卿等諒之로 一步不退)." 하다.

| 4월 11일 | 황호민(黃浩民) 대사헌, 채원묵(蔡元默) 대사간. 김노경의 일을 신속히 정계(停啓)할 것을 하명(下命)하다. 양사 합계한 가운데서 김노경 일을 정계하다. |

4월 11일　　황호민(黃浩民) 대사헌, 채원묵(蔡元默) 대사간. 김노경의 일을 신속히 정계(停啓)할 것을 하명(下命)하다. 양사 합계한 가운데서 김노경 일을 정계하다.

4월 13일　　연일 장마. 가벼운 죄수(輕囚) 석방. 여주 양릉(兩陵, 世宗 英陵, 孝宗 寧陵) 식목(植木)하고 감사와 목사가 친동(親董)하다.

5월 10일　　근래 내사(內司)와 각 궁방(宮房)이 연포(沿浦), 연강(沿江)에 무명세(無名稅)를 억지로 정해놓고 백성들을 괴롭히는데, 창원(昌源) 칠포(七浦)의 늑세(勒稅)가 매우 심하다. 우의정 조두순의 계언으로 우선 혁파하다.

　　　　　　김창흡(金昌翕), 김원행(金元行), 김이안(金履安)을 석실서원(石室書院)에 추배(追配)할 것을 청한 일, 8도 유생 김칠환(金七煥) 등 소청으로 허시(許施)하다.

　　　　　　남병철 형조판서, 김병국 우참찬.

5월 23일　　경기 유생 이연긍(李淵兢) 등 고(故) 영의정 김창집(金昌集) 석실서원에 추배를 청해 윤허하다.

6월　　　　　김정희를 사면 복관하다.

6월 26일　　박제헌(朴齊憲) 대사헌, 장인원(張仁遠) 대사간, 김병국 형조판서, 김병학 홍문제학, 김병교 한성판윤, 충청감사 이겸재(李謙在, 李義甲 子) 충청도 북부 수재(水災)를 알리다.

7월 21일　　사문(四門)에 기청제(祈晴祭) 거행.

7월 22일　　도성 수재로 선전관 및 5부관 파견 시휼(施恤)하다.

8월 4일　　　임자 술시(戌時) 대왕대비 안동 김씨(1789~1857, 순원왕후)가 창덕궁 양심합(養心閣)에서 승하. 69세. 환경전(歡慶殿)을 빈전(殯殿)으로 하고 궁성 호위 명하다.

8월 5일　　　문정전(文政殿)을 혼전(魂殿)으로 하고 우의정 조두순이 총

호사. 남병철(南秉哲)·윤치정(尹致定)·조병기(趙秉夔) 빈전도감 제조, 김병기(金炳冀)·김정집(金鼎集)·김병국(金炳國) 국장도감 제조, 김학성(金學性)·조득림(趙得林)·김대근(金大根) 산릉도감 제조.

8월 9일 8도 제수전(祭需錢)을 견면(蠲免, 면제)해 호조(戶曹)에서 대용(代用)하다. 지돈녕 이학수(李鶴秀, 1780~1859)가 상소해 순종 35년 순화지공(純化之功), 순원왕후 양차중렴지공(兩次重簾之功)으로 묘호(廟號)를 조(祖) 자(字)로 개칭(改稱) 청하다. 2품 이상의 수의(收議) 따르다. 묘호의절도감(廟號儀節都監) 설치 거행.

8월 10일 대왕대비의 시호는 순원(純元), 능호는 문릉(文陵)으로 정하다. 왕대비 조씨를 대왕대비, 대비 홍씨를 왕대비로 높이다.

8월 11일 추상존호도감, 묘호(廟號)도감을 합설해 추상존호도감이라 하고 당랑(堂郎) 겸직 거행하다.

8월 15일 순종(純宗)의 묘호를 순조(純祖)로 개칭하다.

8월 18일 순원왕후의 산릉은 인릉(仁陵)에 합봉(合封)하기로 결정.

8월 24일 경상도 밀양, 진주 등 17읍 수재 혹심.

9월 10일 순조 묘호 시호를 개제(改題)하다.

10월 추사영실(秋史影室)에 추사 영정(影幀)(그림 197)을 봉안하다. 권돈인이 〈추사영실〉 현판 글씨(그림 198)를 쓰다.

10월 15일 밤 빈전도감 가가(假家) 실화로 선인문(宣仁門) 등 창경궁의 동북쪽 부장청(部將廳), 주자소(鑄字所) 등 62칸(間) 연소되다.

10월 16일 빈전도감당상 조병기(趙秉夔, 1821~1858, 자 景曾, 호 小石, 趙寅永 손자, 趙萬永 차자, 신정왕대비 막내아우) 파직.

10월 25일 김명희(金命喜, 1788~1857) 졸. 70세. 자 성원(性源), 호 산천

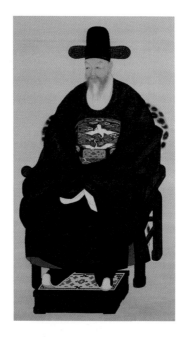

그림 197 이한철, 〈추사 김정희 초상〉, 1857년 4월, 견본채색, 131.5×57.7cm, 예산 종손가 소장, 국립중
　　　　앙박물관 위탁, 보물 547호(위)
그림 198 권돈인, 〈추사영실〉, 1857년 4월, 지본묵서, 35.0×120.5cm, 간송미술관 소장(아래)

(山泉). 추사 둘째 아우.

10월 28일　동지정사 경평군(慶平君) 이호(李晧), 부사 임백수(任百秀), 서

　　　　　장관 김창수(金昌秀), 오경석 4차 수행.

12월 5일　윤정현 판의금. 주전(鑄錢) 91만 6,800냥 완성되었는데 비

　　　　　용이 71만 6,800냥이며, 잉여전(剩餘錢) 각 10만 냥을 훈련

　　　　　원과 호조에 분배하다.

12월 16일　대행대왕대비 영가 발인.

| 12월 17일 | 산릉행례(山陵行禮). |
| 12월 30일 | 5부 8도 호수 159만 7,319호, 인구 677만 5,948명. |

이해 권돈인이 석추(石秋) 철선(鐵船)에게 〈행서(行書) 8폭
병풍〉을 써 주다(89.4×34.5cm, 간송미술관 소장).

1858년 무오(철종 9년, 함풍 8년) **추사 대상**(철종 28세, 순원 소상, 신정 51세, 권돈인
76세)

1월 1일	대왕대비 풍양 조씨(1808~1890, 신정왕후) 망육(望六, 51세)으로 인정전에서 수하(受賀) 반교(頒敎)하다. 회환고부사 이유겸(李維謙), 서장관 안희수(安喜壽) 소견. 서장관 안희수, 수역(首譯) 변광운(卞光韻)이 문견별단(聞見別單)에서 홍수전난(洪秀全亂)을 보고하다.
1월	청 양광총독 섭명침(葉名琛, 1807~1858)이 영국 배로 납치되다.
1월	청 주기(朱琦, 1803~1861) 주도로 고계형(高繼珩), 허내제(許乃濟), 풍지기(馮志沂, 1814~1867), 허종형(許宗衡, 1811~1869), 이상신(李相莘), 양전제(楊傳第)와 오경석, 임백수(任百秀)를 초청해 아집을 열다. 오경석은 정조경이 그려준 〈천죽재도(天竹齋圖)〉에 제인(諸人)에게 제시를 요청하다.
1월	오경석이 북경의 유리창(琉璃廠)에서 지리학자 하추도(河秋濤, 1824~1862)와 교유하고 〈묵매〉를 그려 주다. 공헌이가 오경석을 한재(韓齋)로 초대해 섭명풍과 함께 대희(戴熙, 1801~1860)의 산수화를 감상하다.
1월 20일	이유원(李裕元) 대사헌, 김학성(金學性) 판의금, 김병학 예조

판서, 김병국 관반. 이번 주자소 소실로 정종이 주자한 것 외로는 태종, 세종의 주자는 모두 회신. 중외 저축한 것 거의 사라졌다. 우의정 조두순 신속 주자 하명을 상계(上啓)하다. 김병기, 윤정현, 김병국을 주자소 주관당상(主管堂上)으로 차하(差下)하다.

2월 22일　청명절 초의는 「완당김공제문(阮堂金公祭文)」을 지어 추사궤연(秋史几筵)에 바치다(『一枝庵文集』권2).

청 양광총독 섭명침(葉名琛, 1807~1858) 절식의사(絶食義死)하다. 52세. 부친 섭지선(葉志詵, 1779~1863)은 80세였다.

2월 25일　임태영(任泰瑛, 1791~1868, 光化門 현판 친서자, 훈련대장 任聖皐子) 우포장.

3월 23일　증좌찬성 김성행(金省行)에게 영의정을 증직, 영의정 김수항 장손자, 영의정 김창집 장자로 신임사화에 사사되었다. 영안부원군 김조순 종조부이자 영은부원군 김문근 증조부이다.

5월 27일　판중추 이헌구(李憲球, 1784~1858) 졸. 좌의정 이건명(李健命)의 현손(玄孫), 자 치서(穉瑞), 호 국헌(菊軒). 김조순의 생질 이헌위(李憲瑋)의 종형이다.

5월　　　고창 선운사(禪雲寺)에 〈백파비(白坡碑)〉를 건립하다.

6월 25일　지중추 윤정현 소청으로 영희전(永禧殿) 한 칸을 증건(增建)해 순조 어진 봉안하다.

7월 10일　영의정 김좌근 계언으로 연강선세(沿江船稅) 이체를 금단하다. 화양서원(華陽書院) 복주촌(福酒村, 조인영의 세력 기반)을 영구 혁파하다. 복주촌은 원래 경향원임(京鄕院任)의 제사 음식 공궤를 위해 설치한 천호(賤戶)로 요역(徭役)을 면하기

	위해 투탁(投托)해 마을을 이루었다.
7월 15일	순조 어진 경인대본(庚寅大本)을 영희전 남전에 봉안하다.
7월(孟秋)	홍현주(洪顯周, 1793~1865)가 〈죽포·계수(竹苞桂秀) 해서 대련〉(그림 199)을 쓰다.
9월 4일	산실청(産室廳) 설치.
9월 18일	규장각 주자(鑄字)를 마쳤다고 아뢰다. 정리대자(整理大字) 8만 9,203자, 소자(小字) 3만 9,416자, 한구자(韓構字) 3만 1,829자. 주관당상(主管堂上) 김병기, 윤정현, 김병국 등 시상하다.
10월 2일	영의정 김좌근 계언으로 권상하(權尙夏)에게 부조지전(不祧之典) 허시(許施)하다.

그림 199 홍현주, 〈죽포·계수(竹苞桂秀) 해서 대련〉, 지본묵서, 129.2×29.2cm, 간송미술관 소장

10월 10일	벼락이 쳐서 3일 감선(減膳)하다. 추사의 대상(大祥).
10월 17일	원자(元子)가 창덕궁 대조전(大造殿)에서 탄생하다.
10월 18일	원자 탄생 광경(光慶)으로 세역(稅役)을 탕감하다. 가벼운 죄수(輕囚)와 형조가 보방(保放)한 중죄인(重囚) 등을 영구(永久)히 방석(放釋)하다.
10월 25일	홍인한(洪麟漢), 조하망(曺夏望)을 복관작하고 송능상(宋能相)의 일은 정계(停啓)하다.
10월 26일	동지정사 이근우(李根友), 부사 김영작(金永爵), 서장관 김직연(金直淵) 사폐. 이상적(1803~1865) 동행(13차 연행).
11월 2일	이극문(貳極門)을 원자궁(元子宮)의 자비문(差備門)으로 하다.
11월 9일	국왕의 본생(本生) 큰형 이원경(李元慶)을 회평군(懷平君)으로 추봉하다. 백부(伯父) 상계군(常溪君) 이감(李瑊, 1770~1786), 중부(仲父) 풍계군(豊溪君) 이당(李瑭, 1783~1826)과 함께 정일품(正一品)을 가자하다.
11월	권돈인(76세)이 《허천소초(虛川小草)》에 재발(再跋)(그림 200)을 쓰다.
12월 11일	예조판서 권대긍(權大肯, 1890~1858) 졸. 69세. 자 계구(季購), 호 사야(史野). 진사, 문과, 도승지, 한성판윤, 형조판서, 예조판서. 1850년 동지정사
12월 30일	5부 8도 호수 158만 8,864호, 인구 677만 5,948명.

1859년 기미(철종 10년, 함풍 9년) (철종 29세, 순원 대상, 신정 52세, 권돈인 77세)

1월 3일	이정신(李鼎信, 1792~1871, 德水人, 少論, 형판, 李善溥 5대손)

그림 200 권돈인, 〈허천소초 재발〉, 지본묵서, 19.0×23.8cm, 간송미술관 소장

대사간.

1월 5일 대사간 이정신이 소장을 올려 판중추 권돈인이 요행히 달아난 죄를 엄히 살피기를 청하니 비답하기를 "과연 그러한가? 네 말이 충후한 기풍이 부족하다만 사퇴하지 말고 직무를 살펴라."라고 하다(疏請 判中樞 權敦仁 倖逭之罪 嚴勘. 批曰 其果然乎 爾言有欠忠厚之風 勿辭察職).

1월 7일 양사, 옥당이 연합으로 차문을 올려 판중추 권돈인에게 처분을 급히 내리기를 청하자 이렇게 하교하다. "요즘 성토가 과연 공분(公憤)인가? 진실로 그런 사실이 없었다 하더라도 어떻게 양초(梁楚) 사이에서 이를 얻을 수 있겠는가? 대관(大官)이라 해서 굽혀 용서할 수 없으니 판부사 권돈인을 연산(連山)현에 중도부처하라." 권돈인을 연산(連山)에 부처하다.

1월 7일 청 공헌이가 자신의 서재인 한재(韓齋)로 이상적과 문사(文士)를 초청해 아집을 열고 『은송당집(恩誦堂集)』 출간을 논의하다.

2월 10일 요즘 궁차(宮差)나 경감(京監)을 자칭(自稱)하며 곳곳에서 세금을 걷는다는데 포구(浦口)나 장시(場市)의 신출 세금 모

두 혁파하고 비변사 공문 없이 궁차나 경감을 멋대로 일컫지 말라.

3월 20일　회환동지정사 이근우(李根友), 부사 김영작(金永爵), 서장관 김직연(金直淵) 소견. 서장관 김직연과 수역(首譯) 오경석(吳慶錫)의 문견별단(聞見別單)을 바치다.

태평천국의 난이 아직 진압되지 않았으며, 영국과 러시아가 침입하여 대학사 겸 양광총독(大學士兼兩廣總督) 섭명침(葉名琛)이 붙잡혀서 어디로 떨어졌는지 알 수 없다고 하다.

4월 14일　갑인(甲寅) 전 판중추 권돈인(權敦仁, 1783~1859)이 연산 부처소에서 졸. 77세. 자 경희(景義), 호 이재(彝齋), 과지초당노인(瓜地草堂老人). 안동인, 진산군수(珍山郡守) 권중집(權中緝)의 아들. 권상하(權尙夏)의 5대손. 시호는 문헌(文獻)이다.

4월 15일　하교하여 이르되 "연산 부처 죄인 권돈인을 석방하라(教曰 連山付處罪人 權敦仁放)." 권돈인을 석방하라는 명을 내렸으나 권돈인은 하루 전에 졸하다.

4월 18일　전 판부사 권돈인에게 탕척서용(蕩滌敍用)을 명하다.

4월 23일　원자(元子)가 졸서(卒逝)하다.

5월 9일　상해에서 만주로 가던 영국 상선이 동래 용당포(龍塘浦) 앞바다에 표류해 도착하다.

5월 17일　서산 안면도 태안 창기포(倉基浦) 등에 능감(陵監)을 모칭(冒稱)한 자들이 인릉(仁陵) 향탄비(香炭費) 조로 징세(徵稅)하다. 영의정 정원용 계로 엄금하다.

6월 12일　전 안악군수 순천부사 박문현(朴文鉉)을 진도군 금갑도(金甲島), 전 통제사 유상정(柳相鼎)을 강진현 고금도에 정배하다. 이 둘은 뇌물 받은 돈이 4만 냥, 2만 냥이었다.

그림 201 김수철,《북산화사》중 〈송계한담(松溪閑談)〉(왼쪽), 〈백분홍련(白盆紅蓮)〉, 지본담채, 33.0×
45.0cm, 간송미술관 소장

6월 28일	장마로 선전관 및 5부 관원 도성 내외를 살피다.
8월 1일	평안도 양덕(陽德) 벽동(碧潼) 등 수재 민가 177호 표퇴, 34인 엄사.
	청 섭명풍(葉名澧)이 형 섭명침의 사망 소식 듣고 병사(病死)하다.
	가을(秋日)에 김수철(金秀哲)이 《북산화사(北山畵史)》(그림 201) 20면을 석곤전사(石串田舍, 돌곶이 시골집)에서 그리다.
9월 15일	헌종(憲宗)의 세실례(世室禮)를 정하다.
9월 25일	판돈녕 이학수(李鶴秀, 1780~1859) 졸. 80세. 자 자고(子皐). 호 단고(丹皐). 이판 이시원(李始源)의 아들. 김노성(金魯成)의 사위. 추사 4촌 매형.
10월 7일	종묘(宗廟) 동향(冬享)과 순원왕후 부묘대제(祔廟大祭) 거행. 인정전 수하 반교.
10월 11일	인정전에서 대왕대비, 왕대비께 책보(册寶) 올리고 수하 반사(受賀頒赦).
10월 12일	헌종(憲宗)을 받들어 세실(世室)로 삼고 인정전에서 수하 반사.

10월 13일	궁인(宮人) 조씨(趙氏)가 아들을 낳다.
10월 15일	궁인 조씨를 귀인(貴人)으로 봉하다.
11월 13일	청 상해(上海)에서 일본 하코다테(箱館)로 가던 영국 상선 2척이 동래 신초량(新草梁)에 표류해 왔다. 청에 따라 식량 공급 후 퇴거하다.
11월 17일	청 장요손(張曜孫, 1808~1863)이 추사의 부음(訃音)을 듣고 만장시(輓章詩)를 지었다.
12월 6일	민규호(閔奎鎬, 1836~1878) 규장각 대교.
12월 30일	5부 8도 호수 160만 643호, 인구 686만 2,885명.

1860년 경신(철종 11년, 함풍 10년) (철종 30세, 신정 53세, 권돈인 소상)

2월 2일	신관호 병조참판.
2월 28일	묘시(卯時), 성은(聲隱, 朴聖初 永善)이 소매 속에서 내보인 추사 사본(袖示 秋史 寫本) 진운백(陳雲伯) 찬(撰) 『화림초존(畫林鈔存)』을 추사체로 재사(再寫). 서울 돈천(敦泉) 무량수각(無量壽閣)에서. 규장각 소장.
윤3월 15일	김병기 호조판서, 영국 상선 남백노(南白老)호가 동래 신초량 앞바다에 표류해 와 식량을 주어 보내다.
윤3월 17일	강원감사 김시연(金始淵)이 관동(關東)의 화재를 알리다. 불탄 집이 양양(襄陽) 551호, 통천(通川) 472호, 간성(杆城) 486호이다.
4월 9일	이에 앞서 영국 상선 1척이 일본에서 돌아가다 추자도 앞에서 바람을 만나 부서졌다. 영국인 30명, 청인 20명이 추

자도에 상륙해 막사를 만들어 지냈으며, 식량을 넉넉히 주고 조운선(漕運船) 2척을 대여해 상해(上海)로 송환하다.

4월 12일 장인식(張寅植) 경상좌병사.

7월 3일 각 궁가(宮家)의 경강무명수세(京江無名收稅) 및 무뢰배(無賴輩)들이 부잣집 자제들을 꾀어내(誑誘) 재산을 억지로 뺏는(騙奪) 것을 금지하도록 타일러 경계하다.

7월 25일 도하(都下) 여질(沴疾) 치성하다. 이해 가을 대소초시(大小初試)를 이듬해 봄으로 물려 시행하기로 하다. 이정신 대사간.

7월 28일 충청감사 심승택(沈承澤)이 장계해 공주 등 11읍 수재 민가 749호 표퇴, 50명 엄사 알리다.

8월 8일 이에 앞서 일본 관백승습(關伯承襲) 고지대차사(告知大差使)가 왔다. 그 말 속에 일본이 노서아(魯西亞, 러시아), 영길리(英吉利, 영국), 불란서(佛蘭西, 프랑스), 아묵리가(阿墨利加, 미국) 4국과 통화(通貨)하였음을 통지해 비변사 청으로 회답 서계하다.

8월 29일 경희궁 수리 마치다.

9월 11일 신축 돈의문(敦義門)에 괘서지변(掛書之變)이 일어나다. 피봉(皮封)에 조선 국왕 모(某)라 하고, 이면의 말은 지극히 흉패(凶悖)하다. 밤에 시원임대신 영은부원군 김문근 입시(入侍) 명하고, 양포장에게 분부하여 며칠 안에(不日內) 범인 체포(捉得)를 하명하다.

9월 20일 괘서 죄인을 잡지 못해 좌변포도대장 허계(許棨) 숙천 유배, 우변포도대장 신관호 중화 유배하다.

10월 2일 허계, 신관호를 방면하다.

11월 2일 대사헌 서대순(徐戴淳)이 소론(疏論)하여 경평군(慶平君) 이

호(李晧, 世輔. 豊溪君 李瑭 嗣, 1832~1895), 판중추 김좌근, 영
은부원군 김문근 등 구무(構誣). 이호 문출(門黜) 명하(命下).
훈련대장 김병국, 어영대장 김병기, 성외 병출(城外迸出).

11월 4일 양사 옥당이 상계(相繼) 상소해 문출 죄인 이호(李晧)의 국
치(鞫治)를 청했으나 윤허하지 않다. 시원임대신이 연차로
이호를 강진현 신지도에 천극위리안치하라 명하고 종부시
(宗簿寺)에 하명해 속적(屬籍)을 단절하여 경평군의 작호를
환수하라 하다. 호조판서 김병기, 이조판서 김병국 상소 자
인(自引)하다.

11월 9일 도극(島棘) 죄인 이호를 본명 이세보(李世輔)로 다시 고치다.

11월 14일 풍계군(豊溪君) 이당(李瑭)의 후사는 선조 9왕자 경창군
(慶昌君, 1596~1644)의 9대손 이신덕(李愼德, 完平君 李昇應,
1836~?)으로 결정하다.

12월 9일 열하문안사(熱河問安使)가 출발했다(差出). 그 전 영불(英佛)
등 4국 군(軍)의 경사(京師) 함락으로 청 황제가 열하(熱河)
로 이필(移蹕)하다. 이원명(李源命) 도총관.

12월 20일 판중추 김도희(金道喜, 1783~1860) 졸 78세. 자 사경(史經),
호 주하(柱下), 판서 김노응(金魯應)의 아들. 순조, 익종, 헌
종, 철종(純翼憲哲) 4조(朝)에 역사(歷仕) 했으며, 이조판서를
세 번 역임하고 좌의정에 이르다.

12월 30일 5부 8도 호수 159만 8,427호, 인구 681만 9,895명.

1861년 신유(철종 12년, 함풍 11년)(철종 31세, 신정 54세, 권돈인 대상)

1월 13일 이종우(李鍾愚) 판의금. 함북(咸北) 유생 김기섭(金基燮) 등 상소로 김제겸(金濟謙) 부조지전(不祧之典)을 청하다. 허시 (許施)하다.

1월 22일 근일 중국 양난(中國洋亂) 소식으로 민심이 소동(騷動)하여 낙향자(落鄕者)가 많다. 민심 진압 방법을 좌의정 박회수에 게 묻다.

2월 13일 김상희(金相喜, 1794~1861) 졸. 68세. 자 기재(起哉), 호 금미 (琴眉). 추사 막내아우.

3월 6일 육상궁(毓祥宮), 연호궁(延祜宮), 선희궁(宣禧宮)을 전배(展 拜)하다. 철종이 탄 가마가 육상궁 대문 밖에 이르렀는데 갑자기 투석하는 자가 있었다. 죄인 조만준(趙萬俊)을 붙잡 아 내병조(內兵曹)에서 친국하다. 좌의정과 영은부원군, 앞 뒤 호위대장, 수가포장(隨駕捕將)을 불러 하교하기를 "내외 동가(動駕) 시 백성의 관광을 위해 지영(祗迎, 백관이 임금의 환행을 공경하여 맞음)을 금하지 않았는데 말류(末流)의 폐해 가 이번 일에까지 이르러 극에 다다랐다. 지금 이후부터 각 별 엄칙하라."

3월 7일 내병조 마당에서 친국을 열어 승여(乘輿) 투석(投石) 죄인 조 만준을 대역부도죄(大逆不道罪)로 결안(結案)하고 군기시(軍 器寺) 앞길에서 주살(誅殺)하다. 양사 연차에 따라 이괄(李 适), 이운징(李雲徵, 李麟佐 조부)에 베풀었던 법률을 시행하다.

3월 27일 회환동지정사 신석우(申錫愚), 부사 서형순(徐衡淳), 서장관 조운주(趙雲周) 불러 보고(召見). 청국(淸國)의 사정을 하문

하다.

"상감이 이르시되 중국 도적이 어떠하며 인심이 어떠한가. 보고 들은 대로 상세히 진술하라. 서양 오랑캐는 억지로 화평을 맺었으나 외침은 치열해서 황제가 북쪽으로 쫓겨 가기에 이르렀으니 천하가 어지럽다 하지 않을 수 없습니다. 성궐궁부와 시장거리는 전처럼 편안합니다(上曰 中原賊匪之 何如 人心之何如 隨見聞詳陳可也. 洋夷勒和 外寇滋熾 皇駕至於北狩 天下不可謂不亂 城闕宮府 市廠閭里 安堵如故)."

6월 1일 영중추 박회수(朴晦壽, 1786~1861) 졸 76세. 자 자목(子木), 호 호곡(壺谷) 반남인(潘南人) 동돈녕(同敦寧) 박종우(朴宗羽) 의 아들, 4조 역사(四朝歷仕), 좌의정에 이르다. 소론(少論)

7월 8일 황해도 곡산 폭우로 1읍에서 표퇴(漂頹) 500여 호.
 이조판서 이돈영(李敦榮, 1801~, 敦宇로 개명, 1865년 경복궁영 건도감 제조) 삭직(削職). 돌아간 어미의 유계라 일컬으며 나와 응할 뜻이 없으므로(稱亡母遺戒 無意出應故).

8월 10일 초의가 〈해붕대사화상찬(海鵬大師畫像贊) 발문〉을 쓰다(예서, 28.2×23.0cm, 청관재 조재진 소장. 『완당평전』 2, 751쪽).

10월 25일 강화거민 염보길(廉輔吉)이 증(贈) 영의정 염성화(廉成化, 철종 외조)의 종증손(從曾孫)을 자칭하다. 호군(護軍) 염종수 (廉宗秀)의 환적(換籍) 사실을 격고명원(擊鼓鳴冤)해 강화부 압송 실사(實査) 명을 내리다.

11월 6일 영원부대부인(鈴原府大夫人) 염씨(廉氏, 철종의 생모)를 용성 (龍城)으로 개봉(改封)하다. 『선원록(璿源錄)』, 『선원보략(璿源 譜略)』, 전계대원군 묘 비석 등을 개서(改書), 개각(改刻)하다.

11월 7일 염종수를 호적 개서(戶籍改書), 무상부도죄(誣上不道罪)로 참

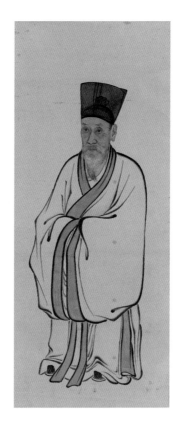

그림 202
이한철, 〈침계칠십일세진〉, 지본채색,
74.0×31.0cm, 간송미술관 소장

형(斬刑)에 처하다.

11월 14일 염종수 아들 염의영(廉義榮)을 제주목(濟州牧)의 노비로 삼다.

12월 30일 5부 8도 호수 158만 9,038호, 인구 674만 8,138명.

이해 이한철(李漢喆, 1808~1889)이 〈침계칠십일세진(梣溪 七十一歲眞)〉(그림 202)을 그리다(梣溪先生七十一歲像 錦城 丁崔 喬 敬寫).

김정호(金正浩)가《대동여지도(大東輿地圖)》를 교간(校刊)하다.

청 이념증(伊念增, 1790~1861) 졸. 72세. 호 매석(梅石)

1862년 임술(철종 13년, 청 목종 동치 1년)(철종 32세, 신정 55세)

| 1월 1일 | 영중추 정원용 80세 회방년(回榜年, 과거 급제 60년)으로 친수궤장(親授几杖), 선온(宣醞), 일등악(一等樂)을 내리다. |

1월 1일 영중추 정원용 80세 회방년(回榜年, 과거 급제 60년)으로 친수궤장(親授几杖), 선온(宣醞), 일등악(一等樂)을 내리다.

1월 9일 종묘춘향대제(宗廟春享大祭) 순조, 순원왕후의 존호(尊號) 책보(冊寶)를 추상하다.

청 공헌이(孔憲彝) 주도로 그의 한재(韓齋)에 김석준을 초대하고 한재아집(韓齋雅集)을 열었다. 공헌이의 아우 공헌각(孔憲殼)이 〈한재아집도(韓齋雅集圖)〉를 제작하다. 1월 그믐에 완성되었다. 공헌이, 공헌경(孔憲庚), 반증수, 반증형(潘曾瑩), 반조음, 장병영(張丙燦), 왕헌성(王憲成)이 제시하다.

1월 10일 순조와 순원왕후의 주량회갑(舟梁回甲)으로 인정전에서 수하 반사하다.

1월 20일 순조 시 장임(將任) 거친 통제사 신관호를 자헌대부(資憲大夫, 정2품)에 가자하다.

2월 29일 경상우도 병마절도사 백낙신(白樂莘) 탐학으로(2월 18일 전 교리 李命元 主唱) 진주 민란(晋州民亂)이 일어났다. 전 경상감사 김세균(金世均)을 간삭(刊削), 전 우병마사 백낙신, 진주목사 홍병원(洪秉元)을 의금부로 잡아와 심문하다. 부호군 박규수(朴珪壽, 1807~1877)를 안핵사(按覈使)로 정하다.

3월 1일 진주목 안핵사 박규수 사폐.

3월 3일 홍종응(洪鍾應, 조대비 진외가 7촌 조카) 판의금.

혼허지조(混虛智照)가 「은해사중건기(銀海寺重建記)」를 지었다(『寺刹史料』 권 상, 454~456쪽).

3월 13일 왕후평복(王侯平復, 왕의 병이 나음)으로 인정전에서 수하 반

사(受賀頒赦)하다.

3월 27일 익산 민란(益山民亂)이 일어나 이날 전라감사 김시연(金始淵)
을 간삭하다.

4월 7일 경상도에서 개령 민란(開寧民亂) 일어나다.

4월 11일 백낙신을 제주에 위리안치하다.

4월 16일 전라도에서 함평(咸平) 민란 일어나다.

4월 25일 근래 기마방포(騎馬放砲, 말 타고 포를 쏘는) 명화적(明火賊)이
전국 횡행하다. 이날 신창(新昌), 온양(溫陽) 등 읍 적도(賊
徒) 전양산(全陽山), 이만길(李萬吉), 노방숙(盧方淑) 등 3명
을 효수(梟首)하다. 포교 박덕수(朴德壽)가 뇌물 받고 사사로
놓아준 죄로 절도정배되었다.

5월 16일 공주 민란(公州民亂) 일어나다.

5월 19일 은진(恩津) 민란 일어나다.

5월 21일 부안(扶安) 민란, 금구(金溝) 민란 일어나다.

5월 22일 청주(淸州)와 회덕(懷仁)에서 민란 일어나다.
진주 안핵사 박규수 상소로 민란이 일어난 이유는(起鬧之
由)는 삼정(三政, 田政·軍政·還穀)의 문란(紊亂)에 있다, 특히
환곡(還穀)의 폐해가 더욱 심하다 하다.

5월 26일 삼정구폐(三政捄弊)를 위해 이정청(釐整廳) 설립하고 영중추
정원용, 판중추 김좌근, 좌의정 조두순을 총재관으로 삼
았다.

5월 27일 이정청 처소를 관상감(觀象監)으로 정하고 판돈녕 김병기
(金炳冀), 지중추 김병국(金炳國), 경기감사 홍재철(洪在喆),
상호군 이경재(李景在), 호조판서 김학성(金學性), 상호군 조
득림(趙得林), 이조판서 정기세(鄭基世), 대호군 조휘림(趙徽

林)·신석우(申錫愚)·김병덕(金炳德)·이원명(李源命)·홍우길
(洪祐吉)·남병철(南秉哲), 형조판서 김병주(金炳㴀)를 당상(堂
上)에 차하(差下)하다. 정기세, 남병길(南秉吉)을 구관당상(句
管堂上), 부응교 김익현(金翼鉉), 부사과 정기회(鄭基會)를 낭
청(郞廳)으로 차하하다.

5월 29일 이겸재(李謙在) 판의금. 선산·상주·거창 민란을 경상감사
이돈영(李敦榮)이 장계(狀啓)로 알리다.

6월 12일 인정전에서 문음(文蔭), 당상(堂上), 당하(堂下), 참상(參上),
참하(參下)와 생진유학(生進幼學)에게 전군환(田軍還) 삼정구
폐책(三政捄弊策)을 시제(試題)로 응제(應製) 제진케 하다. 응
제인 입장 뒤 시제를 내걸고 물러간 뒤 10일을 한정하여 집
에서 제작하게 하다. 시권은 태학(太學)에서 수취하기로 하
다(懸題後退去 十日限在家製進. 試券은 太學에서 收聚 稟呈).

6월 18일 제도유현(諸道儒賢)에게 하유(下諭)해 삼정구폐방(三政捄弊
方)을 진소(進疏)케 하다.

6월 22일 삼정구폐 책문(策問) 제권(諸卷) 입진(入進).

6월 23일 이정청 계언(啓言)에 의해 영돈녕 홍재룡(洪在龍), 김문근
(金汶根), 지중추 김보근(金輔根), 병조판서 윤치수(尹致秀),
광주유수 남병철(南秉哲), 상호군 홍종응(洪鍾應), 예조판
서 김대근(金大根), 상호군 서유훈(徐有薰), 홍열모(洪說謨),
좌참찬 김병교, 상호군 이겸재(李謙在), 판중추 서헌순(徐憲
淳), 상호군 서대순(徐戴淳)을 아울러 당상에 차하(差下)하고
부사과 홍헌종(洪軒鍾), 병조정랑 조희일(趙熙一)을 낭청에
차하하다.

7월 2일 회환사은정사 서헌순, 부사 유치숭(兪致崇), 서장관 기경현

(奇慶鉉) 소견. 기경현의 문견별단(聞見別單)으로 "중원의 비적이 한결같이 창궐하여 금년 봄 이후에 오직 산동만 회복했을 뿐, 그 전쟁이 그치지 않아 승패를 헤아릴 수 없다. 영국과 프랑스는 서로 평화를 맺고 장병을 보내 관군과 협동해서 함께 도적의 보루를 깨뜨렸습니다(中原賊匪 一槪猖獗, 今春以後 惟山東克復, 其戎馬不息, 勝敗無常. 英法兩國 和好, 遣將率師, 官軍協同, 共破賊壘)."

7월 5일 국계(國計) 궁핍으로 내탕전(內帑錢) 5만 냥을 하사하다.

7월 16일 전 오위장 김순성(金順性, 양인 신부 고변자)이 돈녕도정 이하전(李夏銓, 1842~1862)을 추대하려던 모역이 동모인 오위장 이재두(李載斗)의 고변(告變)으로 드러났다.

7월 18일 의금부에서 이하전의 모역를 추국하다. 시원임대신 의금부 당상 영은부원군, 상솔(相率) 구대(求對) 처분을 청하다.

7월 23일 이하전을 제주목에 위리안치하다. 이름이 국초(鞫招)에 나왔으나 흉도역절(凶圖逆節)에 관계가 없기 때문이다.

7월 26일 김순성을 정법(正法, 사형)하다. 청주인. 헌종 5년(1839) 기해 6월 사학(邪學) 양인(洋人) 착득공(捉得功)으로 오위장에 차함(借銜)된 자이다. 충청도(忠淸道)를 공충도(公忠道)로 개칭하다.

8월 11일 제주목 천극(栫棘) 죄인 이하전을 사사(賜死)하다. 완창군(完昌君) 이시인(李時仁)의 아들이다.

8월 15일 윤행복 이조참판. 사사죄인 이하전의 모친과 처를 거제부에 정배하다.

8월 22일 근래 도하(都下)에 전염병 유행. 별려제(別癘祭) 설행을 명하다.

8월 27일 좌의정 조두순 계언으로 삼정구폐지책(三政捄弊之策)을 책

자로 정리하다.

8월(中秋)　김수철(金秀哲)이 〈무릉춘색(武陵春色)〉을 그렸다(지본담채, 45.8×151.0cm, 간송미술관 소장).

윤8월 8일　궁인(宮人) 이씨(李氏)가 아들을 낳았다.

10월 21일　진하 겸 사은세폐사 정사 이의익(李宜翼), 부사 박영보(朴永輔), 서장관 이재문(李在聞) 사폐. 오경석 수행.

10월 29일　비변사 청으로 삼정구규(三政舊規)로 복귀하다.

11월 1일　함흥 민란.

12월 8일　공충도 청안(清安) 민란.

12월 29일　신관호 형조판서.

12월 30일　5부 8도 호수 158만 8,654호, 인구 674만 9,995명.

1863년 계해(철종 14년, 고종 즉위년, 동치 2년)(철종 33세, 신정 56세, 고종 12세, 흥선대원군 44세)

1월 4일　익풍부원군(益豊府院君) 홍재룡(洪在龍, 1814~1863) 졸. 60세. 왕대비의 부친. 공조판서 홍기섭(洪耆燮, 1781~1866) 아들.

1월　청 공헌이 주도로 오경석을 초대해 아집을 열었다. 화가 진병문(秦炳文, 1803~1873) 동참.

1월 8일　지중추 윤치수(尹致秀)가 상소해 청 정원경(鄭元慶)의 『이십일사약편(二十一史約編)』에 조선의 종통(宗統) 와무(訛誣)를 지적(英祖宗統)하고 개정(改定)을 주청하다. 윤치수 진주사(陳奏使), 이용은(李容殷) 부사, 이인명(李寅命) 서장관 제수.

5월 29일　진주사 윤치수 등, 『이십일사약편』 변무(辨誣) 일이 순성(順

成)했다고 알리다.

7월 3일	신관호 한성판윤.
7월 13일	전 대제학 남병철(南秉哲, 1817~1863) 졸. 자 원명(元明), 호 규재(圭齋). 영안부원군 김조순 맏외손. 영흥부원군 김조근 맏사위. 이조판서. 시(諡) 문정(文貞), 산학(算學)에 정통했으며, 추사의 문하이다.
7월 20일	신관호 공조판서.
8월 15일	밤, 한성부 5전(廛)에서 실화(失火)로 소실(燒失)되어 각사(各司)가 진휼(賑恤)하고, 대전목(貸錢木)을 10년 한정해 내지 않도록 하고, 5전의 요역(徭役)은 1년 견감(蠲減)해주다.
8월 24일	왕 체후(滯候)로 약원(藥院)이 대조전(大造殿)에 입진(入診)하다.
9월 17일	신관호 우변포도대장.
11월 6일	영돈녕 영은부원군(永恩府院君) 김문근(金汶根, 1801~1863) 졸. 왕비의 부친.
11월 7일	홍재철 형조판서, 좌포장 이경순(李景純)이 순라를 돌지 않고(發巡不爲), 우포장 신관호 좌우겸대 불응으로 잡아들임(拿處).
11월 17일	충화범인(衝火犯人)을 잡지 못해 좌포장 이경순, 우포장 신관호를 호남 지방(湖沿)에 투비(投畀)하다. 허계(許棨) 좌포장, 임태영 우포장.
12월 2일	투비 죄인 이경순, 신관호 방면하다.
12월 8일	이에 앞서 왕이 오래도록 편찮다(先是 王久違豫). 이날 숙직을 명하다(直宿命). 위중하다(大漸). 대보를 대왕대비에게 올리고, 궁성을 호위하라고 명하다(命大寶 納大王大妃, 命宮城扈衛).

묘시(卯時)에 철종(哲宗, 1831~1863)이 창덕궁 대조전에서 승하하다. 수 33세 재위 14년. 휘 변(昪), 초휘 원범(元範), 자 도승(道升). 전계대원군(全溪大院君) 이광(李㼅, 1785~1841) 제3자, 헌종 10년(1844) 장형(長兄) 회평군(懷平君) 이명(李明, 元慶) 옥사(獄事)로 일가가 강화(江華)에 안치(安置)되었다. 헌종 15년(1849) 6월 6일에 헌종이 후사 없이 승하하자 순원왕후(純元王后)의 명에 의해 순종(純宗) 후사로 입승대통(入承大統)하다. 8일 덕완군(德完君)에 봉해졌으며, 9일 관례(冠禮) 치르고 즉위하다. 즉위 2년(1851년) 9월 21세로 가례(嘉禮) 올렸다. 영은부원군 김문근의 딸을 왕후로 맞았다. 즉위 3년(1852년) 22세에 철렴하다.

영중추 정원용 원상.

대왕대비 조씨(趙氏, 익종비, 신정왕후)가 창덕궁 중희당(重熙堂)에 임어. 영중추 정원용, 판중추 김흥근, 영의정 김좌근을 소견하다.

언교(諺敎)로 흥선군(興宣君) 이하응(李昰應, 1820~1898)의 제2자(子) 이명복(李命福, 載晃, 1852~1919)을 익종(翼宗)에게 승통(承統)해 사왕(嗣王)으로 하다. 익성군(翼城君) 봉하다.

영의정 김좌근, 도승지 민치상(閔致庠), 흥인군(興寅君) 이최응(李最應)에게 명하여 운현궁(雲峴宮) 흥선군 사제(私第)로 가서 사왕(嗣王)을 받들어 입궐(入闕)하라 하다.

12월 9일 익성군(翼城君)의 생부(生父) 흥선군 이하응을 대원군(大院君)에 봉하고, 부인 여흥 민씨(驪興閔氏)는 부대부인(府大夫人)에 봉하다.

12월 12일 익성군이 중희당에서 관례(冠禮).

12월 13일	창덕궁 인정문에서 즉위, 수조하 반사(受朝賀頒赦). 대왕대
	비가 중희당에서 수렴청정례(垂簾聽政禮)를 거행하다.
	왕의 이름(御名)은 형(㷗), 왕의 자(御字)는 성림(聖臨)으로
	정하다.
	대행왕의 능호(陵號)는 예릉(睿陵), 묘호(廟號)는 철종(哲宗)
	으로 정하다.
12월 18일	호조에 명하여 대원군궁에 면세전 1,000결 하사. 전토값
	(田土價) 은자 1,000냥을 수송했으나 대원군이 고사해 월미
	(月米) 10석과 전 100냥만 수납하다.
12월 20일	대왕대비명으로 강진현 신지도 천극 죄인 이세보(李世輔, 慶
	平君 李晧), 도배(島配) 죄인 채구연(蔡龜淵)을 향리방축하다.
	청 섭지선(葉志詵, 1779~1863) 졸. 85세. 자 동경(東卿).

1864년 갑자(고종 1년, 동치 3년)(고종 13세)

2월 7일	신관호 형조판서, 이재원(李載元) 형조참판.
6월 26일	신관호 병조판서.
12월 9일	병조판서 신관호를 금군(禁軍)의 갑주(甲冑) 제작을 감독한
	공으로 숭록대부(종1품)에 가자하다.

1865년 을축(고종 2년, 동치 4년)(고종 14세)

2월 2일	신관호 공조판서.

6월 24일 영명위(永明尉) 홍현주(洪顯周, 1793~1865) 졸. 정조의 따님
 숙선옹주(淑善翁主, 1793~1836) 부마이다.

 이상적(李尙迪, 1803~1865) 졸.

1866년 병인(고종 3년, 동치 5년)(고종 15세)

1월 15일(燈夕, 原宵節, 정월대보름) 허련이 《소치묵연(小癡墨緣)》을 안현향전
 (安峴香廛)에서 500닢 호가에 1,000닢 동전으로 구입하다.
 「소치묵연기(小癡墨緣記)」를 지었다.

2월 25일 신관호를 헌종대왕 옥책문(玉冊文) 서사관(書寫官)에 임명.

4월 17일 신관호 총융사.

9월 7일 훈련대장 이경하(李景夏)와 총융사 신관호가 갑곶진에 나가
 정박중인 이양선의 대비책 강구하도록 하다.

10월 8일 서양 배 퇴각. 공해(公廨, 관아)와 무기, 전선(戰船) 수리 시급.
 강화 영조(營造)도감 설치. 좌참찬 신관호 등 공사감독 당
 상관.

10월 24일 신관호 훈련대장.

1867년 정묘(고종 4년, 동치 6년)(고종 16세)

1월 16일 좌참찬 신관호 상소해 군사 관계 6조목 진술하다.

3월 11일 신관호, 판의금부사.

9월 11일 훈련대장 신관호, 『해국도지(海國圖誌)』를 모방해 수뢰포(水

雷砲) 제조 공으로 가자. 보국숭록대부(정1품).

남병길(南秉吉)이 《완당척독(阮堂尺牘)》 5권 2책, 『담연재시
고(覃研齋詩稿)』 7권 2책을 편찬하다.

1868년 무진(고종 5년, 동치 7년)

2월 11일 신관호 겸어영대장.

2월(仲春) 이하응(李昰應)이 〈다하·장의(多賀長宜) 예서 대련〉(그림
 203)을 쓰다.

그림 203 이하응, 〈다하·장의 예서 대련〉, 지본묵서, 간송미술관 소장

3월 19일 신관호 지3군부사. 3군부 복설.

남병길, 민규호(閔奎鎬)『완당집(阮堂集)』5권 5책을 편찬하다.

신관호(申觀浩)는 신헌(申櫶)으로 개명하다.

1870년 경오(고종 7년, 동치 9년)

7월 16일 유숙(劉淑, 1827~1873)이 이상적의 아들 이용림(李用霖)에게

〈조산루상월도(艁山樓觴月圖)〉(그림 204)를 그려 주었다.

1871년 신미(고종 8년, 동치 10년)

6월 8일 신헌 공조판서.

1873년 계유(고종 10년 동치 12년)

11월 5일 서무(庶務) 친재지명(親裁之命)을 내리다.

그림 204 유숙, 〈조산루상월도〉, 지본수묵, 52.5×184.5cm, 간송미술관 소장

1874년 갑술(고종 11년, 동치 13년)

1월 6일 신헌 진무사(鎭撫使).

1월 13일 박규수 우의정, 이유원 영의정.

1875년 을해(고종 12년, 청 덕종 광서 1년)

6월 10일 신헌 어영대장.

8월 21일 일본 군함 운양호(雲揚號)가 강화 초지진(草芝鎭)을 포격하고 영종진(永宗鎭)을 함락하다.

1876년 병자(고종 13년, 광서 2년)

1월 5일 신헌 어영대장으로 판중추부사 이름을 띠고 접견. 사역원 당상 오경석 문정관(問情官). 우의정 박규수 전권대신에 임명.

1월 16일 일본 전권변리대신 구로다 기요타카(黑田淸隆)가 강화 갑진(甲津)에 상륙.

1월 17일 강화 연무당(鍊武堂)에서 마주 앉아 조약안(條約案) 제시.

2월 3일 조일수호조약 조인.

7월 12일 신헌 무위도통사.

 이해 김상우 안내로 허련은 대원군을 심방하다.

1877년 정축(고종 14년, 광서 3년)

1월 6일 신정희(申正熙, 1833~1895, 신헌 장자) 좌포도대장.

3월~9월 허련은 남원 선원사(禪院寺)와 교룡산성(蛟龍山城) 덕밀암(德
 密庵)에 머물며 완당서본(阮堂書本)을 판각(板刻)하다. 각수
 (刻手)를 불렀으며, 총 3권이다. 병서(屏書, 병풍), 연서(聯書,
 대련), 액서(額書, 편액) 등이 많았다.

4월 9일 신헌 총융사.

1878년 무인(고종 15년, 광서 4년)

1월 허련이 임피(臨陂) 불지사(佛智寺), 4월 웅포(熊浦) 서학래가
 (徐鶴來家), 5월 한산(韓山) 봉서암(鳳棲庵), 홍주목사(洪州牧
 使) 김선근(金善根), 교동(校洞) 서광태가(徐光台家), 6월 예
 산 왕자지(王子池) 추사 구택(차례로 역방하고) 3일 1,000전
 제수 추사 묘소 제사. 화암사(華巖寺) 거주하고, 7월 처서(處
 暑)에 출발해 화성(華城)에서 5일 거류하고 상경하다. 김수
 산(金須山)의 안내로 전동(典洞, 종로구 견지동) 민겸호(閔謙鎬,
 1838~1882) 집에 기거하며 작화(作畵)하다.

12월(大冬) 허련이 〈괴석(怪石)〉 4폭(그림 205)을 그렸다.

그림 205 허련, 〈괴석〉 4폭, 지본담채, 139.0×44.3cm, 간송미술관 소장

1879년 기묘(고종 16년, 광서 5년)

2월	허련이 민겸호에게 하직하고 환향, 4월 28일 진도(珍島) 운림산방(雲林山房)에 도착하다.
8월 20일	허련이 『속연록(續緣錄)』을 지었다.

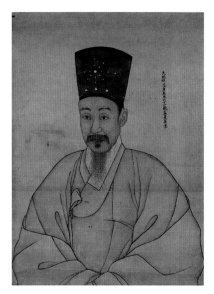

그림 206 이한철, 〈석파 초상〉, 유지채색, 74.9×53.0cm, 간송미술관 소장

1880년 경진(고종 17년, 광서 6년)

4월(孟夏)　　　이한철(李漢喆, 1808~1889)이 〈석파 초상(石坡肖像)〉(그림
　　　　　　　206)을 제작하다.

1882년 임오(고종 19년, 광서 8년)

3월 24일　　　신헌 경리통리기무아문사(經理統理機務衙門事) 전권대신으
　　　　　　　로 차하되다.
4월 6일　　　　신헌 제물포에서 조미수호조약(朝美修好條約) 조인.
6월 11일　　　신헌 판3군부사.

1883년 계미(고종 20년, 광서 9년)

좌의정 김병국(1825~1905) 청으로 김명희 대사헌 추증. 김집(金集)을 문묘 종사하다.

1934년

김익환(金翊煥)이 『완당선생전집(阮堂先生全集)』 10권 5책을 편찬하다.

찾아보기

ㄱ

402, 407, 424, 452, 453, 478, 483, 512, 582, 599, 603, 607, 608, 639, 646, 676

〈김명희의 처에게〉 374

김문근(金汶根) 188, 190, 599, 608, 611, 626, 634, 649, 656, 657, 663, 666

김문순(金文淳) 298

김방행(金方行) 469

김방휘(金邦輝) 642

김병국(金炳國) 188, 626, 645, 646, 649, 650, 657, 662, 676

김병기(金炳冀) 189, 190, 577, 594, 606, 611, 616, 634, 635, 642, 646, 649, 650, 655, 657, 662

김병덕(金炳德) 663

김병조(金炳朝) 393, 394, 399, 402, 403, 405, 413~415, 421, 425, 452~454

김병주(金炳疇) 153, 439, 467, 618

김병주(金炳㴠) 528, 545, 663

김병학(金炳學) 188, 626, 645, 648

김보근(金輔根) 602, 663

김사목(金思穆) 427, 437

김상무(金商懋) 169, 215, 218, 358, 548, 556, 568, 606

〈김상무에게〉 568

김상우(金商佑) 169, 350, 361, 612, 672

김상일(金商一) 44, 424

김상헌(金尙憲) 114, 295

김상희(金相喜) 168, 170, 190, 280, 332, 334, 437, 478, 536, 607, 608, 658

〈김생원에게〉 623

〈김서방에게〉 548, 582

김선(金銑) 327, 330

김선근(金善根) 673

김선신(金善臣) 373, 380, 483

김성행(金省行) 608, 649

김세균(金世均) 661

김수근(金洙根) 188, 189, 586, 599, 621, 626

김수만(金秀萬) 454, 467, 564, 571

김수산(金須山) 673

김수온(金守溫) 434

김수철(金秀哲) 592, 654, 665

김수항(金壽恒) 609, 611, 649

김순성(金順性) 522, 664

김시연(金始淵) 655, 662

김시인(金蓍仁) 500, 505

김시찬(金時粲) 308, 468, 469

김신국(金信國) 287

김약수(金若水) 471

김양순(金陽淳) 144, 161, 162, 434, 435, 449, 456, 475, 518, 526, 537, 538, 539, 545, 547, 560, 564, 566, 568, 571, 576~578, 582, 583

김연(金堧) 19, 20

김연근(金淵根) 439, 638

김영근(金英根) 585, 586

김영근(金泳根) 611

김영수(金永秀) 560, 613

김영순(金英淳) 427, 428, 432

김영작(金永爵) 651, 653

김옥균(金玉均) 228

김용(金勇) 54, 319